西方戏剧经典 第1册

XIFANG XIJU JINGDIAN

王小玲　杨莉芳　主编

安徽大学出版社

图书在版编目(CIP)数据

西方戏剧经典.第1册/王小玲,杨莉芳主编.—合肥:安徽大学出版社,2014.7
(大学精品资源共享课程系列)
ISBN 978-7-5664-0799-3

Ⅰ.①西… Ⅱ.①王…②杨… Ⅲ.①戏剧文学—文学欣赏—西方国家
Ⅳ.①I106.3

中国版本图书馆CIP数据核字(2014)第160733号

西方戏剧经典第1册　　　　　　　王小玲　杨莉芳 主编

出版发行：	北京师范大学出版集团	
	安 徽 大 学 出 版 社	
	(安徽省合肥市肥西路3号 邮编230039)	
	www.bnupg.com.cn	
	www.ahupress.com.cn	
印　　刷：	合肥远东印务有限责任公司	
经　　销：	全国新华书店	
开　　本：	170mm×240mm	
印　　张：	28	
字　　数：	414千字	
版　　次：	2014年7月第1版	
印　　次：	2014年7月第1次印刷	
定　　价：	44.80元	

ISBN 978-7-5664-0799-3

策划编辑：王娟娟	装帧设计：李　军　金伶智
责任编辑：王娟娟	美术编辑：李　军
责任校对：程中业	责任印制：陈　如

版权所有　　侵权必究

反盗版、侵权举报电话：0551—65106311
外埠邮购电话：0551—65107716
本书如有印装质量问题，请与印制管理部联系调换。
印制管理部电话：0551—65106311

目 录

阿伽门农 ……………………………………………………（ 1 ）
奥狄浦斯王 …………………………………………………（ 53 ）
美狄亚 ………………………………………………………（ 97 ）
鸟 ……………………………………………………………（139）
罗密欧与朱丽叶 ……………………………………………（195）
哈姆雷特 ……………………………………………………（275）
麦克白 ………………………………………………………（377）
后记 …………………………………………………………（441）

阿伽门农

罗念生 译

此剧本根据弗伦克尔(Edward Fraenkel)校订的《埃斯库罗斯的阿伽门农》(Aeschylus: Agamemnon, Oxford, 1950)古希腊文译出,并参考了黑德勒姆(Walter Headlam)校订的《埃斯库罗斯的阿伽门农》(Agamemnon of Aeschylus, Cambridge, 1952)和丹尼斯顿(J. D. Denniston)与佩治(D. Page)校订的《埃斯库罗斯的阿伽门农》(Aeschylus: Agamemnon, Oxford, 1957)两书的注解,以及洛布(Loeb)古典丛书的版本。

剧情梗概

阿伽门农和墨涅拉奥斯是阿特柔斯和阿埃罗佩的儿子,共同治理阿尔戈斯和密克奈。阿伽门农娶斯巴达国王廷达瑞奥斯和勒达之女克吕泰墨斯特拉。墨涅拉奥斯娶勒达和宙斯之女、绝色美人海伦为妻,并继承了斯巴达王位。

英雄佩琉斯和海洋神女忒提斯结婚,忘了邀请争吵女神埃里斯。在婚宴上,争吵女神扔下一个刻有"赠给最美丽的女神"字样的金苹果,引起宙斯之妻赫拉、其女雅典娜和爱神阿佛罗狄忒的争夺。当评判的特洛伊王子帕里斯把金苹果判给爱神,爱神帮助帕里斯从阿尔戈斯拐走了海伦,于是引发了希腊人攻打特洛伊的战争。这就是"金苹果的故事",也是剧中所说的"争吵女神的捉弄"。

特洛伊(在赫勒斯蓬托斯海峡,今达达尼尔海峡东岸)战争历时十载,最后希腊人采用奥德修斯的木马计攻陷此城。希腊军主帅阿伽门农带着女俘虏、特洛伊公主卡珊德拉回到阿尔戈斯,他被其妻克吕泰墨斯特拉迎进宫去。卡珊德拉曾是阿波罗的恋人,并且具有预言的才能,后因拒绝阿波罗,阿波罗便让特洛伊人不再相信她的预言。卡珊德拉此时在宫门前向歌队(阿尔戈斯长老)预言,克吕泰墨斯特拉将在阿伽门农洗澡时用长袍罩住他并把他刺死,她自己也将被杀害。她的预言应验了。

克吕泰墨斯特拉对长老说,她杀夫是替女儿报仇。原来希腊人出征时,阿伽门农射死了一只怀孕的兔子,得罪了狩猎女神阿尔特弥斯,狩猎女神让希腊舰队在奥利斯港被东北风所阻。阿伽门农听从先知卡尔卡斯的要求把女儿伊菲革涅亚接来,当祭品献给狩猎女神,但伊菲革涅亚其实没死。献祭时,狩猎女神用一只赤牝鹿把她换下,把她带到陶里斯(克里米亚)当祭司。

最后出场的是埃癸斯托斯,克吕泰墨斯特拉的姘夫,阿伽门农的堂兄弟。他告诉长老,他用计杀阿伽门农是为他的两个哥哥报仇。原来,他们的祖父佩洛普斯娶希波达墨亚为妻。希波达墨亚的父亲奥诺马奥斯预知自己将死于未来女婿之手,便定下一条规矩,凡来求婚者必须同他赛车,输者将被处死。佩洛普斯收买他的驾车人密尔提洛斯因而获胜。佩洛普斯自觉羞愧,把密尔提洛斯推入海中淹死(一说由于他爱上了希波达墨亚),他临死前诅咒佩洛普斯一家不得好报。这就是这个家族几代人自相残杀的祸根。佩洛普斯的两个儿子提埃斯特斯和阿特柔斯不和。提埃斯特斯诱奸阿特柔斯之妻阿埃罗佩,又争夺王位,被阿特柔斯驱逐。提埃斯特斯带走了阿特柔斯之子普勒斯特涅斯,把他养大后派他去杀阿特柔斯,却被阿特柔斯所杀。阿特柔斯假意同提埃斯特斯和好,请他赴宴,给他吃他的两个儿子的肉。阿特柔斯又怂恿提埃斯特斯的另一个儿子埃癸斯托斯去杀自己的父亲,结果,阿特柔斯反被埃癸斯托斯所杀。

《阿伽门农》是奥瑞斯特斯三联剧的第一部。第二部《奠酒人》写阿伽门农之子奥瑞斯特斯杀其母为父报仇。第三部《报仇神》写奥瑞斯特斯因杀母被报仇神追逐,在雅典战神山法庭受审,庭长雅典娜投了关键的一票使他得到赦免。研究者认为,这个传说反映了母系社会衰亡、父系社会兴起的时代。

场　次

一　开场

二　进场歌

三　第一场

四　第一合唱歌

五　第二场

六　第二合唱歌

七　第三场

八　第三合唱歌

九　第四场

一〇　抒情歌

一一　第五场

一二　退场

人物（以上场先后为序）

守望人——阿尔戈斯兵士。
歌队——由十二个阿尔戈斯长老组成。
仆人数人——阿尔戈斯王宫的仆人。
克吕泰墨斯特拉①——阿伽门农的妻子，埃癸斯托斯的情妇。
传令官——阿伽门农的传令官。
阿伽门农——阿尔戈斯和密克奈②的国王。
侍女数人——克吕泰墨斯特拉的侍女。
卡珊德拉——阿伽门农的侍妾，特洛伊女俘虏。
埃癸斯托斯——阿伽门农的堂弟兄。
卫兵若干人——埃癸斯托斯的卫兵。

布景

阿尔戈斯王宫前院，宫前有神像和祭坛。

时代

英雄时代③。

① 克吕泰墨斯特拉，斯巴达国王廷达瑞奥斯和勒达之女，海伦的异父同母姐妹。
② 密克奈，在伯罗奔尼撒东北阿尔戈利斯境阿尔戈斯城北不远。
③ 特洛伊失陷据说在公元前1184年。此指公元前12世纪初。

一 开场

 守望人在王宫屋顶上出现①。

守望人 我祈求众神解除我长年守望的辛苦,一年来我像一头狗似的,支着两肘趴在阿特柔斯的儿子们②的屋顶上;这样,我认识了夜里聚会的群星,认识了那些闪烁的君王③,他们在天空很显眼,给人们带来夏季和冬天。今夜里,我照常观望信号火炬——那火光将从特洛伊带来消息,报告那都城的陷落④——因为一个有男人气魄、盼望胜利的女人的心⑤是这样命令我的。当我躺在夜里不让我入睡的、给露水打湿了的这只榻上的时候——连梦也不来拜望,因为恐惧代替睡眠站在旁边,使我不能紧闭着眼睛睡一睡——当我想唱唱歌,哼哼调子,挤一点歌汁来医治我的瞌睡病⑥的时候,我就为这个家的不幸而悲叹,这个家料理得不像从前那样好了。但愿此刻有火光在黑暗中出现,报告好消息,使我侥幸地摆脱这辛苦!

 片刻后,远处有火光出现。

 欢迎啊,火光,你在黑夜里放出白天的光亮,⑦作为发动许多阿尔戈

① 古希腊剧场的表演处是个圆场,观众坐处是个斜坡,与观众坐处相对的是个很高的换装处建筑(旧称"舞台建筑")。守望人自换处建筑的阳台上出现(这阳台代表屋顶)。
② 指阿伽门农和他的弟弟墨涅拉奥斯。阿尔戈斯和密克奈是他俩共有的都城。
③ "群星"与"君王"相对。古希腊人认为星有生命,用其生存表示四季交替并把四季带到人间。第7行系伪作,删去,大意是:"星星,当他们下沉,和他们的上升。"本剧本摘选自《古希腊戏剧选》,人民文学出版社1998年版。原三注释行数与本书行数不尽相同。以下注文处不再说明。
④ 因希腊先知卡尔卡斯(特斯托耳之子)曾预言特洛伊将在第十年陷落。"信号火炬"指为报信而燃起的火堆,远看像火炬。
⑤ "女人的心"指克吕泰墨斯特拉,阿伽门农出征后由她摄政。
⑥ 以女巫挤植物的汁配药为喻。
⑦ 或解作"黑夜的火光,你闪出白昼的光亮"。

斯歌队的信号，庆祝这幸运！

哦嗬，哦嗬！

我给阿伽门农的妻子一个明白的信号，叫她快快从榻上起来，在宫里欢呼，迎接火炬；因为伊利昂①的都城已经被攻陷了，正像那信号火光所报道的；我自己先舞起来②；因为我的主人这一掷运气好，该我走棋子了；这信号火光给我掷出了三个六③。

愿这家的主人回来，我要用这只手握着他的可爱的胳臂。其余的事我就不说了，所谓一头巨牛压住了我的舌头④；这宫殿，只要它能言语，会清清楚楚讲出来；我愿意讲给知情的人听；对不知情的人⑤，我就说已经忘记了。

　　　　守望人自屋顶退下。

二　进场歌

　　　众仆人自宫中上，他们把宫前祭坛上的火
　　　点燃⑥，然后进宫。歌队自观众右方进场⑦。

歌队　（序曲）如今是第十年了，自从普里阿摩斯的强大的原告，墨涅拉奥斯王和阿伽门农王，阿特柔斯的两个强有力的儿子——他们光荣地保持着宙斯赐给他们的两个宝座，两根王杖——从这地方率领着一千船阿尔戈

① 伊利昂，特洛伊的别名。
② 守望人在屋顶上跳舞，随即停止。本剧校订者弗伦克尔却以为是守望人将在庆祝会上，趁克吕泰墨斯特拉还没有发出信号叫大家跳舞，他就舞起来。
③ 以下棋为喻。哥本哈根现存一个古希腊棋盘，上面有九条线，每条线两端有棋子，共十八个；棋手掷骰子走棋，掷出三个六点，大概就算胜利。此处"主人"指阿伽门农。"该我走棋子了"指守望人到克吕泰墨斯特拉那里去报信，希望得到奖赏。
④ 不是指被金钱（印着牛像的钱币）收买，而是指他有所畏惧，舌头像被一个极重的东西压住了，不能说话。
⑤ "知情的人"与"不知情的人"指守望人想象中听他讲话的人。
⑥ 克吕泰墨斯特拉得到消息后，即下令全城举行祭祀，并叫长老们（歌队）前来听消息。
⑦ 古雅典剧场里人物的上下场要遵守一定的习惯，一个从市里（亦即城里）或海上来的人物应自观众右方上。一个从乡下来的人物应自观众左方上，一个到市场里或海上去的人物应自观众右方下，一个到乡下去的人物应自观众左方下。自第 40 至 103 行是短短长格，歌队踏着这节奏进场，并在场中绕行。

斯军队①,战斗中的辩护人②出征以来,他们当时忿怒地叫嚷着要进行大战,好像兀鹰因为丢了小雏儿伤心到极点,拿翅膀当桨划,在窝③的上空盘旋;因为它们为小鸟抱窝的辛苦算是白费了;多亏那高处的神——阿波罗,或是潘④,或是宙斯——听见了鸟儿的尖锐的悲鸣,可怜这些侨居者⑤,派遣了那迟早要报复的埃里倪斯⑥来惩罚这罪行。那强大的宙斯,宾主之神⑦,就是这样派遣了阿特柔斯的儿子们去惩罚阿勒克珊德罗斯⑧;他为了一个一嫁再嫁的女人的缘故,将要给达那奥斯人⑨和特洛伊人带来许多累人的搏斗,一开始就叫他们的膝头跪在尘沙里⑩,戈矛折成两截。

事情现在还是那样子,但是将按照注定的结果而结束;任凭那罪人⑪焚献牺牲,或是奠酒,或是献上不焚烧的祭品⑫,也不能平息那强烈的忿怒。

我们因为身体衰弱,不能服兵役,被那前去作辩护人的远征军扔在家里,我们这点孩子力气要靠拐棍才能支持。因为孩子胸中流动的嫩骨

① 荷马的《伊利亚特》说,共有一千一百八十六艘船。修昔底德斯说是一千二百艘。
② "辩护人"是法律名词,歌队把希腊和特洛伊比作诉讼的两造,把阿尔戈斯(即希腊)战士比作法庭上的原告的辩护人。
③ "窝"原文也作"床"解,意思双关,暗指墨涅拉奥斯的空床。
④ 潘,赫尔墨斯的儿子,为牧神、山林之神、保护禽兽的神。
⑤ "可怜"是后人补订的,原诗大概有残缺。阿波罗和宙斯住在奥林匹斯高山上,潘住在阿尔卡狄亚的高山上,兀鹰也住在高山上,故此处称兀鹰为"侨居者",有如寄居在雅典的侨民。
⑥ 埃里倪斯,报仇女神,地或夜的女儿,头缠毒蛇,眼滴鲜血。据说是三姐妹(一说只三人),她们惩罚一切罪行,特别是杀人罪。
⑦ 宙斯保护宾客及主人的权利,故称他为"宾主之神"。
⑧ 阿勒克珊德罗斯,帕里斯的别名。帕里斯到阿尔戈斯,阿伽门农和墨涅拉奥斯曾尽地主之谊款待他,他却拐走墨涅拉奥斯的妻子海伦,犯了不尊重主人罪及诱奸罪。
⑨ 达那奥斯人,狭义指阿尔戈斯人,广义指希腊人。
⑩ 即倒地之意。
⑪ 指帕里斯。
⑫ 古希腊人把牺牲的骨头裹在油脂里焚烧来祭天上的神。"奠酒"指把酒奠在正在焚烧的骨头上。以上两种是火祭。还有一种不用火的祭祀,如用果品或把加蜜和乳的水奠到地下祭神。"不焚烧的祭品"原文作"多泪的不焚烧的祭品","多泪的"一词大概是抄错了的,已无法订正。

髓和老年人的一样,里面没有战斗精神;而一个非常老的人,他的叶子已经凋谢了,靠三条腿来走路,并不比一个孩子强,他像白天出现的梦中的形象一样,飘来飘去。

啊,廷达瑞奥斯的女儿,克吕泰墨斯特拉王后,有什么事,什么新闻?你打听到什么,相信什么消息,竟派人传令,举行祭祀?所有保护这都城的神——上界和下界的神,屋前①和市场里的神——他们的祭坛上都燃起了火焰,供上了祭品。到处是火炬,举到天一样高,那是用神圣的脂膏的纯粹而柔和的药物,也就是用王家内库的油②涂抹过的。

关于这件事,请你尽你所能说、所宜说的告诉我们,好解除我们的忧虑;我们时而预料有祸患,时而又由于你叫举行祭祀而怀抱着希望,这希望扫除了无限的焦愁和使人心碎的悲哀。

(第一曲首节)我要提起那两个率领军队出征的幸运的统帅,那两个当权的统帅——我虽然上了年纪,但是受了神的灵感也还能唱出动听的歌词——我要提起阿开奥斯人的两个宝座上的统帅,率领希腊青年的和睦的统帅,他们手里拿着报复的戈矛,正要被两只猛禽带到透克罗斯③的土地上去,鸟之王④飞到船之王面前,其中一只是黑色的,另一只的翎子却是白色的,它们出现在王宫旁边,在执矛的手那边⑤,栖息在显著地位上,啄食一只怀胎的兔子,不让它跑完最后一程。唱的是哀歌,唱的是哀歌,但愿吉祥如意。

(第一曲次节)那军中聪明的先知⑥回头望见那两个性情不同的阿特柔斯的儿子们,就知道那两只吃兔子的好战的鸟象征那两个率领军队的将领,因此他这样解释这预兆:"这远征军终于会攻陷普里阿摩斯的都城,城外所有的牛羊,人民的丰富财产,将被抢劫一空;但愿嫉妒不要从神那里下降,使特洛伊即将戴上的结实的嚼铁,这远征的军旅,暗淡无

① "屋前"据黑德勒姆的改订译出,弗伦克尔本作"天上"。
② 油价格很贵,老百姓点不起,故由王家供给。
③ 透克罗斯,特洛伊境内斯卡曼德罗斯河的主神克珊托斯和神女伊代亚的儿子,特洛伊第一位国王。
④ 指鹰。
⑤ 指右手边。出现在右方的兆头都是吉祥的。
⑥ 指卡尔卡斯他看到两只鹰羽色不同,象征阿伽门农与墨涅拉奥斯性情不同,前者火气大。

光！因为那贞洁的阿尔特弥斯①由于怜悯,怨恨她父亲那只有翅膀的猎狗②把那可怜的兔子,在它生育之前,连胎儿一起杀了来祭献；那两只鹰的飨宴使她恶心。"唱的是哀歌,唱的是哀歌,但愿吉祥如意。

（第一曲末节）"啊,美丽的女神,尽管你对那些猛狮的弱小的崽子这样爱护,为那些野兽的乳儿所喜欢,你也应当让这件事的预兆应验,这异象虽然也有不祥之处,总是个好兆头③。我祈求派安④别让他姐姐对达那奥斯人发出逆风,使船只受阻,长期不能开动,由于她想要另一次祭献,那是不合法的祭献,吃不得的牺牲⑤,会引起家庭间的争吵,使妻子不惧怕丈夫；因为那里面住着一位可怕的、回过头来打击的诡诈的看家者,一位记仇的、为孩子们⑥报仇的忿怒之神。"这就是卡尔卡斯对着王宫大声说的,从路上遇见的鸟儿那里看出来的命运,里面搀和着莫大的幸运,与此相和谐的是,唱的是哀歌,唱的是哀歌,但愿吉祥如意。

（第二曲首节）宙斯,不管他是谁——只要叫他这名字向他呼吁,很使他喜欢,我就这样呼唤他。经过多方面思索,我认为除了宙斯自己,再也没有别的神可以和他相比,如果我应当把那个无益的重压⑦从我的深沉的思想里挖掉的话。

（第二曲次节）那位从前号称伟大的神⑧,在每次战斗中傲慢自夸,但如今再也没有人提起他了,他的时代已经过去；那位后来的神⑨也因

① 阿尔特弥斯,宙斯和勒托之女,阿波罗的孪生姐姐,狩猎女神和保护动物的神。她永保童贞,故说"贞洁的"。
② 指鹰。
③ 此处尚有一字,意为"麻雀的"或"鸵鸟的",系伪作。自"啊,美丽的女神"起这六句,据黑德勒姆本译出。弗伦克尔本作："尽管这美丽的女神这样爱护那些猛狮的弱小崽子,为那些在原野上奔跑的野兽的乳儿所喜爱,但她竟让这事情的预兆实现,这异象虽然吉利,但也有不祥之处。"与下文相矛盾。若是她让预兆实现,为何她又让海上起逆风来阻止希腊人？
④ 派安,拯救者,指阿波罗。
⑤ 神吃的是牺牲火化时发出的烟子。
⑥ "孩子们"指提埃斯特斯的被阿特柔斯所杀的儿子们。
⑦ "重压"指一种愚蠢的想法,即认为宙斯是最伟大的神。
⑧ 指乌拉诺斯。
⑨ 指克罗诺斯。他推翻乌拉诺斯。

为碰上一个把对方摔倒三次者①而失败了。谁热烈地为宙斯高唱凯歌，谁就是聪明人。

（第三曲首节）是宙斯引导凡人走上智慧的道路，因为他立了这条有效的法则：智慧自苦难中得来。回想起从前的灾难，痛苦会在梦寐中②，一滴滴滴在心上，甚至一个顽固的人也会从此小心谨慎。这就是坐在那庄严的艄公凳③上的神强行赠送的恩惠。

（第三曲次节）阿开奥斯舰队④的年长的领袖不怪先知，而向这突如其来的厄运低头，那时候阿开奥斯人驻在卡尔基斯对面，奥利斯岸旁——那里有潮汐来回地奔流⑤——他们正困处在海湾里，忍饥挨饿。

（第四曲首节）从斯特律蒙⑥吹来的暴风引起了饥饿，有害的闲暇，危险的停泊，使兵士游荡，船只和缆索受亏损，时间拖得太久，阿尔戈斯的花朵便从此凋谢枯萎；先知最后向两位领袖大声说出另一个比猛烈的风暴更难忍受的挽救方法，并且提起阿尔特弥斯的名字⑦，急得阿特柔斯的儿子们用王杖击地，禁不住流泪。

（第四曲次节）那年长的国王说道："若要不服从，命运自然是苦；但是，若要杀了我的女儿，我家里可爱的孩子，在祭坛旁边使父亲的手沾染杀献闺女流出来的血，那也是苦啊！哪一种办法没有痛苦呢？我又怎能辜负联军，抛弃舰队呢？这不行；因为急切地要求杀献，流闺女的血来平息风暴，也是合情合理的啊！但愿一切如意。"

（第五曲首节）他受了强迫戴上轭，他的心就改变了，不洁净，不虔诚，不畏神明，他从此转了念头，胆大妄为。凡人往往受"迷惑"那坏东西怂恿，她出坏主意，是祸害的根源。因此他忍心作他女儿的杀献者，为了援助那场为一个女人的缘故而进行报复的战争，为舰队而举行祭祀。

① 指宙斯。他同克罗诺斯角力取胜。古希腊角力，把对方摔倒三次即取胜。
② "在梦寐中"据黑德勒姆本译出，弗伦克尔本作"代替睡眠"。
③ "艄公凳"喻宙斯的宝座。"强行"据丹尼斯顿本译出。弗伦克尔本作"威风凛凛地坐在……"。
④ 指希腊舰队。
⑤ 卡尔基斯，在希腊东部欧波亚岛中部海角上。奥利斯在卡尔基斯对面，中间隔着欧里波斯海峡。传说峡内每天有七次潮汐。
⑥ 斯特律蒙，马其顿河流。由此刮来的是东北风，正好阻止希腊舰队朝东北方向行驶。
⑦ 指把阿伽门农之女伊菲革涅亚当牺牲祭阿尔特弥斯。

（第五曲次节）她的祈求，她呼唤"父亲"的声音，她的处女时代的生命，都不曾被那些好战的将领所重视。她父亲做完祷告，叫执事人趁她诚心诚意跪在他袍子前面的时候，把她当一只小羊举起来按在祭坛上，并且管住她的美丽的嘴，不让她诅咒他的家。

（第六曲首节）那要靠暴力和辔头的禁止发声的力量①。她的紫色袍子垂向地面，眼睛向着每个献祭的人射出乞怜的目光，像图画里的人物那样显眼，她想呼唤他们的名字——她曾经多少次在她父亲宴客的厅堂里唱过歌，那闺女用她的贞洁的声音，在第三次奠酒的时候，很亲热地回敬她父亲的快乐的祷告声。②

（第六曲次节）此后的事③我没有亲眼看见，也就不说了；但是卡尔卡斯的预言不会不灵验啊！惩戒之神自会把智慧分配给受苦难的人。未来的事到时便知，现在且随它去吧——预知等于还没有受伤就叫痛——它自会随着黎明清清楚楚出现。

愿今后事事顺利，正合乎阿皮亚④土地仅有的保卫者，我们这些和主上最亲近的人的心愿。

三　第一场

克吕泰墨斯特拉自官中上。

歌队长　克吕泰墨斯特拉，我尊重你的权力，应命而来；因为我们应当尊敬我们主上的妻子，在王位空虚的时候。是不是你听见了好消息，或者没有听见，只是希望有好消息，就举行祭祀，这个我想听听；但是，如果你不

① 指用布带缠住伊菲革涅亚的嘴。
② 古希腊人于餐后斟上纯酒敬神，第一次奠酒敬奥林匹斯山上的众神，第二次奠酒敬众英雄，第三次奠酒敬保护神宙斯。主人于奠毕时做祷告，结束语是"伊厄派昂"，也就是第一句歌词，于是众宾客接着唱颂神歌。此后才正式饮酒，饮的是淡酒（通常的习惯酒里搀一倍半水），有歌舞助兴。伊菲革涅亚在她父亲念完"伊厄派昂"的时候，接着唱颂神歌。这是荷马时代的风俗，那时代的妇女可以参加公共生活。在作者自己的时代（公元前5世纪）里，妇女便不能参加这种生活了。这最后五行（自"她曾经"起）说明伊菲革涅亚怎么会认识卡尔卡斯和那些将领。
③ 指伊菲革涅亚被杀献、船队起航等。
④ 阿皮亚，阿尔戈斯和伯罗奔尼撒的别名，由阿尔戈斯国王阿皮斯而得名。

说,我也没有什么不满意。

克吕泰墨斯特拉　愿黎明带来好消息,像俗话所说,黎明是从它母亲——黑夜——那里来的。你将听见一件出乎意料的可喜的事——阿尔戈斯人已经攻陷了普里阿摩斯的都城了!

歌队长　你说什么?这句话从我耳边掠过了,因为我不相信。

克吕泰墨斯特拉　特洛伊落到阿开奥斯人手里了;我说清楚了吗?

歌队长　快乐钻进了我的心,使我流泪。

克吕泰墨斯特拉　你的眼睛表示你忠心耿耿。

歌队长　这件事你有没有可靠的证据?

克吕泰墨斯特拉　当然有——怎么会没有呢?——只要不是神欺骗了我。

歌队长　你是不是把梦里引诱人的形象看得太重了?

克吕泰墨斯特拉　我才不注意那昏睡的心灵里的幻象呢。

歌队长　难道是不可靠的谣言把你弄糊涂了?

克吕泰墨斯特拉　你太瞧不起我的智力,把我当成小女孩了。

歌队长　那都城是哪一天毁灭的?

克吕泰墨斯特拉　告诉你,就在生育了这朝阳的夜晚。

歌队长　哪一个报信人跑得了这么快?

克吕泰墨斯特拉　赫菲斯托斯,他从伊达山①发出灿烂的火光。火的快差②把信号火光一段段的传来:伊达首先把它送到勒姆诺斯岛③上的赫尔墨斯悬崖上,然后阿托斯半岛上的宙斯峰④从那里把巨大的火炬接到手;那奔跑的火炬使劲跳跃,跳过海,欢乐地前进……⑤那松脂火炬像太阳一样把金色的光芒送到马基斯托斯山上的望楼⑥前。那山峰没有昏睡,没有拖延时间,没有疏忽信差的职务;那信号火光经过欧里波斯海峡上

① 伊达山,在特洛伊郊外。
② 指接力送信的快差。
③ 勒姆诺斯岛,在爱琴海北部,距特洛伊约九十公里。
④ 阿托斯半岛,在马其顿南部,东南距勒姆诺斯岛约七十公里。宙斯峰在半岛南端,高约一千九百米。
⑤ 此处残缺。原诗缺动词,"前进"是补订的。
⑥ 马基斯托斯山,今坎狄利山,在欧波亚岛北部,北距阿托斯约一百八十公里,南距奥利斯约四十公里。"望楼"指山峰。

空,远远把消息递给墨萨皮昂山①上的守望人。他们也依次点起了火焰——烧的是一堆枯草——把消息往前传递。那火炬依然旺盛,一点也没有暗淡,像明月一样跳过了阿索波斯平原②,直达基泰戎悬崖③,在那里催促这信号火光的另一个接力者。那里的守望人不但没有拒绝远处传来的火光,反而点燃了一朵比命令所规定的更大的火焰;那火光在戈尔戈眼似的湖水上面一闪而过,到达山羊游玩的山④上,劝那里的守望人不可漠视生火的命令。⑤他们大卖力气,点燃了火,送出一丛大火须,那火须飘过那俯瞰萨罗尼科斯海峡的海角⑥,依然在燃烧,跟着就下降,到达了阿拉克奈昂山⑦峰——靠近我们的都城的守望站,然后从那里落到阿特柔斯的儿子们的屋顶上,这光亮是伊达山上的火焰的儿孙。这就是我安排的火炬竞赛——一个个依次跑完,那最先跑和最后跑的人是胜利者⑧。这就是我告诉你的证据和信号——我丈夫从特洛伊传递给我的。

歌队长　啊,夫人,我跟着就向神谢恩,但是我愿意听完你的话,你一边讲,我一边赞叹。

克吕泰墨斯特拉　特洛伊今日是在阿开奥斯人手里了。我猜想那城里的各种呼声决不会混淆。试把醋和油倒在一只瓶里,你会说它们合不来,不够朋友,所以你会分别听见被征服者和征服者的声音;因为他们的命运各自不同:有的人倒在丈夫或弟兄的尸体上,儿孙倒在老年人的尸体

① 墨萨皮昂山,在安特冬城附近,北距马基斯托斯山约二十公里,东南距奥利斯约十公里。
② 阿索波斯平原,在阿提克西北的波奥提亚东南阿索波斯河南北两岸,距墨萨皮昂约三十公里。
③ 基泰戎悬崖,波奥提亚和阿提卡边界山脉,距墨萨皮昂山三十公里。
④ 大概指革拉涅亚山,在墨伽拉西部,北距基泰戎山约二十公里。湖大概指革拉涅亚山和基泰戎山之间的湖。
⑤ "那里的守望人"是补充的。"漠视"据弗伦克尔本译出,抄本作"欢迎",甚费解。
⑥ 萨罗尼科斯海峡,指阿提卡半岛和阿尔戈利斯半岛间的萨罗尼科斯海湾西端的小海湾,距革拉涅亚山约十二公里,为长方形,南北宽约七公里,形似海峡。"海角"大概指北岸中部的海角。
⑦ 阿拉克奈昂山,西距阿尔戈斯约二十公里,北距革拉涅亚山约四十公里。
⑧ 这最后一句话引起许多争论,恐怕是以火炬接力赛跑作比喻,所以都是胜利者。

上,①用失去了自由的喉咙悲叹他们最亲爱的人的死亡;有的人,由于战后通宵掳掠而劳累,很是饥饿,停下来吃城里供应的早餐,不是按次序发票分配的,而是各自碰运气摇得了签,就住在特洛伊被攻占的家里,不再忍受露天的霜和露,也不必放哨,就可以像那些有福的人那样睡一夜。

只要他们尊重那被征服的土地上保护城邦的神和神殿,他们就不会在俘虏别人之后反而成为俘虏。愿我们的军队不要怀抱某种欲望,为了贪财去劫掠那些不应当抢夺的东西;因为他们还须争取回家的安全,沿着那双程跑道②的回头路归来。如果军队没有冒犯神明而得以归来,那些受害者③的悲愤就会和缓下来④,只要没有意外的祸事发生。

这就是我,一个女人,讲给你听的。但愿好事成功,这个我们一定看得见;我宁可要这快乐,不要那莫大的幸福。

歌队长　夫人,你像个又聪明又谨慎的男人,话说得有理。我从你这里听见了这可靠的证据,准备向神谢恩;因为我们的辛苦已经得到了适当的报酬。

克吕泰墨斯特拉进宫。

四　第一合唱歌

歌队　(序曲)啊,宙斯王!啊,友好的夜,灿烂的装饰的享受者⑤,你曾把罩网撒在特洛伊城上,使老老少少跳不出这奴役的大拖网,这一网打尽的劫数。我尊敬伟大的宙斯,宾主之神,这件事是他促成的,他早就向着阿勒克珊德罗斯开弓;他的箭不会射不到鹄的,也不会射到星辰高处,白白落地。

(第一曲首节)人们会说这打击来自宙斯,这是可以看得出来的。他

① 据弗伦克尔本译出。丹尼斯顿本作:"老年人倒在儿孙的身体上。""有的人"应指妇女和儿童,因为成年男子都被杀光。
② 古希腊的双程跑道像两只平行的手指,起点(也就是终点)对面的末端立着一根石柱,赛跑的人到了那里转弯,再往回跑。
③ "受害者"指战死的将士的家属。
④ "和缓下来"据黑德勒姆本译出,抄本作"激动起来"。
⑤ "装饰"指星辰。此句或解作"最大的荣誉的赐予者"。

已经按照他的意思把这件事促成了。曾有人说，神不屑于注意那些践踏了神圣的美好的东西①的人；说这话就是对神不敬。当人们因为家里有过多的、超过了最好限度的财富而过分骄傲的时候，很明显，那不可容忍的罪恶所得到的报偿就是死亡②。一个聪明人只愿有一份无害的财富就够了。

因为一个人若是太富裕，把正义之神的大台座踢得不见了，就没有保障啊！③

（第一曲次节）是"引诱"那坏东西，那预先定计的阿特④的难以抵抗的女儿，在催促他，因此一切挽救都没有效力。他所受的伤害无法掩饰，像可怕的火光那样亮了出来；他受到惩罚，有如劣铜⑤受到磨损和撞击而变黑了；他又像儿童追逐飞鸟，给他的城邦带来了难以忍受的苦难。神不但不听他祈祷，反而把做这些事的不义的人毁灭。

帕里斯就是这样的人，他曾到阿特柔斯的儿子们家里拐走一个有夫之妇，玷污了宴客的筵席。

（第二曲首节）她留给同国人的是盾兵的乱纷纷的戈矛，水手的装具，她带到特洛伊当嫁妆的是毁灭，她轻捷地穿过了大门，敢于做没人敢做的事。当时宫中的众先知不住地叹道："哎呀，这宫廷和宫中的王啊！哎呀，这床榻和那爱丈夫的新娘的脚步啊！⑥ 我们可以看见那些被抛弃的人⑦哑口无言，他们虽已感觉耻辱，却还没有出口骂人，甚至还不肯相信。由于对海外人的怀念，他们会想象有一个幻影在操持家务。

但是那些形象很美的雕像⑧在丈夫看来没什么可爱，雕像没有眼珠⑨，也就不能传情了。

① 指帕里斯于做客时拐走了海伦而践踏了宾主情谊。
② 抄本有误，无法校订。此句据黑德勒姆本的改订译出，弗伦克尔以为这改订不妥。
③ 或解作"金钱保障不了人，在他傲慢地把正义之神的大祭坛踢毁了的时候"。
④ 阿特，迷惑之神，争吵之神的女儿。她引诱人为恶，把他们毁灭，因此又是毁灭之神。
⑤ "劣铜"指含铅的铜。
⑥ 此句形容妻子上床。"新娘的"是补充的。
⑦ 原文是复数，实指墨涅拉奥斯一人。
⑧ 指海伦的雕像，一说是一般的装饰品。
⑨ 古希腊的雕像，特别是铜像，多半没有眼珠。

(第二曲次节)"那梦中出现的使人信以为真的形象①会引起一场空欢喜,当一个人以为他看见了亲爱的人——②那也是徒劳;因为那幻影已从他怀中溜掉,再也不跟着睡眠的随身翅膀归来③。"这就是那宫中炉边④的伤心事,此外还有更伤心的事呢;一般地说,在每一个家里都可以看出为那些一起从希腊动身的兵士而感觉的难以忍受的悲哀⑤,是呀,多少事刺得人心痛啊!

　　送出去的是亲爱的人,回到每一个家里的是一罐骨灰⑥,不是活人。

　　(第三曲首节)战神在戈矛激战的地方提起一架天平,用黄金来兑换尸首,他从伊利昂把火化了的东西送给它们的亲人,那是使人流泪的沉重的砂金,代替人身的骨灰,装在那轻便的瓦罐里的⑦。他们哀悼死者,赞美这人善于打仗,那人在血战中光荣倒下,为了别人的妻子的缘故;有人这样低声抱怨,对案件的主犯阿特柔斯的儿子们发出的悲愤正在暗地里蔓延。

　　有的兵士在那城墙下,占据了伊利昂土地上的坟墓,他们的形象依然美丽;他们虽是征服者,却埋在敌国的泥土里。

　　(第三曲次节)市民的忿怒的话是危险的,公众的诅咒现在发生了效力。我怕听黑暗中隐藏着的消息;因为神并不是不注意那些杀人如麻的人;一个人多行不义,虽然侥幸成功,但是那些穿黑袍的报仇女神终于会使他命运逆转,受尽折磨,以至湮没无闻;他一旦被毁灭了便无法挽救。一个人的声名太响了,也是危险;因为电光会从宙斯眼⑧里发射出来。

① "使人信以为真的形象"根据黑德勒姆本译出,意即使丈夫相信那是他真正的妻子的形象。抄本作"忧愁的形象",可解作"忧愁的人在梦中看见的形象"。
② 此处省略了下文。观众以为歌队会唱出"想把她拥抱"一类的诗句。
③ 睡眠之神背上有翅膀。此时做梦的人已醒,所以那幻影不能再跟着睡眠的翅膀归来。此处抄本有误,原诗费解。或解作"再也不沿着睡眠的道路飞回"。
④ 荷马时代的正厅里有炉火,为家庭的象征。
⑤ 据黑德勒姆本译出。弗伦克尔本作"忍耐的心里的不流露的悲哀"。
⑥ 这是作者那个时代的丧葬习惯。荷马时代,战死的英雄就地埋葬。
⑦ 这一段有好几个双关字:"天平"指衡量金银的天平和决定胜负的命运(由神用天平来衡量),"火化"指火烧金子和火化尸体,"沉重"指金子的沉重和悲哀的沉重,"瓦罐"指一般的陶器和骨灰罐。
⑧ "眼"字可能是抄错了的。此句或解作"从宙斯那里来的霹雳会打击他的眼睛"。

我宁可选择那不至于引起嫉妒的幸福①；我不愿毁灭别人的城邦，也不愿被人俘虏，看到那种生活②。

（第三曲末节）那传递喜讯的火光带来的消息，很快就散布到城里。谁知道是真的还是神在欺骗我们？谁这样幼稚或者这样糊涂，让他的心被火光带来的意外消息所激动，然后又垂头丧气，当音信走了样的时候？这很合乎女人的性情，在消息还没有证实之前就谢恩。女人制定的法则太容易使人听从，传布得快，可是女人嘴里说出的消息也消失得快啊！

五　第二场

歌队长　我们立刻就可以知道那发亮的火炬传来的火光和信号是真是假，这乘兴而来的火光是不是像梦一样欺骗了我们的心；因为我看见一个传令官从海边来到那橄榄树③荫下，那干燥的尘埃④，泥土的孪生姐妹，向我保证，这个报信人不是哑巴，他不是烧起山上的木柴，靠烟火来传递信号，而是要更清楚地报告那可喜的消息，或者——我可不喜欢说相反的话。但愿喜上加喜啊！如果有人为这城邦做不同的祈祷，愿他能收获他心中的罪恶的果实。

　　　　　　传令官自观众右方上。⑤

传令官　啊，我的祖国，阿尔戈斯的土地！一别十年，今天好容易回到你这里，多少希望都断了缆，只有一个系得稳。真没想到我还能死在阿尔戈斯，分得一份最亲切的墓地。土地啊，我现在向你欢呼！太阳光啊，我向你欢呼！这地方最高的神宙斯啊！皮托的王⑥啊！请不要再开弓向我

① 古希腊人相信天神嫉妒过分幸福的人，要把他们毁灭。
② 指奴隶生活。
③ "橄榄"原文作"埃莱亚"，是一种类似橄榄的果实，其实并不是橄榄。此句或解作"他头上有橄榄枝遮阳"。
④ 指传令官扬起的尘埃。
⑤ 特洛伊距阿尔戈斯四百余公里，传令官和阿伽门农不可能于特洛伊陷落的次晨就回到家。一种解释是，古希腊剧作家和观众不十分理会实际所需时间。注家维拉尔认为那火光信号是埃癸斯托斯在海边发现阿伽门农的船只回来时给克吕泰墨斯特拉发出的警报。
⑥ 皮托的王，指阿波罗。

们射箭！我们在斯卡曼德罗斯河边,已经被你恨够了,①现在,阿波罗王啊,请作我们的救主和医神！我要向那些聚在一起的神们②致敬,特别向我的保护神赫尔墨斯,亲爱的传令神致敬,他是我们传令的人所崇奉的神;还有那些派遣我们出征的众英雄③,我请求他们好心好意迎接戈矛下残余的军队。

　　王家的宫殿啊,亲爱的家宅啊,庄严的宝座④啊,面向朝阳的神⑤啊,请你们像从前一样,用你们的发亮的眼睛正式迎接这久别的君王！因为他给你们,也给这里全体的人,在夜里带来了光亮——他是阿伽门农王。好好欢迎他吧,这是应当的;因为他已经借报复神宙斯的鹤嘴锄把特洛伊挖倒了,它的土地破坏了,它的神祇的祭坛和庙宇不见了⑥,它地里的种子全都毁了。这就是我们的国王,阿特柔斯的长子,驾在特洛伊颈上的轭;他现在回来了,一个幸运的人,这个时代的人们中最值得尊敬的人。从今后帕里斯和同他合伙的城邦再也不能夸口说,他们所受的惩罚和他们的罪行比起来算不了什么;他犯了盗窃罪,不但吐出了赃物,而且使他祖先的家宅被夷平了,连土地一起被毁了;普里阿摩斯的儿子们因为犯罪,受到了加倍的惩罚。

歌队长　从阿开奥斯军中回来的传令官,愿你快乐！
传令官　我快乐,即使神叫我死,我也不拒绝。
歌队长　你是不是因为思念祖国而苦恼?
传令官　我思念,⑦眼里充满了快乐的泪。
歌队长　那么你害的是一种很舒服的病。
传令官　什么? 请你解释解释,我才懂得你的话。

① 阿波罗曾在特洛伊郊外斯卡曼德罗斯河边射过希腊人,使希腊军中发生瘟疫。
② 指时常聚会的十二位大神:宙斯,赫拉,海神波塞冬,地母得墨特尔,阿波罗,阿尔特弥斯,火神赫菲斯托斯,雅典娜,战神阿瑞斯,爱神阿佛罗狄忒,众神使者赫尔墨斯和炉火神赫斯提亚。
③ 指希腊各城邦已经死去的国王。
④ 指内院中的宝座,荷马时代的国王于审判或开大会时的座位。
⑤ 指宫前面向东方的神像。王宫正面是东方。本剧的时间自夜里开始,这时候太阳已经出来了。
⑥ 弗伦克尔认为此行系伪作。
⑦ 此句是补充的。

歌队长　你思念那些思念你的人。

传令官　你是不是说家乡也思念那怀乡的军队?

歌队长　是呀,我这忧郁的心时常在呻吟。

传令官　你心里为什么这样忧郁?

歌队长　缄默一直是我的避祸良方。

传令官　怎么?国王出征在外的时候,你害怕谁呀?

歌队长　而且怕得厉害,现在呀,用你的话来说,死了好得多。

传令官　不过我是说事业已成功。在这漫长的时间内所发生的事,有一些可以说很顺利,有一些却不顺利。但是,除了天神,谁能一生没灾难?说起我们的辛苦和居住条件的恶劣,船上狭窄的过道,糟糕的铺位——哪一件事不曾使我们悲叹,哪一样痛苦不是我们每天所应有的?① 陆地上的生活更是可恨:我们的床榻就在敌人城墙下,天空降下的露水和草地上的露珠把我们打湿了,它经常为害,使衣服上的绒毛里长满了小东西②。说起那冻死鸟儿的冬天,伊达一下雪就冻得受不了,或是说起那炎热,连海水也在午眠时候沉沉入睡,风平浪静——但何必为这些事而悲叹?苦难已经过去了,对那些死去的人说来是过去了,他们再也不想起来;③但是对我们,阿尔戈斯军队的残存者说来,利益压倒了一切,苦难的分量就不能保持均势。因此我们可以在这光明的日子里④,这样夸口说——让这声音飘过大海和陆地——"阿尔戈斯远征军攻下了特洛伊,这些是献给全希腊的神的战利品,是军队钉在他们庙上的,光荣的礼物万古常存。"人们听见了这话,一定会赞美这城邦和它的将领;胜利是宙斯促成的,这恩惠很值得珍惜。我的话完了。

歌队长　你的话说服了我,我没有什么难过;因为一个人再老也应当向别人请教。

　　　　　　　　克吕泰墨斯特拉自宫中上。

　　但是这消息对这个家和克吕泰墨斯特拉最有关系,我自己也可以饱

① 抄本有误。此句或解作"每天的口粮,又得不到"。
② 指霉。
③ 此处删去第570至572行,这三行大概是从别的剧本移来的,大意是"何必计数那些战死的人,活着的人何必为厄运而悲叹?我要和那些不幸的事告一声永别"。
④ 或解作"可以向着太阳光"。

享耳福。

克吕泰墨斯特拉　刚才,当第一个火光信号在夜里到达,报告伊利昂的陷落和毁灭的时候,我曾发出欢乐的呼声。当时有人责备我说:"你竟自这样相信火光的信号,认为特洛伊已经毁灭了吗? 你真是个女人,心里这样容易激动!"这样的话骂得我糊里糊涂。但是我还是举行了祭祀,而他们也拿女人作榜样,在城内各处欢呼胜利,在众神的庙里,把吞食香料的、芳香的火焰弄熄灭。

　　(向传令官)此刻何必要你向我详细报告? 我自会从国王本人那里从头听到尾。但是我得赶快准备以最好的仪式迎接我的可尊敬的丈夫归来。在妻子眼中还有什么阳光比今天的更可爱呢,当天神使她丈夫从战争里平安回来,她为他启开大门的时候? 把这话带给我丈夫。请他,城邦爱戴的君王,快快回来! 愿他回来,在家里发现他的妻子很忠实,和分别时候的人儿一样,他家看门的狗,对他怀好意,对那些仇视他的人却怀敌意;在其他各方面,也是一样,在这长久的时间内,她连封印①都没有破坏一个。说起从别的男子那里来的快乐,或者流言蜚语,我根本不知道,就像我不知道金属②的淬火一样。这就是我的夸口的话,纯粹是真情,一个高贵的妇人这样大声说说,没有什么可耻。

　　　　　　克吕泰墨斯特拉进宫。

歌队长　她说完了,你是这样理解她的意思,但是在明眼的解释者看来,她的话很漂亮。但请告诉我,传令官——我要打听墨涅拉奥斯——他,这地方爱戴的君王,是不是和你们一道平安回来了?

传令官　我不能把假话说得好听,使朋友长久喜欢。

歌队长　那么愿你说真话,好消息,这两样一分离,就不好自圆其说。

传令官　他本人和他的船只已不在希腊军队的眼前了③。我说的不是假话。

歌队长　是他当着你们的面从伊利昂扬帆而去的,还是风暴,那共同的灾难,把他从军中吹走的?

① 阿伽门农离家时曾把他的贵重物品封起来,用他的戒指在火漆上打上印。
② "金属"指铁。此句以妇女不知铁匠技艺为喻。
③ 特洛伊陷落后,墨涅拉奥斯同阿伽门农发生了争吵,他因此独自率领他的船队先行离开特洛伊,带着海伦在地中海漂泊了八年之久。

传令官　你像个了不起的弓箭手射中了鹄的,一句话道出了一长串灾难。

歌队长　据别的航海人所说,他是活着,还是死了?

传令官　除了那养育地上万物的赫利奥斯①而外,谁也不知道,谁也说不清楚。

歌队长　你说那风暴是怎样由于众神的忿怒而袭击我们的水师的,是怎样平息的?

传令官　好日子不应当被坏消息沾污,那和对神的崇拜是不相宜的。当一个报信人哭丧着脸向城邦报告军队的覆没,那可恨的灾难,说城邦受了损失,大家受损失,有许多人被阿瑞斯喜爱的双头刺棍②,那双矛③的害人的东西,那血淋淋的一对尖头,赶出家门,作了牺牲品——当他担负着这样沉重的灾难,他只适合唱报仇神们的凯歌;但是当他带着报说平安的好消息回到幸福的城邦里——我怎能把噩耗和喜讯混在一起,说起那由于众神的忿怒而降到阿开奥斯人身上的风暴呢?

　　电火和海水本来有大仇,居然结成了联盟④,为了表示它们的信义,毁灭了阿尔戈斯人的不幸的军队。昨夜里灾难自暴风雨的海上袭来,从特拉克⑤刮来的大风吹得船只互相碰撞,它们在狂风暴雨的猛烈的袭击下,在凶恶的牧羊人⑥的鞭打下,沉没不见了。等太阳的亮光一出现,我们就看见爱琴海上开放了花朵,到处是阿尔戈斯人的尸首和船只的残骸。但是我们和我们的完整的船却被哪一位救了,或是由他代为求情而得免于灾难,他一定是神,不是人,是他在给我们掌舵。救主命运女神也很慈祥地坐在我们船上,所以我们进港后没有遇着波浪的颠簸,也没有在石滩上搁浅。此后,虽然免于死在海上,虽然在白天,我们还是不相信我们的幸运,心里琢磨这意外的灾祸:我们的军队遭了难,受到严重的打

① 赫利奥斯,许佩里昂和特亚的儿子,太阳神。
② 古希腊人赶马的刺棍上有两颗钉子。
③ 荷马时代的战士手里有两支矛,一支用作投枪,另一支用来刺杀。
④ 指雅典娜和海神波塞冬结成了联盟。特洛伊战争中,雅典娜一直帮助希腊人。特洛伊陷落时,希腊英雄小埃阿斯曾在雅典娜庙里侮辱了在她保护下的特洛伊公主卡珊德拉,她就和波塞冬结盟,还借了她父亲宙斯的雷电来惩罚希腊人,使他们在归途中受到打击。
⑤ 特拉克,爱琴海北边。此处所说的大风是东北风。
⑥ "牧羊人"指风暴,它像牧羊人那样鞭打船只。

击。这时候,如果他们里头还有人活着,他们一定会说我们死了;而我们则以为他们遭受了这样的命运。但愿一切都很好!你应当特别盼望墨涅拉奥斯归来。

只要太阳的光芒发现他依然活着,看得见阳光,我们可以希望他在宙斯的保佑下回家来——宙斯无意毁灭这家族。你已经听见这许多消息,要相信,全都是真的。

传令官自观众右方下。

六 第二合唱歌

歌队 (第一曲首节)是谁起名字这样名副其实——是不是我们看不见的神预知那注定的命运,把它正确的一语道破?——给那引起战争的,双方争夺的新娘起名叫"海伦"?因为她恰好成了一个"害"船只的,"害"人的,"害"城邦的女人,①在她从她的精致的门帘后出来,在强烈的西风②下扬帆而去的时候,跟着就有许多人,持盾的兵士,猎人循着桨后面正在消失的痕迹,循着那些在西摩埃斯河③木叶茂盛的河岸登陆的人④留下的痕迹追踪,这是由于那残忍的争吵女神⑤在作弄啊!

(第一曲次节)那要实现她的意图的忿怒之神为特洛伊促成了一个苦姻缘——这个词儿很正确——日后好为了那不尊重筵席⑥,不尊重保护炉火的宙斯的罪过而惩罚那些唱歌向新娘祝贺的人——那婚歌是亲戚唱的。但是普里阿摩斯的古老的都城现在却学会了唱一支十分凄惨的歌,它正在大声悲叹,说帕里斯的婚姻害死人,……⑦它遭受了悲惨的杀戮。

① 三个"害"字谐"海伦"的"海"字。希腊文"海伦"一名的字音和"毁灭"一词的字音很近似。
② 西风,泽费罗斯,阿斯泰奥斯和晨光女神埃奥斯的儿子。此处是说朝着东方的特洛伊顺风驶去。
③ 西摩埃斯河,在特洛伊境内。
④ 指帕里斯和海伦。
⑤ 争吵女神,埃里斯。参见"剧情梗概"中"金苹果的故事"。
⑥ 指墨涅拉奥斯款待帕里斯的筵席。
⑦ 抄本有误,无法校订。大意是:"它的生命充满毁灭与悲哀,为了它的市民的缘故。"

（第二曲首节）就像有人在家里养了一头小狮子，它突然断了奶，还在想念乳头；在生命初期，它很驯服，是儿童的朋友，老人的爱兽；它时常偎在他们怀中，像一个婴儿，目光炯炯地望着他们的手，迫于肚子饥饿而摇尾乞食。

（第二曲次节）但是一经成长，它就露出它父母赋予它的本性，不待邀请就大杀羊群，准备饱餐一顿，这样报答他们的养育；这个家沾染了血污，家里的人不胜悲痛，祸事闹大了，多少头羊被杀害了；天意如此，这家里才养了一位侍奉毁灭之神阿特的祭司。

（第三曲首节）我要说当初去到伊利昂城的是一颗温柔的心，富贵人家喜爱的明珠，眼里射出的柔和的箭，一朵迷魂的、爱情的花。但是忿怒之神后来使这婚姻产生痛苦的后果，她在宾主之神宙斯的护送下，扑向普里阿摩斯的儿子们，她是个为害的客人，为害的伴侣，惹得新娘①哭泣的恶魔！

（第三曲次节）自古流传在人间有一句谚语：一个人的幸福一旦壮大起来，它就会生育子女，不致绝嗣而死；但是这幸运会为他的儿孙生出无穷尽的灾难。我却有独特的见解，和别人不同：我认为只有不义的行为才会产生更多的不义，有其父必有其子；但是正直的家庭的幸运永远是好儿孙。②

（第四曲首节）那年老的傲慢，不论迟早，一俟注定的时机到了，也会生个女儿，它在人们的祸害中是年轻一辈的傲慢，新生的怨恨，③恶魔，不可抵抗，不可战胜，不畏神明的莽撞，家庭里凶恶的毁灭者，像她的父母一样。

（第四曲次节）正义之神在烟雾弥漫的茅舍里显露她的笑容，她所重视的是正直的人；对于那些金光耀眼的宅第，如果那里面的手不洁净，她却掉头不顾，去到清白的人家，她瞧不起财富的被人夸大的力量；一切事都由她引向正当的结局。

① "新娘"指海伦。
② 意即永远是从前的幸运的好儿孙。
③ "新生的怨恨"抄本有误。

七 第三场

　　　　　　阿伽门农和卡珊德拉乘车自观众右方上。

歌队长　啊,国王,特洛伊城的毁灭者,阿特柔斯的后裔,我应当怎样欢迎你,怎样向你表示敬意,才能恰如其分地执行君臣之礼? 许多人讲究外表,不露真面目,在他们违反正义的时候;人人都准备和受难者同声哭泣,但是悲哀的毒螫却没有刺进他们的心;他们又装出一副与人共欢乐的样子,勉强他们的不笑的脸……①但是一个善于鉴别羊的牧人②不至于被人们的眼睛所欺骗,在它们貌似忠良、拿掺了水的友谊来献媚的时候。

　　你曾为了海伦的缘故率领军队出征,那时候,不瞒你说,在我的心目中,你的肖像颜色配得十分不妙,你没有把你心里的舵掌好,你曾经举行祭献,使许多饿得快死的人恢复勇气。③ 但如今从我心灵深处,我善意地……④"辛苦对于成功的人……"⑤你总可以打听出哪一个公民在家里为人很正直,哪一个不正派。

阿伽门农　我应当先向阿尔戈斯和这地方的神致敬,他们曾经保佑我回家,帮助我惩罚普里阿摩斯的城邦。当初众神审判那不必用言语控诉的案件的时候,他们毫不踌躇地把死刑、毁灭伊利昂的判决票投到那判死罪的壶⑥里;那对面的壶希望他们投票,却没有装进判决票。此刻那被攻陷的都城还可以凭烟火辨别出来。⑦ 那摧灭万物的狂风依然在吹,但是余烬正随着那都城一起消灭,发出强烈的财宝气味。为此我们应当向神谢恩,永志不忘;因为我们已经同那放肆的抢劫者报了仇,为了一个女人

① 抄本残缺。此句大意是:"勉强他们的不笑的脸笑一笑。"
② 指国王。荷马诗中常把国王比作牧人。
③ 抄本有误,意义不明。据丹尼斯顿本的改订译出。"祭献"指杀伊菲革涅亚祭神。
④ 抄本残缺,此句大意是:"我善意地称赞这谚语。"
⑤ 抄本残缺,此句大意是:"辛苦对于成功的人是甜蜜的。"
⑥ 公元前5世纪的雅典法庭上有两只箱,其中一只接收判罪票,另一只接收免罪票。
⑦ 希腊人于离开特洛伊时,放火烧城。

的缘故,那都城被阿尔戈斯的猛兽踏平了,那是马驹①——一队持盾的兵士,它在鸠星下沉的时候②跳进城,像一匹凶猛的狮子跳过城墙,把王子们的血舔了个饱。

 我向众神讲了一大段开场话。至于你的意见我已经听见了,记住了,我同意你的话,我也要那样说。是呀,生来就知道尊敬走运的朋友而不怀嫉妒的人真是稀少;因为恶意的毒深入人心,使病人加倍痛苦:他既为自己的不幸而苦恼,又因为看见了别人的幸运而自悲自叹。我很有经验——因为我对那面镜子,人与人的交际很熟悉——可以说那些对我貌似忠实的人不过是影子的映像罢了。只有奥德修斯③,那个当初不愿航海出征的人,一经戴上轭,就心甘情愿成为我的骖马④,不论他现在是生是死,我都这样说。

 其余的有关城邦和神的事,我们要开大会⑤,大家讨论。健全的制度,决定永远保留;需要医治的毒疮,就细心用火烧或用刀割,把疾病的危害除掉。

 此刻我要进屋,我的有炉火的厅堂,我先向众神举手致敬,是他们把我送出去,又把我带回家来。胜利既然跟随着我,愿她永远和我同在!

 克吕泰墨斯特拉自宫中上,
 众侍女抱着紫色花毡随上。

克吕泰墨斯特拉　市民们,阿尔戈斯的长老们,我当着你们表白我对丈夫的爱情,并不感觉羞耻;因为人们的羞怯随着时间而消失。我所要说的不是从别人那里听来的,而是我自己所受的苦痛生活,当他在伊利昂城下

① "马驹"指木马。希腊人攻打特洛伊十年不下,最后采用奥德修斯的主意,造了一匹木马,遗弃在战场上。特洛伊人把木马作为战利品拖进城。到了夜里,马身内暗藏的兵士跳出来,打开城门,放希腊大军进城,特洛伊因此陷落。
② "鸠星"原文作"普勒阿得斯"。普勒阿得斯是阿特拉斯和普勒伊奥涅的七个女儿,她们被猎人奥里昂追赶,众神听了她们的祈求,把她们化成斑鸠,放进一个星座。那星座便叫斑鸠星座(即金牛星座),在希腊于5月初至11月初出现。"鸠星下沉的时候"一般用来表示深夜的时间。
③ 奥德修斯,拉埃尔特斯之子,伊塔克国王。他起初不肯参战,在家装疯,犁地种盐。后成为希腊军中足智多谋的英雄。
④ 古希腊赛车驾四匹马,驾轭的两匹"服马"左右两匹马叫"骖马"或"骏马"。
⑤ 在荷马时代,国家大事须交大会商讨。

的时候。首先,一个女人和丈夫分离,孤孤单单坐在家里,已经苦不堪言,①何况还有人带来坏消息,跟着又有人带来,一个比一个坏,他们大声讲给家里的人听。说起创伤,如果我丈夫所遭受的像那些继续流进我家的消息所说的那样多,那么他身上的伤口可以说比网眼更多。如果他像消息里所说的死了那么多次,那么他可以夸口说,他是第二个三身怪物革律昂②,在每一种形状下死一次,这样穿上了三件泥衣服③。为了这些不幸的消息,我时常上吊,别人却硬把悬空的索子从我颈上解开。因此④,我们的儿子,你我的盟誓的保证人,应当在这里却又不在这里,那个奥瑞斯特斯。你不必诧异;他是寄居在我们的亲密的战友、福基斯人斯特罗菲奥斯⑤家里的,那人曾警告我有两重祸患——你在伊利昂城下冒危险,人民又会哗然骚动,推翻议会;因为人的天性喜欢多踩两脚那已经倒地的人。这个辩解里没有欺诈。

说起我自己,我的眼泪的喷泉已经干枯了,里面一滴泪也没有了。我的不能早睡的眼睛,因为哭着盼望那报告你归来的火光而发痛,那火却长久不见点燃。⑥即使在梦里,我也会被蚊子的细小的声音惊醒,听它营营地叫;因为我在梦里看见你所受的苦难比我睡眠的时间内所能发生的还要多呢。

现在,忍过了这一切,心里无忧无虑,我要称呼我丈夫作家里看门的狗,船上保证安全的前桅支索,稳立在地基上支撑大厦的石柱,父亲的独生子,水手们意外望见的陆地,⑦口渴的旅客的泉水。⑧ 这些向他表示敬

① 此处删去第 863 行,此行系伪作,大意是:"听见许多不幸的消息。"
② 革律昂,有三个身体的怪物。当赫拉克勒斯把他的两个身体砍下时,他还剩下一个身体,继续作战。此处删去第 871 行,此行系伪作,大意是:"他身上的泥土很多,他身下的泥土就不必说了。"
③ 即被埋三次之意。
④ 意即"因为我可能上吊而死"。
⑤ 斯特罗菲奥斯,福基斯的王,奥瑞斯特斯的姑父。
⑥ 或解作"因为对着那为你点着的灯火哭泣而发痛,那灯火你一直不理会"。
⑦ 此处删去第 900 行,此行系伪作,大意是:"暴风雨后看起来最美丽的白天。"
⑧ 此处删去第 902 行,此行系伪作,大意是:"逃避了这一切困苦是一件快乐的事。"

意的话,他可以受之无愧。让嫉妒躲得远远的吧!① 我们过去所受的苦难已经够多了!②

　　现在,亲爱的,快下车来!但是,主上啊,你这只曾经踏平伊利昂的脚不可踩在地上。婢女们,你们奉命来把花毡铺在路上,为什么拖延时间呢?快拿紫色毡子铺一条路,让正义之神引他进入他意想不到的家?③ 至于其余的事,我的没有昏睡的心,在神的帮助下,会把它们正当地安排④好,正像命运所注定的那样。⑤

　　　　　　　众侍女铺花毡。

阿伽门农　勒达的后裔,我家的保护人,你的话和我们别离的时间正相当;因为你把它拖得太长了。但是适当的称赞——那颂辞应当由别人嘴里念出来。此外,不要把我当一个女人来娇养,不要把我当一个外国的君王,趴在地下张着嘴向我欢呼,⑥不要在路上铺上绒毡,引起嫉妒心。只有对天神我们才应当用这样的仪式表示敬意;一个凡人在美丽的花毡上行走,在我看来,未免可怕。⑦ 鞋擦和花毡,两个名称音不同。⑧ 谦虚是神赐的最大的礼物;要等到一个人在可爱的幸运中结束了他的生命之后,我们才可以说他是有福的。我已经说过,我要怎样行动才不至于有所畏惧。

克吕泰墨斯特拉　现在我问你一句话,把你的意见老老实实告诉我。

阿伽门农　我的意见,你可以相信,不会有假。

克吕泰墨斯特拉　你在可怕的紧急关头,会不会向神许愿,要做这件事?⑨

―――――――――

① 受恭维人太多的人会招惹天神嫉妒。克吕泰墨斯特拉口里这样说,心里却有意引起天神的嫉妒。
② 指由于天神的嫉妒而受的苦难。
③ 双关语,明指进入王宫,暗指进入冥府。
④ "安排"是双关语,明指安排迎接阿伽门农,暗指安排谋杀。
⑤ 这一句原诗不可靠。
⑥ "外国"指特洛伊和波斯等国。这种跪拜礼和欢呼为古希腊人所厌恶。
⑦ 此处删去第925行,此行系伪作,大意是:"我叫你把我当一个人,而不是当一位神来尊敬。"
⑧ 鞋擦是放在门口用来擦去鞋泥的草席。此指花毡不可乱用。
⑨ 指在花毡上行走。

阿伽门农　只要有祭司规定这仪式。①

克吕泰墨斯特拉　普里阿摩斯如果这样打赢了,你猜他会怎么办?

阿伽门农　我猜他一定在花毡上行走。

克吕泰墨斯特拉　那么你就不必害怕人们的谴责。

阿伽门农　可是人民的声音是强有力的。

克吕泰墨斯特拉　但是不被人嫉妒,就没人羡慕。

阿伽门农　一个女人别想争斗!

克吕泰墨斯特拉　但是一个幸运的胜利者也应当让一手。

阿伽门农　什么?你是这样重视这场争吵的胜利吗?

克吕泰墨斯特拉　让步吧!你自愿放弃,也就算你胜利。

阿伽门农　也罢,如果你一定要这样,就叫人把我的靴子,在脚下伺候我的高底鞋,快快脱了;当我在神的紫色料子上面行走的时候,愿嫉妒的眼光不至于从高处射到我身上!我的强烈的敬畏之心阻止我踩坏我的家珍,糟蹋我的财产——银子换来的织品。

　　　　　侍女把阿伽门农的靴子脱了。阿伽门农下车。

　　这件事说得很够了。至于这个客人,请你好心好意引她进屋;对一个厚道的主人,神总是自天上仁慈地关照。没有人情愿戴上奴隶的轭;她是从许多战利品中选出来的花朵,军队的犒赏,跟着我前来的。现在,既然非听你的话不可,我就踏着紫颜色进宫。

　　　　　阿伽门农自花毡上走向王宫。

克吕泰墨斯特拉　海水就在那里,谁能把它汲干?那里面产生许多紫色颜料,价钱不过和银子相当,②而且永远有新鲜的③,可以用来染绒毡。我们家里,啊,国王,谢天谢地,贮藏着许多织品,这王宫从来不知道什么叫缺乏。我愿意许愿,拿很多块绒毡来踩,如果神示吩咐我家这样做,当我想法救回这条性命的时候。因为根儿存在,叶儿就会长到家里,蔓延成

① 意即只要祭司让他这样做,他就做。这四行据弗伦克尔的解释译出。后两行的一般解释是:克吕泰墨斯特拉问阿伽门农是否曾向神许愿,以后做人要谦虚。他回答说这是他最后的决心。

② 指王家的钱多如海水,买得起这种用海里的骨螺制成的颜料。

③ 意即"永远供应"。或解作"永远鲜艳"。

荫,把狗星遮住①,你就是这样回到家里的炉火旁边,象征冬季里有了温暖;当宙斯把酸葡萄酿成酒的时候②,屋里就凉快了,只要一家之长进入家门。

　　　　　　阿伽门农进宫。

啊,宙斯,全能的宙斯,使我的祈祷实现吧,愿你多多注意你所要实现的事。

　　　　　　克吕泰墨斯特拉进宫,众侍女随入。

八　第三合唱歌

歌队　(第一曲首节)这恐惧为什么在我这预知祸福的心上不住地飘来飘去?我没有被邀请,不要报酬,为什么要歌唱未来的事?为什么不把它赶走,像赶走一个难以解释的梦一样,让那可信赖的勇气坐在我心里的宝座上?时间已经过去很久了,自从水师开往伊利昂的时候,沙子随着船尾缆索的收回而飞扬以来。③

　　(第一曲次节)我如今亲眼看见他们凯旋,我自己是个见证;但是我的心自己学会了唱报仇神的不须弦琴伴奏的哀歌,一点也感觉不到来自希望的可贵的勇气。我的内心不是在乱说——这颗心啊,它正在那旋到底④旋涡里面绕着那预知有报应的思想转来转去。但愿这个猜想不正确,不会成为事实!

　　(第二曲首节)太重视健康……⑤因为疾病,那和健康隔一道墙的邻居,会压过来。一个人的好运一直向前航行……⑥会碰上暗礁。那时

① 狗星跟太阳同时出没的时候(自8月24日至9月24日),天气最热;遮住狗星即遮住太阳之意。
② 意即当夏天的阳光把葡萄催熟的时候。
③ 古代的希腊船用船尾靠岸,开船时把缆索自岸上拖回。十年前希腊远征军自奥利斯出发,那时先知卡尔卡斯曾作不祥的预言,但时间过了这么久,那预言当早已应验,今后该不会再有不祥的事发生。
④ "旋到底"的含有"旋到罪过受到惩罚时为止"之意。
⑤ 抄本有误,意义不明,直译是"太重视健康,不知足的限制"。原意可能是:"太重视健康,反而有莫大的害处。"
⑥ 此处残缺。

候,为了挽救货物,战战兢兢,稳重地把一部分扔下海,整个家就不至于因为装得太多而坍塌,①船只也不至于沉没。宙斯的赠品,既丰富而且年年来自犁沟里,解除了饥馑。②

（第二曲次节）但是一个人的生命所必需的紫色的血,一旦提前流到地上,谁能念咒把它收回？否则,宙斯就不会把那个真正懂得起死回生术的人③杀死,以免为害④。如果我的注定的命运不但不限制我的能力,而且让我从神那里更有所得,那么我的心便会抢在我的舌头前面把我的话讲了出来；现在,情形既然如此,它只好在暗中嘟哝,非常痛苦,而且无望及时解释清楚,当我的情感正在激动的时候。

九 第四场

克吕泰墨斯特拉自宫中上。

克吕泰墨斯特拉 你也进去——我是说你,卡珊德拉——既然宙斯大发慈悲,使你能在我家里同许多奴隶一起站在家神⑤的祭坛旁边,分得一份净水⑥。快下车来,别太骄傲了！据说连阿尔克墨涅的儿子⑦也曾卖身为奴,吃过⑧奴隶吃的大麦粑。一个人如果被这种命运逼迫,那么落在一个继承祖业的主人手里,是一件很值得感谢的事。有些人一本突然收万利,可是他们对奴隶在各方面都很残忍,而且很严厉……⑨你已经从我这里知道了我们怎样待奴隶。

① 以船喻家。"装得太多"指装了太多的幸运。
② 收获可以解除饥馑,人死后却无法挽救。
③ 指阿斯克勒皮奥斯,阿波罗的儿子,从马人克戎那里学得医术,曾把一个死人救活；宙斯怕他扰乱自然界的秩序,用电火把他烧死了。
④ "以免为害",指破坏自然界的秩序,侵害冥王的权利。
⑤ 指宙斯。
⑥ 主祭人在祭坛上用火把浸到水里再洒到众人身上的水称"净水"。这是奴隶也能享受的待遇。
⑦ 指赫拉克勒斯,他是宙斯同阿尔克墨涅（密克奈国王埃勒克律昂之女）所生,曾犯杀人罪,净罪后仍患病,按神吩咐到吕底亚王后昂法勒宫中为奴三年,把报酬交给死者之父后始病愈。
⑧ "吃过"按改订本译出,抄本有误。
⑨ 此处残缺。

歌队长　（向卡珊德拉）她是在跟你说话，说得这样明白。你已经陷进命运的罗网，还是服从吧，只要你愿意；也许你不愿意。

克吕泰墨斯特拉　如果她不是像燕子一样只会说难懂的外国话，那么我可以叫她心里明白我的意思，①用我的话劝劝她。

歌队长　你跟她去吧！在这样的情形下，她的话是最好不过的。快离开座位下车来，对她表示服从！

克吕泰墨斯特拉　我没有工夫在大门外逗留；因为羊牲②正站在那中央的神坛前，等候着燔祭。③你如果愿意照我的话去做，就不要耽误时间；但是，如果你不懂希腊话；不明白我的意思，你就用外方人的手势代替语言答复我。

歌队长　这客人好像需要一个能转述得清清楚楚的通事。她像一只刚捉到的野兽。

克吕泰墨斯特拉　她准是疯了，胡思乱想；她从那刚陷落的都城来到这里，还不懂得怎样忍受这嚼铁的羁束，在她还没有流血，使她的火气随着泡沫一起吐出之前。我不愿意多说话，免得有伤我的尊严。

　　　　　　　　克吕泰墨斯特拉进宫。

歌队长　可是我，因为可怜她，绝不生气。（向卡珊德拉）不幸的人啊，快下车来，自愿试试，戴上这强迫的轭！

卡珊德拉　（抒情歌第一曲首节）哎呀，哎呀！阿波罗呀阿波罗！

歌队　你为什么当着洛克西阿斯④这样悲叹？他不喜欢遇见一个哭哭啼啼的人。

卡珊德拉　（第一曲次节）哎呀，哎呀！阿波罗呀阿波罗！

歌队　她又发出这不祥的声音，向神呼吁，这位神却无心援助一个哭哭啼啼的人。

　　　　　　　　卡珊德拉下车，走向宫门。

① 此句（自"我可以"起）抄本有误。
② "羊牲"是双关语，明指牺牲，暗指阿伽门农。"中央"指庭院的中央。
③ 此处删去第1058行，此行系伪作，大意是："想不到会有这种快乐。"
④ 洛克西阿斯，阿波罗的别名。阿波罗是快乐的神，他不喜欢听人哭泣。

卡珊德拉 （第二曲首节）阿波罗呀阿波罗,阿癸阿特斯①,我的毁灭者②啊!你如今又把我毁灭了!

歌队 她好像要预言自己的灾难;她虽然做了奴隶,心里却还保存着那神赐的灵感③。

卡珊德拉 （第二曲次节）阿波罗呀阿波罗,阿癸阿特斯,我的毁灭者啊! 你把我带到什么地方了? 带到什么人家里了?

歌队 带到阿特柔斯的儿子们的家里了。你要是不知道,我就告诉你,可不要说这话有假。

卡珊德拉 （第三曲首节）这是个不敬神的家——它能证实里面有许多亲属间的杀戮和砍头的凶事——一个杀人的场所,地上洒满了血。

歌队 这客人像猎狗一样,嗅觉很灵敏,在寻找那将要被她发现的血迹。

卡珊德拉 （第三曲次节）是呀,这是我相信的证据:这里有婴儿们在哀悼他们被杀戮,他们的肉被烤来给他们父亲吃了。

歌队 你是个先知,你的声名我们早已听闻;但是我们不寻找神的代言人。

卡珊德拉 （第四曲首节）啊,这是什么阴谋④? 什么新的祸患? 这家里有人在计划一件莫大的祸事,那是亲友们所不能容忍而又无法挽救的;援助的人⑤却远在天涯。

歌队 这些预言我不能领悟;前面那些我倒明白,因为全城都在传说。

卡珊德拉 （第四曲次节）啊,狠心的女人,你要做这件事吗? 要把和你同床的丈夫,在你为他沐浴干净之后——那结局我怎么讲得出来呢? 但是事情很快就要发生,这时候她的左右手正在轮流伸出来。

歌队 我还是不明白;因为这时候这谜语,由于预言的意义晦涩难解,把我弄糊涂了。

卡珊德拉 （第五曲首节）哎呀呀,这是什么? 是哈得斯⑥的罗网吗? 不,这

① 阿癸阿特斯,阿波罗的别名,意即街道的保护者。卡珊德拉走向王宫,看见宫门外代表阿癸阿特斯的圆锥形石柱,因此这样呼唤。
② 在希腊文里"毁灭者"一词的发音和阿波罗的名字的发音很近似。
③ 古希腊人相信,一个人受了神的灵感,便会在疯狂的状态中预言未来的事。
④ 预言克吕泰墨斯特拉将阴谋杀害阿伽门农。
⑤ 指墨涅拉奥斯。
⑥ 哈得斯,冥王,宙斯之兄。

是和他同床的罩网①，这谋杀的帮凶。让那不知足的争吵之神向着这家族，为这个会引起石击刑的杀戮②而欢呼吧！

歌队　你召请报仇神③来向着这个家欢呼，你是什么意思？你的话使我害怕！一滴滴浅黄色的血④回到我心里，那样的血，在一个人倒在矛尖下的时候，也会随着那沉落的生命的余辉一起出现；死得快啊！

卡珊德拉　（第五曲次节）看呀，看呀！别让公牛接近母牛！⑤ 那戴角的畜生凭了她的恶毒的诡计⑥，把他罩在长袍里，然后打击⑦；他跟着就倒在水盆里。这计策是那参预谋杀的浴盆想出来的，我告诉你。

歌队　我不能自夸最善于解释预言，但是我猜想有灾难发生。预言何曾给人们带来过好消息？先知作法的时候念念有词，总是发出不祥的预言，使我们知道⑧害怕。

卡珊德拉　（第六曲首节）我这不幸的人的厄运呀！我为我的灾难而悲叹，这灾难也倒在那只杯里了⑨。你⑩为什么把我这不幸的人带到这里来？是为了和他死在一起，不是为了别的；难道不是吗？

歌队　是一位神把你迷住了，使你发疯，为自己唱这支不成调的歌曲，像那黄褐色的夜莺不住地悲鸣，啊，它心里忧郁，一声声"咿特唷斯，咿特唷斯"，

① 指阿伽门农脱下当被子的长袍，克吕泰墨斯特拉用它罩住阿伽门农后杀之，故而说"长袍"是"谋杀的帮凶"。
② 预言杀阿伽门农的凶手日后会被公众以石击刑即用乱石击毙。
③ 歌队把争吵之神当作一位报仇神。
④ 一个人在恐惧或将死时脸色会变黄，古代人以为这种人的血是黄色的。
⑤ 这本是牧牛人的口头语，指别让公牛伤害母牛。这里成了卡珊德拉的警告：别让阿伽门农接近他的妻子。
⑥ 原文作"她凭了那黑角的诡计"。
⑦ "打击"原文既指用武器刺杀，又指用角冲击。
⑧ "知道"一词抄本似有误。
⑨ "这灾难"指阿伽门农的灾难。
⑩ "你"指阿波罗。

悲叹它儿子的十分不幸的死亡。①

卡珊德拉 （第六曲次节）那歌声嘹亮的夜莺一生多么好呀！② 神把她藏进一个有翼的肉身,使她一生快乐,没有痛苦。但是等待我的却是那双刃兵器的砍杀③。

歌队 这使你入迷的、剧烈而无意义的痛苦是怎样发生的？你为什么用这难懂的声音,这高亢的调子,唱这支可怕的歌？这不祥的预言的路标是谁给你指定的？

卡珊德拉 （第七曲首节）帕里斯的殃及亲人的婚姻啊,婚姻啊！斯卡曼德罗斯,我祖国的河流啊！从前啊,我在你河边受到抚养,长大成人；但如今我好像在科库托斯和阿克戎④岸上赶快唱我的预言歌。

歌队 这清清楚楚的是什么话呀！甚至一个婴儿听了也能领悟。你这痛苦的命运像毒刺一样伤了我,当你发出悲声的时候,我听了心都要碎了。

卡珊德拉 （第七曲次节）我的城邦整个儿毁灭了,这灾难啊,这灾难啊！我父亲杀了多少他养着的牛羊在城墙下献祭！那也无济于事,未能使城邦免于浩劫；而我呢,很快就要把我的热血洒在地上。⑤

歌队 你这话和刚才的一致,一定是哪一位恶意的神使劲向你扑来,迷住你,使你唱这支充满了死亡的悲惨的灾难之歌。但我还看不出结果。（抒情歌完）

卡珊德拉 此刻我的预言不再像一个刚结婚的新娘那样从面纱后面偷看,而是像一股强烈的风吹向那东升的太阳,因此会有比这个大得多的痛苦,像波浪一样冲向阳光。我不再说谜语了。

① 道利亚国王特柔斯娶雅典国王潘狄昂之女普罗克涅为妻,生伊提斯（又译作鸟声"咿特唔斯"、"特唔"）。特柔斯后来把普罗克涅藏在乡下,伪称她已死,要求潘狄昂把她的姐妹菲洛墨勒送去。菲洛墨勒到后,被他奸污,还被他割去舌头。菲洛墨勒把她的故事织了出来,送给普罗克涅看。普罗克涅知道后杀其子伊提斯煮给特柔斯吃。特柔斯发现后,追捕这两姐妹,快要追上时,天神把普罗克涅化成了一只夜莺,把菲洛墨勒化成了一只燕子,把特柔斯化成了一只鹰,一说化成了一只戴胜鸟。译文根据丹尼斯顿本的改订译出,弗伦克尔本作"悲叹它的十分不幸的一生"。
② 译文据丹尼斯顿本的改订,弗伦克尔本作"那歌声嘹亮的夜莺死得好呀！"
③ 指斧头。在本剧中阿伽门农和卡珊德拉是被剑刺死的。
④ 科库托斯和阿克戎是下界的河流。
⑤ 或解作"我的灵魂在燃烧,我很快就要倒在地上"。

　　　　请你们给我作证,证明我闻着气味,紧紧地追查那古时候造下的罪恶的踪迹。有一个歌队从来没有离开这个家,这歌队声音和谐,但是不好听,因为它唱的是不祥的歌。这个狂欢队是由一些和这个家有血缘的报仇神组成的,队员们喝的是人血,喝了更有胆量,住在家里送不走。她们绕着屋子唱歌,唱的是那开端的罪恶,一个个对那个哥哥①的床榻表示憎恶,对那个沾污了床榻的人怀着敌意。② 是我说得不对,还是我像一个弓箭手那样射中了鹄的?难道我是个假先知,沿门乞食,胡言乱语?请你发誓,证明你没有听见过,不知道这家宅的罪过的远古历史。

歌队长　一个誓言的保证,尽管有力量,又救得了什么呢?可是我觉得奇怪,你生长在海外,讲这外邦的事这样准确,③好像你到过这里一样。

卡珊德拉　是预言神阿波罗把我安放在这个职位④上的。

歌队长　难道他,一位神,竟爱上了你?

卡珊德拉　我从前不好意思提起这件事。

歌队长　一个人走运的时候,太爱挑三拣四。

卡珊德拉　他扭住我,拼命向我表示恩爱。

歌队长　你们俩是不是按照习惯,做了那会生孩子的事?

卡珊德拉　我答应了洛克西阿斯,却又使他失望。

歌队长　是不是在你学会了预言术之后?

卡珊德拉　我曾把一切灾难预先告诉我的同国人。

歌队长　你是怎样逃避洛克西阿斯的忿怒的?

卡珊德拉　自从我犯了过错,再也没有人相信我。

歌队长　可是,我们看来,你的预言好像很能使人相信。

卡珊德拉　哎哟,多么痛苦啊!要说真实的预言真是苦啊!这可怕的苦恼又使我晕眩,一开始就使我心神迷乱……⑤

　　　　你们看见那些坐在屋前的,像梦中的形象一样的小东西没有?那些孩子好像是被他们的亲人杀死的,他们手里全是肉,用他们自身的肉做

① 指阿特柔斯。以下讲阿特柔斯家血亲仇杀之事,参见"剧情梗概"。
② 或解作"那床榻对那个践踏了它的人怀着敌意"。这个"人"指提埃斯特斯。
③ 抄本有误。或解作"讲的虽是外国话,这件事却讲得这样准确"。
④ 指先知职位。
⑤ 此处残缺。

的荤菜;现在看清楚了,他们捧着他们的心肺,还有肠子——惨不忍睹的一大堆,都被他们父亲①吃了。

　　为了这件事,我告诉你们,有一头胆小的狮子②呆在家里,在床上翻来覆去——计划报仇,啊,谋害这归来的主人。③ 但是这水师的统帅,特洛伊的毁灭者,却不知道那淫荡的狗,在她像那阴险的迷惑之神,满怀高兴地说了那一大套漂亮话之后,会在恶魔的帮助下做出什么事来。她有这么大的胆量,女人杀男人!她是——我叫她作什么可恨的妖怪呢?一条两头蛇④?或是一个住在石洞里的斯库拉⑤,水手们的害虫?一个狂暴的,恶魔似的母亲,一个向着亲人们喷出残忍的杀气的母亲?这个多么大胆的东西刚才是怎样欢呼⑥,像在战争里击溃了敌人一样,同时又假装为了他平安归来而庆幸!

　　这些事不管你们信不信,反正是这样;怎么不是呢?要发生的事一定会发生。一会儿你就会亲眼看见,就会怜悯我,说我是个太可靠的预言者。

歌队长　我听懂了,是提埃斯特斯吃他的孩子们的肉;我战栗,我畏惧,当我听见你不用比喻,把这件事明白讲出来的时候。但是其余的话,我听了却迷失了路线而乱追乱跑。

卡珊德拉　我说,你将看见阿伽门农死去。

歌队长　别说不祥的话,啊,不幸的人,闭住你的嘴吧!

卡珊德拉　但是站在旁边听我讲话的并不是拯救之神派安。

歌队长　当然不是,如果这件事一定会发生;⑦但愿不会发生。

卡珊德拉　你在祈祷,他们却想杀人。

歌队长　那准备做这件坏事的汉子是谁?

① 指提埃斯特斯。参见"剧情梗概"。
② 指埃癸斯托斯。据说佩洛普斯的后人都被称为"狮子"。但有人认为"狮子"一词可疑。
③ 此处删去第1226行,此行系伪作,大意是"我的;因为我得戴上奴隶的轭"。
④ 一种想象的蛇。原意是"两端行进的妖怪",它能向前爬行,又能向后爬行。
⑤ 斯库拉,意大利与西西里海峡旁石穴里的妖怪,它有十二只脚,六个颈,六个头,能一下子抓住六个水手把他们吃掉。
⑥ 指克吕泰墨斯特拉在第973、974两行所说的话。
⑦ 拯救之神派安,即阿波罗。他不爱听不祥的话,他又是医神,不爱听人谈起死亡,又是清洁之神,不愿见到尸体。倘若阿伽门农被杀,他就不会在这里出现。

卡珊德拉　你真是没有听懂我的预言。

歌队长　没有听懂；因为我不知道这诡计的执行者是谁。

卡珊德拉　我是很精通希腊语的。

歌队长　皮托的祭司也精通希腊语，可是神示依然不好懂。

卡珊德拉　啊，这火焰多么凶猛地向我袭来①！吕克奥斯·阿波罗②啊，哎呀！这头两只脚的母狮子——当高贵的雄狮不在家的时候，她竟和狼睡在一起——她将要，哎呀，杀害我。她像配药一样，要把她给我的报复也倒在那只杯里；当她磨剑来杀那人的时候，她夸口说，因为我被带来了，她要杀人报仇。

那么我为什么还穿着袍子，拿着法杖，颈上还挂着预言者的带子③，给自己添笑柄呢？

　　　　　卡珊德拉把袍子脱下，连同法杖、
　　　　　带子一起扔在地上，用脚践踏。

我要在临死之前，先毁掉你。你们去送死吧！现在你们倒在那里，我的仇就是这样报了。你们拿这个灾难去给别的女子添一朵花，不要给我添。哎呀，是阿波罗亲自剥夺了我这件衣服，预言者穿的袍子；他曾看见我穿着这身衣服，被那些仇视我的亲人狠狠嘲笑——他们无疑笑错了！我像一个游方的化缘人那样被称为乞丐④，可怜虫，饿死鬼，这些我都容忍了。预言神现在把我这预言者索回，使我陷在这死亡的命运里。等待我的不是我父亲的祭坛，而是一张案板，当我死于葬前的杀献的时候，我的热血会把它染红⑤。但是神不至于让我们白白死去；因为有人会来为我们报仇，他会成为杀母的儿子，为父报仇的人⑥。这个远离祖国的流亡者会回来为他的亲人们结束这灾难，他父亲的仰卧着的尸首会使他回来。那么我何必这样痛哭悲伤？我既看见伊利昂城遭了浩劫，而

① "火焰"指阿波罗给她的灵感，她又要发疯了。

② 吕克奥斯·阿波罗，即杀狼神（或光神）阿波罗。卡珊德拉呼唤这个名字，是把埃癸斯托斯比作狼。

③ 指束在祭司头上的羊毛带子。

④ 古希腊祭司常外出化缘，后因舞弊，被称为乞丐。

⑤ 预言她将在阿伽门农下葬前被杀来祭后者的鬼魂。

⑥ 指阿伽门农的儿子奥瑞斯特斯。据荷马《伊利亚特》，他八年后长大成人，回家报仇。

这个攻陷了那都城的人又由于神的判决落得这样一个下场,因此我一定进去,①面向死亡。②

<center>卡珊德拉走向宫门。</center>

我称呼这宫门为死之门。愿我受到致命伤,我的血无痛的流出,我一点不抽搐就闭上眼睛!

歌队长　啊,极可怜而又极聪明的女人,你说了这许多话。如果真正知道自己的厄运,为什么又像一头被神带领着的牛那样无畏地走向祭坛?

卡珊德拉　逃不掉呀,客人们,再拖延时间也逃不掉呀!③

歌队长　但是最后的时间是最宝贵的呀!

卡珊德拉　日子到了,逃也枉然。

歌队长　你有的是大无畏的精神,能够忍耐。

卡珊德拉　那些幸福的人绝不会听见你这样恭维他们。

歌队长　但是一个人临死的时候受人称赞,是一种安慰。

卡珊德拉　啊,父亲,可怜你和你那些高贵的男儿!④

<center>卡珊德拉走到门口又退回。</center>

歌队长　什么事?什么恐惧使你退回?

卡珊德拉　呸,呸!

歌队长　呸什么?除非你心里有所憎恶。

卡珊德拉　这家里有一股杀气,血在滴哒。

歌队长　不是杀气,是神坛上的牺牲的气味。

卡珊德拉　像是坟墓里透出来的臭气。

歌队长　不是指使这个家有光彩的叙利亚香烟⑤吧。

卡珊德拉　我要进去,在宫里悲叹我自己和阿伽门农的命运。这一生已经够受。

<center>卡珊德拉第二次走到门口又退回。</center>

① 此处抄本尚有"将作"一词,抄错了,无法订正。
② 此处删去第1290行,系伪作,大意是"众神发了一个很大的誓"。
③ 下半句抄本有误。
④ 指她的父亲和弟兄们死得很悲惨,没有得到什么安慰。
⑤ "香烟"指叙利亚出产的甘松香焚烧时所发出的香烟。

啊,客人们,我不是像那不敢飞进丛林的鸟儿,①由于恐惧而哀号,而是要你们在我死后,在一个女人为了我这女人而偿命,一个男人为了这结了孽姻缘的男人而被杀的时候,给我作证,证明我受过迫害。我要死了,向你们讨这份人情。

歌队长 啊,不幸的人,我为你这预知的死亡而怜悯你。

卡珊德拉 我还想说一句话,或者唱一支哀悼自己的歌。我向着这最后的阳光,对赫利奥斯祈祷:愿我的仇人同时为我这奴隶,这容易被杀的人的死,向我的报仇者偿还血债。②

凡人的命运啊!在顺利的时候,一点阴影就会引起变化;一旦时运不佳,只需用润湿的海绵一抹,就可以把图画抹掉。比起来还是后者更可怜。

卡珊德拉进宫。

一〇 抒情歌③

歌队 对于幸运人人都不知足;没有人向它说"别再进去!"挡住它进入大家都羡慕的家宅。众神让我们的国王攻陷了普里阿摩斯的都城,他并且蒙上天照看,回到家来;但是,如果他现在应当偿还他对那些先前被杀的人④所欠的血债,把自己的生命给与那些死者,作为……死的代价,⑤那么听了这个故事,哪一个凡人能够夸口说,他生来是和厄运绝缘的呢?

一一 第五场

阿伽门农 (自内)哎哟,我挨了一剑,深深地受了致命伤!

歌队长 嘘!谁在嚷挨了一剑,受了致命伤?

① "不敢飞进"是补充的。原诗大概是一句谚语,没有动词。
② 此处(自"愿我的仇人"起)抄本有误,无法校订。
③ 因为情节很紧张,故此处用一只很短的抒情歌代替正式的合唱歌。
④ "被杀的人"指提埃斯特斯的两个儿子,兼指伊菲革涅亚和特洛伊战争中死去的人。
⑤ 这两行(自"把自己的生命"起)抄本有误。原文作"作为别人的死的代价",所谓"别人"不知指谁。

阿伽门农　　哎哟,又是一剑,我挨了两剑了!

歌队长　　听了国王叫痛的声音,我猜想已经杀了人啦!我们商量一下,看有没有什么妥当办法。

队员子　　我把我的建议告诉你们:快传令召集市民到王宫来救命。

队员丑　　我认为最好赶快冲进去,趁那把剑才抽出来,证实他们的罪行。

队员寅　　这个意见正合我的意思,我赞成采取行动;时机不可耽误。

队员卯　　很明显,他们这样开始行动,表示他们要在城邦里建立专制制度①。

队员辰　　是呀;因为我们在耽误时机,他们却在践踏谨慎之神的光荣的名字,不让他们自己的手闲下来。

队员巳　　我不知道有什么办法可以提出,主意要由行动者决定。

队员午　　我也是这样想;因为说几句话,不能起死回生。

队员未　　难道我们可以苟延残喘,屈服于那些玷污了这个家的人的统治下?

队员申　　这可受不了,还不如死了,那样的命运比受暴君的统治温和得多。

队员酉　　什么?难道有了叫痛的声音为证,就可以断定国王已经死了吗?

队员戌　　在我们讨论之前,得先把事实弄清楚,因为猜想和确知是两回事。

歌队长　　经过多方面考虑,我赞成这个意见:先弄清楚阿特柔斯的儿子到底怎样了。

　　　　　　　后景壁转开,壁后有一个活动台,阿伽门农的尸体
　　　　　　躺在台上的澡盆里,上面盖着一件袍子;卡珊德拉
　　　　　　的尸体躺在那旁边,克吕泰墨斯特拉站在台上。

克吕泰墨斯特拉　　刚才我说了许多话来适应场合,现在说相反的话也不会使我感觉羞耻;否则一个向伪装朋友的仇敌报复的人,怎能把死亡的罗网挂得高高的,不让他们越网而逃?这场决战经过我长期考虑,终于进行了,这是旧日的争吵的结果。② 我还是站在我杀人的地点上,我的目的已经达到了。我是这样做的——我不否认——使他无法逃避他的命运:我拿一张没有漏洞的撒网,像网鱼一样把他罩住,这原是一件致命的宝

① "专制制度"暗指僭主制度。公元前6世纪,雅典出现僭主制度,第一个僭主是庇士特拉妥,他借平民的力量夺得政权。他死后,他的两个儿子,希帕卡斯和希庇亚斯当权,他们十分残暴,用高压手段对付平民。

② 抄本有误,最后一句意义不明。

贵的长袍。我刺了他两剑;他哼了两声,手脚就软了。我趁他倒下的时候,又找补第三剑,作为献给地下的宙斯①、死者的保护神的还愿礼物。这么着,他就躺在那里,断了气;他喷出一股汹涌的血②,一阵血雨的黑点便落到我身上。我的畅快不亚于麦苗承受天降的甘雨,正当出穗的时节。

情形既然如此,阿尔戈斯的长老们,你们欢乐吧,只要你们愿意;我却是得意洋洋。如果我可以给死者致奠,我这样地奠酒是很正当的,十分正当呢;因为这家伙曾在家里把许多可诅咒的灾难倒在调缸③里,他现在回来了,自己喝干了事。

歌队长　你的舌头使我们吃惊,你说起话来真有胆量,竟当着你丈夫的尸首这样夸口!

克吕泰墨斯特拉　你们把我当一个愚蠢的女人,向我挑战,可是我鼓起勇气告诉你们,虽然你们已经知道了——不管你们愿意称赞我还是责备我,反正是一样——这就是阿伽门农,我的丈夫,我这只右手,这公正的技师,使他成了一具尸首。事实就是如此。

歌队　(哀歌序曲首节)啊,女人,你尝了地上长的什么毒草,或是喝了那流动的海水上面浮出的什么毒物,以致发疯④,惹起公共的诅咒?你把他抛弃了,砍掉了,你自己也将被放逐,为市民所痛恨。(本节完)

克吕泰墨斯特拉　你现在判处我被放逐出国,叫我遭受市民的憎恨和公共的诅咒;可是当初你全然不反对这家伙,那时候他满不在乎,像杀死一大群多毛的羊中一头牲畜一样,把他自己的孩子、我在阵痛中生的最可爱的女儿,杀来祭献,使特拉克吹来的暴风平静下来。难道你不应当把他放逐出境,惩罚他这罪恶?你现在审判我的行为,倒是个严厉的陪审员!可是我告诉你,你这样恐吓我的时候,要知道我也是同样准备好了的,只有用武力制服我的人才能管辖我;但是,如果神促成相反的结果,那么你将受到一个教训,虽然晚了一点,也该小心谨慎。

① "地下的宙斯"指冥王哈得斯。
② "一股"据弗伦克尔的改订译出,抄本作"创伤",甚费解。
③ 调缸,调和酒和水的器皿。
④ 抄本有误。或解作"使你杀人祭献"。

歌队　（次节）你野心勃勃,言语傲慢,你的心由于杀人流血而疯狂了,看你的眼睛清清楚楚充满了血。① 你一定被朋友们所抛弃,打了人要挨打,受到报复。（序曲完）

克吕泰墨斯特拉　这个,我的誓言的神圣的力量,你也听听,我凭那位曾为我的孩子主持正义的神,凭阿特和报仇神——我曾把这家伙杀来祭她们——起誓,我的向往不至于误入恐惧之门,只要我灶上的火是由埃癸斯托斯点燃的②——他对我一向忠实;有了他,就有了使我们壮胆的大盾牌。

　　这里躺着的是个侮辱妻子的人,特洛伊城下那个克律塞伊斯③的情人;这里躺着的是她,一个女俘虏,女先知,那家伙的能说预言的小老婆,忠实的同床人,船凳上的同坐者。他们俩已经得到应得的报酬:他是那样死的,而她呢,这家伙的情妇,像一只天鹅,已经唱完了她最后的临死的哀歌④,躺在这里,给我的……好菜添上作料。⑤

歌队　（哀歌第一曲首节）啊,愿命运不叫我们忍受极大的痛苦,不叫我们躺在病榻上,快快给我们带来永久的睡眠,既然我们最仁慈的保护人已经被杀了,他为了一个女人⑥的缘故吃了许多苦头,又在一个女人手里丧了性命。（本节完）

　　（叠唱曲）啊,疯狂的海伦,你一个人在特洛伊城下害死了许多条、许多条人命,你如今戴上最后一朵我们永远不能忘记的花,这洗不掉的血。真的,这家里曾住过一位强悍的埃里斯,害人的东西⑦。

克吕泰墨斯特拉　你不必为这事而烦恼,请求早死;也不必对海伦生气,说她

① 一般解作"你脸上清清楚楚有血点"。
② 古希腊的家长主持祭祀,点燃灶火。克吕泰墨斯特拉把埃癸斯托斯当作合法的家长。
③ 克律塞伊斯,意即"克律塞斯的女儿"。克律塞斯是克律塞城的阿波罗庙上的祭司,他的女儿曾被希腊人俘获,成为阿伽门农的侍妾。此指卡珊德拉。
④ 据说天鹅自知将死,其鸣也哀。
⑤ "我的"后面有"床榻"一词,是抄错了的,因为克吕泰墨斯特拉绝不会提起她和埃癸斯托斯的不正当的关系。此处所说的是报仇之乐,阿伽门农的死是一盘"好菜",卡珊德拉的死则只是"作料"。
⑥ 指海伦。
⑦ 埃里斯本是争吵女神,此处借用来指海伦。"人"指海伦的丈夫墨涅拉奥斯,兼指阿伽门农。

是凶手,说她一个人害死了许多达那奥斯人,引起了莫大的悲痛。

歌队　（第一曲次节)啊,恶魔,你降到这家里,降到坦塔洛斯两个儿孙①身上,你利用两个女人来发挥你的强大的威力,②真叫我伤心!他像一只可恨的乌鸦站在那尸首上自鸣得意,唱一支不成调的歌曲……③(本节完)

　　　（叠唱曲)啊,疯狂的海伦,你一个人在特洛伊城下害死了许多条,许多条人命,你如今戴上最后一朵我们永远不能忘记的花,这洗不掉的血。真的,这家里曾住过一位强悍的埃里斯,害人的东西。④

克吕泰墨斯特拉　你现在修正了你嘴里说出的意见,请来了这家族的曾大嚼三餐的恶魔,由于他在作怪,人们肚子里便产生了舔血的欲望;在旧的创伤还没有封口之前,新的血又流出来了。

歌队　（第二曲首节)你所赞美的是毁灭家庭的大恶魔,他非常愤怒,对于厄运总是不知足——唉,唉,这恶意的赞美!哎呀,这都是宙斯——万事的推动者、万事的促成者的旨意;因为如果没有宙斯,这人间哪一件事能够发生?哪一件事不是神促成的?(本节完)

　　　（叠唱曲)国王啊国王,我应当怎样哭你?应当从我友好的心里向你说什么?你躺在这蜘蛛网里,这样遭凶杀而死。哎呀,这样耻辱地躺在这里,被人阴谋杀害,死于那手中的双刃兵器下。⑤

克吕泰墨斯特拉　你真相信这件事是我做的吗?不,不要以为我是阿伽门农的妻子。是那个古老的凶恶的报冤鬼⑥,为了向阿特柔斯——那残忍的宴客者报仇,假装这死人的妻子,把他这个大人杀来祭献,叫他赔偿孩子们的性命。

歌队　（第二曲次节)你对这杀人的事可告无罪——但是谁给你作证呢?这怎么、怎么可能呢?也许是他父亲⑦的罪恶引出来的报冤鬼帮了你一

① "儿孙"指阿伽门农和墨涅拉奥斯,坦塔洛斯是他们的曾祖父。
② "强大的"原文作"同样精神的",甚费解。原意可能是"如心一样勇敢、一样有力量"。
③ "他"指恶魔。乌鸦是吃死尸的鸟。行尾残缺两个缀音。
④ 依照杰勃古典丛书版本在此处加进这叠唱词。
⑤ 弗伦克尔依照恩格尔的校订补充"妻子的"一词,作为"手"字的形容词。
⑥ "报冤鬼"指提埃斯特斯。
⑦ 指阿伽门农的父亲阿特柔斯。

手。那凶恶的阿瑞斯在亲属的血的激流中横冲直撞,他冲到哪里,哪里就凝结成吞没儿孙的血块。(本节完)

 (叠唱曲)国王啊国王,我应当怎样哭你?应当从我友好的心里向你说什么?你躺在这蜘蛛网里,这样遭凶杀而死。哎呀,这样耻辱地躺在这里,被人阴谋杀害,死于那手中的双刃兵器下。

克吕泰墨斯特拉　我既不认为他是含辱而死……①因为他不是偷偷地毁了他的家,而是公开地杀死了②我怀孕给他生的孩子,我所哀悼的伊菲革涅亚。他自作自受,罪有应得,所以他不得在冥府里夸口;因为他死于剑下,偿还了他所欠的血债。

歌队　(第三曲首节)我已经失去了那巧妙的思考方法,不知往哪方面想,当这房屋坍塌的时候。我怕听那血的雨水哗啦地响,那会把这个家冲毁;现在小雨初停③。命运之神为了另一件杀人的事,正在另一块砥石上把正义磨快。(本节完)

 (叠唱曲)大地啊大地,愿你及早把我收容,趁我还没有看见他躺在这银壁的浴盆里!谁来埋葬他?谁来唱哀歌?你敢做这件事吗?——你敢哀悼你亲手杀死的丈夫,为了报答他立下的大功,敢向他的阴魂假仁假义地献上这不值得感谢的恩惠吗?谁来到这英雄的坟前,流着泪唱颂歌,诚心诚意好生唱?

克吕泰墨斯特拉　这件事不必你操心;我亲手把他打倒,把他杀死,也将亲手把他埋葬——不必家里的人来哀悼,只需由他女儿伊菲革涅亚,那是她的本分,在哀河的激流旁边高高兴兴欢迎她父亲,双手抱住他,和他接吻。

歌队　(第三曲次节)谴责遭遇谴责;这件事不容易判断。抢人者被抢,杀人者偿命。只要宙斯依然坐在他的宝座上,作恶的人必有恶报,这是不变的法则。谁能把诅咒的种子从这家里抛掉?这家族已和毁灭紧紧地粘在一起。(本节完)

① 此处残缺,"既不"之后,应有"也不"。
② 此句缺动词,"公开地杀死了"是弗伦克尔补订的。
③ 暴风雨的第一阵是小雨,小雨停后,倾盆大雨随即下降。此指伊菲革涅亚和阿伽门农的死只不过是"小雨"而已,今后不知还要流多少血。

（叠唱曲）大地啊大地，愿你及早把我收容，趁我还没有看见他躺在这银壁的浴盆里！谁来埋葬他？谁来唱哀歌？你敢做这件事吗？——你敢哀悼你亲手杀死的丈夫，为了报答他立下的大功，敢向他的阴魂假仁假义地献上这不值得感谢的恩惠吗？谁来到这英雄的坟前，流着泪唱颂歌，诚心诚意好生唱？①

克吕泰墨斯特拉　你这个预言接近了真理；但是我愿意同普勒斯特涅斯的儿子们②家里的恶魔缔结盟约：这一切我都自认晦气，虽是难以忍受；今后他得离开这屋子，用亲属间的杀戮去折磨别的家族。我剩下一小部分钱财也就很够了，只要能使这个家摆脱这互相杀戮的疯病。③

一二　退场④

埃癸斯托斯自观众右方上。

埃癸斯托斯　报仇之日的和蔼阳光啊！现在我要说，那些为凡人报仇的神在天上监视着地上的罪恶；我看见这家伙躺在报仇神们织的袍子里，真叫我痛快，他已赔偿了他父亲制造的阴谋罪恶。

　　从前，阿特柔斯，这家伙的父亲，做这地方的国王，提埃斯特斯，我的父亲——说清楚一点——也就是他的亲弟兄，质问他有没有为王的权利，他就把他赶出家门，赶出国境。那不幸的提埃斯特斯后来回家，在炉灶前做一个恳求者，获得了安全的命运，不至于被处死，用自己的血玷污先人的土地；但是阿特柔斯，这家伙的不敬神的父亲，热心有余而友爱不足，假意高高兴兴庆祝节日，用我父亲的孩子们的肉设宴表示欢迎。他把脚掌和手掌砍下来切烂，放在上面……⑤提埃斯特斯独坐一桌，⑥他不

① 据洛布古典丛书版本在此处加进这叠唱词。
② 指阿伽门农和墨涅拉奥斯。本剧此前一直称他俩为"阿特柔斯的儿子们"，到这里却又据另一种传说，称他俩是阿特柔斯的儿子普勒斯特涅斯的儿子们。
③ 指她想收买报仇人。
④ 第五场与退场之间没有合唱歌。
⑤ 此处残缺。"放在"是补充的。
⑥ 此句主语残缺。"提埃斯特斯"是补订的。

知不觉,立即拿起那难以辨别的肉来吃了①——这盘菜,像你所看见的,对这家族的害处多么大。他跟着就发现他做了一件伤天害理的事,大叫一声,仰面倒下,把肉呕了出来,同时踢翻了餐桌来给他的诅咒助威,他咒道:"普勒斯特涅斯的整个家族就这样毁灭!"

 因此你看见这家伙倒在这里,而我正是这杀戮的计划者——我有理呢,因为他把我和我的不幸的父亲一同放逐,我是第十三个孩子②,那时候还是襁褓中的婴儿;但是等我长大成人,正义之神又把我送回。这家伙是我捉住的——虽然我不在场——因为这整个致命的计划是由我安排的。情形就是如此,我现在死了也甘心,既然看见了这家伙躺在正义的罗网里。

歌队长 埃癸斯托斯,我不尊敬幸灾乐祸的人。你不是承认你有意把这人杀掉,这悲惨的死又是你一手策划的吗?那么,我告诉你,到了依法处分的时候,你要相信,你这脑袋躲不过人民扔出的石头、发出的诅咒。

埃癸斯托斯 你是坐在下面的桨手,我是凳上的驾驶员③,你可以这样胡说吗?尽管你上了年纪,你也得知道,老来受教训多么难堪,当我教你小心谨慎的时候。监禁加饥饿的痛苦,甚至是教训老头子,医治思想病最好的先知兼医生。难道你有眼睛看不出来吗?你别踢刺棍,免得碰在那上面,蹄子受伤。

歌队长 你这女人④,你竟自这样对付这些刚从战争里回来的人,你呆在家里,既玷污了这人的床榻,又计划把他——军队的统帅,杀死了!

埃癸斯托斯 你这些话是痛哭流涕的先声。⑤你的喉咙和奥尔甫斯⑥的大不相同:他用歌声引导万物,使它们快乐;你却用愚蠢的吠声惹得人生气,反而被人押走。一旦受到管束,你就会驯服。

歌队长 你好像要统治阿尔戈斯人!你计划杀他,却又不敢行事,亲手动刀。

① 古希腊人进餐用手抓。
② 此处删去第1600行,系伪作,大意是:"他诅咒佩洛普斯的儿孙遭遇难以忍受的命运。"
③ "凳"指舵手凳,在甲板上。甲板在船尾,比桨手的座位高一至三层。
④ 指埃癸斯托斯。
⑤ 意即将受惩罚而痛哭流涕。
⑥ 奥尔甫斯,奥阿格罗斯和卡利奥佩的儿子,著名歌手,野兽和木石听了他的歌声都跟着他走。

埃癸斯托斯　只因为引诱他上圈套,分明是妇人的事;我是他旧日的仇人,会使他生疑。总之,我打算用这家伙的资财来统治人民;谁不服从,我就给他驾上很重的轭——他不可能是一匹吃大麦的鞯马,不,那与黑暗同住的可恨的饥饿[1]将使他驯服。

歌队长　你为什么不鼓起你怯懦的勇气把这人杀了,而让这妇人来杀,以致玷污了这土地和这地方的神?啊,奥瑞斯特斯是不是还看得见阳光,能趁顺利的机会回来杀死这一对人,获得胜利?[2]

埃癸斯托斯　你[3]想这样干,这样说,我马上叫你知道厉害!
　　喂,朋友们,这里有事干呀!

　　　　　　众卫兵自观众左右两方急上。

歌队长　喂,大家按剑准备!

埃癸斯托斯　我也按剑,不惜一死。

歌队长　你说你死,我们接受这预兆,欢迎这件一定会发生的事。[4]

克吕泰墨斯特拉　不,最亲爱的人,我们不可再惹祸事;这些已经够多,够收获了——这不幸的收成!我们的灾难已经够受,不要再流血了!可尊敬的长老们,你们……家去吧,[5]在你们还没有由于你们的行动而受到痛苦之前!我们的遭遇如此,只好自认晦气。如果这是最后的苦难,我们倒愿意接受,尽管我们已被恶魔的强有力的蹄子踢得够惨了。这是女人的劝告,但愿有人肯听。

埃癸斯托斯　但是这些家伙却向我信口开河,吐出这样的话,拿性命来冒险!(向歌队长)你神志不清醒,竟骂起主子来了![6]

歌队长　向恶棍摇尾乞怜,不合阿尔戈斯人的天性。

埃癸斯托斯　但是总有一天我要惩治你。

[1] 指监牢里的黑暗与饥饿。
[2] 此句(自"啊"字起)是对神说的,很像一句祈祷。
[3] 自此处至剧尾改用长短节奏,每行至十四缀音,表示紧张急促的情调。
[4] 丹尼斯顿本注云,希腊悲剧中的老人不佩剑,所以第 1650 行应作为歌队长的话;第 1651 行应作为埃癸斯托斯的话,是对他亲自带来的卫兵们说的;第 1652 行应作为歌队长的话,句中的"按剑"是"按杖"之意;第 1653 行应作为埃癸斯托斯的话。
[5] 原文作:"你们回你们命中注定的家去吧。""命中注定的"一词无疑是抄错了的,甚费解。
[6] 此行(自"你神志"起)抄本有误,行尾又残缺不全,"竟骂起"是弗伦克尔补订的。

歌队长　只要神把奥瑞斯特斯引来,你就惩治不成。

埃癸斯托斯　我知道流亡者靠希望过日子。

歌队长　你有本事,尽管干下去,尽管放肆,把正义污辱。

埃癸斯托斯　你要相信,为了这愚蠢的话,到时候你得付一笔代价。

歌队长　你尽管夸口,趾高气扬,像母鸡身旁的公鸡一样!

克吕泰墨斯特拉　(向埃癸斯托斯)别理会这些没意义的吠声;我和你是一家之主,一切我们好好安排。①

<center>活动台转回去,后景壁还原;

克吕泰墨斯特拉、埃癸斯托斯进宫,众卫兵随入;

歌队自观众右方退场。</center>

① 此行残缺不全,"一切"是补订的。

奥狄浦斯王

罗念生 译

此剧本根据杰勃(Sir Richard C. Jebb)编订的《索福克勒斯全集及残诗》(Sophocles, The Plays and Fragments, Cam-bridge, 1914)第一卷《奥狄浦斯王》(The Oedipus Tyrannus)古希腊文译出。

剧情梗概

《奥狄浦斯王》的剧情发生地也是在特拜,这个故事是安提戈涅的故事的前因。特拜城创建者卡德摩斯的儿孙相继是:第二代波吕多罗斯,第三代拉布达科斯,第四代拉伊奥斯。拉伊奥斯曾诱拐佩洛普斯之子克律西波斯,这孩子离家不久即自杀。佩洛普斯诅咒拉伊奥斯一家不得好报。这就是祸根。拉伊奥斯娶伊奥卡斯特,婚后无子,就去德尔斐求问阿波罗,祭司宣布的神示说:"布拉达科斯的儿子拉伊奥斯啊,我答应你的请求,给你一个儿子,但是你要小心,你命中注定会死在你儿子手中。这命运是宙斯注定的,因为他听了佩洛普斯的诅咒,说你杀死了他的儿子,想要报仇,他这才求宙斯给你这样的命运。"之后,伊奥卡斯特生下一子,为救其夫,三天后,她让人在婴儿双足踵部各钉一钉,命一牧人弃之于基泰戎山中。该牧人却把婴儿送给了科任托斯的牧人收养,取名奥狄浦斯(意即"脚肿的")。科任托斯国王波吕博斯和王后墨罗佩无子,便收养奥狄浦斯。若干年后一次宴会上,一位客人醉后说奥狄浦斯不是国王和王后亲生的。奥狄浦斯便去问他们,他们不愿说出真相。他去向阿波罗求问。神示未说他父母是谁,只说他将杀父娶母。他不敢回科任托斯,便朝东去波奥提亚。拉伊奥斯为向阿波罗求问那弃儿是否已死,正从特拜去德尔斐。在三岔口,双方马车相遇,互不相让,发生斗殴,拉伊奥斯和他的传令官、司车和一侍从被奥狄浦斯打死,另一侍从即当年奉命弃婴的那个牧人逃命而去。

拉伊奥斯死后,人面狮身怪兽又在特拜城外山上为害。这头怪兽会背诵一条谜语:"什么动物有时四只脚,有时两只脚,有时三只脚;脚最多时最软弱。"经过的人,猜不出谜语,就被它吃掉。奥狄浦斯经过,揭穿谜底是:人,人走路是两只脚,婴儿在地上爬是四只脚,老人拄拐杖是三只脚。怪兽跳崖而

死。感恩的特拜人拥立奥狄浦斯为王。按风俗,他娶了特拜先王寡妻伊奥卡斯特,亦即他的母亲。他们生了两个儿子埃特奥克勒斯和波吕涅克斯,两个女儿安提戈涅和伊斯墨涅。过了十六七年,特拜闹瘟疫。这就是《奥狄浦斯王》开场时的背景。

　　这部悲剧朝人所共知的结局发展,却仍情节紧张,扣人心弦。奥狄浦斯的妻舅克瑞昂求得阿波罗神示称:若要止住瘟疫,必须毁掉杀拉伊奥斯的凶手,但凶手难寻。他又请来瞎眼先知特瑞西阿斯,由他说出奥狄浦斯会杀父娶母的预言。相信自己的父母还活在科任托斯的奥狄浦斯听后大怒,怀疑克瑞昂买通先知图谋篡位。伊奥卡斯特深信她的儿子已死,丈夫系他人所杀,也不信神示。从科任托斯来的牧羊人报告波吕博斯病死,使奥狄浦斯转忧为喜。剧情急转直下,科任托斯的牧人和当年弃婴的特拜的牧人一起道破真相,伊奥卡斯特自缢身亡,奥狄浦斯刺瞎双眼,因为这双眼睛不识该认识的父母,不该看成为他妻子的他的母亲以及他们所生的子女。这就是顽强违抗命运但仍受命运主宰的奥狄浦斯的悲剧。

场　次

一　开场

二　进场歌

三　第一场

四　第一合唱歌

五　第二场

六　第二合唱歌

七　第三场

八　第三合唱歌

九　第四场

一〇　第四合唱歌

一一　退场

人　物（以上场先后为序）

祭司——宙斯的祭司。
一群乞援人——特拜人。
奥狄浦斯——拉伊奥斯的儿子,伊奥卡斯特的儿子与丈夫,特拜城的王,
　　科任托斯城国王波吕波斯的养子。
侍从数人——奥狄浦斯的侍从。
克瑞昂——伊奥卡斯特的兄弟。
歌队——由特拜长老十五人组成。
特瑞西阿斯——特拜城的先知。
童子——特瑞西阿斯的领路人。
伊奥卡斯特——奥狄浦斯的母亲与妻子。
侍女——伊奥卡斯特的侍女。
报信人——波吕波斯的牧人。
牧人——拉伊奥斯的牧人。
仆人数人——奥狄浦斯的仆人。
传报人——特拜人。

布　景

特拜王宫前院。

时　代

英雄时代。

一　开场

祭司偕一群乞援人自观众右方上。
奥狄浦斯偕众侍从自宫中上。

奥狄浦斯　孩儿们,老卡德摩斯的现代儿孙,城里正弥漫着香烟,到处是求生的歌声和苦痛的呻吟,你们为什么坐在我面前,捧着这些缠羊毛的树枝①?孩儿们,我不该听旁人传报,我,人人知道的奥狄浦斯,亲自出来了。

（向祭司）老人家,你说吧,你年高德劭,正应当替他们说话。你们有什么心事,为什么坐在这里?你们有什么忧虑,有什么心愿?我愿意尽力帮助你们,我要是不怜悯你们这样的乞援人,未免太狠心了。

祭司　啊,奥狄浦斯,我邦的君王,请看这些坐在你祭坛前的人都是怎样的年纪:有的还不会高飞;有的是祭司,像身为宙斯祭司的我,已经老态龙钟;还有的是青壮年。其余的人也捧着缠羊毛的树枝坐在市场②里,帕拉斯的双庙③前,伊斯墨诺斯庙④上的神托所的火灰旁边。因为这城邦,像你亲眼看见的,正在血红的波浪里颠簸着,抬不起头来:田间的麦穗枯萎了,牧场上的牛瘟死了,妇人流产了;最可恨的带火的瘟神降临到这城邦,使卡德摩斯的家园变为一片荒凉,幽暗的冥土里倒充满了悲叹和哭声。

我和这些孩子并不是把你看作天神才坐在这祭坛前求你,我们是把你当作天灾和人生祸患的救星;你曾经来到卡德摩斯的城邦,豁免了我

① 指缠羊毛的橄榄枝。乞援人请求不成功,就把它留在祭坛上,请求成功就带走。
② "市场"的原文是复数,指特拜的两个市场,一是斯特罗菲亚河西岸卫城北边的卡德墨亚市场,一是河西外城内的市场。
③ 帕拉斯,雅典娜的别名。双庙之一是奥格卡庙,在西门奥格卡附近,另一是卡德墨亚庙,又叫伊斯墨诺斯庙。
④ 伊斯墨诺斯庙,指伊斯墨诺斯河边的阿波罗庙。

们献给那残忍的歌女的捐税①；这件事你事先并没有听我们解释过，也没有向人请教过；人人都说，并且相信，你靠天神的帮助救了我们。

现在，奥狄浦斯，全能的主上，我们全体乞援人求你，或是靠天神的指点，或是靠凡人的力量，为我们找出一条生路。在我看来，凡是富有经验的人，他们的主见一定是很有用处的。

啊，最高贵的人，快拯救我们的城邦！保住你的名声！为了你先前的一片好心，这地方称你为救星；将来我们想起你的统治，别让我们留下这样的记忆：你先前把我们救了，后来又让我们跌倒。快拯救这城邦，使它稳定下来！

你曾经凭你的好运为我们造福，如今也照样做吧。假如你还想像现在这样治理这国土，那么治理人民总比治理荒郊好；一个城堡或是一条船，要是空着没有人和你同住，就毫无用处。

奥狄浦斯　可怜的孩儿们，我不是不知道你们的来意；我了解你们大家的疾苦：可是你们虽然痛苦，我的痛苦却远远超过你们大家。你们每人只为自己悲哀，不为旁人；我的悲痛却同时是为城邦，为自己，也为你们。

我睡不着，并不是被你们吵醒的，须知我是流过多少眼泪，想了又想。我细细思量，终于想到了一个唯一的挽救办法，这办法我已经实行。我已经派克瑞昂——墨诺叩斯的儿子，我的内兄，到皮托福波斯②的庙上去求问：要用怎样的言行才能拯救这城邦。我计算日程，很是焦心，因为他耽搁得太久，早超过了适当的日期，也不知他在做什么。等他回来，我若是不完全按照天神的启示行事，我就算失德。

祭司　你说得真巧，他们的手势告诉我，克瑞昂回来了。

奥狄浦斯　阿波罗王啊，但愿他的神采表示有了得救的好消息。

祭司　我猜想他一定有了好消息；要不然，他不会戴着一顶上面满是果实的桂冠。

奥狄浦斯　我们立刻可以知道；他听得见我们说话了。

克瑞昂自观众左方上。

① 指奥狄浦斯除掉吃人的人面狮身怪兽。埃及的人面狮身怪兽是男身，无翅膀；希腊的是女身，有翅膀，故称"歌女"。

② 福波斯，阿波罗的别名。

亲王,墨诺叩斯的儿子,我的亲戚,你从神那里给我们带回了什么消息?

克瑞昂　好消息!告诉你吧:一切难堪的事,只要向着正确方向进行,都会成为好事。

奥狄浦斯　神示怎么样?你的话既没有叫我放心,也没有使我惊慌。

克瑞昂　你愿意趁他们在旁边的时候听,我现在就说;不然就到宫里去。

奥狄浦斯　说给大家听吧!我是为大家担忧,不单为我自己。

克瑞昂　那么我就把我听到的神示讲出来:福波斯王分明是叫我们把藏在这里的污染清除出去,别让它留下来,害得我们无从得救。

奥狄浦斯　怎样清除?那是什么污染?

克瑞昂　你得下驱逐令,或者杀一个人抵偿先前的流血;就是那次的流血,使城邦遭了这番风险。

奥狄浦斯　阿波罗指的是谁的事?

克瑞昂　主上啊,在你治理这城邦以前,拉伊奥斯原是这里的王。

奥狄浦斯　我全知道,听人说起过;我没有亲眼见过他。

克瑞昂　他被人杀害了。神分明是叫我们严惩那伙凶手,不论他们是谁。

奥狄浦斯　可是他们在哪里?这旧罪的难寻的线索哪里去寻找?

克瑞昂　神说就在这地方;去寻找就擒得住,不留心就会跑掉。

奥狄浦斯　拉伊奥斯是死在宫中、乡下,还是外邦?

克瑞昂　他说出国去求神示,去了就没有回家。

奥狄浦斯　有没有报信人?有没有同伴见过这件事?如果有,我们可以问问他,利用他的话。

克瑞昂　都死了,只有一个吓坏的人逃回来,也只能肯定亲眼看见的一件事。

奥狄浦斯　什么事呢?只要有一线希望,我们总可以从一件事里找出许多线索来。

克瑞昂　他说他们是碰上强盗被杀害的,那是一伙强盗,不是一个人。

奥狄浦斯　要不是有人从这里出钱收买,强盗哪有这样大胆?

克瑞昂　我也这样猜想过;但自从拉伊奥斯遇害之后,还没有人在灾难中起来报仇。

奥狄浦斯　国王遇害之后,什么灾难阻止你们追究呢?

克瑞昂　那说谜语的妖怪使我们放下了那个没头的案子,先考虑眼前的事。

奥狄浦斯　我要重新把这案子弄明白。福波斯和你都尽了本分,关心过死者;你会看见,我也要正当地和你们一起来为城邦、为天神报这冤仇。这不仅是为一个并不疏远的朋友,也是为我自己清除污染;因为,不论杀他的凶手是谁,也会用同样的毒手来对付我的。所以我帮助朋友,对自己也有利。

孩儿们,快从台阶上起来,把这些求援的树枝拿走;叫人把卡德摩斯的人民召集到这里来,我要彻底追究;凭了天神帮助,我们一定成功——但也许会失败。

　　　　　　奥狄浦斯偕众侍从进宫,克瑞昂自观众右方下。

祭司　孩儿们,起来吧!我们是为这件事来的,国王已经答应了我们的请求。福波斯发出神示,愿他来做我们的救星,为我们消除这场瘟疫。

　　　　　　众乞援人举起树枝随着祭司自观众右方下。

二　进场歌

　　　　　　歌队自观众右方进场。

歌队　(第一曲首节)宙斯的和祥的示神①啊,你从那黄金的皮托②,带着什么消息来到这光荣的特拜城?我担忧,我心惊胆战,啊,得洛斯的医神③啊,我敬畏你,你要我怎样赎罪?用新的方法,还是依照随着时光的流转而采用的古老仪式?请指示我,你神圣的声音,金色希望的女儿!

(第一曲次节)我首先召唤你,宙斯的女儿,神圣的雅典娜;再召唤你的姐妹阿尔特弥斯,她是这地方的守护神,坐在那圆形市场里光荣的宝座上;我还要召唤你,远射的福波斯:你们三位救命的神,请快显现;你们先前曾解除了这城邦所面临的灾难,把瘟疫的火吹出境外,如今也请快来呀!

(第二曲首节)唉呀,我忍受的痛苦数不清;全邦的人都病了,找不出

① 阿波罗代宙斯颁发神示,所以这样说。
② 皮托庙(即德尔斐庙)内储存着许多金银。
③ 得洛斯的医神,指阿波罗。得洛斯是爱琴海上的小岛,阿波罗的生长地。

一件武器来保护我们。这闻名的土地不结果实,妇人不受生产的疼痛①;只见一条条生命,像飞鸟,像烈火,奔向西主之神②的岸边。

（第二曲次节）这无数的死亡毁了我们城邦,青年男子倒在地上散布瘟疫,没有人哀悼,没有人怜悯;死者的老母和妻子在各处祭坛的台阶上呻吟,祈求天神消除这悲惨的灾难。求生的哀歌是这般响亮,还夹杂着悲惨的哭声;为了解除这灾难,宙斯的金色女儿啊,请给我们美好的帮助。

（第三曲首节）凶恶的阿瑞斯没有携带黄铜的盾牌,就怒吼着向我放火烧来;但愿他退出国外,让和风把他吹到安菲特里特③的海上,或是吹到不欢迎客人的特拉克④港口去;黑夜破坏不足,白天便来继续完成。⑤我们的父亲宙斯啊,雷电的掌管者啊,请用霹雳把他打死。

奥狄浦斯偕众侍从自官中上。

（第三曲次节）吕克奥斯王⑥啊,愿你那无敌的箭从金弦上射出去杀敌,帮助我们! 愿阿尔特弥斯点燃她的火炬,火光照耀在吕基亚山上。我还要召唤那头束金带的神,和这城邦同名的神,他叫酒色的欧伊奥斯·巴克科斯⑦,是狂女⑧的伴侣,愿他也点着光亮的枞脂火炬来做我们的盟友⑨,抵抗天神所藐视的战神。

三　第一场

奥狄浦斯　你是这样祈祷;只要你肯听我的话,对症下药,就能得救,脱离灾难。我对这个消息和这场灾祸是不明白的,我只能这样说:如果没有一

① 指孕妇未生产就已死亡。
② 指冥王哈得斯。
③ 安菲特里特,海神波塞冬之妻。她的海指大西洋。
④ 特拉克,在黑海西岸。"不欢迎客人的"这一定语指黑海西岸居住着一支野蛮民族,杀外来人献祭。战神阿瑞斯曾住在他们那里。
⑤ 意即死神破坏不足,战神又出来帮助破坏。
⑥ 阿波罗的别号之一。
⑦ 即酒神狄奥倪索斯。
⑧ 狂女,酒神的女信徒。
⑨ 此处原文缺三个缀音,"盟友"一词是后人填补的。

点线索,我一个人就追不了很远。我成为特拜公民是在这件案子发生以后。让我向全体公民这样宣布:你们里头如果有谁知道拉布达科斯的儿子拉伊奥斯是被谁杀死的,我要他详细报上来;即使他怕告发了凶手反被凶手告发,也应当报上来;他不但不会受到严重的惩罚,而且可以安然离开祖国。① 如果有人知道凶手是外邦人,也不用隐瞒,我会重赏他,感激他。

但是,你们如果隐瞒——如果有人为了朋友或为了自己有所畏惧而违背我的命令,且听我要怎样处置:在我做国王掌握大权的领土以内,我不许任何人接待那罪人——不论他是谁——,不许同他交谈,也不许同他一起祈祷,祭神,或是为他举行净罪礼②;人人都得把他赶出门外,认清他是我们的污染,正像皮托的神示最近告诉我们的。我要这样来当天神和死者的助手。

我诅咒那没有被发现的凶手,不论他是单独行动,还是另有同谋,他这坏人定将过着悲惨不幸的生活。我发誓,假如他是我家里的人,我愿忍受我刚才加在别人身上的诅咒。

我为自己,为天神,为这块天神所厌弃的荒芜土地,把这些命令交给你们去执行。

即使天神没有催促你们办这件事,你们的国王,最高贵的人被杀害了,你们也不该把这污染就此放下,不去清除;你们应当追究。我如今掌握着他先前的王权;娶了他的妻子,占有了他的床榻共同播种,如果他求嗣的心③没有遭受挫折,那么同母的子女就能把我们连结成为一家人;但是厄运落到了他头上;我为他作战,就像为自己的父亲作战一样,为了替阿革诺尔的玄孙、老卡德摩斯的曾孙、波吕多罗斯的孙子、拉布达科斯的儿子报仇,④我要竭力捉拿那杀害他的凶手。

对那些不服从的人,我求天神不叫他们的土地结果实,不叫他们的

① 奥狄浦斯的意思是说,即使告发者被发现是凶手的帮凶,但因告发有功,将只被流放,不受严重的惩罚。
② 希腊古人把祭坛上的柴火浸到水里,再用那水来净洗杀人罪。
③ 奥狄浦斯还不知道拉伊奥斯生过儿子。
④ 原文是:"为了替古阿革诺尔的儿子老卡德摩斯的儿子波吕多罗斯的儿子拉布达科斯的儿子报仇。"

女人生孩子;让他们在现在的厄运中毁灭,或者遭受更可恨的命运。

　　至于你们这些特拜人——你们拥护我的命令——愿我们的盟友正义之神和一切别的神对你们永远慈祥,和你们同在。

歌队长　主上啊,你既然这样诅咒,我就说了吧:我没有杀害国王,也指不出谁是凶手。这问题是福波斯提出的,他应当告诉我们,事情到底是谁做的。

奥狄浦斯　你说得对;可是天神不愿做的事,没有人能强迫他们。

歌队长　我愿提出第二个好办法。

奥狄浦斯　假如还有第三个办法,也请讲出来。

歌队长　我知道,特瑞西阿斯和福波斯王一样,有先见之明。主上啊,问事的人可以从他那里把事情打听明白。

奥狄浦斯　这件事我并不是没有想到。克瑞昂提议以后,我已两次派人去请他;我一直在纳闷,怎么还没看见他来。

歌队长　我们听见的已经是旧话,失去了意义。

奥狄浦斯　那是什么话?我要打听每一个消息。

歌队长　听说国王是被几个旅客杀死的。

奥狄浦斯　我也听说;可是没人见到过证人。

歌队长　那凶手如果胆小害怕,听见你这样诅咒,就不敢在这里停留了。

奥狄浦斯　他既然敢作敢为,也就不怕言语恐吓。

歌队长　可是有一个人终会把他指出来。他们已经把神圣的先知请来了,人们当中只有他才知道真情。

　　　　　　　童子带领特瑞西阿斯自观众右方上。

奥狄浦斯　啊,特瑞西阿斯,天地间一切可以言说和不可言说的秘密,你都明察,你虽然看不见,也能觉察出我们的城邦遭了瘟疫;主上啊,我们发现你是我们唯一的救星和保护人。你不会没有听见报信人说过,福波斯已经回答了我们的询问,说这场瘟疫唯一的挽救办法,全看我们能不能找出杀害拉伊奥斯的凶手,把他们处死,或者放逐出境。如今就请利用鸟声①或你所掌握的别的预言术,拯救自己,拯救城邦,拯救我,清除死者留下的一切污染吧!我们全靠你了。一个人最大的事业就是尽他所能、

① 先知能借鸟声卜吉凶。

尽他所有帮助别人。

特瑞西阿斯 哎呀,聪明没有用处的时候,做一个聪明人真是可怕呀!这道理我明白,可是我却忘记了;要不然,我就不会来。

奥狄浦斯 怎么?你一来就这么懊丧。

特瑞西阿斯 让我回家吧;你答应我,你容易对付过去,我也容易对付过去。

奥狄浦斯 你有话不说;你的语气不对头,对养育你的城邦不友好。

特瑞西阿斯 因为我看你的话说得不合时宜;所以我才不说,免得分担你的祸事。

奥狄浦斯 你要是知道这秘密,看在天神面上,不要走,我们全都跪下来求你。

特瑞西阿斯 你们都不知道。我不暴露我的痛苦——也是免得暴露你的。

奥狄浦斯 你说什么?你明明知道这秘密,却不告诉我们,岂不是有意出卖我们、破坏城邦吗?

特瑞西阿斯 我不愿使自己苦恼,也不愿使你苦恼。为什么还要白费唇舌追问呢?你不会从我嘴里知道那秘密的。

奥狄浦斯 坏透了的东西,你的脾气跟石头一样!你不告诉我们吗?你是这样心硬,这样顽强吗?

特瑞西阿斯 你怪我脾气坏,却不明白你"自己的"同你住在一起,只知道挑我的毛病。

奥狄浦斯 谁听了你这些不尊重城邦的话能不生气?

特瑞西阿斯 我虽然保守秘密,事情也总会水落石出。

奥狄浦斯 既然总会水落石出,你就该告诉我。

特瑞西阿斯 我绝不往下说了;你想大发脾气就发吧。

奥狄浦斯 是呀,我是很生气,我要把我的意见都讲出来:我认为你是这罪行的策划者,人是你杀的,虽然不是你亲手杀的。如果你的眼睛没有瞎,我敢说准是你一个人干的。

特瑞西阿斯 真的吗?我叫你遵守自己宣布的命令,从此不许再跟这些长老说话,也不许跟我说话,因为你就是这地方不洁的罪人。

奥狄浦斯 你厚颜无耻,出口伤人。你逃得了惩罚吗?

特瑞西阿斯 我逃得了;知道真情就有力量。

奥狄浦斯 谁教给你的?不会是靠法术知道的吧。

特瑞西阿斯　是你;你逼我说出了我不愿意说的话。

奥狄浦斯　什么话?你再说一遍,我就更明白了。

特瑞西阿斯　是你没听明白,还是故意逼我往下说?

奥狄浦斯　我不能说已经听明白了;你再说一遍吧。

特瑞西阿斯　我说你就是你要寻找的杀人凶手。

奥狄浦斯　你两次诽谤人,是要受惩罚的。

特瑞西阿斯　还要我说下去,使你生气吗?

奥狄浦斯　你要说就说;反正都是白费唇舌。

特瑞西阿斯　我说你是在不知不觉之中和你最亲近的人可耻地住在一起,却看不见自己的灾难。

奥狄浦斯　你以为你能这样说下去,不受惩罚吗?

特瑞西阿斯　是的,只要知道真情就有力量。

奥狄浦斯　别人有力量,你却没有;你又瞎又聋又懵懂。

特瑞西阿斯　你这会骂人的可怜虫,回头大家就会这样回敬你。

奥狄浦斯　漫长的黑夜笼罩着你一生。你伤害不了我,伤害不了任何看得见阳光的人。

特瑞西阿斯　命中注定,你不会在我手中身败名裂;阿波罗有力量,他会完成这件事。

奥狄浦斯　这是克瑞昂的诡计,还是你的?

特瑞西阿斯　克瑞昂没有害你,是你自己害自己。

奥狄浦斯　(自语)啊,财富,王权,人事的竞争中超越一切技能的技能①,你们多么受人嫉妒;为了羡慕这城邦自己送给我的权力,我信赖的老朋友克瑞昂,偷偷爬过来,要把我推倒,他收买了这个诡计多端的术士,为非作歹的化子②,他只认得金钱,在法术上却是个瞎子。

　　(向特瑞西阿斯)喂,告诉我,你几时证明过你是个先知?那只诵诗的狗③在这里的时候,你为什么不说话,不拯救人民?它的谜语并不是任何过路人破得了的,正需要先知的法术,可是你并没有借鸟的帮助、神

① 指统治的技能,兼指奥狄浦斯破谜的技能。
② "化子",本义特指库柏勒的女祭司,她每月向人化缘。
③ 指会背诵古体诗的狮身人面妖兽。

的启示显出这种才干来。直到我无知无识的奥狄浦斯来了,不懂得鸟语,只凭智慧就破了那谜语,征服了它。你想推倒我,站在克瑞昂的王位旁边。你想和那主谋的人一起清除这污染,我看你是一定会后悔的。要不是看你上了年纪,早就叫你遭受苦刑,叫你知道你是多么狂妄无礼!

歌队长　看来,奥狄浦斯啊,他和你都是说气话。这样的话没有必要;我们应该考虑怎样好好地执行阿波罗的指示。

特瑞西阿斯　你是国王,可是我们双方的发言权无论如何应该平等;因为我也享有这样的权利;我是洛克西阿斯①的仆人,不是你的;用不着在克瑞昂的保护下挂名。② 你骂我瞎子,可是我告诉你,你虽然有眼也看不见你的灾难,看不见你住在哪里,和什么人同居。你知道你是从什么根里长出来的吗?你不知道,你是你的已死的和活着的亲属的仇人;你父母的诅咒会左右地鞭打你,可怕地向你追来,把你赶出这地方;你现在虽然看得见,可是到了那时候,你眼前只是一片黑暗。等你发觉了你的婚姻——在平安的航行之后,你在家里驶进了险恶的港口——那时候,哪一个收容所没有你的哭声?基泰戎山上哪一处没有你的回音?你猜想不到那无穷无尽的灾难,它会使你和你自己的身份平等,使你和自己的儿女成为平辈③。

尽管骂克瑞昂、骂我瞎说吧,反正世间再没有比你受苦的人了。

奥狄浦斯　听了他的话,谁能忍受?(向特瑞西阿斯)该死的东西,还不快退下去,离开我的家?

特瑞西阿斯　要不是你召我来,我根本不会来。

奥狄浦斯　我不知道你会说这些蠢话;要不然,我绝不会请你到我家里来。

特瑞西阿斯　在你看来,我很愚蠢;可是在你父母看来,我却很聪明。

奥狄浦斯　什么父母?等一等!谁是我父亲?

特瑞西阿斯　今天就会暴露你的身份,也叫你身败名裂。

奥狄浦斯　你老是说些谜语,意思含含糊糊。

① 洛克西阿斯,阿波罗的别名。
② 居住在雅典的外国人须请一位雅典公民作保护人,若遇讼事,本人不能自行答辩,须由保护人代替。奥狄浦斯告发特瑞西阿斯是克瑞昂的党羽,他既不是外国人,自然有自行答辩的权利。诗人在此处把他自己的时代的法律习惯运用到英雄时代。
③ 指奥狄浦斯娶母为妻的灾难。

特瑞西阿斯　你不是最善于破谜吗?

奥狄浦斯　尽管拿这件事骂我吧,你总会从这里头发现我的伟大。

特瑞西阿斯　正是那运气害了你。

奥狄浦斯　只要能拯救城邦,那也没什么关系。

特瑞西阿斯　我该走了;孩子,领我走吧。

奥狄浦斯　好,让他领你走;你在这里又碍事又讨厌!你走了也免得叫我烦恼。

特瑞西阿斯　可是我要说完我的话才走,我不怕你皱眉头;①你不能伤害我。告诉你吧:你刚才大声威胁、通令要捉拿的、杀害拉伊奥斯的凶手就在这里;表面看来,他是个侨民,一转眼就会发现他是个土生的特拜人,再也不能享受他的好运了。他将从明眼人变成瞎子、从富翁变成乞丐,到外邦去,用手杖探着路前进。他将成为和他同住的儿女的父兄,他生母的儿子和丈夫,他父亲的凶手和共同播种的人。

　　我这话你进去想一想;要是发现我说假话,再说我没有预言的本领也不迟。

　　童子带领先知自观众右方下,奥狄浦斯偕众侍从进宫。

四　第一合唱歌

歌队　(第一曲首节)那颁发神示的德尔斐石穴②所说的,用血腥的手作出那最凶恶的事的人是谁呀?现在已是他迈着比风也似的骏马还要快的脚步逃跑的时候了;因为宙斯的儿子已带着电火向他扑去,追得上一切人的可怕的报仇神也在追赶着他。

　　(第一曲次节)那神示刚从帕尔那索斯雪山③上响亮的发出来,叫我们四处寻找那没有被发现的罪人。他像公牛一样凶猛,在荒林中,石穴

① 这瞎眼先知仿佛能看见奥狄浦斯的容貌。
② 石穴,指德尔斐阿波罗庙内的石穴,或解作"石坡",神示由此发出。
③ 帕尔那索斯,德尔斐北面的高山,从特拜望得见。本剧编订者杰勃在他的《现代希腊》第75页说,他从基泰戎山顶望见帕尔那索斯屹立在西北,虽是在5月中,那山顶上还有雪光。

里流浪,凄凄惨惨地独自前进,想避开大地中央①发出的神示,那神示永远灵验,永远在他头上盘旋。

（第二曲首节）那聪明的先知非常非常地使我烦恼,我不能同意,也不能承认;不知说什么好！我心里忧虑,对现在和未来的事都看不清。直到如今,我从没有听说拉布达科斯家族和波吕博斯的儿子之间有过什么争吵,可以用来作证据攻击奥狄浦斯的好名声,并且利用这没头的案子为拉布达科斯家族报复冤仇。

（第二曲次节）宙斯和阿波罗才是聪明,能够知道世间万事;凡人的才智虽然各有高下,可是要说人间的先知比我精明,却没有确凿的证据。在我没有证实他的话是真的以前,我绝不能同意谴责奥狄浦斯。从前那著名的、有翅膀的女妖逼近他的时候,我们看见过他的聪明,他经得起考验,他是城邦的朋友;我相信,他绝不会有罪。

五　第二场

克瑞昂自观众右方上。

克瑞昂　公民们,听说奥狄浦斯王说了许多可怕的话,指控我,我忍无可忍,才到这里来了。如果他认为目前的事是我用什么言行伤害了他,我背上这臭名,真不想再活下去了。如果大家都说我是城邦里的坏人,连你和我的朋友们也这样说,那就不单是在一方面中伤我,而是在许多方面②。

歌队长　他的指责也许是一时的气话,不是有意说的。

克瑞昂　他是不是说过我劝先知捏造是非？

歌队长　他说过,但不知是什么用意。

克瑞昂　他控告我的时候,头脑、眼睛清醒吗？

歌队长　我不知道;我不明白我们的国王在做什么。他从宫里出来了。

奥狄浦斯偕众侍从自宫中上。

① 相传宙斯曾遣二鹰自大地边缘东西相向飞行,二鹰在德尔斐上空相遇,故此处称那地方为"大地中央"。

② 意即不止伤及他和亲戚的关系,而且伤及他和城邦的关系,因为他若害了姐夫奥狄浦斯,也就是害了国王。

奥狄浦斯　你这人,你来干什么?你的脸皮这样厚?你分明是想谋害我,夺取我的王位,还有脸到我家来吗?喂,当着众神,你说吧:你是不是把我看成了懦夫和傻子,才打算这样干?你狡猾地向我爬过来,你以为我不会发觉你的诡计,发觉了也不能提防吗?你的企图岂不是太愚蠢吗?既没有党羽,又没有朋友,还想夺取王位?那要有党羽和金钱才行呀!

克瑞昂　你知道怎么办么?请听我公正地答复你,听明白了再下判断。

奥狄浦斯　你说话很狡猾,我这笨人听不懂;我看你是存心和我为敌。

克瑞昂　现在先听我解释这一点。

奥狄浦斯　别对我说你不是坏人。

克瑞昂　假如你把糊涂顽固当作美德,你就太不聪明了。

奥狄浦斯　假如你认为谋害亲人能不受惩罚,你也算不得聪明。

克瑞昂　我承认你说得对。可是请你告诉我,我哪里伤害了你?

奥狄浦斯　你不是劝我去请那道貌岸然的先知吗?

克瑞昂　我现在也还是这样主张。

奥狄浦斯　已经隔了多久了,自从拉伊奥斯——

克瑞昂　自从他怎么样?我不明白你的意思。

奥狄浦斯　——遭人暗杀死去后。

克瑞昂　算起来日子已经很长久了!

奥狄浦斯　那时候先知卖弄过他的法术吗?

克瑞昂　那时候他和现在一样聪明,一样受人尊敬。

奥狄浦斯　那时候他提起过我吗?

克瑞昂　我在他身边没听见他提起过。

奥狄浦斯　你们也没有为死者追究过这件案子吗?

克瑞昂　自然追究过,怎么会没有呢?可是没有结果。

奥狄浦斯　那时候这位聪明人为什么不把真情说出来呢?

克瑞昂　不知道;不知道的事我就不开口。

奥狄浦斯　这一点你总是知道的,应该讲出来。

克瑞昂　哪一点?只要我知道,我不会不说。

奥狄浦斯　要不是和你商量过,他不会说拉伊奥斯是我杀死的。

克瑞昂　要是他真这样说,你自己心里该明白;正像你质问我,现在我也有权质问你了。

奥狄浦斯　你尽管质问,反正不能把我判成凶手。

克瑞昂　你难道没有娶我的姐姐吗?

奥狄浦斯　这个问题自然不容我否认。

克瑞昂　你是不是和她一起治理城邦,享有同样权利?

奥狄浦斯　我完全满足了她的心愿。

克瑞昂　我不是和你们俩相差不远,居第三位吗?

奥狄浦斯　正是因为这原故,你才成了不忠实的朋友。

克瑞昂　假如你也像我这样思考,就会知道事情并不是这样的。首先你想一想:谁会愿意做一个担惊受怕的国王,而不愿有着同样权力又是无忧无虑的呢?我天生不想做国王,而只想做国王的事;这也正是每一个聪明人的想法。我现在安安心心地从你手里得到一切;如果做了国王,倒要做许多我不愿意做的事了。

　　对我说来,王位会比无忧无虑的权势甜蜜吗?我不至于这样傻,不选择有利有益的荣誉。现在人人祝福我,个个欢迎我。有求于你的人也都来找我,从我手里得到一切。我怎么会放弃这个,追求别的呢?头脑清醒的人是不会当叛徒的。而且我也天生不喜欢这种念头,如果有谁谋反,我绝不和他一起行动。

　　为了证明我的话,你可以到皮托去调查,看我告诉你的神示真实不真实。如果你发现我和先知同谋不轨,请用我们两个人的——而不是你一个人的——名义处决我,把我捉来杀死。可是不要根据靠不住的判断、莫须有的证据就给我定下罪名。随随便便把坏人当好人、把好人当坏人都是不对的。我认为,一个人如果抛弃他忠实的朋友,就等于抛弃他最珍惜的生命。这件事,毫无疑问,你终久是会明白的。因为一个正直的人要经过长久的时间才看得出来,一个坏人只要一天就认得出来。

歌队长　主上啊,他怕跌跤,他的话说得很好。急于下判断总是不妥当啊!

奥狄浦斯　那阴谋者已经飞快地来到眼前,我得赶快将计就计。假如我不动,等着他,他会成功,我会失败。

克瑞昂　你打算怎么办?是不是把我放逐出境?

奥狄浦斯　不,我不想把你放逐,我要你死,好叫人看看嫉妒人的下场。

克瑞昂　你的口气看来是不肯让步,不肯相信人?

奥狄浦斯　……①
克瑞昂　我看你很糊涂。
奥狄浦斯　我对自己的事并不糊涂。
克瑞昂　那么你对我的事也该这样。
奥狄浦斯　可是你是个坏人。
克瑞昂　要是你很愚蠢呢?
奥狄浦斯　那我也要继续统治。
克瑞昂　统治得不好就不行!
奥狄浦斯　城邦呀城邦!
克瑞昂　这城邦不单单是你的,我也有份。
歌队长　两位主上啊,别说了。我看见伊奥卡斯特从宫里出来了,她来得正是时候,你们这场纠纷由她来调停,一定能很好地解决。

　　　　　　伊奥卡斯特偕侍女自宫中上。

伊奥卡斯特　不幸的人啊,你们为什么这样愚蠢地争吵起来?这地方正在闹瘟疫,你们还引起私人纠纷,不觉得惭愧吗?(向奥狄浦斯)你还不快进屋去?克瑞昂,你也回家去吧。不要把一点不愉快的小事闹大了!
克瑞昂　姐姐,你丈夫要对我做可怕的事,两件里选一件,或者把我放逐,或者把我捉来杀死。
奥狄浦斯　是呀,夫人,他要害我,对我下毒手。
克瑞昂　我要是做过你告发的事,我该倒霉,我该受诅咒而死。
伊奥卡斯特　奥狄浦斯呀,看在天神面上,首先为了他已经对神发了誓,其次也看在我和站在你面前的这些长老面上,相信他吧!
歌队　(哀歌第一曲首节)主上啊,我恳求你,高兴地,清醒地听从吧!
奥狄浦斯　你要我怎么样?
歌队　请你尊重他,他原先就不渺小,如今起了誓,就更显得伟大了。
奥狄浦斯　那么你知道要我怎么样吗?
歌队　知道。
奥狄浦斯　你要说什么快说呀。
歌队　请不要只凭不可靠的话就控告他,侮辱这位发过誓的朋友。

① 此处残缺一行。

奥狄浦斯　你要知道,你这要求,不是把我害死,就是把我放逐。

歌队　(第二曲首节)我凭众神之中最显赫的赫利俄斯起誓,我绝不是这个意思。我要是存这样的心,我宁愿为人神所共弃,不得好死。我这不幸的人所担心的是土地荒芜,你们所引起的灾难会加重那原有的灾难。(本节完)

奥狄浦斯　那么让他去吧,尽管我命中注定要当场被杀,或被放逐出境。打动了我的心的,不是他的,而是你的可怜的话。他,不论在哪里,都会叫人痛恨。

克瑞昂　你盛怒时是那样凶狠,你让步时也是这样阴沉:这样的性情使你最受苦,也正是活该。

奥狄浦斯　你还不快离开我,给我滚?

克瑞昂　我这就走。你不了解我;可是在这些长老看来,我却是个正派的人。

<center>克瑞昂自观众右方下。</center>

歌队　(第一曲次节)夫人,你为什么迟迟不把他带进宫去。

伊奥卡斯特　等我问明白发生了什么事。

歌队　这方面盲目地听信谣言,起了疑心;那方面感到不公平。

伊奥卡斯特　这场争吵是双方引起来的吗?

歌队　是。

伊奥卡斯特　到底是怎么回事?

歌队　够了,够了,在我们的土地受难的时候,这件事应该停止在打断的地方。

奥狄浦斯　你看你的话说到哪里去了? 你是个忠心的人,却来扑灭我的火气。

歌队　(第二曲次节)主上啊,我说了不止一次了:我要是背弃你,我就是个失去理性的疯人;那是你,在我们可爱的城邦遭难的时候,曾经正确地为它领航,现在也希望你顺利地领航啊。(本节完)

伊奥卡斯特　主上啊,看在天神面上,告诉我,你为什么这样生气?

奥狄浦斯　我这就告诉你;因为我尊重你胜过尊重那些人;原因就是克瑞昂在谋害我。

伊奥卡斯特　往下说吧,要是你能说明这场争吵为什么应当由他负责。

奥狄浦斯　他说我是杀害拉伊奥斯的凶手。

伊奥卡斯特　是他自己知道的,还是听旁人说的?

奥狄浦斯　都不是;是他收买了一个无赖的先知作喉舌;他自己的喉舌倒是清白的。

伊奥卡斯特　你所说的这件事,你尽可放心;你听我说下去,就会知道,并没有一个凡人能精通预言术。关于这一点,我可以给你个简单的证据。

　　有一次,拉伊奥斯得了个神示——我不能说那是福波斯亲自说的,只能说那是他的祭司说出来的——它说厄运会向他突然袭来,叫他死在他和我所生的儿子手中。

　　可是现在我们听说,拉伊奥斯是在三岔路口被一伙外邦强盗杀死的;我们的婴儿,出生不到三天,就被拉伊奥斯钉住左右脚跟,叫人丢在没有人迹的荒山里了。

　　既然如此,阿波罗就没有叫那婴儿成为杀父亲的凶手,也没有叫拉伊奥斯死在儿子手中——这正是他害怕的事。先知的话结果不过如此,你用不着听信。凡是天神必须做的事,他自会使它实现,那是全不费力的。

奥狄浦斯　夫人,听了你的话,我心神不安,魂飞魄散。

伊奥卡斯特　什么事使你这样吃惊,说出这样的话?

奥狄浦斯　你好像是说,拉伊奥斯被杀是在一个三岔路口。

伊奥卡斯特　故事是这样;至今还在流传。

奥狄浦斯　那不幸的事发生在什么地方?

伊奥卡斯特　那地方叫福基斯①,通往德尔斐和道利亚的两条岔路在那里会合。

奥狄浦斯　事情发生了多久了?

伊奥卡斯特　这消息是你快要当国王的时候向全城公布的。

① 福基斯,在希腊中部,德尔斐和道利亚同是这区域里的两座古城。从特拜赴德尔斐要经过这三岔口,现在还叫三岔口。从道利亚沿着帕尔那索斯东麓下行,一小时半可以走到。杰勃在他的《现代希腊》第 79 页这样说:"从德尔斐和从道利亚前来的道路会合处有一个灰色的小荒丘,还有一条道路向南支去。我们可以从那地方望见奥狄浦斯由德尔斐前来的道路。我们沿着那被他杀死的人所走过的道路走去,前面的道路很荒凉,右边是帕尔那索斯山,左边是赫利孔山北麓。那南方现出一个峡谷,上接赫利孔山,峡谷里的荒石间点缀着稀疏的青翠,那景象真是雄壮与苍凉。"

奥狄浦斯　宙斯啊,你打算把我怎么样呢?

伊奥卡斯特　奥狄浦斯,这件事怎么使你这样发愁?

奥狄浦斯　你先别问我,倒是先告诉我,拉伊奥斯是什么模样,有多大年纪。

伊奥卡斯特　他个子很高,头上刚有白头发;模样和你差不多。

奥狄浦斯　哎呀,我刚才像是凶狠地诅咒了自己,可是自己还不知道。

伊奥卡斯特　你说什么?主上啊,我看着你就发抖啊。

奥狄浦斯　我真怕那先知的眼睛并没有瞎。你再告诉我一件事,事情就更清楚了。

伊奥卡斯特　我虽然在发抖,你的话我一定会答复的。

奥狄浦斯　他只带了少数侍从,还是像一位国王那样带了许多卫兵?

伊奥卡斯特　一共五个人,其中一个是传令官,还有一辆马车,是给拉伊奥斯坐的。

奥狄浦斯　哎呀,真相已经很清楚了!夫人啊,这消息是谁告诉你的。

伊奥卡斯特　是一个仆人,只有他活着回来了。

奥狄浦斯　那仆人现在还在家里吗?

伊奥卡斯特　不在;他从那地方回来以后,看见你掌握了王权,拉伊奥斯完了,他就拉着我的手,求我把他送到乡下,牧羊的草地上去,远远地离开城市。我把他送去了。他是个好仆人,应当得到更大的奖赏。

奥狄浦斯　我希望他回来,越快越好!

伊奥卡斯特　这倒容易;可是你为什么希望他回来呢?

奥狄浦斯　夫人,我是怕我的话说得太多了,所以想把他召回来。

伊奥卡斯特　他会回来的;可是,主上啊,你也该让我知道,你心里到底有什么不安。

奥狄浦斯　你应该知道我是多么忧虑。碰上这样的命运,我还能把话讲给哪一个比你更应该知道的人听?

　　我父亲是科任托斯人,名叫波吕博斯,我母亲是多里斯①人,名叫墨洛佩。我在那里一直被尊为公民中的第一个人物,直到后来发生了一件意外的事——那虽是奇怪,倒还值不得放在心上。那是在某一次宴会上,有个人喝醉了,说我是我父亲的冒名儿子。当天我非常烦恼,好容易

① 多里斯,在福基斯西北。

才忍耐住；第二天我去问我的父母，他们因为这对那乱说话的人很生气。我虽然满意了，但是事情总是使我很烦恼，因为诽谤的话到处都在流传。我就瞒着父母，去到皮托，福波斯没有答复我去求问的事，就把我打发走了；可是他却说了另外一些预言，十分可怕，十分悲惨，他说我命中注定要玷污我母亲的床榻，生出一些使人不忍看的儿女，而且会成为杀死我的生身父亲的凶手。

我听了这些话，就逃到外地去，免得看见那个会实现神示所说的耻辱的地方，从此我就凭了天象测量科任托斯的土地。我在旅途中来到你所说的国王遇害的地方。夫人，我告诉你真实情况吧。我走近三岔路口的时候，碰见一个传令官和一个坐马车的人，正像你所说的。那领路的和那老年人态度粗暴，要把我赶到路边。我在气愤中打了那个推我的人——那个驾车的；那老年人看见了，等我经过的时候，从车上用双尖头的刺棍朝我头上打过来。可是他付出了一个不相称的代价，立刻挨了我手中的棍子，从车上仰面滚下来了；我就把他们全杀死了。

如果我这客人和拉伊奥斯有了什么亲属关系，谁还比我更可怜？谁还比我更为天神所憎恨？没有一个公民或外邦人能够在家里接待我，没有人能够和我交谈，人人都得把我赶出门外。这诅咒不是别人加在我身上的，而是我自己。我用这双手玷污了死者的床榻，也就是用这双手把他杀死的。我不是个坏人吗？我不是肮脏不洁吗？我得出外流亡，在流亡中看不见亲人，也回不了祖国；要不然，就得娶我的母亲，杀死那生我养我的父亲波吕波斯。

如果有人断定这些事是天神给我造成的，不也说得正对吗？你们这些可敬的神圣的神啊，别让我，别让我看见那一天！在我没有看见这罪恶的污点沾到我身上之前，请让我离开尘世。

歌队长　在我们看来，主上啊，这件事是可怕的；但是在你还没有向那证人打听清楚之前，不要失望。

奥狄浦斯　我只有这一点希望了，只好等待那牧人。

伊奥卡斯特　等他来了，你想打听什么？

奥狄浦斯　告诉你吧：他的话如果和你的相符，我就没有灾难了。

伊奥卡斯特　你从我这里听出了什么不对头的话呢？

奥狄浦斯　你曾告诉我，那牧人说过杀死拉伊奥斯的是一伙强盗。如果他说

的还是同样的人数，那就不是我杀的了；因为一个总不等于许多。如果他只说是一个单身的旅客，这罪行就落在我身上了。

伊奥卡斯特　你应该相信，他是那样说的；他不能把话收回；因为全城的人都听见了，不单是我一个人。即使他改变了以前的话，主上啊，也不能证明拉伊奥斯的死和神示所说的真正相符；因为洛克西阿斯说的是，他注定要死在我儿子手中，可是那不幸的婴儿没有杀死他的父亲，倒是自己先死了。从那时以后，我就再不因为神示而左顾右盼了。

奥狄浦斯　你的看法对。不过还是派人去把那牧人叫来，不要忘记了。

伊奥卡斯特　我马上派人去。我们进去吧。凡是你所喜欢的事我都照办。

　　　　奥狄浦斯偕众侍从进宫，伊奥卡斯特偕侍女随入。

六　第二合唱歌

歌队　（第一曲首节）愿命运依然看见我所有的言行保持神圣的清白，为了规定这些言行，天神制定了许多最高的律条，它们出生在高天上，他们唯一的父亲是奥林匹斯①，不是凡人，谁也不能把它们忘记，使它们入睡；天神是靠了这些律条才有力量，得以长生不死。

　　（第一曲次节）傲慢产生暴君；②它若是富有金钱——得来不是时候，没有益处——它若是爬上最高的墙顶，就会落到最不幸的命运中，有脚没用处。③愿天神不要禁止那对城邦有益的竞赛；我永远把天神当作守护神。

　　（第二曲首节）如果有人不畏正义之神，不敬神象，④言行上十分傲慢；如果他贪图不正当的利益，做出不敬神的事，愚蠢地玷污圣物，愿厄运为了这不吉利的傲慢行为把他捉住。

　　做了这样的事，谁敢夸说他的性命躲避得了天神的箭？如果这样的

① 此处指天，指宙斯。
② 讽刺奥狄浦斯对待克瑞昂的傲慢态度。
③ 因为这一跌头先落地。
④ 此处大概暗射公元前四一五年赫尔墨斯柱像被毁一事。当雅典水师将要开赴西西里的时候，雅典城内的赫尔墨斯像忽然被人毁坏了。这是些方形石柱，顶端雕刻着赫尔墨斯的头像。

行为是可敬的,那么我何必在这里歌舞呢?

（第二曲次节）如果这神示不应验,不给大家看清楚,那么我就不诚心诚意去朝拜大地中央不可侵犯的神殿,不去朝拜奥林匹亚①或阿拜②的庙宇。王啊——如果我们可以这样正当的称呼你——统治一切的宙斯啊,别让这件事躲避你的注意,躲避你的不灭的威力。

关于拉伊奥斯的古老的预言已经寂静了,不被人注意了,阿波罗到处不受人尊敬,对神的崇拜从此衰微。

七　第三场

伊奥卡斯特偕侍女自宫中上。

伊奥卡斯特　我邦的长老们啊,我本想拿着这缠羊毛的树枝和香料到神的庙上;因为奥狄浦斯由于各种忧虑,心里很紧张,他不像一个清醒的人,不会凭旧事推断新事③;只要有人说出恐怖的话,他就随他摆布。

我既然劝不了他,只好带着这些象征祈求的礼物来求你,吕克奥斯·阿波罗啊——因为你离我最近——请给我们一个避免污染的方法。我们看见他受惊,像乘客看见船上舵工受惊一样,大家都害怕。

报信人自观众左方上。

报信人　啊,客人们,我可以向你们打听奥狄浦斯王的宫殿在哪里吗?最好告诉我他本人在哪里,要是你们知道的话。

歌队　啊,客人,这就是他的家,他本人在里面;这位夫人是他儿女的母亲。

报信人　愿她在幸福的家里永远幸福,既然她是他的全福的妻子④!

伊奥卡斯特　啊,客人,愿你也幸福;你说了吉祥话,应当受我回敬。请你告诉我,你来求什么,或者有什么消息见告。

报信人　夫人,对你家和你丈夫是好消息。

① 奥林匹亚,在希腊西部,开奥林匹克运动会和祭祀宙斯的地方。
② 阿拜,在福基斯西北的山上。
③ 指根据阿波罗关于拉伊奥斯会被儿子所杀的神示没有应验,来推断先知特瑞西阿斯关于奥狄浦斯是杀父凶手的预言也是不可信的。
④ "全福"一词赞美这位夫人生有儿女。或解作"他的妻子,家里的主妇"。

伊奥卡斯特　什么消息？你是从什么人那里来的？

报信人　从科任托斯来的。你听了我要报告的消息一定高兴,怎么会不高兴呢？但也许还会发愁呢。

伊奥卡斯特　到底是什么消息？怎么会使我高兴又使我发愁？

报信人　人民要立奥狄浦斯为伊斯特摩斯①地方的王,那里是这样说的。

伊奥卡斯特　怎么？老波吕博斯不是还在掌权吗？

报信人　不掌权了;因为死神已把他关进坟墓了。

伊奥卡斯特　你说什么？老人家,波吕博斯死了吗？

报信人　倘若我撒谎,我愿意死。

伊奥卡斯特　侍女呀,还不快去告诉主人？

<center>侍女进宫。</center>

啊,天神的预言,你成了什么东西了？奥狄浦斯多年来所害怕、所要躲避的正是这人,他害怕把他杀了;现在他已寿尽而死,不是死在奥狄浦斯手中的。

<center>奥狄浦斯偕众侍从自宫中上。</center>

奥狄浦斯　啊,伊奥卡斯特,最亲爱的夫人,为什么把我从屋里叫来？

伊奥卡斯特　请听这人说话,你一边听,一边想天神的可怕的预言成了什么东西了。

奥狄浦斯　他是谁？有什么消息见告？

伊奥卡斯特　他是从科任托斯来的,来讣告你父亲波吕博斯不在了,去世了。

奥狄浦斯　你说什么,客人？亲自告诉我吧。

报信人　如果我得先把事情讲明白,我就让你知道,他死了,去世了。

奥狄浦斯　他是死于阴谋,还是死于疾病？

报信人　天平稍微倾斜,一个老年人便长眠不醒②。

奥狄浦斯　那不幸的人好像是害病死的。

报信人　并且因为他年高寿尽了。

奥狄浦斯　啊！夫人呀,我们为什么要重视皮托的颁布预言的庙宇,或空中啼叫的鸟儿呢？它们曾指出我命中注定要杀我父亲。但是他已经死了,

①　伊斯特摩斯,科任托斯附近的地峡。
②　指生命的天平,一端的砝码稍微减少一点,另一端便下坠,表示寿命已尽。

埋进了泥土；我却还在这里，没有动过刀枪。除非说他是因为思念我而死的，那么倒是我害死了他。这似灵不灵的神示已被波吕博斯随身带着，和他一起躺在冥府里，不值半文钱了。

伊奥卡斯特　我不是早就这样告诉你了吗？

奥狄浦斯　你倒是这样说过，可是，我因为害怕，迷失了方向。

伊奥卡斯特　现在别再把这件事放在心上了。

奥狄浦斯　难道我不该害怕玷污我母亲的床榻吗？

伊奥卡斯特　偶然控制着我们，未来的事又看不清楚，我们为什么惧怕呢？最好尽可能随随便便地生活，别害怕你会玷污你母亲的婚姻；许多人曾在梦中娶过母亲①；但是那些不以为意的人却安乐地生活。

奥狄浦斯　要不是我母亲还活着，你这话倒也对；可是她既然健在，即使你说得对，我也应当害怕啊！

伊奥卡斯特　可是你父亲的死总是个很大的安慰。

奥狄浦斯　我知道是个很大的安慰，可是我害怕那活着的妇人。

报信人　你害怕的妇人是谁呀？

奥狄浦斯　老人家，是波吕博斯的妻子墨洛佩。

报信人　她哪一点使你害怕？

奥狄浦斯　啊，客人，是因为神送来的可怕的预言。

报信人　说得说不得？是不是不可以让人知道？

奥狄浦斯　当然可以。洛克西阿斯曾说我命中注定要娶自己的母亲，亲手杀死自己的父亲。因此多年来我远离科任托斯。我在此虽然幸福，可是看见父母的容颜是件很大的乐事啊。

报信人　你真的因为害怕这些事，离开了那里？

奥狄浦斯　啊，老人家，还因为我不想成为杀父的凶手。

报信人　主上啊，我怀着好意前来，怎么不能解除你的恐惧呢？

奥狄浦斯　你依然可以从我手里得到很大的应得的报酬。

报信人　我是特别为此而来的，等你回去的时候，我可以得到一些好处呢。

① 此处大概暗射希庇亚斯的故事。希庇亚斯是雅典的僭主，后来被放逐。他在公元前四九〇年马拉松之役前夕做了这样一个梦，他把雅典当作母亲，认为这是他借波斯兵力复辟的吉兆（见希罗多德的《史书》第6卷第107段）。

奥狄浦斯　但是我绝不肯回到我父母家里。

报信人　年轻人！显然你不知道你在做什么。

奥狄浦斯　怎么不知道呢，老人家？看在天神面上，告诉我吧。

报信人　如果你是为了这个缘故不敢回家。

奥狄浦斯　我害怕福波斯的预言在我身上应验。

报信人　是不是害怕因为杀父娶母而犯罪？

奥狄浦斯　是的，老人家，这件事一直在吓唬我。

报信人　你知道你没有理由害怕么？

奥狄浦斯　怎么没有呢，如果我是他们的儿子？

报信人　因为你和波吕博斯没有血缘关系。

奥狄浦斯　你说什么？难道波吕博斯不是我的父亲？

报信人　正像我不是你的父亲，他也同样不是。

奥狄浦斯　我的父亲怎能和你这个同我没关系的人同样不是？

报信人　你不是他生的，也不是我生的。

奥狄浦斯　那么他为什么称我作他的儿子呢？

报信人　告诉你吧，是因为他从我手中把你当一件礼物接受了下来。

奥狄浦斯　但是他为什么十分爱别人送的孩子呢？

报信人　他从前没有儿子，所以才这样爱你。

奥狄浦斯　是你把我买来，还是把我捡来送给他的？

报信人　是我从基泰戎峡谷里把你捡来送给他的。

奥狄浦斯　你为什么到那一带去呢？

报信人　我在那里放牧山上的羊。

奥狄浦斯　你是个牧人，还是个到处漂泊的佣工？

报信人　年轻人，那时候我是你的救命恩人。

奥狄浦斯　你把我抱在怀里的时候，我有没有什么痛苦？

报信人　你的脚跟可以证实你的痛苦。

奥狄浦斯　哎呀，你为什么提起这个老毛病？

报信人　那时候你的左右脚跟是钉在一起的，我给你解开了。

奥狄浦斯　那是我襁褓时期遭受的莫大的耻辱。

报信人　是呀，你是由这不幸而得到你现在的名字的。

奥狄浦斯　看在天神面上，告诉我，这件事是我父亲还是我母亲干的？你说。

报信人　我不知道；那把你送给我的人比我知道得清楚。

奥狄浦斯　怎么？是你从别人那里把我接过来的，不是自己捡来的吗？

报信人　不是自己捡来的，是另一个牧人把你送给我的。

奥狄浦斯　他是谁？你指得出来吗？

报信人　他被称为拉伊奥斯的仆人。

奥狄浦斯　是这地方从前的国王的仆人吗？

报信人　是的，是国王的牧人。

奥狄浦斯　他还活着吗？我可以看见他吗？

报信人　（向歌队）你们这些本地人应当知道得最清楚。

奥狄浦斯　你们这些站在我面前的人里面，有谁在乡下或城里见过他所说的牧人，认识他？赶快说吧！这是水落石出的时机。

歌队长　我认为他所说的不是别人，正是你刚才要找的乡下人；这件事伊奥卡斯特最能够说明。

奥狄浦斯　夫人，你还记得我们刚才想召见的人吗？这人所说的是不是他？

伊奥卡斯特　为什么问他所说的是谁？不必理会这事。不要记住他的话。

奥狄浦斯　我得到了这样的线索，还不能发现我的血缘，这可不行。

伊奥卡斯特　看在天神面上，如果你关心自己的性命，就不要再追问了；我自己的苦闷已经够了。

奥狄浦斯　你放心，即使发现我母亲三世为奴，我有三重奴隶身份，你出身也不卑贱。

伊奥卡斯特　我求你听我的话，不要这样。

奥狄浦斯　我不听你的话，我要把事情弄清楚。

伊奥卡斯特　我愿你好，好心好意劝你。

奥狄浦斯　你这片好心好意一直在使我苦恼。

伊奥卡斯特　啊，不幸的人，愿你不知道你的身世。

奥狄浦斯　谁去把牧人带来？让这个女人去赏玩她的高贵门第吧！

伊奥卡斯特　哎呀，哎呀，不幸的人呀！我只有这句话对你说，从此再没有别的话可说了！

　　　　　　　　伊奥卡斯特冲进宫去。

歌队长　奥狄浦斯，王后为什么在这样忧伤的心情下冲了进去？我害怕她这样闭着嘴，会有祸事发生。

奥狄浦斯　要发生就发生吧！即使我的出身卑贱，我也要弄清楚。那女人——女人总是很高傲的——她也许因为我出身卑贱感觉羞耻。但是我认为我是仁慈的幸运的宠儿，不至于受辱。幸运是我的母亲；十二个月份是我的弟兄，他们能划出我什么时候渺小，什么时候伟大。这就是我的身世，我绝不会被证明是另一个人；因此我一定要追问我的血统。

八　第三合唱歌*

歌队　（首节）啊，基泰戎山，假如我是个先知，心里聪明，我敢当着奥林匹斯说，等明晚月圆时，②你一定会感觉奥狄浦斯尊你为他的故乡，母亲和保姆，我们也载歌载舞赞美你；因为你对我们的国王有恩德。福波斯啊，愿这事能讨你喜欢！

　　（次节）我的儿，哪一位，哪一位和潘③——那个在山上游玩的父亲——接近的神女是你的母亲？是不是洛克西阿斯的妻子？高原上的草地他全都喜爱④。也许是库勒涅的王⑤，或者狂女们的神⑥，那位住在山顶上的神，从赫利孔仙女——他最爱和那些神女嬉戏——手中接受了你这婴儿。

九　第四场

奥狄浦斯　长老们，如果让我猜想，我以为我看见的是我们一直在寻找的牧人，虽然我没有见过他。他的年纪和这客人一般大；我并且认识那些带

* 这合唱歌节奏活泼，表现快乐的情调，因为歌队的忧虑被奥狄浦斯一番自慰的话打消。由于奥狄浦斯的身世快要被发现了，观众没有耐心听这种快乐的歌，所以这合唱歌是很短的。

② 本剧大概是在三月底四月初举行的"酒神大节"上演。酒神大节以后便逢四月初的"月圆节"。

③ 潘，阿尔卡狄亚的半人半山羊的牧神，赫尔墨斯之子。

④ 阿波罗曾为阿德墨托斯牧过牛羊，他可能在原野上同神女们有来往。

⑤ 库勒涅的王，指赫尔墨斯，他的生长地库勒涅山，在阿尔卡狄亚东北部，高约二千四百米，从波奥提亚望得见。

⑥ "狂女们的神"，指酒神。赫利孔山在波奥提亚境内。

路的是自己的仆人。(向歌队长)也许你比我认识得清楚,如果你见过这牧人。

歌队长　告诉你吧,我认识他;他是拉伊奥斯家里的人,作为一个牧人,他和其他的人一样可靠。

<center>众仆人带领牧人自观众左方上。</center>

奥狄浦斯　啊,科任托斯客人,我先问你,你指的是不是他?

报信人　我指的正是你看见的人。

奥狄浦斯　喂,老头儿,朝这边看,回答我问你的话。你是拉伊奥斯家里的人吗?

牧人　我是他家养大的奴隶,不是买来的。

奥狄浦斯　你干的什么工作,过的什么生活?

牧人　大半辈子放羊。

奥狄浦斯　你通常在什么地方住羊棚?

牧人　有时候在基泰戎山上,有时候在那附近。

奥狄浦斯　还记得你在那地方见过这人吗?

牧人　见过什么?你指的是哪个?

奥狄浦斯　我指的是眼前的人;你碰见过他没有?

牧人　我一下子想不起来,不敢说碰见过。

报信人　主上啊,一点也不奇怪。我能使他清清楚楚回想起那些已经忘记了的事。我相信他记得他带着两群羊,我带着一群羊,我们在基泰戎山上从春天到阿尔克图罗斯①初升的时候做过三个半年朋友。到了冬天,我赶着羊回我的羊圈,他赶着羊回拉伊奥斯的羊圈。(向牧人)我说的是不是真事?

牧人　你说的是真事,虽是老早的事了。

报信人　喂,告诉我,还记得那时候你给了我一个婴儿,叫我当自己的儿子养着吗?

① 阿尔克图罗斯,北极上空农夫星座最亮的星(即大角星),在秋分前几天出现,叫作晨星;又在春分前几天出现,叫作晚星。波昌博斯的牧人于3月间从科任托斯赶羊上基泰戎山,在那里遇见拉伊奥斯的牧人,后者是从特拜平原来的。他们在山上住了六个月,直到9月中晨星出现时,他们才各自赶着羊回家。

牧人　你是什么意思？干吗问这句话？

报信人　好朋友，这就是他，那时候是个婴儿。

牧人　该死的家伙！还不快住嘴！

奥狄浦斯　啊，老头儿，不要骂他，你说这话倒是更该挨骂！

牧人　好主上啊，我有什么错呢？

奥狄浦斯　因为你不回答他问你的关于那孩子的事。

牧人　他什么都不晓得，却要多嘴，简直是白搭。

奥狄浦斯　你不痛痛快快回答，要挨了打哭着回答！

牧人　看在天神面上，不要拷打一个老头子。

奥狄浦斯　（向侍从）还不快把他的手反绑起来？

牧人　哎呀，为什么呢？你还要打听什么呢？

奥狄浦斯　你是不是把他所问的那孩子给了他？

牧人　我给了他；愿我在那一天就死了！

奥狄浦斯　你会死的，要是你不说真话。

牧人　我说了真话，更该死了。

奥狄浦斯　这家伙好像还想拖延时间。

牧人　我不想拖延时间，我刚才已经说过我给了他。

奥狄浦斯　哪里来的？是你自己的，还是从别人那里得来的？

牧人　这孩子不是我自己的，是别人给我的。

奥狄浦斯　哪个公民，哪家给你的？

牧人　看在天神面上，不要，主人啊，不要再问了！

奥狄浦斯　如果我再追问，你就活不成了。

牧人　他是拉伊奥斯家里的孩子。

奥狄浦斯　是个奴隶，还是个亲属？

牧人　哎呀，我要讲那怕人的事了！

奥狄浦斯　我要听那怕人的事了！也只好听下去。

牧人　人家说是他的儿子，但是里面的娘娘，主上家的，最能告诉你是怎么回事。

奥狄浦斯　是她交给你的吗？

牧人　是，主上。

奥狄浦斯　是什么用意呢？

牧人　叫我把他弄死。

奥狄浦斯　做母亲的这样狠心吗？

牧人　因为她害怕那不吉利的神示。

奥狄浦斯　什么神示？

牧人　人家说他会杀他父亲。

奥狄浦斯　你为什么又把他送给了这老人呢？

牧人　主上啊，我可怜他，我心想他会把他带到别的地方——他的家里去；哪知他救了他，反而闯了大祸。如果你就是他所说的人，我说，你生来是个受苦的人啊！

奥狄浦斯　哎呀！哎呀！一切都应验了！天光呀，我现在向你看最后一眼！我成了不应当生我的父母的儿子，娶了不应当娶的母亲，杀了不应当杀的父亲。

　　　　　　奥狄浦斯冲进宫去，众侍从随入，
　　　　　报信人，牧人和众仆人自观众左方下。

一〇　第四合唱歌

歌队　（第一曲首节）凡人的子孙啊，我把你们的生命当作一场空！谁的幸福不是表面现象，一会儿就消灭了？不幸的奥狄浦斯，你的命运，你的命运警告我不要说凡人是幸福的。

　　（第一曲次节）宙斯啊，他比别人射得远，获得了莫大的幸福。他弄死了那个出谜语的、长弯爪的女妖，挺身而出当我邦抵御死亡的堡垒。从那时候起，奥狄浦斯，我们称你为王，你统治着强大的特拜，享受着最高的荣誉。

　　（第二曲首节）但如今，有谁的身世听起来比你的更可怜？有谁在凶恶的灾祸中，在苦难中遭遇着人生的变迁，比你更可怜？

　　哎呀，闻名的奥狄浦斯！那同一个宽阔的港口够你使用了，你进那里做儿子，又扮新郎作父亲。不幸的人呀，你父亲耕种的土地怎能够，怎能够一声不响，允许你耕种了这么久？

　　（第二曲次节）那无所不见的时光终于出乎你的意料发现了你，它审判了这不清洁的婚姻，这婚姻使儿子成为了丈夫。

哎呀，拉伊奥斯的儿子啊，愿我，愿我从没有见过你！我为你痛哭，像一个哭丧的人！说老实话，你先前使我重新呼吸，现在使我闭上眼睛。

一一　退场

　　　　传报人①自宫中上。

传报人　我邦最受尊敬的长老们啊，你们将听见多么惨的事情，将看见多么惨的景象，你们将是多么忧愁，如果你们效忠你们的种族，依然关心拉布达科斯的家室。我认为即使是伊斯特尔河和法息斯河②也洗不干净这个家，它既隐藏着一些灾祸，又要把另一些暴露在光天化日之下，这些都不是无心，而是有意做出来的。自己招来的苦难总是最使人痛心啊！

歌队长　我们先前知道的苦难也并不是不可悲啊！此外，你还有什么苦难要说？

传报人　我的话可以一下子说完，一下子听完：高贵的伊奥卡斯特已经死了。

歌队长　不幸的人呀！她是怎么死的？

传报人　她自杀了。这件事最惨痛的地方你们感觉不到，因为你们没有亲眼看见。我记得多少，告诉你多少。

　　她发了疯，穿过门廊，双手抓着头发，直向她的新床跑去；她进了卧房，砰的关上门，呼唤那早已死了的拉伊奥斯的名字，想念她早年所生的儿子，说拉伊奥斯死在他手中，留下做母亲的给她的儿子生一些不幸的儿女。她为她的床榻而悲叹，她多么不幸，在那上面生了两种人，给丈夫生丈夫，给儿子生儿女。她后来是怎样死的，我就不知道了；因为奥狄浦斯大喊大叫冲进宫去，我们没法看完她的悲剧，而转眼望着他横冲直撞。他跑来跑去，叫我们给他一把剑，还问哪里去找他的妻子，又说不是妻子，是母亲，他和他儿女共有的母亲。他在疯狂中得到了一位天神的指点；因为我们这些靠近他的人都没有给他指路。好像有谁在引导，他大叫一声，朝着那双扇门冲去，把弄弯了的门杠从承孔里一下推开，冲进了卧房。

① 传报人通常是一个从屋里出来的人，他报告景后所发生的事。
② 伊斯特尔河，多瑙河的古名。法息斯河，从小亚细亚流入黑海的河流。

我们随即看见王后在里面吊着,脖子缠在那摆动的绳子上。国王看见了,发出可怕的喊声,多么可怜!他随即解开那活套。等那不幸的人躺在地上时,我们就看见那可怕的景象:国王从她袍子上摘下两只她佩带着的金别针①,举起来朝着自己的眼珠刺去,并且这样嚷道:"你们再也看不见我所受的灾难,我所造的罪恶了!你们看够了你们不应当看的人②,不认识我想认识的人③;你们从此黑暗无光!"

他这样悲叹的时候,屡次举起金别针朝着眼睛狠狠刺去;每刺一下,那血红的眼珠里流出的血便打湿了他的胡子。那血不是一滴滴地滴,而是许多黑的血点,雹子般一齐下降。这场祸事是两个人惹出来的,不只一人受难,而是夫妻共同受难。他们旧时代的幸福在从前倒是真正的幸福;但如今,悲哀,毁灭,死亡,耻辱和一切有名称的灾难都落到他们身上了。

歌队长　现在那不幸的人的痛苦是不是已经缓和一点了?

传报人　他大声叫人把宫门打开,让全体特拜人看看他父亲的凶手,他母亲的——我不便说那不干净的话;他愿出外流亡,不愿留下,免得这个家在他的诅咒之下有了灾祸。可是他没有力气,没有人带领;那样的苦恼不是人所能忍受的。他会给你看的;现在宫门打开了,你立刻可以看见那样一个景象,即使是不喜欢看的人也会发生怜悯之情的。

　　　　　　众侍从带领奥狄浦斯自宫中上。

歌队　(哀歌)④这苦难啊,叫人看了害怕!我所看见的最可怕的苦难啊!可怜的人呀,是什么疯狂缠磨着你?是哪一位神跳得比最远的跳跃还要远,落到了你这不幸的生命上?

哎呀,哎呀,不幸的人呀!我想问你许多事,打听许多事,观察许多事,可是我不能望你一眼;你吓得我发抖啊!

奥狄浦斯　哎呀呀,我多么不幸啊!我这不幸的人到哪里去呢?我的声音轻飘飘地飞到哪里去了?命运啊,你跳到哪里去了?

① 双肩上系衣的别针。
② 指作为他妻子的伊奥卡斯特和他俩所生的儿女。
③ 指奥狄浦斯的父母。
④ 第1297至1312行是短短长节奏的诗,后面才是分节的哀歌。

歌队长　跳到可怕的灾难中去了,不可叫人听见,不可叫人看见。

奥狄浦斯　(第一曲首节)黑暗之云啊,你真可怕,你来势凶猛,无法抵抗,是太顺的风把你吹来的。

哎呀,哎呀!

这些刺伤了我,这些灾难的回忆伤了我。

歌队　难怪你在这样大的灾难中悲叹这双重的痛苦,忍受这双重的痛苦①。

奥狄浦斯　(第一曲次节)啊,朋友,你依然是我的忠实伴侣,还有耐心照看一个瞎眼的人。

哎呀,哎呀!

我知道你在这里,我虽然眼睛瞎了,还能清楚地辨别你的声音。

歌队　你这个做了可怕的事的人啊,你怎么忍心弄瞎了自己的眼睛?是哪一位天神怂恿你的?

奥狄浦斯　(第二曲首节)是阿波罗,朋友们,是阿波罗使这些凶恶的、凶恶的灾难实现的;但是刺瞎了这两只眼睛的不是别人的手,而是我自己的,我多么不幸啊!什么东西看来都没有趣味,又何必看呢?

歌队　事情正像你所说的。

奥狄浦斯　朋友们,还有什么可看的、什么可爱的,还有什么问候使我听了高兴呢?朋友们,快把我这完全毁了的、最该诅咒的、最为天神所憎恨的人带出,带出境外吧!

歌队　你的感觉和你的命运同样可怜,但愿我从来不知道你这个人。

奥狄浦斯　(第二曲次节)那在牧场上把我脚上残忍的铁镣解下的人,那把我从凶杀里救活了的人——不论他是谁——真是该死,因为他做的是一件不使人感激的事。假如我那时候死了,也不至于使我和我的朋友们这样痛苦了。

歌队　但愿如此!

奥狄浦斯　那么我不至于成为杀父的凶手,不至于被人称为我母亲的丈夫;但如今,我是天神所弃绝的人,是不清洁的母亲的儿子,并且是,哎呀,和我父亲的共同播种的人。如果还有什么更严重的灾难,也应该归奥狄浦斯忍受啊。

① 指肉体上与精神上的痛苦。

歌队　我不能说你的意见对；你最好死去，胜过瞎着眼睛活着。（哀歌完）

奥狄浦斯　别说这件事做得不妙，别劝告我了。假如我到冥土的时候还看得见，不知当用什么样的眼睛去看我父亲和我不幸的母亲，既然我曾对他们作出死有余辜的罪行。我看着这样生出的儿女顺眼吗？不，不顺眼；就连这城堡，这望楼，神们的神圣的偶像，我看着也不顺眼；因为我，特拜城最高贵而又最不幸的人，已经丧失观看的权利了；我曾命令所有的人把那不清洁的人赶出去，即使他是天神所宣布的罪人，拉伊奥斯的儿子。我既然暴露了这样的污点，还能集中眼光看这些人吗？不，不能；如果有方法可以闭塞耳中的听觉，我一定把这可怜的身体封起来，使我不闻不见：当心神不为忧愁所扰乱时是多么舒畅啊！

　　唉，基泰戎，你为什么收容我？为什么不把我捉来杀了，免得我在人们面前暴露我的身世？波吕博斯啊，科任托斯啊，还有你这被称为我祖先的古老的家啊，你们把我抚养成人，皮肤多么好看，下面却有毒疮在溃烂啊！我现在被发现是个卑贱的人，是卑贱的人所生。

　　你们三条道路和幽谷啊，橡树林和三岔路口的窄路啊，你们从我手中吸饮了我父亲的血，也就是我的血，你们还记得我当着你们做了些什么事，来这里以后又做了些什么事吗？

　　婚礼啊，婚礼啊，你生了我，生了之后，又给你的孩子生孩子，你造成了父亲、哥哥、儿子，以及新娘、妻子、母亲的乱伦关系，人间最可耻的事。

　　不应当做的事情就不应当拿来讲。看在天神面上，快把我藏在远处，或是把我杀死，或是把我丢到海里，你们不会在那里再看见我了。来呀，牵一牵这可怜的人吧；答应我，别害怕，因为我的罪除了自己担当而外，别人是不会沾染的。

歌队长　克瑞昂来得巧，正好满足你的要求，不论你要他给你做什么事，或者给你什么劝告，如今只有他代你作这地方的保护人。

奥狄浦斯　唉，我对他说什么好呢？我怎能合理地要求他相信我呢？我先前太对不住他了。

　　　　　　　　克瑞昂自观众右方上。

克瑞昂　奥狄浦斯，我不是来讥笑你的，也不是来责备你过去的罪过的。

　　（向众侍从）尽管你们不再重视凡人的子孙，也得尊重我们的主宰赫利奥斯的养育万物之光，为此，不要把这一种为大地、圣雨和阳光所厌恶

的污染赤裸地摆出来。快把他带进宫去！只有亲属才能看、才能听亲属的苦难，这样才合乎宗教上的规矩。

奥狄浦斯　你既然带着最高贵的精神来到我这个最坏的人这里，使我的忧虑冰释了，请看在天神面上，答应我一件事，我是为你好，不是为我好而请求啊。

克瑞昂　你对我有什么请求？

奥狄浦斯　赶快把我扔出境外，扔到那没有人向我问好的地方去。

克瑞昂　告诉你吧，如果我不想先问神怎么办，我早就这样做了。

奥狄浦斯　他的神示早就明白地宣布了，要把那杀父的、那不洁的人毁了[①]，我自己就是那人哩。

克瑞昂　神示虽然这样说，但是在目前的情况下，最好还是去问问怎么办。

奥狄浦斯　你愿去为我这样不幸的人问问吗？

克瑞昂　我愿意去；你现在要相信神的话。

奥狄浦斯　是的；我还要吩咐你，恳求你把屋里的人埋了，你愿意怎样埋就怎样埋；你会为你姐姐正当地尽这礼仪的。当我在世的时候，不要逼迫我住在我的祖城里，还是让我住在山上吧，那里是因我而著名的基泰戎，我父母在世的时候曾指定那座山作为我的坟墓，我正好按照要杀我的人的意思死去。但是我有这么一点把握：疾病或别的什么都害不死我；若不是还有奇灾异难，我不会从死亡里被人救活[②]。

　　我的命运要到哪里，就让它到哪里吧。提起我的儿女，克瑞昂，请不必关心我的儿子们；他们是男人，不论在什么地方，都不会缺少衣食；但是我那两个不幸的、可怜的女儿——她们从来没有看见我把自己的食桌支在一边[③]，不陪她们吃饭；凡是我吃的东西，她们都有份——请你照应她们；请特别让我抚摸着她们悲叹我的灾难。答应吧，亲王，精神高贵的人！只要我抚摸着她们，我就会认为她们依然是我的，正像我没有瞎眼的时候一样。

[①] "毁了"可以指"被放逐"，也可以指"被处死刑"。克瑞昂带回来的神示并不肯定。

[②] 在索福克勒斯的悲剧《奥狄浦斯在科洛诺斯》里，奥狄浦斯漂流到雅典西郊科洛诺斯村，得到一个神秘的结局。

[③] 古希腊人的饭桌在吃饭时才拿进屋来支上。

奥狄浦斯王

> 二侍从进宫,随即带领安提戈涅和
> 伊斯墨涅自宫中上。

　　啊,这是怎么回事?看在天神面上,告诉我,我听见的是不是我亲爱的女儿们的哭声?是不是克瑞昂怜悯我,把我的宝贝——我的女儿们送来了?我说得对吗?

克瑞昂　　你说得对;这是我安排的,我知道你从前喜欢她们,现在也喜欢她们。

奥狄浦斯　　愿你有福!为了报答你把她们送来,愿天神保佑你远胜过他保佑我。

　　(向二女孩)孩儿们,你们在哪里,快到这里来,到你们的同胞手里来,是这双手使你们父亲先前明亮的眼睛变瞎的。啊,孩儿们,这双手是那没有认清楚人,没有了解情况,就通过生身母亲成为你们父亲的人的。我看不见你们了;想起你们日后辛酸的生活——人们会叫你们过那样的生活——我就为你们痛哭。你们能参加什么社会生活,能参加什么节日典礼呢①?你们看不见热闹,会哭着回家。等你们到了结婚年龄,孩儿们,有谁来冒挨骂的危险呢?那种辱骂对我的子女和你们的子女都是有害的。什么耻辱你们少得了呢?"你们的父亲杀了他的父亲,把种子撒在生身母亲那里,从自己出生的地方生了你们。"你们会这样挨骂的;谁还会娶你们呢?啊,孩儿们,没有人会;显然你们命中注定不结婚,不生育,憔悴而死。

　　墨诺叩斯的儿子啊,你既是他们唯一的父亲——因为我们,她们的父母,两人都完了——就别坐视她们,你的外甥女,在外流浪,没衣没食,没有丈夫,别使她们和我一样受苦受难。看她们这样年轻,孤苦伶仃——在你面前,就不同了——你得可怜他们。

　　啊,高贵的人,同我握手,表示答应吧!

　　(向二女孩)我的孩儿,假如你们已经懂事了,我一定给你们出许多

① 此处描写的是诗人自己时代的生活。当时的雅典妇女可以参加公共集会,如追悼会。"节日"指酒神节日和雅典娜节日等。在酒神节日里,妇女们可以看悲剧。这些节日都是富于宗教意味的,不清洁的人不得参加,希腊人在公共场所的感觉是很敏锐的。得马拉托斯在斯巴达看戏时被人侮辱,他立即用长袍盖着头退出了剧场。

主意；但是我现在只教你们这样祷告，说机会让你们住在哪里，你们就愿住在哪里①，希望你们的生活比你们父亲的快乐。

克瑞昂　你已经哭够了；进宫去吧。

奥狄浦斯　我得服从，尽管心里不痛快。

克瑞昂　万事都要合时宜才好。

奥狄浦斯　你知道不知道我要在什么条件下才进去？

克瑞昂　你说吧，我听了就会知道。

奥狄浦斯　就是把我送出境外。

克瑞昂　你向我请求的事要天神才能答应。

奥狄浦斯　众神最恨我。

克瑞昂　那么你很快就可以满足你的心愿②。

奥狄浦斯　你答应了吗？

克瑞昂　不喜欢做的事我不喜欢白说。

奥狄浦斯　现在带我走吧。

克瑞昂　走吧，放了孩子们！

奥狄浦斯　不要从我怀抱中把她们抢走！

克瑞昂　别想占有一切；你所占有的东西不会一生跟着你。

　　　　　　众侍从带领奥狄浦斯进宫，克瑞昂，
　　　　　　二女孩和传报人随入。

歌队长　特拜本邦的居民啊，请看，这就是奥狄浦斯，他道破了那著名的谜语，成为最伟大的人；哪一位公民不曾带着羡慕的眼光注视他的好运？他现在却落到可怕的灾难的波浪中了！

　　　因此，当我们等着瞧那最后的日子的时候，不要说一个凡人是幸福的——在他还没有跨过生命的界限，还没有得到痛苦的解脱之前。

　　　　　　歌队自观众右方退场。

① 这话的意思是："如果可能，就住在特拜；否则就随天神派遣，去到一个不十分使你们感觉痛苦的地方。"

② 《奥狄浦斯在科洛诺斯》剧中（见第433行以下一段）说克瑞昂起初把奥狄浦斯留在特拜，这自然不合奥狄浦斯的意思。过了一些时候，奥狄浦斯心里平静了，愿意留下，但特拜人却要把他放逐，克瑞昂这才把他送出国外。

美 狄 亚

罗念生 译

此剧本根据厄尔（M. L. Earle）编订的《欧里庇得斯的美狄亚》（The Medea of Euripides, American Book Company, 1932）一书的古希腊文译出，注解除参考该书外，还参考过维拉尔（A. W. Verrall）编订的《欧里庇得斯的美狄亚》（The Medea of Euripides, MacMillan, 1926）、贝菲尔德（M. A. Bayfield）编订的《欧里庇得斯的美狄亚》（The Medea of Euripides, MacMillan, 1929）和黑德勒姆（C. E. S. Headlam）编订的《欧里庇得斯的美狄亚》（The Medea of Euripides, Cambridge, 1919）三书的注解。

剧情梗概

悲剧《美狄亚》的背景是阿尔戈船的英雄夺取金羊毛的故事。希腊东北部马格涅西亚境内的伊奥尔科斯王埃宋的王位被他的同母异父兄弟佩利阿斯篡夺。埃宋之子伊阿宋受马人克戎教育,长大后归国。佩利阿斯假意答应可把王位让给他,如果他能从科尔基斯(黑海东岸今格鲁吉亚境内)取回金羊毛。伊阿宋召集英雄五十人(其说不一)乘上阿尔戈斯造的阿尔戈船(意即"轻快的船")出发,历尽艰险抵达科尔基斯。当地国王埃埃特斯佯允伊阿宋索取金羊毛的请求,但要他先驯服两头喷火铜蹄神牛,用它们犁战神阿瑞斯的神田,播下龙牙。国王之女美狄亚,也是太阳神赫利奥斯的孙女,是个会法术、能预言的女巫,她爱上了伊阿宋,助他驯牛犁地,还设计杀死由播下的龙牙长成的大群武士。埃埃特斯食言。伊阿宋立誓同美狄亚百年偕好,美狄亚助他杀死看守金羊毛的蟒蛇(一说使之入睡),取走金羊毛,启航返回。埃埃特斯来追,美狄亚杀其兄弟阿普绪尔托斯(一说在家里杀的),剁成碎块,抛到海里。埃埃特斯忙着收尸,伊阿宋一行得以脱逃。他们又经历种种风险,回到伊奥尔科斯。这个故事是希腊人远航蓬托斯海(黑海)和黄金会招致不幸的传说的结合。归来的伊阿宋获悉其父埃宋已被佩利阿斯所害,便请美狄亚助他复仇。美狄亚杀死一头老公羊,剁成碎块后放在锅里煮,使之变成羔羊。她怂恿佩利阿斯的女儿们也如法炮制,让她们的父亲恢复青春,结果佩利阿斯死于非命。他的儿子阿卡斯托斯把伊阿宋和美狄亚逐出伊奥尔科斯。他们夫妇二人来到科任托斯,过了几年快活的日子,生下两个儿子,取名墨尔墨洛斯(或卡卡柔斯)和斐瑞斯。之后,伊阿宋贪图财富权势,决心娶科任托斯国王克瑞昂之女格劳克(一说名叫克瑞乌萨),抛弃了美狄亚,违背了他原先的誓言。

《美狄亚》的剧情是直线发展的。一开场是美狄亚的保姆和由十五个科任托斯妇女组成的歌队对美狄亚的遭遇表示同情,接着国王克瑞昂来对美狄亚和她的两个儿子下驱逐令,之后是美狄亚同伊阿宋就后者违背誓言、另找新欢的道义问题的一场抗辩,这逐步增强了美狄亚报复的决心。过路的雅典国王出于同情答应美狄亚到雅典避难后,她就开始实行她的报复计划。她先求伊阿宋设法留下她的两个儿子,又让二子给新娘格劳克送去金冠和长袍。当美狄亚获悉金冠长袍化作烈火烧死了格劳克和前去相救的克瑞昂后,又杀死自己的两个儿子,一是为了不让他们落到克瑞昂族人更残酷的手中,二是为了惩罚伊阿宋。伊阿宋赶到时,美狄亚带着两个儿子的尸体乘太阳神赫利奥斯送的龙车腾空而起,还预言了伊阿宋今后的不幸生活。

欧里庇得斯的悲剧不同于前人之处是,主宰一切的命运的地位在剧中不明显了,而影射现实的内容突出了,如把英雄时代丈夫遗弃妻子这个不成问题的问题提到道德地位,并同作者所处时代的同类社会问题联系起来,于是剧中出现了大段对白,类似法庭上关于正义非正义、有罪无罪的抗辩。再就是通过道白来披露人物的内心活动,如美狄亚杀子前的复杂心情的自白便是精彩的例子。

场　次

一　开场

二　进场歌

三　第一场

四　第一合唱歌

五　第二场

六　第二合唱歌

七　第三场

八　第三合唱歌

九　第四场

一〇　第四合唱歌

一一　第五场

一二　第五合唱歌

一三　退场

人物（以上场先后为序）

保姆——美狄亚的老仆人①。
保傅——看管小孩的老仆人②。
孩子甲——伊阿宋和美狄亚的长子。
孩子乙——伊阿宋和美狄亚的次子。
歌队——由十五个科任托斯妇女组成。
美狄亚——伊阿宋的妻子。
克瑞昂——科任托斯国王，格劳克的父亲。
侍从数人——克瑞昂的侍从。
伊阿宋——美狄亚的丈夫。
埃勾斯——雅典国王。
侍女数人——美狄亚的侍女。
传报人——科任托斯人。
仆人数人——伊阿宋的仆人。

布　景

科任托斯城内美狄亚的住宅前院。

时　代

英雄时代。

① 女奴。美狄亚幼时保姆，随美狄亚从科尔基斯到希腊。
② 一般是有知识、有德行的老奴，身披长衣，手拄拐棍，常见于希腊瓶画。

一 开场

保姆自屋内上。

保姆 但愿阿尔戈船从不曾飞过那深蓝的辛普勒伽得斯①,飘到科尔基斯的海岸旁,但愿佩利昂山②上的杉树不曾被砍来为那些给佩利阿斯取金羊毛的英雄们制造船桨;那么,我的女主人美狄亚便不会狂热地爱上伊阿宋,航行到伊奥尔科斯的城楼下,也不会因诱劝佩利阿斯的女儿杀害她们的父亲而出外逃亡,随着她的丈夫和两个儿子来住在这科任托斯城。可是她终于来到了这里,她倒也很受人爱戴,事事都顺从她的丈夫——妻子不同丈夫争吵,家庭最是相安——但如今,一切都变成了仇恨,夫妻的爱情也破裂了,因为伊阿宋竟抛弃了他的儿子和我的主母,去和这里的国王克瑞昂的女儿成亲,睡到那公主的床榻上。

美狄亚——那可怜的女人——受了委屈,她念着伊阿宋的誓言,控诉他当初伸着右手发出的盟誓,那最大的保证。她祈求神明作证,证明她从伊阿宋那里得到了一个什么样的报答。她躺在地上,不进饮食,全身都浸在悲哀里;自从她知道了她丈夫委屈了她,她便一直在流泪,憔悴下来,她的眼睛不肯向上望,她的脸也不肯离开地面。她就像石头或海浪一样,不肯听朋友的劝慰。只有当她悲叹她的亲爱的父亲、她的祖国和她的家时,她才转动那雪白的颈项,她原是为跟了那男人出走,才抛弃了她的家的;到如今,她受了人欺骗,在苦痛中——真可怜!——才明白了在家有多么好!

她甚至恨起她的儿子来了,一看见他们,就不高兴:我害怕她设下什

① 辛普勒伽得斯,意即"互相撞击的石头",指黑海口上的两个小岛或伸到海里的石岸。古代的舟子认为那两个石头时常互相撞击,会撞坏船只。据说伊阿宋的船航到那海口上时,先放出一只鸽子,那两边的石头仅仅夹住了那鸟的尾翎;等石头再分开时,那船便急航过去,只伤了一点儿船尾。
② 佩利昂山,在伊奥尔科斯东北。阿尔戈船是用这山上的树木造成的。

么新的计策——我知道她的性子很凶猛,她不会这样驯服地受人虐待!——我害怕她用锋利的剑刺进她两个儿子的心里,或是悄悄走进那铺设着新床的寝室中,杀掉公主和新郎,她自己也就会惹出更大的祸殃。可是她很厉害,我敢说,她的敌手同她争斗,绝不会轻易就把凯歌高唱。

　　她的两个孩子赛跑完了,回家来了。他们哪里知道母亲的痛苦!"童心总是不知悲伤"①。

　　　　　　保傅领着两个孩子自观众右方上。

保傅　啊,我主母家的老家人,你为什么独个儿站在这门外,暗自悲伤?美狄亚怎会愿意离开你?

保姆　啊,看管伊阿宋的儿子的老人家,主人遭到什么不幸的时候,在我们这些忠心的仆人看来,总是一件伤心事,刺着我们的心。我现在悲伤到极点,很想跑到这里来把美狄亚的厄运禀告天地。

保傅　那可怜的主母还没有停止她的悲痛吗?

保姆　我真羡慕你②!她的悲哀刚刚开始,还没有哭到一半呢!

保傅　唉,她真傻!——假使我们可以这样批评我们的主人,——她还不知道那些新的坏消息呢!

保姆　老人家,那是什么?请你老实告诉我!

保傅　没有什么。我后悔我刚才的话。

保姆　我凭你的胡须求你③,不要对你的伙伴守什么秘密!关于这事情,如果有必要,我一定保持缄默。

保傅　我经过佩瑞涅圣泉的时候④,有几个老头子坐在那里下棋,我听见其中一个人说,——我当时假装没有听见,——说这地方的国王克瑞昂要把这两个孩子和他们的母亲一起从科任托斯驱逐出境。可不知这消息是不是真的,我希望不是真的。

保姆　伊阿宋肯让他的儿子这样受虐待吗,虽说他在同他们的母亲闹意气?

保傅　那新的婚姻追过了旧的⑤,那新家庭对这旧家庭并没有好感。

① 这是一句谚语。第1至48行是开场白,欧里庇得斯常用,由一剧中人出场介绍剧情。
② 意即"羡慕你这样糊涂"。
③ 古希腊人的祈求姿势是:一手摸着人家的胡须,一手抱着人家的膝头。
④ 佩瑞涅圣泉,在科任托斯,泉旁有几个长狭的蓄水池,这泉水早就枯涸了。
⑤ 以赛跑为喻。

美狄亚

保姆　如果旧的苦难还没有消除,我们又惹上一些新的,那我们就完了。

保傅　快不要作声,不要说这话,——这事情切不可让我们的主母知道。

保姆　(向两个孩子)孩子们,听我说,你们父亲待你们多么不好!他是我的主子,我不能咒他死;可是我们已经看出,他对不起他的亲人。

保傅　哪个人不是这样呢?你现在才知道谁都"爱人不如爱自己"吗①?这个父亲又爱上了一个女人,他对这两个孩子已经不喜欢了。

保姆　(向两个孩子)孩子们,进屋去吧!——但愿一切都好!

　　　(向保傅)叫他们躲得远远的,别让他们接近那烦恼的母亲!我刚才看见她的眼睛像公牛的那样,好像要对他们有什么举动!我知道,她若不发雷霆,她的怒气是不会消下去的。只望她这样对付她的冤家,不要这样对付她心爱的人。

美狄亚　(自内)哎呀,我受了这些痛苦,真是不幸啊!哎呀呀!怎样才能结束我这生命啊?

保姆　看,正像我所说的,亲爱的孩子们,你们母亲的心已经震动了,已经激怒了!快进屋去,但不要走到她跟前,不要挨近她!要当心她那顽强的心里暴戾的脾气和仇恨的性情!快进去呀,快呀!分明天上已经起了愁惨的乌云,立刻就要闪出狂怒的电火来!那傲慢的性情、压抑不住的灵魂,受了虐待的刺激,不知会做出什么可怕的事情呢!

　　　　　　保傅引两个孩子进屋。

美狄亚　(自内)哎呀!我遭受了痛苦,哎呀,我遭受了痛苦,直要我放声大哭!

　　　你们两个该死的东西,一个怀恨的母亲生出来的,快和你们的父亲一同死掉,一家人死得干干净净!

保姆　哎呀呀!可怜的人啊!你为什么要你这两个孩子分担他们父亲的罪孽呢?你为什么恨他们呢?唉,孩子们,我真是担心你们,怕你们碰着什么灾难!

　　　这些贵人的心理多么可怕——也许因为他们只是管人,很少受人管——这样的脾气总是很狂暴地变来变去。一个人最好过着平等的生

① 删去第87行,这一行大概是伪作,大意是:"有的人爱自己爱得合理,有的人却只是自私自利。"

活;我就宁愿不慕荣华,安然度过这余生:这种节制之道说起来好听,行起来也对人最有益。我们的生活缺少了节制便没有益处,厄运发怒的时候,且会酿成莫大的灾难呢。

二 进场歌

<center>歌队自观众右方进场。</center>

歌队长　我听见了那声音,听见了那可怜的科尔基斯女子正在吵吵闹闹,她还没有变驯良呢。老人家,告诉我,她哭什么①我刚才在双重门②?里听见她在屋里痛哭。啊,朋友,我很担心这家人,怕他们伤了感情。

保姆　这个家已经完了,家庭生活已经破坏了!我们的主人家躺在那公主的床榻上,我们的主母却躲在闺房里折磨她自己的生命,朋友的劝告也安慰不了她的心灵。

美狄亚　(自内)哎呀呀!愿天上雷火飞来,劈开我的头颅!我活在世上还有什么好处呢?唉,唉,我宁愿抛弃这可恨的生命,从死里得到安息!

歌队　(首节)啊,宙斯呀,地母呀,天光呀,你们听见了没有?这苦命的妻子哭得多么伤心!(向屋里的美狄亚)啊,不顾一切的人呀,你为什么要寻死,想望那可怕的泥床?快不要这样祈祷!即使你丈夫爱上了一个新人,——这不过是一件很平常的事——你也不必去招惹他,宙斯会替你公断的!你不要太伤心,不要悲叹你的床空了,变得十分憔悴!(本节完)

美狄亚　(自内)啊,至大的宙斯和威严的特弥斯呀,你们看,我虽然曾用很庄严的盟誓系住我那可恶的丈夫,但如今却这般受痛苦!让我亲眼看见他、看见他的新娘和他的家一同毁灭吧,他们竟敢首先害了我!啊,我的父亲、我的祖国呀,我现在惭愧我杀害了我的兄弟,离开了你们。

保姆　(向歌队)你们听见她怎样祈祷么?她高声祈求特弥斯和被凡人当作司誓之神的宙斯。我这主母的怒气可不是轻易就能够平息的。

歌队　(次节)但愿她来到我们面前,听听我们的劝告,也许她会改变她的愠

① "她哭什么?"是补充的。
② 双重门,指院中通街道的门和通正屋的门。

怒的心情，平息她胸中的气愤。（向保姆）我们有心帮助朋友，你进去把她请出屋外来，〔告诉她，我们也是她的朋友。〕①趁她还没有伤害那屋里的人，赶快进去！因为她的悲哀正不断的涌上来。（本节完）
保姆　我虽然担心我劝不动主母，但是这事情我一定去做，而且很愿意为你们做这件难办的事情。每逢我们这些仆人上去同她说话，她就像一只产儿的狮子那样，向我们瞪着眼。

　　你可以说那些古人真蠢，一点也不聪明，保管没有错，因为他们虽然创出了诗歌，增加了节日里、宴会里的享乐，——这原是富贵人家享受的悦耳的声音，——可是还没有人知道用管弦歌唱来减轻那可恨的烦恼，那烦恼曾惹出多少残杀和严重的灾难，破坏多少家庭。如果凡人能用音乐来疏导这种性情，这倒是很大的幸福；至于那些宴会，已经够丰美，倒是不必浪费音乐了！那些赴宴的人肚子胀得饱饱的，已够他们快活了。

　　　　　　　　保姆进屋。
歌队　（末节）我听见那悲惨的声音、苦痛的呻吟，听见她大声叫苦，咒骂那忘恩负义的丈夫破坏了婚约。她受了委屈，只好祈求宙斯的妻子，那司誓之神②，当初原是她叫美狄亚漂过那内海③，漂过那海上的长峡④来到这对岸的希腊的。

三　第一场

　　　　　　　美狄亚偕保姆自屋内上。
美狄亚　啊，你们科任托斯妇女，我害怕你们见怪，已从屋里出来了。我知道，有许多人因为态度好像很傲慢，就得到了恶意和冷淡的骂名，他们当中有一些倒也出来跟大家见面，可是一般人的眼光不可靠，他们没有看清楚一个人的内心，便对那人的外表发生反感，其实那人对他们并没有什么恶意呢；还有许多则是因为他们安安静静呆在家里。一个外邦人应

① 括弧里的话也许是伪作。
② 指特弥斯。
③ 内海，普罗蓬提斯海（今马尔马拉海）。
④ 长峡，赫勒斯蓬托斯海峡（今达达尼尔海峡）。

同本地人亲密来往;我可不赞成那种本地人,他们只求个人的享乐,不懂得社交礼貌,很惹人讨厌。

但是,朋友们,我碰见了一件意外的事,精神上受到了很大的打击。我已经完了,我宁愿死掉,这生命已没有一点乐趣。我那丈夫,我一生的幸福所倚靠的丈夫,已变成这人间最恶的人!

在一切有理智、有灵性的生物当中,我们女人算是最不幸的。首先,我们得用重金争购一个丈夫①,他反会变成我们的主人;但是,如果不去购买丈夫,那又是更可悲的事②。而最重要的后果还要看我们得到的,是一个好丈人,还是一个坏家伙。因为离婚对于我们女人是不名誉的事③,我们又不能把我们的丈夫轰出去。一个在家里什么都不懂的女子,走进一种新的习惯和风俗里面,得变作一个先知,知道怎样驾驭她的丈夫。如果这事做得很成功,我们的丈夫接受婚姻的羁绊,那么,我们的生活便是可羡的;要不然,我们还是死了好。

一个男人同家里的人住得烦恼了,可以到外面去散散他心里的郁积,〔不是找朋友,就是找玩耍的人;〕④可是我们女人就只能靠着一个人。他们男人反说我们安处在家中,全然没有生命危险;他们却要拿着长矛上阵:这说法真是荒谬。我宁愿提着盾牌打三次仗,也不愿生一次孩子。

可是这同样的话,不能应用在你们身上:这是你们的城邦,你们的家乡,你们有丰富的生活,有朋友来往;我却孤孤单单在此流落,那家伙把我从外地抢来,又这样将我虐待,我没有母亲、弟兄、亲戚,不能逃出这灾难,到别处去停泊。

我只求你们这样帮助我:要是我想出了什么方法和计策去向我的丈夫,向那嫁女的国王和新婚的公主报复,请替我保守秘密。女人总是什么都害怕,走上战场,看见刀兵,总是心惊胆战;可是受了丈夫欺负的时候,就没有别的心比她更毒辣!

① 在英雄时代由新郎向岳家买妻子。这里所说由女家拿出一份嫁资来陪嫁,则是欧里庇得斯时代的风俗。
② 古希腊人很看重视婚姻,一个女子到了年龄还不出嫁,是一件大不幸的事。
③ 古雅典的男人离婚很容易。女人却不容易,离过婚的女人名誉更不好了。
④ 括弧里的一行,原诗不合节奏,也许是伪作。

歌队长　美狄亚,我会替你保守秘密,因为你向你丈夫报复很有理由;难怪你这样悲叹你的命运!

我看见克瑞昂,这地方的国王,来了,来宣布什么新的命令!

　　　　　克瑞昂偕众侍从自观众右方上。

克瑞昂　你这面容愁惨、对着丈夫发怒的美狄亚,我命令你带着你两个儿子离开这地方,出外流亡!不许你拖延,因为我要在这里执行我的命令,不把你驱逐出境,我绝不回家。

美狄亚　哎呀,我这不幸的人完了!我的仇人把帆索完全放松了①,又没有一个容易上陆的海岸好逃避这灾难。但是,尽管他这样残忍地虐待我,我总还要问问他。

克瑞昂,你为什么要把我从这地方驱逐出去?

克瑞昂　我不必隐瞒我的理由:我是害怕你陷害我的女儿,害得无法挽救。有许多事情引起我这种恐惧心理,因为你天生很聪明,懂得许多法术,并且你被丈夫抛弃后,非常气愤;此外,我还听人传报,说你想要威胁嫁女的国王、结婚的王子和出嫁的公主,想要做出什么可怕的事来,因此我得预先防备。啊,女人,我宁可现在遭到你仇恨,免得叫你软化了,到后来,懊悔不及。

美狄亚　哎呀,克瑞昂啊,声名这东西曾经发生过好些坏影响,害得我不浅,这已不是第一次害我,而是好多次了。一个有头脑的人切不可把他的子女教养成"太聪明的人",因为"太聪明的人"除了得到无用的骂名外,还会惹本地人嫉妒②;假如你献出什么新学说③,那些愚蠢的人就会觉得你的话太不实用,你这人太不聪明;但是,如果有人说你比那些假学究还要高明,他们又会认为你是这城里最可恶的人。

我自己也遭受到这样的命运:有的人嫉妒我聪明④;有的人相反,又

① 一说指那将帆卷到顶上的索子,若将这索子放松,帆便会向下展开;另说指帆底的索子,若将这索子放松,帆上所承受的风力也就特别大。

② 作者暗指当时的诡辩派哲学家阿那克萨戈拉斯,他是外邦人,雅典人说他亵渎神明,将他驱逐。

③ 指当时的诡辩派学说,因为它破除迷信,提倡理性。

④ 删去第304行,这一行和第808行(自"不要"起至"女人"止)很相似,大概是伪作。大意是:"有人认为我软弱无能,有人却认为不是这样的。"

111

说我不够聪明。（向克瑞昂）你也是因为我聪明而惧怕我①。你该没有受过我什么陷害吧？我并没有那样存心②，克瑞昂，你不必惧怕我。你为什么要这样虐待我呢？你依照自己的心愿，把你的女儿嫁给他，我承认这事情你做得很慎重。我只是怨恨我的丈夫，并不嫉妒你们幸福。快去完成这婚事，欢乐欢乐吧！让我依然住在这地方，我自会默默地忍受这点委屈，服从强者的命令的。

克瑞昂　你的话听来很温和，可是我总害怕，害怕你心里怀着什么诡诈。如今我比先前更难以相信你了，因为一个沉默而狡猾的人，比一个急躁的女人或男人还要难以防备。赶快动身吧，不要尽噜咻，我的意志十分坚定，我明知你在恨我，你也没有办法可以留在这里。

美狄亚　不，我凭你的膝头和你的新婚的女儿恳求你。

克瑞昂　你白费唇舌，绝对劝不动我。

美狄亚　你真要把我驱逐出去，不重视我的请求吗？

克瑞昂　因为我爱你，远不如我爱我家里的人。

美狄亚　（自语）啊，我的祖国呀，我现在十分想念你！

克瑞昂　除了我的儿女外，我最爱我的祖国③。

美狄亚　唉，爱情真是人间莫大的祸害④！

克瑞昂　我认为那全凭命运安排。

美狄亚　啊，宙斯，切不要忘了那造孽的人！

克瑞昂　快走吧，蠢东西，免得我麻烦。

美狄亚　你麻烦，我不是也麻烦吗？

克瑞昂　我的侍从立刻会动武，把你驱逐出去。

美狄亚　我求你，克瑞昂，不要这样——

克瑞昂　女人，看来你要同我刁难！

美狄亚　我一定走，再也不求你让我住在这里了。

克瑞昂　那么，为什么这样使劲拖住我？还不赶快放松我的手？

① "因为我聪明"是补充的。
② 删去第308行，大意是"冒犯国王"。
③ 克瑞昂暗中责备美狄亚背叛了她自己的祖国。
④ 美狄亚好像解释说，是爱情作祟，使她背叛了她的祖国。

美狄亚

美狄亚　让我多住一天,好决定到哪里去:既然孩子的父亲一点也不管,我得替他们找个安身的地方。可怜可怜他们吧,你也是有儿女的父亲①。我自己被驱逐出境倒没有什么,我不过是心疼他们也遭受着苦难。

克瑞昂　我这心并不残忍,正因为这样,我才做错了多少事情。我现在虽然看出了我的错误,但是,女人,你还是可以得到这许可。可是,我先告诉你:如果来朝重现的太阳光看见你和你的儿子依然在我的国内,那你就活不成了。我这次所说的绝不是假话。②

　　　　　　　　克瑞昂偕众侍从自观众右方下。

歌队长　③哎呀呀!你受了这些苦难真是可怜!你到哪里去呢?你再到异乡作客呢,还是回到你自己家里,回到你自己国内躲避灾难④?美狄亚,神明把你带到了这难航的苦海上。

美狄亚　事情完全弄糟了,——谁能够否认呢?——可是还没有到那个地步呢,先别这么决定。那新婚夫妇和那联姻的人,得首先尝到莫大的痛苦和烦恼呢。你以为我没有什么诡诈,没有什么便宜,就会这样奉承他吗?我才不会同他说话,不会双手攀着他呢!他现在竟愚蠢到这个地步,居然在他能够把我驱逐出去,破坏我的计划时,让我多住一天。就在这一天里面,我可以叫这三个仇人,那父亲、女儿和我自己的丈夫,变作三具尸首。

　　朋友们,我有许多方法害死他们,却不知先用哪一种好。到底是烧毁他们的新屋呢,还是偷偷走进那摆着新床的房里,用一把锋利的剑刺进他们的胸膛?可是这方法对我有点不利:万一我抱着这个计划走进他们屋里的时候,被人捉住,那我死了还要遭到仇人的嘲笑呢。最好还是用我最熟悉的简捷的办法,用毒药害死他们。

　　那么,就算他们死了,可是哪个城邦又肯接待我呢?哪个外邦人肯给我一个安全的地方、一个宁静的家来保护我的身子呢?没有这样的人的。因此我得等一会儿,等到有坚固的城楼出现在我面前,我再用这诡

① 删去第345行,大意是:"你也该有慈爱之心。"
② 删去第355至356行,大意是:"现在你要留在这里,就只留这一天吧,你在这一天里可做不出什么我所害怕的事情来。"
③ 删去第357行,意思是"不幸的夫人"。
④ 删去第361行,意思是"你将发现"。

计,这暗害的方法,去毒死他们;但是,如果厄运逼着我没法这样做,我就只好亲手动刀,把他们杀死。我一定向着勇敢的道路前进,虽然我自己也活不成。

我凭那住在我闺房内壁龛上的赫卡特①,凭这位我最崇拜的、我所选中的、永远扶助我的女神起誓:他们里头绝没有一个人能够白白地伤了我的心而不受到报复!我要把他们的婚姻弄得很悲惨,使他们懊悔这婚事,懊悔不该把我驱逐出这地方。

(自语)美狄亚,进行吧!切不要吝惜你所精通的法术,快想出一些诡诈的方法,溜进去做那可怕的事吧!这正是显露你的勇气的时机!你本出自那高贵的父亲、出自赫利奥斯,你看你受了什么委屈,你竟被西绪福斯②的儿孙在伊阿宋的婚筵上拿来取笑!你知道怎么办;我们生来是女人,好事全不会,但是,做起坏事来却最精明不过。

四　第一合唱歌

歌队　(第一曲首节)如今那神圣的河水向上逆流,一切秩序和宇宙都颠倒了:男子汉的心多么奸诈,那当着天发出的盟誓也靠不住了!从今后诗人会使我们女人的生命有光彩,我们获得这种光荣,就再也不会受人诽谤。

(第一曲次节)诗人们会停止那自古以来有辱我们名节的歌声!如果福波斯,那诗歌之神,把弦琴上的神圣的诗才放进了我们心里,那我们便会唱出一些诗歌,来回答男人的恶声!时间会道出许多严厉的话,其中有一些是对我们女人的,有一些却是对男人的。

(第二曲首节)你曾怀着一颗疯狂的心,离别了家乡,航过那海口上的双石,来到这里作客;但如今,可怜的人呀,你床上却没有了丈夫,你这样耻辱地叫人赶出去漂泊。

(第二曲次节)盟誓的美德已经消失,全希腊再不见信义的踪迹,她已经飞回天上去了。可怜的人呀,你没有娘家作为避难的港湾;另外有

① 传说月神赫卡特,曾传授巫术并照着美狄亚去寻找草药。美狄亚则是她的女祭司。
② 西绪福斯,科任托斯的建造人,据说他是一个强盗。他的儿孙指克瑞昂一家人。

一位更强大的公主已经占据了你的家。

五　第二场

<center>伊阿宋自观众右方上。</center>

伊阿宋　这已不是头一次,我时常都注意到坏脾气是一种不可救药的病。在你能够安静地听从统治者的意思住在这地方、住在这屋里的时候,你却说出了许多愚蠢的话,叫人驱逐出境。你尽管骂伊阿宋是个坏透了的东西,我倒不介意;哪知你竟骂起国王来了,你该想想,你仅仅得到这种放逐的惩罚,倒是便宜了你呢。我曾竭力平息那愤怒的国王的怒气,希望你可以留在这里;可是你总是这样愚蠢,总是诽谤国王,活该叫人驱逐出去。即使在这种情形下,我依然不想对不住朋友,特别跑来看看你。夫人,我很关心你,恐怕你带着儿子出去受穷困,或是缺少点什么东西,因为放逐生涯会带来许多痛苦。你就是这样恨我,我对你也没有什么恶意。

美狄亚　坏透了的东西!——我可以这样称呼你,大骂你没有丈夫气,——你还来见我吗?你这可恶的东西还来见我吗①?你害了朋友,又来看她:这不是胆量,不是勇气,而是人类最大的毛病,叫作无耻。但是你来得正好,我可以当面骂你,解解恨;你听了会烦恼的。

且让我从头说起:那阿尔戈船上航海的希腊英雄全都知道,我父亲叫你驾上那喷火的牛,去耕种那危险的田地时,原是我救了你的命;我还刺死了那一圈圈盘绕着的、昼夜不睡地看守着金羊毛的蟒蛇,替你高擎着救命之光②;只因为情感胜过了理智,我才背弃了父亲,背弃了家乡,跟着你去到佩利昂山下,去到伊奥尔科斯。我在那里害了佩利阿斯,叫他悲惨地死在他自己女儿的手里。我就这样替你解除了一切的忧患。

可是,坏东西,你得到了这些好处,居然出卖了我们,你已经有了两

① 删去第468行,这一行与第1324行("众神、全人类和我")几乎完全相同,意思是:"对于众神、全人类和我。"

② "光",有人解作"晨光",说会巫术能使日月升沉的美狄亚让晨光照射,使看守金羊毛的蟒蛇入睡。

个儿子,却还要再娶一个新娘;若是你因为没有子嗣,再去求亲,倒还可以原谅。我再也不相信誓言了,你自己也觉得你对我破坏了盟誓!我不知道,你是认为神明再也不掌管这世界了呢,还是认为这人间已立下了新的律条?啊,我这只右手,你曾屡次握住它求我;啊,我这两个膝头,你曾屡次抱住它们祈求我,它们白白地让你这坏人抱过,真是辜负了我的心。

　　我姑且把你当作朋友,同你谈谈,——可是我并不想你给我什么恩惠,只是想同你谈谈而已。我若是问起你这件事,你就会显得更可耻:我现在往哪里去呢?到底是回到我父亲家里,回到故乡呢,——我原是为了你的缘故,才抛弃了我父亲的家,——还是去到佩利阿斯的可怜的女儿的家里?我害死了她们的父亲,她们哪会不热烈地接待我住在她们家里?事情是这样的:我家里的亲人全都恨我;至于那些我不应该伤害的人,也为了你的缘故,变成了我的仇人。因此,在许多希腊女人看来,你为了报答我的恩惠,倒给了我幸福呢!我这可怜的女人竟把你当作一个可靠的、值得称赞的丈夫!我现在带着我的孩子出外流亡,孤苦伶仃,一个朋友都没有;——你在新婚的时候,倒可以得到一个漂亮的骂名,只因为你的孩子和你的救命恩人在外行乞流落!

　　啊,宙斯,为什么只给一种可靠的标记,让凡人来识别金子的真伪①,却不在那肉体上打上烙印,来辨别人类的善恶?

歌队长　当亲人和亲人发生了争吵的时候,这种气忿是多么可怕,多么难平啊!

伊阿宋　女人,我好像不应当同你对骂,而应当像一个船上的舵工,只用帆篷的边缘②,小心地避过你的叫嚣!你过分夸张了你给我的什么恩惠,我却认为在一切的天神与凡人当中,只有爱神库普里斯才是我航海的救星③。可是你——你心里明白,只是不愿听我说出,听我说出埃罗斯怎样用那百发百中的箭逼着你救了我的身体。我不愿把这事情说得太露

① 指用试金石测验黄金时所得的颜色。
② 舟子遇暴风,便把帆卷起来,只用那顶上的边缘,甚至把桅杆放下来,免得整个帆及桅杆承受风力,使船颠簸。
③ 传说赫拉曾命令爱神库普里斯(即阿佛罗狄忒)派小爱神埃罗斯用爱情之箭使美狄亚爱上了伊阿宋。

骨了;不论你为什么帮助过我,事情总算做得不错!可是你因为救了我,你所得到的利益反比你赐给我的恩惠大得多。我可以这样证明:首先,你从那野蛮地方来到希腊居住,知道怎样在公道与律条之下生活,不再讲求暴力;而且全希腊的人都听说你很聪明,你才有了名声!如果你依然住在大地的遥远的边界上,绝不会有人称赞你。倘若命运不叫我成名,我就连我屋里的黄金也不想要了,我就连比奥尔甫斯所唱的还要甜蜜的歌也不想唱了。这许多话只涉及我所经历过的艰难,这都是你挑起我来反驳的。

　　至于你骂我同公主结婚,我可以证明我这事情做得聪明,而且有节制,对于你和你的儿子我够得上一个很有力量的朋友,——请你安静一点。自从我从伊奥尔科斯带着这许多无法应付的灾难来到这里,除了娶国王的女儿外,我,一个流亡的人,还能够发现什么比这个更为有益的办法呢?这并不是因为我厌弃了你,——你总是为这事情而烦恼,——不是因为我爱上了这新娘,也不是因为我渴望多生一些儿子:我们的儿子已经够了,我并没有什么怨言。最要紧是我们得生活得像个样子,不至于太穷困,——我知道谁都躲避穷人,不喜欢和他们接近。我还想把我的儿子教养出来,不愧他们生长在我这门第;再把你生的这两个儿子同他们未来的弟弟们合在一块儿,这样联起来,我们就福气了。你也是为孩子着想的,我正好利用那些未来的儿子,来帮助我们这两个已经养活了的孩儿。难道我打算错了吗?若不是你叫嫉妒刺伤了,你绝不会责备我的。你们女人只是这样想:如果你们得到了美满的姻缘,便认为万事已足;但是,如果你们的婚姻遭了什么不幸的变故,便把那一切至美至善的事情也看得十分可恨。愿人类有旁的方法生育,那么,女人就可以不存在,我们男人也就不至于受到痛苦①。

歌队长　伊阿宋,你的话遮饰得再漂亮不过;可是,在我看来,——你听了虽然不痛快,我还是要说,——你欺骗了你妻子,对不住她。

美狄亚　我的见解和一般人往往不同:我认为凡是一个人做了什么不正当的事,反而说得头头是道,便应该遭到很严厉的惩罚,因为他自负他的口才能把一切罪过好好地遮饰起来,大胆地为非作歹;这种人算不得真正聪

① 伊阿宋的回答和美狄亚的责问一般长短,这是模仿雅典法庭上的习惯。

明。你现在不必再向我做得这样漂亮,说得这样好听,因为我一句话便可以把你问倒:如果你真的没有什么坏心,你就该先开导我,然后才结婚,不应该瞒着你的亲人。

伊阿宋　你到现在都还压不住你心里狂烈的怒火,那么,我若是当初把这事情告诉了你,我相信,你倒会好好地成全我的婚姻呢!

美狄亚　并不是这个拦住了你,乃是因为你娶了个野蛮女子,到老来会使你羞愧①。

伊阿宋　你现在很可以相信,我并不是为了爱情才娶了这公主,占了她的床榻;乃是想——正像我刚才所说的,——救救你,再生出一些和你这两个儿子做弟兄的、高贵的孩子,来保障我们的家庭。

美狄亚　我可不要那种痛苦的富贵生活和那种刺伤人的幸福。

伊阿宋　你知道怎样改变你的祈祷,使你变聪明一点吗?你快说,好事情对于你不再是痛苦,你走运的时候,也不再认为你的命运不好。

美狄亚　尽管侮辱吧!你自己有了安身地方,我却要孤苦伶仃地出外流浪。

伊阿宋　你这是自取,怪不着旁人。

美狄亚　我做过什么事?我也曾娶了你,然后又欺骗了你吗?

伊阿宋　你说过一些不敬的话咒骂国王。

美狄亚　我并且是你家里的祸根!

伊阿宋　我不再同你争辩了。如果你愿意接受金钱上的帮助,作为你和你的儿子流亡时的接济,尽管告诉我,我一定很慷慨地赠给你,我还要送一些证物给我的朋友②,他们会好好款待你。女人,如果你连这个都不愿意接受,未免就太傻了;你若能息怒,那自然对你更有好处。

美狄亚　我用不着你的朋友,也不接受你什么东西,你不必送给我,因为"一个坏人送的东西全没有用处"③。

伊阿宋　我祈求神灵作证,我愿意竭力帮助你和你的儿子。可是你自己不接

① 有人解作:娶外国女人的行为是年轻人干的事,一个人到老来还有这样一个妻子,便不受人尊重。

② 据说古希腊的客人受了东道主的款待,愿留一个纪念时,可将一个羊腕骨(俗名羊拐子)劈成两片,各存一片,以后相遇时,将骨片一合,两人又成宾主。伊阿宋拟把一些骨片交给美狄亚保存,把另一些送交他的明友们,这样托他们款待美狄亚。

③ 大概是一句谚语。

受这番好意,很顽固地拒绝了你的朋友,你要吃更多的苦头呢!

美狄亚　去你的!你正在想念你那新娶的女人,却还远远地离开她的闺房,在这里逗留。尽管同她结婚吧,但也许——只要有天意,——你会联上一个连你自己都愿意退掉的婚姻。

　　　　　　　伊阿宋自观众右方下。

六　第二合唱歌

歌队　(第一曲首节)爱情没有节制,便不能给人以光荣和名誉;但是,如果爱神来时很温文,任凭哪一位女神也没有她这样可爱。啊,女神,请不要用那黄金的弓向着我射出那涂上了情感的毒药、从不虚发的箭!

　　(第一曲次节)我喜欢那蕴藉的爱情,那是神明最美丽的赏赐;但愿可畏的爱神不要把那争吵的忿怒和那无餍的、不平息的嫉妒降到我身上,别使我的精神为了我丈夫另娶妻室而遭受打击;但愿她看重那和好的姻缘,凭了她那敏锐的眼光来分配我们女子的婚嫁。

　　(第二曲首节)我的祖国、我的家啊,我不愿出外流落,去忍受那艰难困苦的一生,那最可悲的愁惨的一生;我宁可死去,早些死去,好结束那样的日子,因为人间再没有什么别的苦难,比失去了自己的家乡还要苦。

　　(第二曲次节)我是亲眼见过这种事,并不是从旁人那里听来的。美狄亚,[①]你忍受着这最可怕的苦难,也没有一个城邦、一个朋友来怜恤你。但愿那从不报答友谊的人,那从不开启那纯洁的心上的锁键的人,不得好死,得不到别人的同情,我自己也绝不把他当朋友看待!

七　第三场

　　　　　　　埃勾斯自观众右方上。

埃勾斯　美狄亚,你好?[②] 我不知用什么更吉祥的话来招呼你这朋友。

[①] "美狄亚"是补充的。
[②] "你好"含有"祝福"、"欢迎"等意思。古希腊人相见时和分别时都这样说。

美狄亚　埃勾斯，聪明的潘狄昂①的儿子，你好？你是从哪里到此地的？
埃勾斯　我是从阿波罗的颁发神示的古庙②上来的。
美狄亚　你为什么到那大地中央颁发神示的地方去？
埃勾斯　我去问要怎样才能得到一个儿子。
美狄亚　请告诉我，你直到如今还没有子嗣吗？
埃勾斯　还没有子嗣呢，也不知是哪一位神灵在见怪！
美狄亚　你有了妻子没有，或是还没有结过婚？
埃勾斯　我并不是没有结过婚。
美狄亚　关于你的子嗣的事，阿波罗怎样说呢？
埃勾斯　他的话超过了凡人的智力所能了解的。
美狄亚　我可以听听这天神的话吗？
埃勾斯　当然可以，正要你这样很高的智慧才能解释③呢。
美狄亚　神到底说些什么？如果我可以听听，就请告诉我。
埃勾斯　叫我不要解开那酒囊上伸着的腿④——
美狄亚　等你做了什么事，或是到了什么地方才解开？
埃勾斯　等我回到我家里⑤。
美狄亚　可是你为什么航行到这里来呢？
埃勾斯　因为特罗曾尼亚⑥有一位国王，名叫庇透斯——
美狄亚　据说这佩洛普斯的儿子为人很虔敬。
埃勾斯　我想把这神示告诉他，向他请教。
美狄亚　因为他很聪明，精通这种事情。
埃勾斯　他是我所有的战友中最亲密的一个。
美狄亚　祝你一路平安，满足你的心愿。

① 潘狄昂，埃瑞克透斯的儿子，雅典国王。美狄亚大概是在阿尔戈船上认识埃勾斯的。
② 指德尔斐神庙。
③ "才能解释"是补充的。
④ 古希腊人用整个羊皮盛酒，羊皮的颈部和四只腿用绳子系住，放酒时可将任何一只腿解开。这神示的意思是叫埃勾斯到家以前，不要接近女人。
⑤ 据说这神示是这样的："你这人间最有权力的人啊，在你回到雅典的丰饶的土地以前，切不可解开那酒囊上伸着的腿。"
⑥ 特罗曾尼亚，阿尔戈利斯东南部一个区域。

埃勾斯　你脸上为什么有泪容呢?
美狄亚　啊,埃勾斯,我的丈夫是世间最大的恶人。
埃勾斯　你说什么? 明白告诉我,你为什么这样忧愁?
美狄亚　伊阿宋害了我,虽然我没有什么对不住他的。
埃勾斯　他做了什么坏事? 请你再说清楚些。
美狄亚　他重娶了一个妻子,来代替我作他家里的主妇。
埃勾斯　他敢于做这可耻的事吗?
美狄亚　你很可以相信,他先前爱过我,现在却侮辱了我。
埃勾斯　到底是他爱上了那女人呢,还是他厌弃了你的床榻?
美狄亚　那强烈的爱情使他对我不忠实。
埃勾斯　去他的吧①,如果他真像你所说的这样坏②。
美狄亚　他想同这里的王室联姻。
埃勾斯　谁把公主嫁给他的? 请你全都说出来吧。
美狄亚　克瑞昂,科任托斯的国王。
埃勾斯　啊,夫人,难怪你这样悲伤!
美狄亚　我完了,还要被驱逐出境!
埃勾斯　被谁驱逐? 你向我说出了这另一件新的罪恶。
美狄亚　被克瑞昂驱逐出科任托斯。
埃勾斯　伊阿宋肯答应吗? 这种行为不足称赞。
美狄亚　他虽然口头上不肯,心里却愿意。
　　　　我作为一个乞援人,凭你的胡须,凭你的膝头,恳求你,可怜可怜我这不幸的人,别眼看我这样孤苦伶仃地被驱逐出去;请你接待我,让我去到你的国内,住在你的家里。这样,神明会满足你求嗣的心愿,你还可以安乐善终。你还不知道,你从我这里发现了个多么大的好处,因为我可以结束你这无子的命运,凭我所精通的法术,使你生个儿子。
埃勾斯　啊,夫人,有许多理由使我热心给你这恩惠:首先是为了神明的缘故,其次是为了你答应使我获得子嗣,——我为了这求嗣的事,简直不知如何是好。但是,我的情形是这样的:只要你去到我的国内,我一定竭力

① 或解作:"不要再谈起他了。"
② 以下残缺埃勾斯和美狄亚的两行对话。

保护你,那是我应尽的义务①;可是你得自己离开这地方,因为我不愿意得罪我的东道主人。

美狄亚　就这样吧。只要你能够给我一个保证,你便可以完全满足我的心愿——

埃勾斯　你有什么相信不过的地方?有什么事情使你不安?

美狄亚　我自然相信你;可是佩利阿斯一家人和克瑞昂都是我的仇人,倘若你受了盟约的束缚,当他们要把我从你的国内带走的时候,你就不至于把我交出去;但是,如果你只是口头上答应我,没有当着神明起誓,那时候你也许会同他们讲交情,听从他们的使节的要求。我的力量很单薄,他们却有绝大的财富和高贵的家室。

埃勾斯　啊,夫人,你事先想得好周到啊!假使你真要我这样做,我也就不拒绝,因为我好向你的仇人借故推诿,这对我最妥当,你的事情也更为可靠。但请告诉我,凭哪几位神起誓?

美狄亚　你得凭地神的平原,凭我的祖父赫利奥斯,凭全体的神明起誓。

埃勾斯　什么事我应该做?什么事不应该?你说吧。

美狄亚　你说,绝不把我从你的国内驱逐出境;当你还活着的时候,倘若我的仇人想要把我带走,你绝不愿意把我交出去。

埃勾斯　我凭地神的平原,凭赫利奥斯的阳光,凭全体的神明起誓,我一定遵守你拟定的诺言。

美狄亚　我很满意了;但是,如果你不遵守这盟誓,你愿受什么惩罚呢?

埃勾斯　我愿受那些不敬神的人所受的惩罚。

美狄亚　祝你一路快乐!现在一切都满意了。等我实现了我的计划,满足了我的心愿,我就赶快逃到你的城里去。

　　　　　　　　　埃勾斯自观众右方下。

歌队长　但愿迈亚的儿子,那护送行人的王子②把你送回家去,但愿你满足你的心愿,因为我想,埃勾斯,你是个很高贵的人!

① 删去第725至728行一段,大意是:"啊,夫人,我得预先告诉你:我不愿把你从这地方带走;但是,如果你自己到我家里,你可以平安住在那里,我不至于把你交给任何人。"

② 指赫尔墨斯。

美狄亚 宙斯啊,宙斯的女儿正义之神啊,赫利奥斯的阳光啊,我向你们祈求①!

(向歌队)朋友们,现在我就前去战胜我的仇人②!在我的计划遭遇着很大困难的地方,出现了这样一个人作为避难的港湾,等我去到帕拉斯的都城与卫城③的时候,我便把船尾系在那里④。

我现在把我的整个计划告诉你,可不要希望这些话会好听。我要打发我的仆人去请伊阿宋到我面前来。等他来时,我要甜言蜜语地说:一切事情都做得很好,都令人满意⑤。我还要求他让我这两个儿子留下来,我并不是把他们抛弃在这仇人的国内⑥,乃是想利用这诡计谋害国王的女儿,因为我要打发他们双手捧着礼物⑦——一件精致的袍子、一顶金冠——前去。如果她接受了,她的身子沾着那衣饰的时候,她本人和一切接触她的人都要悲惨地死掉,因为我要在这些礼物上面抹上毒药。

关于这事情,说到这里为止,可是我又为我决心要做的一件可怕的事而痛哭悲伤,那就是我要杀害我自己的孩儿!谁也不能够拯救他们!等我破坏了伊阿宋的全家,大胆地做下了这件最凶恶的事,我便离开这里,逃避我杀害最心爱的孩儿时所冒的危险。朋友们,仇人的嘲笑⑧自然是难以容忍的,但也管不了这许多,因为我对生活还有什么贪图呢,我既已没有城邦,没有家,没有一个避难的地方?我从前听了一个希腊人的话抛弃了我的家乡,那简直是犯了大错!只要神明帮助我,我要去惩罚那家伙!从今后他再也看不见我替他生的孩子们活在世上,他的新娘也不能替他生个儿子,因为我的毒药一定会使这坏女人悲惨地死掉。

不要有人认为我软弱无能,温良恭顺;我恰好是另外一种女人:我对仇人很强暴,对朋友却很温和,要像我这样地为人才算光荣。

① "我向你们祈求"是补充的。
② 删去第767行,大意是:"现在有希望去惩罚我的敌人。"
③ 帕拉斯,雅典娜别名,她的都城指雅典。卫城在城中小山上。
④ 希腊人为便于开航,把船尾系在岸上。
⑤ 删去第778至779行,大意是:"说公主的婚姻和骗我的行为都做得很好,我自己被逐的灾难也是安排得很好的。"
⑥ 删去第782行,大意是:"让我的仇人侮辱我的儿子。"
⑦ 删去第785行,大意是:"把礼物献给新娘,求她使我的孩子们不至于被驱逐出境。"
⑧ 指被仇人捉住时所受的嘲笑。

歌队长　你既然把这事情告诉了我,我为你好,为尊重人间的律条,劝你不要这样做。

美狄亚　绝没有旁的办法。可是你的话我并不见怪,因为你并没有像我这样受到很大的痛苦。

歌队长　可是,夫人啊,你竟忍心把你的孩儿杀死吗?

美狄亚　因为这样一来,我更能使我丈夫的心痛如刀割。

歌队长　可是你会变成一个最苦的女人啊!

美狄亚　没关系;你现在这些阻拦的话全是多余。

　　　　(向保姆)快去把伊阿宋找来,我的一切信赖都放在你身上。如果你忠心于你的主妇,并且你也是一个女人,就不要把我的意图泄漏出去。

　　　　　　　　保姆自观众右方下,美狄亚进屋。

八　第三合唱歌

歌队　(第一曲首节)埃瑞克透斯①的儿孙自古就享受幸福,他们是快乐的神明的子孙,生长在那无敌的神圣的②土地上,吸取那最光华的智慧,他们长久在晴明无比的天宇下翩翩地游行;传说那金发的和谐之神③在那里生育了九位贞洁的皮埃里亚④文艺女神。

　　(第一曲次节)传说爱神曾汲取那秀丽的克菲索斯河⑤的水来滋润田园,还送来馥郁的轻风;那和智慧做伴的爱美之神,那辅助一切的优美之神,替她戴上芳香的玫瑰花冠,送她到雅典。⑥

① 埃瑞克透斯,雅典城最早的国王,为地神和赫菲斯托斯的儿子,他的妻子是河神克菲索斯的孙女。

② 自从公元前480年波斯国王塞尔克塞斯毁坏了雅典城后,便不能说这城邦是"无敌的",因雅典有神明保护,特别是雅典娜,故称"神圣的"。

③ 和谐之神,哈尔摩尼亚,战神阿瑞斯和爱神阿佛罗狄忒的女儿。

④ 皮埃里亚,波奥提亚境内的流泉。那九位文艺女神是在那泉旁生的。一般的传说却说她们是记忆之神所生。

⑤ 克菲索斯河,阿提卡的主要河流。这河的主神也叫克菲索斯。古代的雅典人曾引这河水灌溉田园和花园区,那区里有一所爱神庙。

⑥ "她"指爱神。这几行诗很费解。或解作:"爱神把芳香的玫瑰花冠戴在她的发间,护送那和智慧做伴的爱美之神。""爱美之神"不是指爱情,乃是指一种爱好真美善的心情。

（第二曲首节）那有着神圣的河流的城邦，那好客的土地，怎能够接待你——清白人中间一个不敬神的人，一个杀害儿子的人？且把杀子的事情再想一想！看你要做一件多么可怕的凶杀的事！我们全体抱住你的膝头，恳求你不要杀害你的孩儿！

（第二曲次节）你去做这可怕的胆大的事时，你心里和手里哪里得来勇气？你亲眼看见你的儿子时，你怎能不为他们的凶死的命运而流泪？等他们跪在你面前求救时，你怎能鼓起那残忍的勇气，让他们的鲜血溅到你的手上？

九　第四场

美狄亚偕众侍女自屋内上。伊阿宋自观众右方上。

伊阿宋　我听了你的话来到这里，因为，啊，女人，你虽是我的仇敌，我还不至于在这件小事上令你失望。让我听听，你对我有什么新的请求？

美狄亚　伊阿宋，我求你原谅我刚才说的话，既然我们俩过去那样亲爱，你应当容忍我这暴躁的性情。我总自言自语，这样责备自己："不幸的我呀，我为什么这样疯狂？为什么把那些好心好意忠告我的人当作仇敌看待？为什么仇恨这里的国王，仇恨我的丈夫，他娶这位公主是为我好，是为我的儿子添几个兄弟。神明赐了我莫大的恩惠，我还不平息我的怒气吗？怎么不呢？我不是已经有了两个孩子吗？难道我不知道我们是被驱逐出来的，在这里举目无亲吗？"我一想到这些，就觉得我多么愚蠢，这一场气忿真冤枉！我现在很称赞你，认为你为了我们的缘故而联姻，做得很聪明；我自己未免太傻了，我应当协助你的计划，替你完成，高高兴兴立在床前伺候你的新娘。我们女人真是——我不说我们的坏话；你可不要学我们这样脆弱，不要以傻报傻。请你原谅，我承认我从前很糊涂；但如今我思考得周到了一些。

孩子们，孩子们，快出来，快从屋里出来！同我一起，和你们父亲吻一吻，道一声长别。我们一起忘了过去的仇恨，和我们的亲人重修旧好！因为我们已和好，我的怒气也已消退。

保傅引两个孩子自屋内上。

（向两个孩子）快握住他的右手！哎呀，我忽然想起了那暗藏的祸

患！孩儿呀，就说你们还活得了很长久，你们日后能不能伸出这可爱的手臂来？我这可怜的人真是爱哭，真是忧虑！我毕竟同你们父亲和好了，我的眼泪流满了孩子们细嫩的脸上。

歌队长 我的眼里也流出了晶莹的眼泪，但愿不会有比现在更大的灾难！

伊阿宋 啊，夫人，我称赞你现在的言行，那些事情一概不追究，因为一个女人为她丈夫另娶妻室而生气，是很自然的。你的心变得很好了，虽然晚了一点，毕竟下了决心，变得十分良善①。

（向两个孩子）孩子们，托神明佑助，你们父亲很关心你们，已经替你们获得了最大的安全②。我相信，你们还会伙同你们未来的兄弟们成为这科任托斯地方最高贵的人物。你们只须赶紧长大，一切事情你们父亲靠了那些慈祥的神明的帮助，会替你们准备好的。愿我亲眼看见你们走进壮年时代，长得十分强健，远胜过我的仇人。

（向美狄亚）喂，你为什么流出晶莹的眼泪，浸湿了你的瞳孔？为什么把你的苍白的脸转过去？为什么听了我的话，还不高兴？

美狄亚 不为什么，只是我为这两个孩子忧愁。

伊阿宋 你为什么为这两个孩子过分悲伤？

美狄亚 因为他们是我生的；你祈求神明使他们活下去的时候，我心里很可怜他们，不知这事情办得到么？

伊阿宋 你现在尽管放心，做父亲的会把他们的事情办得好好的。

美狄亚 我自然放心，不会不相信你的话；可是我们女人总是爱哭。

我请你来商量的事只说了一半，还有一半我现在也向你说说：既然国王要把我驱逐出去，我明知道，我最好不要住在这里，免得妨碍你，妨碍这地方的国王。我想我既是这里的王室的仇人，就得离开这地方，出外流亡。可是，我的孩儿们，你去请求克瑞昂不要把他们驱逐出去，让他们在你手里抚养成人。

伊阿宋 不知劝不劝得动国王，可是我一定去试试。

美狄亚 但是，无论如何，叫你的……③去恳求她父亲——

① 删去第913行，大意是："这决定，这是一个贤淑的女人所做的。"
② 厄尔本作："做了很多预先的安排。"
③ 删去第943行，大意是："你的夫人，不要把孩子驱逐出境。"

伊阿宋　我一定去，我想我总可以劝得动她。
美狄亚　只要她和旁的女人一样。我也帮助你做这件困难的事：我要给她送点礼物去，一件精致的袍子、一顶金冠①，叫孩子们带去，我知道这两件礼物是世上最美丽的东西。我得叫一个侍女赶快把这衣饰取出来。

　　　　　　　　一侍女进屋。

　　这位公主的福气真是不浅，她既得到了你这好人儿做丈夫，又可以得到这衣饰，这原是我的祖父赫利奥斯传给他的后人的。

　　　　　　　　侍女捧着两个匣子自屋内上。

　　（向两个孩子）孩子们，快捧着这两件送新人的礼物，带去献给那个公主新娘，献给那个幸福的人儿！她绝不会瞧不起这样的礼物！

　　　　　　　　两个孩子各接着一个匣子。

伊阿宋　你这人未免太不聪明，为什么把这些东西从你手里拿出去送人？你认为那王宫里缺少袍子，缺少黄金一类的礼物吗？请你留下吧，不要拿出去送人。我知道得很清楚，只要那女人瞧得起我，她宁可要我，不会要什么财物的。
美狄亚　你不要这样讲，据说礼物连神明也引诱得动②；用黄金来收买人，远胜过千百句言语③。她有的是幸运，天神又在给她增添，她正年轻，又是这里的王后；不说单是用黄金，就是用我的性命，我也要去赎我的儿子，免得他们被放逐。

　　孩子们，等你们进入那富贵的宫中，就把这衣饰献给你们父亲的新娘，献给我的主母，请求她不要把你们驱逐出境。这礼物要她亲手接受，这事情十分要紧！你们赶快去，愿你们成功后，再回来向我报告我所盼望的好消息。

　　　　　　　　保傅引两个孩子随着伊阿宋自观众右方下。

① 此行，即第949行，因与第786行相同，被厄尔本删去。
② 此句由谚语"礼物能使天神和国王都瞎了眼睛"化出。
③ 这也是一句谚语。

一○ 第四合唱歌

歌队 （第一曲首节）这两个孩子的性命现在一点希望都没有了，一点都没有了：他们已经走近了死亡。那新娘，那可怜的女人，会接受那金冠，那致命的礼物，她会亲手把死神的装饰品戴在她的金黄的鬈发上。

（第一曲次节）那有香气的袍子上的魔力和那金冠上的光辉会引诱她穿戴起来，这样一装扮，她就会到下界去做新娘；这可怜的人会坠入陷阱里，坠入死亡的厄运中……逃不了毁灭①！

（第二曲首节）你这不幸的人，你这想同王室联姻的不幸的新郎啊，你不知不觉就把你儿子的性命断送了，并且给你的新娘带来了那可怕的死亡。不幸的人呀，眼看你要从幸福坠入厄运！

（第二曲次节）啊，孩子们的受苦的母亲呀，我也悲叹你所受的痛苦，你竟为了你丈夫另娶妻室，这样无法无天地抛弃你，竟为了那新娘的婚姻，想要杀害你的儿子！

一一 第五场

保傅引两个孩子自观众右方上。

保傅 我的主母，你的孩儿不至于被放逐了，那位公主新娘已经很高兴地亲手接受了你的礼物，从此你的儿子可以在宫中平安地住下去啦。

啊！当你的运气好转的时候，你怎么这样惊慌②？为什么听了我的话，还不高兴③？

美狄亚 哎呀！

保傅 这和我带来的消息太不调协了！

美狄亚 不由我不再叹一声！

① 此行残缺了三个缀音。
② 删去第1006行，大意是："为什么把你的脸转过去？"此行与第923行（"为什么把你的苍白的脸转过去"）很相似。
③ 此行（自"为什么"起）与第924行相同，也许是伪作。

保傅　是不是我报告了什么不幸的事情,连自己都不知道,反把它弄错了,当作好消息呢?

美狄亚　你报告了这样的消息,我并不怪你。

保傅　可是你为什么这样垂头丧气,还流着眼泪呢?

美狄亚　啊,老人家,我要痛哭,因为神明和我都怀着恶意,定下了这条毒计。

保傅　你放心,你的儿子会把你迎接回来的。

美狄亚　我这不幸的人倒要先把他们带回老家去。

保傅　这人间不只你一人才感到母子的别离,你既是凡人,就得忍耐这痛苦。

美狄亚　我就这样做吧。你进屋去,为孩子们准备日常用的东西。

保傅进屋。

孩子们呀,孩子们!你们在这里有一个城邦,有一个家,你们永远离开这不幸的我,住在这里,你们会这样成为无母的孤儿。在我还没有享受到你们的孝敬之前,在我还没有看见你们享受幸福,还没有为你们预备婚前的沐浴,为你们迎接新娘,布置婚床,为你们高举火炬之前①,我就将被驱逐出去,流落他乡。只因为我的性情太暴烈了,才这样受苦。啊,我的孩儿,我真是白养了你们,白受苦,白费力,白受了生产时的剧痛。我先前——哎呀!——对你们怀着很大的希望,希望你们养老,亲手装殓我的尸首,这都是我们凡人所羡慕的事情;但如今,这种甜蜜的念头完全打消了,因为我失去了你们,就要去过那艰难痛苦的生活;你们也就要去过另一种生活,不能再拿这可爱的眼睛来望着你们的母亲了。唉,唉!我的孩子,你们为什么拿这样的眼睛望着我?为什么向着我最后一笑?哎呀!我怎样办呢?朋友们,我如今看见他们这明亮的眼睛,我的心就软了!我绝不能够!我得打消我先前的计划,我得把我的孩儿带出去。为什么要叫他们的父亲受罪,弄得我自己反受到这双倍的痛苦呢?这一定不行,我得打消我的计划。——我到底是怎么的?难道我想饶了我的仇人,反招受他们的嘲笑吗?我得勇敢一些!我竟自这样脆弱,使我心里发生了这样软弱的思想!

我的孩儿,你们进屋去吧!

两个孩子进屋。

①　古希腊人于夜里前往迎亲,沿途用火炬照明。

那些认为不应当参加我这献祭的人尽管走开,我绝不放松我的手!

(自语)哎呀呀!我的心呀,快不要这样做!可怜的人呀,你放了孩子,饶了他们吧!即使他们不能同你一块儿过活,但是他们毕竟还活在世上,这也好宽慰你啊!——不,凭那些住在下界的报仇神起誓,这一定不行,我不能让我的仇人侮辱我的孩儿①!无论如何,他们非死不可!既然要死,我生了他们,就可以把他们杀死。命运既然这样注定了,便无法逃避②。

我知道得很清楚,那个公主新娘已经戴上那花冠,死在那袍子里了。我自己既然要走上这最不幸的道路③,我就想这样同我的孩子告别:"啊,孩儿呀,快伸出,快伸出你们的右手,让母亲吻一吻!我的孩儿的这样可爱的手、可爱的嘴④、这样高贵的形体、高贵的容貌!愿你们享福,——可是是在那个地方享福,因为你们在这里所有的幸福已被你们父亲剥夺了。我的孩儿的这样甜蜜的吻、这样细嫩的脸、这样芳香的呼吸!分别了,分别了!我不忍再看你们一眼!"——我的痛苦已经制服了我;我现在才觉得我要做的是一件多么可怕的罪行,我的忿怒已经战胜了我的理智⑤。

歌队长　我也曾多少次探索过那更微妙的思想,研究过那更声肃的争辩,那原不是我们女人所能讨论的。我们也有一位文化女神,她同我们作伴,给我们智慧;可是她并不和我们大家作伴,而是和少数人作伴,也许在一大群女人里头,只有一个同她在一起,但由此可见,我们女人并不是完全没有智慧的。我认为那些全然没有经验的人,那些从没有生过孩子的人,倒比那些做母亲的幸福得多,因为那些没有子女的人不懂得养育孩子是苦是乐,可以减少许多烦恼;我看见那些家里养着可爱的孩子的人一生忧愁:愁着怎样把孩子养得好好的,怎样给他们留下一些生活费,此后还不知他们辛辛苦苦养出来的孩子是好是坏。这人间还有一个最大的灾难我也要提提:就说他们的生活十分富裕,孩子们的身体也发育完

① 指克瑞昂的族人因公主被毒死而杀害这两个孩子。
② 厄尔本把此行(自"命运"起)移到第1239行("让他们死在更残忍的手里")后面。
③ 删去第1068行,大意是:"我还要送他们上那更不幸的道路。"
④ 厄尔本作"头"。
⑤ 删去第1080行,大意是:"这忿怒是人类最大的祸根。"

成，他们为人又好；但是，如果命运这样注定，死神把孩子们的身体带到冥府去，那就完了！神明对我们凡人，在一切痛苦之上，又加上这种丧子的痛苦，这莫大的惨痛，这对他们又有什么好处呢？

美狄亚　朋友们，我等候消息已等了许久，我要看那宫中的事情到底是怎样结果的。

　　　　看啊，我望见伊阿宋的仆人跑来了，他那喘吁吁的样子，好像他要报告什么很坏的消息。

　　　　　　　　传报人自观众右方急上。

传报人　①美狄亚，快逃走呀，快逃走呀！切莫留下一只航海的船，一辆陆行的车子②！

美狄亚　什么事情发生了，要叫我逃走？

传报人　公主死了，她的父亲克瑞昂也叫你的毒药害了！

美狄亚　你报告了这最好的消息，从今后你就是我的恩人，我的朋友。

传报人　你说什么呀？夫人，我看你害了我们的王室，你听了这消息，不但不惊骇，反而这样高兴，你的神志是不是很清？该没有错乱吧？

美狄亚　我自有理由回答你的话。请不要性急，朋友，告诉我，他们是怎样死的。如果他们死得很悲惨，你便能使我加倍地快乐。

传报人　当你那两个儿子随着他们父亲去到公主那里、进入新房的时候，我们这些同情你的痛苦的仆人很是高兴，因为那宫中立刻就传遍了消息，说你和你丈夫已经排解了旧日的争吵。有的人吻他们的手，有的人吻他们的金黄的鬈发；我自己也乐得忘形，竟随着孩子们进入了那闺中。③我们那位现在代替你的地位受人尊敬的主母，在她看见那两个孩子以前，她先向伊阿宋多情地飞了一眼！她随即看见孩子们进去，心里十分憎恶，忙盖上了她的眼睛，掉转了她那变白了的脸面。你的丈夫因此说出了下面的话，来平息那女人的怒气："请不要对你的亲人发生恶感，快止住你的忿怒，掉过头来，承认你丈夫所承认的亲人。请你接受这礼物，

① 删去第 1121 行，大意是："你这无法无天的，做出了，这可怕的事情来的人啊！"
② 意即不要扔下不用。
③ 古希腊的女人居住的闺房是不许男人进去的。这传报人得解释他怎样会进入了那闺房。

转求你父亲,为了我的缘故,不要驱逐孩子们。"她看见了那两件衣饰,便不能自主,完全答应了她丈夫的请求。当你的孩子和他们的父亲离开那宫廷,还没有走得很远的时候,她便把那件彩色的袍子拿起来穿在身上,更把那金冠戴在鬈发上,对着明镜理理她的头发,自己笑她那懒洋洋的形影。她随即从坐椅上站了起来,拿她那雪白的脚很娇娆地在房里踱来踱去,十分满意于这两件礼物,并且频频注视那直伸的脚背。

　　这时候我看见了那可怕的景象,看见她忽然变了颜色,站立不稳,往后面倒去,她的身体不住地发抖,幸亏是倒在那座位上,没有倒在地下。那里有一个老年女仆,她认为也许是山神潘,或是一位别的神在发怒,就大声呼唤神灵!等到她看见她嘴里吐白沫,眼里的瞳孔向上翻,皮肤上没有了血色,她便大声痛哭起来,不再像刚才那样叫喊。立刻就有人去到她父亲的宫中,还有人去把新娘的噩耗告诉新郎,全宫中都回响着很沉重的、奔跑的声音。约莫一个善走的人绕过那六百尺①的赛跑场,到达终点的工夫,那可怜的女人便由闭目无声的状态中苏醒过来,发出可怕的呻吟,因为那双重的痛苦正向着她进袭:她头上戴着的金冠冒出了惊人的、毁灭的火焰;那精致的袍子,你的孩子献上的礼物,更吞噬了那可怜人的细嫩的肌肤。她被火烧伤,忽然从座位上站起来逃跑,时而这样、时而那样摇动她的头发,想摇落那金冠;可是那金冠越抓越紧,每当她摇动她的头发的时候,那火焰反加倍地旺了起来。她终于给厄运制服了,倒在地下,除了她父亲而外,谁都难以认识她,因为她的眼睛已不像样,她的面容也已不像人,血与火一起从她头上流了下来,她的肌肉正像松脂泪似的,一滴滴地叫毒药的看不见的嘴唇从她的骨骼间吮了去,这真是个可怕的景象!谁都怕去接触她的尸体,因为她所遭受的痛苦便是个很好的警告。

　　她的父亲——那可怜的人——还不知道这一场祸事。这时候他忽然跑进房里,跌倒在她的尸体上。他立刻就惊喊起来,双手抱住那尸身,同她接吻,并且这样嚷道:"我的可怜的女儿呀!是哪一位神明这样侮辱着害了你?是哪一位神明使我这行将就木的老年人失去了你这女儿?哎呀,我的孩儿,我同你一块儿死吧!"等他止住了这悲痛的呼声,他便想

① 指希腊尺,六百尺约合一百八十四米。

立起那老迈的身体来,哪知竟会粘在那精致的袍子上,就像常春藤的卷须缠在桂树上一样。这简直是一种可怕的角斗:一个想把膝头立起来,一个却紧紧地胶住不放;他每次使劲往上拖,那老朽的肌肉便从他的骨骼上分裂了下来。最后这不幸的人也死了,断了气,因为他再也不能忍受这痛苦了。女儿同老父的尸首躺在一块儿,——这样的灾难真叫人流泪!

关于你的事,我没有什么可说的,因为你自己知道怎样逃避惩罚。这不是我第一次把人生看作幻影;①这人间没有一个幸福的人;有的人财源滚滚,虽然比旁人走运一些,但也不是真正有福。

<center>传报人自观众右方下。</center>

歌队长　看来神明要在今天叫伊阿宋受到许多苦难,但他是咎由自取②。

美狄亚　朋友们,我已经下了决心,马上就去做这件事情:杀掉我的孩子再逃出这地方③。我绝不耽误时机,绝不撇下我的孩儿,让他们死在更残忍的人手里④。我的心啊,快坚强起来!为什么还要迟疑,不去做这可怕的、必须做的坏事!啊,我这不幸的手呀,快拿起,拿起宝剑,到你的生涯的痛苦的起点上去⑤,不要畏缩,不要想念你的孩子多么可爱,不要想念你怎样生了他们,在这短促的一日之间暂且把他们忘掉,到后来再哀悼他们吧。他们虽是你杀的,你到底也心疼他们!——啊,我真是个苦命的女人!

<center>美狄亚偕众侍女进屋。</center>

一二　第五合唱歌

歌队　(第一曲首节)地神啊,赫利奥斯的灿烂的阳光啊,趁这可诅咒的女人

① 删去第1225至1227行一段,大意是:"我敢说,那些仿佛很聪明的人、那些善于说话的人会遭受最大的惩罚。"
② 删去第1233至1235行一段,大意是:"啊,克瑞昂的不幸的女儿呀,我们多么可怜你所受的痛苦,为了同伊阿宋结婚,你走进了冥土的门户。"
③ 这一句(自"杀掉"起)也许是伪作。
④ 删去第1240至1241行,这两行与第1062至1063行("无论如何,他们非死不可!既然要死,我生了他们,就可以把他们杀死。")完全相同。
⑤ "生涯的"厄尔本作"暴力的"。

还不曾举起她那凶恶的手,落到她的儿子身上,好好看住她,看住她!——她原是从你①的黄金的种族里生出来的,——只怕神明的血族要给凡人杀害了!你这天生的阳光啊,赶快禁止她,阻挡她,把这个被恶鬼所驱使的、瞎了眼的仇杀者赶出门去!

(第一曲次节)你这曾经穿过那深蓝的辛普勒伽得斯,穿过那最不好客的海口②的女人啊,你白受了生产的阵痛,白生了这两个可爱的儿子!啊,可怜的人呀,强烈的忿怒为什么这样冲击着你的心,你的慈爱③为什么变成了残杀?这杀害亲子的染污对于我们凡人,是很危险的,我明知上天会永久降祸到你这杀害亲属的人的家里。(本节完)

孩子甲 (自内)哎呀,怎样办?向哪里跑,才能够逃脱母亲的手呢?

孩子乙 (自内)我不知道,啊,最亲爱的哥哥呀,我们两人都完了!

歌队 (第二曲首节)你听见,听见孩子们在呼唤没有?哎呀,不幸的女人啊!我应当进屋里去吗?我应当为孩子们抵御这凶杀的行为吗?

孩子甲乙 (自内)是呀,看在神明面上,快保护我们!我们需要保护,因为我们正处在剑的威胁之下呢!

歌队 啊,可怜的人呀,你好似铁石,竟自伤害你的儿子,伤害你自己所结的果实,亲手给他们造成这样的命运!

(第二曲次节)我听说古时候有一个女人,也只有她一个女人,才亲手杀害过她心爱的孩儿,〔就是叫神明激得发狂、被宙斯的妻子赶出门外去漂泊的伊诺;〕④那可怜的女人为了那杀子的罪过跑去投水,〔她从那海边的悬岩上跳下去,随着她两个孩子一块儿死掉了。〕⑤还有什么比这个更可怕呢?啊,痛苦的婚姻呀,你曾给人间造下了多少灾难!

① 指赫利奥斯。
② 指黑海海口。据说黑海风浪大,沿岸多野蛮民族,他们杀外来的客人来献祭,故称"最不好客的"。
③ 这四个字是补充的。
④ 括弧里的两行诗不很可靠,因为伊诺并没有杀害过她的孩子们。
⑤ 括弧里的两行诗不很可靠。

一三　退场

　　　　　　　伊阿宋偕众仆人自观众右方上。

伊阿宋　啊,你们这些站在这屋前的妇女呀,那做出了这可怕的事情的女人——美狄亚——究竟在家里呢,还是逃跑了?如果她不愿遭受王室的惩罚,她就得把她的身子藏入地下,或是长了翅膀腾上天空。她既然杀害了这地方的主上,还能够相信她可以平安地逃出这屋子吗?可是我对她的关怀远不及我对我的孩子们。那些被她害了的人自然会给她苦受的;我乃是来救我孩儿的性命的,免得国王的亲族害了他们,为了报复他们母亲的不洁的凶杀。

歌队长　啊,伊阿宋,不幸的人呀,你还不知道你遭受了多么大的灾难;要不然,你就不会说出这话来了。

伊阿宋　那是什么灾难呀?难道她想要杀我?

歌队长　你的儿子叫他们母亲亲手杀死了!

伊阿宋　哎呀,你说什么?女人呀,你竟自这样害了我!

歌队长　你很可以相信,你的孩子们已经不在人世了!

伊阿宋　她到底在哪里杀的?在屋里呢,还是在外面?

歌队长　开开大门,你就可以看见你的孩子们遭了凶杀。

伊阿宋　仆人们,赶快下木闩,取插销,让我看看那双重的、可怕的景象,看见孩子们死了,还看见她——血债用血还!

　　　　　　　美狄亚带着两个孩子的尸首乘着龙车自空中出现①。

美狄亚　你为什么要摇动,要推开那双扇门②,想要寻找这些死者和我这凶手?快不要这样浪费工夫!如果你是来找我的,那你就快说你想要什么!你的手可不能挨近我,因为我的祖父赫利奥斯送了我这辆龙车,好让我逃避敌人的毒手。

伊阿宋　可恶的东西,你真是众神、全人类和我所最仇恨不过的女人,你敢于拿剑杀了你所生的孩子,这样害了我,使我变成了一个无子的人!你做

① 龙车吊在起重机下面,美狄亚站在车上。
② 厄尔本作:"你为什么说起摇动、推开?"

了这件事情，做了这件最凶恶的事情，还好意思和太阳、大地相见？你真该死！当我从你家里，从那野蛮地方，把你带到希腊来居住的时候，我真是糊涂；到如今，我才明白了，你原是你父亲的莫大的祸根，原是那生养你的祖国的叛徒，原是上天降下来折磨我的！自从你在你家里杀死了你的兄弟以后，你就上了那有美丽的船头的阿尔戈，你的罪行就是这样开始的。后来你嫁给我，替我生了两个孩子，却又因为我离开你的床榻，竟自这样杀害了他们！从没有一个希腊女人敢于这样做，我还认为我不娶希腊女儿，娶了你，是一件很美的事情呢！哪知这是一个仇恨的结合，对于我真是一个祸害，我所娶的不是一个女人，乃是一只牝狮，天性比提尔塞尼亚的斯库拉①更残忍！可是这许多辱骂并不能伤害你，因为你生来就是这样无耻！啊，你这作恶的、杀害亲子的人，去你的吧！我要悲痛我自己的不幸，我再不能享受新婚的快乐，也不能叫我所生养的孩子活在世上，对我道一声永诀，我简直完了！

美狄亚　假如父亲宙斯还不知道我待你多么好，你做事多么坏，我就要说出许多话来同你辩驳。可是你并不能鄙弃我的床榻，拿我来嘲笑，自己另外过一种愉快的生活。那公主和那把女儿嫁给你的克瑞昂，也不能不受到一点惩罚，就把我驱逐出境。只要你高兴，你可以把我叫作牝狮，或是住在什么提尔塞尼亚地方的斯库拉。可是你的心已被我绞痛了，我做这事本是应该！

伊阿宋　可是你也伤心，这些哀痛你也有份。

美狄亚　你很可以这样相信；我知道你不能冷笑，就可以减轻我的痛苦。

伊阿宋　啊，孩儿们，你们的母亲多么恶毒呀！

美狄亚　啊，孩儿们，这全是你们父亲的疯病害了你们！

伊阿宋　可是我并没有亲手杀害他们。

美狄亚　可是你的狂妄和你的新结的婚姻却害了他们②。

伊阿宋　你认为你为了我的婚姻的缘故，就可以杀害他们吗？

美狄亚　你认为这种事情对于做妻子的，是不关痛痒的吗？

① 提尔塞尼亚，古意大利北部的埃特鲁里亚。斯库拉是意大利南端墨塞涅（现称"墨西拿"）海边石洞里吃人的妖怪。伊阿宋说错了斯库拉的居住地点。

② "却害了他们"是补充的。

伊阿宋　至少对于一个能够自制的妻子是这样的；可是在你的眼里，一切都是坏事。

美狄亚　他们已经不在人世了，这正好使你的心痛如刀割！

伊阿宋　呀，你头上飘着两个报仇人的魂灵！

美狄亚　神明知道是谁首先害人的！

伊阿宋　神明知道你那可恶的心！

美狄亚　随你恨吧！我也十分憎恶你在那里狂吠！

伊阿宋　我对你还不是一样！可是我们要分开是很容易的。

美狄亚　怎么个分法？怎么办？难道我还不愿意？

伊阿宋　让我埋葬死者的尸体，哀悼他们。

美狄亚　这可不行，我要把他们带到那海角①上的赫拉的庙地上，亲手埋葬，免得我的仇人侮辱他们，发掘他们的坟墓。我还要规定日后在西绪福斯的土地上，举行很隆重的祝典与祭礼，好赎我这凶杀的罪过。我自己就要到埃瑞克透斯的土地上，去和埃勾斯，潘狄昂的儿子，一块儿居住。你这坏东西，你已亲眼看见你这新婚的悲惨的结果，你并且不得好死，那阿尔戈船的破片会打破你的头颅②，倒也活该！

伊阿宋　但愿孩子们的报仇神和那报复凶杀的正义之神，把你毁灭！

美狄亚　哪一位神明或是神灵③会听信你，听信你这赌假咒、出卖东道主④的家伙？

伊阿宋　呸，你难道不是一个可恶的东西、杀孩子的凶手！

美狄亚　快回家去埋葬你的新娘吧！

伊阿宋　我就去，啊，我的两个孩儿都已丧失了！

美狄亚　这还不是你哭的时候，到你老了再哭吧！

伊阿宋　我最亲爱的孩儿啊！

美狄亚　对他们的母亲，他们是亲的，对你，哪能算亲？

伊阿宋　可是你为什么又把他们杀死呢？

① "海角"指科任托斯城对面伸入海中的小山，山上有赫拉庙。
② 美狄亚预言她丈夫不得好死。据说伊阿宋后来没有续娶，并且活了很高的寿命，终于像美狄亚所预言的那样死去。一说他因为遭了家庭的变故，忧郁而死。
③ 指报仇神和正义之神。
④ 伊阿宋去到科尔基斯时，美狄亚曾作东道主，款待过他。

美狄亚　这样才能够伤你的心！
伊阿宋　哎呀，我很想吻一下孩子们的可爱的嘴唇！
美狄亚　你现在倒想同他们告别，同他们接吻，可是那时候，你却想把他们驱逐出去呢。
伊阿宋　看在神明面上，让我摸摸孩子们的细嫩的身体！
美狄亚　这不行，你只是白费唇舌！
伊阿宋　啊，宙斯呀，你听见没有？听见我怎样被人赶走，听见这可恶的、凶杀的牝狮怎样叫我受苦没有？

（向美狄亚）我哀悼他们，只要我办得到，我一定恳求神灵作证，证明你怎样杀死了我的孩儿，怎样阻拦我去抚摸他们，安葬他们的尸体。但愿我不曾生下他们，也免得看见你把他们杀害了！

　　　　美狄亚乘着龙车自空中退出。伊阿宋偕众仆人自观众右方下。

歌队　（唱）宙斯高坐在奥林匹斯分配一切的命运①，神明总是作出许多出人意外的事情。凡是我们所期望的往往不能实现，而我们所期望不到的，神明却有办法。这件事也就是这样结局②。

　　　　歌队自观众右方退场。

① 或解作"保存着许多东西"。荷马诗里曾说宙斯的门口有一对大瓶，里面装着人类的命运。
② 这四行（自"神明总是"起）重现于欧里庇得斯的《阿尔克提斯》、《海伦》、《酒神的伴侣》和《安得罗玛克》四剧中，但只合于《阿尔克提斯》一剧的情节。

鸟

杨宪益　译

此剧本根据罗杰斯(B. B. Rogers)编订的《阿里斯托芬的鸟》(The Birds of Aristophanes, George Bell and Sons, London, 1950)古希腊文译出。

剧情梗概

阿里斯托芬的喜剧《鸟》于公元前414年在雅典上演,获次奖。

这部喜剧同一则希腊神话有关:多利亚国王特柔斯娶雅典国王潘狄昂之女普罗克涅,生子伊提斯。特柔斯又同他的妻妹菲洛墨拉通奸。这姊妹二人知道特柔斯的劣行后,为了报复,便杀其子伊提斯。特柔斯追赶她俩,结果三人都变成了鸟。普罗克涅变成夜莺,菲洛墨拉变成燕子,特柔斯变成头上有三簇毛的戴胜。

戏一开场,上来两个老人,他们名叫欧厄尔庇得斯和珀斯特泰洛斯,都是雅典公民,由于厌恶城邦内诉讼不断,欲找一个逍遥自在的地方,听信了市场上卖鸟人的话,分别买了一只喜鹊和一只乌鸦,由它们领着去寻找变成戴胜的特柔斯。他们两人终于找到了戴胜。珀斯特泰洛斯向戴胜献策说,鸟处在人和神之间,处在中枢地区,若在此地筑城堡,就可以隔断人向神献祭时焚肉的香气上升,众神闻不到献祭的香气就会挨饿,就会向鸟国称臣并进贡。戴胜听后大喜,就召集众鸟。他们终于说服了鸟类,建立一个"云中鹁鸪国",奉波斯种小公鸡为护城神。插上翅膀的欧厄尔庇得斯去帮助众鸟建造城堡,珀斯特泰洛斯则同祭司一起祭祀新的神。这时,诗人、预言家、历数家、视察员、卖法令的人闻风而至,这些城邦的寄生者被珀斯特泰洛斯一一赶走。戏中这一段,显然讽刺雅典城邦的社会弊病,也反映了部分城邦公民和郊区农人的愿望。这时,云中鹁鸪国的城堡建成。鸟部队逮住了从奥林匹斯山上下来的绮霓女神。原来这个鸟国已经隔断了人向神献祭的香气。这时,下界的人请珀斯特泰洛斯加冕为王,人间的逆子、舞师、讼师也要到鸟国入籍,但被打发走。反对宙斯的普罗米修斯偷偷来通风报信,说众神在挨饿,珀斯特泰洛斯可乘机逼宙斯让出王权并娶巴西勒亚(虚拟人物,象征神权)为妻。珀斯特泰

洛斯同宙斯派来的使节赫拉克勒斯、海神波塞冬和天雷报罗斯神（或译作"特里巴洛斯"，北方一种族，不久前与雅典人作战）谈判后，终于得到了宙斯的王权并同巴西勒亚成亲，成为云中鹁鸪国之王。

　　这部喜剧上演时，伯罗奔尼撒战争仍在进行。公元前 415 年，雅典远征西西里岛。剧中提到的"萨拉弥尼亚"号快船，就是此年秋由雅典法庭派往西西里，接作战失利的远征军统帅阿尔赛比阿得斯回雅典受审的。阿尔赛比阿得斯逃走并投奔斯巴达。公元前 413 年，雅典远征军被歼。这次远征开始时，许多雅典人抱有很大希望，但不久这希望就破灭了。阿里斯托芬在《鸟》这部喜剧里用云中鹁鸪国隐喻在西西里建立理想国的希望，把它作为空中楼阁式的幻想加以嘲笑。由于公元前 416 年雅典通过法令禁止喜剧讽刺个人，阿里斯托芬便在此剧中巧妙地用含沙射影的手法对当时的人和事挪揄讥嘲，故而《鸟》这部喜剧被认为是阿里斯托芬的作品中最机智的一部。

场　次

一　开场
二　进场
三　第一场
四　第二场
五　第一插曲
六　第三场
七　第二插曲
八　第四场
九　合唱歌
一〇　第五场
一一　退场

人　物（以上场先后为序）

欧厄尔庇得斯——雅典人。
珀斯特泰洛斯——雅典人。
雎鸠——戴胜的管家。
戴胜
夜莺
歌队——由各种鸟组成。
祭司
诗人
预言家
历数家
视察员
卖法令的人
报信员甲
报信员乙
绮霓——女神。
报信员丙
逆子
基涅西阿斯——舞师。
讼师
普罗米修斯
波塞冬——海神。
天雷报罗斯神
赫拉克勒斯
仆人——珀斯特泰洛斯的仆人。

布　景

荒山中,背景有老树悬崖。

时　间

公元前 414 年,这时雅典人民都已厌倦战争,渴望和平安定的生活。

一　开场

<p style="text-align:center">欧厄尔庇得斯和珀斯特泰洛斯上，
前者手持鹊，后者手持鸦。</p>

欧厄尔庇得斯　你叫我一直走到那树跟前吗？

珀斯特泰洛斯　他妈的，这乌鸦又叫了。

欧厄尔庇得斯　坏家伙，干什么让我们跑上跑下、穿来穿去的，都要把我们跑死了。

珀斯特泰洛斯　看我多倒霉，听了乌鸦的话，跑了一千多里路。

欧厄尔庇得斯　我也是命中多难，听了喜鹊的话，把脚趾甲都磨没了。

珀斯特泰洛斯　我们这是在哪儿，我也不知道了。

欧厄尔庇得斯　从这儿你找得到家吗？

珀斯特泰洛斯　咳！就是厄塞克斯提得斯①在这儿也没办法。

欧厄尔庇得斯　咳！

珀斯特泰洛斯　打这条路走吧。

欧厄尔庇得斯　那个在鸟市上卖鸟的黑了心的菲罗克拉提斯真是胡说八道。他说这两只鸟能告诉我们特柔斯②在哪儿，说那家伙就是在鸟市上变成戴胜鸟的。就这样我们花了一角钱买了这个小家伙，那一个花了三角钱，可是呀，它们除了啄人什么也不会。（向喜鹊）你现在又张着嘴干什么？要把我们带去碰石头吗？这儿没有路。

珀斯特泰洛斯　这儿，他妈的，也没路走了。

欧厄尔庇得斯　可是这老鸦说这条路怎么样？

① 厄塞克斯提得斯，一个卡里亚人，他取得了雅典公民权；这里是讥讽那些以雅典为家的外国人。

② 特柔斯，根据希腊神话，娶了普罗克涅为妻，生子伊提斯，但又与她妹妹菲洛墨拉通奸，后来姊妹二人知道他的劣行，便杀了他的儿子报复；他去追赶她们，三人都变成了鸟。妻子变成夜莺，妻妹变成燕子，特柔斯变成了戴胜，一种头上有三簇毛的怪鸟。

珀斯特泰洛斯　它现在说的跟刚才又不一样了。
欧厄尔庇得斯　它到底说这条路怎么样呀？
珀斯特泰洛斯　它说什么？还不是要咬掉我手指头？
欧厄尔庇得斯　真他妈的，咱们俩自相情愿要作逐鸦之客①，可是又找不到路了；诸位观众，我们的病跟游牧人②相反；他没有国家，硬要取得公民权。我们是国家公民，有名有姓，也没人吓唬我们，可是我们迈开大步，远离家乡，并不是讨厌这个国家，它又强大，又富足，谁都能随便花钱；就是一样，那树上的知了叫个把月就完了，而雅典人是一辈子告状起诉，告个没完；就因为这个我们才走上这条路，路上带着篮子、罐子、长春花③，游来游去，找一个逍遥自在的地方好安身立业。我们的目的是找那特柔斯，戴胜鸟，从它那儿了解一下，它到没到过那样的城市。
珀斯特泰洛斯　喂！
欧厄尔庇得斯　干什么？
珀斯特泰洛斯　我的老鸦冲着上面叫了半天了。
欧厄尔庇得斯　我这儿的喜鹊也向上面张着嘴，好像要告诉我什么事似的。那儿一定不会没有鸟。让我们作个响声，我们就知道了。
珀斯特泰洛斯　你知道该怎么办吗？拿你的腿往石头上撞④。
欧厄尔庇得斯　你也拿头往石头上撞撞，那就加倍地响了。
珀斯特泰洛斯　你拿块石头敲敲看。
欧厄尔庇得斯　好吧。咳！咳！
珀斯特泰洛斯　干吗这么叫呀？干吗叫他孩子呀？不叫孩，应该叫爹（谐戴胜的"戴"）呀。
欧厄尔庇得斯　爹！要我再敲一下吗？爹！
　　　　　　　　　雎鸠上，二人见状大惊，手中鸟飞去。
雎鸠　谁呀？谁在叫我们老爷？

① 原文"跟着老鸦走"，是倒霉的意思。
② 此处"游牧人"是指当时取得了雅典公民权的悲剧诗人阿克斯托尔。"游牧人"是他的外号。
③ 篮子里是祭物；罐子里是从雅典引来的圣火；长春花可以做成花环戴在头上。这都是准备祭神的东西。
④ 据旧注，民间传说用腿撞石头，鸟就会落下来。

鸟

欧厄尔庇得斯　宙斯保佑！好大的嘴呀！
雎鸠　啊呀！不得了！两个捉鸟的家伙。
欧厄尔庇得斯　这么难看，讲话还不好听一点。
雎鸠　你们这是找死。
欧厄尔庇得斯　慢着，我们不是人。
雎鸠　那你又是什么呢？
欧厄尔庇得斯　我这叫"心惊肉跳"，是非洲来的鸟。
雎鸠　胡说八道！
欧厄尔庇得斯　近在眼前，你看吗？
雎鸠　那个家伙又是只什么鸟？喂，你不会讲话吗？
珀斯特泰洛斯　我叫"屁滚尿流"，是外国野鸡。
欧厄尔庇得斯　可是我的老天爷，你又是什么飞禽走兽？
雎鸠　我是管家的鸟。
欧厄尔庇得斯　你是斗败了的公鸡吗？
雎鸠　不是，当我家老爷变成戴胜鸟的时候，他要我也变成鸟，好侍候他。
欧厄尔庇得斯　鸟还要管家的？
雎鸠　他是这样，大概因为他从前是人，他想吃凤尾鱼，我就拿着盘子给他找
　　　鱼；他想喝汤，得用汤罐汤勺，我就给他拿汤勺。
欧厄尔庇得斯　哦，敢情是一种管家鸟。喂，我说呀，去把你家老爷叫来。
雎鸠　他吃饱了长春花跟虫子，刚睡着。
欧厄尔庇得斯　还是去叫他起来。
雎鸠　我明明知道他要发脾气，可是我给你们去叫好了。（雎鸠下）
珀斯特泰洛斯　该死的鸟，可把我吓死了！
欧厄尔庇得斯　唉，真糟糕，我的喜鹊也给吓跑了！
珀斯特泰洛斯　你这个胆小鬼，是你害怕，把它放走的。
欧厄尔庇得斯　你说，你不是也摔个跟斗，放走了你的老鸦吗？
珀斯特泰洛斯　哪儿的话，当然不是。
欧厄尔庇得斯　那它哪儿去了？
珀斯特泰洛斯　它飞了。
欧厄尔庇得斯　你没放它走？你真是个好汉子！
戴胜　（自内）打开树林，待我出去观看。

　　　　　　　　戴胜上。

欧厄尔庇得斯　宙斯呀！这又是什么飞禽走兽？看它那翅膀,看它头上那三
　　簇毛！

戴胜　什么人找我？

欧厄尔庇得斯　那十二位天神怎么把你变成这个样子？

戴胜　哦,你看我身戴毛羽竟然取笑于我。远客有所不知,我原来也是人。

欧厄尔庇得斯　我们不是笑你。

戴胜　那笑的又是什么？

欧厄尔庇得斯　你的尖嘴我们看了好笑。

戴胜　这就是索福克勒斯在他的戏里把我特柔斯打扮成这个样子①。

欧厄尔庇得斯　哦,原来你就是特柔斯呀！请问你是鸟还是孔雀②？

戴胜　我是鸟。

欧厄尔庇得斯　那你的毛哪儿去了？

戴胜　脱落了。

欧厄尔庇得斯　是生了什么病？

戴胜　不是。冬天所有的鸟都要脱毛,再长新毛。告诉我,你们是什么？

欧厄尔庇得斯　我们？我们是人。

戴胜　来自什么国家？

欧厄尔庇得斯　是个头等海军国家。

戴胜　哦,你们是雅典的陪审公民。

欧厄尔庇得斯　不是,我们是另外一种,是反对陪审义务的公民。

戴胜　你们那儿也有这一种？

欧厄尔庇得斯　仔细找也可以在乡下找到一些。

戴胜　你们来到这里为了什么？

欧厄尔庇得斯　我们想请教一下。

戴胜　要问我什么？

欧厄尔庇得斯　你开头也是个人,跟我们一样,也有人跟你要债,你也不想还
　　债,都跟我们一样;后来你变成了鸟,在地面上海洋上飞来飞去,所以人

① 索福克勒斯曾有《特柔斯》一剧。
② 孔雀当时才从东方来到希腊,在雅典还是一种新奇动物,所以把它与普通的鸟分开。

150

鸟

的情况和鸟的情况你都清楚；我们来这儿求求你，能不能告诉我们哪儿有这么一个国家，我们能痛痛快快地睡个大觉，就像睡在大皮袄里那么舒服。

戴胜　你们要找比雅典更伟大的国家吗？

欧厄尔庇得斯　不要更大的，要更舒服一点的。

戴胜　要找个贵族专政的吗？

欧厄尔庇得斯　就是不要那样的。我听见斯克利阿斯的儿子①的名字就恶心。

戴胜　那你们要找个什么样的国家呢？

欧厄尔庇得斯　要这样的；在这样的国家里我只有这种麻烦：一大早就有朋友来到门口叫我起来，"老天爷呀！快起来洗了脸就同孩子们到我那儿去吧；我要请你吃喜酒；你可别不来，不然的话，等我没钱的时候就不要来找我。"

戴胜　他妈的，你真是爱找麻烦。（向珀斯特泰洛斯）你又要什么样儿的？

珀斯特泰洛斯　我也喜欢这样的。

戴胜　什么样的？

珀斯特泰洛斯　在那儿有些朋友，一些漂亮相公的老子碰见我，就好像我委屈了他们似的，会这么埋怨我："好呀，小滑头，我听说你碰见我儿子运动过后从澡堂子回来，你也不亲亲他，也不搂搂他，也不亲密一下，也不摸摸他屁股，亏得你还是他长辈呢。"

戴胜　你这可怜虫呀，真是爱找麻烦，红海旁边倒有这样你喜欢的国家。

欧厄尔庇得斯　哼！我们可不到海边去。在那儿不知道哪一天早上，那艘"萨拉弥尼亚"号②就带着传票靠岸了。你说说希腊城市有没有这样的？

戴胜　你们何不住在弥利厄斯的勒普瑞奥斯城？

欧厄尔庇得斯　他妈的，那儿我去是没去过，可是由于墨兰提奥斯的缘故③，

① 斯克利阿斯的儿子是阿里斯托克拉特斯，他是当时的一个政客，曾参加"四百人政变"；阿里斯托克拉特斯一名与希腊文的"贵族专政"相同，这里是双关语。

② "萨拉弥尼亚"号，是雅典的一艘专供法院差遣的快舰。在公元前415年秋天（即此剧上演前半年）"萨拉弥尼亚"号曾驶到西西里岛，拟将远征军统帅阿尔基比阿得斯传回雅典受审。但阿尔基比阿得斯中途逃跑了。

③ 墨兰提奥斯，悲剧作家，据说他患麻疯病。希腊文里"麻疯病"与勒普瑞奥斯音近，这里也是双关语。

我听见这名字就讨厌。

戴胜　可是还有罗克里斯的奥彭提奥斯人呀,他们那儿应该可以住了。

欧厄尔庇得斯　要我做奥彭提奥斯①!给我一千万我也不干。可是这儿鸟的生活过得怎么样?这你是很清楚的了。

戴胜　过得还不坏,第一在这儿生活用不着钱口袋。

欧厄尔庇得斯　那倒少了一种祸害。

戴胜　我们光在花园里吃白芝麻米,吃石榴米、水堇米跟罂粟米。

欧厄尔庇得斯　喝,你们过得真跟做新郎一样呀②。

珀斯特泰洛斯　哈!我想出一个专为鸟类的伟大计划,只要你们相信我,你们完全可以实现。

戴胜　怎么相信你?

珀斯特泰洛斯　怎么相信?首先不要再张着大嘴满处飞,那是不大体面的;举个例说:在我们那儿,要是你问那些游手好闲的人,"那个家伙是谁?"特勒阿斯③就会这么说:"他是个鸟儿,轻飘飘的,飞过来飞过去,胡里胡涂的,哪儿也停不下来。"

戴胜　骂得有理。可是我们该怎么办呢?

珀斯特泰洛斯　你们应该建立一个国家。

戴胜　我们鸟类能够建立什么国家呀?

珀斯特泰洛斯　真不能?你说的话真胡涂。你往下看!

戴胜　我看了。

珀斯特泰洛斯　你往上看!

戴胜　我看了。

珀斯特泰洛斯　把脖子转过去!

戴胜　他妈的,我要是把脖子扭了,才划不来呢。

珀斯特泰洛斯　你看见了什么?

戴胜　我看见了长空云雾。

① 奥彭提奥斯,是一个靠讦告诉讼为职业的讼棍。这个人名与前行的种族名称同音,也是双关语。

② 因为白芝麻、石榴、水堇、罂粟等植物的籽实,是雅典人结婚时用来掺在糕饼里的。

③ 特勒阿斯,一个华而不实的游手好闲的人,这里是借他的嘴用鸟作譬喻骂他自己。

鸟

珀斯特泰洛斯　这儿不是鸟类的中枢吗？

戴胜　中枢？这是什么意思？

珀斯特泰洛斯　就是说，区域；在这儿天体运行，一切随之转动，称为中枢。你们占据这里，作起城堡，建立国家，你们就可以像蝗虫那样统治人类，而且就像墨洛斯人的饥荒①那样毁灭天神。

戴胜　怎么做法？

珀斯特泰洛斯　大气是在天与地之间。就像我们雅典人要到得尔福去必须通过波奥提亚人，人类要是给天神杀献牺牲，神不给你们进贡，你们就不许祭肉的香气通过混沌大气和你们国家。

戴胜　真妙！真妙！这真是天罗地网，奇方妙计，我从来没听过更妙的办法。有你帮忙，只要别的鸟同意，我很愿意建立这么一个国家。

珀斯特泰洛斯　可是谁去把这计划告诉它们呢？

戴胜　你自己去说。它们从前没有文化；我跟它们住了些时候，已经教会它们说人话了。

珀斯特泰洛斯　你怎么召集它们？

戴胜　再容易不过。只要我到树林子里把我的夜莺叫起来，我们一块儿叫，它们听到了就立刻会跑来的。

珀斯特泰洛斯　你这只好鸟，别耽误时候了，请你越快越好，到树林子里去把夜莺叫起来吧。

二　进场

戴胜退入景后唱。

戴胜

　　不要再睡，好妻子，
　　唱你美妙的歌曲，
　　哀悼我们伊提斯，
　　黄颔百啭声无已，
　　清音穿过忍冬丛，

① 不到一年以前墨洛斯人曾遭受严重的饥荒。

> 遥遥直达天帝宫,
> 使得金发太阳神,
> 邀神起舞击像筝,
> 引起众神齐唱和,
> 唱和你的悼亡歌。

<p style="text-align:center">景后笛声。</p>

欧厄尔庇得斯　他妈的,这只小鸟把整个树林子都叫甜了。
珀斯特泰洛斯　喂!
欧厄尔庇得斯　什么?
珀斯特泰洛斯　别响!
欧厄尔庇得斯　干什么?
珀斯特泰洛斯　这只戴胜鸟又要唱了。
戴胜　啾啾啾,唧唧唧,我的鸟伙伴都来吧,住在播了种的田地上的,成千成万吃麦子的,捡种子的;轻轻叫着飞过来吧,在耕过的地上的,在土块上跳来跳去,甜蜜地唱着的。啾啾啾,唧唧唧,住在果园里的,在藤萝上的,在山上吃橄榄果的,吃杨梅的,听我们召呼,快快来吧!啾啾啾,唧唧唧,在沼泽地带吃尖嘴蚊子的,在宽广的马拉松的平原的、有五彩毛羽的都来吧!啾啾啾,唧唧唧,在大海波涛里同翠鸟一块儿飞的,快来听消息吧,所有的长脖子鸟都到这儿集合吧!我们这儿来了一位能干的老先生,他有个新鲜主意,想做一件新鲜事,都来参加讨论吧,来吧,来吧,来吧,啾啾啾,唧唧唧!
珀斯特泰洛斯　你看见什么鸟了吗?
欧厄尔庇得斯　他妈的,我张着嘴望着天,一点也没看见。
珀斯特泰洛斯　我看他是在树林子里学田凫,白叫一顿。
戴胜　啾啾啾,唧唧唧!

<p style="text-align:center">第一只鸟上。</p>

珀斯特泰洛斯　朋友,这儿真有只鸟来了。
欧厄尔庇得斯　他妈的,真是只鸟。这是什么鸟呢?是只孔雀吗?

<p style="text-align:center">戴胜鸟上。</p>

珀斯特泰洛斯　他许能告诉我们。喂,这是只什么鸟?
戴胜　这不是你们常见的普通鸟,这是一种沼鸟。

欧厄尔庇得斯　他妈的,真漂亮,是锦彩的。
戴胜　不错,它就叫锦鸡。
欧厄尔庇得斯　喂,看这只!
珀斯特泰洛斯　你嚷什么?
　　　　　　　　　　第二只鸟上。
欧厄尔庇得斯　这儿又来了一只。
珀斯特泰洛斯　真又是一只,像只外国来的,这未卜先知的爬山越岭的怪家伙是个什么?
戴胜　它叫作波斯鸟。
珀斯特泰洛斯　波斯鸟?没有骆驼,它怎么从波斯来?
　　　　　　　　　　第三只鸟上。
欧厄尔庇得斯　这儿又来了一只冠毛举得高高的。
珀斯特泰洛斯　这又是个什么玩意儿?不就是你一只戴胜鸟吗?怎么又来了一只呢?
戴胜　这是菲洛克勒斯种的戴胜①,我是它爷爷。就像你们说希朋尼科斯是卡利阿斯②的儿子,希朋尼科斯的儿子又叫卡利阿斯。
珀斯特泰洛斯　哦,这只鸟就是卡利阿斯,怎么他的毛都掉光了?
戴胜　他是个烂好人,给那些酒肉朋友跟那些娘们把他的毛都给摘光了。
　　　　　　　　　　第四只鸟上。
珀斯特泰洛斯　吓,这又是只漂亮的。这只叫什么?
戴胜　这只叫饭桶鸟。
珀斯特泰洛斯　难道还有比克勒奥倪摩斯③更大的饭桶?
欧厄尔庇得斯　这要是克勒奥倪摩斯,他还不丢盔弃甲?
珀斯特泰洛斯　可是这些鸟的头盔又是干什么的?它们是参加武装赛跑吗?
戴胜　就像卡瑞人一样,为了安全就住在山顶上。④
　　　　　　　　　　歌队上。

① 菲洛克勒斯,悲剧作家,他也写了一部关于特柔斯的悲剧,故此处拿他开玩笑。
② 卡利阿斯,当时的名门望族,但他把钱财都挥霍光了。故下文说掉光毛的鸟像他。
③ 克勒奥倪摩斯,在一次战争中曾丢下盔甲逃走,所以是"饭桶"。
④ 这里是双关语。希腊文的"头盔"和鸟的"冠毛"和"山顶"都是同一字。

珀斯特泰洛斯　老天爷！看这一大群鸟都来了。

欧厄尔庇得斯　吓,跟一片云似的飞过来,把门都挡得看不见了。

珀斯特泰洛斯　这是只鹧鸪,那儿,他妈的,是只竹鸡,那儿又是一只鹬蹮,那儿又是一只翡翠。

欧厄尔庇得斯　后面紧跟着又是什么?

珀斯特泰洛斯　那是什么?是鹈鹕鸟。

欧厄尔庇得斯　剃胡子的也是鸟吗?

珀斯特泰洛斯　理发师斯波尔癸罗斯不是鸟吗?这儿是只猫头鹰。

欧厄尔庇得斯　什么?把猫头鹰带到雅典来干吗?①

珀斯特泰洛斯　这是樫鸟,斑鸠,云雀,燕雀,岩鸠,鹳鸟,鹁鸪,鹞鹰,鹡鸰,红爪鸟,红头鸟,紫鸟,皂雕,红隼,连雀,鹗鸟,沙鸡,啄木鸟……

欧厄尔庇得斯　哎呀,你看这一大堆鸟呀,八哥呀,连跑带叫的,是不是要咬我们?你看,它们都张着嘴拿眼瞪着我们。

珀斯特泰洛斯　我也正这么想呢。

歌队长　叫叫叫叫叫叫我们的在哪儿?在什么地方?

戴胜　我一直在这儿,从不离开我的好朋友。

歌队长　你你你你你你有什么好消息告诉我们?

戴胜　顶好的消息,平安喜报!两位顶有办法的人到这儿来了。

歌队长　什么?你说什么?

戴胜　我说有两个老头儿到这儿来了,他们还带来一个伟大计划。

歌队长　你这闯下了滔天大祸的人,你说什么?

戴胜　别那么嘀咕。

歌队长　你怎么办的?

戴胜　我招待了这两位喜欢我们社会的人。

歌队长　你真把他们留下了?

戴胜　我高兴这么做。

歌队长　现在他们就在这儿?

戴胜　跟我同你们在一起一样。

歌队　(首节)哎呀,我们受了污辱了,我们被出卖了,他曾经是我们朋友,同

① 雅典城多猫头鹰,所以"把猫头鹰带到雅典"是当时俗语,有"多此一举"的意思。

食同住,可是他犯了古老的教规,破坏了鸟类的誓言,让我们去上当,把我们出卖给可恶的人类,我们的不共戴天之仇。(首节完)

歌队长　关于他我们回头再算账,立刻宣布这两个老头子的死刑,把他们碎尸万段。

珀斯特泰洛斯　这下子我们可完蛋啦。

欧厄尔庇得斯　都是你闯的祸,你干吗把我带到这儿来?

珀斯特泰洛斯　要你做我的跟班。

欧厄尔庇得斯　怕是要我给你哭灵吧!

珀斯特泰洛斯　你这完全是胡涂话;它们把你眼珠啄掉了,你还哭得成吗?

歌队　(次节)杀呀,冲呀,来血战一场呀!两翼来个大包围呀,杀了他们,吃了他们,不管是上天下地,大海深山都不能让他们跑了。(次节完)

歌队长　不要错过时机呀,抓呀,咬呀,将军在哪里?右翼进攻呀!

三　第一场(斗争)

欧厄尔庇得斯　它们来了,哎呀,这可往哪儿跑?

珀斯特泰洛斯　你不跑不行?

欧厄尔庇得斯　不跑等它们把我大卸八块吗?

珀斯特泰洛斯　你要跑,跑得了吗?

欧厄尔庇得斯　我也不晓得呀。

珀斯特泰洛斯　告诉你,我们还是停下来,拿起个沙锅来抵抗一阵子吧。

欧厄尔庇得斯　沙锅有什么用?

珀斯特泰洛斯　猫头鹰看见沙锅就不来啦①!

欧厄尔庇得斯　那些鹫鸟怎么办?

珀斯特泰洛斯　拿个烤肉的叉子来插在前面。

欧厄尔庇得斯　我的眼睛怎么办?

珀斯特泰洛斯　拿个什么盘子碟子的挡着。

欧厄尔庇得斯　真有你的!真有办法,有主意,你的战略比尼基阿斯还高明

① 大概是因为雅典每年春天沙锅节那一天,用沙锅煮菜供献给雅典娜女神;猫头鹰是女神的鸟,所以此处说看见沙锅就不攻击他们了。

得多①。

歌队长　杀呀，冲呀，进攻呀，不要停止呀，先打碎沙锅，抓呀，撕呀，剥他们的皮呀！

戴胜　喂，喂，你们打算干吗？干吗要杀死、撕碎两个无辜的人，他们还是我老婆的本家呢②。

歌队长　对他们还不跟对豺狼一样吗？我们还有更大的仇人吗？

戴胜　他们本质上虽然是敌人，可是他们愿意同我们友好，他们是来这儿给我们出好主意的。

歌队长　从古以来他们就是我们的敌人；他们怎么会给我们出好主意？

戴胜　聪明人就是从敌人那儿也能学到不少东西，要警惕才能平安无事；敌人逼得我们提防，从朋友那儿就提不高警惕。比方说，各个国家建立了高大城墙，巨大战舰，都是从敌人那儿学来而不是从朋友那儿学来的，这样才保障了子孙、家庭和财产的安全。

歌队长　我们先听听他说也好，从敌人那儿也可以学到智慧。

珀斯特泰洛斯　（向欧厄尔庇得斯）它们好像不那么火了，咱们撤退吧。

戴胜　（向歌队）你们这样才对头，这样才对得起我。

歌队长　我们从来没有反对过你。

珀斯特泰洛斯　它们要讲和了，沙锅跟盘子可以放下，可是它们部队没有撤，咱们还是从沙锅顶上望望；咱们的枪，那个烤肉叉子还是拿着，千万可别乱跑。

欧厄尔庇得斯　你说要是咱们死了，该埋在哪儿呢？

珀斯特泰洛斯　咱们该埋在烈士公墓，用公费埋葬，因为咱们可以报告将军们是在鸟城对敌人作战牺牲的。

歌队长　照原来队形集合，稍息！要平心静气，掩甲收兵。我们要去问问他们是干什么的，从哪儿来，想干什么。喂，戴胜，我说呀。

戴胜　你们叫我干吗？

歌队长　他们是干什么的，打哪儿来？

戴胜　他们是从能干的希腊人那儿来的。

①　尼基阿斯，那时攻打西西里岛的统帅。
②　在神话里，特柔斯的妻子普罗克涅也是雅典地方人，故云。

歌队长　什么风把他们吹到我们这儿来的？

戴胜　他们热爱你们跟你们的生活方式,想跟你们住在一起,永远做朋友。

歌队长　什么？他们怎么说的？

戴胜　你们听了简直不会相信。

歌队长　他们来是为了什么好处？要我们帮他们打倒哪一个还是援助哪一个？

戴胜　他们说起的好处太大了,说也没法说,信也没人会信,他们说这儿那儿所有的东西都是你们的。

歌队长　他们发了疯？

戴胜　他们很正常。

歌队长　他们脑筋胡涂？

戴胜　机灵得很；又有主意,又有办法,又聪明,又滑头。

歌队长　那叫他们说吧,快说吧,你把我们说得都要飞起来了。

戴胜　好,你们先把盔甲拿回去,好好挂在厨房里灶王爷旁边,(向珀斯特泰洛斯)你要它们来听的,你就说吧。

珀斯特泰洛斯　他妈的,这我可不干,除非它们跟我宣誓,就像那个刀匠①,那个猴头猴脑的家伙,跟他老婆约好的那样,他们也说好不咬我,不拉我这家伙,不挖我——

歌队长　哪儿的话！当然不会。

珀斯特泰洛斯　我要说的是不挖我眼睛。

歌队长　我们都答应你。

珀斯特泰洛斯　要赌咒。

歌队长　我们赌咒,这样就让所有评判的票和所有观众都让我们赢。

珀斯特泰洛斯　对。

歌队长　不然就让我们只多得一票好了。

戴胜　大家听我说,所有的部队拿起武器都回去吧,等着看我们出布告。

① 这个被开玩笑的刀匠叫作潘奈提奥斯,他有一个很凶的老婆。

四 第二场(对驳)

歌队 (首节)人类总是处处不老实,可是你说吧,也许你碰上了什么我们没看到的,我们想不到的好主意;你有什么意见就跟大家讲吧;不管你帮助我们得到什么好处,我们都是全体共有的。(首节完)

歌队长 把你们带来的计划拿出来,大胆讲吧,我们绝不会首先破坏盟约。

珀斯特泰洛斯 他妈的,我肚子胀得慌,话都要流出来了,这下可没人拦着不许我说了。来人呀,快给我把花圈拿来,拿水给我洗洗手。

欧厄尔庇得斯 这是怎么的,我们要吃酒席吗?

珀斯特泰洛斯 不是,我这是要作一次重大的内容精彩的发言,要叫它们惊心动魄,(向歌队)唉,我是多么为你们伤心呀,你们曾经是王……

歌队长 我们是王?什么王?

珀斯特泰洛斯 是万物之王,我和他的王,宙斯的王,你们比宙斯的爸爸和古代的巨灵还长一辈,比大地还要老。

歌队长 比大地还要老?

珀斯特泰洛斯 这可一点不假。

歌队长 这可从来没听说过。

珀斯特泰洛斯 这是因为你们孤陋寡闻,庸庸碌碌,也没翻译过《伊索寓言》;他说过云雀是头一个出来的,比大地还早,后来它父亲得病死了,不是还没有大地吗,尸首停了五天没法埋,后来不得已就把它父亲埋在自己头里了。

欧厄尔庇得斯 这云雀的爸爸现在还埋在头镇①。

珀斯特泰洛斯 所以你们比大地跟天神都早;既然是长辈,王位岂不应该属于你们?

欧厄尔庇得斯 说真的,你们真该把尖嘴保养好,光凭啄木鸟啄橡树,宙斯不会轻易让位的②。

珀斯特泰洛斯 所以在古代统治人类的不是天神而是鸟,关于这个有很多根

① 头镇是雅典地名,此处为双关语。
② 橡树是宙斯的神树,啄木鸟啄橡树就是攻击宙斯。

据,首先我可以举公鸡为例:远在大流士跟墨伽巴左斯两位大王之前,波斯人是由公鸡统治的,就因为这个原因,它今天还被称为波斯鸟。

欧厄尔庇得斯　就因为这个,今天鸟里只有公鸡独一份,像大王一样头上戴着冠子。

珀斯特泰洛斯　它从前有那么大的权威,就是到了今天,由于它过去的威风,它只要清早一唱,什么人都得起身工作,不管是铜匠,陶匠,皮匠,鞋匠,澡堂子里的,面铺子里的,做盾牌的,还是修理乐器的,还有些人天不亮就穿起鞋来上工了。

欧厄尔庇得斯　他这是说我啦,我的一件顶软的佛律基亚羊皮袄就是这么丢的。有人家小孩生下来十天,请我进城吃酒,别人还没吃呢,我就睡着了;那个时候鸡就叫了,我还以为是天亮了呢,就赶回镇上去,刚出了城,一个劫路的就在我后面一棍子把我打倒了,我还没叫呢,他就把我皮袄抢走了。

珀斯特泰洛斯　还有鹞鹰,曾经是希腊的王。

歌队长　希腊的王?

珀斯特泰洛斯　也就是这个最早的国王告诉我们一看见鹞鹰就得下拜①。

欧厄尔庇得斯　真他妈的,有一回我看见了一只鹞鹰,正磕着头呢,一伸腰,一张嘴,把嘴里的钱给咽下去啦②,只好空着口袋回家啦。

珀斯特泰洛斯　至于整个的埃及跟腓尼基从前都是鹁鸪鸟做王;只要鹁鸪一叫"布谷",所有的腓尼基人就都下地割大麦小麦啦。

欧厄尔庇得斯　所以这句俗语真不错,"割了包皮的小伙子们③下地去呀,布谷呀"。

珀斯特泰洛斯　在希腊国家里不管是个什么王,阿伽门农还是墨涅拉奥斯,统治国家,总得有个鸟站在他的棍子上接受贡品④。

欧厄尔庇得斯　这我过去从来不明白;我总奇怪在悲剧里普里阿摩斯王出场

① 其实,看见鹞鹰要下拜,是民间风俗,因为在希腊鹞鹰出现是春天开始的标志。
② 古代希腊人喜欢把铜钱放在嘴里。
③ 腓尼基的风俗,少年人都割去包皮。
④ 国王手中的杖是王权的标志,杖头常雕作鸟形。

总带着一只鸟,我想它一定是监督着吕西克拉特斯①接受贡品呢。

珀斯特泰洛斯　而最有力的证据就是宙斯头上立着一只鹰作为王的标志,他女儿带着一只猫头鹰,阿波罗侍候着他带着一只隼。

欧厄尔庇得斯　他妈的,说得真对,可是这是为什么呢?

珀斯特泰洛斯　就是为了我们照例把祭肉送上的时候,不等神吃到,鸟就可以先拿到肉,要知道人类从前并不向神发誓,都是向着鸟赌咒的。兰朋②现在要骗人的时候还是用鹅赌咒的。人类曾经是那么尊重你们,可是现在呀,他们把你们看作奴隶,傻子,流氓,还拿石头打你们像对待疯子一样;在圣庙里捉鸟的又给你们立起网罗圈套,牢笼陷阱,把你们捉到手就一批一批地卖掉;人来买鸟还要先摸摸你们;等到他们认为可以吃了,还不肯烤烤就吃,还要先抹上奶酪香油,加上酱醋作料,还要做个又油又鲜的卤子滚烫的浇在上面,好像你们是臭肉似的。

歌队　(次节)哎呀,听了这非常凄惨的话,我们真要为祖先的灾祸痛哭流涕呀,怎么丢掉了祖传的光荣地位呀。恩人呀,不知道是什么好运气让你们到这儿来了,我们全家老小都托付给你吧。(次节完)

歌队长　告诉我们该怎么办吧,要是不能全部恢复主权,那我们就不用活了。

珀斯特泰洛斯　我建议成立一个鸟类的国家,然后在整个大气和空中一带的四周修起一圈巨大的砖墙来,就像巴比伦一样。

欧厄尔庇得斯　乖乖! 这真是一个惊人的堡垒。

珀斯特泰洛斯　墙造好了,就跟宙斯要回王权;他要是否认,不情愿,不屈服,就对他进行神圣战争,不许天神从你们国界通行,像从前他们跑来跑去跟阿尔克墨涅、阿洛佩、塞墨勒通奸那样③。他们要是再下来,就在他们那东西上盖个戳子,让他们不好奸淫女人。再派一只鸟到人间去通知他们,鸟类现在是王,今后要向鸟类献祭,完了才轮到天神。给每一个神都配上一只合适的鸟;要是给阿佛罗狄忒献祭,先得给䴘鸟麦子吃;要是给波塞冬献祭,先得给鸭子麦子吃;要是给赫拉克勒斯献祭,先得给鱼鹰蜜

① 吕西克拉特斯,雅典一个贪污官员的名字,此字又有"亡国者"的意思,大概在戏里曾用为普里阿摩斯王的形容语,所以在这里也是双关语。

②. 兰朋,当时一个预言家的名字。

③ 在希腊神话里,阿尔克墨涅与塞墨勒是宙斯的情妇,阿洛佩是波塞冬的情雷去吧。

糕吃；要是给宙斯献上一头羊，那鹪鹩是鸟中王，先得给它一个没有阉过的蚊子。

欧厄尔庇得斯 我喜欢这个样儿的蚊子。宙斯，你响你的雷去吧。

歌队长 可是人们会把我们当作神而不是喜鹊吗？我们会飞又长着翅膀。

珀斯特泰洛斯 哪儿的话。他妈的，赫尔墨斯是个神，他也会飞，也长着翅膀，还有很多别的神也是这样。胜利女神就用金翅膀飞，小爱神也是这样，还有绮霓女神，荷马不是说过吗？她"有如受惊的鸽子"。

欧厄尔庇得斯 还有宙斯不也是飞着拿雷劈人吗？

珀斯特泰洛斯 要是人类愚蠢无知，看不起你们，继续崇拜奥林匹斯山的神，到那时候一群麻雀跟白嘴鸦就吃光他们田里的种子，他们没饭吃，让得墨特尔女神量给他们麦子好了。

欧厄尔庇得斯 她才不肯呢，她总有理由拒绝的。

珀斯特泰洛斯 还有老鸦可以把耕地的牛呀，牲口呀，眼睛都啄瞎，来试验它们的本事，要是阿波罗神做医生给它们治疗，他们就得花钱。

欧厄尔庇得斯 别忙，等我先卖掉我的两头小牛。

珀斯特泰洛斯 可是他们只要承认你们是神，是大地、海洋，是宙斯的爸爸，是他们的命根子，那对他们的好处可就大啦。

歌队长 你给我们说说看。

珀斯特泰洛斯 蝗虫就吃不了葡萄了，猫头鹰跟鹩鸟的队伍可以消灭它们；那些蚜虫呀，树瘿虫呀，也不能再吃掉无花果了，一队画眉鸟就可以把它们消灭精光。

歌队长 可是他们顶爱钱，我们哪有钱给他们呢？

珀斯特泰洛斯 他们来问卦的时候，你们可以给他们很多好处，告诉他们哪些买卖能赚钱，下海也不会再死人啦。

歌队长 怎么不会死人啦？

珀斯特泰洛斯 他来求，你们就告诉他现在下海怎么样："这会儿不要下海，要起风啦。""这会儿可以下海，会有钱赚。"

欧厄尔庇得斯 我不跟你们呆在一起啦，我要搞个船下海去了。

珀斯特泰洛斯 你们还可以告诉他们从前人埋藏的银子宝贝在哪儿，这你们都知道；俗语说得好："除了飞鸟谁也不知道我的宝藏。"

欧厄尔庇得斯 我要卖了船，买个锄头去挖坛子去了。

歌队长　可是身体健康是天神给的，这我们怎么办呢？

珀斯特泰洛斯　有了钱还怕身体不健康？你知道人没钱身体好不了。

歌队长　人的寿命是天神管的。他们以后怎么能"终其天年"呢？要是"天不假寿"就要"不幸夭亡"了。

珀斯特泰洛斯　哪儿的话，你们还可以把人的寿命增加到三百岁呢。

歌队长　哪儿来的那么长命？

珀斯特泰洛斯　哪儿来的？你们自己有的，没听人说过吗？"多嘴的老鸦活五代"呀！

欧厄尔庇得斯　对，鸟儿管我们真比神要强得多。

珀斯特泰洛斯　当然啦，咱们也不用给它们盖什么大理石的庙，修什么金的门；它们就住在树林子里，橄榄树就是鸟的圣庙。咱们也不用到得尔福、阿蒙去献祭了；就站在橄榄树、杨梅树跟前，拿着麦粉，举着手祷告就得啦；只用一点麦粉就得到这些好处啦！

歌队长　哎呀，你们不是敌人，是我们最亲的亲人啦！我们一定照你的话办事，你的话鼓动了我们，只要你跟我们各自本着真心结成公正无私的同盟，我们发誓要共同进攻天神；他们的灭亡指日可待。我们愿意出力，一切用脑筋的事由你们全权处理。

戴胜　对！我们不能再打瞌睡，再像尼基阿斯那样嘀咕啦①，要立刻行动起来。请两位先移步到我舍下去，到我的草舍茅庐去，并请教两位尊姓大名。

珀斯特泰洛斯　岂敢，我名叫珀斯特泰洛斯。

戴胜　这位是？

珀斯特泰洛斯　克利奥镇的欧厄尔庇得斯。

戴胜　欢迎两位光临。

珀斯特泰洛斯　岂敢！

戴胜　这里请进！

珀斯特泰洛斯　遵命，请您带路。

戴胜　请。

珀斯特泰洛斯　啊，不对，等一等，你说我们不会飞的跟你们会飞的怎么好住

① 雅典的将军尼基阿斯对西西里岛的远征曾踌躇不决多时，故云。

鸟

在一块呢?

戴胜　那没问题。

珀斯特泰洛斯　你看《伊索寓言》里不是说过吗?有一回狐狸跟老鹰同居就吃了亏。

戴胜　不用害怕。我有一种药草,你们吃了就会长翅膀了。

珀斯特泰洛斯　行,咱们就进去吧。喂,珊提阿斯跟曼诺多洛斯①,把场子上的铺盖也带进去吧。

歌队　喂,我说你呀!

戴胜　叫我干吗?

歌队　你请他们好好吃顿早饭,可是让那个甜嗓子的天仙似的夜莺出来,留她在我们这儿吧,我们好跟她一起玩。

珀斯特泰洛斯　对,答应它们吧,把那小鸟儿从芦苇里带出来吧。

欧厄尔庇得斯　真的,让她出来吧,咱们也看看夜莺。

戴胜　既然你们都这么说,就这么的吧,普罗克涅,出来吧,来见见客人。

<center>夜莺上。</center>

珀斯特泰洛斯　他妈的,这么漂亮的小鸟儿,真是又嫩又白。

欧厄尔庇得斯　你说我能干她一下吗?

珀斯特泰洛斯　她还戴着那么多金子,真像个没出嫁的大闺女似的。

欧厄尔庇得斯　我想现在就跟她亲热一下子。

珀斯特泰洛斯　你这个倒霉鬼,她的嘴是尖的。

欧厄尔庇得斯　我像剥鸡蛋壳似的从她头上把硬皮给剥下来,再跟她亲热亲热。

戴胜　我们走吧。

珀斯特泰洛斯　对,老天保佑,你带路吧。(欧厄尔庇得斯、珀斯特泰洛斯与戴胜同下)

① 珊提阿斯和曼诺多洛斯是场上人员。

五　第一插曲

甲　短语

歌队长　啊,亲爱的鸟、黄头的鸟、最亲爱的鸟啊,跟我们一同唱和所有的歌词吧,来吧,来吧,我看见你了,听见你甜蜜的歌声了;用你清音的笛来伴奏我们的迎春歌吧,开始唱吧。

乙　插曲正文

歌队长　尘世上的凡人呀,你们庸庸碌碌与草木同朽,好像木雕泥塑,好像浮光掠影,不能飞腾,朝生夕死,辛苦一生,有如梦幻,来听听我们鸟类的话,我们是不死的,长生不老,永存于大气之中,研究神仙之道的,来跟我们学习一切玄妙道义,关于鸟类的天性,诸神的世系,关于江河、冥荒、混沌;你们搞清楚了这些,那普罗狄科斯①就让他去他的吧。

　　一开头只有混沌、暗夜、冥荒和茫茫的幽土;那时还没有大地,没有空气,也没有天;从冥荒的怀里黑翅膀的暗夜首先生出了风卵,经过一些时候渴望的情爱生出来了,他是像旋风一般,背上有灿烂的金翅膀;在茫茫幽土里他与黑暗无光的混沌交合,生出了我们,第一次把我们带进光明。最初世上并没有天神的种族,情爱交合后才生出一切,万物交会才生出了天地、海洋和不死的天神,所以我们比所有天神都要早得多。

　　我们是情爱所生,这是很显然的;我们又会飞,又能帮助天下有情人。靠着我们的力量,好多漂亮的年轻人虽然坚决不肯,到末了与他们的情人成其好事,总是由于接受了鹌鹑、秧鸡、塘鹅、波斯鸟之类的馈礼。人类一切重大的好处都是从我们这儿得来的;我们告诉他们季节,春天、秋天和冬天,什么时候该种地;大雁南飞到非洲去的时候,航海的人就该

① 普罗狄科斯,当时一个诡辩家。

挂起船舵去睡觉,奥瑞斯特斯也该准备毛衣①,为了出去打劫不会着凉,然后鹞鹰又出现来报告新春;春天是剪羊毛的季节,然后燕子来了,那就该卖掉毛衣,买件薄点的衣服。我们就是你们的阿蒙、德尔斐、多多涅②、阿波罗,因为你们不管干什么都得先找鸟问上一卦,不管是做买卖,是置家具,还是吃喜酒。你们问卦要找鸟,求签也找鸟,打喷嚏也叫鸟,开会也叫鸟,说一句话是鸟,佣人是鸟,驴子也是鸟,所以我们就是你们的阿波罗神,这是很清楚的。

丙 快调

歌队长 所以你们就以我们为神吧,我们可以预言季节,春夏秋冬,我们也不像宙斯那样盛气凌人,高高在上,而是总在这里给你们子子孙孙福寿康宁,青春欢乐,还有鸟奶给你们吃;我们要让你们那么满足,满足得受不了。

丁 短歌首节

歌队 林中女神呀,啾啾啾,唧唧唧,五彩纷披呀,同你在幽谷重岩之间呀,啾啾啾,唧唧唧,坐在槐树荫里呀,啾啾啾,唧唧唧,我的黄嘴放出神圣庄严的歌曲,颂赞山神山母呀,啾啾啾,唧唧唧,好像佛律尼科斯③呀,有如蜜蜂采蜜呀,收集起仙乐作出自己甜蜜的歌词呀,啾啾啾,唧唧唧!

戊 后言首段

歌队长 诸位观众,要是你们哪位愿意跟我们鸟类在一起,一辈子过舒服的生活,就请来吧;你们这儿认为是可耻的犯法的事,在我们那儿都是好的。譬如说,这儿法律规定,打你自己爸爸是不对,在我们那儿就没什

① 奥瑞斯特斯,此处不是指古代传说中阿伽门农的儿子,而是雅典当时一个劫路的强盗。
② 这三个地名都是神庙所在地。
③ 佛律尼科斯,著名诗人。

么,要是有只鸟打了它爸爸,还跑过去说:"扬起嘴来,咱们斗一斗。"再如你们哪位是个逃亡奴隶刺过花的,他可以到我们那儿当梅花雀。要是有谁像斯品塔罗斯①那样,是个不折不扣的弗里基亚种,他就可以来做菲勒蒙②种的弗里基亚鸟。要是有谁是个外国奴隶像厄塞刻斯提得斯那样,到我们那儿生下小鸟,就可以取得国籍了。要是珀西阿斯的儿子③想给敌人打开城门,就让他变成鹧鸪吧,有其父必有其子呀,像鹧鸪那样逃跑在我们那儿是不算回事的。

己　短歌次节

歌队　那群鹅就这么一同叫着,啾啾啾,唧唧唧,打着翅膀,歌颂着阿波罗神,啾啾啾,唧唧唧,一排一排地坐在赫布洛斯河边,啾啾啾,唧唧唧,声音直达云中,鸟兽震恐,海不扬波,啾啾啾,唧唧唧,高山发出回响,众神惊讶,山上的神女们也都唱起歌来,啾啾啾,唧唧唧!

庚　后言次段

歌队长　没有比长上翅膀更好更舒服的事了。诸位观众,要是你们哪位长了翅膀,看腻了悲剧就不用饿着肚子等下一出,你们就可以飞回家吃了午饭,吃饱了再回来看我们演出。要是你们那儿有个帕特罗克勒得斯④要屙屎,他也不用屙在大衣里,他可以飞回去,屙完了,放完了屁再回来。要是哪位跟个娘们通奸,看见她丈夫在前排看戏,就可以飞了去,奸完了再飞回来坐着。由此看来,长翅膀岂不是最妙的事吗?就说狄伊特瑞斐斯⑤才不过有个草编的翅膀,可是已经被选为骑兵队长,又升为将军,从无名小卒成为大人物,变成黄头大马鸡了。

①　斯品塔罗斯,一个没有雅典国籍的外国人。
②　菲勒蒙,一个没有雅典国籍的外国人。
③　珀西阿斯的儿子,事迹无可考,总之是个投降敌人的人。
④　帕特罗克勒得斯,雅典官员,曾当众出丑。
⑤　狄伊特瑞斐斯,编草篮子的,草篮子的把子在希腊文里也叫"翅膀"。

六 第三场

　　　　　　　珀斯特泰洛斯、欧厄尔庇得斯带上翅膀上。

珀斯特泰洛斯　好好,就这样吧。他妈的,我从来没见过更可笑的玩意儿。
欧厄尔庇得斯　你笑谁呀?
珀斯特泰洛斯　笑你的翅膀,你知道你像什么?像只偷工减料的鹅。
欧厄尔庇得斯　你像摘光了毛的八哥。
珀斯特泰洛斯　用诗人埃斯库罗斯的话来说,"这不怪旁人,而怪自己的羽毛"①。
歌队长　现在我们该怎么办呢?
珀斯特泰洛斯　我们得先给这国家起个气派大、叫起来又响亮的名字;然后我们敬神。
欧厄尔庇得斯　我也那么说。
歌队长　那好吧,我们给它起个什么名字呢?
珀斯特泰洛斯　你看我们就叫它作鼎鼎大名的斯巴达怎么样?
欧厄尔庇得斯　他妈的,咱们国家叫斯巴达?拿它作床绷子②我也不干。
珀斯特泰洛斯　那我们叫它什么呢?
歌队长　从那浩荡长空之中找个响亮名字好了。
珀斯特泰洛斯　就叫云中鹁鸪国好不好?
歌队长　好呀,好呀,你这个名字可是妙极了。
欧厄尔庇得斯　那个特阿革涅斯同埃斯基涅斯③的整个金银财宝不就是在这个云中鹁鸪国里么?
珀斯特泰洛斯　而且这就是那佛勒格拉之原④,就是宙斯吹牛打败巨人的地方。
欧厄尔庇得斯　这真是个堂堂大国,谁来做护城神呢?咱们给哪个神绣衣

①　引自埃斯库罗斯的失传悲剧《米尔弥冬人》。
②　床绷子,在希腊文里与"斯巴达"音同。
③　特阿革涅斯同埃斯基涅斯都是善于吹牛的人。
④　佛勒格拉之原,希腊神话里宙斯战败巨人的地方。

服呢？①

珀斯特泰洛斯　给咱们的雅典娜怎么样？

欧厄尔庇得斯　那还像个规规矩矩的国家？一个娘儿们穿上全身盔甲，克勒斯特涅斯②反倒拿着针线？

珀斯特泰洛斯　谁来守卫城上的雉堞呢？

歌队长　我们有波斯种的鸟，处处称为战神的小鸡。

欧厄尔庇得斯　啊，小公鸡殿下呀，对，它站在石头上正合适。

珀斯特泰洛斯　你现在腾云驾雾，帮它们造城墙去吧，去抬石子，脱下衣服和泥，拿灰斗，下梯子，站岗，封上火，巡逻，打更，睡觉，派两个报信员，上天，下地，然后到我这儿来。

欧厄尔庇得斯　你呢？就在这儿呆着哼哼吗？

珀斯特泰洛斯　好朋友，我叫你去就去吧，这些事没你办不了，我得给新的神献祭，叫祭司来举行仪式，喂，喂，把篮子跟盆子拿来。（欧厄尔庇得斯下）

歌队　（首节）我们赞成呀，我们同意呀，我们主张用伟大庄严的乐舞敬神呀，献上羔羊表示感谢呀，去呀，去呀，给神唱歌呀，让开里斯③来伴奏呀。（首节完）

珀斯特泰洛斯　别嚷嚷了，这是什么？他妈的，我见过不少怪事，可是还没见过戴着口套的老鸦④。（祭司上）祭司，干活吧，给新的神上供吧！

祭司　我就照办，拿篮子的在哪儿？（拿过篮子，开始祷告）啊，保护鸟的灶神呀，保护灶的鹞鹰呀，一切男鸟神、女鸟神呀！

珀斯特泰洛斯　苏尼昂⑤的海鹰呀，海鸥呀！

祭司　皮托和得罗斯的鹅呀，鹌鹑领导的勒托呀，阿尔特弥斯燕雀婆呀！

珀斯特泰洛斯　不叫科莱尼斯⑥而叫燕雀的女神呀！

① 雅典人每四年在雅典娜大节把一件锦袍献给他们的护城神雅典娜。
② 克勒斯特涅斯，一个有些女人气的雅典官员。
③ 开里斯，据旧注是个很坏的吹笛手。
④ 吹笛人带着老鸦面具并戴口套，故云。
⑤ 苏尼昂，阿提卡东南端海岬，那里建有阿波罗神庙。
⑥ 科莱尼斯，阿尔特弥斯祭祀用名。

鸟

祭司　萨巴最俄斯①那梅花雀呀，神人的母亲大鸵鸟呀！

珀斯特泰洛斯　大鸵鸟呀，克勒奥克里托斯②的母亲呀！

祭司　使云中鹁鸪国人福寿康宁呀，希奥斯人③同此呀！

珀斯特泰洛斯　好个"希奥斯人同此"！

祭司　还有英雄鸟呀，他们的徒子徒孙呀，秧鸡呀，啄木鸟呀，白鹈鹕鸟呀，灰鹈鹕鸟呀，莺鸟呀，雷鸟呀，孔雀呀，芦莺呀，凫鸟呀，鹳鸟呀，黑头鸟呀，白鹅鸟呀！

珀斯特泰洛斯　去你的吧，别乱叫啦，你这家伙叫那些海鸟鹫鸟来吃什么？你没看见一只鹞鹰就能把这点都抓光吗？你跟你那花圈，去你的吧，我自己来献祭得了。

歌队　（次节）盆子拿过来又该唱第二道敬神的歌了，我请各位天神，最好只来一位，这样才够吃，因为献祭的就剩下毛跟犄角了。（次节完）

珀斯特泰洛斯　献祭吧，向有翅膀的神祷告吧！

　　　　　　　　　　诗人上。

诗人　啊，幸运的云中鹁鸪国呀，
　　　文艺女神给她唱个歌呀！

珀斯特泰洛斯　这是哪儿来的把戏？你说你是干什么的？

诗人　用荷马的话来说，我是唱着甜蜜的歌词的女神的贱仆。

珀斯特泰洛斯　哦，是个奴隶，那怎么留着长头发？

诗人　我不是奴隶；用荷马的话来说，我们教唱的都是女神的贱仆。

珀斯特泰洛斯　怪不得你的大褂子也那么贱呢。诗人呀，你跑到这儿来干什么呀？

诗人　我曾经为你们的云中鹁鸪国写过不少优美的诗歌，什么环舞曲呀，处女歌呀，西摩尼得斯④体呀，样样都有。

珀斯特泰洛斯　你什么时候写的？在什么年代？

诗人　啊，许多年了，在许多年以前我就歌咏了这国家。

①　萨巴最俄斯，一位东方酒神。
②　克勒奥克里托斯，一个容貌丑陋的人，故比作鸵鸟。
③　希奥斯人，雅典人忠实的同盟，一切协定都把他们带上，故此处祭祀把他们也加上了。
④　西摩尼得斯，古希腊著名的抒情诗人之一。

珀斯特泰洛斯　可是我不是正在庆祝它的诞生,刚刚给它起了名字吗?

诗人　啊,那神女的捷足的消息赛过了驷马的奔驰呀!啊,你与圣火同名的,埃特那国的建立者呀,我的国父,你心里想给我什么就赐给我吧。①

珀斯特泰洛斯　咱们要是不给他点东西打发他走路,那他要把咱们啰嗦死了。(向祭司)喂,你有件外套跟一件衬衫,把外套脱下来给这位聪明的诗人吧。这外套你拿去,我看你是冻得直哼哼。

诗人　女神很高兴接受这件礼物,但请听诗人品达罗斯的这行诗。

珀斯特泰洛斯　这家伙还舍不得离开。

诗人　在粟特人的居处啊,
　　　游荡着斯特拉同;
　　　没有毛织的内衣啊,
　　　外套没有衬衫甚不光荣。

明白我的意思吗?

珀斯特泰洛斯　我明白你还想要这件衬衫,(向祭司)脱下来吧,谁叫他是个诗人呢?(向诗人)来,拿去。

诗人　我这就走了,我将为这国家作出这样的诗歌:啊,有着黄金宝座的城市呀,严寒呀,战栗呀,我来到这丰收的雪盖着的原野呀。哈,哈,哈!(诗人下)

珀斯特泰洛斯　他妈的,你拿了这件衬衫就不用怕严寒了。这真是无冈之灾,他怎么那么快就找到这儿来了。(向祭司)你端着盆子走。肃静,肃静!②

　　　　　　　　预言家上。

预言家　别动那头羊。

珀斯特泰洛斯　你是干什么的?

预言家　干什么的,我是预言家。

珀斯特泰洛斯　他妈的!

预言家　年轻人,不要小看了天机,我乃是巴基斯③门下的预言家,我要给云

① 这几句都是诗人品达罗斯的诗里的。
② 祭仪再次开始。
③ 巴基斯,波奥提亚预言家。

中鹈鹕国占一卦。

珀斯特泰洛斯　那你怎么不在建立国家以前就来呢？

预言家　此乃天意如此。

珀斯特泰洛斯　好吧，让咱们听听你讲吧。

预言家　"如果狼与灰色乌鸦来定居于科任托斯城与西库昂城之间的中间地带。"

珀斯特泰洛斯　科任托斯城跟我们有什么关系？

预言家　此处是指空中地带；"首先要向潘多拉①献上白毛公羊，然后有第一个人来解说此签者，要给他一件好大衣跟一双新鞋子。"

珀斯特泰洛斯　哦，还要鞋子？

预言家　有书为证："还要给他一只酒杯，还要给他一大捧烤肉。"

珀斯特泰洛斯　哦，还要烤肉？

预言家　有书为证："神宠的年轻人呀，你要是照我的话去做，你就可以变成空中的鹰；要是不照做，你就变不了鹰，变不了鸽子，也变不了啄木鸟。"

珀斯特泰洛斯　哦，有这些事？

预言家　有书为证。

珀斯特泰洛斯　你的卦跟我的不一样，我这是打阿波罗神那儿抄下来的："要是有下流骗子来此，扰乱仪式的进行，想要祭肉，那就给他当胸一拳头。"

预言家　你这是信口开河。

珀斯特泰洛斯　有书为证："他就是天空飞鸟，就是兰朋本人，就是著名的狄奥佩特斯②，也不要饶了他。"

预言家　有这些事？

珀斯特泰洛斯　有书为证，你还不滚吗？去你的吧！（打预言家）

预言家　哎呀，救命呀！（逃下）

珀斯特泰洛斯　你还不跑到别处讲你的预言去？

历数家上。

历数家　我来到你们这里——

珀斯特泰洛斯　又来了一个祸害！你来干什么的？你有什么企图，有什么打

① 潘多拉，天神遣来人间的一个女人，她的宝盒给人间带来各种灾难。
② 狄奥佩特斯，一个著名的预言家。

算？你这是装的什么角色？

历数家　我来丈量你们的大气,给它划分里数。

珀斯特泰洛斯　他妈的,你到底是谁呀？

历数家　我是谁？我是鼎鼎大名的墨同①,在希腊和科洛诺斯②哪个不知,哪个不晓。

珀斯特泰洛斯　原来如此,请问你,这又是什么东西？

历数家　这是量气用的律尺,那整个大气有如极大的洪炉,我把这根弯曲的尺放在这上面,在这点放上我的圆规。明白吗？

珀斯特泰洛斯　我不明白。

历数家　我用这根直尺测量,化圆周为四方,中间作为市场,许多直路通到这中心地带,犹如星体本身虽然是圆的,直的光线则从此照耀到各处。

珀斯特泰洛斯　这家伙简直是个泰勒斯③。我说,墨同呀。

历数家　什么事？

珀斯特泰洛斯　你知道我爱你,听我的话,偷偷地溜了吧。

历数家　这是为什么呀？

珀斯特泰洛斯　就跟在斯巴达一样,这儿的人反对外国人,在闹事;城里挨打的可多着哩。

历数家　是闹意见吗？

珀斯特泰洛斯　那倒不是。

历数家　那是为什么呢？

珀斯特泰洛斯　好像他们下定决心要打所有的骗子。

历数家　那我还是走吧。

珀斯特泰洛斯　他妈的,你不一定跑得了,拳头这就来了。（打历数家）

历数家　哎呀,救命呀！（逃下）

珀斯特泰洛斯　我不早就说过,叫你走开到别处去测量吗？

视察员上。

视察员　外侨代表在哪儿？

① 墨同,希腊著名的天文学家、几何学家。
② 科洛诺斯,雅典郊外一地区。
③ 泰勒斯,是著名的数学家,聪明人。

珀斯特泰洛斯　这个萨尔达那帕罗斯①是谁？
视察员　我是当选为云中鹁鸪国的视察员。
珀斯特泰洛斯　视察员？谁派你来的？
视察员　特勒阿斯推荐的。
珀斯特泰洛斯　你愿不愿意光拿钱不干事就回去？
视察员　那敢情好啦，我应该在城里开会，还得给波斯总督②办点事。
珀斯特泰洛斯　那你就拿了钱走吧，这就是你的薪俸。（打视察员）
视察员　这是干吗？
珀斯特泰洛斯　给波斯总督办事么。
视察员　来作见证呀，他打了视察员呀。
珀斯特泰洛斯　你还不走？还不带着投票箱子滚蛋？（视察员下）这真他妈的怪事，还没敬完神，他们就派视察员来了。

　　　　　　　　　卖法令的人上。

卖法令的人　"若有云中鹁鸪国国民侮辱雅典国民——"
珀斯特泰洛斯　这些又是什么玩意？
卖法令的人　我是卖法令的，我来这儿卖给你们新的法令。
珀斯特泰洛斯　什么法令？
卖法令的人　"云中鹁鸪国所用度量衡及钱币应相当于阿育畏人所用者。"
珀斯特泰洛斯　你就要相当于啊唷喂人了。（打他）
卖法令的人　你打我干吗？
珀斯特泰洛斯　你还不把法令拿走？我就要给你一些厉害的法令。（卖法令的人逃下）

　　　　　　　　　视察员上。

视察员　我传珀斯特泰洛斯于4月到庭，诉以伤害人身之罪。
珀斯特泰洛斯　真的？你还在这儿？

　　　　　　　　　卖法令的人上。

卖法令的人　"如有人，驱逐地方官员，并不依石碑法令——
珀斯特泰洛斯　他妈的，你也还在这儿！

① 萨尔达那帕罗斯，亚述国王，服装华丽。此借喻官派十足。
② 波斯总督，指法耳那刻斯，是当时的重要人物。视察员的话，是表示他自己的重要。

卖法令的人　我要毁了你,我要提出罚你一万块钱。

珀斯特泰洛斯　我要砸了你的投票箱子。

卖法令的人　要记得那天晚上你在石碑下拉稀屎。

珀斯特泰洛斯　哎呀,抓住他,(视察员、卖法令的人下)怎么你要走了？咱们还是赶快进去吧,还是在屋里给神供羊好些。(珀斯特泰洛斯及祭司下)

七　第二插曲

甲　短歌首节

歌队长　所有的人现在都要给我们献祭,向我们祷告;我们统治万方,眼观万物,看护一切土地花果,杀死一切害虫;它们以无餍的馋嘴在地下咬掉花苞,在树上咬掉果实,我们消灭这些把芬芳的花咬死并玷污了它们的害虫;一切吃花果的害虫都在我们翅膀下遭到毁灭。

乙　后言首段

歌队长　今天雅典城里有这么一个布告:"如有人杀死墨利奥斯人狄阿戈拉斯[1],奖金一镒;如有人杀了已死的君王,也奖金一镒。[2]"我们现在也要作这么一个布告:"如有人杀死捉雀人菲罗克拉提斯,奖金一镒;如将他活捉,奖金四镒,因他曾将燕雀用绳穿起出卖,一个铜钱七只,并将鹌鹑吹大肚子,公开予以侮辱,并将羽毛插进乌鸦鼻中戏弄,并曾喂养鸽子,用绳穿起,放在陷阱里作为饵物。"这就是我们的布告。如果有人把鸟关在笼子里喂养,我们请你们把鸟放走,如你们不听,终将也被鸟捉去,也用绳穿起,作为引诱别的人的饵物。

[1] 狄阿戈拉斯,哲学家,因主张无神论和废除偶像而被驱逐出境。

[2] 雅典久已没有君主,这是讥讽那些还在主张废除君主的政客们。

丙　短歌次节

歌队　我们是幸福的鸟类，我们冬天不用穿毛衣，夏天也不用怕远射的阳光太热；我们在繁花丛树、深山幽谷里自由自在，那时唱歌的草虫正高声歌唱，晒着中午的阳光，冬天我们在岩洞里休息，和山里的神女游戏，春天我们就啄吃才开的、雪白的、神女园里的长春花。

丁　后言次段

歌队长　现在我们出于好意，要跟评判员们谈谈关于这次赛会的事：我们要是赢了，他们将要得到许多好处，比从前阿勒克珊德罗斯①所得到的还要多的多。首先，劳里昂的银枭币②那是评判员们最喜欢的，你们不会缺少，而且越来越多，钱要在口袋里作窝，孵出小钱来；你们生活要舒服得就像住在圣庙里一样，因为我们要在你们屋顶上放上飞鹰的楣饰；你们要是想盗用公款，我们就给你们一只飞得快的鹞鹰；你们要是想吃饭，我们就送给你们反刍过的细粮；可是要是你们不让我们得奖，你们就赶快，像石像那样，做些铜盘子戴在头上吧；要不然我们动了火，你们一穿上白净净的衣服，我们就要来报仇，我们所有的鸟都要来拉屎。

八　第四场

珀斯特泰洛斯上。

珀斯特泰洛斯　咱们的祭祀很顺利，可是怎么还没有人从建筑的城墙那儿来报信呢？看，这儿跑来了一个像赛跑一样喘着大气的。

报信员甲上。

报信员甲　我我我我我们的老爷珀斯特泰洛斯在哪儿？

珀斯特泰洛斯　我在这儿。

① 阿勒克珊德罗斯，即古代特洛伊城的帕里斯王子。
② 雅典的钱币上有枭鸟的形象，劳里昂是银矿地名。

报信员甲　您的城墙完工了。

珀斯特泰洛斯　好消息。

报信员甲　真是个顶漂亮顶神气的城墙！在城墙上面，就是吹牛大王普洛曾尼得斯跟特奥革涅斯面对面驾着车，车上的马像特洛伊城的木马那样高大，也能走动。

珀斯特泰洛斯　乖乖！

报信员甲　高度我也量过，足足有六百尺。

珀斯特泰洛斯　真不赖！谁盖得那么高？

报信员甲　没有别人，统统是鸟干的；也没有埃及砖匠，没有石匠，没有木匠，统统是自己一手造成的，真了不起！从非洲来了三万只大鹤，肚子里装满打地基用的碎石子，鹬鸟就拿嘴把它们凿平；又有一万只鹳造砖头，田凫跟别的水鸟就把水抬到空中。

珀斯特泰洛斯　谁抬泥呢？

报信员甲　苍鹭带着沙斗。

珀斯特泰洛斯　它们怎么往里装泥呢？

报信员甲　它们的办法真聪明，鹅拿脚作铲子，把泥铲到沙斗里。

珀斯特泰洛斯　这真是"白脚成家"了。

报信员甲　还有鸭子把砖头背起带来；燕子就飞上去，尾上拖着刮泥板，嘴里含着泥，就像学徒一样。

珀斯特泰洛斯　那样人还雇短工干吗？接着说吧，还怎么的？谁做完城上的木工的？

报信员甲　塘鹅是鸟里最能干的木匠，它们拿嘴锯木头做城门；那锯木头的声音呀，就像造船场里的一样，现在所有的城门都装好了，也锁好了，周围都放上了警卫；有鸟在巡逻打更；警卫都站着岗，碉堡都点上烽火，我现在要去洗手了，你也照顾别的事去吧。（报信员甲下。）

歌队长　你怎么啦？城墙这么快就建好了觉得奇怪吗？

珀斯特泰洛斯　他妈的，这还不奇怪？简直不像是真事。那儿又有一个报信员向我们这儿来了，睁着眼睛像要拚命似的。

<center>报信员乙上。</center>

报信员乙　哎呀，不好了，不好了。

珀斯特泰洛斯　什么事？

报信员乙　出了大乱子啦！打宙斯那儿来的一个什么神,乘着担任警戒的乌鸦卫兵不提防从城门口飞进来了。

珀斯特泰洛斯　真糟糕,是个什么神？

报信员乙　我们不知道,只知道是个带翅膀的。

珀斯特泰洛斯　你们就应该派侦察员赶快去追呀。

报信员乙　我们已经派了三万枭骑,个个爪牙锐利,还有兀鹰,鹭鹰,角鸥,皂雕,海青雕,它们振翼飞翔的声音震动天空,都在追赶；可是这个神已经离这儿不远了；就在附近。（报信员乙下）

珀斯特泰洛斯　侍从们,备箭呀,来呀,放箭呀,杀呀,给我一个弹弓呀！

歌队　（首节）开战了呀,天神跟我们不宣而战了呀,所有的鸟都来保卫冥荒所生的云雾弥漫的天空呀,好好看守,不要让那个神漏过去呀,看好了四围空中呀,现在有东西飞降下来的声音已经很近了。（首节完）

<center>绮霓女神上。</center>

珀斯特泰洛斯　喂,你你你你往哪儿飞？别动,别响,站住,停下来,你是干什么的？哪儿来的？你说你是哪儿来的？

绮霓　我是从奥林匹斯山的天神那儿来的。

珀斯特泰洛斯　你叫什么名字？你到底是条帆船还是顶帽子？①

绮霓　我是快捷的绮霓。

珀斯特泰洛斯　哦,快舰,是"帕拉洛斯"号②还是"萨拉弥尼亚"号？

绮霓　你说的什么？

珀斯特泰洛斯　枭骑,还不飞过去把她抓起来。

绮霓　把我抓起来？这是干什么？

珀斯特泰洛斯　哼,够你受的。

绮霓　这简直岂有此理！

珀斯特泰洛斯　你这个浪家伙,打哪个门进城的？

绮霓　我也不晓得是哪个门。

珀斯特泰洛斯　你看她多会装假；你是想勾搭哪个乌鸦头子去？你不说？你进城盖过戳子吗？

①　绮霓女神穿得花花绿绿的,有些像帽子,两翼高张又有些像船。

②　"帕拉洛斯"号,雅典的快舰。

绮霓　什么?

珀斯特泰洛斯　你没盖过戳子?

绮霓　你脑筋有病吗?

珀斯特泰洛斯　没有鸟给你盖戳子验收?

绮霓　当然没有给我盖戳,你这混账东西。

珀斯特泰洛斯　哦,你就打算这么偷偷摸摸地飞过混沌大气,别人的国境?

绮霓　我们天神还能往哪儿飞?

珀斯特泰洛斯　我也不知道,反正这儿不行,现在打这儿走是犯法的。你知不知道你这个绮霓完全应该被处死刑,罪有应得?

绮霓　可是我是死不了的。

珀斯特泰洛斯　死不了也得死。要是别的东西都归我们管,你们天神们却到处乱跑,也不懂得服从领导,那还了得? 你说你是打算往哪儿飞?

绮霓　往哪儿飞? 我是从宙斯那儿来,到人类那儿去,告诉他们宰杀牛羊,向奥林匹斯山的神献祭,使烤肉的香气上达天庭。

珀斯特泰洛斯　你说什么? 什么神?

绮霓　什么神? 当然是我们在天上的神。

珀斯特泰洛斯　你们是神?

绮霓　除了我们还有什么神?

珀斯特泰洛斯　现在鸟是人类的神了。人类要向鸟献祭,不敬他妈的宙斯了。

绮霓　啊,混账,混账,小心点,别让天神生气,到那时候公理之神用宙斯的斧头一下子就让你们绝了种,还有利铿尼亚的霹雳①连烟带火把你们连人带房子烧得精光。

珀斯特泰洛斯　你听我说,别这么吹牛;别乱动,你以为你能用嘴唬我们,像对付吕底亚人或弗里基亚人那样吗?② 你要明白宙斯要是再跟我捣乱,我就叫带着火的鹞鹰烧光了他的宫殿跟安菲昂③大楼。我可以派六百

① 利铿尼亚,据旧注说是欧里庇得斯的悲剧名,这戏里曾有"霹雳下击"一景。

② 吕底亚人或弗里基亚人一辞带有软弱无能的意义,这也是欧里庇得斯悲剧里的一句话。

③ 安菲昂,他的妻子是尼奥柏,悲剧作家埃斯库罗斯曾写过一篇《尼奥柏》,即写他们的故事。

名以上的穿着豹皮的仙鹤到天上去对付他，从前一个仙人就给了他不少麻烦①。至于你呀，你要是再跟我捣乱，我就要分开你这丫头的大腿，干了你这个绮霓，叫你知道我年纪虽大，我的大家伙竖起来还够你受的。

绮霓　混账，胡说八道。

珀斯特泰洛斯　你还不走？还不快点？去！去！（作驱鸟声）

绮霓　我爸爸会制止你这种无礼行为的。

珀斯特泰洛斯　哎呀，他妈的，你还不到别处去勾搭年轻小伙子去？（绮霓女神下）

歌队　（次节）我们禁止宙斯所生的诸神再来这里，他们不许再经过我们国家了，人类也不能再把地上的牺牲的香烟献给天神。（次节完）

珀斯特泰洛斯　奇怪，我们派到人间的报信员怎么还没回来？

<center>报信员丙上。</center>

报信员丙　啊，最幸福的，最智慧的，最光荣的，最智慧的，最深奥的，最幸福的珀斯特泰洛斯呀，请你降旨吧。

珀斯特泰洛斯　你说什么？

报信员丙　所有下民敬佩你的智慧，请你加上金冕。

珀斯特泰洛斯　我就加冕，他们为什么事尊敬我？

报信员丙　啊，光荣的空中国家的建立者，你还不知道人类是怎么尊崇你并热望到这里来！在你建国之前，他们都犯着拉孔尼亚人的病：留上长头发，饿着肚子，也不洗脸，模仿苏格拉底，拿着拐棍②；可是现在他们都变了，都犯起鸟病来了；他们都模仿着鸟的一切行为，并以此为乐；早上一起床大家就跟你们一样，飞到发绿（谐"法律"）的原野去，然后就钻到草岸（谐"草案"）里去，然后咀嚼那些菖榛桃李（谐"章程条例"）。他们的鸟病甚至使他们拿鸟作名字；一个跛脚的做生意的叫作鹧鸪，门尼波斯叫作燕子，俄彭提俄斯叫作不长眼睛的乌鸦，菲罗克勒斯是云雀，特奥革涅斯是冠鸭，吕库尔戈斯是紫鹤，开瑞丰是蝙蝠，绪拉科西俄斯是樫鸟，还有那儿的墨狄阿斯叫个鹌鹑，他也真像被斗鸟的把头打晕了的鹌鹑；所有的人因为喜欢鸟都唱着歌，歌里不是提到燕子，就是提到鹅、鸭子、鸽

① 指希腊神话里天神与巨人之战。
② 拉孔尼亚人，即斯巴达人。此处是嘲笑当时的一些哲学家外表污秽，形容枯槁。

子,再不然,就提到翅膀,至少也提到一点毛,那儿就是这样。我再告诉你一件事:就要有一万多人到这儿来了,他们都想要一副翅膀跟鸟的生活方式;所以你就得给这些客人准备翅膀了。

珀斯特泰洛斯　真的,咱们不能再休息了;你快去把篮子筐子装满羽毛,让曼涅斯①给我抬出来;我就在这儿招待来宾。(报信员丙下)

歌队　(首节)这样,不久人就要称我国为人口众多的国家了。

珀斯特泰洛斯　只要我们继续交着好运。

歌队　大家都爱我们的国家。

珀斯特泰洛斯　我说呀,快点拿来。

歌队　在这儿我们还缺什么呢?有智慧,有热情,有非凡的,风雅,和悦的安静。(首节完)

珀斯特泰洛斯　你做事怎么这样慢吞吞的,还不快点干?

歌队　(次节)让他快把装好羽毛的篮子拿来,你去揍他一顿吧,他简直慢得像头驴子。

珀斯特泰洛斯　曼涅斯真是个没用的家伙。

歌队　你先把羽毛一类类整理好,唱歌鸟的,占卜鸟的,还有海鸟的,然后好给来客带上合式的翅膀。(次节完)

珀斯特泰洛斯　他妈的,看你这么没用,这么慢吞吞的,简直非揍你一顿不可。

<center>逆子上。</center>

逆子　我要变个高飞的鹰呀,在那荒凉的灰色海波上飞行呀。

珀斯特泰洛斯　那报信员说的一点不假,真有一个歌唱老鹰的来了。

逆子　啊,没有比飞更美的事了;我真爱上了鸟的法律呀,我得了鸟病啦,我要飞呀,我热烈追求你们的法律,要住在你们这儿呀。

珀斯特泰洛斯　你要什么法律?我们鸟类的法律很多。

逆子　一切法律;顶好的就是那条可以咬我爸爸,掐他脖子的。

珀斯特泰洛斯　不错,要是小公鸡啄他爸爸,这我们认为是有出息。

逆子　就是为了这个我来到这儿,热烈希望掐死我爸爸,好继承他所有财产。

珀斯特泰洛斯　可是我们这儿写在柱子上还有一条古老的法律,就是当老鸟

① 曼涅斯,与前面的珊提阿斯跟曼诺多洛斯相同,都是场上人员。

把它儿子带大能飞的时候,小鸟就得抚养老鸟。

逆子　要是我还得养我老子,那我到这儿来反倒不上算啦。

珀斯特泰洛斯　可不是吗?傻小子,可是你既然好意来了,我还是像对没爹没娘的小鸟一样给你一副翅膀吧。我有一个新的不坏的意见,这是我年轻时学来的,你不要打你爸爸,你带上翅膀,拿起距刺,把鸡冠当作战盔,你去吃当兵的饭吧,出征也好,守边界也好,让你爸爸也活着;既然你爱打仗,就到特拉克去打仗吧①。

逆子　真的,这主意倒不错,我就照办。

珀斯特泰洛斯　这才是聪明人。(逆子下)

　　　　　　　　舞师基涅西阿斯上。

基涅西阿斯　(唱)

　　我翅膀轻轻飞上天庭,

　　飞过一个又一个音程。

珀斯特泰洛斯　这家伙真得要一大堆翅膀才行。

基涅西阿斯　(唱)

　　我追求着新鲜事物,

　　以我无畏的身心。

珀斯特泰洛斯　我们来拥抱这个杨柳细腰的基涅西阿斯;喂,你一步一歪地要歪到哪儿去呀?

基涅西阿斯　(唱)

　　我愿变成了鸟身,

　　吐着清音的夜莺。

珀斯特泰洛斯　算了,别唱啦,要什么就说吧。

基涅西阿斯　(唱)

　　我要你给我翅膀,

　　使我飞上天庭,

　　从云中取得新意,

　　那回风转雪的诗情。

珀斯特泰洛斯　人还能从云里取得诗情?

① 特拉克人反抗雅典统治,雅典出兵镇压,战事此时正在进行中。

基涅西阿斯　我们这一个行业就靠着这个；那些漂亮的辞句还不就是什么太空呀，阴影呀，苍穹呀，飞羽呀，你听听就明白了。

珀斯特泰洛斯　我不要听。

基涅西阿斯　非要你听不可。我将为你周游于大气之间。

（唱）

　　　　有如长颈之鸟，

　　　　　在那云里逍遥。

珀斯特泰洛斯　他妈的。

基涅西阿斯　（唱）

　　　　我要乘风破浪

　　　　　在那海上翱翔。

珀斯特泰洛斯　他妈的，我要不许你再浪。

基涅西阿斯　（唱）

　　　　我飞向南方，

　　　　又飞向北方，

　　　　直破那长空无罣障。

　　　　　　珀斯特泰洛斯打基涅西阿斯，基涅西阿斯一步一跳。

基涅西阿斯　老家伙，你这真是个好把式呀！

珀斯特泰洛斯　你还喜欢带着翅膀飞吗？

基涅西阿斯　你就这么对待各族争聘的舞蹈大师吗？

珀斯特泰洛斯　你愿不愿意留在我们这儿为勒奥特洛菲得斯①教秧鸡种的飞鸟歌舞团？

基涅西阿斯　很显然，你是拿我开心，可是我告诉你，我将坚持到底，一直到我能飞翔周游天空的时候。（基涅西阿斯下）

　　　　　　　　　　讼师上。

讼师　那空无所有的，五彩缤纷的是什么鸟呀？长翅的五彩的燕子呀！

珀斯特泰洛斯　这病可真不轻！又来了一个唱着歌的。

讼师　长翅的五彩的鸟呀，我问你。

①　勒奥特洛菲得斯，据旧注也是当时一个轻浮无聊的人。

鸟

珀斯特泰洛斯　我看他唱歌是为了他的外套太破,看样子得要不少燕子①。

讼师　谁是给来客装翅膀的?

珀斯特泰洛斯　近在眼前,你要什么?说吧。

讼师　我要翅膀,翅膀,你不用再问。

珀斯特泰洛斯　你是打算到佩勒涅②去吗?

讼师　不是,我是个海岛方面的传案的,一个讼师。

珀斯特泰洛斯　真是个好行业。

讼师　我也办理起诉;所以我要翅膀,好到各地传案。

珀斯特泰洛斯　是为了有了翅膀传案更方便?

讼师　那倒不是。我要翅膀是为了避免海盗,并且吞下大批压舱的案子以后,好随着大鹤一起飞回去③。

珀斯特泰洛斯　你就干这个行业?年轻轻的就靠着跟外国人打官司?

讼师　不干这行又干什么?我又没学过种地。

珀斯特泰洛斯　可是还有别的正当行业,可以规规矩矩地生活,不一定要打官司呀!

讼师　算了,别说教了,给我装上翅膀,让我飞吧。

珀斯特泰洛斯　我现在就在用言语让你飞。

讼师　言语怎么能让人飞?

珀斯特泰洛斯　人都是言语鼓动飞的。

讼师　人都是言语鼓动飞的?

珀斯特泰洛斯　你没听见那些父亲在理发店跟那些小伙子谈的话吗?他们说:"我的儿子被狄伊特瑞斐斯的话鼓动得直想飞去赛车。"又一个也说:"我的孩子给鼓动得一心想要飞到剧场里去看悲剧。"

讼师　那么你是说用言语能够叫人飞?

珀斯特泰洛斯　就是这话。人被言语鼓动飞,我也想拿好话鼓动你,叫你飞去务个正业。

① 俗语说"一个燕子不能成为春天",春天有许多燕子。他的衣服不能御寒,因为太破了,必须要春天来才解决问题,所以说要许多燕子。

② 在佩勒涅地方每有赛会,常用毛衣作为奖品,这里也是笑他衣服太破。

③ 据古代传说,大鹤飞渡地中海,必先吞下石块,作为压舱,以抵抗风暴。

讼师　可是我不打算转业。

珀斯特泰洛斯　你打算怎么样呢？

讼师　我不能叫我祖宗丢脸；办理诉讼是我的祖传行业；所以你还是给我装上又轻又快的跟鹰隼一样的翅膀吧，我好对外国人打官司，告了对方再飞回来。

珀斯特泰洛斯　哦，我明白你的企图了，你是要在被告没到庭之前就给他判罪。

讼师　一点不错。

珀斯特泰洛斯　他才航海到这儿来，你就又飞回去没收他的财产。

讼师　对，就是这样，像转陀螺似的。

珀斯特泰洛斯　对，像转陀螺似的，现在我这儿有个顶好的科耳库拉①的翅膀。

　　　　　　珀斯特泰洛斯拿起鞭子。

讼师　哎呀，你拿的是个鞭子。

　　　　　　珀斯特泰洛斯打讼师。

珀斯特泰洛斯　这就是给你装翅膀，今儿就让你转得跟陀螺一样。

讼师　哎呀，救命呀。

珀斯特泰洛斯　你还不飞？可恶的该死的东西，你再不走就叫你看看搬弄是非口舌的下场。（讼师下）

　　我们收起这些翅膀来走吧。（珀斯特泰洛斯下）

九　合唱歌

歌队　（首节）
　　　　我们飞行到各地呀，
　　　　看见不少稀奇事呀；
　　　　有一大树中心空呀，
　　　　叫克勒奥倪摩斯呀，
　　　　此树实在没有用呀，
　　　　虽然个子非常大呀；
　　　　春天开花果累累呀，

① 科尔库拉，地名，以出产皮鞭著名。

冬天丢盔又卸甲呀。
（次节）
远处有个乌托邦呀，
乌七八黑暗无光呀，
人同英雄共游宴呀，
到了夜晚各遁藏呀；
强盗奥瑞斯特斯呀，
夜静更深如相遇呀，
就要挨上一棍子呀，
并被脱掉衣裳去呀。

一〇　第五场

<center>普罗米修斯蒙着脸上。</center>

普罗米修斯　哎呀，可别叫宙斯看见我呀！珀斯特泰洛斯在哪儿？
<center>珀斯特泰洛斯上。</center>

珀斯特泰洛斯　那儿是谁呀？蒙着脸的是哪个？
普罗米修斯　你看见有天神跟在我后面吗？
珀斯特泰洛斯　哪儿会有？你是谁呀？
普罗米修斯　现在是什么时候子？
珀斯特泰洛斯　什么时候？正午刚过；可是你到底是谁呀？
普罗米修斯　过了放牛的时候没有？
珀斯特泰洛斯　哎呀，真啰唆。
普罗米修斯　现在宙斯干什么啦？放云还是收云啦？
珀斯特泰洛斯　真他妈的。
普罗米修斯　那我就露头啦？
珀斯特泰洛斯　啊，原来是亲爱的普罗米修斯。
普罗米修斯　轻点，轻点，别叫。
珀斯特泰洛斯　干什么？
普罗米修斯　别出声，别叫我的名字，要是宙斯看见我，我就毁了。请你拿这把伞挡着我，别让天神看见我，我好告诉你上面一切的事。

珀斯特泰洛斯　哈,哈,你真有先见之明,想得真妙,快点躲到伞底下去,大胆说吧。

普罗米修斯　你现在听我说。

珀斯特泰洛斯　我听着呢,你说吧。

普罗米修斯　宙斯完蛋了。

珀斯特泰洛斯　哦,什么时候完蛋的?

普罗米修斯　自从你们建立了空中国家,就没有人再给神献祭了,从那时候起,就没有烤肉的香味上升到我们那儿,没有祭肉就像过地母祭①守斋似的。那些外国神都饿急了,叫得跟伊利里亚人似的,都说要向宙斯进军,除非他让铺子开门再卖烤肉。

珀斯特泰洛斯　哦,除了你们,还有外国神?

普罗米修斯　当然,要是没有外国神,那厄塞刻斯提得斯的祖宗哪儿来的?

珀斯特泰洛斯　那些外国神叫什么名字?

普罗米修斯　叫什么名字?叫"天雷报罗斯"神②呀。

珀斯特泰洛斯　哦,我明白了,"天雷报应"这句话就是这么来的。

普罗米修斯　不错,我再告诉你一件消息:从宙斯跟外国神那儿来的使节们就要到这儿进行谈判了,可是你们别讲和,除非宙斯把王权还给鸟,还同意把巴西勒亚③嫁给你。

珀斯特泰洛斯　巴西勒亚是什么呀?

普罗米修斯　是个顶漂亮的姑娘;她管着宙斯的霹雳跟他全部财产,什么政策呀,法律呀,道德呀,海军基地呀,造谣诽谤呀,会计出纳呀,陪审津贴呀。

珀斯特泰洛斯　哦,她一切都管?

普罗米修斯　我不是说过了吗?你要是把她拿过来,一切就都是你的了。我来这儿就是为了告诉你这个。我一向是对人类有好感的。

珀斯特泰洛斯　我们有烤肉吃都是你的功劳④。

普罗米修斯　你也明白所有的神我都讨厌。

① 地母祭,雅典妇女秋天的节日,过节第三天要守禁口斋。
② 天雷报罗斯,北方种族名,不久之前曾与雅典战斗,此处用作双关语。
③ 巴西勒亚,虚拟的人物,暗指宙斯的王权。
④ 据希腊神话,普罗米修斯神曾盗火给人类,于是人类才得火食。

珀斯特泰洛斯　对，你是一直讨厌神的。
普罗米修斯　我真是个不折不扣的提蒙①。我得回去了；把伞拿过来；宙斯就是在上面看见我，他也以为我是在跟着献祭的姑娘呢。
珀斯特泰洛斯　椅子你也拿去吧，那就像个跟班的了。（普罗米修斯下）
歌队　（首节）
　　　　　玄踵之国有水池呀，
　　　　　苏格拉底在这里呀，
　　　　　囚首丧面独招魂呀，
　　　　　还有佩珊德罗斯呀，
　　　　　有如英雄奥德修呀，
　　　　　杀祭骆驼觅亡魄呀，
　　　　　飞来蝙蝠开瑞丰呀，
　　　　　来吃骆驼喉中血呀②。

　　　　　　　　波塞冬、天雷报罗斯神及赫拉克勒斯上。

波塞冬　使节们，我们来此空中，鹎鸠国已经在望了。（对天雷报罗斯神）你干什么？还要披发左衽吗？还不把大襟翻到右边来？你这个混蛋，你真是个地道的莱斯波狄阿斯③。要是众神选举选出这种家伙，民主政治要把我们带到哪儿去呀？
天雷报罗斯　别动我。
波塞冬　他妈的，我真没见过像你这样野蛮的神。赫拉克勒斯，我们该怎么办？
赫拉克勒斯　你听我说过，我要把那个人掐死；他是个什么东西，敢封锁我们天神？
波塞冬　伙伴，我们是来讲和的使节。
赫拉克勒斯　那我更要掐死他。
珀斯特泰洛斯　（对仆人）把刀递给我；把酱拿来；把奶油也给我；把火弄旺点。
波塞冬　我们三位天神向你致敬。

① 提蒙，一个雅典人，但他痛恨其他雅典人，这里作为比喻。
② 这段合唱歌是讥讽哲学家苏格拉底，比之为招魂的巫师；讥讽当时政客佩珊德罗斯，他曾策划政变，事败逃走，这里说他懦弱无能，要招回丧失的魂魄，又害怕而逃走；也讥讽另一政客开瑞丰，比之为蝙蝠，偷来吃血。
③ 莱斯波狄阿斯，据旧注说，是个故意把衣服穿歪来掩盖他难看的腿的人。

珀斯特泰洛斯　我忙着抹酱呢。

赫拉克勒斯　那是什么肉？

珀斯特泰洛斯　是一些反抗民主党被处死刑的鸟。

赫拉克勒斯　哦,那就先给它们抹上酱？

珀斯特泰洛斯　哦,原来是赫拉克勒斯。你好呀,有什么事吗？

波塞冬　我们是使节,天神派我们来讲和的。

仆人　瓶里没有油了。

赫拉克勒斯　鸟肉要油光光的才好看。

波塞冬　打仗我们没有便宜好占。你们要是跟我们友好,你们水池里就可以总有雨水,而且天天都是晴天。这一切我们都可以全权处理。

珀斯特泰洛斯　可是我们并没有首先发动战争。要是现在你们愿意采取公平合理的态度,我们也愿意签订和约。要公平合理就是这样:让宙斯把王权还给鸟类;你们要是同意,我就请使节们赴宴。

赫拉克勒斯　这我都很满意而且赞成。

波塞冬　什么？你这傻子,真是个没用的饭桶。你要让你爸爸退位吗？

珀斯特泰洛斯　哪里的话！要是鸟类在下界治理国家,你们天神不是更有力量吗？现在人类都躲在云彩下面赌假咒,你们要是有鸟类作你们的盟军,人类要是再用宙斯和乌鸦的名义赌假咒,乌鸦就会悄悄飞了去把他们眼睛啄瞎。

波塞冬　对,这话有道理。

赫拉克勒斯　我也这么想。

珀斯特泰洛斯　(对天雷报罗斯)你说怎么样？

天雷报罗斯　三个统统的。

珀斯特泰洛斯　你看,这家伙也赞成了。现在你们再听我说,还有一个好处:要是有人许下愿来要给神献祭,后来他因为吝啬,又拿话来搪塞,说什么"天神是善于等待的",我们就可以找他取得代价。

波塞冬　怎么做法？

珀斯特泰洛斯　这个人在数钱或者坐着洗澡的时候,一只鹞鹰就会飞下来,乘他不提防,抓走两只羊的代价拿到神那里去。

赫拉克勒斯　我赞成把王权还给他们。

波塞冬　问问天雷报罗斯神的意见。

赫拉克勒斯　天雷报罗斯,你想要哼哼吗?

天雷报罗斯　你皮打棍的。

赫拉克勒斯　他说他完全同意。

波塞冬　你们既然都这么说,我也同意好了。

赫拉克勒斯　喂,我们一致同意关于王权这一条。

珀斯特泰洛斯　不错,我又想起来另外一条:我们可以让老天爷留着他太太,可是他得把巴西勒亚那位姑娘给我做老婆。

波塞冬　这简直不是谈判,我们还是回去吧。

珀斯特泰洛斯　我们都无所谓。厨子,把卤子做甜点。

赫拉克勒斯　他妈的,波塞冬,你到哪儿去?我们为一个娘儿们值得吵架吗?

波塞冬　那我们怎么办呢?

赫拉克勒斯　怎么办?同意不就得了?

波塞冬　什么?傻子,你不知道他是骗你,你要把你自己毁了。要是宙斯把她交出来,他一旦死了,你就要一文不名了,宙斯死后全部财产都应该是你的。

珀斯特泰洛斯　哎呀,他真会骗人,到我这边来我好告诉你,傻子,他是骗你;根据现行法律你父亲的财产丝毫也不属于你,因为你是个杂种,不是亲的。

赫拉克勒斯　我是个杂种?你这是什么话?

珀斯特泰洛斯　当然是呀,你是个外国婆子生的,你想雅典娜是个闺女,要是有亲生兄弟,她还会继承吗?

赫拉克勒斯　要是我爸爸死的时候偏要把财产给我呢?

珀斯特泰洛斯　法律不许他这么干。现在鼓动你的这个波塞冬到时候就会宣布自己为亲生兄弟,把你爸爸的遗产要过去的,我可以给你念念梭伦法:"若有嫡亲儿子,妾生不得继承;若无嫡亲儿子,财产归于近亲。"

赫拉克勒斯　那我就一点都得不到遗产?

珀斯特泰洛斯　当然啦,你说,你爸爸给你到族里去登记过吗①?

赫拉克勒斯　那可没有,我一直觉得奇怪呢。

珀斯特泰洛斯　别傻张着嘴看天,像要找谁拚命似的,你要是愿意留在我们

① 雅典人生子必须到本族里去登记。

这儿,我可以封你为王,而且给你鸟奶吃。

赫拉克勒斯　我说你关于那姑娘的意见完全正确,我主张给你。

珀斯特泰洛斯　你怎么样?

波塞冬　我不同意。

珀斯特泰洛斯　那一切全看天雷报罗斯神决定了。(向天雷报罗斯)喂,你怎么样?

天雷报罗斯　漂亮姑娘巴西勒亚的因此归鸟的。

赫拉克勒斯　看,他说应该归鸟所有。

波塞冬　没有,他没说给鸟,他说的是她像燕子飞了的。

赫拉克勒斯　那他说是应该给燕子。

波塞冬　你们都同意了,讲好了,既然这样,我也不说话了。

赫拉克勒斯　我们同意你的一切条件。你跟我们到天上去吧,去拿巴西勒亚跟一切那儿的东西。

珀斯特泰洛斯　这些鸟杀得正是时候,正好吃喜酒用。

赫拉克勒斯　我留下来烤鸟肉好不好?你们先走。

波塞冬　烤鸟肉?你说你很馋,不就得了吗?跟我们走吧。

赫拉克勒斯　我是真想尝一尝。

珀斯特泰洛斯　里面哪一位给我拿结婚礼服来。

　　　　波塞冬、天雷报罗斯神、赫拉克勒斯与珀斯特泰洛斯同下。

歌队　(次节)

　　　　就在法奈铜漏侧呀,
　　　　有人靠舌头过活呀,
　　　　春种秋收植葡萄呀,
　　　　连采果子都用舌呀;
　　　　他们都是外国人呀,
　　　　戈尔吉与菲利波呀,
　　　　由此希腊成常规呀,

献祭必须先割舌呀。①

一一　退场

　　　　　　报信员上。

报信员　啊,万事俱备,好得说不出呀,幸福的飞鸟种族呀,欢迎你们的王回家呀。他来到金殿上比任何明星还要灿烂,比太阳远射的光辉还要光明,他带来了美得无法形容的新娘,掌握着宙斯的有翼的霹雳,香气弥漫上达天庭,美妙的景象呀,微风吹散了缭绕的肉香;他来了;让女神放出圣洁的吉祥的歌声吧。

　　　　　　珀斯特泰洛斯与新娘上。

歌队

　　前后左右鸟环飞呀,
　　欢迎幸福新郎归呀,
　　年少貌美多么好呀,
　　我们国家好运道呀,
　　鸟类幸福全靠他呀,
　　唱歌欢迎他回家呀,
　　往日也这样唱歌呀,
　　天命宙斯登宝座呀,
　　统率众神做天王呀,
　　娶了赫拉上婚床呀,
　　年轻爱神金翅膀呀,
　　驾着车来做傧相呀,
　　唉咳呀,唉咳呀。

珀斯特泰洛斯　我喜欢你们的歌颂,你们的诗词使我感动。

歌队

① 这段合唱歌是讥讽雅典当时靠诡辩吃饭的人,戈尔吉阿斯(这里简译为戈尔吉)是著名的诡辩家,菲利波斯(简译为菲利波)是其弟子。雅典人献祭有先将牺牲的舌头割下致祭的习惯,故云。

　　　　　他带雷电来人间呀，
　　　　　带来宙斯霹雳鞭呀，
　　　　　闪烁可怕的雷电呀，
　　　　　看那神火耀金黄呀，
　　　　　看那喷焰的神枪呀，
　　　　　雷声隆隆雨声狂呀，
　　　　　你的威力摇大地呀，
　　　　　宙斯给了他的妻呀，
　　　　　巴西勒亚归于你呀，
　　　　　唉咳呀，唉咳呀。
珀斯特泰洛斯　现在所有飞鸟种类跟着新郎新妇到天神的宫殿和婚床去吧。
　　伸出你的手来，我的爱人，拿住我的翅膀跳舞吧，我就把你轻轻举起。
歌队
　　　　　欢呼胜利大家唱呀，
　　　　　高高在上乐无疆呀。

罗密欧与朱丽叶

朱生豪 译
方　重 校

剧中人物

爱斯卡勒斯　维洛那亲王
帕里斯　少年贵族，亲王的亲戚
蒙太古 ⎫
凯普莱特 ⎭ 互相敌视的两家家长
罗密欧　蒙太古之子
茂丘西奥　亲王的亲戚 ⎫
班伏里奥　蒙太古之侄 ⎭ 罗密欧的朋友
提伯尔特　凯普莱特夫人之内侄
劳伦斯神父　法兰西斯派教士
约翰神父　与劳伦斯同门的教士
鲍尔萨泽　罗密欧的仆人
山普孙 ⎫
葛莱古里 ⎭ 凯普莱特的仆人
彼得　朱丽叶乳媪的从仆
亚伯拉罕　蒙太古的仆人
卖药人
乐工三人

茂丘西奥的侍童
帕里斯的侍童

蒙太古夫人
凯普莱特夫人
朱丽叶　凯普莱特之女
朱丽叶的乳媪

维洛那市民；两家男女亲属；跳舞者、卫士、巡丁及侍从等
致辞者

地　点

维洛那；第五幕第一场在曼多亚

开 场 诗

致辞者上。
故事发生在维洛那名城，
　有两家门第相当的巨族，
累世的宿怨激起了新争，
　鲜血把市民的白手污渎。
是命运注定这两家仇敌，
　生下了一双不幸的恋人，
他们的悲惨凄凉的殒灭，
　和解了他们交恶的尊亲。
这一段生生死死的恋爱，
　还有那两家父母的嫌隙，
把一对多情的儿女杀害，
　演成了今天这一本戏剧。
交代过这几句挈领提纲，
请诸位耐着心细听端详。（下。）

第 一 幕

第一场　维洛那。广场

　　　　　　　　山普孙及葛莱古里各持盾剑上。
山普孙　葛莱古里，咱们可真的不能让人家当作苦力一样欺侮。
葛莱古里　对了，咱们不是可以随便给人欺侮的。
山普孙　我说，咱们要是发起脾气来，就会拔剑动武。
葛莱古里　对了，你可不要把脖子缩到领口里去。
山普孙　我一动性子，我的剑是不认人的。
葛莱古里　可是你不大容易动性子。
山普孙　我见了蒙太古家的狗子就生气。
葛莱古里　有胆量的，生了气就应当站住不动；逃跑的不是好汉。
山普孙　我见了他们家里的狗子，就会站住不动；蒙太古家里任何男女碰到了我，就像是碰到墙壁一样。
葛莱古里　这正说明你是个软弱无能的奴才；只有最没出息的家伙，才去墙底下躲难。
山普孙　的确不错；所以生来软弱的女人，就老是被人逼得不能动；我见了蒙太古家里人来，是男人我就把他们从墙边推出去，是女人我就把她们望着墙壁摔过去。
葛莱古里　吵架是咱们两家主仆男人们的事，与她们女人有什么相干？
山普孙　那我不管，我要做一个杀人不眨眼的魔王；一面跟男人们打架，一面对娘儿们也不留情面，我要她们的命。

葛莱古里　要娘儿们的性命吗？
山普孙　对了，娘儿们的性命，或是她们视同性命的童贞，你爱怎么说就怎么说。
葛莱古里　那就要看对方怎样感觉了。
山普孙　只要我下手，她们就会尝到我的辣手；我是有名的一身横肉呢。
葛莱古里　幸而你还不是一身鱼肉，否则你便是一条可怜虫了。拔出你的家伙来；有两个蒙太古家的人来啦。

　　　　　　　　　　亚伯拉罕及鲍尔萨泽上。

山普孙　我的剑已经出鞘；你去跟他们吵起来，我就在你背后帮你的忙。
葛莱古里　怎么？你想转过背逃走吗？
山普孙　你放心吧，我不是那样的人。
葛莱古里　哼，我倒有点不放心！
山普孙　还是让他们先动手，打起官司来也是咱们的理直。
葛莱古里　我走过去向他们横个白眼，瞧他们怎么样。
山普孙　好，瞧他有没有胆量。我要向他们咬我的大拇指，瞧他们能不能忍受这样的侮辱。
亚伯拉罕　你向我们咬你的大拇指吗？
山普孙　我是咬我的大拇指。
亚伯拉罕　你是向我们咬你的大拇指吗？
山普孙　（向葛莱古里旁白）要是我说是，那么打起官司来是谁的理直？
葛莱古里　（向山普孙旁白）是他们的理直。
山普孙　不，我不是向你们咬我的大拇指；可是我是咬我的大拇指。
葛莱古里　你是要向我们挑衅吗？
亚伯拉罕　挑衅！不，哪儿的话。
山普孙　你要是想跟我们吵架，那么我可以奉陪；你也是你家主子的奴才，我也是我家主子的奴才，难道我家的主子就比不上你家的主子？
亚伯拉罕　比不上。
山普孙　好。
葛莱古里　（向山普孙旁白）说"比得上"；我家老爷的一位亲戚来了。
山普孙　比得上。
亚伯拉罕　你胡说。

山普孙　是汉子就拔出剑来。葛莱古里,别忘了你的杀手剑。(双方互斗。)
　　　　　　　　　班伏里奥上。
班伏里奥　分开,蠢才!收起你们的剑;你们不知道你们在干些什么事。(击下众仆的剑。)
　　　　　　　　　提伯尔特上。
提伯尔特　怎么!你跟这些不中用的奴才吵架吗?过来,班伏里奥,让我结果你的性命。
班伏里奥　我不过维持和平;收起你的剑,或者帮我分开这些人。
提伯尔特　什么!你拔出了剑,还说什么和平?我痛恨这两个字,就跟我痛恨地狱、痛恨所有蒙太古家的人和你一样。照剑,懦夫!(二人相斗。)
　　　两家各有若干人上,加入争斗;一群市民持枪棍继上。
众市民　打!打!打!把他们打下来!打倒凯普莱特!打倒蒙太古!
　　　　　凯普莱特穿长袍及凯普莱特夫人同上。
凯普莱特　什么事吵得这个样子?喂!把我的长剑拿来。
凯普莱特夫人　拐杖呢?拐杖呢?你要剑干什么?
凯普莱特　快拿剑来!蒙太古那老东西来啦,他还晃着他的剑,明明在跟我寻事。
　　　　　　　蒙太古及蒙太古夫人上。
蒙太古　凯普莱特,你这奸贼!——别拉住我,让我走。
蒙太古夫人　你要去跟人家吵架,我连一步也不让你走。
　　　　　　　　亲王率侍从上
亲王　目无法纪的臣民,扰乱治安的罪人,你们的刀剑都被你们邻人的血玷污了;——他们不听我的话吗?喂,听着!你们这些人,你们这些畜生,你们为了扑灭你们怨毒的怒焰,不惜让殷红的流泉从你们的血管里喷涌出来,你们要是畏惧刑法,赶快从你们血腥的手里丢下你们的凶器,静听你们震怒的君王的判决。凯普莱特,蒙太古,你们已经三次为了一句口头上的空言,引起了市民的械斗,扰乱了我们街道上的安宁,害得维洛那的年老公民,也不能不脱下他们尊严的装束,在他们习于安乐的苍老衰弱的手里夺过古旧的长枪,分解你们溃烂的纷争。要是你们以后再在市街上闹事,就要把你们的生命作为扰乱治安的代价。现在别人都给我退下去;凯普莱特,你跟我来;蒙太古,你今天下午到自由村的审判厅里来,

听候我对于今天这一案的宣判。大家散开去,倘有逗留不去的,格杀勿论!(除蒙太古夫妇及班伏里奥外皆下。)

蒙太古 这一场宿怨是谁又重新煽风点火?侄儿,对我说,他们动手的时候,你也在场吗?

班伏里奥 我还没有到这儿来,您的仇家的仆人跟你们家里的仆人已经打成一团了。我拔出剑来分开他们;就在这时候,那个性如烈火的提伯尔特提着剑来了,他对我出言不逊,把剑在他自己头上舞得嗖嗖直响,就像风在那儿讥笑他的装腔作势一样。当我们正在剑来剑去的时候,人越来越多,有的帮这一面,有的帮那一面,乱哄哄地互相争斗,直等亲王来了,方才把两边的人喝开。

蒙太古夫人 啊,罗密欧呢?你今天见过他吗?我很高兴他没有参加这场争斗。

班伏里奥 伯母,在尊严的太阳开始从东方的黄金窗里探出头来的一小时以前,我因为心中烦闷,到郊外去散步,在城西一丛枫树的下面,我看见罗密欧兄弟一早在那儿走来走去。我正要向他走过去,他已经看见了我,就躲到树林深处去了。我因为自己也是心灰意懒,觉得连自己这一身也是多余的,只想找一处没有人迹的地方,所以凭着自己的心境推测别人的心境,也就不去找他多事,彼此互相避开了。

蒙太古 好多天的早上曾经有人在那边看见过他,用眼泪洒为清晨的露水,用长叹嘘成天空的云雾;可是一等到鼓舞众生的太阳在东方的天边开始揭起黎明女神床上灰黑色的帐幕的时候,我那怀着一颗沉重的心的儿子,就逃避了光明,溜回到家里;一个人关起了门躲在房间里,闭紧了窗子,把大好的阳光锁在外面,为他自己造成了一个人工的黑夜。他这一种怪脾气恐怕不是好兆,除非良言劝告可以替他解除心头的烦恼。

班伏里奥 伯父,您知道他的烦恼的根源吗?

蒙太古 我不知道,也没有法子从他自己嘴里探听出来。

班伏里奥 您有没有设法探问过他?

蒙太古 我自己以及许多其他的朋友都曾经探问过他,可是他把心事一古脑儿闷在自己肚里,总是守口如瓶,不让人家试探出来,正像一朵初生的蓓蕾,还没有迎风舒展它的嫩瓣,向太阳献吐它的娇艳,就给妒嫉的蛀虫咬啮了一样。只要能够知道他的悲哀究竟是从什么地方来的,我们一定会

尽心竭力替他找寻治疗的方案。

班伏里奥 瞧,他来了,请您站在一旁,等我去问问他究竟有些什么心事,看他理不理我。

蒙太古 但愿你留在这儿,能够听到他的真情的吐露。来,夫人,我们去吧。

(蒙太古夫妇同下。)

罗密欧上。

班伏里奥 早安,兄弟。

罗密欧 天还是这样早吗?

班伏里奥 刚敲过九点钟。

罗密欧 唉!在悲哀里度过的时间似乎是格外长的。急忙忙地走过去的那个人,不就是我的父亲吗?

班伏里奥 正是。什么悲哀使罗密欧的时间过得这样长?

罗密欧 因为我缺少了可以使时间变为短促的东西。

班伏里奥 你跌进恋爱的网里了吗?

罗密欧 我还在门外徘徊——

班伏里奥 在恋爱的门外?

罗密欧 我不能得到我的意中人的欢心。

班伏里奥 唉!想不到爱神的外表这样温柔,实际上却是如此残暴!

罗密欧 唉!想不到爱神蒙着眼睛,却会一直闯进人们的心灵!我们在什么地方吃饭?嗳哟!又是谁在这儿打过架了?可是不必告诉我,我早就知道了。这些都是怨恨造成的后果,可是爱情的力量比它要大过许多。啊,吵吵闹闹的相爱,亲亲热热的怨恨!啊,无中生有的一切!啊,沉重的轻浮,严肃的狂妄,整齐的混乱,铅铸的羽毛,光明的烟雾,寒冷的火焰,憔悴的健康,永远觉醒的睡眠,否定的存在!我感觉到的爱情正是这么一种东西,可是我并不喜爱这一种爱情。你不会笑我吗?

班伏里奥 不,兄弟,我倒是有点儿想哭。

罗密欧 好人,为什么呢?

班伏里奥 因为瞧着你善良的心受到这样的痛苦。

罗密欧 唉!这就是爱情的错误,我自己已经有太多的忧愁重压在我的心头,你对我表示的同情,徒然使我在太多的忧愁之上再加上一重忧愁。爱情是叹息吹起的一阵烟;恋人的眼中有它净化了的火星;恋人的眼泪

　　　　是它激起的波涛。它又是最智慧的疯狂，哽喉的苦味，吃不到嘴的蜜糖。再见，兄弟。（欲去。）

班伏里奥　且慢，让我跟你一块儿去；要是你就这样丢下了我，未免太不给我面子啦。

罗密欧　嘿！我已经遗失了我自己；我不在这儿，这不是罗密欧，他是在别的地方。

班伏里奥　老实告诉我，你所爱的是谁？

罗密欧　什么！你要我在痛苦呻吟中说出她的名字来吗？

班伏里奥　痛苦呻吟！不，你只要告诉我她是谁就得了。

罗密欧　叫一个病人郑重其事地立起遗嘱来！啊，对于一个病重的人，还有什么比这更刺痛他的心？老实对你说，兄弟，我是爱上了一个女人。

班伏里奥　我说你一定在恋爱，果然猜得不错。

罗密欧　好一个每发必中的射手！我所爱的是一位美貌的姑娘。

班伏里奥　好兄弟，目标越好，射得越准。

罗密欧　你这一箭就射岔了。丘比特的金箭不能射中她的心，她有狄安娜女神的圣洁，不让爱情软弱的弓矢损害她的坚不可破的贞操。她不愿听任深怜密爱的词句把她包围，也不愿让灼灼逼人的眼光向她进攻，更不愿接受可以使圣人动心的黄金的诱惑；啊！美貌便是她巨大的财富，只可惜她一死以后，她的美貌也要化为黄土！

班伏里奥　那么她已经立誓终身守贞不嫁了吗？

罗密欧　她已经立下了这样的誓言，为了珍惜她自己，造成了莫大的浪费；因为她让美貌在无情的岁月中日渐枯萎；不知道替后世传留下她的绝世容华。她是个太美丽、太聪明的人儿，不应该剥夺她自身的幸福，使我抱恨终天。她已经立誓割舍爱情，我现在活着也就等于死去一般。

班伏里奥　听我的劝告，别再想起她了。

罗密欧　啊！那么你教我怎样忘记吧。

班伏里奥　你可以放纵你的眼睛，让它们多看几个世间的美人。

罗密欧　那不过格外使我觉得她的美艳无双罢了。那些吻着美人娇额的幸运的面罩，因为它们是黑色的缘故，常常使我们想起被它们遮掩的面庞不知多么娇丽。突然盲目的人，永远不会忘记存留在他消失了的视觉中的宝贵的影像。给我看一个姿容绝代的美人，她的美貌除了使我记起世

上有一个人比她更美以外，还有什么别的用处？再见，你不能教我怎样忘记。

班伏里奥　我一定要证明我的意见不错，否则死不瞑目。（同下。）

第二场　同前。街道

凯普莱特，帕里斯及仆人上。

凯普莱特　可是蒙太古也负着跟我同样的责任；我想像我们这样有了年纪的人，维持和平还不是难事。

帕里斯　你们两家都是很有名望的大族，结下了这样不解的冤仇，真是一件不幸的事。可是，老伯，您对于我的求婚有什么见教？

凯普莱特　我的意思早就对您表示过了。我的女儿今年还没有满十四岁，完全是一个不懂事的孩子；再过两个夏天，才可以谈到亲事。

帕里斯　比她年纪更小的人，都已经做了幸福的母亲了。

凯普莱特　早结果的树木一定早雕。我在这世上已经什么希望都没有了，只有她是我的唯一的安慰。可是向她求爱吧，善良的帕里斯，得到她的欢心，只要她愿意，我的同意是没有问题的。今天晚上，我要按照旧例，举行一次宴会，邀请许多亲友参加；您也是我所要邀请的一个，请您接受我的最诚意的欢迎。在我的寒舍里，今晚您可以见到灿烂的群星翩然下降，照亮黑暗的天空；在蓓蕾一样娇艳的女郎丛里，您可以充分享受青春的愉快，正像盛装的4月追随着残冬的足迹降临人世，在年轻人的心里充满着活跃的欢欣一样。您可以听一个够，看一个饱，从许多美貌的女郎中间，连我的女儿也在内，拣一个最好的做您的意中人。来，跟我去。（以一纸交仆）你到维洛那全城去走一转，挨着这单子上一个一个的名字去找人，请他们到我的家里来。（凯普莱特、帕里斯同下。）

仆人　挨着这单子上的名字去找人！人家说，鞋匠的针线，裁缝的钉锤，渔夫的笔，画师的网，各人有各人的职司，可是我们的老爷却叫我挨着这单子上的名字去找人，我怎么知道写字的人在这上面写着些什么？我一定要找个识字的人。来得正好。

班伏里奥及罗密欧上。

班伏里奥　不，兄弟，新的火焰可以把旧的火焰扑灭，大的苦痛可以使小的苦

痛减轻,头晕目眩的时候,只要转身向后;一桩绝望的忧伤,也可以用另一桩烦恼把它驱除。给你的眼睛找一个新的迷惑,你的原来的痼疾就可以霍然脱体。

罗密欧　你的药草只好医治——

班伏里奥　医治什么?

罗密欧　医治你的跌伤的胫骨。

班伏里奥　怎么,罗密欧,你疯了吗?

罗密欧　我没有疯,可是比疯人更不自由;关在牢狱里,不进饮食,挨受着鞭挞和酷刑——晚安,好朋友!

仆人　晚安!请问先生,您念过书吗?

罗密欧　是的,这是我的不幸中的资产。

仆人　也许您只会背诵;可是请问您会不会看着字一个一个地念?

罗密欧　我认得的字,我就会念。

仆人　您说得很老实;愿您一生快乐!(欲去。)

罗密欧　等一等,朋友;我会念。"玛丁诺先生暨夫人及诸位令媛;安赛尔美伯爵及诸位令妹;寡居之维特鲁维奥夫人;帕拉森西奥先生及诸位令侄女;茂丘西奥及其令弟凡伦丁;凯普莱特叔父暨婶母及诸位贤妹;罗瑟琳贤侄女;里维娅;伐伦西奥先生及其令表弟提伯尔特;路西奥及活泼之海丽娜。"好一群名士贤媛!请他们到什么地方去?

仆人　到——

罗密欧　哪里?

仆人　到我们家里吃饭去。

罗密欧　谁的家里?

仆人　我的主人的家里。

罗密欧　对了,我该先问你的主人是谁才是。

仆人　您也不用问了,我就告诉您吧。我的主人就是那个有财有势的凯普莱特;要是您不是蒙太古家里的人,请您也来跟我们喝一杯酒,愿您一生快乐!(下。)

班伏里奥　在这一个凯普莱特家里按照旧例举行的宴会中间,你所热恋的美人罗瑟琳也要跟着维洛那城里所有的绝色名媛一同去赴宴。你也到那儿去吧,用着不带成见的眼光,把她的容貌跟别人比较比较,你就可以知

道你的天鹅不过是一只乌鸦罢了。

罗密欧　要是我的虔敬的眼睛会相信这种谬误的幻象,那么让眼泪变成火焰,把这一双罪状昭著的异教邪徒烧成灰烬吧!比我的爱人还美!烛照万物的太阳,自有天地以来也不曾看见过一个可以和她媲美的人。

班伏里奥　嘿!你看见她的时候,因为没有别人在旁边,你的两只眼睛里只有她一个人,所以你以为她是美丽的;可是在你那水晶的天秤里,要是把你的恋人跟另外一个我可以在这宴会里指点给你看的美貌的姑娘同时较量起来,那么她现在虽然仪态万方,那时候就要自惭形秽了。

罗密欧　我倒要去这一次;不是去看你所说的美人,只要看看我自己的爱人怎样大放光彩,我就心满意足了。(同下。)

第三场　同前。凯普莱特家中一室

凯普莱特夫人及乳媪上。

凯普莱特夫人　奶妈,我的女儿呢?叫她出来见我。

乳媪　凭着我十二岁时候的童贞发誓,我早就叫过她了。喂,小绵羊!喂,小鸟儿!上帝保佑!这孩子到什么地方去啦?喂,朱丽叶!

朱丽叶上。

朱丽叶　什么事?谁叫我?

乳媪　你的母亲。

朱丽叶　母亲,我来了。您有什么吩咐?

凯普莱特夫人　是这么一件事。奶妈,你出去一会儿。我们要谈些秘密的话。——奶妈,你回来吧;我想起来了,你也应当听听我们的谈话。你知道我的女儿年纪也不算怎么小啦。

乳媪　对啊,我把她的生辰记得清清楚楚的。

凯普莱特夫人　她现在还不满十四岁。

乳媪　我可以用我的十四颗牙齿打赌——唉,说来伤心,我的牙齿掉得只剩四颗啦!——她还没有满十四岁呢。现在离开收获节还有多久?

凯普莱特夫人　两个星期多一点。

乳媪　不多不少,不先不后,到收获节的晚上她才满十四岁。苏珊跟她同年——上帝安息一切基督徒的灵魂!唉!苏珊是跟上帝在一起啦,我命

里不该有这样一个孩子。可是我说过的,到收获节的晚上,她就要满十四岁啦;正是,一点不错,我记得清清楚楚的。自从地震那一年到现在,已经十一年啦;那时候她已经断了奶,我永远不会忘记,不先不后,刚巧在那一天;因为我在那时候用艾叶涂在奶头上,坐在鸽棚下面晒着太阳;老爷跟您那时候都在曼多亚。瞧,我的记性可不算坏。可是我说的,她一尝到我奶头上的艾叶的味道,觉得变苦啦,嗳哟,这可爱的小傻瓜!她就发起脾气来,把奶头摔开啦。那时候地震,鸽棚都在摇动呢:这个说来话长,算来也有十一年啦;后来她就慢慢地会一个人站得直挺挺的,还会摇呀摆的到处乱跑,就是在她跌破额角的那一天,我那去世的丈夫——上帝安息他的灵魂!他是个喜欢说说笑笑的人,把这孩子抱了起来,"啊!"他说,"你往前扑了吗?等你年纪一大,你就要往后仰了,是不是呀,朱丽?"谁知道这个可爱的坏东西忽然停住了哭声,说"嗯。"嗳哟,真把人都笑死了!要是我活到一千岁,我也再不会忘记这句话。"是不是呀,朱丽?"他说;这可爱的小傻瓜就停住了哭声,说"嗯。"

凯普莱特夫人 得了得了,请你别说下去了吧。

乳媪 是,太太。可是我一想到她会停住了哭说"嗯",就禁不住笑起来。不说假话,她额角上肿起了像小雄鸡的睾丸那么大的一个包哩;她痛得放声大哭;"啊!"我的丈夫说,"你往前扑了吗?等你年纪一大,你就要往后仰了,是不是呀,朱丽?"她就停住了哭声,说"嗯。"

朱丽叶 我说,奶妈,你也可以停住嘴了。

乳媪 好,我不说啦,我不说啦。上帝保佑你!你是在我手里抚养长大的一个最可爱的小宝贝;要是我能够活到有一天瞧着你嫁了出去,也算了结我的一桩心愿啦。

凯普莱特夫人 是呀,我现在就是要谈起她的亲事。朱丽叶,我的孩子,告诉我,要是现在把你嫁了出去,你觉得怎么样?

朱丽叶 这是我做梦也没有想到过的一件荣誉。

乳媪 一件荣誉!倘不是你只有我这一个奶妈,我一定要说你的聪明是从奶头上得来的。

凯普莱特夫人 好,现在你把婚姻问题考虑考虑吧。在这儿维洛那城里,比你再年轻点儿的千金小姐们,都已经做了母亲啦。就拿我来说吧,我在你现在这样的年纪,也已经生下了你。废话用不着多说,少年英俊的帕

里斯已经来向你求过婚啦。

乳媪　真是一位好官人,小姐!像这样的一个男人,小姐,真是天下少有。嗳哟!他真是一位十全十美的好郎君。

凯普莱特夫人　维洛那的夏天找不到这样一朵好花。

乳媪　是啊,他是一朵花,真是一朵好花。

凯普莱特夫人　你怎么说?你能不能喜欢这个绅士?今晚上在我们家里的宴会中间,你就可以看见他。从年轻的帕里斯的脸上,你可以读到用秀美的笔写成的迷人诗句;一根根齐整的线条,交织成整个一幅谐和的图画;要是你想探索这一卷美好的书中的奥秘,在他的眼角上可以找到微妙的诠释。这本珍贵的恋爱的经典,只缺少一帧可以使它相得益彰的封面;正像游鱼需要活水,美妙的内容也少不了美妙的外表陪衬。记载着金科玉律的宝籍,锁合在漆金的封面里,它的辉煌富丽为众目所共见;要是你做了他的封面,那么他所有的一切都属于你所有了。

乳媪　何止如此!我们女人有了男人就富足了。

凯普莱特夫人　简简单单地回答我,你能够接受帕里斯的爱吗?

朱丽叶　要是我看见了他以后,能够发生好感,那么我是准备喜欢他的。可是我的眼光的飞箭,倘然没有得到您的允许,是不敢大胆发射出去的呢。

<center>——仆人上</center>

仆人　太太,客人都来了,餐席已经摆好了,请您跟小姐快些出去。大家在厨房里埋怨着奶妈,什么都乱成一团。我要侍候客人去;请您马上就来。

凯普莱特夫人　我们就来了。朱丽叶,那伯爵在等着呢。

乳媪　去,孩子,快去找天天欢乐,夜夜良宵。(同下。)

第四场　同前。街道

<center>罗密欧,茂丘西奥、班伏里奥及五六人或戴假面或持火炬上。</center>

罗密欧　怎么!我们就用这一番话作为我们的进身之阶呢,还是就这么昂然直入,不说一句道歉的话?

班伏里奥　这种虚文俗套,现在早就不流行了。我们用不着蒙着眼睛的丘比特,背着一张花漆的木弓,像个稻草人似的去吓那些娘儿们,也用不着跟着提示的人一句一句念那从书上默诵出来的登场白;随他们把我们认作

什么人,我们只要跳完一回舞,走了就完啦。

罗密欧　给我一个火炬,我不高兴跳舞。我的阴沉的心需要着光明。

茂丘西奥　不,好罗密欧,我们一定要你陪着我们跳舞。

罗密欧　我实在不能跳。你们都有轻快的舞鞋;我只有一个铅一样重的灵魂,把我的身体紧紧地钉在地上,使我的脚步不能移动。

茂丘西奥　你是一个恋人,你就借着丘比特的翅膀,高高地飞起来吧。

罗密欧　他的羽镞已经穿透我的胸膛,我不能借着他的羽翼高翔;他束缚住了我整个的灵魂,爱的重担压得我向下坠沉,跳不出烦恼去。

茂丘西奥　爱是一件温柔的东西,要是你拖着它一起沉下去,那未免太难为它了。

罗密欧　爱是温柔的吗?它是太粗暴、太专横、太野蛮了,它像荆棘一样刺人。

茂丘西奥　要是爱情虐待了你,你也可以虐待爱情;它刺痛了你,你也可以刺痛它;这样你就可以战胜了爱情。给我一个面具,让我把我的尊容藏起来;(戴假面)嗳哟,好难看的鬼脸!再给我拿一个面具来把它罩住吧。也罢,就让人家笑我丑,也有这一张鬼脸替我遮羞。

班伏里奥　来,敲门进去;大家一进门,就跳起舞来。

罗密欧　拿一个火炬给我。让那些无忧无虑的公子哥儿们去卖弄他们的舞步吧;莫怪我说句老气横秋的话,我对于这种玩意儿实在敬谢不敏,还是作个壁上旁观的人吧。

茂丘西奥　胡说!要是你已经没头没脑深陷在恋爱的泥沼里——恕我说这样的话——那么我们一定要拉你出来。来来来,我们别白昼点灯浪费光阴啦!

罗密欧　我们并没有白昼点灯。

茂丘西奥　我的意思是说,我们耽误时光,好比白昼点灯一样。我们没有恶意,我们还有五个官能,可以有五倍的观察能力呢。

罗密欧　我们去参加他们的舞会也无恶意,只怕不是一件聪明的事。

茂丘西奥　为什么?请问。

罗密欧　昨天晚上我做了一个梦。

茂丘西奥　我也做了一个梦。

罗密欧　好,你做了什么梦?

茂丘西奥　我梦见做梦的人老是说谎。

罗密欧　一个人在睡梦里往往可以见到真实的事情。

茂丘西奥　啊！那么一定春梦婆来望过你了。

班伏里奥　春梦婆！她是谁？

茂丘西奥　她是精灵们的稳婆；她的身体只有郡吏手指上一颗玛瑙那么大；几匹蚂蚁大小的细马替她拖着车子，越过酣睡的人们的鼻梁，她的车辐是用蜘蛛的长脚作成的；车篷是蚱蜢的翅膀；挽索是小蜘蛛丝，颈带如水的月光；马鞭是蟋蟀的骨头；缰绳是天际的游丝。替她驾车的是一只小小的灰色的蚊虫，它的大小还不及从一个贪懒丫头的指尖上挑出来的懒虫的一半。她的车子是野蚕用一个榛子的空壳替她造成，它们从古以来，就是精灵们的车匠。她每夜驱着这样的车子，穿过情人们的脑中，他们就会在梦里谈情说爱；经过官员们的膝上，他们就会在梦里打躬作揖；经过律师们的手指，他们就会在梦里伸手讨讼费；经过娘儿们的嘴唇，她们就会在梦里跟人家接吻，可是因为春梦婆讨厌她们嘴里吐出来的糖果的气息，往往罚她们满嘴长着水泡。有时奔驰过廷臣的鼻子，他就会在梦里寻找好差事，有时她从捐献给教会的猪身上拔下它的尾巴来，撩拨着一个牧师的鼻孔，他就会梦见自己又领到一份俸禄；有时她绕过一个兵士的颈项，他就会梦见杀敌人的头，进攻、埋伏、锐利的剑锋、淋漓的痛饮——忽然被耳边的鼓声惊醒，咒骂了几句，又翻了个身睡去了。就是这一个春梦婆在夜里把马鬣打成了辫子，把懒女人的腌臜的乱发烘成一处处胶粘的硬块，倘然把它们梳通了，就要遭逢祸事；就是这个婆子在人家女孩子们仰面睡觉的时候，压在她们的身上，教会她们怎样养儿子，就是她——

罗密欧　得啦，得啦，茂丘西奥，别说啦！你全然在那儿痴人说梦。

茂丘西奥　对了，梦本来是痴人脑中的胡思乱想，它的本质像空气一样稀薄；它的变化莫测，就像一阵风，刚才还在向着冰雪的北方求爱，忽然发起恼来，一转身又到雨露的南方来了。

班伏里奥　你讲起的这一阵风，不知把我们自己吹到哪儿去了。人家晚饭都用过了，我们进去怕要太晚啦。

罗密欧　我怕也许是太早了；我仿佛觉得有一种不可知的命运，将要从我们今天晚上的狂欢开始它的恐怖的统治，我这可憎恨的生命，将要遭遇惨

酷的夭折而告一结束。可是让支配我的前途的上帝指导我的行动吧！前进,快活的朋友们！

班伏里奥 来,把鼓擂起来。(同下。)

第五场　同前。凯普莱特家中厅堂

乐工各持乐器等候；众仆上。

仆甲 卜得潘呢？他怎么不来帮忙把这些盘子拿下去？他不愿意搬碟子！他不愿意揩砧板！

仆乙 一切事情都交给一两个人管,叫他们连洗手的工夫都没有,这真糟糕！

仆甲 把折凳拿进去,把食器架搬开,留心打碎盘子。好兄弟,留一块杏仁酥给我；谢谢你去叫那管门的让苏珊跟耐儿进来。安东尼！卜得潘！

仆乙 嗷,兄弟,我在这儿。

仆甲 里头在找着你,叫着你,问着你,到处寻着你。

仆丙 我们可不能一身分两处呀。

仆乙 来,孩子们,大家出力！(众仆退后。)

凯普莱特、朱丽叶及其家族等自一方上；
众宾客及假面跳舞者等自另一方上,相遇。

凯普莱特 诸位朋友,欢迎欢迎！足趾上不生茧子的小姐太太们要跟你们跳一回舞呢。啊哈！我的小姐们,你们中间现在有什么人不愿意跳舞？我可以发誓,谁要是推三阻四的,一定脚上长着老大的茧子；果然给我猜中了吗？诸位朋友,欢迎欢迎！我从前也曾经戴过假面,在一个标致姑娘的耳朵旁边讲些使得她心花怒放的话儿；这种时代现在是过去了,过去了,过去了。诸位朋友:欢迎欢迎！来,乐工们,奏起音乐来吧。站开些！站开些！让出地方来。姑娘们,跳起来吧。(奏乐,众开始跳舞)混蛋,把灯点亮一点,把桌子一起搬掉,把火炉熄了,这屋子里太热啦。啊,好小子！这才玩得有兴。啊！请坐,请坐,好兄弟,我们两人现在是跳不起来的了；您还记得我们最后一次戴着假面跳舞是在什么时候？

凯普莱特夫人 这话说来也有三十年啦。

凯普莱特 什么,兄弟！没有这么久,没有这么久；那是在路森修结婚的那年,大概离现在有二十五年模样,我们曾经跳过一次。

凯普莱特夫人　不止了，不止了，大哥，他的儿子也有三十岁啦。
凯普莱特　我难道不知道吗？他的儿子两年以前还没有成年哩。
罗密欧　搀着那位骑士的手的那位小姐是谁？
仆人　我不知道，先生。
罗密欧　啊！火炬远不及她的明亮，
　　　　她皎然悬在暮天的颊上，
　　　　像黑奴耳边璀璨的珠环；
　　　　她是天上明珠降落人间！
　　　　瞧她随着女伴进退周旋，
　　　　像鸦群中一头白鸽蹁跹。
　　　　我要等舞阑后追随左右，
　　　　握一握她那纤纤的素手。
　　　　我从前的恋爱是假非真，
　　　　今晚才遇见绝世的佳人！
提伯尔特　听这个人的声音，好像是一个蒙太古家里的人。孩子，拿我的剑来。哼！这不知死活的奴才，竟敢套着一个鬼脸，到这儿来嘲笑我们的盛会吗？为了保持凯普莱特家族的光荣，我把他杀死了也不算罪过。
凯普莱特　嗳哟，怎么，侄儿！你怎么动起怒来啦？
提伯尔特　姑父，这是我们的仇家蒙太古家里的人，这贼子今天晚上到这儿来，一定不怀好意，存心来捣乱我们的盛会。
凯普莱特　他是罗密欧那小子吗？
提伯尔特　正是他，正是罗密欧这小杂种。
凯普莱特　别生气，好侄儿，让他去吧。瞧他的举动倒也规规矩矩；说句老实话，在维洛那城里，他也算得一个品行很好的青年。我无论如何不愿意在我自己的家里跟他闹事。你还是耐着性子，别理他吧。我的意思就是这样，你要是听我的话，赶快收下了怒容，和和气气的，不要打断大家的兴致。
提伯尔特　这样一个贼子也来做我们的宾客，我怎么不生气？我不能容他在这儿放肆。
凯普莱特　不容也得容，哼，目无尊长的孩子！我偏要容他。嘿！谁是这里的主人？是你还是我？嘿！你容不得他！什么话！你要当着这些客人

的面前吵闹吗？你不服气！你要充好汉！

提伯尔特　姑父，咱们不能忍受这样的耻辱。

凯普莱特　得啦，得啦，你真是一点规矩都不懂。——是真的吗？您也许不喜欢这个调调儿。——我知道你一定要跟我闹别扭！——说得很好，我的好人儿！——你是个放肆的孩子，去，别闹！不然的话——把灯再点亮些！把灯再点亮些！——不害臊的！我要叫你闭嘴。——啊！痛痛快快地玩一下，我的好人儿们！

提伯尔特　我这满腔怒火偏给他浇下一盆冷水，好教我气得浑身哆嗦。我且退下去；可是今天由他闯进了咱们的屋子，看他不会有一天得意反成后悔。（下。）

罗密欧　（向朱丽叶）
　　　　要是我这俗手上的尘污
　　　　　亵渎了你的神圣的庙宇，
　　　　这两片嘴唇，含羞的信徒，
　　　　　愿意用一吻乞求你宥恕。

朱丽叶　信徒，莫把你的手儿侮辱，
　　　　　这样才是最虔诚的礼敬，
　　　　神明的手本许信徒接触，
　　　　　掌心的密合远胜如亲吻。

罗密欧　生下了嘴唇有什么用处？

朱丽叶　信徒的嘴唇要祷告神明。

罗密欧　那么我要祷求你的允许，
　　　　　让手的工作交给了嘴唇。

朱丽叶　你的祷告已蒙神明允准。

罗密欧　神明，请容我把殊恩受领。（吻朱丽叶）
　　　　这一吻涤清了我的罪孽。

朱丽叶　你的罪却沾上我的唇间。

罗密欧　啊，我的唇间有罪？感谢你精心的指责！让我收回吧。

朱丽叶　你可以亲一下《圣经》。

乳媪　小姐，你妈要跟你说话。

罗密欧　谁是她的母亲？

乳媪　小官人,她的母亲就是这儿府上的太太,她是个好太太;又聪明,又贤德;我替她抚养她的女儿,就是刚才跟您说话的那个;告诉您吧,谁要是娶了她去,才发财咧。

罗密欧　她是凯普莱特家里的人吗?嗳哟!我的生死现在操在我的仇人的手里了!

班伏里奥　去吧,跳舞快要完啦。

罗密欧　是的,我只怕盛筵易散,良会难逢。

凯普莱特　不,列位,请慢点儿去;我们还要请你们稍微用一点茶点。真要走吗?那么谢谢你们,各位朋友,谢谢,谢谢,再会!再会!再拿几个火把来!来,我们去睡吧。啊,好小子!天真是不早了,我要去休息一会儿。

(除朱丽叶及乳媪外俱下。)

朱丽叶　过来,奶妈。那边的那位绅士是谁?

乳媪　提伯里奥那老头儿的儿子。

朱丽叶　现在跑出去的那个人是谁?

乳媪　呃,我想他就是那个年轻的彼特鲁乔。

朱丽叶　那个跟在人家后面不跳舞的人是谁?

乳媪　我不认识。

朱丽叶　去问他叫什么名字。——要是他已经结过婚,那么坟墓便是我的婚床。

乳媪　他的名字叫罗密欧,是蒙太古家里的人,咱们仇家的独子。

朱丽叶　恨灰中燃起了爱火融融,
　　　　要是不该相识,何必相逢!
　　　　昨天的仇敌,今日的情人,
　　　　这场恋爱怕要种下祸根。

乳媪　你在说什么?你在说什么?

朱丽叶　那是刚才一个陪我跳舞的人教给我的几句诗。(内呼,"朱丽叶!")

乳媪　就来,就来!来,咱们去吧;客人们都已经散了。(同下。)

开 场 诗

致辞者上。
旧日的温情已尽付东流,
　新生的爱恋正如日初上,
为了朱丽叶的绝世温柔,
　忘却了曾为谁魂思梦想。
罗密欧爱着她媚人容貌,
　把一片痴心呈献给仇雠,
朱丽叶恋着他风流才调,
　甘愿被香饵钓上了金钩。
只恨解不开的世仇宿怨,
　这段山海深情向谁申诉?
幽闺中锁住了桃花人面,
　要相见除非是梦魂来去。
可是热情总会战胜辛艰,
　苦味中间才有无限甘甜。(下。)

第 二 幕

第一场　维洛那。凯普莱特花园墙外的小巷

　　　　　　　　罗密欧上。

罗密欧　我的心还逗留在这里,我能够就这样掉头前去吗?转回去,你这无精打彩的身子,去找寻你的灵魂吧。(攀登墙上,跳入墙内。)

　　　　　　　　班伏里奥及茂丘西奥上。

班伏里奥　罗密欧!罗密欧兄弟!

茂丘西奥　他是个乖巧的家伙;我说他一定溜回家去睡了。

班伏里奥　他往这条路上跑,一定跳进这花园的墙里去了。好茂丘西奥,你叫叫他吧。

茂丘西奥　不,我还要念咒喊他出来呢。罗密欧!痴人!疯子!恋人!情郎!快快化做一声叹息出来吧!我不要你多说什么,只要你念一行诗,叹一口气,把咱们那位维纳斯奶奶恭维两句,替她的瞎眼儿子丘匹德少爷取个绰号,这位小爱神真是个神弓手,竟让国王爱上了叫化子的女儿!他没有听见,他没有作声,他没有动静;这猴崽子难道死了吗?待我咒他的鬼魂出来。凭着罗瑟琳的光明的眼睛,凭着她的高额角,她的红嘴唇,她的玲珑的脚,挺直的小腿,弹性的大腿和大腿附近的那一部分,凭着这一切的名义,赶快给我现出真形来吧!

班伏里奥　他要是听见了,一定会生气的。

茂丘西奥　这不至于叫他生气,他要是生气,除非是气得他在他情人的圈儿里唤起一个异样的妖精,由它在那儿昂然直立,直等她降伏了它,并使它

低下头来；那样做的话，才是怀着恶意呢；我的咒语却很正当，我无非凭着他情人的名字唤他出来罢了。

班伏里奥　来，他已经躲到树丛里，跟那多露水的黑夜作伴去了；爱情本来是盲目的，让他在黑暗里摸索去吧。

茂丘西奥　爱情如果是盲目的，就射不中靶。此刻他该坐在枇杷树下了，希望他的情人就是他口中的枇杷。——啊，罗密欧，但愿，但愿她真的成了你到口的枇杷！罗密欧，晚安！我要上床睡觉去；这儿草地上太冷啦，我可受不了。来，咱们走吧。

班伏里奥　好，走吧，他要避着我们，找他也是白费辛勤。（同下。）

第二场　同前。凯普莱特家的花园

罗密欧上。

罗密欧　没有受过伤的才会讥笑别人身上的创痕。（朱丽叶自上方窗户中出现）轻声！那边窗子里亮起来的是什么光？那就是东方，朱丽叶就是太阳！起来吧，美丽的太阳！赶走那妒忌的月亮，她因为她的女弟子比她美得多，已经气得面色惨白了。既然她这样妒忌着你，你不要忠于她吧，脱下她给你的这一身惨绿色的贞女的道服，它是只配给愚人穿的。那是我的意中人；啊！那是我的爱，唉，但愿她知道我在爱着她！她欲言又止，可是她的眼睛已经道出了她的心事。待我去回答她吧，不，我不要太卤莽，她不是对我说话。天上两颗最灿烂的星，因为有事他去，请求她的眼睛替代它们在空中闪耀。要是她的眼睛变成了天上的星，天上的星变成了她的眼睛，那便怎样呢？她脸上的光辉会掩盖了星星的明亮，正像灯光在朝阳下黯然失色一样，在天上的她的眼睛，会在太空中大放光明，使鸟儿误认为黑夜已经过去而唱出它们的歌声。瞧！她用纤手托住了脸，那姿态是多么美妙！啊，但愿我是那一只手上的手套，好让我亲一亲她脸上的香泽！

朱丽叶　唉！

罗密欧　她说话了。啊！再说下去吧，光明的天使！因为我在这夜色之中仰视着你，就像一个尘世的凡人，张大了出神的眼睛，仰望着一个生着翅膀的天使，驾着白云缓缓地驰过了天空一样。

朱丽叶　罗密欧啊,罗密欧!为什么你偏偏是罗密欧呢?否认你的父亲,抛弃你的姓名吧;也许你不愿意这样做,那么只要你宣誓作我的爱人,我也不愿再姓凯普莱特了。

罗密欧　(旁白)我还是继续听下去呢,还是现在就对她说话?

朱丽叶　只有你的名字才是我的仇敌;你即使不姓蒙太古,仍然是这样的一个你。姓不姓蒙太古又有什么关系呢?它又不是手,又不是脚,又不是手臂,又不是脸,又不是身体上任何其他的部分。啊!换一个姓名吧!姓名本来是没有意义的,我们叫做玫瑰的这一种花,要是换了个名字,它的香味还是同样的芬芳;罗密欧要是换了别的名字,他的可爱的完美也决不会有丝毫改变。罗密欧,抛弃了你的名字吧;我愿意把我整个的心灵,赔偿你这一个身外的空名。

罗密欧　那么我就听你的话,你只要叫我作爱,我就重新受洗,重新命名;从今以后,永远不再叫罗密欧了。

朱丽叶　你是什么人,在黑夜里躲躲闪闪地偷听人家的话?

罗密欧　我没法告诉你我叫什么名字。敬爱的神明,我痛恨我自己的名字,因为它是你的仇敌;要是把它写在纸上,我一定把这几个字撕成粉碎。

朱丽叶　我的耳朵里还没有灌进从你嘴里吐出来的一百个字,可是我认识你的声音,你不是罗密欧,蒙太古家里的人吗?

罗密欧　不是,美人,要是你不喜欢这两个名字。

朱丽叶　告诉我,你怎么会到这儿来,为什么到这儿来?花园的墙这么高,是不容易爬上来的;要是我家里的人瞧见你在这儿,他们一定不让你活命。

罗密欧　我借着爱的轻翼飞过园墙,因为砖石的墙垣是不能把爱情阻隔的;爱情的力量所能够做到的事,它都会冒险尝试,所以我不怕你家里人的干涉。

朱丽叶　要是他们瞧见了你,一定会把你杀死的。

罗密欧　唉!你的眼睛比他们二十柄刀剑还厉害,只要你用温柔的眼光看着我,他们就不能伤害我的身体。

朱丽叶　我怎么也不愿让他们瞧见你在这儿。

罗密欧　朦胧的夜色可以替我遮过他们的眼睛。只要你爱我,就让他们瞧见我吧;与其因为得不到你的爱情而在这世上捱命,还不如在仇人的刀剑下丧生。

朱丽叶　谁叫你找到这儿来的？

罗密欧　爱情怂恿我探听出这一个地方；他替我出主意，我借给他眼睛。我不会操舟驾舵，可是倘使你在辽远辽远的海滨，我也会冒着风波寻访你这颗珍宝。

朱丽叶　幸亏黑夜替我罩上了一重面幕，否则为了我刚才被你听去的话，你一定可以看见我脸上羞愧的红晕。我真想遵守礼法，否认已经说过的言语，可是这些虚文俗礼，现在只好一切置之不顾了！你爱我吗？我知道你一定会说"是的"；我也一定会相信你的话；可是也许你起的誓只是一个谎，人家说，对于恋人们的寒盟背信，天神是一笑置之的。温柔的罗密欧啊！你要是真的爱我，就请你诚意告诉我；你要是嫌我太容易降心相从，我也会堆起怒容，装出倔强的神气，拒绝你的好意，好让你向我婉转求情，否则我是无论如何不会拒绝你的。俊秀的蒙太古啊，我真的太痴心了，所以也许你会觉得我的举动有点轻浮；可是相信我，朋友，总有一天你会知道我的忠心远胜过那些善于矜持作态的人。我必须承认，倘不是你乘我不备的时候偷听去了我的真情的表白，我一定会更加矜持一点的；所以原谅我吧，是黑夜泄漏了我心底的秘密，不要把我的允诺看作无耻的轻狂。

罗密欧　姑娘，凭着这一轮皎洁的月亮，它的银光涂染着这些果树的梢端，我发誓——

朱丽叶　啊！不要指着月亮起誓，它是变化无常的，每个月都有盈亏圆缺；你要是指着它起誓，也许你的爱情也会像它一样无常。

罗密欧　那么我指着什么起誓呢？

朱丽叶　不用起誓吧；或者要是你愿意的话，就凭着你优美的自身起誓，那是我所崇拜的偶像，我一定会相信你的。

罗密欧　要是我的出自深心的爱情——

朱丽叶　好，别起誓啦。我虽然喜欢你，却不喜欢今天晚上的密约；它太仓卒，太轻率、太出人意外了，正像一闪电光，等不及人家开一声口，已经消隐了下去。好人，再会吧！这一朵爱的蓓蕾，靠着夏天的暖风的吹拂，也许会在我们下次相见的时候，开出鲜艳的花来。晚安，晚安！但愿恬静的安息同样降临到你我两人的心头！

罗密欧　啊！你就这样离我而去，不给我一点满足吗？

朱丽叶　你今夜还要什么满足呢?

罗密欧　你还没有把你的爱情的忠实的盟誓跟我交换。

朱丽叶　在你没有要求以前,我已经把我的爱给了你了,可是我倒愿意重新给你。

罗密欧　你要把它收回去吗?为什么呢,爱人?

朱丽叶　为了表示我的慷慨,我要把它重新给你。可是我只愿意要我已有的东西:我的慷慨像海一样浩渺,我的爱情也像海一样深沉;我给你的越多,我自己也越是富有,因为这两者都是没有穷尽的。(乳媪在内呼唤)我听见里面有人在叫;亲爱的,再会吧!——就来了,好奶妈!——亲爱的蒙太古,愿你不要负心。再等一会儿,我就会来的。(自上方下。)

罗密欧　幸福的,幸福的夜啊!我怕我只是在晚上做了一个梦,这样美满的事不会是真实的。

　　　　　　　　朱丽叶自上方重上。

朱丽叶　亲爱的罗密欧,再说三句话,我们真的要再会了。要是你的爱情的确是光明正大,你的目的是在于婚姻,那么明天我会叫一个人到你的地方来,请你叫他带一个信给我,告诉我你愿意在什么地方、什么时候举行婚礼;我就会把我的整个命运交托给你,把你当作我的主人,跟随你到天涯海角。

乳媪　(在内)小姐!

朱丽叶　就来。——可是你要是没有诚意,那么我请求你——

乳媪　(在内)小姐!

朱丽叶　等一等,我来了。——停止你的求爱,让我一个人独自伤心吧。明天我就叫人来看你。

罗密欧　凭着我的灵魂——

朱丽叶　一千次的晚安!(自上方下。)

罗密欧　晚上没有你的光,我只有一千次的心伤!恋爱的人去赴他情人的约会,像一个放学归来的儿童;可是当他和情人分别的时候,却像上学去一般满脸懊丧。(退后。)

　　　　　　　　朱丽叶自上方重上。

朱丽叶　嘘!罗密欧!嘘!唉!我希望我会发出呼鹰的声音,招这只鹰儿回

来。我不能高声说话，否则我要让我的喊声传进厄科①的洞穴，让她的无形的喉咙因为反复叫喊着我的罗密欧的名字而变成嘶哑。

罗密欧　那是我的灵魂在叫喊着我的名字。恋人的声音在晚间多么清婉，听上去就像最柔和的音乐！

朱丽叶　罗密欧！

罗密欧　我的爱！

朱丽叶　明天我应该在什么时候叫人来看你？

罗密欧　就在九点钟吧。

朱丽叶　我一定不失信；挨到那个时候，该有二十年那么长久！我记不起为什么要叫你回来了。

罗密欧　让我站在这儿，等你记起了告诉我。

朱丽叶　你这样站在我的面前，我一心想着多么爱跟你在一块儿，一定永远记不起来了。

罗密欧　那么我就永远等在这儿，让你永远记不起来，忘记除了这里以外还有什么家。

朱丽叶　天快要亮了；我希望你快去；可是我就好比一个淘气的女孩子，像放松一个囚犯似的让她心爱的鸟儿暂时跳出她的掌心，又用一根丝线把它拉了回来，爱的私心使她不愿意给它自由。

罗密欧　我但愿我是你的鸟儿。

朱丽叶　好人，我也但愿这样；可是我怕你会死在我的过分的爱抚里。晚安！晚安！离别是这样甜蜜的凄清，我真要向你道晚安直到天明！（下。）

罗密欧　但愿睡眠合上你的眼睛！
　　　　但愿平静安息我的心灵！
　　　　我如今要去向神父求教，
　　　　把今宵的艳遇诉他知晓。（下。）

① 厄科（Echo），是希腊神话中的仙女，因恋爱美少年那耳喀索斯不遂而形消体灭，化为山谷中的回声。

第三场 同前。劳伦斯神父的寺院

劳伦斯神父携篮上。

劳伦斯　黎明笑向着含愠的残宵，
　　　　金鳞浮上了东方的天梢；
　　　　看赤轮驱走了片片乌云，
　　　　像一群醉汉向四处狼奔。
　　　　趁太阳还没有睁开火眼，
　　　　晒干深夜里的涔涔露点，
　　　　我待要采摘下满篮盈筐，
　　　　毒草灵葩充实我的青囊。
　　　　大地是生化万类的慈母，
　　　　她又是掩藏群生的坟墓，
　　　　试看她无所不载的胸怀，
　　　　哺乳着多少的姹女婴孩！
　　　　天生下的万物没有弃掷，
　　　　什么都有它各自的特色，
　　　　石块的冥顽，草木的无知，
　　　　都含着玄妙的造化生机。
　　　　莫看那蠢蠢的恶木莠蔓，
　　　　对世间都有它特殊贡献；
　　　　即使最纯良的美谷嘉禾，
　　　　用得失当也会害性戕躯。
　　　　美德的误用会变成罪过，
　　　　罪恶有时反会造成善果。
　　　　这一朵有毒的弱蕊纤苞，
　　　　也会把淹煎的痼疾医疗；
　　　　它的香味可以祛除百病，
　　　　吃下腹中却会昏迷不醒。
　　　　草木和人心并没有不同，

各自有善意和恶念争雄；
　　　恶的势力倘然占了上风，
　　　死便会蛀蚀进它的心中。

<center>罗密欧上。</center>

罗密欧　早安,神父。

劳伦斯　上帝祝福你!是谁的温柔的声音这么早就在叫我?孩子,你一早起身,一定有什么心事。老年人因为多忧多虑,往往容易失眠,;可是身心壮健的青年,一上了床就应该酣然入睡;所以你的早起,倘不是因为有什么烦恼,一定是昨夜没有睡过觉。

罗密欧　你的第二个猜测是对的,我昨夜享受到比睡眠更甜蜜的安息。

劳伦斯　上帝饶恕我们的罪恶!你是跟罗瑟琳在一起吗?

罗密欧　跟罗瑟琳在一起,我的神父?不,我已经忘记了那一个名字,和那个名字所带来的烦恼。

劳伦斯　那才是我的好孩子,可是你究竟到什么地方去了?

罗密欧　我愿意在你没有问我第二遍以前告诉你。昨天晚上我跟我的仇敌在一起宴会,突然有一个人伤害了我,同时她也被我伤害了,只有你的帮助和你的圣药,才会医治我们两人的重伤。神父,我并不怨恨我的敌人,因为瞧,我来向你请求的事,不单为了我自己,也同样为了她。

劳伦斯　好孩子,说明白一点,把你的意思老老实实告诉我,别打着哑谜了。

罗密欧　那么老实告诉你吧,我心底的一往深情,已经完全倾注在凯普莱特的美丽的女儿身上了。她也同样爱着我,一切都完全定当了,只要你肯替我们主持神圣的婚礼。我们在什么时候遇见,在什么地方求爱,怎样彼此交换着盟誓,这一切我都可以慢慢告诉你,可是无论如何,请你一定答应就在今天替我们成婚。

劳伦斯　圣芳济啊!多么快的变化!难道你所深爱着的罗瑟琳,就这样一下子被你抛弃了吗?这样看来,年轻人的爱情,都是见异思迁,不是发于真心的。耶稣,马利亚!你为了罗瑟琳的缘故,曾经用多少的眼泪洗过你消瘦的面庞!为了替无味的爱情添加一点辛酸的味道,曾经浪费掉多少的咸水!太阳还没有扫清你吐向苍穹的怨气,我这龙钟的耳朵里还留着你往日的呻吟;瞧!就在你自己的颊上,还剩着一丝不曾揩去的旧时的泪痕。要是你不曾变了一个人,这些悲哀都是你真实的情感,那么你是

罗瑟琳的,这些悲哀也是为罗瑟琳而发的;难道你现在已经变心了吗?男人既然这样没有恒心,那就莫怪女人家朝三暮四了。

罗密欧　你常常因为我爱罗瑟琳而责备我。

劳伦斯　我的学生,我不是说你不该恋爱,我只叫你不要因为恋爱而发痴。

罗密欧　你又叫我把爱情埋葬在坟墓里。

劳伦斯　我没有叫你把旧的爱情埋葬了,再去另找新欢。

罗密欧　请你不要责备我;我现在所爱的她,跟我心心相印,不像前回那个一样。

劳伦斯　啊,罗瑟琳知道你对她的爱情完全抄着人云亦云的老调,你还没有读过恋爱入门的一课哩。可是来吧,朝三暮四的青年,跟我来;为了一个理由,我愿意帮助你一臂之力:因为你们的结合也许会使你们两家释嫌修好,那就是天大的幸事了。

罗密欧　啊!我们就去吧,我巴不得越快越好。

劳伦斯　凡事三思而行,跑得太快是会滑倒的。(同下。)

第四场　同前。街道

班伏里奥及茂丘西奥上。

茂丘西奥　见鬼的,这罗密欧究竟到哪儿去了?他昨天晚上没有回家吗?

班伏里奥　没有,我问过他的仆人了。

茂丘西奥　嗳哟!那个白面孔狠心肠的女人,那个罗瑟琳,一定把他虐待得要发疯了。

班伏里奥　提伯尔特,凯普莱特那老头子的亲戚,有一封信送到他父亲那里。

茂丘西奥　一定是一封挑战书。

班伏里奥　罗密欧一定会给他一个答复。

茂丘西奥　只要会写几个字,谁都会写一封复信。

班伏里奥　不,我说他一定会接受他的挑战。

茂丘西奥　唉!可怜的罗密欧!他已经死了,一个白女人的黑眼睛戳破了他的心,一支恋歌穿过了他的耳朵,瞎眼的丘匹德的箭已把他当胸射中;他现在还能够抵得住提伯尔特吗?

班伏里奥　提伯尔特是个什么人?

茂丘西奥　我可以告诉你,他不是个平常的阿猫阿狗。啊!他是个胆大心细,剑法高明的人。他跟人打起架来,就像照着乐谱唱歌一样,一板一眼都不放松,一秒钟的停顿,然后一、二、三,刺进人家的胸膛;他全然是个穿礼服的屠夫,一个决斗的专家;一个名门贵胄,一个击剑能手。啊!那了不得的侧击!那反击!那直中要害的一剑!

班伏里奥　那什么?

茂丘西奥　那些怪模怪样、扭扭捏捏的装腔作势,说起话来怪声怪气的荒唐鬼的对头。他们只会说,"耶稣哪,好一柄锋利的刀子!"——好一个高大的汉子,好一个风流的婊子!嘿,我的老爷子,咱们中间有这么一群不知从哪儿飞来的苍蝇,这一群满嘴法国话的时髦人,他们因为趋新好异,坐在一张旧凳子上也会不舒服,这不是一件可以痛哭流涕的事吗?

　　　　　　　　罗密欧上。

班伏里奥　罗密欧来了,罗密欧来了。

茂丘西奥　瞧他孤零零的神气,倒像一条风干的咸鱼。啊,你这块肉呀,你是怎样变成了鱼的!现在他又要念起彼特拉克①的诗句来了:罗拉比起他的情人来不过是个灶下的丫头,虽然她有一个会做诗的爱人,狄多是个蓬头垢面的村妇;克莉奥佩屈拉是个吉卜赛姑娘;海伦、希罗都是下流的娼妓;提斯柏也许有一双美丽的灰色眼睛,可是也不配相提并论。罗密欧先生,给你个法国式的敬礼!昨天晚上你给我们开了多大的一个玩笑哪。

罗密欧　两位大哥早安!昨晚我开了什么玩笑?

茂丘西奥　你昨天晚上逃走得好;装什么假?

罗密欧　对不起,茂丘西奥,我当时有一件很重要的事情,在那情况下我只好失礼了。

茂丘西奥　这就是说,在那情况下,你不得不屈一屈膝了。

罗密欧　你的意思是说,赔个礼。

茂丘西奥　你回答得正对。

罗密欧　正是十分有礼的说法。

① 彼特拉克(Petrarch,1304—1374),意大利诗人,他的作品有很多是歌颂他终身的爱人罗拉的。

茂丘西奥　何止如此,我是讲礼讲到头了。

罗密欧　像是花儿鞋子的尖头。

茂丘西奥　说得对。

罗密欧　那么我的鞋子已经全是花花的洞儿了。

茂丘西奥　讲得妙;跟着我把这个笑话追到底吧,直追得你的鞋子都破了,只剩下了鞋底,而那笑话也就变得又秃又呆了。

罗密欧　啊,好一个又呆又秃的笑话,真配傻子来说。

茂丘西奥　快来帮忙,好班伏里奥;我的脑袋不行了。

罗密欧　要来就快马加鞭;不然我就宣告胜利了。

茂丘西奥　不,如果比聪明像赛马,我承认我输了;我的马儿哪有你的野?说到野,我的五官加在一起也比不上你的任何一官。可是你野的时候,我几时跟你在一起过?

罗密欧　哪一次撒野没有你这呆头鹅?

茂丘西奥　你这话真有意思,我巴不得咬你一口才好。

罗密欧　啊,好鹅儿,莫咬我。

茂丘西奥　你的笑话又甜又辣;简直是辣酱油。

罗密欧　美鹅加辣酱,岂不绝妙?

茂丘西奥　啊,妙语横生,越拉越横!

罗密欧　横得好;你这呆头鹅变成一只横胖鹅了。

茂丘西奥　呀,我们这样打着趣岂不比呻吟求爱好得多吗?此刻你多么和气,此刻你才真是罗密欧了;不论是先天还是后天,此刻是你的真面目了;为了爱,急得涕零满脸,就像一个天生的傻子,奔上奔下,找洞儿藏他的棍儿。

班伏里奥　打住吧,打住吧。

茂丘西奥　你不让我的话讲完,留着尾巴好不顺眼。

班伏里奥　不打住你,你的尾巴还要长大呢。

茂丘西奥　啊,你错了;我的尾巴本来就要缩小了;我的话已经讲到了底,不想老占着位置啦。

罗密欧　看哪,好把戏来啦!

　　　　　　　　　　乳媪及彼得上。

茂丘西奥　一条帆船,一条帆船!

班伏里奥 两条,两条! 一公一母。

乳媪 彼得!

彼得 有!

乳媪 彼得,我的扇子。

茂丘西奥 好彼得,替她把脸遮了;因为她的扇子比她的脸好看一点。

乳媪 早安,列位先生。

茂丘西奥 晚安,好太太。

乳媪 是道晚安时候了吗?

茂丘西奥 我告诉你,不会错;那日规上的指针正顶着中午呢。

乳媪 你说什么! 你是什么人!

罗密欧 好太太,上帝造了他,他可不知好歹。

乳媪 说得好;你说他不知好歹哪? 列位先生,你们有谁能够告诉我年轻的罗密欧在什么地方?

罗密欧 我可以告诉你;可是等你找到他的时候,年轻的罗密欧已经比你寻访他的时候老了点儿了。我因为取不到一个好一点的名字,所以就叫做罗密欧;在取这一个名字的人们中间,我是最年轻的一个。

乳媪 您说得真好。

茂丘西奥 呀,这样一个最坏的家伙你也说好? 想得周到;有道理,有道理。

乳媪 先生,要是您就是他,我要跟您单独讲句话儿。

班伏里奥 她要拉他吃晚饭去。

茂丘西奥 一个老虔婆,一个老虔婆! 有了! 有了!

罗密欧 有了什么?

茂丘西奥 不是什么野兔子;要说是兔子的话,也不过是斋节里做的兔肉饼,没有吃完就发了霉。(唱)

　　　　老兔肉,发白霉,

　　　　老兔肉,发白霉,

　　原是斋节好点心;

　　　　可是霉了的兔肉饼,

　　　　二十个人也吃不尽,

　　　　吃不完的霉肉饼。

罗密欧,你到不到你父亲那儿去? 我们要在那边吃饭。

罗密欧　我就来。

茂丘西奥　再见,老太太;(唱)

　　　　再见,我的好姑娘!(茂丘西奥、班伏里奥下。)

乳媪　好,再见!先生,这个满嘴胡说八道的放肆家伙是谁?

罗密欧　奶妈,这位先生最喜欢听他自己讲话;他在一分钟里所说的话,比他在一个月里听人家讲的话还多。

乳媪　要是他对我说了一句不客气的话,尽管他力气再大一点,我也要给他一顿教训;这种家伙二十个我都对付得了,要是对付不了,我会叫那些对付得了他们的人来。混帐东西!他把老娘看做什么人啦?我不是那些烂污婊子,由他随便取笑。(向彼得)你也是个好东西,看着人家把我欺侮,站在旁边一动也不动!

彼得　我没有看见什么人欺侮你;要是我看见了,一定会立刻拔出刀子来的。碰到吵架的事,只要理直气壮,打起官司来不怕人家,我是从来不肯落在人家后头的。

乳媪　嗳哟!真把我气得浑身发抖。混帐的东西!对不起,先生,让我跟您说句话儿。我刚才说过的,我家小姐叫我来找您;她叫我说些什么话我可不能告诉您;可是我要先明白对您说一句,要是正像人家说的,您想骗她做一场春梦,那可真是人家说的一件顶坏的行为;因为这位姑娘年纪还小,所以您要是欺骗了她,实在是一桩对无论哪一位好人家的姑娘都是对不起的事情,而且也是一桩顶不应该的举动。

罗密欧　奶妈,请你替我向你家小姐致意。我可以对你发誓——

乳媪　很好,我就这样告诉她。主啊!主啊!她听见了一定会非常喜欢的。

罗密欧　奶妈,你去告诉她什么话呢?你没有听我说呀。

乳媪　我就对她说您发过誓了,证明您是一位正人君子。

罗密欧　你请她今天下午想个法子出来到劳伦斯神父的寺院里忏悔,就在那个地方举行婚礼。这几个钱是给你的酬劳。

乳媪　不,真的,先生,我一个钱也不要。

罗密欧　别客气了,你还是拿着吧。

乳媪　今天下午吗,先生?好,她一定会去的。

罗密欧　好奶妈,请你在这寺墙后面等一等,就在这一点钟之内,我要叫我的仆人去拿一捆扎得像船上的软梯一样的绳子来给你带去;在秘密的夜

里，我要凭着它攀登我的幸福的尖端。再会！愿你对我们忠心，我一定不会有负你的辛劳。再会！替我向你的小姐致意。

乳媪　天上的上帝保佑您！先生，我对您说。

罗密欧　你有什么话说，我的好奶妈？

乳媪　您那仆人可靠得住吗？您没听见古话说，两个人知道是秘密，三个人知道就不是秘密吗？

罗密欧　你放心吧，我的仆人是最可靠不过的。

乳媪　好先生，我那小姐是个最可爱的姑娘——主啊！主啊！——那时候她还是个咿咿呀呀怪会说话的小东西——啊！本地有一位叫做帕里斯的贵人，他巴不得把我家小姐抢到手里；可是她，好人儿，瞧他比瞧一只蛤蟆还讨厌。我有时候对她说帕里斯人品不错，你才不知道哩，她一听见这样的话，就会气得面如土色。请问罗丝玛丽花①和罗密欧是不是同样一个字开头的呀？

罗密欧　是呀，奶妈；怎么样？都是罗字起头的哪。

乳媪　啊，你开玩笑哩！那是狗的名字啊；阿罗就是那个——不对；我知道一定是另一个字开头的——她还把你同罗丝玛丽花连在一起，我也不懂，反正你听了一定喜欢的。

罗密欧　替我向你小姐致意。

乳媪　一定一定。（罗密欧下）彼得！

彼得　有！

乳媪　给我带路，拿着我的扇子，快些走。（同下。）

第五场　同前。凯普莱特家的花园

朱丽叶上。

朱丽叶　我在九点钟差奶妈去；她答应在半小时以内回来。也许她碰不见他；那是不会的。啊！她的脚走起路来不大方便。恋爱的使者应当是思想，因为它比驱散山坡上的阴影的太阳光还要快十倍；所以维纳斯的云车是用白鸽驾驶的，所以凌风而飞的丘匹德生着翅膀。现在太阳已经升

① 即"迷迭香"（Rosemary），是婚礼常用的花。

罗密欧与朱丽叶

上中天,从九点钟到十二点钟是三个很长的钟点,可是她还没有回来。要是她是个有感情、有温暖的青春的血液的人,她的行动一定会像球儿一样敏捷,我用一句话就可以把她抛到我的心爱的情人那里,他也可以用一句话把她抛回到我这里;可是年纪老的人,大多像死人一般,手脚滞钝,呼唤不灵,慢腾腾地没有一点精神。

<center>乳媪及彼得上。</center>

朱丽叶　啊,上帝!她来了。啊,好心肝奶妈!什么消息?你碰到他了吗?叫那个人出去。

乳媪　彼得,到门口去等着。(彼得下。)

朱丽叶　亲爱的好奶妈——嗳呀!你怎么满脸的懊恼?即使是坏消息,你也应该装着笑容说;如果是好消息,你就不该用这副难看的面孔奏出美妙的音乐来。

乳媪　我累死了,让我歇一会儿吧。嗳呀,我的骨头好痛!我赶了多少的路!

朱丽叶　我但愿把我的骨头给你,你的消息给我。求求你,快说呀,好奶妈,说呀。

乳媪　耶稣哪!你忙什么?你不能等一下子吗?你没见我气都喘不过来吗?

朱丽叶　你既然气都喘不过来,那么你怎么会告诉我说你气都喘不过来?你费了这么久的时间推三阻四的,要是干脆告诉了我,还不是几句话就完了。我只要你回答我,你的消息是好的还是坏的?只要先回答我一个字,详细的话慢慢再说好了。快让我知道了吧,是好消息还是坏消息?

乳媪　好,你是个傻孩子,选中了这么一个人;你不知道怎样选一个男人。罗密欧!不,他不行,虽然他的脸长得比人家漂亮一点;可是他的腿才长得有样子;讲到他的手,他的脚、他的身体,虽然这种话不大好出口,可是的确谁也比不上他。他不顶懂得礼貌,可是温柔得就像一头羔羊。好,看你的运气吧,姑娘;好好敬奉上帝。怎么,你在家里吃过饭了吗?

朱丽叶　没有,没有。你这些话我都早就知道了。他对于结婚的事情怎么说?

乳媪　主啊!我的头痛死了!我害了多厉害的头痛!痛得好像要裂成二十块似的。还有我那一边的背痛;嗳哟,我的背!我的背!你的心肠真好,叫我到外边东奔西走去寻死。

朱丽叶　害你这样不舒服,我真是说不出的抱歉。亲爱的,亲爱的,亲爱的奶

妈,告诉我,我的爱人说些什么话?

乳媪　你的爱人说——他说得很像个老老实实的绅士,很有礼貌,很和气,很漂亮,而且也很规矩——你的妈呢?

朱丽叶　我的妈!她就在里面;她还会在什么地方?你回答得多么古怪:"你的爱人说,他说得很像个老老实实的绅士,你的妈呢?"

乳媪　嗳哟,圣母娘娘!你这样性急吗?哼!反了反了,这就是你瞧着我筋骨酸痛而替我涂上的药膏吗?以后还是你自己去送信吧。

朱丽叶　别缠下去啦!快些,罗密欧怎么说?

乳媪　你已经得到准许今天去忏悔吗?

朱丽叶　我已经得到了。

乳媪　那么你快到劳伦斯神父的寺院里去,有一个丈夫在那边等着你去做他的妻子哩。现在你的脸红起来啦。你到教堂里去吧,我还要到别处去搬一张梯子来,等到天黑的时候,你的爱人就可以凭着它爬进鸟窠里。为了使你快乐我就吃苦奔跑;可是你到了晚上也要负起那个重担来啦。去吧,我还没有吃过饭呢。

朱丽叶　我要找寻我的幸运去!好奶妈,再会。(各下。)

第六场　同前。劳伦斯神父的寺院

劳伦斯神父及罗密欧上。

劳伦斯　愿上天祝福这神圣的结合,不要让日后的懊恨把我们谴责!

罗密欧　阿门,阿门!可是无论将来会发生什么悲哀的后果,都抵不过我在看见她这短短一分钟内的欢乐。不管侵蚀爱情的死亡怎样伸展它的魔手,只要你用神圣的言语,把我们的灵魂结为一体,让我能够称她一声我的人,我也就不再有什么遗恨了。

劳伦斯　这种狂暴的快乐将会产生狂暴的结局,正像火和火药的亲吻,就在最得意的一刹那烟消云散。最甜的蜜糖可以使味觉麻木,不太热烈的爱情才会维持久远;太快和太慢,结果都不会圆满。

朱丽叶上。

劳伦斯　这位小姐来了。啊!这样轻盈的脚步,是永远不会踩破神龛前的砖石的;一个恋爱中的人,可以踏在随风飘荡的蛛网上而不会跌下,幻妄的

　　　　幸福使他灵魂飘然轻举。
朱丽叶　晚安,神父。
劳伦斯　孩子,罗密欧会替我们两人感谢你的。
朱丽叶　我也向他同样问了好,他何必再来多余的客套。
罗密欧　啊,朱丽叶!要是你感觉到像我一样多的快乐,要是你的灵唇慧舌,能够宣述你衷心的快乐,那么让空气中满布着从你嘴里吐出来的芳香,用无比的妙乐把这一次会晤中我们两人给与彼此的无限欢欣倾吐出来吧。
朱丽叶　充实的思想不在于言语的富丽;只有乞儿才能够计数他的家私。真诚的爱情充溢在我的心里,我无法估计自己享有的财富。
劳伦斯　来,跟我来,我们要把这件事情早点办好,因为在神圣的教会没有把你们两人结合以前,你们两人是不能在一起的。(同下。)

第 三 幕

第一场　维洛那。广场

　　　　　茂丘西奥、班伏里奥、侍童及若干仆人上。

班伏里奥　好茂丘西奥，咱们还是回去吧。天这么热，凯普莱特家里的人满街都是，要是碰到了他们，又免不了吵架；因为在这种热天气里，一个人的脾气最容易暴躁起来。

茂丘西奥　你就像这么一种家伙，跑进了酒店的门，把剑在桌子上一放，说，"上帝保佑我不要用到你！"等到两杯喝罢，却无缘无故拿起剑来跟酒保吵架。

班伏里奥　我难道是这样一种人吗？

茂丘西奥　得啦得啦，你的坏脾气比得上意大利无论哪一个人；动不动就要生气，一生气就要乱动。

班伏里奥　再以后怎样呢？

茂丘西奥　哼！要是有两个像你这样的人碰在一起，结果总会一个也没有，因为大家都要把对方杀死了方肯罢休。你！嘿，你会因为人家比你多一根或是少一根胡须，就跟人家吵架。瞧见人家剥栗子，你也会跟他闹翻，你的理由只是因为你有一双栗色的眼睛。除了生着这样一双眼睛的人以外，谁还会像这样吹毛求疵地去跟人家寻事？你的脑袋里装满了惹事招非的念头，正像鸡蛋里装满了蛋黄蛋白，虽然为了惹事招非的缘故，你的脑袋曾经给人打得像个坏蛋一样。你曾经为了有人在街上咳了一声嗽而跟他吵架，因为他咳醒了你那条在太阳底下睡觉的狗。不是有一次

你因为看见一个裁缝在复活节以前穿起他的新背心来,所以跟他大闹吗?不是还有一次因为他用旧带子系他的新鞋子,所以又跟他大闹吗?现在你却要教我不要跟人家吵架!

班伏里奥　要是我像你一样爱吵架,不消一时半刻,我的性命早就卖给人家了。

茂丘西奥　性命卖给人家!哼,算了吧!

班伏里奥　嗳哟!凯普莱特家里的人来了。

茂丘西奥　啊唷!我不在乎。

<p align="center">提伯尔特及余人等上。</p>

提伯尔特　你们跟着我不要走开,等我去向他们说话。两位晚安!我要跟你们中间无论哪一位说句话儿。

茂丘西奥　您只要跟我们两人中间的一个人讲一句话吗?再来点儿别的吧。要是您愿意在一句话以外,再跟我们较量一两手,那我们倒愿意奉陪。

提伯尔特　只要您给我一个理由,您就会知道我也不是个怕事的人。

茂丘西奥　您不会自己想出一个什么理由来吗?

提伯尔特　茂丘西奥,你陪着罗密欧到处乱闯——

茂丘西奥　到处拉唱!怎么!你把我们当作一群沿街卖唱的人吗?你要是把我们当作沿街卖唱的人,那么我们倒要请你听一点儿不大好听的声音;这就是我的提琴上的拉弓,拉一拉就要叫你跳起舞来。他妈的!到处拉唱!

班伏里奥　这儿来往的人太多,讲话不大方便,最好还是找个清静一点的地方去谈谈;要不然大家别闹意气,有什么过不去的事平心静气理论理论;否则各走各的路,也就完了,别让这么许多人的眼睛瞧着我们。

茂丘西奥　人们生着眼睛总要瞧,让他们瞧去好了,我可不能为着别人高兴离开这块地方。

<p align="center">罗密欧上。</p>

提伯尔特　好,我的人来了;我不跟你吵。

茂丘西奥　他又不吃你的饭,不穿你的衣,怎么是你的人?可是他虽然不是你的跟班,要是你拔脚逃起来,他倒一定会紧紧跟住你的。

提伯尔特　罗密欧,我对你的仇恨使我只能用一个名字称呼你——你是一个恶贼!

罗密欧　提伯尔特，我跟你无冤无恨，你这样无端挑衅，我本来是不能容忍的，可是因为我有必须爱你的理由，所以也不愿跟你计较了。我不是恶贼；再见，我看你还不知道我是个什么人。

提伯尔特　小子，你冒犯了我，现在可不能用这种花言巧语掩饰过去；赶快回过身子，拔出剑来吧。

罗密欧　我可以郑重声明，我从来没有冒犯过你，而且你想不到我是怎样爱你，除非你知道了我所以爱你的理由。所以，好凯普莱特——我尊重这一个姓氏，就像尊重我自己的姓氏一样——咱们还是讲和了吧。

茂丘西奥　哼，好丢脸的屈服！只有武力才可以洗去这种耻辱。（拔剑）提伯尔特，你这捉耗子的猫儿，你愿意跟我决斗吗？

提伯尔特　你要我跟你干么？

茂丘西奥　好猫精，听说你有九条性命，我只要取你一条命，留下那另外八条：等以后再跟你算账。快快拔出你的剑来，否则莫怪无情，我的剑就要临到你的耳朵边了。

提伯尔特　（拔剑）好，我愿意奉陪。

罗密欧　好茂丘西奥，收起你的剑。

茂丘西奥　来，来，来，我倒要领教领教你的剑法。（二人互斗。）

罗密欧　班伏里奥，拔出剑来，把他们的武器打下来。两位老兄，这算什么？快别闹啦！提伯尔特，茂丘西奥，亲王已经明令禁止在维洛那的街道上斗殴。住手，提伯尔特！好茂丘西奥！（提伯尔特及其党徒下。）

茂丘西奥　我受伤了。你们这两家倒霉的人家！我已经完啦。他不带一点伤就去了吗？

班伏里奥　啊！你受伤了吗？

茂丘西奥　嗯，嗯，擦破了一点儿；可是也够受的了。我的侍童呢？你这家伙，快去找个外科医生来。（侍童下。）

罗密欧　放心吧，老兄；这伤口不算十分厉害。

茂丘西奥　是的，它没有一口井那么深，也没有一扇门那么阔，可是这一点伤也就够要命了；要是你明天找我，就到坟墓里来看我吧。我这一生是完了。你们这两家倒霉的人家！他妈的！狗、耗子、猫儿，都会咬得死人！这个说大话的家伙，这个混帐东西，打起架来也要按照着数学的公式！谁叫你把身子插了进来？都是你把我拉住了，我才受了伤。

罗密欧　我完全是出于好意。

茂丘西奥　班伏里奥,快把我扶进什么屋子里去,不然我就要晕过去了。你们这两家倒霉的人家!我已经死在你们手里了。——你们这两家人家!

（茂丘西奥、班伏里奥同下。）

罗密欧　他是亲王的近亲,也是我的好友;如今他为了我的缘故受到了致命的重伤。提伯尔特杀死了我的朋友,又毁谤了我的名誉,虽然他在一小时以前还是我的亲人。亲爱的朱丽叶啊!你的美丽使我变成懦弱,磨钝了我的勇气的锋刃!

班伏里奥重上。

班伏里奥　啊,罗密欧,罗密欧!勇敢的茂丘西奥死了;他已经撒手离开尘世,他的英魂已经升上天庭了!

罗密欧　今天这一场意外的变故,怕要引起日后的灾祸。

提伯尔特重上。

班伏里奥　暴怒的提伯尔特又来了。

罗密欧　茂丘西奥死了,他却耀武扬威活在人世!现在我只好抛弃一切顾忌,不怕伤了亲戚的情分,让眼睛里喷出火焰的愤怒支配着我的行动了!提伯尔特,你刚才骂我恶贼,我要你把这两个字收回去;茂丘西奥的阴魂就在我们头上,他在等着你去跟他作伴;我们两个人中间必须有一个人去陪陪他,要不然就是两人一起死。

提伯尔特　你这该死的小子,你生前跟他做朋友,死后也去陪他吧!

罗密欧　这柄剑可以替我们决定谁死谁生。（二人互斗;提伯尔特倒下。）

班伏里奥　罗密欧,快走!市民们都已经被这场争吵惊动了,提伯尔特又死在这儿。别站着发怔;要是你给他们捉住了,亲王就要判你死刑。快去吧!快去吧!

罗密欧　唉!我是受命运玩弄的人。

班伏里奥　你为什么还不走?（罗密欧下。）

市民等上。

市民甲　杀死茂丘西奥的那个人逃到哪儿去了?那凶手提伯尔特逃到什么地方去了?

班伏里奥　躺在那边的就是提伯尔特。

市民甲　先生,起来吧,请你跟我去。我用亲王的名义命令你服从。

　　　　　　亲王率侍从；蒙太古夫妇、凯普莱特夫妇及余人等上。

亲王　这一场争吵的肇祸的罪魁在什么地方？

班伏里奥　啊，尊贵的亲王！我可以把这场流血的争吵的不幸的经过向您从头告禀。躺在那边的那个人，就是把您的亲戚，勇敢的茂丘西奥杀死的人，他现在已经被年轻的罗密欧杀死了。

凯普莱特夫人　提伯尔特，我的侄儿！啊，我的哥哥的孩子！亲王啊！侄儿啊！丈夫啊！嗳哟！我的亲爱的侄儿给人杀死了！殿下，您是正直无私的，我们家里流的血，应当用蒙太古家里流的血来报偿。嗳哟，侄儿啊！侄儿啊！

亲王　班伏里奥，是谁开始这场血斗的？

班伏里奥　死在这儿的提伯尔特，他是被罗密欧杀死的。罗密欧很诚恳地劝告他，叫他想一想这种争吵多么没意思，并且也提起您的森严的禁令。他用温和的语调、谦恭的态度，陪着笑脸向他反复劝解，可是提伯尔特充耳不闻，一味逞着他的骄横，拔出剑来就向勇敢的茂丘西奥胸前刺了过去，茂丘西奥也动了怒气，就和他两下交锋起来，自恃着本领高强，满不在乎地一手挡开了敌人致命的剑锋，一手向提伯尔特还刺过去，提伯尔特眼明手快，也把它挡开了。那个时候罗密欧就高声喊叫，"住手，朋友；两下分开！"说时迟，来时快，他的敏捷的腕臂已经打下了他们的利剑，他就插身在他们两人中间；谁料提伯尔特怀着毒心，冷不防打罗密欧的手臂下面刺了一剑过去，竟中了茂丘西奥的要害，于是他就逃走了。等了一会儿他又回来找罗密欧，罗密欧这时候正是满腔怒火，就像闪电似的跟他打起来，我还来不及拔剑阻止他们，勇猛的提伯尔特已经中剑而死，罗密欧见他倒在地上，也就转身逃走了。我所说的句句都是真话，倘有虚言，愿受死刑。

凯普莱特夫人　他是蒙太古家的亲戚，他说的话都是徇着私情，完全是假的。他们一共有二十来个人参加这场恶斗，二十个人合力谋害一个人的生命。殿下，我要请您主持公道，罗密欧杀死了提伯尔特，罗密欧必须抵命。

亲王　罗密欧杀了他，他杀了茂丘西奥，茂丘西奥的生命应当由谁抵偿？

蒙太古　殿下，罗密欧不应该偿他的命；他是茂丘西奥的朋友，他的过失不过是执行了提伯尔特依法应处的死刑。

亲王 为了这一个过失,我现在宣布把他立刻放逐出境。你们双方的憎恨已经牵涉到我的身上,在你们残暴的斗殴中,已经流下了我的亲人的血;可是我要给你们一个重重的惩罚,儆戒儆戒你们的将来。我不要听任何的请求辩护,哭泣和祈祷都不能使我枉法徇情,所以不用想什么挽回的办法,赶快把罗密欧遣送出境吧;不然的话,我们什么时候发现他,就在什么时候把他处死。把这尸体抬去,不许违抗我的命令;对杀人的凶手不能讲慈悲,否则就是鼓励杀人了。(同下。)

第二场 同前。凯普莱特家的花园

朱丽叶上。

朱丽叶 快快跑过去吧,踏着火云的骏马,把太阳拖回到它的安息的所在;但愿驾车的法厄同①鞭策你们飞驰到西方,让阴沉的暮夜赶快降临。展开你密密的帷幕吧,成全恋爱的黑夜!遮住夜行人的眼睛,让罗密欧悄悄地投入我的怀里,不被人家看见也不被人家谈论!恋人们可以在他们自身美貌的光辉里互相缱绻;即使恋爱是盲目的,那也正好和黑夜相称。来吧,温文的夜,你朴素的黑衣妇人,教会我怎样在一场全胜的赌博中失败,把各人纯洁的童贞互为赌注。用你黑色的罩巾遮住我脸上羞怯的红潮,等我深藏内心的爱情慢慢地胆大起来,不再因为在行动上流露真情而惭愧。来吧,黑夜!来吧,罗密欧!来吧,你黑夜中的白昼!因为你将要睡在黑夜的翼上,比乌鸦背上的新雪还要皎白。来吧,柔和的黑夜!来吧,可爱的黑颜的夜,把我的罗密欧给我!等他死了以后,你再把他带去,分散成无数的星星,把天空装饰得如此美丽,使全世界都恋爱着黑夜,不再崇拜眩目的太阳。啊!我已经买下了一所恋爱的华厦,可是它还不曾属我所有;虽然我已经把自己出卖,可是还没有被买主领去。这日子长得真叫人厌烦,正像一个做好了新衣服的小孩,在节日的前夜焦躁地等着天明一样。啊!我的奶妈来了。

乳媪携绳上。

① 法厄同(Phæthon),是日神的儿子,曾为其父驾御日车,不能控制其马而闯离常道。故事见奥维德《变形记》第二章。

朱丽叶　她带着消息来了。谁的舌头上只要说出了罗密欧的名字,他就在吐露着天上的仙音。奶妈,什么消息?你带着些什么来了?那就是罗密欧叫你去拿的绳子吗?

乳媪　是的,是的,这绳子。(将绳掷下。)

朱丽叶　嗳哟!什么事?你为什么扭着你的手?

乳媪　唉!唉!唉!他死了,他死了,他死了!我们完了,小姐,我们完了!唉!他去了,他给人杀了,他死了!

朱丽叶　天道竟会这样狠毒吗?

乳媪　不是天道狠毒,罗密欧才下得了这样狠毒的手。啊!罗密欧,罗密欧!谁想得到会有这样的事情?罗密欧!

朱丽叶　你是个什么鬼,这样煎熬着我?这简直就是地狱里的酷刑。罗密欧把他自己杀死了吗?你只要回答我一个"是"字,这一个"是"字就比毒龙眼里射放的死光更会致人死命。如果真有这样的事,我就不会再在人世,或者说,那叫你说声"是"的人,从此就要把眼睛紧闭。要是他死了,你就说"是";要是他没有死,你就说"不";这两个简单的字就可以决定我的终身祸福。

乳媪　我看见他的伤口:我亲眼看见他的伤口,慈悲的上帝!就在他的宽阔的胸上。一个可怜的尸体,一个可怜的流血的尸体,像灰一样苍白,满身都是血,满身都是一块块的血;我一瞧见就晕过去了。

朱丽叶　啊,我的心要碎了!——可怜的破产者,你已经丧失了一切,还是赶快碎裂了吧!失去了光明的眼睛,你从此不能再见天日了!你这俗恶的泥土之躯,赶快停止呼吸,复归于泥土,去和罗密欧同眠在一个圹穴里吧!

乳媪　啊!提伯尔特,提伯尔特!我的顶好的朋友!啊,温文的提伯尔特,正直的绅士!想不到我活到今天,却会看见你死去!

朱丽叶　这是一阵什么风暴,一会儿又倒转方向!罗密欧给人杀了,提伯尔特又死了吗?一个是我的最亲爱的表哥,一个是我的更亲爱的夫君?那么,可怕的号角,宣布世界末日的来临吧!要是这样两个人都可以死去,谁还应该活在这世上?

乳媪　提伯尔特死了,罗密欧放逐了;罗密欧杀了提伯尔特,他现在被放逐了。

朱丽叶　上帝啊！提伯尔特是死在罗密欧手里的吗？

乳媪　是的,是的,唉！是的。

朱丽叶　啊,花一样的面庞里藏着蛇一样的心！那一条恶龙曾经栖息在这样清雅的洞府里？美丽的暴君！天使般的魔鬼！披着白鸽羽毛的乌鸦！豺狼一样残忍的羔羊！圣洁的外表包覆着丑恶的实质！你的内心刚巧和你的形状相反,一个万恶的圣人,一个庄严的奸徒！造物主啊！你为什么要从地狱里提出这一个恶魔的灵魂,把它安放在这样可爱的一座肉体的天堂里？哪一本邪恶的书籍曾经装订得这样美观？啊！谁想得到这样一座富丽的宫殿里,会容纳着欺人的虚伪！

乳媪　男人都靠不住,没有良心,没有真心的;谁都是三心二意,反复无常,奸恶多端,尽是些骗子。啊！我的人呢？快给我倒点儿酒来;这些悲伤烦恼,已经使我老起来了。愿耻辱降临到罗密欧的头上！

朱丽叶　你说出这样的愿望,你的舌头上就应该长起水疱来！耻辱从来不曾和他在一起,它不敢侵上他的眉宇,因为那是君临天下的荣誉的宝座。啊！我刚才把他这样辱骂,我真是个畜生！

乳媪　杀死了你的族兄的人,你还说他好话吗？

朱丽叶　他是我的丈夫,我应当说他坏话吗？啊！我的可怜的丈夫！你的三小时的妻子都这样凌辱你的名字,谁还会对它说一句温情的慰藉呢？可是你这恶人,你为什么杀死我的哥哥？他要是不杀死我的哥哥,我的凶恶的哥哥就会杀死我的丈夫。回去吧,愚蠢的眼泪,流回到你的源头,你那滴滴的细流,本来是悲哀的倾注,可是你却错把它呈献给喜悦。我的丈夫活着,他没有被提伯尔特杀死;提伯尔特死了,他想要杀死我的丈夫！这明明是喜讯,我为什么要哭泣呢？还有两个字比提伯尔特的死更使我痛心,像一柄利刃刺进了我的胸中;我但愿忘了它们,可是唉！它们紧紧地牢附在我的记忆里,就像萦回在罪人脑中的不可宥恕的罪恶。"提伯尔特死了,罗密欧放逐了！"放逐了！这"放逐"两个字,就等于杀死了一万个提伯尔特。单单提伯尔特的死,已经可以令人伤心了;即使祸不单行,必须在"提伯尔特死了"这一句话以后,再接上一句不幸的消息,为什么不说你的父亲,或是你的母亲,或是父母两人都死了,那也可以引起一点人情之常的哀悼？可是在提伯尔特的噩耗以后,再接连一记更大的打击,"罗密欧放逐了！"这句话简直等于说,父亲,母亲,提伯尔特,罗

密欧、朱丽叶,一起被杀,一起死了。"罗密欧放逐了!"这一句话里面包含着无穷无际,无极无限的死亡,没有字句能够形容出这里面蕴蓄着的悲伤。——奶妈,我的父亲,我的母亲呢?

乳媪　他们正在抚着提伯尔特的尸体痛哭。你要去看他们吗?让我带着你去。

朱丽叶　让他们用眼泪洗涤他的伤口,我的眼泪是要留着为罗密欧的放逐而哀哭的。拾起那些绳子来。可怜的绳子,你是失望了,我们俩都失望了,因为罗密欧已经被放逐,他要借着你做接引相思的桥梁,可是我却要做一个独守空闺的怨女而死去。来,绳儿;来,奶妈。我要去睡上我的新床,把我的童贞奉献给死亡!

乳媪　那么你快到房里去吧;我去找罗密欧来安慰你,我知道他在什么地方。听着,你的罗密欧今天晚上一定会来看你;他现在躲在劳伦斯神父的寺院里,我就去找他。

朱丽叶　啊!你快去找他;把这指环拿去给我的忠心的骑士,叫他来作一次最后的诀别。(各下。)

第三场　同前。劳伦斯神父的寺院

<center>劳伦斯神父上。</center>

劳伦斯　罗密欧,跑出来;出来吧,你受惊的人,你已经和坎坷的命运结下了不解之缘。

<center>罗密欧上。</center>

罗密欧　神父,什么消息?亲王的判决怎样?还有什么我所不知道的不幸的事情将要来找我?

劳伦斯　我的好孩子,你已经遭逢到太多的不幸了。我来报告你亲王的判决。

罗密欧　除了死罪以外,还会有什么判决?

劳伦斯　他的判决是很温和的;他并不判你死罪,只宣布把你放逐。

罗密欧　嘿!放逐!慈悲一点,还是说"死"吧!不要说"放逐",因为放逐比死还要可怕。

劳伦斯　你必须立刻离开维洛那境内。不要懊恼,这是一个广大的世界。

罗密欧　在维洛那城以外没有别的世界,只有地狱的苦难;所以从维洛那放逐,就是从这世界上放逐,也就是死。明明是死,你却说是放逐,这就等于用一柄利斧砍下我的头,反因为自己犯了杀人罪而扬扬得意。

劳伦斯　嗳哟,罪过罪过!你怎么可以这样不知恩德!你所犯的过失,按照法律本来应该处死,幸亏亲王仁慈,特别对你开恩,才把可怕的死罪改成了放逐;这明明是莫大的恩典,你却不知道。

罗密欧　这是酷刑,不是恩典。朱丽叶所在的地方就是天堂,这儿的每一只猫、每一只狗、每一只小小的老鼠,都生活在天堂里,都可以瞻仰到她的容颜,可是罗密欧却看不见她。污秽的苍蝇都可以接触亲爱的朱丽叶的皎洁的玉手,从她的嘴唇上偷取天堂中的幸福,那两片嘴唇是这样的纯洁贞淑,永远含着娇羞,好像觉得它们自身的相吻也是一种罪恶;苍蝇可以这样做,我却必须远走高飞,它们是自由人,我却是一个放逐的流徒。你还说放逐不是死吗?难道你没有配好的毒药、锋锐的刀子或者无论什么致命的利器,而必须用"放逐"两个字把我杀害吗?放逐!啊,神父!只有沉沦在地狱里的鬼魂才会用到这两个字,伴着凄厉的呼号;你是一个教士,一个替人忏罪的神父,又是我的朋友,怎么忍心用"放逐"这两个字来寸磔我呢?

劳伦斯　你这痴心的疯子,听我说一句话。

罗密欧　啊!你又要对我说起放逐了。

劳伦斯　我要教给你怎样抵御这两个字的方法,用哲学的甘乳安慰你的逆运,让你忘却被放逐的痛苦。

罗密欧　又是"放逐"!我不要听什么哲学!除非哲学能够制造一个朱丽叶,迁徙一个城市,撤销一个亲王的判决,否则它就没有什么用处。别再多说了吧。

劳伦斯　啊!那么我看疯人是不生耳朵的。

罗密欧　聪明人不生眼睛,疯人何必生耳朵呢?

劳伦斯　让我跟你讨论讨论你现在的处境吧。

罗密欧　你不能谈论你所没有感觉到的事情;要是你也像我一样年轻,朱丽叶是你的爱人,才结婚一小时,就把提伯尔特杀了;要是你也像我一样热恋,像我一样被放逐,那时你才可以讲话,那时你才会像我现在一样扯着你的头发,倒在地上,替自己量一个葬身的墓穴。(内叩门声)

劳伦斯　快起来,有人在敲门;好罗密欧,躲起来吧。

罗密欧　我不要躲,除非我心底里发出来的痛苦呻吟的气息,会像一重云雾一样把我掩过了追寻者的眼睛。(叩门声。)

劳伦斯　听!门打得多么响!——是谁在外面?——罗密欧,快起来,你要给他们捉住了。——等一等!——站起来,(叩门声)跑到我的书斋里去。——就来了!——上帝啊!瞧你多么不听话!——来了,来了!(叩门声)谁把门敲得这么响?你是什么地方来的?你有什么事?

乳媪　(在内)让我进来,你就可以知道我的来意,我是从朱丽叶小姐那里来的。

劳伦斯　那好极了,欢迎欢迎!

<center>乳媪上。</center>

乳媪　啊,神父:啊,告诉我,神父,我的小姐的姑爷呢?罗密欧呢?

劳伦斯　在那边地上哭得死去活来的就是他。

乳媪　啊!他正像我的小姐一样,正像她一样!

劳伦斯　唉!真是同病相怜,一般的伤心!她也是这样躺在地上,一边唠叨一边哭,一边哭一边唠叨。起来,起来;是个男个汉就该起来;为了朱丽叶的缘故,为了她的缘故,站起来吧。为什么您要伤心到这个样子呢?

罗密欧　奶妈!

乳媪　唉,姑爷!唉,姑爷!一个人到头来总是要死的。

罗密欧　你刚才不是说起朱丽叶吗?她现在怎么样?我现在已经用她近亲的血玷污了我们的新欢,她不会把我当作一个杀人的凶犯吗?她在什么地方?她怎么样?我这位秘密的新妇对于我们这一段中断的情缘说些什么话?

乳媪　啊,她没有说什么话,姑爷,只是哭呀哭的哭个不停;一会儿倒在床上,一会儿又跳了起来,一会儿叫一声提伯尔特,一会儿哭一声罗密欧;然后又倒了下去。

罗密欧　好像我那一个名字是从枪口里瞄准了射出来似的,一弹出去就把她杀死,正像我这一双该死的手杀死了她的亲人一样。啊!告诉我,神父,告诉我,我的名字是在我身上哪一处万恶的地方?告诉我,好让我捣毁这可恨的巢穴。(拔剑。)

劳伦斯　放下你的卤莽的手!你是一个男子吗?你的形状是一个男子,你却

流着妇人的眼泪;你的狂暴的举动,简直是一头野兽的无可理喻的咆哮。你这须眉的贱妇,你这人头的畜类!我真想不到你的性情竟会这样毫无涵养。你已经杀死了提伯尔特,你还要杀死你自己吗?你没想到你对自己采取了这种万劫不赦的暴行就是杀死与你相依为命的你的妻子吗?为什么你要怨恨天地,怨恨你自己的生不逢辰?天地好容易生下你这一个人来,你却要亲手把你自己摧毁!呸!呸!你有的是一副堂堂的七尺之躯,有的是热情和智慧,你却不知道把它们好好利用,这岂不是辜负了你的七尺之躯,辜负了你的热情和智慧?你的堂堂的仪表不过是一尊蜡像,没有一点男子汉的血气;你的山盟海誓都是些空虚的谎语,杀害你所发誓珍爱的情人;你的智慧不知道指示你的行动,驾御你的感情,它已经变成了愚妄的谬见,正像装在一个笨拙的兵士的枪膛里的火药,本来是自卫的武器,因为不懂得点燃的方法,反而毁损了自己的肢体。怎么!起来吧,孩子!你刚才几乎要为了你的朱丽叶而自杀,可是她现在好好活着,这是你的第一件幸事。提伯尔特要把你杀死,可是你却杀死了提伯尔特,这是你的第二件幸事。法律上本来规定杀人抵命,可是它对你特别留情,减成了放逐的处分,这是你的第三件幸事。这许多幸事照顾着你,幸福穿着盛装向你献媚,你却像一个倔强乖僻的女孩,向你的命运和爱情噘起了嘴唇。留心,留心,像这样不知足的人是不得好死的。去,快去会见你的情人,按照预定的计划,到她的寝室里去,安慰安慰她;可是在逻骑没有出发以前,你必须及早离开,否则你就到不了曼多亚。你可以暂时在曼多亚住下,等我们觑着机会,把你们的婚姻宣布出来,和解了你们两家的亲族,向亲王请求特赦,那时我们就可以用超过你现在离别的悲痛二百万倍的欢乐招呼你回来。奶妈,你先去,替我向你家小姐致意;叫她设法催促她家里的人早早安睡,他们在遭到这样重大的悲伤以后,这是很容易办到的。你对她说,罗密欧就要来了。

乳媪 主啊!像这样好的教训,我就是在这儿听上一整夜都愿意;啊!真是有学问人说的话!姑爷,我就去对小姐说您就要来了。

罗密欧 很好,请你再叫我的爱人预备好一顿责骂。

乳媪 姑爷,这一个戒指小姐叫我拿来送给您,请您赶快就去,天色已经很晚了。(下。)

罗密欧 现在我又重新得到了多大的安慰!

劳伦斯　去吧,晚安!你的运命在此一举;你必须在巡逻者没有开始查缉以前脱身,否则就得在黎明时候化装逃走。你就在曼多亚安下身来;我可以找到你的仆人,倘使这儿有什么关于你的好消息,我会叫他随时通知你。把你的手给我。时候不早了,再会吧。

罗密欧　倘不是一个超乎一切喜悦的喜悦在招呼着我,像这样匆匆的离别,一定会使我黯然神伤。再会!(各下。)

第四场　同前。凯普莱特家中一室

凯普莱特,凯普莱特夫人及帕里斯上。

凯普莱特　伯爵,舍间因为遭逢变故,我们还没有时间去开导小女,您知道她跟她那个表兄提伯尔特是友爱很笃的,我也非常喜欢他;唉!人生不免一死,也不必再去说他了。现在时间已经很晚,她今夜不会再下来了;不瞒您说,倘不是您大驾光临,我也早在一小时以前上了床啦。

帕里斯　我在你们正在伤心的时候来此求婚,实在是太冒昧了。晚安,伯母;请您替我向令嫒致意。

凯普莱特夫人　好,我明天一早就去探听她的意思,今夜她已经怀着满腔的悲哀关上门睡了。

凯普莱特　帕里斯伯爵,我可以大胆替我的孩子作主,我想她一定会绝对服从我的意志;是的,我对于这一点可以断定。夫人,你在临睡以前先去看看她,把这位帕里斯伯爵向她求爱的意思告诉她知道;你再对她说,听好我的话,叫她在星期三——且慢!今天星期几?

帕里斯　星期一,老伯。

凯普莱特　星期一!哈哈!好,星期三是太快了点儿,那么就是星期四吧。对她说,在这个星期四,她就要嫁给这位尊贵的伯爵。您来得及准备吗?您不嫌太匆促吗?咱们也不必十分铺张,略为请几位亲友就够了;因为提伯尔特才死不久,他是我们自己家里的人,要是我们大开欢宴,人家也许会说我们对去世的人太没有情分。所以我们只要请五、六个亲友,把仪式举行一下就算了。您说星期四怎样?

帕里斯　老伯,我但愿星期四便是明天。

凯普莱特　好,你去吧;那么就是星期四。夫人,你在临睡前先去看看朱丽

叶,叫她预备预备,好作起新娘来啊,再见,伯爵。喂!掌灯!时候已经很晚了,等一会儿我们就要说时间很早了。晚安!(各下。)

第五场　同前。朱丽叶的卧室

罗密欧及朱丽叶上。

朱丽叶　你现在就要走了吗?天亮还有一会儿呢。那刺进你惊恐的耳膜中的,不是云雀,是夜莺的声音;它每天晚上在那边石榴树上歌唱。相信我,爱人,那是夜莺的歌声。

罗密欧　那是报晓的云雀,不是夜莺。瞧,爱人,不作美的晨曦已经在东天的云朵上镶起了金线,夜晚的星光已经烧烬,愉快的白昼蹑足踏上了迷雾的山巅。我必须到别处去找寻生路,或者留在这儿束手等死。

朱丽叶　那光明不是晨曦,我知道;那是从太阳中吐射出来的流星,要在今夜替你拿着火炬,照亮你到曼多亚去。所以你不必急着要去,再耽搁一会儿吧。

罗密欧　让我被他们捉住,让我被他们处死;只要是你的意思,我就毫无怨恨。我愿意说那边灰白色的云彩不是黎明睁开它的睡眼,那不过是从月亮的眉宇间反映出来的微光;那响彻云霄的歌声,也不是出于云雀的喉中。我巴不得留在这里,永远不要离开。来吧,死,我欢迎你!因为这是朱丽叶的意思。怎么,我的灵魂?让我们谈谈;天还没有亮哩。

朱丽叶　天已经亮了,天已经亮了;快走吧,快走吧!那唱得这样刺耳、嘶着粗涩的噪声和讨厌的锐音的,正是天际的云雀。有人说云雀会发出千变万化的甜蜜的歌声,这句话一点不对,因为它只使我们彼此分离;有人说云雀曾经和丑恶的蟾蜍交换眼睛,啊!我但愿它们也交换了声音,因为那声音使你离开了我的怀抱,用催醒的晨歌催促你登程。啊!现在你快走吧;天越来越亮了。

罗密欧　天越来越亮,我们悲哀的心却越来越黑暗。

乳媪上。

乳媪　小姐!

朱丽叶　奶妈?

乳媪　你的母亲就要到你房里来了。天已经亮啦,小心点儿。(下。)

朱丽叶　那么窗啊,让白昼进来,让生命出去。

罗密欧　再会,再会!给我一个吻,我就下去。(由窗口下降。)

朱丽叶　你就这样走了吗?我的夫君,我的爱人,我的朋友!我必须在每一小时内的每一天听到你的消息,因为一分钟就等于许多天。啊!照这样计算起来,等我再看见我的罗密欧的时候,我不知道已经老到怎样了。

罗密欧　再会!我决不放弃任何的机会,爱人,向你传达我的衷忱。

朱丽叶　啊!你想我们会不会再有见面的日子?

罗密欧　一定会有的,我们现在这一切悲哀痛苦,到将来便是握手谈心的资料。

朱丽叶　上帝啊!我有一颗预感不祥的灵魂;你现在站在下面,我仿佛望见你像一具坟墓底下的尸骸。也许是我的眼光昏花,否则就是你的面容太惨白了。

罗密欧　相信我,爱人,在我的眼中你也是这样;忧伤吸干了我们的血液。再会!再会!(下。)

朱丽叶　命运啊命运!谁都说你反复无常,要是你真的反复无常,那么你怎样对待一个忠贞不贰的人呢?愿你不要改变你的轻浮的天性,因为这样也许你会早早打发他回来。

凯普莱特夫人　(在内)喂,女儿!你起来了吗?

朱丽叶　谁在叫我?是我的母亲吗?——难道她这么晚还没有睡觉,还是这么早就起来了?什么特殊的原因使她到这儿来?

<center>凯普莱特夫人上。</center>

凯普莱特夫人　啊!怎么,朱丽叶!

朱丽叶　母亲,我不大舒服。

凯普莱特夫人　老是为了你表兄的死而掉泪吗?什么!你想用眼泪把他从坟墓里冲出来吗?就是冲得出来,你也没法子叫他复活;所以还是算了吧。适当的悲哀可以表示感情的深切,过度的伤心却可以证明智慧的欠缺。

朱丽叶　可是让我为了这样一个痛心的损失而流泪吧。

凯普莱特夫人　损失固然痛心,可是一个失去的亲人,不是眼泪哭得回来的。

朱丽叶　因为这损失实在太痛心了,我不能不为了失去的亲人而痛哭。

凯普莱特夫人　好,孩子,人已经死了,你也不用多哭他了,顶可恨的是那杀

死他的恶人仍旧活在世上。

朱丽叶　什么恶人,母亲?

凯普莱特夫人　就是罗密欧那个恶人。

朱丽叶　(旁白)恶人跟他相去真有十万八千里呢。——上帝饶恕他!我愿意全心饶恕他;可是没有一个人像他那样使我心里充满了悲伤。

凯普莱特夫人　那是因为这个万恶的凶手还活在世上。

朱丽叶　是的,母亲,我恨不得把他抓住在我的手里。但愿我能够独自报复这一段杀兄之仇!

凯普莱特夫人　我们一定要报仇的,你放心吧,别再哭了。这个亡命的流徒现在到曼多亚去了,我要差一个人到那边去,用一种希有的毒药把他毒死,让他早点儿跟提伯尔特见面;那时候我想你一定可以满足了。

朱丽叶　真的,我心里永远不会感到满足,除非我看见罗密欧在我的面前——死去;我这颗可怜的心是这样为了一个亲人而痛楚!母亲,要是您能够找到一个愿意带毒药去的人,让我亲手把它调好,好叫那罗密欧服下以后,就会安然睡去。唉!我心里多么难过,只听到他的名字,却不能赶到他的面前,为了我对哥哥的感情,我巴不得能在那杀死他的人的身上报这个仇!

凯普莱特夫人　你去想办法,我一定可以找到这样一个人。可是,孩子,现在我要告诉你好消息。

朱丽叶　在这样不愉快的时候,好消息来得真是再适当没有了。请问母亲,是什么好消息呢?

凯普莱特夫人　哈哈,孩子,你有一个体贴你的好爸爸哩;他为了替你排解愁闷已经为你选定了一个大喜的日子,不但你想不到,就是我也没有想到。

朱丽叶　母亲,快告诉我,是什么日子?

凯普莱特夫人　哈哈,我的孩子,星期四的早晨,那位风流年少的贵人,帕里斯伯爵,就要在圣彼得教堂里娶你做他的幸福的新娘了。

朱丽叶　凭着圣彼得教堂和圣彼得的名字起誓,我决不让他娶我做他的幸福的新娘。世间哪有这样匆促的事情,人家还没有来向我求过婚,我倒先做了他的妻子了!母亲,请您对我的父亲说,我现在还不愿意出嫁;就是要出嫁,我可以发誓,我也宁愿嫁给我所痛恨的罗密欧,不愿嫁给帕里斯。真是些好消息!

凯普莱特夫人　你爸爸来啦;你自己对他说去,看他会不会听你的话。
　　　　　　　　　凯普莱特及乳媪上。
凯普莱特　太阳西下的时候,天空中落下了蒙蒙的细露;可是我的侄儿死了,却有倾盆的大雨送着他下葬。怎么!装起喷水管来了吗,孩子?咦!还在哭吗?雨到现在还没有停吗?你这小小的身体里面,也有船,也有海,也有风;因为你的眼睛就是海,永远有泪潮在那儿涨退;你的身体是一艘船,在这泪海上面航行;你的叹息是海上的狂风;你的身体经不起风浪的吹打,会在这汹涌的怒海中覆没的。怎么,妻子!你没有把我们的主意告诉她吗?
凯普莱特夫人　我告诉她了,可是她说谢谢你,她不要嫁人。我希望这傻丫头还是死了干净!
凯普莱特　且慢!讲明白点儿,讲明白点儿,妻子。怎么!她不要嫁人吗?她不谢谢我们吗?她不称心吗?像她这样一个贱丫头,我们替她找到了这么一位高贵的绅士做她的新郎,她还不想想这是多大的福气吗?
朱丽叶　我没有喜欢,只有感激;你们不能勉强我喜欢一个我对他没有好感的人,可是我感激你们爱我的一片好心。
凯普莱特　怎么!怎么!胡说八道!这是什么话?什么"喜欢""。不喜欢","感激""不感激"!好丫头,我也不要你感谢,我也不要你喜欢,只要你预备好星期四到圣彼得教堂里去跟帕里斯结婚;你要是不愿意,我就把你装在木笼里拖了去。不要脸的死丫头,贱东西!
凯普莱特夫人　嗳哟!嗳哟!你疯了吗?
朱丽叶　好爸爸,我跪下来求求您,请您耐心听我说一句话。
凯普莱特　该死的小贱妇!不孝的畜生!我告诉你,星期四给我到教堂里去,不然以后再也不要见我的面。不许说话,不要回答我;我的手指痒着呢。——夫人,我们常常怨叹自己福薄,只生下这一个孩子;可是现在我才知道就是这一个已经太多了,总是家门不幸,出了这一个冤孽!不要脸的贱货!
乳媪　上帝祝福她!老爷,您不该这样骂她。
凯普莱特　为什么不该!我的聪明的老太太?谁要你多嘴,我的好大娘?你去跟你那些婆婆妈妈们谈天去吧,去!
乳媪　我又没有说过一句冒犯您的话。

凯普莱特 啊,去你的吧。

乳媪 人家就不能开口吗?

凯普莱特 闭嘴,你这叽哩咕噜的蠢婆娘!我们不要听你的教训。

凯普莱特夫人 你的脾气太躁了。

凯普莱特 哼!我气都气疯啦。每天每夜,时时刻刻,不论忙着空着,独自一个人或是跟别人在一起,我心里总是在盘算着怎样把她许配给一份好好的人家;现在好容易找到一位出身高贵的绅士,又有家私,又年轻,又受过高尚的教养,正是人家说的十二分的人才,好到没得说的了;偏偏这个不懂事的傻丫头,放着送上门来的好福气不要,说什么"我不要结婚"、"我不懂恋爱"、"我年纪太小"、"请你原谅我";好,你要是不愿意嫁人,我可以放你自由,尽你的意思到什么地方去,我这屋子里可容不得你了。你给我想想明白,我是一向说到哪里做到哪里的。星期四就在眼前;自己仔细考虑考虑。你倘然是我的女儿,就得听我的话嫁给我的朋友;你倘然不是我的女儿,那么你去上吊也好,做叫化子也好,挨饿也好,死在街道上也好,我都不管,因为凭着我的灵魂起誓,我是再也不会认你这个女儿的,你也别想我会分一点什么给你。我不会骗你,你想一想吧;我已经发过誓了,我一定要把它做到。(下。)

朱丽叶 天知道我心里是多么难过,难道它竟会不给我一点慈悲吗?啊,我的亲爱的母亲!不要丢弃我!把这门亲事延期一个月或是一个星期也好;或者要是您不答应我,那么请您把我的新床安放在提伯尔特长眠的幽暗的坟茔里吧!

凯普莱特夫人 不要对我讲话,我没有什么话好说的。随你的便吧,我是不管你啦。(下。)

朱丽叶 上帝啊!啊,奶妈!这件事情怎么避过去呢?我的丈夫还在世间,我的誓言已经上达天听;倘使我的誓言可以收回,那么除非我的丈夫已经脱离人世,从天上把它送还给我。安慰安慰我,替我想想办法吧。唉!唉!,想不到天也会作弄像我这样一个柔弱的人!你怎么说?难道你没有一句可以使我快乐的话吗?奶妈,给我一点安慰吧!

乳媪 好,那么你听我说。罗密欧是已经放逐了,我可以拿随便什么东西跟你打赌,他再也不敢回来责问你,除非他偷偷地溜了回来。事情既然这样,那么我想你最好还是跟那伯爵结婚吧。啊!他真是个可爱的绅士!

罗密欧比起他来只好算是一块抹布;小姐,一只鹰也没有像帕里斯那样一双又是碧绿好看,又是锐利的眼睛。说句该死的话,我想你这第二个丈夫,比第一个丈夫好得多啦;纵然不是好得多,可是你的第一个丈夫虽然还在世上,对你已经没有什么用处,也就跟死了差不多啦。

朱丽叶　你这些话是从心里说出来的吗?

乳媪　那不但是我心里的话,也是我灵魂里的话;倘有虚假,让我的灵魂下地狱。

朱丽叶　阿门!

乳媪　什么!

朱丽叶　好,你已经给了我很大的安慰。你进去吧;告诉我的母亲说我出去了,因为得罪了我的父亲,要到劳伦斯的寺院里去忏悔我的罪过。

乳媪　很好,我就这样告诉她;这才是聪明的办法哩。(下。)

朱丽叶　老而不死的魔鬼!顶丑恶的妖精!她希望我背弃我的盟誓;她几千次向我夸奖我的丈夫,说他比谁都好,现在却又用同一条舌头说他的坏话!去,我的顾问;从此以后,我再也不把你当作心腹看待了。我要到神父那儿去向他求救;要是一切办法都已用尽,我还有死这条路。(下。)

第 四 幕

第一场　维洛那。劳伦斯神父的寺院

<center>劳伦斯神父及帕里斯上</center>

劳伦斯　在星期四吗,伯爵?时间未免太局促了。
帕里斯　这是我的岳父凯普莱特的意思,他既然这样性急,我也不愿把时间延迟下去。
劳伦斯　您说您还没有知道那小姐的心思;我不赞成这种片面决定的事情。
帕里斯　提伯尔特死后她伤心过度,所以我没有跟她多谈恋爱,因为在一间哭哭啼啼的屋子里,维纳斯是露不出笑容来的。神父,她的父亲因为瞧她这样一味忧伤,恐怕会发生什么意外,所以才决定提早替我们完婚,免得她一天到晚哭得像个泪人儿一般;一个人在房间里最容易触景伤情,要是有了伴侣,也许可以替她排除悲哀。现在您可以知道我这次匆促结婚的理由了。
劳伦斯　(旁白)我希望我不知道它为什么必须延迟的理由。——瞧,伯爵,这位小姐到我寺里来了。

<center>朱丽叶上。</center>

帕里斯　您来得正好,我的爱妻。
朱丽叶　伯爵,等我做了妻子以后,也许您可以这样叫我。
帕里斯　爱人,也许到星期四这就要成为事实了。
朱丽叶　事实是无可避免的。
劳伦斯　那是当然的道理。

帕里斯　您是来向这位神父忏悔的吗?
朱丽叶　回答您这一个问题,我必须向您忏悔了。
帕里斯　不要在他的面前否认您爱我。
朱丽叶　我愿意在您的面前承认我爱他。
帕里斯　我相信您也一定愿意在我的面前承认您爱我。
朱丽叶　要是我必须承认,那么在您的背后承认,比在您的面前承认好得多啦。
帕里斯　可怜的人儿！眼泪已经毁损了你的美貌。
朱丽叶　眼泪并没有得到多大的胜利,因为我这副容貌在没被眼泪毁损以前,已经够丑了。
帕里斯　你不该说这样的话诽谤你的美貌。
朱丽叶　这不是诽谤,伯爵,这是实在的话,我当着我自己的脸说的。
帕里斯　你的脸是我的,你不该侮辱它。
朱丽叶　也许是的,因为它不是我自己的。神父,您现在有空吗？还是让我在晚祷的时候再来？
劳伦斯　我还是现在有空,多愁的女儿。伯爵,我们现在必须请您离开我们。
帕里斯　我不敢打扰你们的祈祷。朱丽叶,星期四一早我就来叫醒你,现在我们再会吧,请你保留下这一个神圣的吻。（下。）
朱丽叶　啊！把门关了！关了门,再来陪着我哭吧。没有希望,没有补救、没有挽回了！
劳伦斯　啊,朱丽叶！我早已知道你的悲哀,实在想不出一个万全的计策。我听说你在星期四必须跟这伯爵结婚,而且毫无拖延的可能了。
朱丽叶　神父,不要对我说你已经听见这件事情,除非你能够告诉我怎样避免它,要是你的智慧不能帮助我,那么只要你赞同我的决心,我就可以立刻用这把刀解决一切。上帝把我的心和罗密欧的心结合在一起,我们两人的手是你替我们结合的;要是我这一只已经由你证明和罗密欧缔盟的手,再去和别人缔结新盟,或是我的忠贞的心起了叛变,投进别人的怀里,那么这把刀可以割下这背盟的手,诛戮这叛变的心。所以,神父,凭着你的丰富的见识阅历,请你赶快给我一些指教;否则瞧吧,这把血腥气的刀,就可以在我跟我的困难之间做一个公正人,替我解决你的经验和才能所不能替我觅得一个光荣解决的难题。不要老是不说话,要是你不

能指教我一个补救的办法,那么我除了一死以外,没有别的希冀。

劳伦斯　住手,女儿,我已经望见了一线希望,可是那必须用一种非常的手段,方才能够抵御这一种非常的变故。要是你因为不愿跟帕里斯伯爵结婚,能够毅然立下视死如归的决心,那么你也一定愿意采取一种和死差不多的办法,来避免这种耻辱;倘然你敢冒险一试,我就可以把办法告诉你。

朱丽叶　啊!只要不嫁给帕里斯,你可以叫我从那边塔顶的雉堞上跳下来;你可以叫我在盗贼出没、毒蛇潜迹的路上匍匐行走,把我和咆哮的怒熊锁禁在一起;或者在夜间把我关在堆积尸骨的地窟里,用许多陈死的白骨,霉臭的腿胴和失去下颚的焦黄的骷髅掩盖着我的身体;或者叫我跑进一座新坟里去,把我隐匿在死人的殓衾里,无论什么使我听了战栗的事,只要可以让我活着对我的爱人做一个纯洁无瑕的妻子,我都愿意毫不恐惧、毫不迟疑地做去。

劳伦斯　好,那么放下你的刀;快快乐乐地回家去,答应嫁给帕里斯。明天就是星期三了,明天晚上你必须一人独睡,别让你的奶妈睡在你的房间里,这一个药瓶你拿去,等你上床以后,就把这里面炼就的液汁一口喝下,那时就会有一阵昏昏沉沉的寒气通过你全身的血管,接着脉搏就会停止跳动;没有一丝热气和呼吸可以证明你还活着;你的嘴唇和颊上的红色都会变成灰白;你的眼睑闭下,就像死神的手关闭了生命的白昼,你身上的每一部分失去了灵活的控制,都像死一样僵硬寒冷;在这种与死无异的状态中,你必须经过四十二小时,然后你就仿佛从一场酣睡中醒了过来。当那新郎在早晨来催你起身的时候,他们会发现你已经死了,然后,照着我们国里的规矩,他们就要替你穿起盛装,用柩车载着你到凯普莱特族中祖先的坟茔里。同时因为要预备你醒来,我可以写信给罗密欧,告诉他我们的计划,叫他立刻到这儿来,我跟他两个人就守在你的身边,等你一醒过来,当夜就叫罗密欧带着你到曼多亚去。只要你不临时变卦,不中途气馁,这一个办法一定可以使你避免这一场眼前的耻辱。

朱丽叶　给我!给我!啊,不要对我说起害怕两个字!

劳伦斯　拿着;你去吧,愿你立志坚强,前途顺利!我就叫一个弟兄飞快到曼多亚,带我的信去送给你的丈夫。

朱丽叶　爱情啊,给我力量吧!只有力量可以搭救我。再会,亲爱的神父!(各下。)

第二场 同前。凯普莱特家中厅堂

　　　　　　凯普莱特,凯普莱特夫人、乳媪及众仆上。

凯普莱特　这单子上有名字的,都是要去邀请的客人。(仆甲下)来人,给我去雇二十个有本领的厨子来。

仆乙　老爷,您请放心,我一定要挑选能舔手指头的厨子来做菜。

凯普莱特　你怎么知道他们能做菜呢?

仆乙　呀,老爷,不能舔手指头的就不能做菜;这样的厨子我就不要。

凯普莱特　好,去吧。咱们这一次实在有点儿措手不及。什么!我的女儿到劳伦斯神父那里去了吗?

乳媪　正是。

凯普莱特　好,也许他可以劝告劝告她,真是个乖僻不听话的浪蹄子!

乳媪　瞧她已经忏悔完毕,高高兴兴地回来啦。

　　　　　　朱丽叶上。

凯普莱特　啊,我的倔强的丫头!你荡到什么地方去啦?

朱丽叶　我因为自知忤逆不孝,违抗了您的命令,所以特地前去忏悔我的罪过。现在我听从劳伦斯神父的指教,跪在这儿请您宽恕。爸爸,请您宽恕我吧!从此以后,我永远听您的话了。

凯普莱特　去请伯爵来,对他说:我要把婚礼改在明天早上举行。

朱丽叶　我在劳伦斯寺里遇见这位少年伯爵;我已经在不超过礼法的范围以内,向他表示过我的爱情了。

凯普莱特　啊,那很好,我很高兴。站起来吧;这样才对。让我见见这伯爵;喂,快去请他过来。多谢上帝,把这位可尊敬的神父赐给我们!我们全城的人都感戴他的好处。

朱丽叶　奶妈,请你陪我到我的房间里去,帮我检点检点衣饰,看有哪几件可以在明天穿戴。

凯普莱特夫人　不,还是到星期四再说吧,急什么呢?

凯普莱特　去,奶妈,陪她去。我们一定明天上教堂。(朱丽叶及乳媪下。)

凯普莱特夫人　我们现在预备起来怕来不及;天已经快黑了。

凯普莱特　胡说!我现在就动手起来,你瞧着吧,太太,到明天一定什么都安

排得好好的。你快去帮朱丽叶打扮打扮,我今天晚上不睡了,让我一个人在这儿做一次管家妇。喂!喂!这些人一个都不在。好,让我自己跑到帕里斯那里去,叫他准备明天做新郎。这个倔强的孩子现在回心转意,真叫我高兴得了不得。(各下。)

第三场 同前。朱丽叶的卧室

朱丽叶及乳媪上。

朱丽叶 嗯,那些衣服都很好。可是,好奶妈,今天晚上请你不用陪我,因为我还要念许多祷告,求上天宥恕我过去的罪恶,默佑我将来的幸福。

凯普莱特夫人上。

凯普莱特夫人 啊!你正在忙着吗?要不要我帮你?

朱丽叶 不,母亲;我们已经选择好了明天需用的一切,所以现在请您让我一个人在这儿吧;让奶妈今天晚上陪着您不睡,因为我相信这次事情办得太匆促了,您一定忙得不可开交。

凯普莱特夫人 晚安!早点睡觉,你应该好好休息休息。(凯普莱特夫人及乳媪下。)

朱丽叶 再会!上帝知道我们将在什么时候相见。我觉得仿佛有一阵寒颤刺激着我的血液,简直要把生命的热流冻结起来似的;待我叫她们回来安慰安慰我。奶妈!——要她到这儿来干么?这凄惨的场面必须让我一个人扮演。来,药瓶。要是这药水不发生效力呢?那么我明天早上就必须结婚吗?不,不,这把刀会阻止我;你躺在那儿吧。(将匕首置枕边)也许这瓶里是毒药,那神父因为已经替我和罗密欧证婚,现在我再跟别人结婚,恐怕损害他的名誉,所以有意骗我服下去毒死我;我怕也许会有这样的事;可是他一向是众所公认的道高德重的人,我想大概不致于;我不能抱着这样卑劣的思想。要是我在坟墓里醒了过来,罗密欧还没有到来把我救出去呢?这倒是很可怕的一点!那时我不是要在终年透不进一丝新鲜空气的地窟里活活闷死,等不到我的罗密欧到来吗?即使不闷死,那死亡和长夜的恐怖,那古墓中阴森的气象,几百年来,我祖先的尸骨都堆积在那里,入土未久的提伯尔特蒙着他的殓衾,正在那里腐烂;人家说,一到晚上,鬼魂便会归返他们的墓穴;唉!唉!要是我太早醒来,

这些恶臭的气味,这些使人听了会发疯的凄厉的叫声,啊!要是我醒来,周围都是这种吓人的东西,我不会心神迷乱,疯狂地抚弄着我的祖宗的骨骼,把肢体溃烂的提伯尔特拖出了他的殓衾吗?在这样疯狂的状态中,我不会拾起一根老祖宗的骨头来,当作一根棍子,打破我的发昏的头颅吗?啊,瞧!那不是提伯尔特的鬼魂,正在那里追赶罗密欧,报复他的一剑之仇吗?等一等,提伯尔特,等一等!罗密欧,我来了!我为你干了这一杯!(倒在幕内的床上。)

第四场　同前。凯普莱特家中厅堂

　　　　　　　　凯普莱特夫人及乳媪上。

凯普莱特夫人　奶妈,把这串钥匙拿去,再拿一点香料来。

乳媪　点心房里在喊着要枣子和榅桲呢。

　　　　　　　　凯普莱特上。

凯普莱特　来,赶紧点儿,赶紧点儿!鸡已经叫了第二次,晚钟已经打过,到三点钟了。好安吉丽加①,当心看看肉饼有没有烤焦。多花几个钱没有关系。

乳媪　走开,走开,女人家的事用不着您多管;快去睡吧,今天忙了一个晚上,明天又要害病了。

凯普莱特　不,哪儿的话!嘿,我为了没要紧的事,也曾经整夜不睡,几曾害过病来?

凯普莱特夫人　对啦,你从前也是惯偷女人的夜猫儿,可是现在我却不放你出去胡闹啦。(凯普莱特夫人及乳媪下。)

凯普莱特　真是个醋娘子!真是个醋娘子!

　　　　　　　　三四仆人持炙叉、木柴及篮上。

凯普莱特　喂,这是什么东西?

仆甲　老爷,都是拿去给厨子的,我也不知道是什么东西。

凯普莱特　赶紧点儿,赶紧点儿。(仆甲下)喂,木头要拣干燥点儿的,你去伺彼得,他可以告诉你什么地方有。

①　安吉丽加,是凯普莱特夫人的名字。

仆乙　老爷,我自己也长着眼睛会拣木头,用不着麻烦彼得。(下。)
凯普莱特　嘿,倒说得有理,这个淘气的小杂种!嗳哟!天已经亮了;伯爵就要带着乐工来了,他说过的。(内乐声)我听见他已经走近了。奶妈!妻子!喂,喂!喂,奶妈呢?

　　　　　　　　　　乳媪重上。

凯普莱特　快去叫朱丽叶起来,把她打扮打扮;我要去跟帕里斯谈天去了。快去,快去,赶紧点儿,新郎已经来了;赶紧点儿!(各下。)

第五场　同前。朱丽叶的卧室

　　　　　　　　　　乳媪上。

乳媪　小姐!喂,小姐!朱丽叶!她准是睡熟了。喂,小羊!喂,小姐!哼,你这懒丫头!喂,亲亲!小姐!心肝!喂,新娘!怎么!一声也不响?现在尽你睡去,尽你睡一个星期;到今天晚上,帕里斯伯爵可不让你安安静静休息一会儿了。上帝饶恕我,阿门,她睡得多熟!我必须叫她醒来。小姐!小姐!小姐!好,让那伯爵自己到你床上来吧,那时你可要吓得跳起来了,是不是?怎么!衣服都穿好了,又重新睡下去吗?我必须把你叫醒。小姐!小姐!小姐!嗳哟!嗳哟!救命!救命!我的小姐死了!嗳哟!我还活着做什么!喂,拿一点酒来!老爷!太太!
　　　　　　　　　　凯普莱特夫人上。
凯普莱特夫人　吵什么?
乳媪　嗳哟,好伤心啊!
凯普莱特夫人　什么事?
乳媪　瞧,瞧!嗳哟,好伤心啊!
凯普莱特夫人　嗳哟,嗳哟!我的孩子,我的唯一的生命!醒来!睁开你的眼睛来!你死了,叫我怎么活得下去?救命!救命!大家来啊!
　　　　　　　　　　凯普莱特上。
凯普莱特　还不送朱丽叶出来,她的新郎已经来啦。
乳媪　她死了,死了,她死了!嗳哟,伤心啊!
凯普莱特夫人　唉!她死了,她死了,她死了!
凯普莱特　嘿!让我瞧瞧。嗳哟!她身上冰冷的,她的血液已经停止不流,

她的手脚都硬了,她的嘴唇里已经没有了生命的气息;死像一阵未秋先
降的寒霜,摧残了这一朵最鲜嫩的娇花。

乳媪　嗳哟,好伤心啊!

凯普莱特夫人　嗳哟,好苦啊!

凯普莱特　死神夺去了我的孩子,他使我悲伤得说不出话来。

　　　　　　劳伦斯神父、帕里斯及乐工等上。

劳伦斯　来,新娘有没有预备好上教堂去?

凯普莱特　她已经预备动身,可是这一去再不回来了。啊贤婿!死神已经在
你新婚的前夜降临到你妻子的身上。她躺在那里,像一朵被他摧残了的
鲜花。死神是我的新婿,是我的后嗣,他已经娶走了我的女儿。我也快
要死了,把我的一切都传给他;我的生命财产,一切都是死神的!

帕里斯　难道我眼巴巴望到天明,却让我看见这一个凄惨的情景吗?

凯普莱特夫人　倒霉的、不幸的、可恨的日子!永无休止的时间的运行中的
一个顶悲惨的时辰!我就生了这一个孩子,这一个可怜的疼爱的孩子,
她是我唯一的宝贝和安慰,现在却被残酷的死神从我眼前夺了去啦!

乳媪　好苦啊!好苦的,好苦的、好苦的日子啊!我这一生一世里顶伤心的
日子,顶凄凉的日子!嗳哟,这个日子!这个可恨的日子!从来不曾见
过这样倒霉的日子!好苦的、好苦的日子啊!

帕里斯　最可恨的死,你欺骗了我,杀害了她,拆散了我们的良缘,一切都被
残酷的、残酷的你破坏了!啊!爱人!啊,我的生命!没有生命,只有被
死亡吞噬了的爱情!

凯普莱特　悲痛的命运,为什么你要来打破、打破我们的盛礼?儿啊!儿啊!
我的灵魂,你死了!你已经不是我的孩子了!死了!唉!我的孩子死
了,我的快乐也随着我的孩子埋葬了!

劳伦斯　静下来!不害羞吗?你们这样乱哭乱叫是无济于事的。上天和你
们共有着这一个好女儿;现在她已经完全属于上天所有,这是她的幸福,
因为你们不能使她的肉体避免死亡,上天却能使她的灵魂得到永生。你
们竭力替她找寻一个美满的前途,因为你们的幸福是寄托在她的身上;
现在她高高地升上云中去了,你们却为她哭泣吗?啊!你们瞧着她享受
最大的幸福,却这样发疯一样号啕叫喊,这可以算是真爱你们的女儿吗?
活着,嫁了人,一直到老,这样的婚姻有什么乐趣呢?在年轻时候结了婚

而死去,才是最幸福不过的。揩干你们的眼泪,把你们的香花散布在这美丽的尸体上,按照着习惯,把她穿着盛装抬到教堂里去,愚痴的天性虽然使我们伤心痛哭,可是在理智眼中,这些天性的眼泪却是可笑的。

凯普莱特　我们本来为了喜庆预备好的一切,现在都要变成悲哀的殡礼;我们的乐器要变成忧郁的丧钟,我们的婚筵要变成凄凉的丧席,我们的赞美诗要变成沉痛的挽歌,新娘手里的鲜花放在坟墓中殉葬,一切都要相反而行。

劳伦斯　凯普莱特先生,您进去吧;夫人,您陪他进去;帕里斯伯爵,您也去吧;大家准备送这具美丽的尸体下葬。上天的愤怒已经降临在你们身上,不要再违拂他的意旨,招致更大的灾祸。(凯普莱特夫妇、帕里斯、劳伦斯同下。)

乐工甲　真的,咱们也可以收起笛子走啦。

乳媪　啊!好兄弟们,收起来吧,收起来吧;这真是一场伤心的横祸!(下。)

乐工甲　唉,我巴不得这事有什么办法补救才好。

　　　　　　　　　　彼得上。

彼得　乐工!啊!乐工,《心里的安乐》,《心里的安乐》!啊!替我奏一曲《心里的安乐》,否则我要活不下去了。

乐工甲　为什么要奏《心里的安乐》呢?

彼得　啊!乐工,因为我的心在那里唱着《我心里充满了忧伤》。啊!替我奏一支快活的歌儿,安慰安慰我吧。

乐工甲　不奏不奏,现在不是奏乐的时候。

彼得　那么你们不奏吗?

乐工甲　不奏。

彼得　那么我就给你们——

乐工甲　你给我们什么?

彼得　我可不给你们钱,哼!我要给你们一顿骂;我骂你们是一群卖唱的叫化子。

乐工甲　那么我就骂你是个下贱的奴才。

彼得　那么我就把奴才的刀搁在你们的头颅上。我决不含糊;不是高音,就是低调,你们听见吗?

乐工甲　什么高音低调,你倒还得懂这一套。

乐工乙　且慢,君子动口,小人动手。

彼得　好,那么让我用舌剑唇枪杀得你们抱头鼠窜。有本领的,回答我这一个问题:

　　　　悲哀伤痛着心灵,
　　　　忧郁萦绕在胸怀,
　　　　惟有音乐的银声——

为什么说"银声"?为什么说"音乐的银声"?西门·凯特林,你怎么说?

乐工甲　因为银子的声音很好听。

彼得　说得好!休·利培克,你怎么说?

乐工乙　因为乐工奏乐的目的,是想人家赏他一些银子。

彼得　说得好!詹姆士·桑德普斯特,你怎么说?

乐工丙　不瞒你说,我可不知道应当怎么说。

彼得　啊!对不起,你是只会唱唱歌的;我替你说了吧;因为乐工尽管奏乐奏到老死,也换不到一些金子。

　　　　惟有音乐的银声,
　　　　可以把烦闷推开。(下。)

乐工甲　真是个讨厌的家伙!

乐工乙　该死的奴才!来,咱们且慢回去,等吊客来的时候吹奏两声,吃他们一顿饭再走。(同下。)

第 五 幕

第一场 曼多亚。街道

 罗密欧上。

罗密欧　要是梦寐中的幻景果然可以代表真实,那么我的梦预兆着将有好消息到来;我觉得心君宁恬,整日里有一种向所没有的精神,用快乐的思想把我从地面上飘扬起来。我梦见我的爱人来看见我死了——奇怪的梦,一个死人也会思想!——她吻着我,把生命吐进了我的嘴唇里,于是我复活了,并且成为一个君王。唉!仅仅是爱的影子,已经给人这样丰富的欢乐,要是能占有爱的本身,那该有多么甜蜜!

 鲍尔萨泽上。

罗密欧　从维洛那来的消息!啊,鲍尔萨泽!不是神父叫你带信来给我吗?我的爱人怎样?我父亲好吗?我再问你一遍,我的朱丽叶安好吗?因为只要她安好,一定什么都是好好的。

鲍尔萨泽　那么她是安好的,什么都是好好的,她的身体长眠在凯普莱特家的坟茔里,她的不死的灵魂和天使们在一起。我看见她下葬在她亲族的墓穴里,所以立刻飞马前来告诉您。啊,少爷!恕我带了这恶消息来,因为这是您吩咐我做的事。

罗密欧　有这样的事!命运,我咒诅你!——你知道我的住处;给我买些纸笔,雇下两匹快马,我今天晚上就要动身。

鲍尔萨泽　少爷,请您宽心一下,您的脸色惨白而仓皇,恐怕是不吉之兆。

罗密欧　胡说,你看错了。快去,把我叫你做的事赶快办好。神父没有叫你

带信给我吗？

鲍尔萨泽　没有，我的好少爷。

罗密欧　算了，你去吧，把马匹雇好了；我就来找你。（鲍尔萨泽下）好，朱丽叶，今晚我要睡在你的身旁。让我想个办法。啊，罪恶的念头！你会多么快钻进一个绝望者的心里！我想起了一个卖药的人，他的铺子就开设在附近，我曾经看见他穿着一身破烂的衣服，皱着眉头在那儿拣药草；他的形状十分消瘦，贫苦把他熬煎得只剩一把骨头；他的寒伧的铺子里挂着一只乌龟，一头剥制的鳄鱼，还有几张形状丑陋的鱼皮；他的架子上稀疏地散放着几只空匣子，绿色的瓦罐、一些胞囊和发霉的种子、几段包扎的麻绳，还有几块陈年的干玫瑰花，作为聊胜于无的点缀。看到这一种寒酸的样子，我就对自己说，在曼多亚城里，谁出卖了毒药是会立刻处死的，可是倘有谁现在需要毒药，这儿有一个可怜的奴才会卖给他。啊！不料我这一个思想，竟会预兆着我自己的需要，这个穷汉的毒药却要卖给我。我记得这里就是他的铺子；今天是假日，所以这叫化子没有开门。喂！卖药的！

　　　　　　　　卖药人上。

卖药人　谁在高声叫喊？

罗密欧　过来，朋友。我瞧你很穷，这儿是四十块钱，请你给我一点能够迅速致命的毒药，厌倦于生命的人一服下去便会散入全身的血管，立刻停止呼吸而死去，就像火药从炮膛里放射出去一样快。

卖药人　这种致命的毒药我是有的，可是曼多亚的法律严禁发卖，出卖的人是要处死刑的。

罗密欧　难道你这样穷苦，还怕死吗？饥寒的痕迹刻在你的面颊上，贫乏和迫害在你的眼睛里射出了饿火，轻蔑和卑贱重压在你的背上；这世间不是你的朋友；这世间的法律也保护不到你，没有人为你定下一条法律使你富有，那么你何必苦耐着贫穷呢？违犯了法律，把这些钱收下吧。

卖药人　我的贫穷答应了你，可是那是违反我的良心的。

罗密欧　我的钱是给你的贫穷，不是给你的良心的。

卖药人　把这一服药放在无论什么饮料里喝下去，即使你有二十个人的气力，也会立刻送命。

罗密欧　这儿是你的钱，那才是害人灵魂的更坏的毒药，在这万恶的世界上，

它比你那些不准贩卖的微贱的药品更会杀人,你没有把毒药卖给我,是我把毒药卖给你。再见,买些吃的东西,把你自己喂得胖一点。——来,你不是毒药,你是替我解除痛苦的仙丹,我要带着你到朱丽叶的坟上去,少不得要借重你一下哩。(各下。)

第二场　维洛那。劳伦斯神父的寺院

约翰神父上。

约翰　喂!师兄在哪里?

劳伦斯神父上。

劳伦斯　这是约翰师弟的声音。欢迎你从曼多亚回来!罗密欧怎么说?要是他的意思在信里写明,那么把他的信给我吧。

约翰　我临走的时候,因为要找一个同门的师弟作我的同伴,他正在这城里访问病人,不料给本地巡逻的人看见了,疑心我们走进了一家染着瘟疫的人家,把门封锁住了,不让我们出来,所以耽误了我的曼多亚之行。

劳伦斯　那么谁把我的信送去给罗密欧了?

约翰　我没有法子把它送出去,现在我又把它带回来了;因为他们害怕瘟疫传染,也没有人愿意把它送还给你。

劳伦斯　糟了!这封信不是等闲,性质十分重要,把它耽误下来,也许会引起极大的灾祸。约翰师弟,你快去给我找一柄铁锄,立刻带到这儿来。

约翰　好师兄,我去给你拿来。(下。)

劳伦斯　现在我必须独自到墓地里去;在这三小时之内,朱丽叶就会醒来,她因为罗密欧不曾知道这些事情,一定会责怪我。我现在要再写一封信到曼多亚去,让她留在我的寺院里,直等罗密欧到来。可怜的没有死的尸体,幽闭在一座死人的坟墓里!(下。)

第三场　同前。凯普莱特家坟茔所在的墓地

帕里斯及侍童携鲜花火炬上。

帕里斯　孩子,把你的火把给我;走开,站在远远的地方;还是灭了吧,我不愿给人看见。你到那边的紫杉树底下直躺下来,把你的耳朵贴着中空的地

面,地下挖了许多墓穴,土是松的,要是有踉跄的脚步走到坟地上来,你准听得见;要是听见有什么声息,便吹一个唿哨通知我。把那些花给我。照我的话做去,走吧。

侍童　（旁白）我简直不敢独自一个人站在这墓地上,可是我要硬着头皮试一下。（退后。）

帕里斯　这些鲜花替你铺盖新床;
　　　　惨啊,一朵娇红永委沙尘!
　　　　我要用沉痛的热泪淋浪,
　　　　和着香水浇溉你的芳坟;
　　　　夜夜到你墓前散花哀泣,
　　　　这一段相思啊永无消歇!（侍童吹口哨）
这孩子在警告我有人来了。哪一个该死的家伙在这晚上到这儿来打扰我在爱人墓前的凭吊？什么！还拿着火把来吗？——让我躲在一旁看看他的动静。（退后。）

　　　　　　　　罗密欧及鲍尔萨泽持火炬锹锄等上。

罗密欧　把那锄头跟铁钳给我。且慢,拿着这封信;等天一亮,你就把它送给我的父亲。把火把给我。听好我的吩咐,无论你听见什么瞧见什么,都只好远远地站着不许动,免得妨碍我的事情;要是动一动,我就要你的命。我所以要跑下这个坟墓里去,一部分的原因是要探望探望我的爱人,可是主要的理由却是要从她的手指上取下一个宝贵的指环,因为我有一个很重要的用途。所以你赶快给我走开吧;要是你不相信我的话,胆敢回来窥伺我的行动,那么,我可以对天发誓,我要把你的骨胳一节一节扯下来,让这饥饿的墓地上散满了你的肢体。我现在的心境非常狂野,比饿虎或是咆哮的怒海都要凶猛无情,你可不要惹我性起。

鲍尔萨泽　少爷,我走就是了,决不来打扰您。

罗密欧　这才像个朋友。这些钱你拿去,愿你一生幸福。再会,好朋友。

鲍尔萨泽　（旁白）虽然这么说,我还是要躲在附近的地方看着他,他的脸色使我害怕,我不知道他究竟打算做出什么事来。（退后。）

罗密欧　你无情的泥土,吞噬了世上最可爱的人儿,我要擘开你的馋吻,（将墓门掘开）索性让你再吃一个饱!

帕里斯　这就是那个已经放逐出去的骄横的蒙太古,他杀死了我爱人的表

兄,据说她就是因为伤心他的惨死而夭亡的。现在这家伙又要来盗尸发墓了,待我去抓住他。(上前)万恶的蒙太古!停止你的罪恶的工作,难道你杀了他们还不够,还要在死人身上发泄你的仇恨吗?该死的凶徒,赶快束手就捕,跟我见官去!

罗密欧　我果然该死,所以才到这儿来。年轻人,不要激怒一个不顾死活的人,快快离开我走吧;想想这些死了的人,你也该胆寒了。年轻人,请你不要激动我的怒气,使我再犯一次罪;啊,走吧!我可以对天发誓,我爱你远过于爱我自己,因为我来此的目的,就是要跟自己作对。别留在这儿,走吧;好好留着你的活命,以后也可以对人家说,是一个疯子发了慈悲,叫你逃走的。

帕里斯　我不听你这种鬼话;你是一个罪犯,我要逮捕你。

罗密欧　你一定要激怒我吗?那么好,来,朋友!(二人格斗。)

侍童　哎哟,主啊!他们打起来了,我去叫巡逻的人来!(下。)

帕里斯　(倒下)啊,我死了!——你倘有几分仁慈,打开墓门来,把我放在朱丽叶的身旁吧!(死。)

罗密欧　好,我愿意成全你的志愿。让我瞧瞧他的脸;啊,茂丘西奥的亲戚,尊贵的帕里斯伯爵!当我们一路上骑马而来的时候,我的仆人曾经对我说过几句话,那时我因为心绪烦乱,没有听得进去;他说些什么?好像他告诉我说帕里斯本来预备娶朱丽叶为妻,他不是这样说吗?还是我做过这样的梦?或者还是我神经错乱,听见他说起朱丽叶的名字,所以发生了这一种幻想?啊!把你的手给我,你我都是登录在恶运的黑册上的人,我要把你葬在一个胜利的坟墓里;一个坟墓吗?啊,不!被杀害的少年,这是一个灯塔,因为朱丽叶睡在这里,她的美貌使这一个墓窟变成一座充满着光明的欢宴的华堂。死了的人,躺在那儿吧,一个死了的人把你安葬了。(将帕里斯放下墓中)人们临死的时候,往往反会觉得心中愉快,旁观的人便说这是死前的一阵回光返照;啊!这也就是我的回光返照吗?啊,我的爱人!我的妻子!死虽然已经吸去了你呼吸中的芳蜜,却还没有力量摧残你的美貌;你还没有被他征服,你的嘴唇上、面庞上,依然显着红润的美艳,不曾让灰白的死亡进占。提伯尔特,你也裹着你的血淋淋的殓衾躺在那儿吗?啊!你的青春葬送在你仇人的手里,现在我来替你报仇来了,我要亲手杀死那杀害你的人。原谅我吧,兄弟!啊!

亲爱的朱丽叶,你为什么仍然这样美丽?难道那虚无的死亡,那枯瘦可憎的妖魔,也是个多情种子,所以把你藏匿在这幽暗的洞府里做他的情妇吗?为了防止这样的事情,我要永远陪伴着你,再不离开这漫漫长夜的幽宫;我要留在这儿,跟你的侍婢,那些蛆虫们在一起;啊!我要在这儿永久安息下来,从我这厌倦人世的凡躯上挣脱恶运的束缚。眼睛,瞧你的最后一眼吧!手臂,作你最后一次的拥抱吧!嘴唇,啊!你呼吸的门户,用一个合法的吻,跟网罗一切的死亡订立一个永久的契约吧!来,苦味的向导,绝望的领港人,现在赶快把你的厌倦于风涛的船舶向那巉岩上冲撞过去吧!为了我的爱人,我干了这一杯!(饮药)啊!卖药的人果然没有骗我,药性很快地发作了。我就这样在这一吻中死去。(死。)

劳伦斯神父持灯笼,锄、锹自墓地另一端上。

劳伦斯　圣芳济保佑我!我这双老脚今天晚上怎么老是在坟堆里绊来跌去的!那边是谁?

鲍尔萨泽　是一个朋友,也是一个跟您熟识的人。

劳伦斯　祝福你!告诉我,我的好朋友,那边是什么火把,向蛆虫和没有眼睛的骷髅浪费着它的光明?照我辨认起来,那火把亮着的地方,似乎是凯普莱特家里的坟茔。

鲍尔萨泽　正是,神父,我的主人,您的好朋友,就在那儿。

劳伦斯　他是谁?

鲍尔萨泽　罗密欧。

劳伦斯　他来多久了?

鲍尔萨泽　足足半点钟。

劳伦斯　陪我到墓穴里去。

鲍尔萨泽　我不敢,神父。我的主人不知道我还没有走;他曾经对我严辞恐吓,说要是我留在这儿窥伺他的动静,就要把我杀死。

劳伦斯　那么你留在这儿,让我一个人去吧。恐惧临到我的身上;啊!我怕会有什么不幸的祸事发生。

鲍尔萨泽　当我在这株紫杉树底下睡了过去的时候,我梦见我的主人跟另外一个人打架,那个人被我的主人杀了。

劳伦斯　(趋前)罗密欧!嗳哟!嗳哟!这坟墓的石门上染着些什么血迹?在这安静的地方,怎么横放着这两柄无主的血污的刀剑?(进墓)罗密

欧！啊，他的脸色这么惨白！还有谁？什么！帕里斯也躺在这儿，浑身浸在血泊里？啊！多么残酷的时辰，造成了这场凄惨的意外！那小姐醒了（朱丽叶醒。）

朱丽叶　啊，善心的神父！我的夫君呢？我记得很清楚我应当在什么地方，现在我正在这地方。我的罗密欧呢？（内喧声。）

劳伦斯　我听见有什么声音。小姐，赶快离开这个密布着毒氛腐臭的死亡的巢穴吧，一种我们所不能反抗的力量已经阻挠了我们的计划。来，出去吧。你的丈夫已经在你的怀中死去；帕里斯也死了。来，我可以替你找一处地方出家做尼姑，不要耽误时间盘问我，巡夜的人就要来了。来，好朱丽叶，去吧。（内喧声又起）我不敢再等下去了。

朱丽叶　去，你去吧！我不愿意走。（劳伦斯下）这是什么？一只杯子，紧紧地握住在我的忠心的爱人的手里？我知道了，一定是毒药结果了他的生命。唉，冤家！你一起喝干了，不留下一滴给我吗？我要吻着你的嘴唇，也许这上面还留着一些毒液，可以让我当作兴奋剂服下而死去。（吻罗密欧）你的嘴唇还是温暖的！

巡丁甲　（在内）孩子，带路；在哪一个方向？

朱丽叶　啊，人声吗？那么我必须快一点了结。啊，好刀子！（攫住罗密欧的匕首）这就是你的鞘子；（以匕首自刺）你插了进去，让我死了吧。（扑在罗密欧身上死去。）

<center>巡丁及帕里斯侍童上。</center>

侍童　就是这儿，那火把亮着的地方。

巡丁甲　地上都是血；你们几个人去把墓地四周搜查一下，看见什么人就抓起来。（若干巡丁下）好惨！伯爵被人杀了躺在这儿，朱丽叶胸口流着血，身上还是热热的好像死得不久，虽然她已经葬在这里两天了。去，报告亲王，通知凯普莱特家里，再去把蒙太古家里的人也叫醒了，剩下的人到各处搜搜。（若干巡丁续下）我们看见这些惨事发生在这个地方，可是在没有得到人证以前，却无法明了这些惨事的真相。

<center>若干巡丁率鲍尔萨泽上。</center>

巡丁乙　这是罗密欧的仆人；我们看见他躲在墓地里。

巡丁甲　把他好生看押起来，等亲王来审问。

<center>若干巡丁率劳伦斯神父上。</center>

巡丁丙　我们看见这个教士从墓地旁边跑出来,神色慌张,一边叹气一边流泪,他手里还拿着锄头铁锹,都给我们拿下来了。

巡丁甲　他有很重大的嫌疑;把这教士也看押起来。

亲王及侍从上。

亲王　什么祸事在这样早的时候发生,打断了我的清晨的安睡?

凯普莱特、凯普莱特夫人及余人等上。

凯普莱特　外边这样乱叫乱喊,是怎么一回事?

凯普莱特夫人　街上的人们有的喊着罗密欧,有的喊着朱丽叶,有的喊着帕里斯;大家沸沸扬扬地向我们家里的坟上奔去。

亲王　这么许多人为什么发出这样惊人的叫喊?

巡丁甲　王爷,帕里斯伯爵被人杀死了躺在这儿,罗密欧也死了,已经死了两天的朱丽叶,身上还热着,又被人重新杀死了。

亲王　用心搜寻,把这场万恶的杀人命案的真相调查出来。

巡丁甲　这儿有一个教士,还有一个被杀的罗密欧的仆人,他们都拿着掘墓的器具。

凯普莱特　天啊!——啊,妻子!瞧我们的女儿流着这么多的血!这把刀弄错了地位了!瞧,它的空鞘子还在蒙太古家小子的背上,它却插进了我的女儿的胸前!

凯普莱特夫人　嗳哟!这些死的惨象就像惊心动魄的钟声,警告我这风烛残年,快要不久于人世。

蒙太古及余人等上。

亲王　来,蒙太古,你起来虽然很早,可是你的儿子倒下得更早。

蒙太古　唉!殿下,我的妻子因为悲伤小儿的远逐,已经在昨天晚上去世了,还有什么祸事要来跟我这老头子作对呢?

亲王　瞧吧,你就可以看见。

蒙太古　啊,你这不孝的东西!你怎么可以抢在你父亲的前面,自己先钻到坟墓里去呢?

亲王　暂时停止你们的悲恸,让我把这些可疑的事实审问明白,知道了详细的原委以后,再来领导你们放声一哭吧;也许我的悲哀还要远远胜过你们呢!——把嫌疑犯带上来。

劳伦斯　时间和地点都可以作不利于我的证人;在这场悲惨的血案中,我虽

然是一个能力最薄弱的人，但却是嫌疑最重的人。我现在站在殿下的面前，一方面要供认我自己的罪过，一方面也要为我自己辩解。

亲王　那么快把你所知道的一切说出来。

劳伦斯　我要把经过的情形尽量简单地叙述出来，因为我的短促的残生还不及一段冗烦的故事那么长。死了的罗密欧是死了的朱丽叶的丈夫，她是罗密欧的忠心的妻子，他们的婚礼是由我主持的。就在他们秘密结婚的那天，提伯尔特死于非命，这位才做新郎的人也从这城里被放逐出去，朱丽叶是为了他，不是为了提伯尔特，才那样伤心憔悴。你们因为要替她解除烦恼，把她许婚给帕里斯伯爵，还要强迫她嫁给他，她就跑来见我，神色慌张地要我替她想个办法避免这第二次的结婚，否则她要在我的寺院里自杀。所以我就根据我的医药方面的学识，给她一服安眠的药水；它果然发生了我所预期的效力，她一服下去就像死了一样昏沉过去。同时我写信给罗密欧，叫他就在这一个悲惨的晚上到这儿来，帮助把她搬出她寄寓的坟墓，因为药性一到时候便会过去。可是替我带信的约翰神父却因遭到意外，不能脱身，昨天晚上才把我的信依然带了回来。那时我只好按照着预先算定她醒来的时间，一个人前去把她从她家族的墓茔里带出来，预备把她藏匿在我的寺院里，等有方便再去叫罗密欧来，不料我在她醒来以前几分钟到这儿来的时候，尊贵的帕里斯和忠诚的罗密欧已经双双惨死了。她一醒过来，我就请她出去，劝她安心忍受这一种出自天意的变故，可是那时我听见了纷纷的人声，吓得逃出了墓穴，她在万分绝望之中不肯跟我去，看样子她是自杀了。这是我所知道的一切，至于他们两人的结婚，那么她的乳母也是与闻的。要是这一场不幸的惨祸，是由我的疏忽所造成，那么我这条老命愿受最严厉的法律的制裁，请您让它提早几点钟牺牲了吧。

亲王　我一向知道你是一个道行高尚的人。罗密欧的仆人呢？他有什么话说？

鲍尔萨泽　我把朱丽叶的死讯通知了我的主人，因此他从曼多亚急急地赶到这里，到了这座坟堂的前面。这封信他叫我一早送去给我家老爷；当他走进墓穴里的时候，他还恐吓我，说要是我不离开他赶快走开，他就要杀死我。

亲王　把那封信给我，我要看看。叫巡丁来的那个伯爵的侍童呢？喂，你的

主人到这地方来做什么？

侍童　他带了花来散在他夫人的坟上，他叫我站得远远的，我就听他的话；不一会儿工夫，来了一个拿着火把的人把坟墓打开了。后来我的主人就拔剑跟他打了起来，我就奔去叫巡丁。

亲王　这封信证实了这个神父的话，讲起他们恋爱的经过和她的去世的消息；他还说他从一个穷苦的卖药人手里买到一种毒药，要把它带到墓穴里来准备和朱丽叶长眠在一起。这两家仇人在哪里？——凯普莱特！蒙太古！瞧你们的仇恨已经受到了多大的惩罚，上天借手于爱情，夺去了你们心爱的人，我为了忽视你们的争执，也已经丧失了一双亲戚，大家都受到惩罚了。

凯普莱特　啊，蒙太古大哥！把你的手给我；这就是你给我女儿的一份聘礼，我不能再作更大的要求了。

蒙太古　但是我可以给你更多的；我要用纯金替她铸一座像，只要维洛那一天不改变它的名称，任何塑像都不会比忠贞的朱丽叶那一座更为卓越。

凯普莱特　罗密欧也要有一座同样富丽的金像卧在他情人的身旁，这两个在我们的仇恨下惨遭牺牲的可怜的人儿！

亲王　清晨带来了凄凉的和解，
　　　　太阳也惨得在云中躲闪。
　　　大家先回去发几声感慨，
　　　　该恕的、该罚的再听宣判。
　　　古往今来多少离合悲欢，
　　　　谁曾见这样的哀怨辛酸！（同下。）

哈姆莱特

朱生豪　译
吴兴华　校

剧中人物

克劳狄斯　丹麦国王
哈姆莱特　前王之子，今王之侄
福丁布拉斯　挪威王子
霍拉旭　哈姆莱特之友
波洛涅斯　御前大臣
雷欧提斯　波洛涅斯之子
伏提曼德 ⎫
考尼律斯 ⎪
罗森格兰兹 ⎬ 朝臣
吉尔登斯吞 ⎪
奥斯里克 ⎭
侍臣
教士
马西勒斯 ⎫
　　　　⎬ 军官
勃那多　 ⎭
弗兰西斯科　兵士
雷奈尔多　波洛涅斯之仆
队长
英国使臣
众伶人

二小丑　掘坟墓者

乔特鲁德　丹麦王后，哈姆莱特之母
奥菲利娅　波洛涅斯之女

贵族、贵妇、军官、兵士、教士、水手、使者及侍从等
哈姆莱特父亲的鬼魂

地　点

艾尔西诺

第 一 幕

第一场 艾尔西诺。城堡前的露台

弗兰西斯科立台上守望。勃那多自对面上。

勃那多 那边是谁？
弗兰西斯科 不，你先回答我；站住，告诉我你是什么人。
勃那多 国王万岁！
弗兰西斯科 勃那多吗？
勃那多 正是。
弗兰西斯科 你来得很准时。
勃那多 现在已经打过十二点钟；你去睡吧，弗兰西斯科。
弗兰西斯科 谢谢你来替我；天冷得厉害，我心里也老大不舒服。
勃那多 你守在这儿，一切都很安静吗？
弗兰西斯科 一只小老鼠也不见走动。
勃那多 好，晚安！要是你碰见霍拉旭和马西勒斯，我的守夜的伙伴们，就叫他们赶紧来。
弗兰西斯科 我想我听见了他们的声音。喂，站住！你是谁？

霍拉旭及马西勒斯上。

霍拉旭 都是自己人。
马西勒斯 丹麦王的臣民。
弗兰西斯科 祝你们晚安！
马西勒斯 啊！再会，正直的军人！谁替了你？

弗兰西斯科　勃那多接我的班。祝你们晚安！（下。）

马西勒斯　喂！勃那多！

勃那多　喂，——啊！霍拉旭也来了吗？

霍拉旭　有这么一个他。

勃那多　欢迎，霍拉旭！欢迎，好马西勒斯！

马西勒斯　什么！这东西今晚又出现过了吗？

勃那多　我还没有瞧见什么。

马西勒斯　霍拉旭说那不过是我们的幻想。我告诉他我们已经两次看见过这一个可怕的怪象，他总是不肯相信；所以我请他今晚也来陪我们守一夜，要是这鬼魂再出来，就可以证明我们并没有看错，还可以叫他和它说几句话。

霍拉旭　嘿，嘿，它不会出现的。

勃那多　先请坐下；虽然你一定不肯相信我们的故事，我们还是要把我们这两夜来所看见的情形再向你絮叨一遍。

霍拉旭　好，我们坐下来，听听勃那多怎么说。

勃那多　昨天晚上，北极星西面的那颗星已经移到了它现在吐射光辉的地方，时钟刚敲了一点，马西勒斯跟我两个人——

马西勒斯　住声！不要说下去；瞧，它又来了！

　　　　　　　　　鬼魂上。

勃那多　正像已故的国王的模样。

马西勒斯　你是有学问的人，去和它说话，霍拉旭。

勃那多　它的样子不像已故的国王吗？看，霍拉旭。

霍拉旭　像得很；它使我心里充满了恐怖和惊奇。

勃那多　它希望我们对它说话。

马西勒斯　你去问它，霍拉旭。

霍拉旭　你是什么鬼怪，胆敢僭窃丹麦先王出征时的神武的雄姿，在这样深夜的时分出现？凭着上天的名义，我命令你说话！

马西勒斯　它生气了。

勃那多　瞧，它昂然不顾地走开了！

霍拉旭　不要走！说呀，说呀！我命令你，快说！（鬼魂下。）

马西勒斯　它走了，不愿回答我们。

勃那多　怎么，霍拉旭！你在发抖，你的脸色这样惨白。这不是幻想吧？你有什么高见？

霍拉旭　凭上帝起誓，倘不是我自己的眼睛向我证明，我再也不会相信这样的怪事。

马西勒斯　它不像我们的国王吗？

霍拉旭　正和你像你自己一样。它身上的那副战铠，就是它讨伐野心的挪威王的时候所穿的；它脸上的那副怒容，活像它有一次在谈判决裂以后把那些乘雪车的波兰人击溃在冰上的时候的神气。怪事怪事！

马西勒斯　前两次它也是这样不先不后地在这个静寂的时辰，用军人的步态走过我们的眼前。

霍拉旭　我不知道究竟应该怎样想法；可是大概推测起来，这恐怕预兆着我们国内将要有一番非常的变故。

马西勒斯　好吧，坐下来。谁要是知道的，请告诉我，为什么我们要有这样森严的戒备，使全国的军民每夜不得安息；为什么每天都在制造铜炮，还要向国外购买战具；为什么征集大批造船匠，连星期日也不停止工作；这样夜以继日地辛苦忙碌，究竟为了什么？谁能告诉我？

霍拉旭　我可以告诉你；至少一般人都是这样传说。刚才它的形像还向我们出现的那位已故的王上，你们知道，曾经接受骄矜好胜的挪威的福丁布拉斯的挑战；在那一次决斗中间，我们的勇武的哈姆莱特，——他的英名是举世称颂的——把福丁布拉斯杀死了；按照双方根据法律和骑士精神所订立的协定，福丁布拉斯要是战败了，除了他自己的生命以外，必须把他所有的一切土地拨归胜利的一方；同时我们的王上也提出相当的土地作为赌注，要是福丁布拉斯得胜了，那土地也就归他所有，正像在同一协定上所规定的，他失败了，哈姆莱特可以把他的土地没收一样。现在要说起那位福丁布拉斯的儿子，他生得一副未经锻炼的烈火也似的性格，在挪威四境召集了一群无赖之徒，供给他们衣食，驱策他们去干冒险的勾当，好叫他们显一显身手。他的唯一的目的，我们的当局看得很清楚，无非是要用武力和强迫性的条件，夺回他父亲所丧失的土地。照我所知道的，这就是我们种种准备的主要动机，我们这样戒备的唯一原因，也是全国所以这样慌忙骚乱的缘故。

勃那多　我想正是为了这个缘故。我们那位王上在过去和目前的战乱中间，

都是一个主要的角色，所以无怪他的武装的形像要向我们出现示警了。

霍拉旭　那是扰乱我们心灵之眼的一点微尘。从前在富强繁盛的罗马，在那雄才大略的裘力斯·凯撒遇害以前不久，披着殓衾的死人都从坟墓里出来，在街道上啾啾鬼语，星辰拖着火尾，露水带血，太阳变色，支配潮汐的月亮被吞蚀得像一个没有起色的病人；这一类预报重大变故的朕兆，在我们国内的天上地下也已经屡次出现了。可是不要响！瞧！瞧！它又来了！

<center>鬼魂重上。</center>

霍拉旭　我要挡住它的去路，即使它会害我。不要走，鬼魂！要是你能出声，会开口，对我说话吧；要是我有可以为你效劳之处，使你的灵魂得到安息，那么对我说话吧；要是你预知祖国的命运，靠着你的指示，也许可以及时避免未来的灾祸，那么对我说话吧；或者你在生前曾经把你搜括得来的财宝埋藏在地下，我听见人家说，鬼魂往往在他们藏金的地方徘徊不散，（鸡啼）要是有这样的事，你也对我说吧；不要走，说呀！拦住它，马西勒斯。

马西勒斯　要不要我用我的戟刺它？

霍拉旭　好的，要是它不肯站定。

勃那多　它在这儿！

霍拉旭　它在这儿！（鬼魂下。）

马西勒斯　它走了！我们不该用暴力对待这样一个尊严的亡魂；因为它是像空气一样不可侵害的，我们无益的打击不过是恶意的徒劳。

勃那多　它正要说话的时候，鸡就啼了。

霍拉旭　于是它就像一个罪犯听到了可怕的召唤似的惊跳起来。我听人家说，报晓的雄鸡用它高锐的啼声，唤醒了白昼之神，一听到它的警告，那些在海里、火里、地下、空中到处浪游的有罪的灵魂，就一个个钻回自己的巢穴里去；这句话现在已经证实了。

马西勒斯　那鬼魂正是在鸡鸣的时候隐去的。有人说，在我们每次欢庆圣诞之前不久，这报晓的鸟儿总会彻夜长鸣；那时候，他们说，没有一个鬼魂可以出外行走，夜间的空气非常清净，没有一颗星用毒光射人，没有一个神仙用法术迷人，妖巫的符咒也失去了力量，一切都是圣洁而美好的。

霍拉旭　我也听人家这样说过，倒有几分相信。可是瞧，清晨披着赤褐色的

外衣,已经踏着那边东方高山上的露水走过来了。我们也可以下班了。照我的意思,我们应该把我们今夜看见的事情告诉年轻的哈姆莱特;因为凭着我的生命起誓,这一个鬼魂虽然对我们不发一言,见了他一定有话要说,你们以为按着我们的交情和责任说起来,是不是应当让他知道这件事情?

马西勒斯 很好,我们决定去告诉他吧:我知道今天早上在什么地方最容易找到他。(同下。)

第二场　城堡中的大厅

国王、王后、哈姆莱特、波洛涅斯、雷欧提斯、
伏提曼德、考尼律斯、群臣、侍从等上。

国王 虽然我们亲爱的王兄哈姆莱特新丧未久,我们的心里应当充满了悲痛,我们全国都应当表示一致的哀悼,可是我们凛于后死者责任的重大,不能不违情逆性,一方面固然要用适度的悲哀纪念他,一方面也要为自身的利害着想;所以,在一种悲喜交集的情绪之下,让幸福和忧郁分据了我的两眼,殡葬的挽歌和结婚的笙乐同时并奏,用盛大的喜乐抵销沉重的不幸,我已经和我旧日的长嫂,当今的王后,这一个多事之国的共同的统治者,结为夫妇;这一次婚姻事先曾经征求各位的意见,多承你们诚意的赞助,这是我必须向大家致谢的。现在我要告诉你们知道,年轻的福丁布拉斯看轻了我们的实力,也许他以为自从我们亲爱的王兄驾崩以后,我们的国家已经瓦解,所以挟着他的从中取利的梦想,不断向我们书面要求把他的父亲依法割让给我们英勇的王兄的土地归还。这是他一方面的话。现在要讲到我们的态度和今天召集各位来此的目的。我们的对策是这样的:我这儿已经写好了一封信给挪威国王,年轻的福丁布拉斯的叔父——他因为卧病在床,不曾与闻他侄子的企图——在信里我请他注意他的侄子擅自在国内征募壮丁,训练士卒,积极进行各种准备的事实,要求他从速制止他的进一步的行动;现在我就派遣你,考尼律斯,还有你,伏提曼德,替我把这封信送给挪威老王,除了训令上所规定的条件以外,你们不得僭用你们的权力,和挪威成立逾越范围的妥协。你们赶紧去吧,再会!

考尼律斯
伏提曼德　　我们敢不尽力执行陛下的旨意。

国王　我相信你们的忠心；再会！（伏提曼德、考尼律斯同下）现在，雷欧提斯，你有什么话说？你对我说你有一个请求；是什么请求，雷欧提斯？只要是合理的事情，你向丹麦王说了，他总不会不答应你。你有什么要求，雷欧提斯，不是你未开口我就自动许给了你？丹麦王室和你父亲的关系，正像头脑之于心灵一样密切；丹麦国王乐意为你父亲效劳，正像双手乐于为嘴服役一样。你要些什么，雷欧提斯？

雷欧提斯　陛下，我要请求您允许我回到法国去。这一次我回国参加陛下加冕的盛典，略尽臣子的微忱，实在是莫大的荣幸；可是现在我的任务已尽，我的心愿又向法国飞驰，但求陛下开恩允准。

国王　你父亲已经答应你了吗？波洛涅斯怎么说？

波洛涅斯　陛下，我却不过他几次三番的恳求，已经勉强答应他了；请陛下放他去吧。

国王　好好利用你的时间，雷欧提斯；尽情发挥你的才能吧！可是来，我的侄儿哈姆莱特，我的孩子——

哈姆莱特　（旁白）超乎寻常的亲族，漠不相干的路人。

国王　为什么愁云依旧笼罩在你的身上？

哈姆莱特　不，陛下；我已经在太阳里晒得太久了。

王后　好哈姆莱特，抛开你阴郁的神气吧，对丹麦王应该和颜悦色一点；不要老是垂下了眼皮，在泥土之中找寻你的高贵的父亲。你知道这是一件很普通的事情，活着的人谁都要死去，从生活踏进永久的宁静。

哈姆莱特　嗯，母亲，这是一件很普通的事情。

王后　既然是很普通的，那么你为什么瞧上去好像老是这样郁郁于心呢？

哈姆莱特　好像，母亲！不，是这样就是这样，我不知道什么"好像"不"好像"。好妈妈，我的墨黑的外套、礼俗上规定的丧服、难以吐出来的叹气、像滚滚江流一样的眼泪、悲苦沮丧的脸色，以及一切仪式、外表和忧伤的流露，都不能表示出我的真实的情绪。这些才真是给人瞧的，因为谁也可以做作成这种样子。它们不过是悲哀的装饰和衣服；可是我的郁结的心事却是无法表现出来的。

国王　哈姆莱特，你这样孝思不匮，原是你天性中纯笃过人之处，可是你要知

道,你的父亲也曾失去过一个父亲,那失去的父亲自己也失去过父亲;那后死的儿子为了尽他的孝道,必须有一个时期服丧守制,然而固执不变的哀伤,却是一种逆天悖理的愚行,不是堂堂男子所应有的举动;它表现出一个不肯安于天命的意志,一个经不起艰难痛苦的心,一个缺少忍耐的头脑和一个简单愚昧的理性。既然我们知道那是无可避免的事,无论谁都要遭遇到同样的经验,那么我们为什么要这样固执地把它介介于怀呢?嘿!那是对上天的罪戾,对死者的罪戾,也是违反人情的罪戾,在理智上它是完全荒谬的,因为从第一个死了的父亲起,直到今天死去的最后一个父亲为止,理智永远在呼喊,"这是无可避免的。"我请你抛弃了这种无益的悲伤,把我当作你的父亲;因为我要让全世界知道,你是王位的直接的继承者,我要给你的尊荣和恩宠,不亚于一个最慈爱的父亲之于他的儿子。至于你要回到威登堡去继续求学的意思,那是完全违反我们的愿望的;请你听从我的劝告,不要离开这里,在朝廷上领袖群臣,做我们最亲近的国亲和王子,使我们因为每天能看见你而感到欢欣。

王后　不要让你母亲的祈求全归无用,哈姆莱特;请你不要离开我们,不要到威登堡去。

哈姆莱特　我将要勉力服从您的意志,母亲。

国王　啊,那才是一句有孝心的答复,你将在丹麦享有和我同等的尊荣。御妻,来。哈姆莱特这一种自动的顺从使我非常高兴;为了表示庆祝,今天丹麦王每一次举杯祝饮的时候,都要放一响高入云霄的祝炮,让上天应和着地上的雷鸣,发出欢乐的回声。来。(除哈姆莱特外均下。)

哈姆莱特　啊,但愿这一个太坚实的肉体会融解,消散,化成一堆露水!或者那永生的真神未曾制定禁止自杀的律法!上帝啊!上帝啊!人世间的一切在我看来是多么可厌,陈腐、乏味而无聊!哼!哼!那是一个荒芜不治的花园,长满了恶毒的莠草。想不到居然会有这种事情!刚死了两个月!不,两个月还不满!这样好的一个国王,比起当前这个来,简直是天神和丑怪;这样爱我的母亲,甚至于不愿让天风吹痛了她的脸。天地呀!我必须记着吗?嘿,她会偎倚在他的身旁,好像吃了美味的食物,格外促进了食欲一般;可是,只有一个月的时间,我不能再想下去了!脆弱啊,你的名字就是女人!短短的一个月以前,她哭得像个泪人儿似的,送我那可怜的父亲下葬;她在送葬的时候所穿的那双鞋子还没有破旧,她

就,她就——上帝啊!一头没有理性的畜生也要悲伤得长久一些——她就嫁给我的叔父,我的父亲的弟弟,可是他一点不像我的父亲,正像我一点不像赫剌克勒斯一样。只有一个月的时间,她那流着虚伪之泪的眼睛还没有消去红肿,她就嫁了人了。啊,罪恶的匆促,这样迫不及待地钻进了乱伦的衾被!那不是好事,也不会有好结果,可是碎了吧,我的心,因为我必须噤住我的嘴!

　　　　　　　霍拉旭,马西勒斯、勃那多同上。

霍拉旭　祝福,殿下!
哈姆莱特　我很高兴看见你身体健康。你不是霍拉旭吗?绝对没有错。
霍拉旭　正是,殿下;我永远是您的卑微的仆人。
哈姆莱特　不,你是我的好朋友;我愿意和你朋友相称。你怎么不在威登堡,霍拉旭?马西勒斯!
马西勒斯　殿下——
哈姆莱特　我很高兴看见你。(向勃那多)你好,朋友。——可是你究竟为什么离开威登堡?
霍拉旭　无非是偷闲躲懒罢了,殿下。
哈姆莱特　我不愿听见你的仇敌说这样的话,你也不能用这样的话刺痛我的耳朵,使它相信你对你自己所作的诽谤;我知道你不是一个偷闲躲懒的人。可是你到艾尔西诺来有什么事?趁你未去之前,我们要陪你痛饮几杯哩。
霍拉旭　殿下,我是来参加您的父王的葬礼的。
哈姆莱特　请你不要取笑,我的同学;我想你是来参加我的母后的婚礼的。
霍拉旭　真的,殿下,这两件事情相去得太近了。
哈姆莱特　这是一举两便的办法,霍拉旭!葬礼中剩下来的残羹冷炙,正好宴请婚筵上的宾客。霍拉旭,我宁愿在天上遇见我的最痛恨的仇人,也不愿看到那样的一天!我的父亲,我仿佛看见我的父亲。
霍拉旭　啊,在什么地方,殿下?
哈姆莱特　在我的心灵的眼睛里,霍拉旭。
霍拉旭　我曾经见过他一次;他是一位很好的君王。
哈姆莱特　他是一个堂堂男子;整个说起来,我再也见不到像他那样的人了。
霍拉旭　殿下,我想我昨天晚上看见他。

哈姆莱特　看见谁？

霍拉旭　殿下，我看见您的父王。

哈姆莱特　我的父王！

霍拉旭　不要吃惊？请您静静地听我把这件奇事告诉您，这两位可以替我做见证。

哈姆莱特　看在上帝的份上，讲给我听。

霍拉旭　这两位朋友，马西勒斯和勃那多，在万籁俱寂的午夜守望的时候，曾经连续两夜看见一个自顶至踵全身甲胄、像您父亲一样的人形，在他们的面前出现，用庄严而缓慢的步伐走过他们的身边。在他们惊奇骇愕的眼前，它三次走过去，它手里所握的鞭杖可以碰到他们的身上；他们吓得几乎浑身都瘫痪了，只是呆立着不动，一句话也没有对它说。怀着惴惧的心情，他们把这件事悄悄地告诉了我，我就在第三夜陪着他们一起守望；正像他们所说的一样，那鬼魂又出现了，出现的时间和它的形状，证实了他们的每一个字都是正确的。我认识您的父亲；那鬼魂是那样酷肖它的生前，我这两手也不及他们彼此的相似。

哈姆莱特　可是这是在什么地方？

马西勒斯　殿下，就在我们守望的露台上。

哈姆莱特　你们有没有和它说话？

霍拉旭　殿下，我说了，可是它没有回答我；不过有一次我觉得它好像抬起头来，像要开口说话似的，可是就在那时候，晨鸡高声啼了起来，它一听见鸡声，就很快地隐去不见了。

哈姆莱特　这很奇怪。

霍拉旭　凭着我的生命起誓，殿下，这是真的；我们认为按着我们的责任，应该让您知道这件事。

哈姆莱特　不错，不错，朋友们；可是这件事情很使我迷惑。你们今晚仍旧要去守望吗？

马西勒斯　
勃那多　是，殿下。

哈姆莱特　你们说它穿着甲胄吗？

马西勒斯　
勃那多　是，殿下。

哈姆莱特　从头到脚?
马西勒斯
勃那多　　从头到脚,殿下。
哈姆莱特　那么你们没有看见它的脸吗?
霍拉旭　啊,看见的,殿下;它的脸甲是掀起的。
哈姆莱特　怎么,它瞧上去像在发怒吗?
霍拉旭　它的脸上悲哀多于愤怒。
哈姆莱特　它的脸色是惨白的还是红红的?
霍拉旭　非常惨白。
哈姆莱特　它把眼睛注视着你吗?
霍拉旭　它直盯着我瞧。
哈姆莱特　我真希望当时我也在场。
霍拉旭　那一定会使您吃惊万分。
哈姆莱特　多半会的,多半会的。它停留得长久吗?
霍拉旭　大概有一个人用不快不慢的速度从一数到一百的那段时间。
马西勒斯
勃那多　　还要长久一些,还要长久一些。
霍拉旭　我看见它的时候,不过这么久。
哈姆莱特　它的胡须是斑白的吗?
霍拉旭　是的,正像我在它生前看见的那样,乌黑的胡须里略有几根变成白色。
哈姆莱特　我今晚也要守夜去;也许它还会出来。
霍拉旭　我可以担保它一定会出来。
哈姆莱特　要是它借着我的父王的形貌出现,即使地狱张开嘴来,叫我不要作声,我也一定要对它说话。要是你们到现在还没有把你们所看见的告诉别人,那么我要请求你们大家继续保持沉默;无论今夜发生什么事情,都请放在心里,不要在口舌之间泄漏出去。我一定会报答你们的忠诚。好,再会;今晚十一点钟到十二点钟之间,我要到露台上来看你们。
众人　我们愿意为殿下尽忠。
哈姆莱特　让我们彼此保持着不渝的交情;再会!(霍拉旭、马西勒斯、勃那多同下)我父亲的灵魂披着甲胄!事情有些不妙;我想这里面一定有奸

人的恶计。但愿黑夜早点到来！静静地等着吧，我的灵魂；罪恶的行为总有一天会发现，虽然地上所有的泥土把它们遮掩。（下。）

第三场　波洛涅斯家中一室

雷欧提斯及奥菲利娅上。

雷欧提斯　我需要的物件已经装在船上，再会了；妹妹，在好风给人方便、船只来往无阻的时候，不要贪睡，让我听见你的消息。

奥菲利娅　你还不相信我吗？

雷欧提斯　对于哈姆莱特和他的调情献媚，你必须把它认作年轻人一时的感情冲动，一朵初春的紫罗兰早熟而易雕，馥郁而不能持久，一分钟的芬芳和喜悦，如此而已。

奥菲利娅　不过如此吗？

雷欧提斯　不过如此；因为一个人成长的过程，不仅是肌肉和体格的增强，而且随着身体的发展，精神和心灵也同时扩大。也许他现在爱你，他的真诚的意志是纯洁而不带欺诈的；可是你必须留心，他有这样高的地位，他的意志并不属于他自己，因为他自己也要被他的血统所支配；他不能像一般庶民一样为自己选择，因为他的决定足以影响到整个国本的安危，他是全身的首脑，他的选择必须得到各部分肢体的同意；所以要是他说，他爱你，你不可贸然相信，应该明白：照他的身分地位说来，他要想把自己的话付诸实现，决不能越出丹麦国内普遍舆论所同意的范围。你再想一想，要是你用过于轻信的耳朵倾听他的歌曲，让他攫走了你的心，在他的狂妄的渎求之下，打开了你的宝贵的童贞，那时候你的名誉将要蒙受多大的损失。留心，奥菲利娅，留心，我的亲爱的妹妹，不要放纵你的爱情，不要让欲望的利箭把你射中。一个自爱的女郎，若是向月亮显露她的美貌就算是极端放荡了；圣贤也不能逃避谗口的中伤；春天的草木往往还没有吐放它们的蓓蕾，就被蛀虫蠹蚀；朝露一样晶莹的青春，常常会受到罡风的吹打。所以留心吧。戒惧是最安全的方策；即使没有旁人的诱惑，少年的血气也要向他自己叛变。

奥菲利娅　我将要记住你这个很好的教训，让它看守着我的心。可是，我的好哥哥，你不要像有些坏牧师一样，指点我上天去的险峻的荆棘之途，自

己却在花街柳巷流连忘返,忘记了自己的箴言。

雷欧提斯　啊!不要为我担心。我耽搁得太久了;可是父亲来了。

<center>波洛涅斯上。</center>

雷欧提斯　两度的祝福是双倍的福分;第二次的告别是格外可喜的。

波洛涅斯　还在这儿,雷欧提斯!上船去,上船去,真好意思!风息在帆顶上,人家都在等着你哩。好,我为你祝福!还有几句教训,希望你铭刻在记忆之中:不要想到什么就说什么,凡事必须三思而行。对人要和气,可是不要过分狎昵。相知有素的朋友,应该用钢圈箍在你的灵魂上,可是不要对每一个泛泛的新知滥施你的交情。留心避免和人家争吵;可是万一争端已起,就应该让对方知道你不是可以轻侮的。倾听每一个人的意见,可是只对极少数人发表你的意见;接受每一个人的批评,可是保留你自己的判断。尽你的财力购制贵重的衣服,可是不要炫新立异,必须富丽而不浮艳,因为服装往往可以表现人格;法国的名流要人,就是在这点上显得最高尚,与众不同。不要向人告贷,也不要借钱给人;因为债款放了出去,往往不但丢了本钱,而且还失去了朋友,向人告贷的结果,容易养成因循懒惰的习惯。尤其要紧的,你必须对你自己忠实;正像有了白昼才有黑夜一样,对自己忠实,才不会对别人欺诈。再会,愿我的祝福使这一番话在你的行事中奏效!

雷欧提斯　父亲,我告别了。

波洛涅斯　时候不早了;去吧,你的仆人都在等着。

雷欧提斯　再会,奥菲利娅,记住我对你说的话。

奥菲利娅　你的话已经锁在我的记忆里,那钥匙你替我保管着吧。

雷欧提斯　再会!(下。)

波洛涅斯　奥菲利娅,他对你说些什么话?

奥菲利娅　回父亲的话,我们刚才谈起哈姆莱特殿下的事情。

波洛涅斯　嗯,这是应该考虑一下的。听说他近来常常跟你在一起,你也从来不拒绝他的求见;要是果然有这种事——人家这样告诉我,也无非是叫我注意的意思——那么我必须对你说,你还没有懂得你做了我的女儿,按照你的身分,应该怎样留心你自己的行动。究竟在你们两人之间有些什么关系?老实告诉我。

奥菲利娅　父亲,他最近曾经屡次向我表示他的爱情。

波洛涅斯　爱情！呸！你讲的话完全像是一个不曾经历过这种危险的不懂事的女孩子。你相信你所说的他的那种表示吗？

奥菲利娅　父亲，我不知道我应该怎样想才好。

波洛涅斯　好，让我来教你；你应该这样想，你是一个毛孩子，竟然把这些假意的表示当作了真心的奉献。你应该"表示"出一番更大的架子，要不然——就此打住吧，这个可怜的字眼被我使唤得都快断气了——你就"表示"你是个十足的傻瓜。

奥菲利娅　父亲，他向我求爱的态度是很光明正大的。

波洛涅斯　不错，那只是态度；算了，算了。

奥菲利娅　而且，父亲，他差不多用尽一切指天誓日的神圣的盟约，证实他的言语。

波洛涅斯　嗯，这些都是捕捉愚蠢的山鹬的圈套。我知道在热情燃烧的时候，一个人无论什么盟誓都会说出口来；这些火焰，女儿，是光多于热的，刚刚说出口就会光销焰灭，你不能把它们当作真火看待。从现在起，你还是少露一些你的女儿家的脸；你应该抬高身价，不要让人家以为你是可以随意呼召的。对于哈姆莱特殿下，你应该这样想，他是个年轻的王子，他比你在行动上有更大的自由。总而言之，奥菲利娅，不要相信他的盟誓，它们不过是淫媒，内心的颜色和服装完全不一样，只晓得诱人干一些龌龊的勾当，正像道貌岸然大放厥辞的鸨母，只求达到骗人的目的。我的言尽于此，简单一句话，从现在起，我不许你一有空闲就跟哈姆莱特殿下聊天。你留点儿神吧，进去。

奥菲利娅　我一定听从您的话，父亲。（同下。）

第四场　露台

哈姆莱特、霍拉旭及马西勒斯上。

哈姆莱特　风吹得人怪痛的，这天气真冷。

霍拉旭　是很凛冽的寒风。

哈姆莱特　现在什么时候了？

霍拉旭　我想还不到十二点。

马西勒斯　不，已经打过了。

霍拉旭　真的？我没有听见；那么鬼魂出现的时候快要到了。（内喇叭奏花腔及鸣炮声）这是什么意思，殿下？

哈姆莱特　王上今晚大宴群臣，作通宵的醉舞；每次他喝下了一杯葡萄美酒，铜鼓和喇叭便吹打起来，欢祝万寿。

霍拉旭　这是向来的风俗吗？

哈姆莱特　嗯，是的。可是我虽然从小就熟习这种风俗，我却以为把它破坏了倒比遵守它还体面些。这一种酗酒纵乐的风俗，使我们在东西各国受到许多非议；他们称我们为酒徒醉汉，将下流的污名加在我们头上，使我们各项伟大的成就都因此而大为减色。在个人方面也常常是这样，由于品性上有某些丑恶的瘢痣：或者是天生的——这就不能怪本人，因为天性不能由自己选择；或者是某种脾气发展到反常地步，冲破了理智的约束和防卫；或者是某种习惯玷污了原来令人喜爱的举止；这些人只要带着上述一种缺点的烙印——天生的标记或者偶然的机缘——不管在其余方面他们是如何圣洁，如何具备一个人所能有的无限美德，由于那点特殊的毛病，在世人的非议中也会感染溃烂；少量的邪恶足以勾销全部高贵的品质，害得人声名狼藉。

　　　　　　　　鬼魂上。

霍拉旭　瞧，殿下，它来了！

哈姆莱特　天使保佑我们！不管你是一个善良的灵魂或是万恶的妖魔，不管你带来了天上的和风或是地狱中的罡风，不管你的来意好坏，因为你的形状是这样引起我的怀疑，我要对你说话；我要叫你哈姆莱特，君王，父亲！尊严的丹麦先王，啊，回答我！不要让我在无知的蒙昧里抱恨终天；告诉我为什么你的长眠的骸骨不安窀穸，为什么安葬着你的遗体的坟墓张开它的沉重的大理石的两颚，把你重新吐放出来。你这已死的尸体这样全身甲胄，出现在月光之下，使黑夜变得这样阴森，使我们这些为造化所玩弄的愚人由于不可思议的恐怖而心惊胆颤，究竟是什么意思呢？说，这是为了什么？你要我们怎样？（鬼魂向哈姆莱特招手。）

霍拉旭　它招手叫您跟着它去，好像它有什么话要对您一个人说似的。

马西勒斯　瞧？它用很有礼貌的举动，招呼您到一个僻远的所在去；可是别跟它去。

霍拉旭　千万不要跟它去。

哈姆莱特　它不肯说话；我还是跟它去。

霍拉旭　不要去，殿下。

哈姆莱特　嗨，怕什么呢？我把我的生命看得不值一枚针；至于我的灵魂，那是跟它自己同样永生不灭的，它能够加害它吗？它又在招手叫我前去了；我要跟它去。

霍拉旭　殿下，要是它把您诱到潮水里去，或者把您领到下临大海的峻峭的悬崖之巅，在那边它现出了狰狞的面貌，吓得您丧失理智，变成疯狂，那可怎么好呢？您想，无论什么人一到了那样的地方，望着下面千仞的峭壁，听见海水奔腾的怒吼，即使没有别的原因，也会起穷凶极恶的怪念的。

哈姆莱特　它还在向我招手。去吧，我跟着你。

马西勒斯　您不能去，殿下。

哈姆莱特　放开你们的手！

霍拉旭　听我们的劝告，不要去。

哈姆莱特　我的运命在高声呼喊，使我全身每一根微细的血管都变得像怒狮的筋骨一样坚硬。（鬼魂招手）它仍旧在招我去。放开我，朋友们；（挣脱二人之手）凭着上天起誓，谁要是拉住我，我要叫他变成一个鬼！走开！去吧，我跟着你。（鬼魂及哈姆莱特同下。）

霍拉旭　幻想占据了他的头脑，使他不顾一切。

马西勒斯　让我们跟上去；我们不应该服从他的话。

霍拉旭　那么跟上去吧。这种事情会引出些什么结果来呢？

马西勒斯　丹麦国里恐怕有些不可告人的坏事。

霍拉旭　上帝的旨意支配一切。

马西勒斯　得了，我们还是跟上去吧。（同下。）

第五场　露台的另一部分

鬼魂及哈姆莱特上。

哈姆莱特　你要领我到什么地方去？说；我不愿再前进了。

鬼魂　听我说。

哈姆莱特　我在听着。

鬼魂　我的时间快到了,我必须再回到硫黄的烈火里去受煎熬的痛苦。

哈姆莱特　唉,可怜的亡魂!

鬼魂　不要可怜我,你只要留心听着我要告诉你的话。

哈姆莱特　说吧;我自然要听。

鬼魂　你听了以后,也自然要替我报仇。

哈姆莱特　什么?

鬼魂　我是你父亲的灵魂,因为生前孽障未尽,被判在晚间游行地上,白昼忍受火焰的烧灼,必须经过相当的时期,等生前的过失被火焰净化以后,方才可以脱罪。若不是因为我不能违犯禁令,泄漏我的狱中的秘密,我可以告诉你一桩事,最轻微的几句话,都可以使你魂飞魄散,使你年轻的血液凝冻成冰,使你的双眼像脱了轨道的星球一样向前突出,使你的纠结的鬈发根根分开,像愤怒的豪猪身上的刺毛一样森然耸立;可是这一种永恒的神秘,是不能向血肉的凡耳宣示的。听着,听着,啊,听着!要是你曾经爱过你的亲爱的父亲——

哈姆莱特　上帝啊!

鬼魂　你必须替他报复那逆伦惨恶的杀身的仇恨。

哈姆莱特　杀身的仇恨!

鬼魂　杀人是重大的罪恶;可是这一件谋杀的惨案,更是骇人听闻而逆天害理的罪行。

哈姆莱特　赶快告诉我,让我驾着像思想和爱情一样迅速的翅膀,飞去把仇人杀死。

鬼魂　我的话果然激动了你;要是你听见了这种事情而漠然无动于衷,那你除非比舒散在忘河之滨的蔓草还要冥顽不灵。现在,哈姆莱特,听我说;一般人都以为我在花园里睡觉的时候,一条蛇来把我螫死,这一个虚构的死状,把丹麦全国的人都骗过了;可是你要知道,好孩子,那毒害你父亲的蛇,头上戴着王冠呢。

哈姆莱特　啊,我的预感果然是真的!我的叔父!

鬼魂　嗯,那个乱伦的,奸淫的畜生,他有的是过人的诡诈,天赋的奸恶,凭着他的阴险的手段,诱惑了我的外表上似乎非常贞淑的王后,满足他的无耻的兽欲。啊,哈姆莱特,那是一个多么卑鄙无耻的背叛!我的爱情是那样纯洁真诚,始终信守着我在结婚的时候对她所作的盟誓;她却会对

一个天赋的才德远不如我的恶人降心相从！可是正像一个贞洁的女子，虽然淫欲罩上神圣的外表，也不能把她煽动一样，一个淫妇虽然和光明的天使为偶，也会有一天厌倦于天上的唱随之乐，而宁愿搂抱人间的朽骨。可是且慢！我仿佛嗅到了清晨的空气；让我把话说得简短一些。当我按照每天午后的惯例，在花园里睡觉的时候，你的叔父乘我不备，悄悄溜了进来，拿着一个盛着毒草汁的小瓶，把一种使人麻痹的药水注入我的耳腔之内，那药性发作起来，会像水银一样很快地流过全身的大小血管，像酸液滴进牛乳一般把淡薄而健全的血液凝结起来；它一进入我的身体，我全身光滑的皮肤上便立刻发生无数疱疹，像害着癞病似的满布着可憎的鳞片。这样，我在睡梦之中，被一个兄弟同时夺去了我的生命、我的王冠和我的王后；甚至于不给我一个忏罪的机会，使我在没有领到圣餐也没有受过临终涂膏礼以前，就一无准备地负着我的全部罪恶去对簿阴曹。可怕啊，可怕！要是你有天性之情，不要默尔而息，不要让丹麦的御寝变成了藏奸养逆的卧榻；可是无论你怎样进行复仇，不要胡乱猜疑，更不可对你的母亲有什么不利的图谋，她自会受到上天的裁判，和她自己内心中的荆棘的刺戳。现在我必须去了！萤火的微光已经开始暗淡下去，清晨快要到来了；再会，再会！哈姆莱特，记着我。（下。）

哈姆莱特　天上的神明啊！地啊！再有什么呢？我还要向地狱呼喊吗？啊，呸！忍着吧，忍着吧，我的心！我的全身的筋骨，不要一下子就变成衰老，支持着我的身体呀！记着你！是的，我可怜的亡魂，当记忆不曾从我这混乱的头脑里消失的时候，我会记着你的。记着你！是的，我要从我的记忆的碑版上，拭去一切琐碎愚蠢的记录、一切书本上的格言、一切陈言套语，一切过去的印象，我的少年的阅历所留下的痕迹，只让你的命令留在我的脑筋的书卷里，不搀杂一些下贱的废料；是的，上天为我作证！啊，最恶毒的妇人！啊，奸贼，奸贼，脸上堆着笑的万恶的奸贼！我的记事簿呢？我必须把它记下来：一个人可以尽管满面都是笑，骨子里却是杀人的奸贼；至少我相信在丹麦是这样的。（写字）好，叔父，我把你写下来了。现在我要记下我的座右铭那是，"再会，再会！记着我。"我已经发过誓了。

霍拉旭　（在内）殿下！殿下！

马西勒斯　（在内）哈姆莱特殿下！

霍拉旭　（在内）上天保佑他！
马西勒斯　（在内）但愿如此！
霍拉旭　（在内）喂，呵，呵，殿下！
哈姆莱特　喂，呵，呵，孩儿！来，鸟儿，来。

<center>霍拉旭及马西勒斯上。</center>

马西勒斯　怎样，殿下！
霍拉旭　有什么事，殿下？
哈姆莱特　啊！奇怪！
霍拉旭　好殿下，告诉我们。
哈姆莱特　不，你们会泄漏出去的。
霍拉旭　不，殿下，凭着上天起誓，我一定不泄漏。
马西勒斯　我也一定不泄漏，殿下。
哈姆莱特　那么你们说，哪一个人会想得到有这种事？可是你们能够保守秘密吗？
霍拉旭
马西勒斯　是，上天为我们作证，殿下。
哈姆莱特　全丹麦从来不曾有哪一个奸贼不是一个十足的坏人。
霍拉旭　殿下，这样一句话是用不着什么鬼魂从坟墓里出来告诉我们的。
哈姆莱特　啊，对了，你说得有理；所以，我们还是不必多说废话，大家握握手分开了吧。你们可以去照你们自己的意思干你们自己的事——因为各人都有各人的意思和各人的事，这是实际情况——至于我自己，那么我对你们说，我是要祈祷去的。
霍拉旭　殿下，您这些话好像有些疯疯癫癫似的。
哈姆莱特　我的话得罪了你，真是非常抱歉；是的，我从心底里抱歉。
霍拉旭　谈不上得罪，殿下。
哈姆莱特　不，凭着圣伯特力克①的名义，霍拉旭，谈得上，而且罪还不小呢。讲到这一个幽灵，那么让我告诉你们，它是一个老实的亡魂；你们要是想知道它对我说了些什么话，我只好请你们暂时不必动问。现在，好朋友们，你们都是我的朋友，都是学者和军人，请你们允许我一个卑微的

① 圣伯特力克（St. Patr2ch），爱尔兰的保护神，据说曾从爱尔兰把蛇驱走。

要求。

霍拉旭　是什么要求,殿下?我们一定允许您。

哈姆莱特　永远不要把你们今晚所见的事情告诉别人。

霍拉旭
马西勒斯　殿下,我们一定不告诉别人。

哈姆莱特　不,你们必须宣誓。

霍拉旭　凭着良心起誓,殿下,我决不告诉别人。

马西勒斯　凭着良心起誓,殿下,我也决不告诉别人。

哈姆莱特　把手按在我的剑上宣誓。

马西勒斯　殿下,我们已经宣誓过了。

哈姆莱特　那不算,把手按在我的剑上。

鬼魂　(在下)宣誓!

哈姆莱特　啊哈!孩儿!你也这样说吗?你在那儿吗,好家伙?来;你们不听见这个地下的人怎么说吗?宣誓吧。

霍拉旭　请您教我们怎样宣誓,殿下。

哈姆莱特　永不向人提起你们所看见的这一切。把手按在我的剑上宣誓。

鬼魂　(在下)宣誓!

哈姆莱特　"说哪里,到哪里"吗?那么我们换一个地方。过来,朋友们。把你们的手按在我的剑上,宣誓永不向人提起你们所听见的这件事。

鬼魂　(在下)宣誓!

哈姆莱特　说得好,老鼹鼠!你能够在地底钻得这么快吗?好一个开路的先锋!好朋友们,我们再来换一个地方。

霍拉旭　嗳哟,真,是不可思议的怪事!

哈姆莱特　那么你还是用见怪不怪的态度对待它吧。霍拉旭,天地之间有许多事情,是你们的哲学里所没有梦想到的呢。可是,来,上帝的慈悲保佑你们,你们必须再作一次宣誓。我今后也许有时候要故意装出一副疯疯癫癫的样子,你们要是在那时候看见了我的古怪的举动,切不可像这样交叉着手臂,或者这样摇头摆脑的,或者嘴里说一些吞吞吐吐的言词,例如"呃,呃,我们知道",或者"只要我们高兴,我们就可以",或是"要是我们愿意说出来的活",或是"有人要是怎么怎么",诸如此类的含糊其辞的话语,表示你们知道我有些什么秘密;你们必须答应我避开这一类言词,

上帝的恩惠和慈悲保佑着你们,宣誓吧。

鬼魂 (在下)宣誓!(二人宣誓。)

哈姆莱特 安息吧,安息吧,受难的灵魂!好,朋友们,我以满怀的热情,信赖着你们两位;要是在哈姆莱特的微弱的能力以内,能够有可以向你们表示他的友情之处,上帝在上,我一定不会有负你们。让我们一同进去;请你们记着无论在什么时候都要守口如瓶。这是一个颠倒混乱的时代,唉,倒楣的我却要负起重整乾坤的责任!来,我们一块儿去吧。(同下。)

第 二 幕

第一场 波洛涅斯家中一室

〔波洛涅斯及雷奈尔多上。

波洛涅斯　把这些钱和这封信交给他,雷奈尔多。

雷奈尔多　是,老爷。

波洛涅斯　好雷奈尔多,你在没有去看他以前,最好先探听探听他的行为。

雷奈尔多　老爷,我本来就是这个意思。

波洛涅斯　很好,很好,好得很。你先给我调查调查有些什么丹麦人在巴黎,他们是干什么的,叫什么名字,有没有钱,住在什么地方,跟哪些人作伴,用度大不大;用这种转弯抹角的方法,要是你打听到他们也认识我的儿子,你就可以更进一步,表示你对他也有相当的认识;你可以这样说:"我知道他的父亲和他的朋友,对他也略为有点认识。"你听见没有,雷奈尔多?

雷奈尔多　是,我在留心听着,老爷。

波洛涅斯　"对他也略为有点认识,可是,"你可以说,"不怎么熟悉;不过假如果然是他的话,那么他是个很放浪的人,有些怎样怎样的坏习惯。"说到这里,你就可以随便捏造一些关于他的坏话,当然罗,你不能把他说得太不成样子,那是会损害他的名誉的,这一点你必须注意;可是你不妨举出一些纨绔子弟们所犯的最普通的浪荡的行为。

雷奈尔多　譬如赌钱,老爷。

波洛涅斯　对了,或是喝酒、斗剑、赌咒、吵嘴、嫖妓之类,你都可以说。

雷奈尔多　老爷,那是会损害他的名誉的。
波洛涅斯　不,不,你可以在言语之间说得轻淡一些。你不能说他公然纵欲,那可不是我的意思;可是你要把他的过失讲得那么巧妙,让人家听着好像那不过是行为上的小小的不检,一个躁急的性格不免会有的发作,一个血气方刚的少年的一时胡闹,算不了什么。
雷奈尔多　可是老爷——
波洛涅斯　为什么叫你做这种事?
雷奈尔多　是的,老爷,请您告诉我。
波洛涅斯　呃,我的用意是这样的,我相信这是一种说得过去的策略,你这样轻描淡写地说了我儿子的一些坏话,就像你提起一件略有污损的东西似的,听着,要是跟你谈话的那个人,也就是你向他探询的那个人,果然看见过你所说起的那个少年犯了你刚才所列举的那些罪恶,他一定会用这样的话向你表示同意:"好先生——"也许他称你"朋友","仁兄",按照着各人的身分和各国的习惯。
雷奈尔多　很好,老爷。
波洛涅斯　然后他就——他就——我刚才要说一句什么话?嗳哟,我正要说一句什么话;我说到什么地方啦?
雷奈尔多　您刚才说到"用这样的话表示同意";还有"朋友"或者"仁兄"。
波洛涅斯　说到"用这样的话表示同意",嗯,对了;他会用这样的话对你表示同意;"我认识这位绅士,昨天我还看见他,或许是前天,或许是什么什么时候,跟什么什么人在一起,正像您所说的,他在什么地方赌钱,在什么地方喝得酩酊大醉,在什么地方因为打网球而跟人家打起架来;"也许他还会说,"我看见他走进什么什么一家生意人家去,"那就是说窑子或是诸如此类的所在。你瞧,你用说谎的钓饵,就可以把事实的真相诱上你的钓钩;我们有智慧,有见识的人,往往用这种旁敲侧击的方法,间接达到我们的目的;你也可以照着我上面所说的那一番话,探听出我的儿子的行为。你懂得我的意思没有?
雷奈尔多　老爷,我懂得。
波洛涅斯　上帝和你同在;再会!
雷奈尔多　那么我去了,老爷。
波洛涅斯　你自己也得留心观察他的举止。

雷奈尔多　是，老爷。
波洛涅斯　叫他用心学习音乐。
雷奈尔多　是，老爷。
波洛涅斯　你去吧！（雷奈尔多下。）
　　　　　　　　　　奥菲利娅上。
波洛涅斯　啊，奥菲利娅！什么事？
奥菲利娅　嗳哟，父亲，吓死我了！
波洛涅斯　凭着上帝的名义，怕什么？
奥菲利娅　父亲，我正在房间里缝纫的时候，哈姆莱特殿下跑了进来，走到我的面前；他的上身的衣服完全没有扣上纽子，头上也不戴帽子，他的袜子上沾着污泥，没有袜带，一直垂到脚踝上；他的脸色像他的衬衫一样白。他的膝盖互相碰撞，他的神气是那样凄惨：好像他刚从地狱里逃出来，要向人讲述地狱的恐怖一样。
波洛涅斯　他因为不能得到你的爱而发疯了吗？
奥菲利娅　父亲，我不知道。可是我想也许是的。
波洛涅斯　他怎么说？
奥菲利娅　他握住我的手腕紧紧不放：拉直了手臂向后退立，用他的另一只手这样遮在他的额角上，一眼不眨地瞧着我的脸，好像要把它临摹下来似的。这样经过了好久的时间，然后他轻轻地摇动一下我的手臂，他的头上上下下点了三次，于是他发出一声非常惨痛而深长的叹息，好像他的整个的胸部都要爆裂，他的生命就在这一声叹息中间完毕似的。然后他放松了我，转过他的身体，他的头还是向后回顾，好像他不用眼睛的帮助也能够找到他的路，因为直到他走出了门外，他的两眼还是注视在我的身上。
波洛涅斯　跟我来；我要见王上去。这正是恋爱不遂的疯狂；一个人受到这种剧烈的刺激，什么不顾一切的事情都会干得出来，其他一切能迷住我们本性的狂热，最厉害也不过如此。我真后悔。怎么，你最近对他说过什么使他难堪的话没有？
奥菲利娅　没有，父亲，可是我已经遵从您的命令，拒绝他的来信，并且不允许他来见我。
波洛涅斯　这就是使他疯狂的原因。我很后悔考虑得不够周到，看错了人。

我以为他不过把你玩弄玩弄,恐怕贻误你的终身;可是我不该这样多疑!正像年轻人干起事来,往往不知道瞻前顾后一样,我们这种上了年纪的人,总是免不了鳃鳃过虑。来,我们见王上去。这种事情是不能蒙蔽起来的,要是隐讳不报,也许会闹出乱子来,比直言受责要严重得多。来。(同下。)

第二场 城堡中一室

国王、王后、罗森格兰兹,吉尔登斯吞及侍从等上。

国王　欢迎,亲爱的罗森格兰兹和吉尔登斯吞!这次匆匆召请你们两位前来,一方面是因为我非常思念你们,一方面也是因为我有需要你们帮忙的地方。你们大概已经听到哈姆莱特的变化;我把它称为变化,因为无论在外表上或是精神上,他已经和从前大不相同。除了他父亲的死以外,究竟还有些什么原因,把他激成了这种疯疯癫癫的样子,我实在无从猜测。你们从小便跟他在一起长大,素来知道他的脾气,所以我特地请你们到我们宫廷里来盘桓几天,陪伴陪伴他,替他解解愁闷,同时乘机窥探他究竟有些什么秘密的心事,为我们所不知道的,也许一旦公开之后,我们就可以替他对症下药。

王后　他常常讲起你们两位,我相信世上没有哪两个人比你们更为他所亲信了。你们要是不嫌怠慢,答应在我们这儿小作勾留,帮助我们实现我们的希望,那么你们的盛情雅意,一定会受到丹麦王室隆重的礼谢的。

罗森格兰兹　我们是两位陛下的臣子,两位陛下有什么旨意,尽管命令我们;像这样言重的话,倒使我们置身无地了。

吉尔登斯吞　我们愿意投身在两位陛下的足下,两位陛下无论有什么命令,我们都愿意尽力奉行。

国王　谢谢你们,罗森格兰兹和善良的吉尔登斯吞。

王后　谢谢你们,吉尔登斯吞和善良的罗森格兰兹。现在我就要请你们立刻去看看我的大大变了样子的儿子。来人,领这两位绅士到哈姆莱特的地方去。

吉尔登斯吞　但愿上天加佑,使我们能够得到他的欢心,帮助他恢复常态!

王后　阿门!(罗森格兰兹,吉尔登斯吞及若干侍从下。)

波洛涅斯上。

波洛涅斯　启禀陛下,我们派往挪威去的两位钦使已经喜气洋洋地回来了。

国王　你总是带着好消息来报告我们。

波洛涅斯　真的吗,陛下?不瞒陛下说,我把我对于我的上帝和我的宽仁厚德的王上的责任,看得跟我的灵魂一样重呢。此外,除非我的脑筋在观察问题上不如过去那样有把握了,不然我肯定相信我已经发现了哈姆莱特发疯的原因。

国王　啊!你说吧,我急着要听呢。

波洛涅斯　请陛下先接见了钦使;我的消息留着做盛筵以后的佳果美点吧。

国王　那么有劳你去迎接他们进来。(波洛涅斯下)我的亲爱的乔特鲁德,他对我说他已经发觉了你的儿子心神不定的原因。

王后　我想主要的原因还是他父亲的死和我们过于迅速的结婚。

国王　好,等我们仔细问问。

波洛涅斯率伏提曼德及考尼律斯重上。

国王　欢迎,我的好朋友们!伏提曼德,我们的挪威王兄怎么说?

伏提曼德　他叫我们向陛下转达他的友好的问候。他听到了我们的要求,就立刻传谕他的侄儿停止征兵;本来他以为这种举动是准备对付波兰人的,可是一经调查,才知道它的对象原来是陛下;他知道此事以后,痛心自己因为年老多病,受人欺罔,震怒之下,传令把福丁布拉斯逮捕;福丁布拉斯并未反抗,受到了挪威王一番申斥,最后就在他的叔父面前立誓决不兴兵侵犯陛下。老王看见他诚心悔过,非常欢喜,当下就给他三千克朗的年俸;并且委任他统率他所征募的那些兵士,去向波兰人征伐;同时他叫我把这封信呈上陛下,(以书信呈上)请求陛下允许他的军队借道通过陛下的领土,他已经在信里提出若干条件,保证决不扰乱地方的安宁。

国王　这样很好,等我们有空的时候,还要仔细考虑一下,然后答复。你们远道跋涉,不辱使命,很是劳苦了,先去休息休息,今天晚上我们还要在一起欢宴。欢迎你们回来!(伏提曼德,考尼律斯同下。)

波洛涅斯　这件事情总算圆满结束了。王上,娘娘,要是我向你们长篇大论地解释君上的尊严,臣下的名分,白昼何以为白昼,黑夜何以为黑夜,时间何以为时间,那不过徒然浪费了昼、夜、时间;所以,既然简洁是智慧的

灵魂,冗长是肤浅的藻饰,我还是把话说得简单一些吧。你们的那位殿下是疯了;我说他疯了,因为假如要说明什么才是真疯,那就只有发疯,此外还有什么可说的呢?可是那也不用说了。

王后 多谈些实际,少弄些玄虚。

波洛涅斯 娘娘,我发誓我一点不弄玄虚。他疯了,这是真的;唯其是真的,所以才可叹,它的可叹也是真的——蠢话少说,因为我不愿弄玄虚。好,让我们同意他已经疯了;现在我们就应该求出这一个结果的原因,或者不如说,这一种病态的原因,因为这个病态的结果不是无因而至的,这就是我们现在要做的一步工作。我们来想一想吧。我有一个女儿——当她还不过是我的女儿的时候,她是属于我的——难得她一片孝心,把这封信给了我;现在请猜一猜这里面说些什么话。"给那天仙化人的,我的灵魂的偶像,最艳丽的奥菲利娅——"这是一个粗俗的说法,下流的说法;"艳丽"两字用得非常下流;可是你们听下去吧;"让这几行诗句留下在她的皎洁的胸中——"

王后 这是哈姆莱特写给她的吗?

波洛涅斯 好娘娘,等一等,我要老老实实地照原文念:

"你可以疑心星星是火把;

你可以疑心太阳会移转;

你可以疑心真理是谎话;

可是我的爱永没有改变。

亲爱的奥菲利娅啊!我的诗写得太坏。我不会用诗句来抒写我的愁怀;可是相信我,最好的人儿啊!我最爱的是你。再会!最亲爱的小姐,只要我一息尚存,我就永远是你的,哈姆莱特。"这一封信是我的女儿出于孝顺之心拿来给我看的;此外,她又把他一次次求爱的情形,在什么时候,用什么方法,在什么所在,全都讲给我听了。

国王 可是她对于他的爱情抱着怎样的态度呢?

波洛涅斯 陛下以为我是怎样的一个人?

国王 一个忠心正直的人。

波洛涅斯 但愿我能够证明自己是这样一个人。可是假如我看见这场热烈的恋爱正在进行——不瞒陛下说,我在我的女儿没有告诉我以前,早就看出来了——假如我知道有了这么一回事,却在暗中玉成他们的好事,

或者故意视若无睹,假作痴聋,一切不闻不问,那时候陛下的心里觉得怎样?我的好娘娘,您这位王后陛下的心里又觉得怎样?不,我一点儿也不敢懈怠我的责任,立刻就对我那位小姐说:"哈姆莱特殿下是一位王子,不是你可以仰望的;这种事情不能让它继续下去。"于是我把她教训一番,叫她深居简出,不要和他见面,不要接纳他的来使,也不要收受他的礼物;她听了这番话,就照着我的意思实行起来。说来话短,他遭到拒绝以后,心里就郁郁不快,于是饭也吃不下了,觉也睡不着了,他的身体一天憔悴一天,他的精神一天恍惚一天,这样一步步发展下去,就变成现在他这一种为我们大家所悲痛的疯狂。

国王 你想是这个原因吗?

王后 这是很可能的。

波洛涅斯 我倒很想知道知道,哪一次我曾经肯定地说过了"这件事情是这样的",而结果却并不这样?

国王 照我所知道的,那倒没有。

波洛涅斯 要是我说错了话,把这个东西从这个上面拿下来吧。(指自己的头及肩)只要有线索可寻,我总会找出事实的真相,即使那真相一直藏在地球的中心。

国王 我们怎么可以进一步试验试验?

波洛涅斯 您知道,有时候他会接连几个钟头在这儿走廊里踱来踱去。

王后 他真的常常这样踱来踱去。

波洛涅斯 乘他踱来踱去的时候,我就让我的女儿去见他,你我可以躲在帏幕后面注视他们相会的情形;要是他不爱她,他的理智不是因为恋爱而丧失,那么不要叫我襄理国家的政务,让我去做个耕田赶牲口的农夫吧。

国王 我们要试一试。

王后 可是瞧,这可怜的孩子忧忧愁愁地念着一本书来了。

波洛涅斯 请陛下和娘娘避一避;让我走上去招呼他。(国王,王后及侍从等下。)

<p align="center">哈姆莱特读书上。</p>

波洛涅斯 啊,恕我冒昧。您好,哈姆莱特殿下?

哈姆莱特 呃,上帝怜悯世人!

波洛涅斯 您认识我吗,殿下?

哈姆莱特　认识认识，你是一个卖鱼的贩子。

波洛涅斯　我不是，殿下。

哈姆莱特　那么我但愿你是一个和鱼贩子一样的老实人。

波洛涅斯　老实，殿下！

哈姆莱特　嗯，先生；在这世上，一万个人中间只不过有一个老实人。

波洛涅斯　这句话说得很对，殿下。

哈姆莱特　要是太阳能在一条死狗尸体上孵育蛆虫，因为它是一块可亲吻的臭肉——你有一个女儿吗？

波洛涅斯　我有，殿下。

哈姆莱特　不要让她在太阳光底下行走；肚子里有学问是幸福，但不是像你女儿肚子里会有的那种学问。朋友，留心哪。

波洛涅斯　（旁白）你们瞧，他念念不忘地提我的女儿；可是最初他不认识我，他说我是一个卖鱼的贩子。他的疯病已经很深了，很深了。说句老实话，我在年轻的时候，为了恋爱也曾大发其疯，那样子也跟他差不多哩。让我再去对他说话。——您在读些什么，殿下？

哈姆莱特　都是些空话，空话，空话。

波洛涅斯　讲的是什么事，殿下？

哈姆莱特　谁同谁的什么事？

波洛涅斯　我是说您读的书里讲到些什么事，殿下。

哈姆莱特　一派诽谤，先生；这个专爱把人讥笑的坏蛋在这儿说着，老年人长着灰白的胡须，他们的脸上满是皱纹，他们的眼睛里粘满了眼屎，他们的头脑是空空洞洞的，他们的两腿是摇摇摆摆的；这些话，先生，虽然我十分相信，可是照这样写在书上，总有些有伤厚道；因为就是拿您先生自己来说，要是您能够像一只蟹一样向后倒退，那么您也应该跟我一样年轻了。

波洛涅斯　（旁白）这些虽然是疯话，却有深意在内。——您要走进里边去吗，殿下？别让风吹着！

哈姆莱特　走进我的坟墓里去？

波洛涅斯　那倒真是风吹不着的地方。（旁白）他的回答有时候是多么深刻！疯狂的人往往能够说出理智清明的人所说不出来的话。我要离开他，立刻就去想法让他跟我的女儿见面。——殿下，我要向您告别了。

哈姆莱特　先生,那是再好没有的事;但愿我也能够向我的生命告别,但愿我也能够向我的生命告别,但愿我也能够向我的生命告别。

波洛涅斯　再会,殿下。(欲去。)

哈姆莱特　这些讨厌的老傻瓜!

　　　　　　　　罗森格兰兹及吉尔登斯吞重上。

波洛涅斯　你们要找哈姆莱特殿下,那儿就是。

罗森格兰兹　上帝保佑您,大人!(波洛涅斯下。)

吉尔登斯吞　我的尊贵的殿下!

罗森格兰兹　我的最亲爱的殿下!

哈姆莱特　我的好朋友们!你好,吉尔登斯吞?啊,罗森格兰兹!好孩子们,你们两人都好?

罗森格兰兹　不过像一般庸庸碌碌之辈,在这世上虚度时光而已。

吉尔登斯吞　无荣无辱便是我们的幸福;我们高不到命运女神帽子上的钮扣。

哈姆莱特　也低不到她的鞋底吗?

罗森格兰兹　正是,殿下。

哈姆莱特　那么你们是在她的腰上,或是在她的怀抱之中吗?

吉尔登斯吞　说老实话,我们是在她的私处。

哈姆莱特　在命运身上秘密的那部分吗?啊,对了;她本来是一个娼妓。你们听到什么消息没有?

罗森格兰兹　没有,殿下,我们只知道这世界变得老实起来了。

哈姆莱特　那么世界末日快到了;可是你们的消息是假的。让我再仔细问问你们;我的好朋友们,你们在命运手里犯了什么案子,她把你们送到这儿牢狱里来了?

吉尔登斯吞　牢狱,殿下!

哈姆莱特　丹麦是一所牢狱。

罗森格兰兹　那么世界也是一所牢狱。

哈姆莱特　一所很大的牢狱,里面有许多监房、囚室、地牢;丹麦是其中最坏的一间。

罗森格兰兹　我们倒不这样想,殿下。

哈姆莱特　啊,那么对于你们它并不是牢狱;因为世上的事情本来没有善恶,

都是各人的思想把它们分别出来的;对于我它是一所牢狱。

罗森格兰兹 啊,那是因为您的雄心太大,丹麦是个狭小的地方,不够给您发展,所以您把它看成一所牢狱啦。

哈姆莱特 上帝啊!倘不是因为我总作恶梦,那么即使把我关在一个果壳里,我也会把自己当作一个拥有着无限空间的君王的。

吉尔登斯吞 那种恶梦便是您的野心;因为野心家本身的存在,也不过是一个梦的影子。

哈姆莱特 一个梦的本身便是一个影子。

罗森格兰兹 不错,因为野心是那么空虚轻浮的东西,所以我认为它不过是影子的影子。

哈姆莱特 那么我们的乞丐是实体,我们的帝王和大言不惭的英雄,却是乞丐的影子了。我们进宫去好不好?因为我实在不能陪着你们谈玄说理。

罗森格兰兹
吉尔登斯吞 我们愿意侍候殿下。

哈姆莱特 没有的事,我不愿把你们当作我的仆人一样看待;老实对你们说吧,在我旁边侍候我的人全很不成样子。可是,凭着我们多年的交情,老实告诉我,你们到艾尔西诺来有什么贵干?

罗森格兰兹 我们是来拜访您来的,殿下;没有别的原因。

哈姆莱特 像我这样一个叫化子,我的感谢也是不值钱的,可是我谢谢你们;我想,亲爱的朋友们,你们专诚而来,只换到我的一声不值半文钱的感谢,未免太不值得了。不是有人叫你们来的吗?果然是你们自己的意思吗?真的是自动的访问吗?来,不要骗我。来,来,快说。

吉尔登斯吞 叫我们说些什么话呢,殿下?

哈姆莱特 无论什么话都行,只要不是废话。你们是奉命而来的;瞧你们掩饰不了你们良心上的惭愧,已经从你们的脸色上招认出来了。我知道是我们这位好国王和好王后叫你们来的。

罗森格兰兹 为了什么目的呢,殿下?

哈姆莱特 那可要请你们指教我了。可是凭着我们朋友间的道义,凭着我们少年时候亲密的情谊,凭着我们始终不渝的友好的精神,凭着比我口才更好的人所能提出的其他一切更有力量的理由,让我要求你们开诚布公,告诉我究竟你们是不是奉命而来的?

罗森格兰兹　（向吉尔登斯吞旁白）你怎么说？

哈姆莱特　（旁白）好，那么我看透你们的行动了。——要是你们爱我，别再抵赖了吧。

吉尔登斯吞　殿下，我们是奉命而来的。

哈姆莱特　让我代你们说明来意，免得你们泄漏了自己的秘密，有负国王、王后的付托。我近来不知为了什么缘故，一点兴致都提不起来，什么游乐的事都懒得过问；在这一种抑郁的心境之下，仿佛负载万物的大地，这一座美好的框架，只是一个不毛的荒岬；这个覆盖众生的苍穹，这一顶壮丽的帐幕，这个金黄色的火球点缀着的庄严的屋宇，只是一大堆污浊的瘴气的集合。人类是一件多么了不得的杰作！多么高贵的理性！多么伟大的力量！多么优美的仪表！多么文雅的举动！在行为上多么像一个天使！在智慧上多么像一个天神！宇宙的精华！万物的灵长！可是在我看来，这一个泥土塑成的生命算得了什么？人类不能使我发生兴趣；不，女人也不能使我发生兴趣，虽然从你现在的微笑之中，我可以看到你在这样想。

罗森格兰兹　殿下，我心里并没有这样的思想。

哈姆莱特　那么当我说"人类不能使我发生兴趣"的时候，你为什么笑起来？

罗森格兰兹　我想，殿下，要是人类不能使您发生兴趣，那么那班戏子们恐怕要来自讨一场没趣了；我们在路上赶过了他们，他们是要到这儿来向您献技的。

哈姆莱特　扮演国王的那个人将要得到我的欢迎，我要在他的御座之前致献我的敬礼；冒险的骑士可以挥舞他的剑盾；情人的叹息不会没有酬报；躁急易怒的角色可以平安下场；小丑将要使那班善笑的观众捧腹；我们的女主角可以坦白诉说她的心事，不用怕那无韵诗的句子脱去板眼。他们是一班什么戏子？

罗森格兰兹　就是您向来所欢喜的那一个班子，在城里专演悲剧的。

哈姆莱特　他们怎么走起江湖来了呢？固定在一个地方演戏，在名誉和进益上都要好得多哩。

罗森格兰兹　我想他们不能在一个地方立足，是为了时势的变化。

哈姆莱特　他们的名誉还是跟我在城里那时候一样吗？他们的观众还是那么多吗？

罗森格兰兹　不，他们现在已经大非昔比了。

哈姆莱特　怎么会这样的？他们的演技退步了吗？

罗森格兰兹　不，他们还是跟从前一样努力；可是，殿下，他们的地位已经被一群羽毛未丰的黄口小儿占夺了去。这些娃娃们的嘶叫博得了台下疯狂的喝采，他们是目前流行的宠儿，他们的声势压倒了所谓普通的戏班，以至于许多腰佩长剑的上流顾客，都因为惧怕批评家鹅毛管的威力，而不敢到那边去。

哈姆莱特　什么！是一些童伶吗？谁维持他们的生活？他们的薪工是怎么计算的？他们一到不能唱歌的年龄，就不再继续他们的本行了吗？要是他们赚不了多少钱，长大起来多半还是要做普通戏子的，那时候难道他们不会抱怨写戏词的人把他们害了，因为原先叫他们挖苦备至的不正是他们自己的未来前途吗？

罗森格兰兹　真的，两方面闹过不少的纠纷，全国的人都站在旁边恬不为意地呐喊助威，怂恿他们互相争斗。曾经有一个时期，一个脚本非得插进一段编剧家和演员争吵的对话，不然是没有人愿意出钱购买的。

哈姆莱特　有这等事？

吉尔登斯吞　是啊，在那场交锋里，许多人都投入了大量心血。

哈姆莱特　结果是娃娃们打赢了吗？

罗森格兰兹　正是，殿下；连赫刺克勒斯和他背负的地球都成了他们的战利品①。

哈姆莱特　那也没有什么希奇；我的叔父是丹麦的国王，那些当我父亲在世的时候对他扮鬼脸的人，现在都愿意拿出二十、四十、五十、一百块金洋来买他的一幅小照。哼，这里面有些不是常理可解的地方，要是哲学能够把它推究出来的话。（内喇叭奏花腔。）

吉尔登斯吞　这班戏子们来了。

哈姆莱特　两位先生，欢迎你们到艾尔西诺来。把你们的手给我；欢迎总要讲究这些礼节、俗套；让我不要对你们失礼，因为这些戏子们来了以后，我不能不敷衍他们一番，也许你们见了会发生误会，以为我招待你们还

① 赫刺克勒斯曾背负地球。莎士比亚剧团经常在环球剧院演出，那剧院即以赫刺克勒斯背负地球为招牌。

不及招待他们殷勤。我欢迎你们,可是我的叔父父亲和婶母母亲可弄错啦。

吉尔登斯吞　弄错了什么,我的好殿下?

哈姆莱特　天上刮着西北风,我才发疯;风从南方吹来的时候,我不会把一只鹰当作了一只鹭鸶。

<center>波洛涅斯重上。</center>

波洛涅斯　祝福你们,两位先生!

哈姆莱特　听着,吉尔登斯吞;你也听着;一只耳朵边有一个人听:你们看见的那个大孩子,还在襁褓之中,没有学会走路哩。

罗森格兰兹　也许他是第二次裹在襁褓里,因为人家说,一个老年人是第二次做婴孩。

哈姆莱特　我可以预言他是来报告我戏子们来到的消息的,听好。——你说得不错;在星期一早上;正是正是①。

波洛涅斯　殿下,我有消息要来向您报告。

哈姆莱特　大人,我也有消息要向您报告。当罗歇斯②在罗马演戏的时候——

波洛涅斯　那班戏子们已经到这儿来了,殿下。

哈姆莱特　嗤,嗤!

波洛涅斯　凭着我的名誉起誓——

哈姆莱特　那时每一个伶人都骑着驴子而来——

波洛涅斯　他们是全世界最好的伶人,无论悲剧、喜剧、历史剧、田园剧、田园喜剧、田园史剧、历史悲剧、历史田园悲喜剧、场面不变的正宗戏或是摆脱拘束的新派戏,他们无不拿手;塞内加的悲剧不嫌其太沉重,普鲁图斯的喜剧不嫌其太轻浮。③无论在演出规律的或是自由的剧本方面,他们都是唯一的演员。

哈姆莱特　以色列的士师耶弗他④啊,你有一件怎样的宝贝!

① 这句是故意说给波洛涅斯听的,表示他正在专心和朋友谈话。
② 罗歇斯(Roscius),古罗马著名伶人。
③ 二人均系古罗马剧作家,前者写悲剧,后者写喜剧。
④ 耶弗他得上帝之助,击败敌人,乃以其女献祭。事见《旧约》:《士师记》。

波洛涅斯　他有什么宝贝,殿下?
哈姆莱特　嗨,
　　　　　他有一个独生娇女,
　　　　　爱她胜过掌上明珠。
波洛涅斯　(旁白)还在提我的女儿。
哈姆莱特　我念得对不对,耶弗他老头儿?
波洛涅斯　要是您叫我耶弗他,殿下,那么我有一个爱如掌珠的娇女。
哈姆莱特　不,下面不是这样的。
波洛涅斯　那么应当是怎样的呢,殿下?
哈姆莱特　嗨,
　　　　　上天不佑,劫数临头。
　　　　下面你知道还有,
　　　　　偏偏凑巧,谁也难保——
要知道全文,请查这支圣歌的第一节,因为,你瞧,有人来把我的话头打断了。

　　　　　　　　优伶四五人上。

哈姆莱特　欢迎,各位朋友,欢迎欢迎!——我很高兴看见你这样健康。——欢迎,列位。——啊,我的老朋友!你的脸上比我上次看见你的时候,多长了几根胡子,格外显得威武啦;你是要到丹麦来向我挑战吗?啊,我的年轻的姑娘!凭着圣母起誓,您穿上了一双高底木靴,比我上次看见您的时候更苗条得多啦;求求上帝,但愿您的喉咙不要沙嗄得像一面破碎的铜锣才好!各位朋友,欢迎欢迎!我们要像法国的鹰师一样,不管看见什么就撒出鹰去;让我们立刻就来念一段剧词。来,试一试你们的本领,来一段激昂慷慨的剧词。
伶甲　殿下要听的是哪一段?
哈姆莱特　我曾经听见你向我背诵过一段台词,可是它从来没有上演过;即使上演,也不会有一次以上,因为我记得这本戏并不受大众的欢迎。它是不合一般人口味的鱼子酱;可是照我的意思看来,还有其他在这方面比我更有权威的人也抱着同样的见解,它是一本绝妙的戏剧,场面支配得很是适当,文字质朴而富于技巧。我记得有人这样说过:那出戏里没有滥加提味的作料,字里行间毫无矫揉造作的痕迹;他把它称为一种老

老实实的写法，兼有刚健与柔和之美，壮丽而不流于纤巧。其中有一段话是我最喜爱的，那就是埃涅阿斯对狄多讲述的故事，尤其是讲到普里阿摩斯被杀的那一节。要是你们还没有把它忘记，请从这一行念起；让我想想，让我想想：——

 野蛮的皮洛斯像猛虎一样——

不，不是这样，但是的确是从皮洛斯开始的：——

 野蛮的皮洛斯蹲伏在木马之中，
 黝黑的手臂和他的决心一样，
 像黑夜一般阴森而恐怖；
 在这黑暗狰狞的肌肤之上，
 现在更染上令人惊怖的纹章，
 从头到脚，他全身一片殷红，
 溅满了父母子女们无辜的血；
 那些燃烧着熊熊烈火的街道，
 发出残忍而惨恶的凶光，
 照亮敌人去肆行他们的杀戮，
 也焙干了到处横流的血泊；
 冒着火焰的熏炙，像恶魔一般，
 全身胶黏着凝结的血块，
 圆睁着两颗血红的眼睛，
 来往寻找普里阿摩斯老王的踪迹。

你接下去吧。

波洛涅斯 上帝在上，殿下，您念得好极了，真是抑扬顿挫，曲尽其妙。

伶甲

 那老王正在苦战，
 但是砍不着和他对敌的希腊人，
 一点不听他手臂的指挥，
 他的古老的剑铿然落地；
 皮洛斯瞧他孤弱可欺，
 疯狂似的向他猛力攻击，
 凶恶的利刃虽然没有击中，

一阵风却把那衰弱的老王搧倒。
这一下打击有如天崩地裂,
惊动了没有感觉的伊利恩①,
冒着火焰的城楼霎时坍下,
那轰然的巨响像一个霹雳,
震聋了皮洛斯的耳朵;瞧!
他的剑还没砍下普里阿摩斯
白发的头颅,却已在空中停住;
像一个涂朱抹彩的暴君,
对自己的行为漠不关心,
他兀立不动。
在一场暴风雨未来以前,
天上往往有片刻的宁寂,
一块块乌云静悬在空中,
狂风悄悄地收起它的声息,
死样的沉默笼罩整个大地;
可是就在这片刻之内,
可怕的雷鸣震裂了天空。
经过暂时的休止,杀人的暴念
重新激起了皮洛斯的精神,
库克罗普斯②为战神铸造甲胄,
那巨力的锤击,还不及皮洛斯
流血的剑向普里阿摩斯身上劈下
那样凶狠无情。
去,去,你娼妇一样的命运!
天上的诸神啊!剥去她的权力,
不要让她僭窃神明的宝座;
拆毁她的车轮,把它滚下神山,

① 伊利恩(Ilium),特洛伊之别名。
② 库克罗普斯(Cyclops),希腊神话中一族独眼巨人,是大匠神赫准斯托斯的助手。

　　　　　直到地狱的深渊。
波洛涅斯　这一段太长啦。
哈姆莱特　它应当跟你的胡子一起到理发匠那儿去薙一薙。念下去吧。他只爱听俚俗的歌曲和淫秽的故事，否则他就要瞌睡的。念下去；下面要讲到赫卡柏了。
伶甲
　　　　　可是啊！谁看见那蒙脸的王后——
哈姆莱特　"那蒙脸的王后"？
波洛涅斯　那很好；"蒙脸的王后"是很好的句子。
伶甲
　　　　　满面流泪，在火焰中赤脚奔走，
　　　　　一块布覆在失去宝冕的头上；
　　　　　也没有一件蔽体的衣服，
　　　　　只有在惊惶中抓到的一幅毡巾，
　　　　　裹住她瘦削而多产的腰身；
　　　　　谁见了这样伤心惨目的景象，
　　　　　不要向残酷的命运申申毒詈？
　　　　　她看见皮洛斯以杀人为戏，
　　　　　正在把她丈夫的肢体脔割，
　　　　　忍不住大放哀声，那凄凉的号叫——
　　　　　除非人间的哀乐不能感动天庭——
　　　　　即使天上的星星也会陪她流泪，
　　　　　假使那时诸神曾在场目击，
　　　　　他们的心中都要充满悲愤。
波洛涅斯　瞧，他的脸色都变了，他的眼睛里已经含着眼泪！不要念下去了吧。
哈姆莱特　很好，其余的部分等会儿再念给我听吧。大人，请您去找一处好好的地方安顿这一班伶人。听着，他们是不可怠慢的，因为他们是这一个时代的缩影；宁可在死后得到一首恶劣的墓铭，不要在生前受他们一场刻毒的讥讽。
波洛涅斯　殿下，我按着他们应得的名分对待他们就是了。

哈姆莱特　嗳哟,朋友,还要客气得多哩!要是照每一个人应得的名分对待他,那么谁逃得了一顿鞭子?照你自己的名誉地位对待他们,他们越是不配受这样的待遇,越可以显出你的谦虚有礼。领他们进去。

波洛涅斯　来,各位朋友。

哈姆莱特　跟他去,朋友们;明天我们要听你们唱一本戏。(波洛涅斯偕众伶下,伶甲独留)听着,老朋友,你会演《贡扎古之死》吗?

伶甲　会演的,殿下。

哈姆莱特　那么我们明天晚上就把它上演。也许我为了必要的理由,要另外写下约莫十几行句子的一段剧词插进去,你能够把它预先背熟吗?

伶甲　可以,殿下。

哈姆莱特　很好。跟着那位老爷去;留心不要取笑他。(伶甲下。向罗森格兰兹、吉尔登斯呑)我的两位好朋友,我们今天晚上再见;欢迎你们到艾尔西诺来!

吉尔登斯呑　再会,殿下!(罗森格兰兹、吉尔登斯呑同下。)

哈姆莱特　好,上帝和你们同在!现在我只剩一个人了。啊,我是一个多么不中用的蠢才!这一个伶人不过在一本虚构的故事、一场激昂的幻梦之中,却能够使他的灵魂融化在他的意象里,在它的影响之下,他的整个的脸色变成惨白,他的眼中洋溢着热泪,他的神情流露着仓皇,他的声音是这么呜咽凄凉,他的全部动作都表现得和他的意象一致,这不是极其不可思议的吗?而且一点也不为了什么!为了赫卡柏!赫卡柏对他有什么相干,他对赫卡柏又有什么相干,他却要为她流泪?要是他也有了像我所有的那样使人痛心的理由,他将要怎样呢?他一定会让眼泪淹没了舞台,用可怖的字句震裂了听众的耳朵,使有罪的人发狂,使无罪的人惊骇,使愚昧无知的人惊惶失措,使所有的耳目迷乱了它们的功能。可是我,一个糊涂颠顶的家伙,垂头丧气,一天到晚像在做梦似的,忘记了杀父的大仇;虽然一个国王给人家用万恶的手段掠夺了他的权位,杀害了他的最宝贵的生命,我却始终哼不出一句话来。我是一个懦夫吗?谁骂我恶人?谁敲破我的脑壳?谁拔去我的胡子,把它吹在我的脸上?谁扭我的鼻子?谁当面指斥我胡说?谁对我做这种事?嘿!我应该忍受这样的侮辱,因为我是一个没有心肝、逆来顺受的怯汉,否则我早已用这奴才的尸肉,喂肥了满天盘旋的乌鸢了。嗜血的、荒淫的恶贼!狠心的、奸

诈的、淫邪的、悖逆的恶贼！啊！复仇！——嗨，我真是个蠢才！我的亲爱的父亲被人谋杀了，鬼神都在鞭策我复仇。我这做儿子的却像一个下流女人似的，只会用空言发发牢骚，学起泼妇骂街的样子来，在我已经是了不得的了！呸！呸！活动起来吧，我的脑筋！我听人家说，犯罪的人在看戏的时候，因为台上表演的巧妙，有时会激动天良，当场供认他们的罪恶；因为暗杀的事情无论干得怎样秘密，总会借着神奇的喉舌泄露出来。我要叫这班伶人在我的叔父面前表演一本跟我的父亲的惨死情节相仿的戏剧，我就在一旁窥察他的神色；我要探视到他的灵魂的深处，要是他稍露惊骇不安之态，我就知道我应该怎么办。我所看见的幽灵也许是魔鬼的化身，借着一个美好的形状出现，魔鬼是有这一种本领的；对于柔弱忧郁的灵魂，他最容易发挥他的力量；也许他看准了我的柔弱和忧郁，才来向我作祟，要把我引诱到沉沦的路上。我要先得到一些比这更切实的证据；凭着这一本戏，我可以发掘国王内心的隐秘。（下。）

第 三 幕

第一场　城堡中一室

　　国王,王后、波洛涅斯、奥菲利娅,罗森格兰兹及吉尔登斯吞上。

国王　你们不能用迂回婉转的方法,探出他为什么这样神魂颠倒,让紊乱而危险的疯狂困扰他的安静的生活吗?

罗森格兰兹　他承认他自己有些神经迷惘,可是绝口不肯说为了什么缘故。

吉尔登斯吞　他也不肯虚心接受我们的探问;当我们想要引导他吐露他自己的一些真相的时候,他总是用假作痴呆的神气故意回避。

王后　他对待你们还客气吗?

罗森格兰兹　很有礼貌。

吉尔登斯吞　可是不大自然。

罗森格兰兹　他很吝惜自己的话,可是我们问他话的时候,他回答起来却是毫无拘束。

王后　你们有没有劝诱他找些什么消遣?

罗森格兰兹　娘娘,我们来的时候,刚巧有一班戏子也要到这儿来,给我们赶过了;我们把这消息告诉了他,他听了好像很高兴。现在他们已经到了宫里,我想他已经吩咐他们今晚为他演出了。

波洛涅斯　一点不错;他还叫我来请两位陛下同去看看他们演得怎样哩。

国王　那好极了;我非常高兴听见他在这方面感到兴趣。请你们两位还要更进一步鼓起他的兴味,把他的心思移转到这种娱乐上面。

罗森格兰兹　是,陛下。(罗森格兰兹、吉尔登斯吞同下。)

国王　亲爱的乔特鲁德,你也暂时离开我们;因为我们已经暗中差人去唤哈姆莱特到这儿来,让他和奥菲利娅见见面,就像他们偶然相遇一般。她的父亲跟我两人将要权充一下密探,躲在可以看见他们,却不能被他们看见的地方,注意他们会面的情形,从他的行为上判断他的疯病究竟是不是因为恋爱上的苦闷。

王后　我愿意服从您的意旨。奥菲利娅,但愿你的美貌果然是哈姆莱特疯狂的原因;更愿你的美德能够帮助他恢复原状,使你们两人都能安享尊荣。

奥菲利娅　娘娘,但愿如此。(王后下。)

波洛涅斯　奥菲利娅,你在这儿走走。陛下,我们就去躲起来吧。(向奥菲利娅)你拿这本书去读,他看见你这样用功,就不会疑心你为什么一个人在这儿了。人们往往用至诚的外表和虔敬的行动,掩饰一颗魔鬼般的内心,这样的例子是太多了。

国王　(旁白)啊,这句话是太真实了!它在我的良心上抽了多么重的一鞭!涂脂抹粉的娼妇的脸,还不及掩藏在虚伪的言辞后面的我的行为更丑恶。难堪的重负啊!

波洛涅斯　我听见他来了,我们退下去吧,陛下。(国王及波洛涅斯下。)

　　　　　　　　　哈姆莱特上。

哈姆莱特　生存还是毁灭,这是一个值得考虑的问题;默然忍受命运的暴虐的毒箭,或是挺身反抗人世的无涯的苦难,通过斗争把它们扫清,这两种行为,哪一种更高贵?死了;睡着了;什么都完了;要是在这一种睡眠之中,我们心头的创痛,以及其他无数血肉之躯所不能避免的打击,都可以从此消失,那正是我们求之不得的结局。死了;睡着了;睡着了也许还会做梦;嗯,阻碍就在这儿:因为当我们摆脱了这一具朽腐的皮囊以后,在那死的睡眠里,究竟将要做些什么梦,那不能不使我们踌躇顾虑。人们甘心久困于患难之中,也就是为了这个缘故;谁愿意忍受人世的鞭挞和讥嘲、压迫者的凌辱、傲慢者的冷眼、被轻蔑的爱情的惨痛、法律的迁延、官吏的横暴和费尽辛勤所换来的小人的鄙视,要是他只要用一柄小小的刀子,就可以清算他自己的一生?谁愿意负着这样的重担,在烦劳的生命的压迫下呻吟流汗,倘不是因为惧怕不可知的死后,惧怕那从来不曾有一个旅人回来过的神秘之国,是它迷惑了我们的意志,使我们宁愿忍受目前的磨折,不敢向我们所不知道的痛苦飞去?这样,重重的顾虑使

我们全变成了懦夫，决心的赤热的光彩，被审慎的思维盖上了一层灰色，伟大的事业在这一种考虑之下，也会逆流而退，失去了行动的意义。且慢！美丽的奥菲利娅！——女神，在你的祈祷之中，不要忘记替我忏悔我的罪孽。

奥菲利娅　我的好殿下，您这许多天来贵体安好吗？

哈姆莱特　谢谢你，很好，很好，很好。

奥菲利娅　殿下，我有几件您送给我的纪念品，我早就想把它们还给您；请您现在收回去吧。

哈姆莱特　不，我不要；我从来没有给你什么东西。

奥菲利娅　殿下，我记得很清楚您把它们送给了我，那时候您还向我说了许多甜言蜜语，使这些东西格外显得贵重；现在它们的芳香已经消散，请您拿回去吧，因为在有骨气的人看来，送礼的人要是变了心，礼物虽贵，也会失去了价值。拿去吧，殿下。

哈姆莱特　哈哈！你贞洁吗？

奥菲利娅　殿下！

哈姆莱特　你美丽吗？

奥菲利娅　殿下是什么意思？

哈姆莱特　要是你既贞洁又美丽，那么你的贞洁应该断绝跟你的美丽来往。

奥菲利娅　殿下，难道美丽除了贞洁以外，还有什么更好的伴侣吗？

哈姆莱特　嗯，真的，因为美丽可以使贞洁变成淫荡，贞洁却未必能使美丽受它自己的感化；这句话从前像是怪诞之谈，可是现在时间已经把它证实了。我的确曾经爱过你。

奥菲利娅　真的，殿下，您曾经使我相信您爱我。

哈姆莱特　你当初就不应该相信我，因为美德不能熏陶我们罪恶的本性；我没有爱过你。

奥菲利娅　那么我真是受了骗了。

哈姆莱特　进尼姑庵去吧；为什么你要生一群罪人出来呢？我自己还不算是一个顶坏的人；可是我可以指出我的许多过失，一个人有了那些过失，他的母亲还是不要生下他来的好。我很骄傲，有仇必报，富于野心，我的罪恶是那么多，连我的思想也容纳不下，我的想像也不能给它们形像，甚至于我都没有充分的时间可以把它们实行出来。像我这样的家伙，匍匐于

天地之间,有什么用处呢?我们都是些十足的坏人;一个也不要相信我
　　们。进尼姑庵去吧。你的父亲呢?

奥菲利娅　在家里,殿下。

哈姆莱特　把他关起来,让他只好在家里发发傻劲。再会!

奥菲利娅　嗳哟,天哪!救救他!

哈姆莱特　要是你一定要嫁人,我就把这一个咒诅送给你做嫁奁:尽管你像
　　冰一样坚贞,像雪一样纯洁,你还是逃不过谗人的诽谤。进尼姑庵去吧,
　　去;再会!或者要是你必须嫁人的话,就嫁给一个傻瓜吧;因为聪明人都
　　明白你们会叫他们变成怎样的怪物。进尼姑庵去吧,去,越快越好。
　　再会!

奥菲利娅　天上的神明啊,让他清醒过来吧!

哈姆莱特　我也知道你们会怎样涂脂抹粉;上帝给了你们一张脸,你们又替
　　自己另外造了一张。你们烟视媚行,淫声浪气,替上帝造下的生物乱取
　　名字,卖弄你们不懂事的风骚。算了吧,我再也不敢领教了;它已经使我
　　发了狂。我说,我们以后再不要结什么婚了;已经结过婚的,除了一个人
　　以外,都可以让他们活下去;没有结婚的不准再结婚,进尼姑庵去吧,去。
　　(下。)

奥菲利娅　啊,一颗多么高贵的心是这样殒落了!朝臣的眼睛、学者的辩舌、
　　军人的利剑、国家所瞩望的一朵娇花;时流的明镜、人伦的雅范、举世注
　　目的中心,这样无可挽回地殒落了!我是一切妇女中间最伤心而不幸
　　的,我曾经从他音乐一般的盟誓中吮吸芬芳的甘蜜,现在却眼看着他的
　　高贵无上的理智,像一串美妙的银铃失去了谐和的音调,无比的青春美
　　貌,在疯狂中雕谢!啊!我好苦,谁料过去的繁华,变作今朝的泥土!

　　　　　　　　　　国王及波洛涅斯重上。

国王　恋爱!他的精神错乱不像是为了恋爱;他说的话虽然有些颠倒,也不
　　像是疯狂。他有些什么心事盘踞在他的灵魂里,我怕它也许会产生危险
　　的结果。为了防止万一,我已经当机立断,决定了一个办法:他必须立刻
　　到英国去,向他们追索延宕未纳的贡物;也许他到海外各国游历一趟以
　　后,时时变换的环境,可以替他排解去这一桩使他神思恍惚的心事。你
　　看怎么样?

波洛涅斯　那很好;可是我相信他的烦闷的根本原因,还是为了恋爱上的失

意。啊,奥菲利娅!你不用告诉我们哈姆莱特殿下说些什么话;我们全都听见了。陛下,照您的意思办吧;可是您要是认为可以的话,不妨在戏剧终场以后,让他的母后独自一人跟他在一起,恳求他向她吐露他的心事;她必须很坦白地跟他谈谈,我就找一个所在听他们说些什么。要是她也探听不出他的秘密来,您就叫他到英国去,或者凭着您的高见,把他关禁在一个适当的地方。

国王　就这样吧;大人物的疯狂是不能听其自然的。(同下。)

第二场　城堡中的厅堂

<center>哈姆莱特及若干伶人上。</center>

哈姆莱特　请你念这段剧词的时候,要照我刚才读给你听的那样子,一个字一个字打舌头上很轻快地吐出来;要是你也像多数的伶人们一样,只会拉开了喉咙嘶叫,那么我宁愿叫那宣布告示的公差念我这几行词句。也不要老是把你的手在空中这么摇挥,一切动作都要温文,因为就是在洪水暴风一样的感情激发之中,你也必须取得一种节制,免得流于过火。啊!我顶不愿意听见一个披着满头假发的家伙在台上乱嚷乱叫,把一段感情片片撕碎,让那些只爱热闹的低级观众听了出神,他们中间的大部分是除了欣赏一些莫名其妙的手势以外,什么都不懂。我可以把这种家伙抓起来抽一顿鞭子,因为他把妥玛刚特形容过分,希律王的凶暴也要对他甘拜下风。① 请你留心避免才好。

伶甲　我留心着就是了,殿下。

哈姆莱特　可是太平淡了也不对,你应该接受你自己的常识的指导,把动作和言语互相配合起来;特别要注意到这一点,你不能越过自然的常道;因为任何过分的表现都是和演剧的原意相反的,自有戏剧以来,它的目的始终是反映自然,显示善恶的本来面目,给它的时代看一看它自己演变发展的模型。要是表演得过分了或者太懈怠了,虽然可以博外行的观众一笑,明眼之士却要因此而皱眉;你必须看重这样一个卓识者的批评甚

① 妥玛刚特是基督徒假想的伊斯兰教神祇,希律是耶稣诞生时的犹太暴君,二者均为英国旧日的宗教剧中常见之角色。

于满场观众盲目的毁誉。啊！我曾经看见有几个伶人演戏，而且也听见有人把他们极口捧场，说一句比喻不伦的话，他们既不会说基督徒的语言，又不会学着基督徒、异教徒或者一般人的样子走路，瞧他们在台上大摇大摆，使劲叫喊的样子，我心里就想一定是什么造化的雇工把他们造了下来；造得这样拙劣，以至于全然失去了人类的面目。

伶甲　我希望我们在这方面已经有了相当的纠正了。

哈姆莱特　啊！你们必须彻底纠正这一种弊病。还有你们那些扮演小丑的，除了剧本上专为他们写下的台词以外，不要让他们临时编造一些话加上去。往往有许多小丑爱用自己的笑声，引起台下一些无知的观众的哄笑，虽然那时候全场的注意力应当集中于其他更重要的问题上；这种行为是不可恕的，它表示出那丑角的可鄙的野心。去，准备起来吧。（伶人等同下。）

<center>波洛涅斯，罗森格兰兹及吉尔登斯吞上。</center>

哈姆莱特　啊，大人，王上愿意来听这一本戏吗？

波洛涅斯　他跟娘娘都就要来了。

哈姆莱特　叫那些戏子们赶紧点儿。（波洛涅斯下）你们两人也去帮着催催他们。

罗森格兰兹
吉尔登斯吞　是，殿下。（罗森格兰兹、吉尔登斯吞下。）

哈姆莱特　喂！霍拉旭！

<center>霍拉旭上。</center>

霍拉旭　有，殿下。

哈姆莱特　霍拉旭，你是我所交接的人们中间最正直的一个人。

霍拉旭　啊，殿下！——

哈姆莱特　不，不要以为我在恭维你；你除了你的善良的精神以外，身无长物，我恭维了你又有什么好处呢？为什么要向穷人恭维？不，让蜜糖一样的嘴唇去吮舐愚妄的荣华，在有利可图的所在屈下他们生财有道的膝盖来吧。听着。自从我能够辨别是非、察择贤愚以后，你就是我灵魂里选中的一个人，因为你虽然经历一切的颠沛，却不曾受到一点伤害，命运的虐待和恩宠，你都是受之泰然；能够把感情和理智调整得那么适当，命运不能把他玩弄于指掌之间，那样的人是有福的。给我一个不为感情所

奴役的人,我愿意把他珍藏在我的心坎,我的灵魂的深处,正像我对你一样。这些话现在也不必多说了。今晚我们要在国王面前演一出戏,其中有一场的情节跟我告诉过你的我的父亲的死状颇相仿佛;当那幕戏正在串演的时候,我要请你集中你的全副精神,注视我的叔父,要是他在听到了那一段戏词以后,他的隐藏的罪恶还是不露出一丝痕迹来,那么我们所看见的那个鬼魂一定是个恶魔,我的幻想也就像铁匠的砧石那样黑漆一团了。留心看他;我也要把我的眼睛看定他的脸上;过后我们再把各人观察的结果综合起来,给他下一个判断。

霍拉旭　很好,殿下;在演这出戏的时候,要是他在容色举止之间,有什么地方逃过了我们的注意,请您唯我是问。

哈姆莱特　他们来看戏了;我必须装出一副糊涂样子。你去拣一个地方坐下。

　　　　奏丹麦进行曲,喇叭奏花腔。国王、王后、波洛涅斯、奥菲利娅、罗森格兰兹、吉尔登斯吞及余人等上。

国王　你过得好吗,哈姆莱特贤侄?

哈姆莱特　很好,好极了;我过的是变色蜥蜴的生活,整天吃空气,肚子让甜言蜜语塞满了;这可不是你们填鸭子的办法。

国王　你这种话真是答非所问,哈姆莱特;我不是那个意思。

哈姆莱特　不,我现在也没有那个意思。(向波洛涅斯)大人,您说您在大学里念书的时候,曾经演过一回戏吗?

波洛涅斯　是的,殿下,他们都称赞我是一个很好的演员哩。

哈姆莱特　您扮演什么角色呢?

波洛涅斯　我扮的是裘力斯·凯撒;勃鲁托斯在朱庇特神殿里把我杀死。

哈姆莱特　他在神殿里杀死了那么好的一头小牛,真太残忍了。那班戏子已经预备好了吗?

罗森格兰兹　是,殿下,他们在等候您的旨意。

王后　过来,我的好哈姆莱特,坐在我的旁边。

哈姆莱特　不,好妈妈,这儿有一个更迷人的东西哩。

波洛涅斯　(向国王)啊哈!您看见吗?

哈姆莱特　小姐,我可以睡在您的怀里吗?

奥菲利娅　不,殿下。

哈姆莱特　我的意思是说,我可以把我的头枕在您的膝上吗?
奥菲利娅　嗯,殿下。
哈姆莱特　您以为我在转着下流的念头吗?
奥菲利娅　我没有想到,殿下。
哈姆莱特　睡在姑娘大腿的中间,想起来倒是很有趣的。
奥菲利娅　什么,殿下?
哈姆莱特　没有什么。
奥菲利娅　您在开玩笑哩,殿下。
哈姆莱特　谁,我吗?
奥菲利娅　嗯,殿下。
哈姆莱特　上帝啊!要说玩笑,那就得属我了。一个人为什么不说说笑笑呢?您瞧,我的母亲多么高兴,我的父亲还不过死了两个钟头。
奥菲利娅　不,已经四个月了,殿下。
哈姆莱特　这么久了吗?嗳哟,那么让魔鬼去穿孝服吧,我可要去做一身貂皮的新衣啦。天啊!死了两个月,还没有把他忘记吗?那么也许一个大人物死了以后,他的记忆还可以保持半年之久;可是凭着圣母起誓,他必须造下几所教堂,否则他就要跟那被遗弃的木马一样,没有人再会想念他了。

　　　　　高音笛奏乐。哑剧登场。

　　　　　一国王及一王后上,状极亲热,互相拥抱。后跪地,向王作宣誓状,王扶后起,俯首后颈上。王就花坪上睡下;后见王睡熟离去,另一人上,自王头上去冠,吻冠,注毒药于王耳,下。后重上,见王死,作哀恸状。下毒者率其他二三人重上,伴作陪后悲哭状。从者舁王尸下。下毒者以礼物赠后,向其乞爱;后先作憎恶不愿状,卒允其请。同下。

奥菲利娅　这是什么意思,殿下?
哈姆莱特　呃,这是阴谋诡计、不干好事的意思。
奥菲利娅　大概这一场哑剧就是全剧的本事了。

　　　　　　　　　致开场词者上。

哈姆莱特　这家伙可以告诉我们一切;演戏的都不能保守秘密,他们什么话都会说出来。
奥菲利娅　他也会给我们解释方才那场哑剧有什么奥妙吗?

哈姆莱特　是啊；这还不算，只要你做给他看什么，他也能给你解释什么；只要你做出来不害臊，他解释起来也决不害臊。

奥菲利娅　殿下真是淘气，真是淘气。我还是看戏吧。

　　　　　开场词
　　　这悲剧要是演不好，
　　　要请各位原谅指教，
　　　小的在这厢有礼了。（致开场词者下。）

哈姆莱特　这算开场词呢，还是指环上的诗铭？

奥菲利娅　它很短，殿下。

哈姆莱特　正像女人的爱情一样。

　　　　　　　　　二伶人扮国王、王后上。

伶王
　　　日轮已经盘绕三十春秋
　　　那茫茫海水和滚滚地球，
　　　月亮吐耀着借来的晶光，
　　　三百六十回向大地环航，
　　　自从爱把我们缔结良姻，
　　　许门替我们证下了鸳盟。

伶后
　　　愿日月继续他们的周游，
　　　让我们再厮守三十春秋！
　　　可是唉，你近来这样多病，
　　　郁郁寡欢，失去旧时高兴，
　　　好教我满心里为你忧惧。
　　　可是，我的主，你不必疑虑；
　　　女人的忧伤像爱情一样，
　　　不是太少，就是超过分量，
　　　你知道我爱你是多么深，
　　　所以才会有如此的忧心。
　　　越是相爱，越是挂肚牵胸；
　　　不这样哪显得你我情浓？

伶王
　　　　爱人，我不久必须离开你，
　　　　我的全身将要失去生机；
　　　　留下你在这繁华的世界
　　　　安享尊荣，受人们的敬爱：
　　　　也许再嫁一位如意郎君——
伶后
　　　　啊！我断不是那样薄情人；
　　　　我倘忘旧迎新，难邀天恕，
　　　　再嫁的除非是杀夫淫妇。
哈姆莱特　（旁白）苦恼，苦恼！
伶后
　　　　妇人失节大半贪慕荣华，
　　　　多情女子决不另抱琵琶；
　　　　我要是与他人共枕同衾，
　　　　怎么对得起地下的先灵！
伶王
　　　　我相信你的话发自心田，
　　　　可是我们往往自食前言。
　　　　志愿不过是记忆的奴隶，
　　　　总是有始无终，虎头蛇尾，
　　　　像未熟的果子密布树梢，
　　　　一朝红烂就会离去枝条。
　　　　我们对自己所负的债务，
　　　　最好把它丢在脑后不顾；
　　　　一时的热情中发下誓愿，
　　　　心冷了，那意志也随云散。
　　　　过分的喜乐，剧烈的哀伤，
　　　　反会毁害了感情的本常。
　　　　人世间的哀乐变幻无端，
　　　　痛哭转瞬早变成了狂欢。

　　　　　世界也会有毁灭的一天，
　　　　　何怪爱情要随境遇变迁；
　　　　　有谁能解答这一个哑谜，
　　　　　是境由爱造？是爱逐境移？
　　　　　失财势的伟人举目无亲；
　　　　　走时运的穷酸仇敌逢迎。
　　　　　这炎凉的世态古今一辙：
　　　　　富有的门庭挤满了宾客；
　　　　　要是你在穷途向人求助，
　　　　　即使知交也要情同陌路。
　　　　　把我们的谈话拉回本题，
　　　　　意志命运往往背道而驰，
　　　　　决心到最后会全部推倒，
　　　　　事实的结果总难符预料。
　　　　　你以为你自己不会再嫁，
　　　　　只怕我一死你就要变卦。

伶后
　　　　　地不要养我，天不要亮我！
　　　　　昼不得游乐，夜不得安卧！
　　　　　毁灭了我的希望和信心；
　　　　　铁锁囚门把我监禁终身！
　　　　　每一种恼人的飞来横逆，
　　　　　把我一重重的心愿摧折！
　　　　　我倘死了丈夫再作新人，
　　　　　让我生前死后永陷沉沦！

哈姆莱特　要是她现在背了誓！
伶王
　　　　　难为你发这样重的誓愿。
　　　　　爱人，你且去；我神思昏倦，
　　　　　想要小睡片刻。（睡。）

伶后

>愿你安睡；
>
>上天保佑我俩永无灾悔！（下。）

哈姆莱特　母亲，您觉得这出戏怎样？

王后　我觉得那女人在表白心迹的时候，说话过火了一些。

哈姆莱特　啊，可是她会守约的。

国王　这本戏是怎么一个情节？里面没有什么要不得的地方吗？

哈姆莱特　不，不，他们不过开玩笑毒死了一个人；没有什么要不得的。

国王　戏名叫什么？

哈姆莱特　《捕鼠机》。呃，怎么？这是一个象征的名字。戏中的故事影射着维也纳的一件谋杀案。贡扎古是那公爵的名字；他的妻子叫做白普蒂丝姐。您看下去就知道是怎么一回事啦。这是个很恶劣的作品，可是那有什么关系？它不会对您陛下跟我们这些灵魂清白的人有什么相干；让那有毛病的马儿去惊跳退缩吧，我们的肩背都是好好的。

　　　　　　　　　　一伶人扮琉西安纳斯上。

哈姆莱特　这个人叫做琉西安纳斯，是那国王的侄子。

奥菲利娅　您很会解释剧情，殿下。

哈姆莱特　要是我看见傀儡戏搬演您跟您爱人的故事，我也会替你们解释的。

奥菲利娅　您的嘴真厉害，殿下，您的嘴真厉害。

哈姆莱特　我要是真厉害起来，你非得哼哼不可。

奥菲利娅　说好就好，说糟就糟。

哈姆莱特　女人嫁丈夫也是一样。动手吧，凶手！混账东西，别扮鬼脸了，动手吧！来；哇哇的乌鸦发出复仇的啼声。

琉西安纳斯

>黑心快手，遇到妙药良机；
>
>趁着没人看见事不宜迟。
>
>你夜半采来的毒草炼成，
>
>赫卡忒的咒语念上三巡，
>
>赶快发挥你凶恶的魔力，
>
>让他的生命速归于幻灭。（以毒药注入睡者耳中。）

哈姆莱特　他为了觊觎权位，在花园里把他毒死。他的名字叫贡扎古；那故

事原文还存在,是用很好的意大利文写成的。底下就要做到那凶手怎样得到贡扎古的妻子的爱了。

奥菲利娅　王上站起来了!

哈姆莱特　什么! 给一响空枪吓怕了吗?

王后　陛下怎么样啦?

波洛涅斯　不要演下去了!

国王　给我点起火把来! 去!

众人　火把! 火把! 火把!(除哈姆莱特.霍拉旭外均下。)

哈姆莱特　嗨,让那中箭的母鹿掉泪,

　　　　　没有伤的公鹿自去游玩;

　　　　　有的人失眠,有的人酣睡,

　　　　　世界就是这样循环轮转。

老兄,要是我的命运跟我作起对来,凭着我这念词的本领,头上插上满头的羽毛,开缝的靴子上再缀上两朵绢花,你想我能不能在戏班子里插足?

霍拉旭　也许他们可以让您领半额包银。

哈姆莱特　我可要领全额的。

　　　　　因为你知道,亲爱的朋友,

　　　　　这一个荒凉破碎的国土

　　　　　原本是乔武统治的雄邦,

　　　　　而今王位上却坐着——孔雀。

霍拉旭　您该押韵才是。

哈姆莱特　啊,好霍拉旭! 那鬼魂真的没有骗我。你看见吗?

霍拉旭　看见的,殿下。

哈姆莱特　在那演戏的一提到毒药的时候?

霍拉旭　我看得他很清楚。

哈姆莱特　啊哈! 来,奏乐! 来,那吹笛子的呢?

　　　　　要是国王不爱这出喜剧,

　　　　　那么他多半是不能赏识。

来,奏乐!

　　　　　　　罗森格兰兹及吉尔登斯吞重上。

吉尔登斯吞　殿下,允许我跟您说句话。

哈姆莱特　好,你对我讲全部历史都可以。

吉尔登斯吞　殿下,王上——

哈姆莱特　嗯,王上怎么样?

吉尔登斯吞　他回去以后,非常不舒服。

哈姆莱特　喝醉了吗?

吉尔登斯吞　不,殿下,他在发脾气。

哈姆莱特　你应该把这件事告诉他的医生,才算你的聪明;因为叫我去替他诊视,恐怕反而更会激动他的脾气的。

吉尔登斯吞　好殿下,请您说话检点些,别这样拉扯开去。

哈姆莱特　好,我是听话的,你说吧。

吉尔登斯吞　您的母后心里很难过,所以叫我来。

哈姆莱特　欢迎得很。

吉尔登斯吞　不,殿下,这一种礼貌是用不着的。要是您愿意给我一个好好的回答,我就把您母亲的意旨向您传达;不然的话,请您原谅我,让我就这么回去,我的事情就算完了。

哈姆莱特　我不能。

吉尔登斯吞　您不能什么,殿下?

哈姆莱特　我不能给你一个好好的回答,因为我的脑子已经坏了;可是我所能够给你的回答,你——我应该说我的母亲——可以要多少有多少。所以别说废话,言归正传吧;你说我的母亲——

罗森格兰兹　她这样说:您的行为使她非常吃惊。

哈姆莱特　啊,好儿子,居然会叫一个母亲吃惊!可是在这母亲的吃惊的后面,还有些什么话呢?说吧。

罗森格兰兹　她请您在就寝以前,到她房间里去跟她谈谈。

哈姆莱特　即使她十次是我的母亲,我也一定服从她。你还有什么别的事情?

罗森格兰兹　殿下,我曾经蒙您错爱。

哈姆莱特　凭着我这双扒手起誓,我现在还是欢喜你的。

罗森格兰兹　好殿下,您心里这样不痛快,究竟为了什么原因?要是您不肯把您的心事告诉您的朋友,那恐怕会害您自己失去自由。

哈姆莱特　我不满足我现在的地位。

罗森格兰兹　怎么！王上自己已经亲口把您立为王位的继承者了,您还不能满足吗？

哈姆莱特　嗯,可是"要等草儿青青——"①这句老话也有点儿发了霉啦。

<center>乐工等持笛上。</center>

哈姆莱特　啊！笛子来了；拿一支给我。跟你们退后一步说话；为什么你们总这样千方百计地绕到我下风的一面,好像一定要把我逼进你们的圈套？

吉尔登斯吞　啊！殿下,要是我有太冒昧放肆的地方,那都是因为我对于您敬爱太深的缘故。

哈姆莱特　我不大懂得你的话。你愿意吹吹这笛子吗？

吉尔登斯吞　殿下,我不会吹。

哈姆莱特　请你吹一吹。

吉尔登斯吞　我真的不会吹。

哈姆莱特　请你不要客气。

吉尔登斯吞　我真的一点不会,殿下。

哈姆莱特　那是跟说谎一样容易的；你只要用你的手指按着这些笛孔,把你的嘴放在上面一吹,它就会发出最好听的音乐来。瞧,这些是音栓。

吉尔登斯吞　可是我不会从它里面吹出谐和的曲调来；我不懂那技巧。

哈姆莱特　哼,你把我看成了什么东西！你会玩弄我；你自以为摸得到我的心窍；你想要探出我的内心的秘密；你会从我的最低音试到我的最高音；可是在这支小小的乐器之内,藏着绝妙的音乐,你却不会使它发出声音来。哼,你以为玩弄我比玩弄一支笛子容易吗？无论你把我叫作什么乐器,你也只能撩拨我,不能玩弄我。

<center>波洛涅斯重上。</center>

哈姆莱特　上帝祝福你,先生！

波洛涅斯　殿下,娘娘请您立刻就去见她说话。

哈姆莱特　你看见那片像骆驼一样的云吗？

波洛涅斯　嗳哟,它真的像一头骆驼。

哈姆莱特　我想它还是像一头鼬鼠。

①　这句谚语是："要等草儿青青,马儿早已饿死。"

波洛涅斯　它拱起了背,正像是一头鼬鼠。
哈姆莱特　还是像一条鲸鱼吧?
波洛涅斯　很像一条鲸鱼。
哈姆莱特　那么等一会儿我就去见我的母亲。(旁白)我给他们愚弄得再也忍不住了。(高声)我等一会儿就来。
波洛涅斯　我就去这么说。(下。)
哈姆莱特　说等一会儿是很容易的。离开我,朋友们。(除哈姆莱特外均下)现在是一夜之中最阴森的时候,鬼魂都在此刻从坟墓里出来,地狱也要向人世吐放疠气;现在我可以痛饮热腾腾的鲜血,干那白昼所不敢正视的残忍的行为。且慢!我还要到我母亲那儿去一趟。心啊!不要失去你的天性之情,永远不要让尼禄①的灵魂潜入我这坚定的胸怀;让我做一个凶徒,可是不要做一个逆子。我要用利剑一样的说话刺痛她的心,可是决不伤害她身体上一根毛发;我的舌头和灵魂要在这一次学学伪善者的样子,无论在言语上给她多么严厉的谴责,在行动上却要做得丝毫不让人家指摘。(下。)

第三场　城堡中一室

国王、罗森格兰兹及吉尔登斯吞上。

国王　我不喜欢他;纵容他这样疯闹下去,对于我是一个很大的威胁。所以你们快去准备起来吧;我马上叫人办好你们要递送的文书,同时打发他跟你们一块儿到英国去。就我的地位而论,他的疯狂每小时都可以危害我的安全,我不能让他留在我的近旁。
吉尔登斯吞　我们就去准备起来;许多人的安危都寄托在陛下身上,这一种顾虑是最圣明不过的。
罗森格兰兹　每一个庶民都知道怎样远祸全身,一个身负天下重寄的人,尤其应该时刻不懈地防备危害的袭击。君主的薨逝不仅是个人的死亡,它像一个漩涡一样,凡是在它近旁的东西,都要被它卷去同归于尽;又像一个矗立在最高山峰上的巨轮,它的轮辐上连附着无数的小物件,当巨轮

① 尼禄,曾谋杀其母。

轰然崩裂的时候,那些小物件也跟着它一齐粉碎。国王的一声叹息,总是随着全国的呻吟。

国王　请你们准备立刻出发;因为我们必须及早制止这一种公然的威胁。

罗森格兰兹
吉尔登斯吞　　我们就去赶紧预备。(罗森格兰兹、吉尔登斯吞同下。)

波洛涅斯上。

波洛涅斯　陛下,他到他母亲房间里去了。我现在就去躲在帏幕后面,听他们怎么说。我可以断定她一定会把他好好教训一顿的。您说得很不错,母亲对于儿子总有几分偏心,所以最好有一个第三者躲在旁边偷听他们的谈话。再会,陛下;在您未睡以前,我还要来看您一次,把我所探听到的事情告诉您。

国王　谢谢你,贤卿。(波洛涅斯下)啊!我的罪恶的戾气已经上达于天;我的灵魂上负着一个元始以来最初的咒诅,杀害兄弟的暴行!我不能祈祷,虽然我的愿望像决心一样强烈;我的更坚强的罪恶击败了我的坚强的意愿。像一个人同时要做两件事情,我因为不知道应该先从什么地方下手而徘徊歧途,结果反弄得一事无成。要是这一只可咒诅的手上染满了一层比它本身还厚的兄弟的血,难道天上所有的甘霖,都不能把它洗涤得像雪一样洁白吗?慈悲的使命,不就是宽宥罪恶吗?祈祷的目的,不是一方面预防我们的堕落,一方面救拔我们于已堕落之后吗?那么我要仰望上天;我的过失已经犯下了。可是唉!哪一种祈祷才是我所适用的呢?"求上帝赦免我的杀人重罪"吗?那不能,因为我现在还占有着那些引起我的犯罪动机的目的物,我的王冠、我的野心和我的王后。非分攫取的利益还在手里,就可以幸邀宽恕吗?在这贪污的人世,罪恶的镀金的手也许可以把公道推开不顾,暴徒的赃物往往成为枉法的贿赂;可是天上却不是这样的,在那边一切都无可遁避,任何行动都要显现它的真相,我们必须当面为我们自己的罪恶作证。那么怎么办呢?还有什么法子好想呢?试一试忏悔的力量吧。什么事情是忏悔所不能做到的?可是对于一个不能忏悔的人,它又有什么用呢?啊,不幸的处境!啊,像死亡一样黑暗的心胸!啊,越是挣扎,越是不能脱身的胶住了的灵魂!救救我,天使们!试一试吧:屈下来,顽强的膝盖;钢丝一样的心弦,变得像新生之婴的筋肉一样柔嫩吧!但愿一切转祸为福!(退后跪祷。)

哈姆莱特上。

哈姆莱特　他现在正在祈祷,我正好动手;我决定现在就干,让他上天堂去,我也算报了仇了。不,那还要考虑一下:一个恶人杀死我的父亲;我,他的独生子,却把这个恶人送上天堂。啊,这简直是以恩报怨了。他用卑鄙的手段,在我父亲满心俗念、罪孽正重的时候乘其不备把他杀死;虽然谁也不知道在上帝面前,他的生前的善恶如何相抵,可是照我们一般的推想,他的孽债多半是很重的。现在他正在洗涤他的灵魂,要是我在这时候结果了他的性命,那么天国的路是为他开放着,这样还算是复仇吗?不! 收起来,我的剑,等候一个更惨酷的机会吧;当他在酒醉以后,在愤怒之中,或是在乱伦纵欲的时候,有赌博、咒骂或是其他邪恶的行为的中间,我就要叫他颠踬在我的脚下,让他幽深黑暗不见天日的灵魂永堕地狱。我的母亲在等我。这一服续命的药剂不过延长了你临死的痛苦。(下。)

国王起立上前。

国王　我的言语高高飞起,我的思想滞留地下;没有思想的言语永远不会上升天界。(下。)

第四场　王后寝宫

王后及波洛涅斯上。

波洛涅斯　他就要来了。请您把他着实教训一顿,对他说他这种狂妄的态度,实在叫人忍无可忍,倘没有您娘娘替他居中回护,王上早已对他大发雷霆了。我就悄悄地躲在这儿。请您对他讲得着力一点。

哈姆莱特　(在内)母亲,母亲,母亲!

王后　都在我身上,你放心吧。下去吧,我听见他来了。(波洛涅斯匿帏后。)

哈姆莱特上。

哈姆莱特　母亲,您叫我有什么事?

王后　哈姆莱特,你已经大大得罪了你的父亲啦。

哈姆莱特　母亲,您已经大大得罪了我的父亲啦。

王后　来,来,不要用这种胡说八道的话回答我。

哈姆莱特　去,去,不要用这种胡说八道的话问我。

王后　啊,怎么,哈姆莱特!

哈姆莱特　现在又是什么事?

王后　你忘记我了吗?

哈姆莱特　不,凭着十字架起誓,我没有忘记你;你是王后,你的丈夫的兄弟的妻子,你又是我的母亲——但愿你不是!

王后　嗳哟,那么我要去叫那些会说话的人来跟你谈谈了。

哈姆莱特　来,来,坐下来,不要动;我要把一面镜子放在你的面前,让你看一看你自己的灵魂。

王后　你要干么呀?你不是要杀我吗?救命!救命呀!

波洛涅斯　(在后)喂!救命!救命!救命!

哈姆莱特　(拔剑)怎么!是哪一个鼠贼?准是不要命了,我来结果你。(以剑刺穿帏幕。)

波洛涅斯　(在后)啊!我死了!

王后　嗳哟!你干了什么事啦?

哈姆莱特　我也不知道;那不是国王吗?

王后　咽,多么卤莽残酷的行为!

哈姆莱特　残酷的行为!好妈妈,简直就跟杀了一个国王再去嫁给他的兄弟一样坏。

王后　杀了一个国王!

哈姆莱特　嗯,母亲,我正是这样说。(揭帏见波洛涅斯)你这倒运的、粗心的、爱管闲事的傻瓜,再会!我还以为是一个在你上面的人哩。也是你命不该活;现在你可知道爱管闲事的危险了。——别尽扭着你的手。静一静,坐下来,让我扭你的心;你的心倘不是铁石打成的,万恶的习惯倘不曾把它硬化得透不进一点感情,那么我的话一定可以把它刺痛。

王后　我干了些什么错事,你竟敢这样肆无忌惮地向我摇唇弄舌?

哈姆莱特　你的行为可以使贞节蒙污,使美德得到了伪善的名称;从纯洁的恋情的额上取下娇艳的蔷薇,替它盖上一个烙印;使婚姻的盟约变成赌徒的誓言一样虚伪;啊!这样一种行为,简直使盟约成为一个没有灵魂的躯壳,神圣的婚礼变成一串谵妄的狂言;苍天的脸上也为它带上羞色,大地因为痛心这样的行为,也罩上满面的愁容,好像世界末日就要到来一般。

王后　唉！究竟是什么极恶重罪，你把它说得这样惊人呢？

哈姆莱特　瞧这一幅图画，再瞧这一幅；这是两个兄弟的肖像。你看这一个的相貌多么高雅优美：太阳神的鬈发，天神的前额，像战神一样威风凛凛的眼睛，像降落在高吻穹苍的山巅的神使一样矫健的姿态；这一个完善卓越的仪表，真像每一个天神都曾在那上面打下印记，向世间证明这是一个男子的典型。这是你从前的丈夫。现在你再看这一个：这是你现在的丈夫，像一株霉烂的禾穗，损害了他的健硕的兄弟。你有眼睛吗？你甘心离开这一座大好的高山，靠着这荒野生活吗？嘿！你有眼睛吗？你不能说那是爱情，因为在你的年纪，热情已经冷淡下来，变驯服了，肯听从理智的判断；什么理智愿意从这么高的地方，降落到这么低的所在呢？知觉你当然是有的，否则你就不会有行动；可是你那知觉也一定已经麻木了；因为就是疯人也不会犯那样的错误，无论怎样丧心病狂，总不会连这样悬殊的差异都分辨不出来。那么是什么魔鬼蒙住了你的眼睛，把你这样欺骗呢？有眼睛而没有触觉、有触觉而没有视觉、有耳朵而没有眼或手、只有嗅觉而别的什么都没有，甚至只剩下一种官觉还出了毛病，也不会糊涂到你这步田地。羞啊！你不觉得惭愧吗？要是地狱中的孽火可以在一个中年妇人的骨髓里煽起了蠢动，那么在青春的烈焰中，让贞操像蜡一样融化了吧。当无法阻遏的情欲大举进攻的时候，用不着喊什么羞耻了，因为霜雪都会自动燃烧，理智都会做情欲的奴隶呢。

王后　啊，哈姆莱特！不要说下去了！你使我的眼睛看进了我自己灵魂的深处，看见我灵魂里那些洗拭不去的黑色的污点。

哈姆莱特　嘿，生活在汗臭垢腻的眠床上，让淫邪熏没了心窍，在污秽的猪圈里调情弄爱——

王后　啊，不要再对我说下去了！这些话像刀子一样戳进我的耳朵里；不要说下去了，亲爱的哈姆莱特！

哈姆莱特　一个杀人犯、一个恶徒、一个不及你前夫二百分之一的庸奴、一个冒充国王的丑角、一个盗国窃位的扒手，从架子上偷下那顶珍贵的王冠，塞在自己的腰包里！

王后　别说了！

哈姆莱特　一个下流褴褛的国王——

　　　　　　　　　鬼魂上。

哈姆莱特　天上的神明啊,救救我,用你们的翅膀覆盖我的头顶!——陛下英灵不昧,有什么见教?

王后　嗳哟,他疯了!

哈姆莱特　您不是来责备您的儿子不该消磨时间和热情,把您煌煌的命令搁在一旁,耽误了应该做的大事吗?啊,说吧!

鬼魂　不要忘记。我现在是来磨砺你的快要蹉跎下去的决心。可是瞧!你的母亲那副惊愕的表情。啊,快去安慰安慰她的正在交战中的灵魂吧!最柔弱的人最容易受幻想的激动。去对她说话,哈姆莱特。

哈姆莱特　您怎么啦,母亲?

王后　唉!你怎么啦?为什么你把眼睛睁视着虚无,向空中喃喃说话?你的眼睛里射出狂乱的神情;像熟睡的兵士突然听到警号一般,你的整齐的头发一根根都像有了生命似的竖立起来。啊,好儿子!在你的疯狂的热焰上,浇洒一些清凉的镇静吧!你瞧什么?

哈姆莱特　他,他!您瞧,他的脸色多么惨淡!看见了他这一种形状,要是再知道他所负的沉冤,即使石块也会感动的。——不要瞧着我,免得你那种可怜的神气反会妨碍我的冷酷的决心,也许我会因此而失去勇气,让挥泪代替了流血。

王后　你这番话是对谁说的?

哈姆莱特　您没有看见什么吗?

王后　什么也没有;要是有什么东西在那边,我不会看不见的。

哈姆莱特　您也没有听见什么吗?

王后　不,除了我们两人的说话以外,我什么也没有听见。

哈姆莱特　啊,您瞧!瞧,它悄悄地去了!我的父亲,穿着他生前所穿的衣服!瞧!他就在这一刻,从门口走出去了!

(鬼魂下。)

王后　这是你脑中虚构的意象;一个人在心神恍惚之中,最容易发生这种幻妄的错觉。

哈姆莱特　心神恍惚!我的脉搏跟您的一样,在按着正常的节奏跳动哩。我所说的并不是疯话;要是您不信,不妨试试,我可以把话一字不漏地复述一遍,一个疯人是不会记忆得那样清楚的。母亲,为了上帝的慈悲,不要自己安慰自己,以为我这一番说话,只是出于疯狂,不是真的对您的过失

而发；那样的思想不过是骗人的油膏，只能使您溃烂的良心上结起一层薄膜，那内部的毒疮却在底下愈长愈大。向上天承认您的罪恶吧，忏悔过去，警戒未来；不要把肥料浇在莠草上，使它们格外蔓延起来。原谅我这一番正义的劝告；因为在这种万恶的时世，正义必须向罪恶乞恕，它必须俯首屈膝，要求人家接纳他的善意的箴规。

王后　啊，哈姆莱特！你把我的心劈为两半了！

哈姆莱特　啊！把那坏的一半丢掉，保留那另外的一半，让您的灵魂清净一些。晚安！可是不要上我叔父的床；即使您已经失节，也得勉力学做一个贞节妇人的样子。习惯虽然是一个可以使人失去羞耻的魔鬼，但是它也可以做一个天使，对于勉力为善的人，它会用潜移默化的手段，使他徙恶从善。您要是今天晚上自加抑制，下一次就会觉得这一种自制的功夫并不怎样为难，慢慢地就可以习以为常了；因为习惯简直有一种改变气质的神奇的力量，它可以制服魔鬼，并且把他从人们心里驱逐出去。让我再向您道一次晚安；当您希望得到上天祝福的时候，我将求您祝福我。至于这一位老人家，（指波洛涅斯）我很后悔自己一时卤莽把他杀死；可是这是上天的意思，要借着他的死惩罚我，同时借着我的手惩罚他，使我成为代天行刑的凶器和使者。我现在先去把他的尸体安顿好了，再来承担这个杀人的过咎。晚安！为了顾全母子的恩慈，我不得不忍情暴戾；不幸已经开始，更大的灾祸还在接踵而至。再有一句话，母亲。

王后　我应当怎么做？

哈姆莱特　我不能禁止您不再让那肥猪似的僭王引诱您和他同床，让他拧您的脸，叫您做他的小耗子；我也不能禁止您因为他给了您一两个恶臭的吻，或是用他万恶的手指抚摩您的颈项，就把您所知道的事情一起说了出来，告诉他我实在是装疯，不是真疯。您应该让他知道的；因为哪一个美貌聪明懂事的王后，愿意隐藏着这样重大的消息，不去告诉一只蛤蟆、一只蝙蝠、一只老雄猫知道呢？不，虽然理性警告您保守秘密，您尽管学那寓言中的猴子，因为受了好奇心的驱使，到屋顶上去开了笼门，把鸟儿放走，自己钻进笼里去，结果连笼子一起掉下来跌死吧。

王后　你放心吧，要是言语来自呼吸，呼吸来自生命，只要我一息犹存，就决不会让我的呼吸泄漏了你对我所说的话。

哈姆莱特　我必须到英国去；您知道吗？

王后　唉！我忘了；这事情已经这样决定了。

哈姆莱特　公文已经封好，打算交给我那两个同学带去，对这两个家伙我要像对待两条咬人的毒蛇一样随时提防；他们将要做我的先驱，引导我钻进什么圈套里去。我倒要瞧瞧他们的能耐。开炮的要是给炮轰了，也是一件好玩的事；他们会埋地雷，我要比他们埋得更深，把他们轰到月亮里去。啊！用诡计对付诡计，不是顶有趣的吗？这家伙一死，多半会提早了我的行期；让我把这尸体拖到隔壁去。母亲，晚安！这一位大臣生前是个愚蠢饶舌的家伙，现在却变成非常谨严庄重的人了。来，老先生，该是收场的时候了。晚安，母亲！（各下。哈姆莱特曳波洛涅斯尸入内。）

第 四 幕

第一场　城堡中一室

　　　　国王、王后、罗森格兰兹及吉尔登斯吞上。

国王　这些长吁短叹之中,都含着深长的意义,你必须明说出来,让我知道。你的儿子呢?

王后　(向罗森格兰兹、吉尔登斯吞)请你们暂时退开。(罗森格兰兹,吉尔登斯吞下)啊,陛下!今晚我看见了多么惊人的事情!

国王　什么,乔特鲁德?哈姆莱特怎么啦?

王后　疯狂得像彼此争强斗胜的天风和海浪一样。在他野性发作的时候,他听见帏幕后面有什么东西爬动的声音,就拔出剑来,嚷着,"有耗子!有耗子!"于是在一阵疯狂的恐惧之中,把那躲在幕后的好老人家杀死了。

国王　啊,罪过罪过!要是我在那儿,我也会照样死在他手里的;放任他这样胡作非为,对于你、对于我、对于每一个人,都是极大的威胁。唉!这一件流血的暴行应当由谁负责呢?我是不能辞其咎的,因为我早该防患未然,把这个发疯的孩子关禁起来,不让他到处乱走;可是我太爱他了,以至于不愿想一个适当的方策,正像一个害着恶疮的人,因为不让它出毒的缘故,弄到毒气攻心,无法救治一样。他到哪儿去了?

王后　拖着那个被他杀死的尸体出去了。像一堆下贱的铅铁,掩不了真金的光彩一样,他知道他自己做错了事,他的纯良的本性就从他的疯狂里透露出来,他哭了。

国王　啊,乔特鲁德!来!太阳一到了山上,我就赶紧让他登船出发。对于

这一件罪恶的行为,我只有尽量利用我的威权和手腕,替他掩饰过去。喂!吉尔登斯吞!

<center>罗森格兰兹及古尔登斯吞重上。</center>

国王　两位朋友,你们去多找几个人帮忙。哈姆莱特在疯狂之中,已经把波洛涅斯杀死;他现在把那尸体从他母亲的房间里拖出去了。你们去找他来,对他说话要和气一点;再把那尸体搬到教堂里去。请你们快去把这件事情办好。(罗森格兰兹、吉尔登斯吞下)来,乔特鲁德,我要去召集我那些最有见识的朋友们,把我的决定和这一件意外的变故告诉他们,免得外边无稽的谰言牵涉到我身上,它的毒箭从低声的密语中间散放出去,是像弹丸从炮口射出去一样每发必中的,现在我们这样做后,它或许会落空了。啊,来吧!我的灵魂里充满着混乱和惊愕。(同下。)

第二场　城堡中另一室

<center>哈姆莱特上。</center>

哈姆莱特　藏好了。

罗森格兰兹

吉尔登斯吞　　(在内)哈姆莱特!哈姆莱特殿下!

哈姆莱特　什么声音?谁在叫哈姆莱特?啊,他们来了。

<center>罗森格兰兹及吉尔登斯吞上。</center>

罗森格兰兹　殿下,您把那尸体怎么样啦?

哈姆莱特　它本来就是泥土,我仍旧让它回到泥土里去。

罗森格兰兹　告诉我们它在什么地方,让我们把它搬到教堂里去。

哈姆莱特　不要相信。

罗森格兰兹　不要相信什么?

哈姆莱特　不要相信我会说出我的秘密,倒替你们保守秘密。而且,一块海绵也敢问起我来!一个堂堂王子应该用什么话去回答它呢?

罗森格兰兹　您把我当作一块海绵吗,殿下?

哈姆莱特　嗯,先生,一块吸收君王的恩宠、利禄和官爵的海绵。可是这样的官员要到最后才会显出他们对于君王的最大用处来;像猴子吃硬壳果一

般,他们的君王先把他们含在嘴里舐弄了好久,然后再一口咽了下去。当他需要被你们所吸收去的东西的时候,他只要把你们一挤,于是,海绵,你又是一块干巴巴的东西了。

罗森格兰兹　我不懂您的话,殿下。

哈姆莱特　那很好,下流的话正好让它埋葬在一个傻瓜的耳朵里。

罗森格兰兹　殿下,您必须告诉我们那尸体在什么地方,然后跟我们见王上去。

哈姆莱特　他的身体和国王同在,可是那国王并不和他的身体同在。国王是一件东西——

吉尔登斯吞　一件东西,殿下!

哈姆莱特　一件虚无的东西。带我去见他。狐狸躲起来,大家追上去。(同下。)

第三场　城堡中另一室

国王上,侍从后随。

国王　我已经叫他们找他去了,并且叫他们把那尸体寻出来。让这家伙任意胡闹,是一件多么危险的事情!可是我们又不能把严刑峻法加在他的身上,他是为糊涂的群众所喜爱的,他们喜欢一个人,只凭眼睛,不凭理智;我要是处罚了他,他们只看见我的刑罚的苛酷,却不想到他犯的是什么重罪。为了顾全各方面的关系,这样叫他迅速离国,必须显得像是深思熟虑的结果。应付非常的变故,只有用非常的手段,不然是不中用的。

罗森格兰兹上。

国王　啊!事情怎样啦?

罗森格兰兹　陛下,他不肯告诉我们那尸体在什么地方。

国王　可是他呢?

罗森格兰兹　在外面,陛下;我们把他看起来了,等候您的旨意。

国王　带他来见我。

罗森格兰兹　喂,吉尔登斯吞!带殿下进来。

哈姆莱特及吉尔登斯吞上。

国王　啊,哈姆莱特,波洛涅斯呢?

哈姆莱特 吃饭去了。

国王 吃饭去了！在什么地方？

哈姆莱特 不是在他吃饭的地方，是在人家吃他的地方；有一群精明的蛆虫正在他身上大吃特吃哩。蛆虫是全世界最大的饕餮家；我们喂肥了各种牲畜给自己受用，再喂肥了自己去给蛆虫受用。胖胖的国王跟瘦瘦的乞丐是一个桌子上两道不同的菜；不过是这么一回事。

国王 唉！唉！

哈姆莱特 一个人可以拿一条吃过一个国王的蛆虫去钓鱼，再吃那吃过那条蛆虫的鱼。

国王 你这句话是什么意思？

哈姆莱特 没有什么意思，我不过指点你一个国王可以在一个乞丐的脏腑里作一番巡礼。

国王 波洛涅斯呢？

哈姆莱特 在天上；你差人到那边去找他吧。要是你的使者在天上找不到他，那么你可以自己到另外一个所在去找他。可是你们在这一个月里要是找不到他的话，你们只要跑上走廊的阶石，也就可以闻到他的气味了。

国王 （向若干侍从）到走廊里去找一找。

哈姆莱特 他一定会恭候你们。（侍从等下。）

国王 哈姆莱特，你干出这种事来，使我非常痛心。由于我很关心你的安全，你必须火速离开国境；所以快去自己预备预备。船已经整装待发，风势也很顺利，同行的人都在等着你，一切都已经准备好向英国出发。

哈姆莱特 到英国去！

国王 是的，哈姆莱特。

哈姆莱特 好。

国王 要是你明白我的用意，你应该知道这是为了你的好处。

哈姆莱特 我看见一个明白你的用意的天使。可是来，到英国去！再会，亲爱的母亲！

国王 我是你慈爱的父亲，哈姆莱特。

哈姆莱特 我的母亲。父亲和母亲是夫妇两个，夫妇是一体之亲；所以再会吧，我的母亲！来，到英国去！（下。）

国王 跟在他后面，劝诱他赶快上船，不要耽误；我要叫他今晚离开国境。

去!和这件事有关的一切公文要件,都已经密封停当了。请你们赶快一点。(罗森格兰兹、吉尔登斯吞下)英格兰王啊,丹麦的宝剑在你的国土上还留着鲜明的创痕,你向我们纳款输诚的敬礼至今未减,要是你畏惧我的威力,重视我的友谊,你就不能忽视我的意旨;我已经在公函里要求你把哈姆莱特立即处死,照着我的意思做吧,英格兰王,因为他像是我深入膏肓的痼疾,一定要借你的手把我医好。我必须知道他已经不在人世,我的脸上才会浮起笑容。(下。)

第四场 丹麦原野

福丁布拉斯,一队长及兵士等列队行进上。

福丁布拉斯 队长,你去替我问候丹麦国王,告诉他说福丁布拉斯因为得到他的允许,已经按照约定,率领一支军队通过他的国境,请他派人来带路。你知道我们在什么地方集合。要是丹麦王有什么话要跟我当面说,我也可以入朝晋谒;你就这样对他说吧。

队长 是,主将。

福丁布拉斯 慢步前进。(福丁布拉斯及兵士等下。)

哈姆莱特、罗森格兰兹、吉尔登斯吞等同上。

哈姆莱特 官长,这些是什么人的军队?

队长 他们都是挪威的军队,先生。

哈姆莱特 请问他们是开到什么地方去的?

队长 到波兰的某一部分去。

哈姆莱特 谁是领兵的主将?

队长 挪威老王的侄儿福丁布拉斯。

哈姆莱特 他们是要向波兰本土进攻呢,还是去袭击边疆?

队长 不瞒您说,我们是要去夺一小块徒有虚名毫无实利的土地。叫我出五块钱去把它租下来,我也不要,要是把它标卖起来,不管是归挪威,还是归波兰,也不会得到更多的好处。

哈姆莱特 啊,那么波兰人一定不会防卫它的了。

队长 不,他们早已布防好了。

哈姆莱特 为了这一块荒瘠的土地,牺牲了二千人的生命,二万块的金圆,争

执也不会解决。这完全是因为国家富足升平了,晏安的积毒蕴蓄于内,虽然已经到了溃烂的程度,外表上却还一点看不出致死的原因来。谢谢您,官长。

队长　上帝和您同在,先生。(下。)

罗森格兰兹　我们去吧,殿下。

哈姆莱特　我就来,你们先走一步。(除哈姆莱特外均下)我所见到、听到的一切,都好像在对我谴责,鞭策我赶快进行我的蹉跎未就的复仇大愿!一个人要是把生活的幸福和目的,只看作吃吃睡睡,他还算是个什么东西?简直不过是一头畜生!上帝造下我们来,使我们能够这样高谈阔论,瞻前顾后,当然要我们利用他所赋与我们的这一种能力和灵明的理智,不让它们白白废掉。现在我明明有理由、有决心、有力量、有方法,可以动手干我所要干的事,可是我还是在大言不惭地说:"这件事需要作。"可是始终不曾在行动上表现出来;我不知道这是因为像鹿豕一般的健忘呢,还是因为三分懦怯一分智慧的过于审慎的顾虑。像大地一样显明的榜样都在鼓励我;瞧这一支勇猛的大军,领队的是一个娇养的少年王子,勃勃的雄心振起了他的精神,使他蔑视不可知的结果,为了区区弹丸大小的一块不毛之地,拚着血肉之躯,去向命运、死亡和危险挑战。真正的伟大不是轻举妄动,而是在荣誉遭遇危险的时候,即使为了一根稻秆之微,也要慷慨力争。可是我的父亲给人惨杀,我的母亲给人污辱,我的理智和感情都被这种不共戴天的大仇所激动,我却因循隐忍,一切听其自然,看着这二万个人为了博取一个空虚的名声,视死如归地走下他们的坟墓里去,目的只是争夺一方还不够给他们作战场或者埋骨之所的土地,相形之下,我将何地自容呢?啊!从这一刻起,让我屏除一切的疑虑妄念,把流血的思想充满在我的脑际!(下。)

第五场　艾尔西诺。城堡中一室

<center>王后、霍拉旭及一侍臣上。</center>

王后　我不愿意跟她说话。

侍臣　她一定要见您;她的神气疯疯癫癫,瞧着怪可怜的。

王后　她要什么?

侍臣　她不断提起她的父亲；她说她听见这世上到处是诡计，一边呻吟，一边搥她的心，对一些琐琐屑屑的事情痛骂，讲的都是些很玄妙的话，好像有意思，又好像没有意思。她的话虽然不知所云，可是却能使听见的人心中发生反应，而企图从它里面找出意义来；他们妄加猜测，把她的话断章取义，用自己的思想附会上去；当她讲那些话的时候，有时眨眼，有时点头，做着种种的手势，的确使人相信在她的言语之间，含蓄着什么意思，虽然不能确定，却可以作一些很不好听的解释。

霍拉旭　最好有什么人跟她谈谈，因为也许她会在愚妄的脑筋里散布一些危险的猜测。

王后　让她进来。（侍臣下）

　　　　我负疚的灵魂惴惴惊惶，
　　　　琐琐细事也像预兆灾殃，
　　　　罪恶是这样充满了疑猜，
　　　　越小心越容易流露鬼胎。

　　　　　　　　　　侍臣率奥菲利娅重上。

奥菲利娅　丹麦的美丽的王后陛下呢？

王后　啊，奥菲利娅！

奥菲利娅　（唱）

　　　　张三李四满街走，
　　　　　谁是你情郎？
　　　　毡帽在头杖在手，
　　　　　草鞋穿一双。

王后　唉！好姑娘，这支歌是什么意思呢？

奥菲利娅　您说？请您听好了。（唱）

　　　　姑娘，姑娘，他死了，
　　　　　一去不复来；
　　　　头上盖着青青草，
　　　　　脚下石生苔。
　　　　嗬呵！

王后　嗳，可是，奥菲利娅——

奥菲利娅　请您听好了。（唱）

　　　　　殓衾遮体白如雪——
　　　　　　　　　　国王上。
王后　唉！陛下，您瞧。
奥菲利娅
　　　　　鲜花红似雨；
　　　　花上盈盈有泪滴，
　　　　　　伴郎坟墓去。
国王　你好，美丽的姑娘？
奥菲利娅　好，上帝保佑您！他们说猫头鹰是一个面包师的女儿变成的。主啊！我们都知道我们现在是什么，可是谁也不知道自己将来会变成什么。愿上帝和您同席！
国王　她父亲的死激成了她这种幻想。
奥菲利娅　对不起，我们再别提这件事了。要是有人问您这是什么意思，您就这样对他说：（唱）
　　　　情人佳节就在明天，
　　　　　我要一早起身，
　　　　梳洗齐整到你窗前，
　　　　　来做你的恋人。
　　　　他下了床披了衣裳，
　　　　　他开开了房门；
　　　　她进去时是个女郎，
　　　　　出来变了妇人。
国王　美丽的奥菲利娅！
奥菲利娅　真的，不用发誓，我会把它唱完，（唱）
　　　　凭着神圣慈悲名字，
　　　　　这种事太丢脸！
　　　　少年男子不知羞耻，
　　　　　一味无赖纠缠。
　　　　她说你曾答应娶我，
　　　　　然后再同枕席。
　　　　——本来确是想这样作，

> 无奈你等不及。

国王　她这个样子已经多久了？

奥菲利娅　我希望一切转祸为福！我们必须忍耐；可是我一想到他们把他放下寒冷的泥土里去，我就禁不住掉泪。我的哥哥必须知道这件事。谢谢你们很好的劝告。来，我的马车！晚安，太太们；晚安；可爱的小姐们；晚安，晚安！（下。）

国王　紧紧跟住她；留心不要让她闹出乱子来。（霍拉旭下）啊！深心的忧伤把她害成这样子；这完全是为了她父亲的死。啊，乔特鲁德，乔特鲁德！不幸的事情总是接踵而来；第一是她父亲的被杀；然后是你儿子的远别，他闯了这样大祸，不得不亡命异国，也是自取其咎。人民对于善良的波洛涅斯的暴死，已经群疑蜂起，议论纷纷；我这样匆匆忙忙地把他秘密安葬，更加引起了外间的疑窦；可怜的奥菲利娅也因此而伤心得失去了她的正常的理智，我们人类没有了理智，不过是画上的图形，无知的禽兽。最后，跟这些事情同样使我不安的，她的哥哥已经从法国秘密回来，行动诡异，居心叵测，他的耳中所听到的，都是那些播弄是非的人所散播的关于他父亲死状的恶意的谣言；这些谣言，由于找不到确凿的事实根据，少不得牵涉到我的身上。啊，我的亲爱的乔特鲁德！这就像一尊厉害的开花炮，打得我遍体血肉横飞，死上加死。（内喧呼声。）

王后　嗳哟！这是什么声音？

> 一侍臣上。

国王　我的瑞士卫队呢？叫他们把守宫门。什么事？

侍臣　赶快避一避吧，陛下；比大洋中的怒潮冲决堤岸，席卷平原还要汹汹其势，年轻的雷欧提斯带领着一队叛军，打败了您的卫士，冲进宫里来了。这一群暴徒把他称为主上；就像世界还不过刚才开始一般，他们推翻了一切的传统和习惯，自己制订规矩，擅作主张，高喊着，"我们推举雷欧提斯做国王！"他们掷帽举手，吆呼的声音响彻云霄，"让雷欧提斯做国王，让雷欧提斯做国王！"

王后　他们这样兴高采烈，却不知道已经误入歧途！啊，你们干了错事了，你们这些不忠的丹麦狗！（内喧呼声。）

国王　宫门都已打破了。

> 雷欧提斯戎装上，一群丹麦人随上。

雷欧提斯 国王在哪儿？弟兄们，大家站在外面。

众人 不，让我们进来。

雷欧提斯 对不起，请你们听我的话。

众人 好，好。（众人退立门外。）

雷欧提斯 谢谢你们；把门看守好了。啊，你这万恶的奸王！还我的父亲来！

王后 安静一点，好雷欧提斯。

雷欧提斯 我身上要是有一点血安静下来，我就是个野生的杂种，我的父亲是个忘八，我的母亲的贞洁的额角上，也要雕上娼妓的恶名。

国王 雷欧提斯，你这样大张声势，兴兵犯上，究竟为了什么原因？——放了他，乔特鲁德；不要担心他会伤害我的身体，一个君王是有神灵呵护的，叛逆只能在一边蓄意窥伺，作不出什么事情来。——告诉我，雷欧提斯，你有什么气恼不平的事？——放了他，乔特鲁德。——你说吧。

雷欧提斯 我的父亲呢？

国王 死了。

王后 但是并不是他杀死的。

国王 尽他问下去。

雷欧提斯 他怎么会死的？我可不能受人家的愚弄。忠心，到地狱里去吧！让最黑暗的魔鬼把一切誓言抓了去！什么良心，什么礼貌：都给我滚下无底的深渊里去！我要向永劫挑战。我的立场已经坚决：今生怎样，来生怎样，我一概不顾，只要痛痛快快地为我的父亲复仇。

国王 有谁阻止你呢？

雷欧提斯 除了我自己的意志以外，全世界也不能阻止我；至于我的力量，我一定要使用得当，叫它事半功倍。

国王 好雷欧提斯，要是你想知道你的亲爱的父亲究竟是怎样死去的话，难道你复仇的方式是把朋友和敌人都当作对象，把赢钱的和输钱的赌注都一扫而光吗？

雷欧提斯 冤有头，债有主，我只要找我父亲的敌人算账。

国王 那么你要知道谁是他的敌人吗？

雷欧提斯 对于他的好朋友，我愿意张开我的手臂拥抱他们，像舍身的鹈鹕

一样,把我的血供他们畅饮①。
国王　啊,现在你才说得像一个孝顺的儿子和真正的绅士。我不但对于令尊的死不曾有分?而且为此也感觉到非常的悲痛;这一个事实将会透过你的心,正像白昼的阳光照射你的眼睛一样。
众人　(在内)放她进去!
雷欧提斯　怎么!那是什么声音?

奥菲利娅重上。

雷欧提斯　啊,赤热的烈焰。炙枯了我的脑浆吧!七倍辛酸的眼泪,灼伤了我的视觉吧!天日在上,我一定要叫那害你疯狂的仇人重重地抵偿他的罪恶。啊,五月的玫瑰!亲爱的女郎,好妹妹,奥菲利娅!天啊!一个少女的理智,也会像一个老人的生命一样受不起打击吗?人类的天性由于爱情而格外敏感,因为是敏感的,所以去把自己最珍贵的部分舍弃给所爱的事物。
奥菲利娅　(唱)
　　　他们把他抬上柩架;
　　　　哎呀,哎呀,哎哎呀;
　　　在他坟上泪如雨下;——
　　　再会,我的鸽子!
雷欧提斯　要是你没有发疯而激励我复仇,你的言语也不会比你现在这样子更使我感动了。
奥菲利娅　你应该唱:"当啊当,还叫他啊当啊。"哦,这纺轮转动的声音配合得多么好听!唱的是那坏良心的管家把主人的女儿拐了去了。
雷欧提斯　这一种无意识的话,比正言危论还要有力得多。
奥菲利娅　这是表示记忆的迷迭香;爱人,请你记着吧:这是表示思想的三色堇。
雷欧提斯　这疯话很有道理,思想和记忆都提得很合适。
奥菲利娅　这是给您的茴香和漏斗花;这是给您的芸香;这儿还留着一些给我自己;遇到礼拜天,我们不妨叫它慈悲草。啊!您可以把您的芸香插戴得别致一点。这儿是一枝雏菊;我想要给您几朵紫罗兰,可是我父亲

① 昔人误信鹈鹕以其血哺雏,故云。

　　　　　　一死,它们全都谢了;他们说他死得很好——(唱)
　　　　　　　可爱的罗宾是我的宝贝。
雷欧提斯　忧愁、痛苦、悲哀和地狱中的磨难,在她身上都变成了可怜可爱。
奥菲利娅　(唱)
　　　　　　　他会不会再回来?
　　　　　　　他会不会再回来?
　　　　　　　　不,不,他死了;
　　　　　　　　你的命难保,
　　　　　　　他再也不会回来。
　　　　　　　他的胡须像白银,
　　　　　　　满头黄发乱纷纷。
　　　　　　　　人死不能活,
　　　　　　　　且把悲声歇;
　　　　　　　上帝饶赦他灵魂!
　　　　求上帝饶赦一切基督徒的灵魂!上帝和你们同在!(下。)
雷欧提斯　上帝啊,你看见这种惨事吗?
国王　雷欧提斯,我必须跟你详细谈谈关于你所遭逢的不幸;你不能拒绝我这一个权利。你不妨先去选择几个你的最有见识的朋友,请他们在你我两人之间做公正人:要是他们评断的结果,认为是我主动或同谋杀害的,我愿意放弃我的国土、我的王冠、我的生命以及我所有的一切,作为对你的补偿;可是他们假如认为我是无罪的,那么你必须答应助我一臂之力,让我们两人开诚合作,定出一个惩凶的方策来。
雷欧提斯　就这样吧;他死得这样不明不白,他的下葬又是这样偷偷摸摸的,他的尸体上没有一些战士的荣饰,也不曾替他举行一些哀祭的仪式,从天上到地下都在发出愤懑不平的呼声,我不能不问一个明白。
国王　你可以明白一切;谁是真有罪的,让斧钺加在他的头上吧。请你跟我来。(下。)

第六场　城堡中另一室

　　　　　　　　霍拉旭及一仆人上。

霍拉旭　要来见我说话的是些什么人？

仆人　是几个水手，主人；他们说他们有信要交给您。

霍拉旭　叫他们进来。（仆人下）倘不是哈姆莱特殿下差来的人，我不知道在这世上的哪一部分会有人来看我。

　　　　　　　　众水手上。

水手甲　上帝祝福您，先生！

霍拉旭　愿他也祝福你。

水手乙　他要是高兴，先生，他会祝福我们的。这儿有一封信给您，先生——它是从那位到英国去的钦使寄来的。——要是您的名字果然是霍拉旭的话。

霍拉旭　（读信）"霍拉旭，你把这封信看过以后，请把来人领去见一见国王；他们还有信要交给他。我们在海上的第二天，就有一艘很凶猛的海盗船向我们追击。我们因为船行太慢，只好勉力迎敌；在彼此相持的时候，我跳上了盗船，他们就立刻抛下我们的船，扬帆而去，剩下我一个人做他们的俘虏。他们对待我很是有礼，可是他们也知道这样作对他们有利；我还要重谢他们哩。把我给国王的信交给他以后，请你就像逃命一般火速来见我。我有一些可以使你听了咋舌的话要在你的耳边说；可是事实的本身比这些话还要严重得多。来人可以把你带到我现在所在的地方。罗森格兰兹和吉尔登斯吞到英国去了；关于他们我还有许多话要告诉你。再会。你的知心朋友哈姆莱特。"来，让我立刻就带你们去把你们的信送出，然后请你们尽快领我到那把这些信交给你们的那个人的地方去。（同下。）

第七场　城堡中另一室

　　　　　　　　国王及雷欧提斯上。

国王　你已经用你同情的耳朵，听见我告诉你那杀死令尊的人，也在图谋我

的生命；现在你必须明白我的无罪，并且把我当作你的一个心腹的友人了。

雷欧提斯　听您所说，果然像是真的；可是告诉我，您自己的安全、长远的谋虑和其他一切，都在大力推动您，为什么您对于这样罪大恶极的暴行，反而不采取严厉的手段呢？

国王　啊！那是因为有两个理由，也许在你看来是不成其为理由的，可是对于我却有很大的关系。王后，他的母亲，差不多一天不看见他就不能生活；至于我自己，那么不管这是我的好处或是我的致命的弱点，我的生命和灵魂是这样跟她连结在一起，正像星球不能跳出轨道一样，我也不能没有她而生活。而且我所以不能把这件案子公开，还有一个重要的顾虑：一般民众对他都有很大的好感，他们盲目的崇拜像一道使树木变成石块的魔泉一样，会把他戴的镣铐也当作光荣。我的箭太轻、太没有力了，遇到这样的狂风，一定不能射中目的，反而给吹了转来。

雷欧提斯　那么难道我的一个高贵的父亲就这样白白死去，一个好好的妹妹就这样白白疯了不成？如果能允许我赞美她过去的容貌才德，那简直是可以傲视一世、睥睨古今的。可是我的报仇的机会总有一天会到来。

国王　不要让这件事扰乱了你的睡眠；你不要以为我是这样一个麻木不仁的人，会让人家揪着我的胡须，还以为这不过是开开玩笑。不久你就可以听到消息。我爱你父亲，我也爱我自己；那我希望可以使你想到——

　　　　　　　　　　　一使者上。

国王　啊！什么消息？

使者　启禀陛下，是哈姆莱特寄来的信；这一封是给陛下的，这一封是给王后的。

国王　哈姆莱特寄来的！是谁把它们送到这儿来的？

使者　他们说是几个水手，陛下，我没有看见他们；这两封信是克劳狄奥交给我的，来人把信送在他手里。

国王　雷欧提斯，你可以听一听这封信。出去！（使者下。读信）"陛下，我已经光着身子回到您的国土上来了。明天我就要请您允许我拜谒御容。让我先向您告我的不召而返之罪，然后再向您禀告我这次突然意外回国的原因。哈姆莱特敬上。"这是什么意思？同去的人也都一起回来了吗？还是有什么人在捣鬼，事实上并没有这么一回事？

雷欧提斯　您认识这笔迹吗？

国王　这确是哈姆莱特的亲笔。"光着身子"！这儿还附着一笔，说是"一个人回来"。你看他是什么用意？

雷欧提斯　我可不懂，陛下。可是他来得正好；我一想到我能够有这样一天当面申斥他："你干的好事"，我的郁闷的心也热起来了。

国王　要是果然这样的话，可是怎么会这样呢？然而，此外又如何解释呢？雷欧提斯，你愿意听我的吩咐吗？

雷欧提斯　愿意，陛下，只要您不勉强我跟他和解。

国王　我是要使你自己心里得到平安。要是他现在中途而返，不预备再作这样的航行，那么我已经想好了一个计策，怂恿他去作一件事情，一定可以叫他自投罗网；而且他死了以后，谁也不能讲一句闲话，即使他的母亲也不能觉察我们的诡计，只好认为是一件意外的灾祸。

雷欧提斯　陛下，我愿意服从您的指挥；最好请您设法让他死在我的手里。

国王　我正是这样计划。自从你到国外游学以后，人家常常说起你有一种特长的本领，这种话哈姆莱特也是早就听到过的；虽然在我的意见之中，这不过是你所有的才艺中间最不足道的一种，可是你的一切才艺的总和，都不及这一种本领更能挑起他的妒忌。

雷欧提斯　是什么本领呢，陛下？

国王　它虽然不过是装饰在少年人帽上的一条缎带，但也是少不了的，因为年轻人应该装束得华丽潇洒一些，表示他的健康活泼，正像老年人应该装束得朴素大方一些，表示他的矜严庄重一样。两个月以前，这儿来了一个诺曼绅士；我自己曾经见过法国人，和他们打过仗，他们都是很精于骑术的；可是这位好汉简直有不可思议的魔力，他骑在马上，好像和他的坐骑化成了一体似的，随意驰骤，无不出神入化。他的技术是那样远超过我的预料，无论我杜撰一些怎样夸大的辞句，都不够形容它的奇妙。

雷欧提斯　是个诺曼人吗？

国王　是诺曼人。

雷欧提斯　那么一定是拉摩德了。

国王　正是他。

雷欧提斯　我认识他；他的确是全国知名的勇士。

国王　他承认你的武艺很了不得，对于你的剑术尤其极口称赞，说是倘有人

能够和你对敌,那一定大有可观;他发誓说他们国里的剑士要是跟你交起手来,一定会眼花撩乱,全然失去招架之功。他对你的这一番夸奖,使哈姆莱特妒恼交集,一心希望你快些回来,跟他比赛一下。认这一点上——

雷欧提斯 从这一点上怎么,陛下?

国王 雷欧捉斯,你真爱你的父亲吗?还是不过是做作出来的悲哀,只有表面,没有真心?

雷欧提斯 您为什么这样问我?

国王 我不是以为你不爱你的父亲;可是我知道爱不过起于一时感情的冲动,经验告诉我,经过了相当时间,它是会逐渐冷淡下去的。爱像一盏油灯,灯芯烧枯以后,它的火焰也会由微暗而至于消灭。一切事情都不能永远保持良好,因为过度的善反会摧毁它的本身,正像一个人因充血而死去一样。我们所要做的事,应该一想到就做;因为人的想法是会变化的,有多少舌头、多少手、多少意外,就会有多少犹豫、多少迟延;那时候再空谈该作什么,只不过等于聊以自慰的长吁短叹,只能伤害自己的身体罢了。可是回到我们所要谈论的中心问题上来吧。哈姆莱特回来了;你预备怎样用行动代替言语,表明你自己的确是你父亲的孝子呢?

雷欧提斯 我要在教堂里割破他的喉咙。

国王 当然,无论什么所在都不能庇护一个杀人的凶手;复仇应该不受地点的限制。可是,好雷欧提斯,你要是果然志在复仇,还是住在自己家里不要出来。哈姆莱特回来以后,我们可以让他知道你也已经回来,叫几个人在他的面前夸奖你的本领,把你说得比那法国人所讲的还要了不得,怂恿他和你作一次比赛,赌个输赢。他是个粗心的人,一向厚道,想不到人家在算计他,一定不会仔细检视比赛用的刀剑的利钝;你只要预先把一柄利剑混杂在里面,趁他没有注意的时候不动声色地自己拿了,在比赛之际,看准他的要害刺了过去,就可以替你的父亲报了仇了。

雷欧提斯 我愿意这样做;为了达到复仇的目的,我还要在我的剑上涂一些毒药。我已经从一个卖药人手里买到一种致命的药油,只要在剑头上沾了一滴,刺到人身上,它一碰到血,即使只是擦破了一些皮肤,也会毒性发作,无论什么灵丹仙草,都不能挽救。我就去把剑尖蘸上这种烈性毒剂,只要我刺破他一点,就叫他送命。

国王　让我们再考虑考虑,看时间和机会能够给我们什么方便。要是这一个计策会失败,要是我们会在行动之间露出破绽,那么还是不要尝试的好。为了预防失败起见,我们应该另外再想一个万全之计。且慢!让我想来:我们可以对你们两人的胜负打赌;啊,有了:你在跟他交手的时候,必须使出你全副的精神:使他疲于奔命,等他口干烦躁,要讨水喝的当儿,我就为他预备好一杯毒酒,万一他逃过了你的毒剑,只要他让酒沾唇,我们的目的也就同样达到了。且慢!什么声音?

　　　　　　　　　　王后上。

国王　啊,亲爱的王后!

王后　一桩祸事刚刚到来,又有一桩接踵而至。雷欧提斯,你的妹妹掉在水里淹死了。

雷欧提斯　淹死了!啊!在哪儿?

王后　在小溪之旁,斜生着一株杨柳,它的毵毵的枝叶倒映在明镜一样的水流之中;她编了几个奇异的花环来到那里,用的是毛茛、荨麻、雏菊和长颈兰——正派的姑娘管这种花叫死人指头,说粗话的牧人却给它起了另一个不雅的名字。——她爬上一根横垂的树枝,想要把她的花冠挂在上面;就在这时候:一根心怀恶意的树枝折断了,她就连人带花一起落下呜咽的溪水里。她的衣服四散展开,使她暂时像人鱼一样漂浮水上;她嘴里还断断续续唱着古老的谣曲,好像一点不感觉到她处境的险恶,又好像她本来就是生长在水中一般。可是不多一会儿,她的衣服给水浸得重起来了,这可怜的人歌儿还没有唱完,就已经沉到泥里去了。

雷欧提斯　唉!那么她淹死了吗?

王后　淹死了,淹死了!

雷欧提斯　太多的水淹没了你的身体?可怜的奥菲利娅,所以我必须忍住我的眼泪。可是人类的常情是不能遏阻的,我掩饰不了心中的悲哀,只好顾不得惭愧了;当我们的眼泪干了以后,我们的妇人之仁也会随着消灭的。再会,陛下!我有一段炎炎欲焚的烈火般的话,可是我的傻气的眼泪把它浇熄了。(下。)

国王　让我们跟上去,乔特鲁德:我好容易才把他的怒气平息了一下,现在我怕又要把它挑起来了。快让我们跟上去吧。(同下。)

第 五 幕

第一场　墓　地

　　　　　　　二小丑携锄锹等上。

小丑甲　她存心自己脱离人世；却要照基督徒的仪式下葬吗？

小丑乙　我对你说是的，所以你赶快把她的坟掘好吧；验尸官已经验明她的死状，宣布应该按照基督徒的仪式把她下葬。

小丑甲　这可奇了，难道她是因为自卫而跳下水里的吗？

小丑乙　他们验明是这样的。

小丑甲　那一定是为了自毁，不可能有别的原因。因为问题是这样的：要是我有意投水自杀，那必须成立一个行为；一个行为可以分为三部分，那就是干、行、做；所以，她是有意投水自杀的。

小丑乙　嗳，你听我说——

小丑甲　让我说完。这儿是水；好，这儿站着人；好，要是这个人跑到这个水里，把他自己淹死了，那么，不管他自己愿不愿意，总是他自己跑下去的；你听见了没有？可是要是那水来到他的身上把他淹死了，那就不是他自己把自己淹死；所以，对于他自己的死无罪的人，并没有缩短他自己的生命。

小丑乙　法律上是这样说的吗？

小丑甲　嗯，是的，这是验尸官的验尸法。

小丑乙　说一句老实话，要是死的不是一位贵家女子，他们决不会按照基督徒的仪式把她下葬的。

小丑甲　对了,你说得有理;有财有势的人,就是要投河上吊,比起他们同教的基督徒来也可以格外通融,世上的事情真是太不公平了!来,我的锄头。要讲家世最悠久的人,就得数种地的、开沟的和掘坟的;他们都继承着亚当的行业。

小丑乙　亚当也算世家吗?

小丑甲　自然要算,他在创立家业方面很有两手呢。

小丑乙　他有什么两手?

小丑甲　怎么?你是个异教徒吗?你的《圣经》是怎么念的?《圣经》上说亚当掘地;没有两手,能够掘地吗?让我再问你一个问题;要是你回答得不对,那么你就承认你自己——

小丑乙　你问吧。

小丑甲　谁造出东西来比泥水匠、船匠或是木匠更坚固?

小丑乙　造绞架的人;因为一千个寄寓在上面的人都已经先后死去,它还是站在那儿动都不动。

小丑甲　我很喜欢你的聪明,真的。绞架是很合适的;可是它怎么是合适的?它对于那些有罪的人是合适的。你说绞架造得比教堂还坚固,说这样的话是罪过的;所以,绞架对于你是合适的。来,重新说过。

小丑乙　谁造出东西来比泥水匠、船匠或是木匠更坚固?

小丑甲　嗯,你回答了这个问题,我就让你下工。

小丑乙　呃,现在我知道了。

小丑甲　说吧。

小丑乙　真的;我可回答不出来。

　　　　　　　　哈姆莱特及霍拉旭上,立远处。

小丑甲　别尽绞你的脑汁了,懒驴子是打死也走不快的;下回有人问你这个问题的时候,你就对他说,"掘坟的人,"因为他造的房子是可以一直住到世界末日的。去,到约翰的酒店里去给我倒一杯酒来。(小丑乙下。小丑甲且掘且歌)

　　　年轻时候最爱偷情,
　　　　　觉得那事很有趣味;
　　　规规矩矩学做好人,
　　　　　在我看来太无意义。

哈姆莱特　这家伙难道对于他的工作一点没有什么感觉,在掘坟的时候还会唱歌吗?
霍拉旭　他做惯了这种事,所以不以为意。
哈姆莱特　正是;不大劳动的手,它的感觉要比较灵敏一些。
小丑甲　(唱)

　　谁料如今岁月潜移,
　　　老景催人急于星火,
　　两腿挺直,一命归西,
　　　世上原来不曾有我。(掷起一骷髅。)

哈姆莱特　那个骷髅里面曾经有一条舌头,它也会唱歌哩;瞧这家伙把它摔在地上,好像它是第一个杀人凶手该隐①的颚骨似的!它也许是一个政客的头颅,现在却让这蠢货把它丢来踢去;也许他生前是个偷天换日的好手,你看是不是?
霍拉旭　也许是的,殿下。
哈姆莱特　也许是一个朝臣,他会说,"早安,大人!您好,大人!"也许他就是某人人,嘴里称赞某大人的马好,心里却想把它讨了来,你看是不是?
霍拉旭　是,殿下。
哈姆莱特　啊,正是;现在却让蛆虫伴寝,他的下巴也脱掉了,一柄工役的锄头可以在他头上敲来敲去。从这种变化上,我们大可看透了生命的无常。难道这些枯骨生前受了那么多的教养,死后却只好给人家当木块一般抛着玩吗?想起来真是怪不好受的。
小丑甲　(唱)

　　锄头一柄,铁铲一把,
　　　殓衾一方掩面遮身;
　　挖松泥土深深掘下,
　　　掘了个坑招待客人。(掷起另一骷髅。)

哈姆莱特　又是一个;谁知道那不会是一个律师的骷髅?他的玩弄刀笔的手段,颠倒黑白的雄辩,现在都到哪儿去了?为什么他让这个放肆的家伙用龌龊的铁铲敲他的脑壳,不去控告他一个殴打罪?哼!这家伙生前也

① 该隐(Cain),亚当之长子,杀其弟亚伯,事见《旧约》:《创世记》。

许曾经买下许多地产,开口闭口用那些条文、具结、罚款、双重保证、赔偿一类的名词吓人;现在他的脑壳里塞满了泥土,这就算是他所取得的罚款和最后的赔偿了吗?他的双重保证人难道不能保他再多买点地皮,只给他留下和那种一式二份的契约同样大小的一块地面吗?这个小木头匣子,原来要装他土地的字据都恐怕装不下,如今地主本人却也只能有这么一点地盘,哈?

霍拉旭　不能比这再多一点了,殿下。

哈姆莱特　契约纸不是用羊皮作的吗?

霍拉旭　是的,殿下,也有用牛皮作的。

哈姆莱特　我看痴心指靠那些玩意儿的人,比牲口聪明不了多少。我要去跟这家伙谈谈。大哥,这是谁的坟?

小丑甲　我的,先生——

　　　　挖松泥土深深掘下,
　　　　　掘了个坑招待客人。

哈姆莱特　我看也是你的,因为你在里头胡闹。

小丑甲　您在外头也不老实,先生,所以这坟不是您的;至于说我,我倒没有在里头胡闹,可是这坟的确是我的。

哈姆莱特　你在里头,又说是你的,这就是"在里头胡闹"。因为挖坟是为死人,不是为会蹦会跳的活人,所以说你胡闹。

小丑甲　这套胡闹的话果然会蹦会跳,先生;等会儿又该从我这里跳到您那里去了。

哈姆莱特　你是在给什么人挖坟?是个男人吗?

小丑甲　不是男人,先生。

哈姆莱特　那么是个女人?

小丑甲　也不是女人。

哈姆莱特　不是男人,也不是女人,那么谁葬在这里面?

小丑甲　先生,她本来是一个女人,可是上帝让她的灵魂得到安息,她已经死了。

哈姆莱特　这混蛋倒会分辨得这样清楚!我们讲话可得字斟句酌,精心推敲,稍有含糊,就会出丑。凭着上帝发誓,霍拉旭,我觉得这三年来,人人都越变越精明,庄稼汉的脚趾头已经挨近朝廷贵人的脚后跟,可以磨破

那上面的冻疮了。——你做这掘墓的营生,已经多久了?

小丑甲　我开始干这营生,是在我们的老王爷哈姆莱特打败福丁布拉斯那一天。

哈姆莱特　那是多久以前的事?

小丑甲　你不知道吗?每一个傻子都知道的;那正是小哈姆莱特出世的那一天,就是那个发了疯给他们送到英国去的。

哈姆莱特　嗯,对了;为什么他们叫他到英国去?

小丑甲　就是因为他发了疯呀;他到英国去,他的疯病就会好的,即使疯病不会好,在那边也没有什么关系。

哈姆莱特　为什么?

小丑甲　英国人不会把他当作疯子;他们都跟他一样疯。

哈姆莱特　他怎么会发疯?

小丑甲　人家说得很奇怪。

哈姆莱特　怎么奇怪?

小丑甲　他们说他神经有了毛病。

哈姆莱特　从哪里来的?

小丑甲　还不就是从丹麦本地来的?我在本地干这掘墓的营生,从小到大,一共有三十年了。

哈姆莱特　一个人埋在地下,要经过多少时候才会腐烂?

小丑甲　假如他不是在未死以前就已经腐烂——就如现在有的是害杨梅疮死去的尸体,简直抬都抬不下去——他大概可以过八九年;一个硝皮匠在九年以内不会腐烂。

哈姆莱特　为什么他要比别人长久一些?

小丑甲　因为,先生,他的皮硝得比人家的硬,可以长久不透水;倒楣的尸体一碰到水,是最会腐烂的。这儿又是一个骷髅;这骷髅已经埋在地下二十三年了。

哈姆莱特　它是谁的骷髅?

小丑甲　是个婊子养的疯小子;你猜是谁?

哈姆莱特　不,我猜不出。

小丑甲　这个遭瘟的疯小子!他有一次把一瓶葡萄酒倒在我的头上。这一个骷髅,先生,是国王的弄人郁利克的骷髅。

哈姆莱特　这就是他！

小丑甲　正是他。

哈姆莱特　让我看。(取骷髅)唉，可怜的郁利克！霍拉旭，我认识他；他是一个最会开玩笑、非常富于想像力的家伙。他曾经把我负在背上一千次；现在我一想起来，却忍不住胸头作恶。这儿本来有两片嘴唇，我不知吻过它们多少次。——现在你还会挖苦人吗？你还会蹦蹦跳跳，逗人发笑吗？你还会唱歌吗？你还会随口编造一些笑话，说得满座捧腹吗？你没有留下一个笑话，讥笑你自己吗？这样垂头丧气了吗？现在你给找到小姐的闺房里去，对她说，凭她脸上的脂粉搽得一寸厚，到后来总要变成这个样子的；你用这样的话告诉她，看她笑不笑吧。霍拉旭，请你告诉我一件事情。

霍拉旭　什么事情。殿下？

哈姆莱特　你想亚历山大在地下也是这副形状吗？

霍拉旭　也是这样。

哈姆莱特　也有同样的臭味吗？呸！(掷下骷髅。)

霍拉旭　也有同样的臭味，殿下。

哈姆莱特　谁知道我们将来会变成一些什么下贱的东西，霍拉旭！要是我们用想像推测下去，谁知道亚历山大的高贵的尸体，不就是塞在酒桶口上的泥土？

霍拉旭　那未免太想入非非了。

哈姆莱特　不，一点不，我们可以不作怪论，合情合理地推想他怎样会到那个地步；比方说吧，亚历山大死了；亚历山大埋葬了；亚历山大化为尘土；人们把尘土做成烂泥；那么为什么亚历山大所变成的烂泥，不会被人家拿来塞在啤酒桶的口上呢？

　　　　　凯撒死了，你尊严的尸体

　　　　也许变了泥把破墙填砌，

　　　　啊！他从前是何等的英雄，

　　　　现在只好替人挡雨遮风！

可是不要作声！不要作声！站开；国王来了。

　　　　教士等列队上；众舁奥菲利娅尸体前行；
　　　雷欧提斯及诸送葬者、国王、王后及侍从等随后。

哈姆莱特　王后和朝臣们也都来了；他们是送什么人下葬呢？仪式又是这样草率的？瞧上去好像他们所送葬的那个人，是自杀而死的，同时又是个很有身分的人。让我们躲在一旁瞧瞧他们。（与霍拉旭退后。）

雷欧提斯　还有些什么仪式？

哈姆莱特　（向霍拉旭旁白）那是雷欧提斯，一个很高贵的青年，听着。

雷欧提斯　还有些什么仪式？

教士甲　她的葬礼已经超过了她所应得的名分。她的死状很是可疑；倘不是因为我们迫于权力，按例就该把她安葬在圣地以外，直到最后审判的喇叭吹召她起来。我们不但不应该替她祷告，并且还要用砖瓦碎石丢在她坟上；可是现在我们已经允许给她处女的葬礼，用花圈盖在她的身上，替她散播鲜花，鸣钟送她入土，这还不够吗？

雷欧提斯　难道不能再有其他仪式了吗？

教士甲　不能再有其他仪式了；要是我们为她唱安魂曲，就像对于一般平安死去的灵魂一样，那就要亵渎了教规。

雷欧提斯　把她放下泥土里去；愿她的娇美无瑕的肉体上，生出芬芳馥郁的紫罗兰来！我告诉你，你这下贱的教士，我的妹妹将要做一个天使，你死了却要在地狱里呼号。

哈姆莱特　什么！美丽的奥菲利娅吗？

王后　好花是应当散在美人身上的；永别了！（散花）我本来希望你做我的哈姆莱特的妻子；这些鲜花本来要铺在你的新床上，亲爱的女郎，谁想得到我要把它们散在你的坟上！

雷欧提斯　啊！但愿千百重的灾祸，降临在害得你精神错乱的那个该死的恶人的头上！等一等，不要就把泥土盖上去，让我再拥抱她一次。（跳下墓中）现在把你们的泥土倒下来，把死的和活的一起掩埋了吧；让这块平地上堆起一座高山，那古老的丕利恩和苍秀插天的俄林波斯都要俯伏在它的足下。

哈姆莱特　（上前）哪一个人的心里装载得下这样沉重的悲伤？哪一个人的哀恸的辞句，可以使天上的行星惊疑止步？那是我，丹麦王子哈姆莱特！（跳下墓中。）

雷欧提斯　魔鬼抓了你的灵魂去！（将哈姆莱特揪住。）

哈姆莱特　你祷告错了。请你不要掐住我的头颈；因为我虽然不是一个暴躁

易怒的人,可是我的火性发作起来,是很危险的,你还是不要激恼我吧。放开你的手!

国王　把他们扯开!

王后　哈姆莱特!哈姆莱特!

众人　殿下,公子——

霍拉旭　好殿下,安静点儿。(侍从等分开三人,二人自墓中出。)

哈姆莱特　嘿,我愿意为了这个题目跟他决斗,直到我的眼皮不再眨动。

王后　啊,我的孩子!什么题目?

哈姆莱特　我爱奥菲利娅;四万个兄弟的爱合起来,还抵不过我对她的爱。你愿意为她干些什么事情?

国王　啊!他是个疯人,雷欧提斯。

王后　看在上帝的情分上,不要跟他认真。

哈姆莱特　哼,让我瞧瞧你会干些什么事。你会哭吗?你会打架吗?你会绝食吗?你会撕破你自己的身体吗?你会喝一大缸醋吗?你会吃一条鳄鱼吗?我都做得到。你是到这儿来哭泣的吗?你跳下她的坟墓里,是要当面羞辱我吗?你跟她活埋在一起,我也会跟她活埋在一起;要是你还要夸说什么高山大岭,那么让他们把几百万亩的泥土堆在我们身上,直到把我们的地面堆得高到可以被"烈火天"烧焦,让巍峨的奥萨山在相形之下变得只像一个瘤那么大吧!嘿,你会吹,我就不会吹吗?

王后　这不过是他一时的疯话。他的疯病一发作起来,总是这个样子的;可是等一会儿他就会安静下来,正像母鸽孵育它那一双金羽的雏鸽的时候一样温和了。

哈姆莱特　听我说,老兄;你为什么这样对待我?我一向是爱你的。可是这些都不用说了,有本领的,随他干什么事吧;猫总是要叫,狗总是要闹的。(下。)

国王　好霍拉旭,请你跟住他。(霍拉旭下。向雷欧提斯)记住我们昨天晚上所说的话,格外忍耐点儿吧;我们马上就可以实行我们的办法。好乔特鲁德,叫几个人好好看守你的儿子。这一个坟上要有个活生生的纪念物,平静的时间不久就会到来;现在我们必须耐着心把一切安排。(同下。)

第二场　城堡中的厅堂

<center>哈姆莱特及霍拉旭上。</center>

哈姆莱特　这个题目已经讲完，现在我可以让你知道另外一段事情。你还记得当初的一切经过情形吗？

霍拉旭　记得，殿下！

哈姆莱特　当时在我的心里有一种战争，使我不能睡眠；我觉得我的处境比锁在脚镣里的叛变的水手还要难堪。我就卤莽行事。——结果倒卤莽对了，我们应该承认，有时候一时孟浪，往往反而可以做出一些为我们的深谋密虑所做不成功的事；从这一点上，我们可以看出来，无论我们怎样辛苦图谋，我们的结果却早已有一种冥冥中的力量把它布置好了。

霍拉旭　这是无可置疑的。

哈姆莱特　我从舱里起来，把一件航海的宽衣罩在我的身上，在黑暗之中摸索着找寻那封公文，果然给我达到目的，摸到了他们的包裹；我拿着它回到我自己的地方，疑心使我忘记了礼貌，我大胆地拆开了他们的公文，在那里面，霍拉旭——啊，堂皇的诡计！——我发现一道严厉的命令，借了许多好听的理由为名，说是为了丹麦和英国双方的利益，决不能让我这个险恶的人物逃脱，接到公文之后，必须不等磨好利斧，立即枭下我的首级。

霍拉旭　有这等事？

哈姆莱特　这一封就是原来的国书；你有空的时候可以仔细读一下。可是你愿意听我告诉你后来我怎么办吗？

霍拉旭　请您告诉我。

哈姆莱特　在这样重重诡计的包围之中，我的脑筋不等我定下心来思索，就开始活动起来了；我坐下来另外写了一通国书，字迹清清楚楚。从前我曾经抱着跟我们那些政治家们同样的意见，认为字体端正是一件有失体面的事，总是想竭力忘记这一种技能，可是现在它却对我有了大大的用处。你知道我写些什么话吗？

霍拉旭　嗯，殿下。

哈姆莱特　我用国王的名义，向英王提出恳切的要求，因为英国是他忠心的

藩属，因为两国之间的友谊，必须让它像棕榈树一样发荣繁茂，因为和平的女神必须永远戴着她的荣冠，沟通彼此的情感，以及许许多多诸如此类的重要理由，请他在读完这一封信以后，不要有任何的迟延，立刻把那两个传书的来使处死，不让他们有从容忏悔的时间。

霍拉旭　可是国书上没有盖印，那怎么办呢？

哈姆莱特　啊，就在这件事上，也可以看出一切都是上天预先注定。我的衣袋里恰巧藏着我父亲的私印，它跟丹麦的国玺是一个式样的；我把伪造的国书照着原来的样子折好，签上名字，盖上印玺，把它小心封好，归还原处，一点没有露出破绽。下一天就遇见了海盗，那以后的情形，你早已知道了。

霍拉旭　这样说来，吉尔登斯吞和罗森格兰兹是去送死的了。

哈姆莱特　哎，朋友，他们本来是自己钻求这件差使的；我在良心上没有对不起他们的地方，是他们自己的阿谀献媚断送了他们的生命。两个强敌猛烈争斗的时候，不自量力的微弱之辈，却去插身在他们的刀剑中间，这样的事情是最危险不过的。

霍拉旭　想不到竟是这样一个国王！

哈姆莱特　你想，我是不是应该——他杀死了我的父王，奸污了我的母亲，篡夺了我的嗣位的权利，用这种诡计谋害我的生命，凭良心说我是不是应该亲手向他复仇雪恨？如果我不去剪除这一个戕害天性的蟊贼，让他继续为非作恶，岂不是该受天谴吗？

霍拉旭　他不久就会从英国得到消息，知道这一回事情产生了怎样的结果。

哈姆莱特　时间虽然很局促，可是我已经抓住眼前这一刻工夫；一个人的生命可以在说一个"一"字的一刹那之间了结。可是我很后悔，好霍拉旭，不该在雷欧提斯之前失去了自制；因为他所遭遇的惨痛，正是我自己的怨愤的影子。我要取得他的好感。可是他倘不是那样夸大他的悲哀，我也决不会动起那么大的火性来的。

霍拉旭　不要作声！谁来了？

奥斯里克上。

奥斯里克　殿下，欢迎您回到丹麦来！

哈姆莱特　谢谢您，先生。（向霍拉旭旁白）你认识这只水苍蝇吗？

霍拉旭　（向哈姆莱特旁白）不，殿下。

哈姆莱特 （向霍拉旭旁白）那是你的运气,因为认识他是一件丢脸的事。他有许多肥田美壤;一头畜生要是作了一群畜生的主子,就有资格把食槽搬到国王的席上来了。他"咯咯"叫起来简直没个完,可是——我方才也说了——他拥有大批粪土。

奥斯里克 殿下,您要是有空的话,我奉陛下之命,要来告诉您一件事情。

哈姆莱特 先生,我愿意恭聆大教。您的帽子是应该戴在头上的,您还是戴上去吧。

奥斯里克 谢谢殿下,天气真热。

哈姆莱特 不,相信我,天冷得很,在刮北风哩。

奥斯里克 真的有点儿冷,殿下。

哈姆莱特 可是对于像我这样的体质,我觉得这一种天气却是闷热得厉害。

奥斯里克 对了,殿下;真是说不出来的闷热。可是,殿下,陛下叫我来通知您一声,他已经为您下了一个很大的赌注了。殿下,事情是这样的——

哈姆莱特 请您不要这样多礼。（促奥斯里克戴上帽子。）

奥斯里克 不,殿下,我还是这样舒服些,真的。殿下,雷欧提斯新近到我们的宫廷里来;相信我,他是一位完善的绅士,充满着最卓越的特点,他的态度非常温雅,他的仪表非常英俊;说一句发自衷心的话,他是上流社会的南针,因为在他身上可以找到一个绅士所应有的品质的总汇。

哈姆莱特 先生。他对于您这一番描写,的确可以当之无愧,虽然我知道。要是把他的好处一件一件列举出来,不但我们的记忆将要因此而淆乱,交不出一篇正确的账目来,而且他这一艘满帆的快船,也决不是我们失舵之舟所能追及;可是,凭着真诚的赞美而言,我认为他是一个才德优异的人,他的高超的禀赋是那样稀有而罕见,说一句真心的话:除了在他的镜子里以外,再也找不到第二个跟他同样的人:纷纷追踪求迹之辈,不过是他的影子而已。

奥斯里克 殿下把他说得一点不错。

哈姆莱特 您的用意呢?为什么我们要用尘俗的呼吸,嘘在这位绅士的身上呢?

奥斯里克 殿下?

霍拉旭 自己所用的语言,到了别人嘴里,就听不懂了吗?早晚你会懂的,先生。

哈姆莱特　您向我提起这位绅士的名字,是什么意思?

奥斯里克　雷欧提斯吗?

霍拉旭　他的嘴里已经变得空空洞洞,因为他的那些好听话都说完了。

哈姆莱特　正是雷欧提斯。

奥斯里克　我知道您不是不明白——

哈姆莱特　您真能知道我这人不是不明白,那倒很好;可是,说老实话,即使你知道我是明白人,对我也不是什么光采的事。好,您怎么说?

奥斯里克　我是说,您不是不明白雷欧提斯有些什么特长——

哈姆莱特　那我可不敢说,因为也许人家会疑心我有意跟他比并高下;可是要知道一个人的底细,应该先知道他自己。

奥斯里克　殿下,我的意思是说他的武艺:人家都称赞他的本领一时无两。

哈姆莱特　他会使些什么武器?

奥斯里克　长剑和短刀。

哈姆莱特　他会使这两种武器吗?很好。

奥斯里克　殿下,王上已经用六匹巴巴里的骏马跟他打赌;在他的一方面,照我所知道的,押的是六柄法国的宝剑和好刀,连同一切鞘带钩子之类的附件,其中有三柄的挂机尤其珍奇可爱,跟剑柄配得非常合式,式样非常精致,花纹非常富丽。

哈姆莱特　您所说的挂机是什么东西?

霍拉旭　我知道您要听懂他的话,非得翻查一下注解不可。

奥斯里克　殿下,挂机就是钩子。

哈姆莱特　要是我们腰间挂着大炮,用这个名词倒还合适;在那一天没有来到以前,我看还是就叫它钩子吧。好,说下去;六匹巴巴里骏马对六柄法国宝剑,附件在内,外加三个花纹富丽的挂机;法国产品对丹麦产品。可是,用你的话来说,这样"押"是为了什么呢?

奥斯里克　殿下,王上跟他打赌,要是你们两人交起手来,在十二个回合之中,他至多不过多赢您三着;可是他却觉得他可以稳赢九个回合。殿下要是答应的话,马上就可以试一试。

哈姆莱特　要是我答应个"不"字呢?

奥斯里克　殿下,我的意思是说,您答应跟他当面比较高低。

哈姆莱特　先生,我还要在这儿厅堂里散散步。您去回陛下说,现在是我一

天之中休息的时间。叫他们把比赛用的钝剑预备好了,要是这位绅士愿意,王上也不改变他的意见的话,我愿意尽力为他博取一次胜利;万一不幸失败,那我也不过丢了一次脸,给他多剌了两下。

奥斯里克　我就照这样去回话吗?

哈姆莱特　您就照这个意思去说,随便您再加上一些什么新颖词藻都行。

奥斯里克　我保证为殿下效劳。

哈姆莱特　不敢,不敢。(奥斯里克下)多亏他自己保证,别人谁也不会替他张口的。

霍拉旭　这一只小鸭子顶着壳儿逃走了。

哈姆莱特　他在母亲怀抱里的时候,也要先把他母亲的奶头恭维几句,然后吮吸。像他这一类靠着一些繁文缛礼撑撑场面的家伙,正是愚妄的世人所醉心的;他们的浅薄的牙慧使傻瓜和聪明人同样受他们的欺骗,可是一经试验,他们的水泡就爆破了。

　　　　　　　　　　一贵族上。

贵族　殿下,陛下刚才叫奥斯里克来向您传话,知道您在这儿厅上等候他的旨意;他叫我再来问您一声,您是不是仍旧愿意跟雷欧提斯比剑,还是慢慢再说。

哈姆莱特　我没有改变我的初心,一切服从王上的旨意。现在也好,无论什么时候都好,只要他方便,我总是随时准备着,除非我丧失了现在所有的力气。

贵族　王上、娘娘,跟其他的人都要到这儿来了。

哈姆莱特　他们来得正好。

贵族　娘娘请您在开始比赛以前,对雷欧提斯客气几句。

哈姆莱特　我愿意服从她的教诲。(贵族下。)

霍拉旭　殿下,您在这一回打赌中间,多半要失败的。

哈姆莱特　我想我不会失败。自从他到法国去以后,我练习得很勤;我一定可以把他打败。可是你不知道我的心里是多么不舒服;那也不用说了。

霍拉旭　啊,我的好殿下——

哈姆莱特　那不过是一种傻气的心理;可是一个女人也许会因为这种莫名其妙的疑虑而惶惑。

霍拉旭　要是您心里不愿意做一件事,那么就不要做吧。我可以去通知他们

不用到这儿来,说您现在不能比赛。

哈姆莱特　不,我们不要害怕什么预兆;一只雀子的死生,都是命运预先注定的。注定在今天,就不会是明天;不是明天,就是今天;逃过于今天,明天还是逃不了,随时准备着就是了。一个人既然在离开世界的时候,只能一无所有那么早早脱身而去,不是更好吗?随它去。

　　　　国王、王后、雷欧提斯、众贵族、奥斯里克及侍从等持钝剑等上。

国王　来,哈姆莱特,来,让我替你们两人和解和解。(牵雷欧提斯、哈姆莱特二人手使相握。)

哈姆莱特　原谅我,雷欧提斯;我得罪了你,可是你是个堂堂男子,请你原谅我吧。这儿在场的众人都知道,你也一定听见人家说起,我是怎样被疯狂害苦了。凡是我的所作所为,足以伤害你的感情和荣誉、激起你的愤怒来的,我现在声明都是我在疯狂中犯下的过失。难道哈姆莱特会做对不起雷欧提斯的事吗?哈姆莱特决不会做这种事。要是哈姆莱特在丧失他自己的心神的时候,做了对不起雷欧提斯的事,那样的事不是哈姆莱特做的,哈姆莱特不能承认。那么是谁做的呢?是他的疯狂。既然是这样,那么哈姆莱特也是属于受害的一方,他的疯狂是可怜的哈姆莱特的敌人。当着在座众人之前,我承认我在无心中射出的箭,误伤了我的兄弟;我现在要向他请求大度包涵,宽恕我的不是出于故意的罪恶。

雷欧提斯　按理讲,对这件事情,我的感情应该是激动我复仇的主要力量,现在我在感情上总算满意了;但是另外还有荣誉这一关,除非有什么为众人所敬仰的长者,告诉我可以跟你捐除宿怨,指出这样的事是有前例可援的,不至于损害我的名誉,那时我才可以跟你言归于好。目前我且先接受你友好的表示,并且保证决不会辜负你的盛情。

哈姆莱特　我绝对信任你的诚意,愿意奉陪你举行这一次友谊的比赛。把钝剑给我们。来。

雷欧提斯　来,给我一柄。

哈姆莱特　雷欧提斯,我的剑术荒疏已久,只能给你帮场;正像最黑暗的夜里一颗吐耀的明星一般,彼此相形之下,一定更显得你的本领的高强。

雷欧提斯　殿下不要取笑。

哈姆莱特　不,我可以举手起誓,这不是取笑。

国王　奥斯里克,把钝剑分给他们。哈姆莱特侄儿,你知道我们怎样打赌吗?

哈姆莱特　我知道。陛下；您把赌注下在实力较弱的一方了。

国王　我想我的判断不会有错。你们两人的技术我都领教过；但是后来他又有了进步：所以才规定他必须多赢几着。

雷欧提斯　这一柄太重了；换一柄给我。

哈姆莱特　这一柄我很满意。这些钝剑都是同样长短的吗？

奥斯里克　是，殿下。（二人准备比剑。）

国王　替我在那桌子上斟下几杯酒。要是哈姆莱特击中了第一剑或是第二剑。或者在第三次交锋的时候争得上风，让所有的碉堡上一齐鸣起炮来；国王将要饮酒慰劳哈姆莱特，他还要拿一颗比丹麦四代国王戴在王冠上的更贵重的珍珠丢在酒杯里。把杯子给我；鼓声一起，喇叭就接着吹响，通知外面的炮手，让炮声震彻天地，报告这一个消息，"现在国王为哈姆莱特祝饮了！"来，开始比赛吧；你们在场裁判的都要留心看着。

哈姆莱特　请了。

雷欧提斯　请了，殿下。（二人比剑。）

哈姆莱特　一剑。

雷欧提斯　不，没有击中。

哈姆莱特　请裁判员公断。

奥斯里克　中了，很明显的一剑。

雷欧提斯　好；再来。

国王　且慢；拿酒来。哈姆莱特，这一颗珍珠是你的；祝你健康！把这一杯酒给他。（喇叭齐奏。内鸣炮。）

哈姆莱特　让我先赛完这一局；暂时把它放在一旁。来。（二人比剑）又是一剑；你怎么说？

雷欧提斯　我承认给你碰着了。

国王　我们的孩子一定会胜利。

王后　他身体太胖，有些喘不过气来。来，哈姆莱特，把我的手巾拿去，揩干你额上的汗。王后为你饮下这一杯酒，祝你的胜利了，哈姆莱特。

哈姆莱特　好妈妈！

国王　乔特鲁德，不要喝。

王后　我要喝的，陛下；请您原谅我。

国王　（旁白）这一杯酒里有毒；太迟了！

哈姆莱特　母亲,我现在还不敢喝酒;等一等再喝吧。

王后　来,让我擦干你的脸。

雷欧提斯　陛下,现在我一定要击中他了。

国王　我怕你击不中他。

雷欧提斯　(旁白)可是我的良心却不赞成我干这件事。

哈姆莱特　来,该第三个回合了,雷欧提斯。你怎么一点不起劲?请你使出你全身的本领来吧;我怕你在开我的玩笑哩。

雷欧提斯　你这样说吗?来。(二人比剑。)

奥斯里克　两边都没有中。

雷欧提斯　受我这一剑!(雷欧提斯挺剑刺伤哈姆莱特;二人在争夺中彼此手中之剑各为对方夺去,哈姆莱特以夺来之剑刺雷欧提斯,雷欧提斯亦受伤。)

国王　分开他们!他们动起火来了。

哈姆莱特　来,再试一下。(王后倒地。)

奥斯里克　嗳哟,瞧王后怎么啦!

霍拉旭　他们两人都在流血。您怎么啦,殿下?

奥斯里克　您怎么啦,雷欧提斯?

雷欧提斯　唉,奥斯里克,正像一只自投罗网的山鹬,我用诡计害人,反而害了自己,这也是我应得的报应。

哈姆莱特　王后怎么啦?

国王　她看见他们流血,昏了过去了。

王后　不,不,那杯酒,那杯酒——啊,我的亲爱的哈姆莱特!那杯酒,那杯酒;我中毒了。(死。)

哈姆莱特　啊,奸恶的阴谋!喂!把门锁上!阴谋!查出来是哪一个人干的。(雷欧提斯倒地。)

雷欧提斯　凶手就在这儿,哈姆莱特。哈姆莱特,你已经不能活命了;世上没有一种药可以救治你,不到半小时,你就要死去。那杀人的凶器就在你的手里,它的锋利的刃上还涂着毒药。这奸恶的诡计已经回转来害了我自己;瞧!我躺在这儿,再也不会站起来了。你的母亲也中了毒。我说不下去了。国王——国王——都是他一个人的罪恶。

哈姆莱特　锋利的刃上还涂着毒药!——好,毒药,发挥你的力量吧!(刺

国王。)

众人　反了！反了！

国王　啊！帮帮我,朋友们;我不过受了点伤。

哈姆莱特　好,你这败坏伦常、嗜杀贪淫,万恶不赦的丹麦奸王！喝干了这杯毒药——你那颗珍珠是在这儿吗？——跟我的母亲一道去吧！（国王死。)

雷欧提斯　他死得应该;这毒药是他亲手调下的。尊贵的哈姆莱特,让我们互相宽恕;我不怪你杀死我和我的父亲;你也不要怪我杀死你！（死。)

哈姆莱特　愿上天赦免你的错误！我也跟着你来了。我死了,霍拉旭。不幸的王后,别了！你们这些看见这一幕意外的惨变而战栗失色的无言的观众,倘不是因为死神的拘捕不给人片刻的停留,啊！我可以告诉你们——可是随它去吧。霍拉旭,我死了,你还活在世上;请你把我的行事的始末根由昭告世人,解除他们的疑惑。

霍拉旭　不,我虽然是个丹麦人,可是在精神上我却更是个古代的罗马人;这儿还留剩着一些毒药。

哈姆莱特　你是个汉子,把那杯子给我;放手;凭着上天起誓,你必须把它给我。啊,上帝！霍拉旭,我一死之后,要是世人不明白这一切事情的真相,我的名誉将要永远蒙着怎样的损伤！你倘然爱我,请你暂时牺牲一下天堂上的幸福,留在这一个冷酷的人间,替我传述我的故事吧。（内军队自远处行进及鸣炮声)这是哪儿来的战场上的声音？

奥斯里克　年轻的福丁布拉斯从波兰奏凯班师,这是他对英国来的钦使所发的礼炮。

哈姆莱特　啊！我死了,霍拉旭;猛烈的毒药已经克服了我的精神,我不能活着听见英国来的消息。可是我可以预言福丁布拉斯将被推戴为王,他已经得到我这临死之人的同意;你可以把这儿所发生的一切事实告诉他。此外仅余沉默而已。（死。)

霍拉旭　一颗高贵的心现在碎裂了！晚安,亲爱的王子,愿成群的天使们用歌唱抚慰你安息！——为什么鼓声越来越近了？（内军队行进声。)

　　　　　　　　　福丁布拉斯、英国使臣及余人等上。

福丁布拉斯　这一场比赛在什么地方举行？

霍拉旭　你们要看些什么？要是你们想知道一些惊人的惨事,那么不用再到

别处去找了。

福丁布拉斯　好一场惊心动魄的屠杀！啊，骄傲的死神！你用这样残忍的手腕，一下子杀死了这许多王裔贵胄，在你的永久的幽窟里，将要有一席多么丰美的盛筵！

使臣甲　这一个景象太惨了。我们从英国奉命来此，本来是要回复这儿的王上，告诉他我们已经遵从他的命令，把罗森格兰兹和吉尔登斯吞两人处死，不幸我们来迟了一步，那应该听我们说话的耳朵已经没有知觉了，我们还希望从谁的嘴里得到一声感谢呢？

霍拉旭　即使他能够向你们开口说话，他也不会感谢你们；他从来不曾命令你们把他们处死。可是既然你们都来得这样凑巧，有的刚从波兰回来，有的刚从英国到来，恰好看见这一幕流血的惨剧，那么请你们叫人把这几个尸体抬起来放在高台上面，让大家可以看见，让我向那懵无所知的世人报告这些事情的发生经过；你们可以听到奸淫残杀，反常悖理的行为，冥冥中的判决、意外的屠戮、借手杀人的狡计，以及陷入自害的结局；这一切我都可以确确实实地告诉你们。

福丁布拉斯　让我们赶快听你说；所有最尊贵的人，都叫他们一起来吧。我在这一个国内本来也有继承王位的权利，现在国中无主，正是我要求这一个权利的机会；可是我虽然准备接受我的幸运，我的心里却充满了悲哀。

霍拉旭　关于那一点，我受死者的嘱托，也有一句话要说，他的意见是可以影响许多人的；可是在这人心惶惶的时候，让我还是先把这一切解释明白了，免得引起更多的不幸，阴谋和错误来。

福丁布拉斯　让四个将士把哈姆莱特像一个军人似的抬到台上，因为要是他能够践登王位，一定会成为一个贤明的君主的；为了表示对他的悲悼，我们要用军乐和战地的仪式，向他致敬。把这些尸体一起抬起来。这一种情形在战场上是不足为奇的，可是在宫廷之内，却是非常的变故。去，叫兵士放起炮来。（奏丧礼进行曲；众舁尸同下。内鸣炮。）

麦 克 白

朱生豪 译
方 平 校

剧中人物

邓肯　苏格兰国王
马尔康 ⎫
道纳本 ⎭ 邓肯之子
麦克白 ⎫
班　柯 ⎭ 苏格兰军中大将
麦克德夫 ⎫
列诺克斯 ｜
洛　　斯 ｜
孟 提 斯 ⎬ 苏格兰贵族
安 格 斯 ｜
凯士纳斯 ⎭
弗里恩斯　班柯之子
西华德　诺森伯兰伯爵，英国军中大将
小西华德　西华德之子
西登　麦克白的侍臣
麦克德夫的幼子
英格兰医生
苏格兰医生
军曹
门房
老翁

麦克白夫人
麦克德夫夫人
麦克白夫人的侍女

赫卡忒及三女巫
贵族、绅士、将领、兵士、刺客、侍从及使者等
班柯的鬼魂及其他幽灵等

地 点

苏格兰;英格兰

第 一 幕

第一场　荒原

　　　　雷电。三女巫上。

女巫甲　何时姊妹再相逢,
　　　　雷电轰轰雨蒙蒙?
女巫乙　且等烽烟静四陲,
　　　　败军高奏凯歌回。
女巫丙　半山夕照尚含辉。
女巫甲　何处相逢?
女巫乙　在荒原。
女巫丙　共同去见麦克白。
女巫甲　我来了,狸猫精。
女巫乙　癞蛤蟆叫我了。
女巫丙　来也。①
三女巫　(合)美即丑恶丑即美,
　　　　翱翔毒雾妖云里。(同下。)

① 三女巫各有一精怪听其驱使;侍候女巫甲的是狸猫精,侍候女巫乙的是癞蛤蟆,侍候女巫丙的当是怪鸟。

第二场　福累斯附近的营地

内号角声。邓肯、马尔康、道纳本、
列诺克斯及侍从等上，与一流血之军曹相遇。

邓肯　那个流血的人是谁？看他的样子，也许可以向我们报告关于叛乱的最近的消息。

马尔康　这就是那个奋勇苦战帮助我冲出敌人重围的军曹。祝福，勇敢的朋友！把你离开战场以前的战况报告王上。

军曹　双方还在胜负未决之中；正像两个精疲力竭的游泳者，彼此扭成一团，显不出他们的本领来。那残暴的麦克唐华德不愧为一个叛徒，因为无数奸恶的天性都丛集于他的一身；他已经征调了西方各岛上的轻重步兵，命运也像娼妓一样，有意向叛徒卖弄风情，助长他的罪恶的气焰。可是这一切都无能为力，因为英勇的麦克白——真称得上一声"英勇"——不以命运的喜怒为意，挥舞着他的血腥的宝剑，像个煞星似的一路砍杀过去，直到了那奴才的面前，也不打个躬，也不通一句话，就挺剑从他的肚脐上刺了进去，把他的胸膛划破，一直划到下巴上；他的头已经割下来挂在我们的城楼上了。

邓肯　啊，英勇的表弟！尊贵的壮士！

军曹　天有不测风云，从那透露曙光的东方偏卷来了无情的风暴，可怕的雷雨；我们正在兴高彩烈的时候，却又遭遇了重大的打击。听着，陛下，听着：当正义凭着勇气的威力正在驱逐敌军向后溃退的时候，挪威国君看见有机可乘，调了一批甲械精良的生力军又向我们开始一次新的猛攻。

邓肯　我们的将军们，麦克白和班柯有没有因此而气馁？

军曹　是的，要是麻雀能使怒鹰退却、兔子能把雄狮吓走的话。实实在在地说，他们就像两尊巨炮，满装着双倍火力的炮弹，愈发愈猛，向敌人射击；瞧他们的神气，好像拚着浴血负创，非让尸骸铺满原野，决不罢手——可是我的气力已经不济了，我的伤口需要马上医治。

邓肯　你的叙述和你的伤口一样，都表现出一个战士的精神。来，把他送到军医那儿去。（侍从扶军曹下。）

洛斯上。

邓肯　谁来啦？

马尔康　尊贵的洛斯爵士。

列诺克斯　他的眼睛里露出多么慌张的神色！好像要说些什么意想不到的事情似的。

洛斯　上帝保佑吾王！

邓肯　爵士，你从什么地方来？

洛斯　从费辅来，陛下；挪威的旌旗在那边的天空招展，把一阵寒风搧进了我们人民的心里。挪威国君亲自率领了大队人马，靠着那个最奸恶的叛徒考特爵士的帮助，开始了一场惨酷的血战；后来麦克白披甲戴盔，和他势均力敌，刀来枪往，奋勇交锋，方才挫折了他的凶焰；胜利终于属我们所有。——

邓肯　好大的幸运！

洛斯　现在史威诺，挪威的国王，已经向我们求和了；我们责令他在圣戈姆小岛上缴纳一万块钱充入我们的国库，否则不让他把战死的将士埋葬。

邓肯　考特爵士再也不能骗取我的信任了，去宣布把他立即处死，他的原来的爵位移赠麦克白。

洛斯　我就去执行陛下的旨意。

邓肯　他所失去的，也就是尊贵的麦克白所得到的。（同下。）

第三场　荒原

雷鸣。三女巫上。

女巫甲　妹妹，你从哪儿来？

女巫乙　我刚杀了猪来。

女巫丙　姊姊，你从哪儿来？

女巫甲　一个水手的妻子坐在那儿吃栗子，啃呀啃呀啃呀地啃着。"给我吃一点，"我说。"滚开，妖巫！"那个吃鱼吃肉的贱人喊起来了。她的丈夫是"猛虎号"的船长，到阿勒坡去了；可是我要坐在一张筛子里追上他去，像一头没有尾巴的老鼠，瞧我的，瞧我的，瞧我的吧。

女巫乙　我助你一阵风。

女巫甲　感谢你的神通。

女巫丙　我也助你一阵风。
女巫甲　刮到西来刮到东。
　　　　到处狂风吹海立，
　　　　浪打行船无休息；
　　　　终朝终夜不得安，
　　　　骨瘦如柴血色干；
　　　　一年半载海上漂，
　　　　气断神疲精力销；
　　　　他的船儿不会翻，
　　　　暴风雨里受苦难。
　　　　瞧我有些什么东西？
女巫乙　给我看，给我看。
女巫甲　这是一个在归途覆舟殒命的舵工的拇指。（内鼓声。）
女巫丙　鼓声！鼓声！麦克白来了。
三女巫　（合）手携手，三姊妹，
　　　　沧海高山弹指地，
　　　　朝飞暮返任游戏。
　　　　姊三巡，妹三巡，
　　　　三三九转蛊方成。
　　　　　　　　　麦克白及班柯上。
麦克白　我从来没有见过这样阴郁而又光明的日子。
班柯　到福累斯还有多少路？这些是什么人，形容这样枯瘦，服装这样怪诞，不像是地上的居民，可是却在地上出现？你们是活人吗？你们能不能回答我们的问题？好像你们懂得我的话，每一个人都同时把她满是皱纹的手指按在她的干枯的嘴唇上。你们应当是女人，可是你们的胡须却使我不敢相信你们是女人。
麦克白　你们要是能够讲话，告诉我们你们是什么人？
女巫甲　万福，麦克白！祝福你，葛莱密斯爵士！
女巫乙　万福，麦克白！祝福你，考特爵士！
女巫丙　万福，麦克白，未来的君王！
班柯　将军，您为什么这样吃惊，好像害怕这种听上去很好的消息似的？用

真理的名义回答我,你们到底是幻象呢,还是果真像你们所显现的那样生物?你们向我的高贵的同伴致敬,并且预言他未来的尊荣和远大的希望,使他仿佛听得出了神;可是你们却没有对我说一句话。要是你们能够洞察时间所播的种子,知道哪一颗会长成,哪一颗不会长成,那么请对我说吧;我既不乞讨你们的恩惠,也不惧怕你们的憎恨。

女巫甲　祝福!

女巫乙　祝福!

女巫丙　祝福!

女巫甲　比麦克白低微,可是你的地位在他之上。

女巫乙　不像麦克白那样幸运,可是比他更有福。

女巫丙　你虽然不是君王,你的子孙将要君临一国。万福,麦克白和班柯!

女巫甲　班柯和麦克白,万福!

麦克白　且慢,你们这些闪烁其辞的预言者,明白一点告诉我。西纳尔①死了以后,我知道我已经晋封为葛莱密斯爵士;可是怎么会做起考特爵士来呢?考特爵士现在还活着,他的势力非常煊赫;至于说我是未来的君王,那正像说我是考特爵士一样难于置信。说,你们这种奇怪的消息是从什么地方得来的?为什么你们要在这荒凉的旷野用这种预言式的称呼使我们止步?说,我命令你们。(三女巫隐去。)

班柯　水上有泡沫,土地也有泡沫,这些便是大地上的泡沫。她们消失到什么地方去了?

麦克白　消失在空气之中,好像是有形体的东西,却像呼吸一样融化在风里了。我倒希望她们再多留一会儿。

班柯　我们正在谈论的这些怪物,果然曾经在这儿出现吗?还是因为我们误食了令人疯狂的草根,已经丧失了我们的理智?

麦克白　您的子孙将要成为君王。

班柯　您自己将要成为君王。

麦克白　而且还要做考特爵士;她们不是这样说的吗?

班柯　正是这样说的。谁来啦?

洛斯及安格斯上。

① 西纳尔是麦克白的父亲。

洛斯　麦克白,王上已经很高兴地接到了你的胜利的消息;当他听见你在这次征讨叛逆的战争中所表现的英勇的勋绩的时候,他简直不知道应当惊异还是应当赞叹,在这两种心理的交相冲突之下,他快乐得说不出话来。他又得知你在同一天之内,又在雄壮的挪威大军的阵地上出现,不因为你自己亲手造成的死亡的惨象而感到些微的恐惧。报信的人像密雹一样接踵而至,异口同声地在他的面前称颂你的保卫祖国的大功。

安格斯　我们奉王上的命令前来,向你传达他的慰劳的诚意;我们的使命只是迎接你回去面谒王上,不是来酬答你的功绩。

洛斯　为了向你保证他将给你更大的尊荣起见,他叫我替你加上考特爵士的称号;祝福你,最尊贵的爵士!这一个尊号是属于你的了。

班柯　什么!魔鬼居然会说真话吗?

麦克白　考特爵士现在还活着;为什么你们要替我穿上借来的衣服?

安格斯　原来的考特爵士现在还活着,可是因为他自取其咎,犯了不赦的重罪,在无情的判决之下,将要失去他的生命。他究竟有没有和挪威人公然联合,或者曾经给叛党秘密的援助,或者同时用这两种手段来图谋颠覆他的祖国,我还不能确实知道;可是他的叛国的重罪,已经由他亲口供认,并且有了事实的证明,使他遭到了毁灭的命运。

麦克白　(旁白)葛莱密斯,考特爵士;最大的尊荣还在后面。(向洛斯、安格斯)谢谢你们的跋涉。(向班柯)您不希望您的子孙将来做君王吗?方才她们称呼我做考特爵士,不同时也许给你的子孙莫大的尊荣吗?

班柯　您要是果然完全相信了她们的话,也许做了考特爵士以后,还渴望想把王冠攫到手里。可是这种事情很奇怪;魔鬼为了要陷害我们起见,往往故意向我们说真话,在小事情上取得我们的信任,然后在重要的关头我们便会堕入他的圈套。两位大人,让我对你们说句话。

麦克白　(旁白)两句话已经证实,这好比是美妙的开场白,接下去就是帝王登场的正戏了。(向洛斯、安格斯)谢谢你们两位。(旁白)这种神奇的启示不会是凶兆,可是也不像是吉兆。假如它是凶兆,为什么用一开头就应验的预言保证我未来的成功呢?我现在不是已经做了考特爵士了吗?假如它是吉兆,为什么那句话会在我脑中引起可怖的印象,使我毛发悚然,使我的心全然失去常态,卜卜地跳个不住呢?想像中的恐怖远过于实际上的恐怖;我的思想中不过偶然浮起了杀人的妄念,就已经使我全

身震撼，心灵在胡思乱想中丧失了作用，把虚无的幻影认为真实了。

班柯　瞧，我们的同伴想得多么出神。

麦克白　（旁白）要是命运将会使我成为君王，那么也许命运会替我加上王冠，用不着我自己费力。

班柯　新的尊荣加在他的身上，就像我们穿上新衣服一样，在没有穿惯以前，总觉得有些不大适合身材。

麦克白　（旁白）事情要来尽管来吧，到头来最难堪的日子也会对付得过去的。

班柯　尊贵的麦克白，我们在等候着您的意旨。

麦克白　原谅我；我的迟钝的脑筋刚才偶然想起了一些已经忘记了的事情，两位大人，你们的辛苦已经铭刻在我的心版上，我每天都要把它翻开来诵读。让我们到王上那儿去。想一想最近发生的这些事情；等我们把一切仔细考虑过以后，再把各人心里的意思彼此开诚相告吧。

班柯　很好。

麦克白　现在暂时不必多说。来，朋友们。（同下。）

第四场　福累斯。宫中一室

　　　　喇叭奏花腔。邓肯、马尔康、道纳本、列诺克斯及侍从等上。

邓肯　考特的死刑已经执行完毕没有？监刑的人还没有回来吗？

马尔康　陛下，他们还没有回来；可是我曾经和一个亲眼看见他就刑的人谈过话，他说他很坦白地供认他的叛逆，请求您宽恕他的罪恶，并且表示深切的悔恨。他的一生行事，从来不曾像他临终的时候那样得体；他抱着视死如归的态度，抛弃了他的最宝贵的生命，就像它是不足介意，不值一钱的东西一样。

邓肯　世上还没有一种方法，可以从一个人的脸上探察他的居心；他是我所曾经绝对信任的一个人。

　　　　麦克白、班柯、洛斯及安格斯上。

邓肯　啊，最值得钦佩的表弟！我的忘恩负义的罪恶，刚才还重压在我的心头。你的功劳太超越寻常了，飞得最快的报酬都追不上你；要是它再微小一点，那么也许我可以按照适当的名分，给你应得的感谢和酬劳；现在

我只能这样说，一切的报酬都不能抵偿你的伟大的勋绩。

麦克白　为陛下尽忠效命，它的本身就是一种酬报。接受我们的劳力是陛下的名分；我们对于陛下和王国的责任，正像子女和奴仆一样，为了尽我们的敬爱之忱，无论做什么事都是应该的。

邓肯　欢迎你回来；我已经开始把你栽培，我要努力使你繁茂。尊贵的班柯，你的功劳也不在他之下，让我把你拥抱在我的心头。

班柯　要是我能够在陛下的心头生长，那收获是属于陛下的。

邓肯　我的洋溢在心头的盛大的喜乐，想要在悲哀的泪滴里隐藏它自己。吾儿，各位国戚，各位爵士，以及一切最亲近的人，我现在向你们宣布立我的长子马尔康为储君，册封为肯勃兰亲王，他将来要继承我的王位；不仅仅是他一个人受到这样的光荣，广大的恩宠将要像繁星一样，照耀在每一个有功者的身上。陪我到殷佛纳斯去，让我再叨受你一次盛情的招待。

麦克白　不为陛下效劳，闲暇成了苦役。让我做一个前驱者，把陛下光降的喜讯先去报告我的妻子知道；现在我就此告辞了。

邓肯　我的尊贵的考特！

麦克白　（旁白）肯勃兰亲王！这是一块横在我的前途的阶石，我必须跳过这块阶石，否则就要颠仆在它的上面。星星啊，收起你们的火焰！不要让光亮照见我的黑暗幽深的欲望。眼睛啊，别望这双手吧；可是我仍要下手，不管干下的事会吓得眼睛不敢看。（下。）

邓肯　真的，尊贵的班柯；他真是英勇非凡，我已经饱听人家对他的赞美，那对我就像是一桌盛筵。他现在先去预备款待我们了，让我们跟上去。真是一个无比的国戚。（喇叭奏花腔。众下。）

第五场　殷佛纳斯。麦克白的城堡

麦克白夫人上，读信。

麦克白夫人　"她们在我胜利的那天遇到我；我根据最可靠的说法，知道她们是具有超越凡俗的知识的。当我燃烧着热烈的欲望，想要向她们详细询问的时候，她们已经化为一阵风不见了。我正在惊奇不置，王上的使者就来了，他们都称我为'考特爵士'；那一个尊号正是这些神巫用来称呼

我的,而且她们还对我作这样的预示,说是'祝福,未来的君王!'我想我应该把这样的消息告诉你,我的最亲爱的有福同享的伴侣,好让你不致于因为对于你所将要得到的富贵一无所知,而失去你所应该享有的欢欣。把它放在你的心头,再会。"你本是葛莱密斯爵士,现在又做了考特爵士,将来还会达到那预言所告诉你的那样高位。可是我却为你的天性忧虑:它充满了太多的人情的乳臭,使你不敢采取最近的捷径;你希望做一个伟大的人物,你不是没有野心,可是你却缺少和那种野心相联属的奸恶;你的欲望很大,但又希望只用正当的手段,一方面不愿玩弄机诈,一方面却又要作非分的攫夺;伟大的爵士,你想要的那东西正在喊:"你要到手,就得这样干!"你也不是不肯这样干,而是怕干。赶快回来吧,让我把我的精神力量倾注在你的耳中;命运和玄奇的力量分明已经准备把黄金的宝冠罩在你的头上,让我用舌尖的勇气,把那阻止你得到那顶王冠的一切障碍驱扫一空吧。

——使者上。

麦克白夫人　你带了些什么消息来?

使者　王上今晚要到这儿来。

麦克白夫人　你在说疯话吗?主人是不是跟王上在一起?要是果真有这一回事,他一定会早就通知我们准备的。

使者　禀夫人,这话是真的。我们的爵爷快要来了;我的一个伙伴比他早到了一步,他跑得气都喘不过来,好容易告诉了我这个消息。

麦克白夫人　好好看顾他;他带来了重大的消息。(使者下)报告邓肯走进我这堡门来送死的乌鸦,它的叫声是嘶哑的。来,注视着人类恶念的魔鬼们!解除我的女性的柔弱,用最凶恶的残忍自顶至踵贯注在我的全身;凝结我的血液,不要让怜悯钻进我的心头,不要让天性中的恻隐摇动我的狠毒的决意!来,你们这些杀人的助手,你们无形的躯体散满在空间,到处找寻为非作恶的机会,进入我的妇人的胸中,把我的乳水当作胆汁吧!来,阴沉的黑夜,用最昏暗的地狱中的浓烟罩住你自己,让我的锐利的刀瞧不见它自己切开的伤口,让青天不能从黑暗的重衾里探出头来,高喊"住手,住手!"

麦克白上。

麦克白夫人　伟大的葛莱密斯!尊贵的考特!比这二者更伟大,更尊贵的未

来的统治者！你的信使我飞越蒙昧的现在，我已经感觉到未来的搏动了。

麦克白　我的最亲爱的亲人，邓肯今晚要到这儿来。

麦克白夫人　什么时候回去呢？

麦克白　他预备明天回去。

麦克白夫人　啊！太阳永远不会见到那样一个明天。您的脸，我的爵爷，正像一本书，人们可以从那上面读到奇怪的事情。您要欺骗世人，必须装出和世人同样的神气；让您的眼睛里、您的手上、您的舌尖，随处流露着欢迎；让人家瞧您像一朵纯洁的花朵，可是在花瓣底下却有一条毒蛇潜伏。我们必须准备款待这位将要来到的贵宾；您可以把今晚的大事交给我去办；凭此一举，我们今后就可以日日夜夜永远掌握君临万民的无上权威。

麦克白　我们还要商量商量。

麦克白夫人　泰然自若地抬起您的头来；脸上变色最易引起猜疑。其他一切都包在我身上。（同下。）

第六场　同前。城堡之前

高音笛奏乐。火炬前导；邓肯、马尔康、道纳本、班柯、列诺克斯、麦克德夫、洛斯、安格斯及侍从等上。

邓肯　这座城堡的位置很好；一阵阵温柔的和风轻轻吹拂着我们微妙的感觉。

班柯　夏天的客人——巡礼庙宇的燕子，也在这里筑下了它的温暖的巢居，这可以证明这里的空气有一种诱人的香味；檐下梁间、墙头屋角，无不是这鸟儿安置吊床和摇篮的地方：凡是它们生息繁殖之处；我注意到空气总是很新鲜芬芳。

麦克白夫人上。

邓肯　瞧，瞧，我们的尊贵的主妇！到处跟随我们的挚情厚爱，有时候反而给我们带来麻烦，可是我们还是要把它当作厚爱来感谢；所以根据这个道理，我们给你带来了麻烦，你还应该感谢我们，祷告上帝保佑我们。

麦克白夫人　我们的犬马微劳，即使加倍报效，比起陛下赐给我们的深恩广

泽来，也还是不足挂齿的；我们只有燃起一瓣心香，为陛下祷祝上苍，报答陛下过去和新近加于我们的荣宠。

邓肯　考特爵士呢？我们想要追在他的前面，趁他没有到家，先替他设筵洗尘；不料他骑马的本领十分了不得，他的一片忠心使他急如星火，帮助他比我们先到了一步。高贵贤淑的主妇，今天晚上我要做您的宾客了。

麦克白夫人　只要陛下吩咐，您的仆人们随时准备把他们自己和他们所有的一切开列清单，向陛下报账，把原来属于陛下的依旧呈献给陛下。

邓肯　把您的手给我；领我去见我的居停主人。我很敬爱他，我还要继续眷顾他。请了，夫人。（同下。）

第七场　同前。堡中一室

高音笛奏乐；室中遍燃火炬。一司膳及若干仆人
持肴馔食具上，自台前经过。麦克白上。

麦克白　要是干了以后就完了，那么还是快一点干；要是凭着暗杀的手段，可以攫取美满的结果，又可以排除了一切后患，要是这一刀砍下去，就可以完成一切、终结一切、解决一切——在这人世上，仅仅在这人世上，在时间这大海的浅滩上；那么来生我也就顾不到了。可是在这种事情上，我们往往逃不过现世的裁判；我们树立下血的榜样，教会别人杀人，结果反而自己被人所杀；把毒药投入酒杯里的人，结果也会自己饮酖而死，这就是一丝不爽的报应。他到这儿来本有两重的信任：第一，我是他的亲戚，又是他的臣子，按照名分绝对不能干这样的事；第二，我是他的主人，应当保障他身体的安全，怎么可以自己持刀行刺？而且，这个邓肯秉性仁慈，处理国政，从来没有过失，要是把他杀死了，他的生前的美德，将要像天使一般发出喇叭一样清澈的声音，向世人昭告我的弑君重罪；"怜悯"像一个赤身裸体在狂风中飘游的婴儿，又像一个御气而行的天婴，将要把这可憎的行为揭露在每一个人的眼中，使眼泪淹没叹息。没有一种力量可以鞭策我实现自己的意图，可是我的跃跃欲试的野心，却不顾一切地驱着我去冒颠踬的危险。——

麦克白夫人上。

麦克白　啊！什么消息？

麦克白夫人　他快要吃好了；你为什么从大厅里跑了出来？

麦克白　他有没有问起我？

麦克白夫人　你不知道他问起过你吗？

麦克白　我们还是不要进行这一件事情吧。他最近给我极大的尊荣；我也好容易从各种人的嘴里博到了无上的美誉，我的名声现在正在发射最灿烂的光彩，不能这么快就把它丢弃了。

麦克白夫人　难道你把自己沉浸在里面的那种希望，只是醉后的妄想吗？它现在从一场睡梦中醒来，因为追悔自己的孟浪，而吓得脸色这样苍白吗？从这一刻起，我要把你的爱情看作同样靠不住的东西。你不敢让你在行为和勇气上跟你的欲望一致吗？你宁愿像一头畏首畏尾的猫儿，顾全你所认为生命的装饰品的名誉，不惜让你在自己眼中成为一个懦夫，让"我不敢"永远跟随在"我想要"的后面吗？

麦克白　请你不要说了。只要是男子汉做的事，我都敢做；没有人比我有更大的胆量。

麦克白夫人　那么当初是什么畜生使你把这一种企图告诉我的呢？是男子汉就应当敢作敢为；要是你敢做一个比你更伟大的人物，那才更是一个男子汉。那时候，无论时间和地点都不曾给你下手的方便，可是你却居然决意要实现你的愿望；现在你有了大好的机会，你又失去勇气了。我曾经哺乳过婴孩，知道一个母亲是怎样怜爱那吮吸她乳汁的子女；可是我会在它看着我的脸微笑的时候，从它的柔软的嫩嘴里摘下我的乳头，把它的脑袋砸碎，要是我也像你一样，曾经发誓下这样毒手的话。

麦克白　假如我们失败了——

麦克白夫人　我们失败！只要你集中你的全副勇气，我们决不会失败。邓肯赶了这一天辛苦的路程，一定睡得很熟，我再去陪他那两个侍卫饮酒作乐，灌得他们头脑昏沉、记忆化成一阵烟雾；等他们烂醉如泥，像死猪一样睡去以后，我们不就可以把那毫无防卫的邓肯随意摆布了吗？我们不是可以把这一件重大的谋杀罪案，推在他的酒醉的侍卫身上吗？

麦克白　愿你所生育的全是男孩子，因为你的无畏的精神，只应该铸造一些刚强的男性。要是我们在那睡在他寝室里的两个人身上涂抹一些血迹，而且就用他们的刀子，人家会不会相信真是他们干下的事？

麦克白夫人　等他的死讯传出以后，我们就假意装出号啕痛哭的样子，这样

还有谁敢不相信?

麦克白　我的决心已定,我要用全身的力量,去干这件惊人的举动。去,用最美妙的外表把人们的耳目欺骗;奸诈的心必须罩上虚伪的笑脸。(同下。)

第 二 幕

第一场 殷佛纳斯。堡中庭院

仆人执火炬引班柯及弗里恩斯上。

班柯 孩子,夜已经过了几更了?

弗里恩斯 月亮已经下去;我还没有听见打钟。

班柯 月亮是在十二点钟下去的。

弗里恩斯 我想不止十二点钟了,父亲。

班柯 等一下,把我的剑拿着。天上也讲究节俭,把灯烛一起熄灭了。把那个也拿着。催人入睡的疲倦,像沉重的铅块一样压在我的身上,可是我却一点也不想睡。慈悲的神明!抑制那些罪恶的思想,不要让它们潜入我的睡梦之中。

麦克白上,一仆人执火炬随上。

班柯 把我的剑给我。——那边是谁?

麦克白 一个朋友。

班柯 什么?爵爷!还没有安息吗?王上已经睡了;他今天非常高兴,赏了你家仆人许多东西。这一颗金刚钻是他送给尊夫人的,他称她为最殷勤的主妇。无限的愉快笼罩着他的全身。

麦克白 我们因为事先没有准备,恐怕有许多招待不周的地方。

班柯 好说好说。昨天晚上我梦见那三个女巫;她们对您所讲的话倒有几分应验。

麦克白 我没有想到她们;可是等我们有了工夫,不妨谈谈那件事,要是您愿

意的话。

班柯　悉如尊命。

麦克白　您听从了我的话，包您有一笔富贵到手。

班柯　为了觊觎富贵而丧失荣誉的事，我是不干的；要是您有什么见教，只要不毁坏我的清白的忠诚，我都愿意接受。

麦克白　那么慢慢再说，请安息吧。

班柯　谢谢；您也可以安息啦。（班柯、弗里恩斯同下。）

麦克白　去对太太说要是我的酒①预备好了，请她打一下钟。你去睡吧。（仆人下）在我面前摇晃着，它的柄对着我的手的，不是一把刀子吗？来，让我抓住你。我抓不到你，可是仍旧看见你。不祥的幻象，你只是一件可视不可触的东西吗？或者你不过是一把想像中的刀子，从狂热的脑筋里发出来的虚妄的意匠？我仍旧看见你，你的形状正像我现在拔出的这一把刀子一样明显。你指示着我所要去的方向，告诉我应当用什么利器。我的眼睛倘不是上了当，受其他知觉的嘲弄，就是兼领了一切感官的机能。我仍旧看见你；你的刃上和柄上还流着一滴一滴刚才所没有的血。没有这样的事；杀人的恶念使我看见这种异象。现在在半个世界上，一切生命仿佛已经死去，罪恶的梦景扰乱着平和的睡眠，作法的女巫在向惨白的赫卡忒献祭；形容枯瘦的杀人犯，听到了替他巡哨、报更的豺狼的嗥声，仿佛淫乱的塔昆蹑着脚步像一个鬼似的向他的目的地走去。坚固结实的大地啊，不要听见我的脚步声音是向什么地方去的，我怕路上的砖石会泄漏了我的行踪，把黑夜中一派阴森可怕的气氛破坏了。我正在这儿威胁他的生命，他却在那儿活得好好的；在紧张的行动中间，言语不过是一口冷气。（钟声）我去，就这么干；钟声在招引我。不要听它，邓肯，这是召唤你上天堂或者下地狱的丧钟。（下。）

第二场　同前

麦克白夫人上。

麦克白夫人　酒把他们醉倒了，却提起了我的勇气；浇熄了他们的馋焰，却燃

①　指睡前所喝的牛乳酒。

起了我心头的烈火。听!不要响!这是夜枭在啼声,它正在鸣着丧钟,向人们道凄厉的晚安。他在那儿动手了。门都开着,那两个醉饱的侍卫用鼾声代替他们的守望;我曾经在他们的乳酒里放下麻药,瞧他们熟睡的样子,简直分别不出他们是活人还是死人。

麦克白　(在内)那边是谁?喂!

麦克白夫人　嗳哟!我怕他们已经醒过来了,这件事情却还没有办好;不是罪行本身,而是我们的企图毁了我们。听!我把他们的刀子都放好了;他不会找不到的。倘不是我看他睡着的样子活像我的父亲,我早就自己动手了。我的丈夫!

　　　　　　　　麦克白上。

麦克白　我已经把事情办好了。你没有听见一个声音吗?

麦克白夫人　我听见枭啼和蟋蟀的鸣声。你没有讲过话吗?

麦克白　什么时候?

麦克白夫人　刚才。

麦克白　我下来的时候吗?

麦克白夫人　嗯。

麦克白　听!谁睡在隔壁的房间里?

麦克白夫人　道纳本。

麦克白　(视手)好惨!

麦克白夫人　别发傻,惨什么。

麦克白　一个人在睡梦里大笑,还有一个人喊"杀人啦!"他们把彼此惊醒了;我站定听他们;可是他们念完祷告,又睡着了。

麦克白夫人　是有两个睡在那一间。

麦克白　一个喊,"上帝保佑我们!"一个喊,"阿门!"好像他们看见我高举这一双杀人的血手似的。听着他们惊慌的口气,当他们说过了"上帝保佑我们"以后,我想要说"阿门",却怎么也说不出来。

麦克白夫人　不要把它放在心上。

麦克白　可是我为什么说不出"阿门"两个字来呢?我才是最需要上帝垂恩的,可是"阿门"两个字却哽在我的喉头。

麦克白夫人　我们干这种事,不能尽往这方面想下去;这样想着是会使我们发疯的。

麦克白　我仿佛听见一个声音喊着:"不要再睡了!麦克白已经杀害了睡眠,"那清白的睡眠,把忧虑的乱丝编织起来的睡眠?那日常的死亡,疲劳者的沐浴,受伤的心灵的油膏,大自然的最丰盛的菜肴,生命的盛筵上主要的营养,——

麦克白夫人　你这种话是什么意思?

麦克白　那声音继续向全屋子喊着:"不要再睡了!葛莱密斯已经杀害了睡眠,所以考特将再也得不到睡眠,麦克白将再也得不到睡眠!"

麦克白夫人　谁喊着这样的话?唉,我的爵爷,您这样胡思乱想,是会妨害您的健康的。去拿些水来,把您手上的血迹洗净。为什么您把这两把刀子带了来?它们应该放在那边。把它们拿回去,涂一些血在那两个熟睡的侍卫身上。

麦克白　我不高兴再去了;我不敢回想刚才所干的事,更没有胆量再去看它一眼。

麦克白夫人　意志动摇的人!把刀子给我。睡着的人和死了的人不过和画像一样;只有小儿的眼睛才会害怕画中的魔鬼。要是他还流着血,我就把它涂在那两个侍卫的脸上;因为我们必须让人家瞧着是他们的罪恶。(下。内敲门声。)

麦克白　那打门的声音是从什么地方来的?究竟是怎么一回事,一点点的声音都会吓得我心惊肉跳?这是什么手!嘿!它们要挖出我的眼睛。大洋里所有的水,能够洗净我手上的血迹吗?不,恐怕我这一手的血,倒要把一碧无垠的海水染成一片殷红呢。

　　　　　　　　　麦克白夫人重上。

麦克白夫人　我的两手也跟你的同样颜色了,可是我的心却羞于像你那样变成惨白。(内敲门声)我听见有人打着南面的门;让我们回到自己房间里去;一点点的水就可以替我们泯除痕迹;不是很容易的事吗?你的魄力不知道到哪儿去了。(内敲门声)听!又在那儿打门了。披上你的睡衣,也许人家会来找我们,不要让他们看见我们还没有睡觉。别这样傻头傻脑地呆想了。

麦克白　要想到我所干的事,最好还是忘掉我自己。(内敲门声)用你打门的声音把邓肯惊醒了吧!我希望你能够惊醒他!(同下。)

第三场 同前

内敲门声。一门房上。

门房　门打得这样厉害！要是一个人在地狱里做了管门人，就是拔闩开锁也足够他办的了。(内敲门声)敲，敲，敲！凭着魔鬼的名义，谁在那儿？一定是个囤积粮食的富农，眼看碰上了丰收的年头，就此上了吊。赶快进来吧，多预备几方手帕，这儿是火坑，包你淌一身臭汗。(内敲门声)敲，敲！凭着还有一个魔鬼的名字，是谁在那儿？哼，一定是什么讲起话来暧昧含糊的家伙，他会同时站在两方面，一会儿帮着这个骂那个，一会儿帮着那个骂这个；他曾经为了上帝的缘故，干过不少亏心事，可是他那条暧昧含糊的舌头却不能把他送上天堂去。啊！进来吧，暧昧含糊的家伙。(内敲门声)敲，敲，敲！谁在那儿？哼，一定是什么英国的裁缝，他生前给人做条法国裤还要偷材料①，所以到了这里来。进来吧，裁缝；你可以在这儿烧你的烙铁。(内敲门声)敲，敲；敲个不停！你是什么人？可是这儿太冷，当不成地狱呢。我再也不想做这鬼看门人了。我倒很想放进几个各色各样的人来，让他们经过酒池肉林，一直到刀山火焰上去。(内敲门声)来了，来了！请你记着我这看门的人。(开门。)

麦克德夫及列诺克斯上。

麦克德夫　朋友，你是不是睡得太晚了，所以睡到现在还爬不起来？

门房　不瞒您说：大人，我们昨天晚上喝酒，一直闹到第二遍鸡啼哩；喝酒这一件事，大人，最容易引起三件事情。

麦克德夫　是哪三件事情？

门房　呃，大人，酒糟鼻、睡觉和撒尿。淫欲呢，它挑起来也压下去；它挑起你的春情，可又不让你真的干起来。所以多喝酒，对于淫欲也可以说是个两面派：成全它，又破坏它；捧它的场，又拖它的后腿；鼓励它，又打击它；替它撑腰，又让它站不住脚；结果呢，两面派把它哄睡了，叫它做了一场荒唐的春梦，就溜之大吉了。

麦克德夫　我看昨晚上杯子里的东西就叫你做了一场春梦吧。

① 当时法国裤很紧窄，在这种裤子上偷材料的裁缝，必是老手。

门房　可不是,大爷,让我从来也没这么荒唐过。可我也不是好惹的,依我看,我比它强,我虽然不免给它揪住大腿,可我终究把它摔倒了。

麦克德夫　你的主人起来了没有?

　　　　　　　　　麦克白上。

麦克德夫　我们打门把他吵醒了;他来了。

列诺克斯　早安,爵爷。

麦克白　两位早安。

麦克德夫　爵爷?王上起来了没有?

麦克白　还没有。

麦克德夫　他叫我一早就来叫他;我几乎误了时间。

麦克白　我带您去看他。

麦克德夫　我知道这是您乐意干的事,可是有劳您啦。

麦克白　我们喜欢的工作,可以使我们忘记劳苦。这门里就是。

麦克德夫　那么我就冒昧进去了,因为我奉有王上的命令。(下。)

列诺克斯　王上今天就要走吗?

麦克白　是的,他已经这样决定了。

列诺克斯　昨天晚上刮着很厉害的暴风,我们住的地方,烟囱都给吹了下来;他们还说空中有哀哭的声音,有人听见奇怪的死亡的惨叫,还有人听见一个可怕的声音,预言着将要有一场绝大的纷争和混乱,降临在这不幸的时代。黑暗中出现的凶鸟整整地吵了一个漫漫的长夜;有人说大地都发热而战抖起来了。

麦克白　果然是一个可怕的晚上。

列诺克斯　我的年轻的经验里唤不起一个同样的回忆。

　　　　　　　　　麦克德夫重上。

麦克德夫　啊,可怕!可怕!可怕!不可言喻、不可想像的恐怖!

麦克白
列诺克斯　什么事?

麦克德夫　混乱已经完成了他的杰作!大逆不道的凶手打开了王上的圣殿,把它的生命偷了去了!

麦克白　你说什么?生命?

列诺克斯　你是说陛下吗?

麦克德夫　到他的寝室里去,让一幕惊人的惨剧昏眩你们的视觉吧。不要向我追问;你们自己去看了再说。(麦克白、列诺克斯同下)醒来!醒来!敲起警钟来。杀了人啦!有人在谋反啦!班柯!道纳本!马尔康!醒来!不要贪恋温柔的睡眠?那只是死亡的表象,瞧一瞧死亡的本身吧!起来,起来,瞧瞧世界末日的影子!马尔康!班柯!像鬼魂从坟墓里起来一般,过来瞧瞧这一幕恐怖的景象吧!把钟敲起来!(钟鸣。)

　　　　　　　　　麦克白夫人上。

麦克白夫人　为什么要吹起这样凄厉的号角,把全屋子睡着的人唤醒?说,说!

麦克德夫　啊,好夫人!我不能让您听见我嘴里的消息,它一进到妇女的耳朵里,是比利剑还要难受的。

　　　　　　　　　班柯上。

麦克德夫　啊,班柯!班柯!我们的主上给人谋杀了!

麦克白夫人　嗳哟!什么!在我们的屋子里吗?

班柯　无论在什么地方,都是太惨了。好德夫,请你收回你刚才说过的话,告诉我们没有这么一回事。

　　　　　　　　麦克白及列诺克斯重上。

麦克白　要是我在这件变故发生以前一小时死去,我就可以说是活过了一段幸福的时间;因为从这一刻起,人生已经失去它的严肃的意义,一切都不过是儿戏;荣名和美德已经死了,生命的美酒已经喝完,剩下来的只是一些无味的渣滓,当作酒窖里的珍宝。

　　　　　　　　马尔康及道纳本上。

道纳本　出了什么乱子了?

麦克白　你们还没有知道你们重大的损失;你们的血液的源泉已经切断了,你们的生命的根本已经切断了。

麦克德夫　你们的父王给人谋杀了。

马尔康　啊!给谁谋杀的?

列诺克斯　瞧上去是睡在他房间里的那两个家伙干的事;他们的手上脸上都是血迹;我们从他们枕头底下搜出了两把刀,刀上的血迹也没有揩掉;他们的神色惊惶万分;谁也不能把他自己的生命信托给这种家伙。

麦克白　啊!可是我后悔一时卤莽,把他们杀了。

麦克德夫　你为什么杀了他们？

麦克白　谁能够在惊愕之中保持冷静，在盛怒之中保持镇定，在激于忠愤的时候保持他的不偏不倚的精神？世上没有这样的人吧。我的理智来不及控制我的愤激的忠诚。这儿躺着邓肯，他的白银的皮肤上镶着一缕缕黄金的宝血，他的创巨痛深的伤痕张开了裂口，像是一道道毁灭的门户；那边站着这两个凶手，身上浸润着他们罪恶的颜色，他们的刀上凝结着刺目的血块；只要是一个尚有几分忠心的人，谁不要怒火中烧，替他的主子报仇雪恨？

麦克白夫人　啊，快来扶我进去！

麦克德夫　快来照料夫人。

马尔康　（向道纳本旁白）这是跟我们切身相关的事情，为什么我们一言不发？

道纳本　（向马尔康旁白）我们身陷危境，不可测的命运随时都会吞噬我们，还有什么话好说呢？去吧，我们的眼泪现在还只在心头酝酿呢。

马尔康　（向道纳本旁白）我们的沉重的悲哀也还没有开头呢。

班柯　照料这位夫人。（侍从扶麦克白夫人下）我们这样袒露着身子，不免要受凉，大家且去披了衣服，回头再举行一次会议，详细彻查这一件最残酷的血案的真相。恐惧和疑虑使我们惊惶失措；站在上帝的伟大的指导之下，我一定要从尚未揭发的假面具下面，探出叛逆的阴谋，和它作殊死的奋斗。

麦克德夫　我也愿意作同样的宣告。

众人　我们也都抱着同样的决心。

麦克白　让我们赶快穿上战士的衣服，大家到厅堂里商议去。

众人　很好。（除马尔康、道纳本外均下。）

马尔康　你预备怎么办？我们不要跟他们在一起。假装出一副悲哀的脸，是每一个奸人的拿手好戏。我要到英格兰去。

道纳本　我到爱尔兰去；我们两人各奔前程，对于彼此都是比较安全的办法。我们现在所在的地方，人们的笑脸里都暗藏着利刃；越是跟我们血统相近的人，越是想喝我们的血。

马尔康　杀人的利箭已经射出，可是还没有落下，避过它的目标是我们唯一的活路。所以赶快上马吧；让我们不要斤斤于告别的礼貌，趁着有便就

溜出去；明知没有网开一面的希望，就该及早逃避弋人的罗网。（同下。）

第四场 同前。城堡外

<center>洛斯及一老翁上。</center>

老翁　我已经活了七十个年头，惊心动魄的日子也经过得不少，希奇古怪的事情也看到过不少，可是像这样可怕的夜晚，却还是第一次遇见。

洛斯　啊！好老人家，你看上天好像恼怒人类的行为，在向这流血的舞台发出恐吓。照钟点现在应该是白天了，可是黑夜的魔手却把那盏在天空中运行的明灯遮蔽得不露一丝光亮。难道黑夜已经统治一切，还是因为白昼不屑露面，所以在这应该有阳光遍吻大地的时候，地面上却被无边的黑暗所笼罩？

老翁　这种现象完全是反常的，正像那件惊人的血案一样。在上星期二那天，有一头雄踞在高岩上的猛鹰，被一只吃田鼠的鸱鸮飞来啄死了。

洛斯　还有一件非常怪异可是十分确实的事情，邓肯有几匹躯干俊美、举步如飞的骏马，的确是不可多得的良种，忽然野性大发，撞破了马棚，冲了出来，倔强得不受羁勒，好像要向人类挑战似的。

老翁　据说它们还彼此相食。

洛斯　是的，我亲眼看见这种事情，简直不敢相信自己的眼睛。麦克德夫来了。

<center>麦克德夫上。</center>

洛斯　情况现在变得怎么样啦？

麦克德夫　啊，您没有看见吗？

洛斯　谁干的这件残酷得超乎寻常的罪行已经知道了吗？

麦克德夫　就是那两个给麦克白杀死了的家伙。

洛斯　唉！他们干了这件事可以希望得到什么好处呢？

麦克德夫　他们是受人的指使。马尔康和道纳本，王上的两个儿子，已经偷偷地逃走了，这使他们也蒙上了嫌疑。

洛斯　那更加违反人情了！反噬自己的命根，这样的野心会有什么好结果呢？看来大概王位要让麦克白登上去了。

麦克德夫　他已经受到推举，现在到斯贡即位去了。

洛斯　邓旨的尸体在什么地方？

麦克德夫　已经抬到戈姆基尔，他的祖先的陵墓上。

洛斯　您也要到斯贡去吗？

麦克德夫　不，大哥，我还是到费辅去。

洛斯　好，我要到那里去看看。

麦克德夫　好，但愿您看见那里的一切都是好好的，再会！怕只怕我们的新衣服不及旧衣服舒服哩！

洛斯　再见，老人家。

老翁　上帝祝福您，也祝福那些把恶事化成善事、把仇敌化为朋友的人们！

（各下。）

第 三 幕

第一场　福累斯。宫中一室

　　　　　　　　　班柯上。
班柯　你现在已经如愿以偿了：国王、考特，葛莱密斯，一切符合女巫们的预言；你得到这种富贵的手段恐怕不大正当；可是据说你的王位不能传及子孙，我自己却要成为许多君王的始祖。要是她们的话里也有真理，就像对于你所显示的那样，那么，既然她们所说的话已经在你麦克白身上应验，难道不也会成为对我的启示，使我对未来发生希望吗？可是闭口！不要多说了。
　　　　　喇叭奏花腔。麦克白王冠王服；麦克白夫人后冠后服；
　　　　　　　列诺克斯、洛斯，贵族、贵妇，侍从等上。
麦克白　这儿是我们主要的上宾。
麦克白夫人　要是忘记了请他，那就要成为我们盛筵上绝大的遗憾，一切都要显得寒伧了。
麦克白　将军，我们今天晚上要举行一次隆重的宴会，请你千万出席。
班柯　谨遵陛下命令；我的忠诚永远接受陛下的使唤。
麦克白　今天下午你要骑马去吗？
班柯　是的，陛下。
麦克白　否则我很想请你参加我们今天的会议，贡献我们一些良好的意见，你的老谋胜算，我是一向佩服的；可是我们明天再谈吧。你要骑到很远的地方吗？

班柯　陛下，我想尽量把从现在起到晚餐时候为止这一段的时间在马上销磨过去，要是我的马不跑得快一些，也许要到天黑以后一两小时才能回来。

麦克白　不要误了我们的宴会。

班柯　陛下，我一定不失约。

麦克白　我听说我那两个凶恶的王侄已经分别到了英格兰和爱尔兰，他们不承认他们的残酷的弑父重罪，却到处向人传播离奇荒谬的谣言，可是我们明天再谈吧，有许多重要的国事要等候我们两人共同处理呢。请上马吧；等你晚上回来的时候再会。弗里恩斯也跟着你去吗？

班柯　是，陛下；时间已经不早，我们就要去了。

麦克白　愿你快马飞驰，一路平安。再见。（班柯下）大家请便，各人去干各人的事，到晚上七点钟再聚首吧。为要更能领略到嘉宾满堂的快乐起见，我在晚餐以前，预备一个人独自静息静息；愿上帝和你们同在！（除麦克白及侍从一人外均下）喂，问你一句话。那两个人是不是在外面等候着我的旨意？

侍从　是，陛下，他们就在宫门外面。

麦克白　带他们进来见我。（侍从下）单单做到了这一步还不算什么，总要把现状确定巩固起来才好。我对于班柯怀着深切的恐惧，他的高贵的天性中有一种使我生畏的东西；他是个敢作敢为的人，在他的无畏的精神上，又加上深沉的智虑，指导他的大勇在确有把握的时机行动。除了他以外，我什么人都不怕，只有他的存在却使我惴惴不安，我的星宿给他罩住了，就像凯撒罩住了安东尼的星宿。当那些女巫们最初称我为王的时候，他呵斥她们，叫她们对他说话；她们就像先知似的说他的子孙将相继为王，她们把一顶没有后嗣的王冠戴在我的头上，把一根没有人继承的御杖放在我的手里，然后再从我的手里夺去，我自己的子孙却得不到继承。要是果然是这样，那么我玷污了我的手，只是为了班柯后裔的好处；我为了他们暗杀了仁慈的邓肯；为了他们良心上负着重大的罪疚和不安；我把我的永生的灵魂送给了人类的公敌，只是为了使他们可以登上王座，使班柯的种子登上王座！不，我不能忍受这样的事，宁愿接受命运的挑战！是谁？

<center>侍从率二刺客重上。</center>

麦克白　你现在到门口去，等我叫你再进来。（侍从下）我们不是在昨天谈过

话吗？

刺客甲　回陛下的话，正是。

麦克白　那么好，你们有没有考虑过我的话？你们知道从前都是因为他的缘故，使你们屈身微贱，虽然你们却错怪到我的身上。在上一次我们谈话的中间，我已经把这一点向你们说明白了，我用确凿的证据，指出你们怎样被人操纵愚弄、怎样受人牵制压抑、人家对你们是用怎样的手段、这种手段的主动者是谁以及一切其他的种种，所有这些都可以使一个半痴的、疯癫的人恍然大悟地说，"这些都是班柯干的事。"

刺客甲　我们已经蒙陛下开示过了。

麦克白　是的，而且我还要更进一步，这就是我们今天第二次谈话的目的。你们难道有那样的好耐性，能够忍受这样的屈辱吗？他的铁手已经快要把你们压下坟墓里去，使你们的子孙永远做乞丐，难道你们就这样虔敬，还要叫你们替这个好人和他的子孙祈祷吗？

刺客甲　陛下，我们是人总有人气。

麦克白　嗯，按说，你们也算是人，正像家狗、野狗、猎狗、叭儿狗、狮子狗、杂种狗、癞皮狗，统称为狗一样；它们有的跑得快，有的跑得慢，有的狡猾，有的可以看门，有的可以打猎，各自按照造物赋与它们的本能而分别价值的高下，在笼统的总称底下得到特殊的名号；人类也是一样。要是你们在人类的行列之中，并不属于最卑劣的一级，那么说吧，我就可以把一件事情信托你们，你们照我的话干了以后，不但可以除去你们的仇人，而且还可以永远受我的眷宠；他一天活在世上，我的心病一天不能痊愈。

刺客乙　陛下，我久受世间无情的打击和虐待，为了向这世界发泄我的怨恨起见，我什么事都愿意干。

刺客甲　我也这样，一次次的灾祸逆运，使我厌倦于人世，我愿意拿我的生命去赌博，或者从此交上好运，或者了结我的一生。

麦克白　你们两人都知道班柯是你们的仇人。

刺客乙　是的，陛下。

麦克白　他也是我的仇人；而且他是我的肘腋之患，他的存在每一分钟都深深威胁着我生命的安全；虽然我可以老实不客气地运用我的权力，把他从我的眼前铲去，而且只要说一声"这是我的意旨"就可以交代过去。可是我却还不能就这么干，因为他有几个朋友同时也是我的朋友，我不能

招致他们的反感,即使我亲手把他打倒,也必须假意为他的死亡悲泣;所以我只好借重你们两人的助力,为了许多重要的理由,把这件事情遮过一般人的眼睛。

刺客乙　陛下,我们一定照您的命令做去。

刺客甲　即使我们的生命——

麦克白　你们的勇气已经充分透露在你们的神情之间。最迟在这一小时之内,我就可以告诉你们在什么地方埋伏,等看准机会,再通知你们在什么时间动手;因为这件事情一定要在今晚干好,而且要离开王宫远一些,你们必须记住不能把我牵涉在内;同时为了免得留下枝节起见,你们还要把跟在他身边的他的儿子弗里恩斯也一起杀了,他们父子两人的死,对于我是同样重要的,必须让他们同时接受黑暗的命运。你们先下去决定一下;我就来看你们。

刺客乙　我们已经决定了,陛下。

麦克白　我立刻就会来看你们;你们进去等一会儿。(二刺客下)班柯,你的命运已经决定,你的灵魂要是找得到天堂的话,今天晚上你就该找到了。(下。)

第二场　同前。宫中另一室

麦克白夫人及一仆人上。

麦克白夫人　班柯已经离开宫廷了吗?

仆人　是,娘娘,可是他今天晚上就要回来的。

麦克白夫人　你去对王上说,我要请他允许我跟他说几句话。

仆人　是,娘娘。(下。)

麦克白夫人　费尽了一切,结果还是一无所得,我们的目的虽然达到,却一点不感觉满足。要是用毁灭他人的手段,使自己置身在充满着疑虑的欢娱里,那么还不如那被我们所害的人,倒落得无忧无虑。

麦克白上。

麦克白夫人　啊,我的主!您为什么一个人孤零零的,让最悲哀的幻想做您的伴侣,把您的思想念念不忘地集中在一个已死者的身上?无法挽回的事,只好听其自然;事情干了就算了。

麦克白　我们不过刺伤了蛇身,却没有把它杀死,它的伤口会慢慢平复过来,再用它的原来的毒牙向我们的暴行复仇。可是让一切秩序完全解体,让活人、死人都去受罪吧,为什么我们要在忧虑中进餐,在每夜使我们惊恐的恶梦的谑弄中睡眠呢?我们为了希求自身的平安,把别人送下坟墓里去享受永久的平安,可是我们的心灵却把我们磨折得没有一刻平静的安息,使我们觉得还是跟已死的人在一起,倒要幸福得多了。邓肯现在睡在他的坟墓里;经过了一场人生的热病,他现在睡得好好的,叛逆已经对他施过最狠毒的伤害,再没有刀剑、毒药、内乱、外患,可以加害于他了。

麦克白夫人　算了算了,我的好丈夫,把您的烦恼的面孔收起;今天晚上您必须和颜悦色地招待您的客人。

麦克白　正是,亲人;你也要这样。尤其请你对班柯曲意殷勤,用你的眼睛和舌头给他特殊的荣宠,我们的地位现在还没有巩固,我们虽在阿谀逢迎的人流中浸染周旋,却要保持我们的威严,用我们的外貌遮掩着我们的内心,不要给人家窥破。

麦克白夫人　您不要多想这些了。

麦克白　啊!我的头脑里充满着蝎子,亲爱的妻子;你知道班柯和他的弗里恩斯尚在人间。

麦克白夫人　可是他们并不是长生不死的。

麦克白　那还可以给我几分安慰,他们是可以伤害的;所以你快乐起来吧。在蝙蝠完成它黑暗中的飞翔以前,在振翅而飞的甲虫应答着赫卡忒的呼召,用嗡嗡的声音摇响催眠的晚钟以前,将要有一件可怕的事情干完。

麦克白夫人　是什么事情?

麦克白　你暂时不必知道,最亲爱的宝贝,等事成以后,你再鼓掌称快吧。来,使人盲目的黑夜,遮住可怜的白昼的温柔的眼睛,用你的无形的毒手,毁除那使我畏惧的重大的绊脚石吧!天色在朦胧起来,乌鸦都飞回到昏暗的林中;一天的好事开始沉沉睡去,黑夜的罪恶的使者却在准备攫捕他们的猎物。我的话使你惊奇;可是不要说话;以不义开始的事情,必须用罪恶使它巩固。跟我来。(同下。)

第三场 同前。苑囿，有一路通王宫

<center>三刺客上。</center>

刺客甲 可是谁叫你来帮我们的？

刺客丙 麦克白。

刺客乙 我们可以不必对他怀疑，他已经把我们的任务和怎样动手的方法都指示给我们了，跟我们得到的命令相符。

刺客甲 那么就跟我们站在一起吧。西方还闪耀着一线白昼的余辉；晚归的行客现在快马加鞭，要来找寻宿处了；我们守候的目标已经在那儿向我们走近。

刺客丙 听！我听见马蹄声。

班柯 （在内）喂，给我们一个火把！

刺客乙 一定是他；别的客人们都已经到了宫里了。

刺客甲 他的马在兜圈子。

刺客丙 差不多有一哩路；可是他正像许多人一样，常常把从这儿到宫门口的这一条路作为他们的走道。

刺客乙 火把，火把！

刺客丙 是他。

刺客甲 准备好。

<center>班柯及弗里恩斯持火炬上。</center>

班柯 今晚恐怕要下雨。

刺客甲 让它下吧。（刺客等向班柯攻击。）

班柯 啊，阴谋！快逃，好弗里恩斯，逃，逃，逃！你也许可以替我报仇。啊奴才！（死。弗里恩斯逃去。）

刺客丙 谁把火灭了？

刺客甲 不应该灭火吗？

刺客丙 只有一个人倒下；那儿子逃去了。

刺客乙 我们工作的重要一部分失败了。

刺客甲 好，我们回去报告我们工作的结果吧。（同下。）

第四场 同前。宫中大厅

厅中陈设筵席。麦克白、麦克白夫人、
洛斯、列诺克斯、群臣及侍从等上。

麦克白　大家按着各人自己的品级坐下来;总而言之一句话,我竭诚欢迎你们。

群臣　谢谢陛下的恩典。

麦克白　我自己将要跟你们在一起,做一个谦恭的主人,我们的主妇现在还坐在她的宝座上,可是我就要请她对你们殷勤招待。

麦克白夫人　陛下,请您替我向我们所有的朋友们表示我的欢迎的诚意吧。

刺客甲上,至门口。

麦克白　瞧,他们用诚意的感谢答复你了;两方面已经各得其平。我将要在这儿中间坐下来。大家不要拘束,乐一个畅快;等会儿我们就要合席痛饮一巡。(至门口)你的脸上有血。

刺客甲　那么它是班柯的。

麦克白　我宁愿你站在门外,不愿他置身室内。你们已经把他结果了吗?

刺客甲　陛下,他的咽喉已经割破了;这是我干的事。

麦克白　你是一个最有本领的杀人犯;可是谁杀死了弗里恩斯,也一样值得夸奖;要是你也把他杀了,那你才是一个无比的好汉。

刺客甲　陛下,弗里恩斯逃走了。

麦克白　我的心病本来可以痊愈,现在它又要发作了;我本来可以像大理石一样完整,像岩石一样坚固,像空气一样广大自由,现在我却被恼人的疑惑和恐惧所包围拘束。可是班柯已经死了吗?

刺客甲　是,陛下;他安安稳稳地躺在一条泥沟里,他的头上刻着二十道伤痕,最轻的一道也可以致他死命。

麦克白　谢天谢地。大蛇躺在那里;那逃走了的小虫,将来会用它的毒液害人,可是现在它的牙齿还没有长成。走吧,明天再来听候我的旨意。(刺客甲下。)

麦克白夫人　陛下,您还没有劝过客;宴会上倘没有主人的殷勤招待,那就不是在请酒,而是在卖酒;这倒不如待在自己家里吃饭来得舒适呢。既然

出来作客，在席面上最让人开胃的就是主人的礼节，缺少了它，那就会使合席失去了兴致的。

麦克白　亲爱的，不是你提起，我几乎忘了！来，请放量醉饱吧，愿各位胃纳健旺，身强力壮！

列诺克斯　陛下请安坐。

　　　　　　　　班柯鬼魂上，坐在麦克白座上。

麦克白　要是班柯在座，那么全国的英俊，真可以说是荟集于一堂了；我宁愿因为他的疏忽而嗔怪他，不愿因为他遭到什么意外而为他惋惜。

洛斯　陛下，他今天失约不来，是他自己的过失。请陛下上坐，让我们叨陪末席。

麦克白　席上已经坐满了。

列诺克斯　陛下，这儿是给您留着的一个位置。

麦克白　什么地方？

列诺克斯　这儿，陛下。什么事情使陛下这样变色？

麦克白　你们哪一个人干了这件事？

群臣　什么事，陛下？

麦克白　你不能说这是我干的事；别这样对我摇着你的染着血的头发。

洛斯　各位大人，起来；陛下病了。

麦克白夫人　坐下，尊贵的朋友们，王上常常这样，他从小就有这种毛病。请各位安坐吧；他的癫狂不过是暂时的，一会儿就会好起来。要是你们太注意了他，他也许会动怒，发起狂来更加厉害；尽管自己吃喝，不要理他吧。你是一个男子吗？

麦克白　噢，我是一个堂堂男子，可以使魔鬼胆裂的东西，我也敢正眼瞧着它。

麦克白夫人　啊，这倒说得不错！这不过是你的恐惧所描绘出来的一幅图画；正像你所说的那柄引导你去行刺邓肯的空中的匕首一样。啊！要是在冬天的火炉旁，听一个妇女讲述她的老祖母告诉她的故事的时候，那么这种情绪的冲动、恐惧的伪装，倒是非常合适的。不害羞吗？你为什么扮这样的怪脸？说到底，你瞧着的不过是一张凳子罢了。

麦克白　你瞧那边！瞧！瞧！瞧！你怎么说？哼，我什么都不在乎。要是你会点头，你也应该会说话。要是殡舍和坟墓必须把我们埋葬了的人送回

世上,那么鸢鸟的胃囊将要变成我们的坟墓了。(鬼魂隐去。)

麦克白夫人 什么!你发了疯,把你的男子气都失掉了吗?

麦克白 要是我现在站在这儿,那么刚才我明明瞧见他。

麦克白夫人 呸!不害羞吗?

麦克白 在人类不曾制定法律保障公众福利以前的古代,杀人流血是不足为奇的事;即使在有了法律以后,惨不忍闻的谋杀事件,也随时发生。从前的时候,一刀下去,当场毙命,事情就这样完结了;可是现在他们却会从坟墓中起来,他们的头上戴着二十件谋杀的重罪,把我们推下座位。这种事情是比这样一件谋杀案更奇怪的。

麦克白夫人 陛下,您的尊贵的朋友们都因为您不去陪他们而十分扫兴哩。

麦克白 我忘了。不要对我惊诧,我的最尊贵的朋友们;我有一种怪病,认识我的人都知道那是不足为奇的。来,让我们用这一杯酒表示我们的同心永好,祝各位健康!你们干了这一杯,我就坐下。给我拿些酒来,倒得满满。我为今天在座众人的快乐,还要为我们亲爱的缺席的朋友班柯尽此一杯;要是他也在这儿就好了!来,为大家、为他,请干杯,请各位为大家的健康干一杯。

群臣 敢不从命。

<center>班柯鬼魂重上。</center>

麦克白 去!离开我的眼前!让土地把你藏匿了!你的骨髓已经枯竭,你的血液已经凝冷;你那向人瞪着的眼睛也已经失去了光彩。

麦克白夫人 各位大人,这不过是他的旧病复发,没有什么别的缘故;害各位扫兴,真是抱歉得很。

麦克白 别人敢做的事,我都敢:无论你用什么形状出现,像粗暴的俄罗斯大熊也好,像披甲的犀牛、舞爪的猛虎也好,只要不是你现在的样子,我的坚定的神经决不会起半分战栗;或者你现在死而复活,用你的剑向我挑战,要是我会惊惶胆怯,那么你就可以宣称我是一个少女怀抱中的婴孩。去,可怕的影子!虚妄的揶揄,去!(鬼魂隐去)嘿,他一去,我的勇气又恢复了。请你们安坐吧。

麦克白夫人 你这样疯疯癫癫的,已经打断了众人的兴致,扰乱了今天的良会。

麦克白 难道碰到这样的事,能像飘过夏天的一朵浮云那样不叫人吃惊吗?

我吓得面无人色,你们眼看着这样的怪象,你们的脸上却仍然保持着天
然的红润,这才怪哩。
洛斯 什么怪象,陛下?
麦克白夫人 请您不要对他说话;他越来越疯了;你们多问了他,他会动怒
的。对不起,请各位还是散席了吧;大家不必推先让后,请立刻就去,
晚安!
列诺克斯 晚安;愿陛下早复健康!
麦克白夫人 各位晚安!(群臣及侍从等下。)
麦克白 流血是免不了的;他们说,流血必须引起流血。据说石块曾经自己
转动,树木曾经开口说话;鸦鹊的鸣声里曾经泄露过阴谋作乱的人。夜
过去了多少了?
麦克白夫人 差不多到了黑夜和白昼的交界,分别不出是昼是夜来。
麦克白 麦克德夫藐视王命,拒不奉召,你看怎么样?
麦克白夫人 你有没有差人去叫过他?
麦克白 我偶然听人这么说;可是我要差人去唤他。他们这一批人家里谁都
有一个被我买通的仆人,替我窥探他们的动静。我明天要趁早去访那三
个女巫,听她们还有什么话说;因为我现在非得从最妖邪的恶魔口中知
道我的最悲惨的命运不可。为了我自己的好处,只好把一切置之不顾。
我已经两足深陷于血泊之中,要是不再涉血前进,那么回头的路也是同
样使人厌倦的。我想起了一些非常的计谋,必须不等斟酌就迅速实行。
麦克白夫人 一切有生之伦,都少不了睡眠的调剂,可是你还没有好好睡过。
麦克白 来,我们睡去。我的疑鬼疑神,出乖露丑,都是因为未经磨炼、心怀
恐惧的缘故;我们干这事太缺少经验了。(同下。)

第五场 荒原

<center>雷鸣。三女巫上,与赫卡忒相遇。</center>

女巫甲 嗳哟!赫卡忒!您在发怒哩。
赫卡忒 我不应该发怒吗,你们这些放肆大胆的丑婆子?你们怎么敢用哑谜
和有关生死的秘密和麦克白打交道;我是你们魔法的总管,一切的灾祸
都由我主持支配,你们却不通知我一声,让我也来显一显我们的神通?

而且你们所干的事,都只是为了一个刚愎自用、残忍狂暴的人;他像所有的世人一样,只知道自己的利益,一点不是对你们存着什么好意。可是现在你们必须补赎你们的过失;快去,天明的时候,在阿契隆①的地坑附近会我,他将要到那边来探询他的命运;把你们的符咒、魔蛊和一切应用的东西预备齐整。不得有误。我现在乘风而去,今晚我要用整夜的工夫,布置出一场悲惨的结果;在正午以前,必须完成大事。月亮角上挂着一颗湿淋淋的露珠,我要在它没有堕地以前把它摄取,用魔术提炼以后,就可以凭着它呼灵唤鬼,让种种虚妄的幻影迷乱他的本性;他将要藐视命运,唾斥死生,超越一切的情理,排弃一切的疑虑,执着他的不可能的希望;你们都知道自信是人类最大的仇敌。(内歌声,"来吧,来吧,……")听!他们在叫我啦;我的小精灵们,瞧,他们坐在云雾之中,在等着我呢。(下。)

女巫甲　来,我们赶快,她就要回来的。(下。)

第六场　福累斯。宫中一室

列诺克斯及另一贵族上。

列诺克斯　我以前的那些话只是叫你听了觉得对劲,那些话是还可以进一步解释的;我只觉得事情有些古怪。仁厚的邓肯被麦克白所哀悼;邓肯是已经死去的了。勇敢的班柯不该在深夜走路,您也许可以说——要是您愿意这么说的话,他是被弗里恩斯杀死的,因为弗里恩斯已经逃匿无踪;人总不应该在夜深的时候走路。哪一个人不以为马尔康和道纳本杀死他们仁慈的父亲,是一件多么惊人的巨变?万恶的行为!麦克白为了这件事多么痛心;他不是乘着一时的忠愤,把那两个酗酒贪睡的溺职卫士杀了吗?那件事干得不是很忠勇的吗?嗯,而且也干得很聪明;因为要是人家听见他们抵赖他们的罪状,谁都会怒从心起的。所以我说,他把一切事情处理得很好;我想要是邓肯的两个儿子也给他拘留起来——上天保佑他们不会落在他的手里——他们就会知道向自己的父亲行弑,必须受到怎样的报应;弗里恩斯也是一样。可是这些话别提啦,我听说麦

① 阿契隆(Acheron),本为希腊神话中的一条冥河,这里借指地狱。

克德夫因为出言不逊,又不出席那暴君的宴会,已经受到贬辱。您能够告诉我他现在在什么地方吗?

贵族　被这暴君篡逐出亡的邓肯世子现在寄身在英格兰宫廷之中,谦恭的爱德华对他非常优待,一点不因为他处境颠危而减削了敬礼。麦克德夫也到那里去了,他的目的是要请求贤明的英王协力激励诺森伯兰和好战的西华德,使他们出兵相援,凭着上帝的意旨帮助我们恢复已失的自由,使我们仍旧能够享受食桌上的盛馔和酣畅的睡眠,不再畏惧宴会中有沾血的刀剑,让我们能够一方面输诚效忠,一方面安受爵赏而心无疑虑;这一切都是我们现在所渴望而求之不得的。这一个消息已经使我们的王上大为震怒,他正在那儿准备作战了。

列诺克斯　他有没有差人到麦克德夫那儿去?

贵族　他已经差人去过了;得到的回答是很干脆的一句:"老兄,我不去。"那个恼怒的使者转身就走,嘴里好像叽咕着说,"你给我这样的答复,看着吧,你一定会自食其果。"

列诺克斯　那很可以叫他留心留心远避当前的祸害。但愿什么神圣的天使飞到英格兰的宫廷里,预先替他把信息传到那儿;让上天的祝福迅速回到我们这一个在毒手压制下备受苦难的国家!

贵族　我愿意为他祈祷。(同下。)

第 四 幕

第一场　山洞。中置沸釜

　　　　　　　　雷鸣。三女巫上。

女巫甲　斑猫已经叫过三声。
女巫乙　刺猬已经啼了四次。
女巫丙　怪鸟在鸣啸:时候到了,时候到了。
女巫甲　绕釜环行火融融,
　　　　毒肝腐脏实其中。
　　　　蛤蟆蛰眠寒石底,
　　　　三十一日夜相继;
　　　　汗出淋漓化毒浆,
　　　　投之鼎釜沸为汤。
众巫　（合）不惮辛劳不惮烦!
　　　　釜中沸沫已成澜。
女巫乙　沼地蟒蛇取其肉,
　　　　脔以为片煮至熟;
　　　　蝾螈之目青蛙趾,
　　　　蝙蝠之毛犬之齿,
　　　　蝮舌如叉蚯蚓刺,
　　　　蜥蜴之足枭之翅,
　　　　炼为毒蛊鬼神惊,

　　　　　　扰乱人世无安宁。
众巫　（合）不惮辛劳不惮烦，
　　　　　　釜中沸沫已成澜。
女巫丙　豺狼之牙巨龙鳞，
　　　　千年巫尸貌狰狞；
　　　　海底抉出鲨鱼胃，
　　　　夜掘毒芹根块块；
　　　　杀犹太人摘其肝，
　　　　剖山羊胆汁潺潺；
　　　　雾黑云深月蚀时，
　　　　潜携斤斧劈杉枝；
　　　　娼妇弃儿死道间，
　　　　断指持来血尚殷；
　　　　土耳其鼻鞑靼唇，
　　　　烈火糜之煎作羹；
　　　　猛虎肝肠和鼎内，
　　　　炼就妖丹成一味。
众巫　（合）不惮辛劳不惮烦，
　　　　　　釜中沸沫已成澜。
女巫乙　炭火将残蛊将成，
　　　　猩猩滴血蛊方凝。

　　　　　　　　赫卡忒上。

赫卡忒　善哉尔曹功不浅，
　　　　颁赏酬劳利泽遍。
　　　　于今绕釜且歌吟，
　　　　大小妖精成环形，
　　　　摄人魂魄荡人心。（音乐，众巫唱幽灵之歌。）
女巫乙　拇指怦怦动，
　　　　必有恶人来；
　　　　既来皆不拒，
　　　　洞门敲自开。

麦克白上。

麦克白　啊，你们这些神秘的幽冥的夜游的妖婆子！你们在干什么？

众巫　（合）一件没有名义的行动。

麦克白　凭着你们的法术，我吩咐你们回答我，不管你们的秘法是从哪里得来的。即使你们放出狂风，让它们向教堂猛击；即使汹涌的波涛会把航海的船只颠覆吞噬；即使谷物的叶片会倒折在田亩上，树木会连根拔起；即使城堡会向它们的守卫者的头上倒下；即使宫殿和金字塔都会倾圮；即使大自然所孕育的一切灵奇完全归于毁灭，连"毁灭"都感到手软了，我也要你们回答我的问题。

女巫甲　说。

女巫乙　你问吧。

女巫丙　我们可以回答你。

女巫甲　你愿意从我们嘴里听到答复呢，还是愿意让我们的主人们回答你？

麦克白　叫他们出来；让我见见他们。

女巫甲　母猪九子食其豚，
　　　　血浇火上焰生腥；
　　　　杀人恶犯上刑场，
　　　　汗脂投火发凶光。

众巫　（合）鬼王鬼卒火中来，
　　　　现形作法莫惊猜。

　　　　　　雷鸣。第一幽灵出现，为一戴盔之头。

麦克白　告诉我，你这不知名的力量——

女巫甲　他知道你的心事；听他说，你不用开口。

第一幽灵　麦克白！麦克白！麦克白！留心麦克德夫；留心费辅爵士。放我回去。够了。（隐入地下。）

麦克白　不管你是什么精灵，我感谢你的忠言警告；你已经一语道破了我的忧虑。可是再告诉我一句话——

女巫甲　他是不受命令的。这儿又来了一个，比第一个法力更大。

　　　　　　雷鸣。第二幽灵出现，为一流血之小儿。

第二幽灵　麦克白！麦克白！麦克白！——

麦克白　我要是有三只耳朵，我的三只耳朵都会听着你。

第二幽灵　你要残忍、勇敢、坚决；你可以把人类的力量付之一笑，因为没有一个妇人所生下的人可以伤害麦克白。(隐入地下。)

麦克白　那么尽管活下去吧，麦克德夫；我何必惧怕你呢？可是我要使确定的事实加倍确定，从命运手里接受切实的保证。我还是要你死，让我可以斥胆怯的恐惧为虚妄，在雷电怒作的夜里也能安心睡觉。

　　　　　雷鸣。第三幽灵出现，为一戴王冠之小儿，手持树枝。

麦克白　这升起来的是什么，他的模样像是一个王子，他的幼稚的头上还戴着统治的荣冠？

众巫　静听，不要对它说话。

第三幽灵　你要像狮子一样骄傲而无畏，不要关心人家的怨怒，也不要担忧有谁在算计你。麦克白永远不会被人打败，除非有一天勃南的树林会冲着他向邓西嫩高山移动。(隐入地下。)

麦克白　那是决不会有的事；谁能够命令树木，叫它从泥土之中拔起它的深根来呢？幸运的预兆！好！勃南的树林不会移动，叛徒的举事也不会成功，我们巍巍高位的麦克白将要尽其天年，在他寿数告终的时候奄然物化。可是我的心还在跳动着想要知道一件事情；告诉我，要是你们的法术能够解释我的疑惑，班柯的后裔会不会在这一个国土上称王？

众巫　不要追问下去了。

麦克白　我一定要知道究竟；要是你们不告诉我，愿永久的咒诅降在你们身上！告诉我。为什么那口釜沉了下去？这是什么声音？(高音笛声。)

女巫甲　出来！

女巫乙　出来！

女巫丙　出来！

众巫　(合)一见惊心，魂魄无主；

　　　　如影而来：如影而去。

　　　作国王装束者八人次第上；最后一人持镜；班柯鬼魂随其后。

麦克白　你太像班柯的鬼魂了；下去！你的王冠刺痛了我的眼珠。怎么，又是一个戴着王冠的，你的头发也跟第一个一样。第三个又跟第二个一样。该死的鬼婆子！你们为什么让我看见这些人？第四个！跳出来吧，我的眼睛！什么！这一连串戴着王冠的，要到世界末日才会完结吗？又是一个？第七个！我不想再看了。可是第八个又出现了，他拿着一面镜

子,我可以从镜子里面看见许许多多戴王冠的人;有几个还拿着两个金球,三根御杖。可怕的景象!啊,现在我知道这不是虚妄的幻象,因为血污的班柯在向我微笑,用手指点着他们,表示他们就是他的子孙。(众幻影消灭)什么!真是这样吗?

女巫甲　嗯,这一切都是真的;可是麦克白为什么这样呆若木鸡?来,姊妹们,让我们鼓舞鼓舞他的精神,用最好的歌舞替他消愁解闷。我先用魔法使空中奏起乐来,你们就挽成一个圈子团团跳舞,让这位伟大的君王知道,我们并没有怠慢他。(音乐。众女巫跳舞,舞毕与赫卡忒俱隐去。)

麦克白　她们在哪儿?去了?愿这不祥的时辰在日历上永远被人咒诅!外面有人吗?进来!

　　　　　　　　列诺克斯上。

列诺克斯　陛下有什么命令?

麦克白　你看见那三个女巫吗?

列诺克斯　没有,陛下。

麦克白　她们没有打你身边过去吗?

列诺克斯　确实没有,陛下。

麦克白　愿她们所驾乘的空气都化为毒雾,愿一切相信她们言语的人都永堕沉沦!我方才听见奔马的声音,是谁经过这地方?

列诺克斯　启禀陛下,刚才有两三个使者来过,向您报告麦克德夫已经逃奔英格兰去了。

麦克白　逃奔英格兰去了!

列诺克斯　是,陛下。

麦克白　时间,你早就料到我的狠毒的行为,竟抢先了一着;要追赶上那飞速的恶念,就得马上见诸行动;从这一刻起,我心里一想到什么,便要立刻把它实行,没有迟疑的余地;我现在就要用行动表示我的意志——想到便下手。我要去突袭麦克德夫的城堡;把费辅攫取下来;把他的妻子儿女和一切跟他有血缘之亲的不幸的人们一齐杀死。我不能像一个傻瓜似的只会空口说大话;我必须趁着我这一个目的还没有冷淡下来以前把这件事干好。可是我不想再看见什么幻象了!那几个使者呢?来,带我去见见他们。(同下。)

第二场　费辅。麦克德夫城堡

麦克德夫夫人、麦克德夫子及洛斯上。

麦克德夫夫人　他干了什么事,要逃亡国外?

洛斯　您必须安心忍耐,夫人。

麦克德夫夫人　他可没有一点忍耐;他的逃亡全然是发疯。我们的行为本来是光明坦白的,可是我们的疑虑却使我们成为叛徒。

洛斯　您还不知道他的逃亡究竟是明智的行为还是无谓的疑虑。

麦克德夫夫人　明智的行为!他自己高飞远走,把他的妻子儿女、他的宅第尊位,一齐丢弃不顾,这算是明智的行为吗?他不爱我们;他没有天性之情;鸟类中最微小的鹪鹩也会奋不顾身,和鸱鸮争斗,保护它巢中的众雏。他心里只有恐惧没有爱;也没有一点智慧,因为他的逃亡是完全不合情理的。

洛斯　好嫂子,请您抑制一下自己;讲到尊夫的为人,那么他是高尚明理而有识见的,他知道应该怎样见机行事。我不敢多说什么;现在这种时世太冷酷无情了,我们自己还不知道,就已经蒙上了叛徒的恶名;一方面恐惧流言,一方面却不知道为何而恐惧,就像在一个风波险恶的海上漂浮,全没有一定的方向。现在我必须向您告辞;不久我会再到这儿来。最恶劣的事态总有一天告一段落,或者逐渐恢复原状。我的可爱的侄儿,祝福你!

麦克德夫夫人　他虽然有父亲,却和没有父亲一样。

洛斯　我要是再逗留下去,才真是不懂事的傻子,既会叫人家笑话我不像个男子汉,还要连累您心里难过;我现在立刻告辞了。(下。)

麦克德夫夫人　小子,你爸爸死了;你现在怎么办?你预备怎样过活?

麦克德夫子　像鸟儿一样过活,妈妈。

麦克德夫夫人　什么!吃些小虫儿、飞虫儿吗?

麦克德夫子　我的意思是说,我得到些什么就吃些什么,正像鸟儿一样。

麦克德夫夫人　可怜的鸟儿!你从来不怕有人张起网儿、布下陷阱,捉了你去哩。

麦克德夫子　我为什么要怕这些,妈妈?他们是不会算计可怜的小鸟的。我

的爸爸并没有死,虽然您说他死了。

麦克德夫夫人　不,他真的死了。你没了父亲怎么好呢?

麦克德夫子　您没了丈夫怎么好呢?

麦克德夫夫人　嘿,我可以到随便哪个市场上去买二十个丈夫回来。

麦克德夫子　那么您买了他们回来,还是要卖出去的。

麦克德夫夫人　这刁钻的小油嘴;可也亏你想得出来。

麦克德夫子　我的爸爸是个反贼吗,妈妈?

麦克德夫夫人　嗯,他是个反贼。

麦克德夫子　怎么叫做反贼?

麦克德夫夫人　反贼就是起假誓扯谎的人。

麦克德夫子　凡是反贼都是起假誓扯谎的吗?

麦克德夫夫人　起假誓扯谎的人都是反贼,都应该绞死。

麦克德夫子　起假誓扯谎的都应该绞死吗?

麦克德夫夫人　都应该绞死。

麦克德夫子　谁去绞死他们呢?

麦克德夫夫人　那些正人君子。

麦克德夫子　那么那些起假誓扯谎的都是些傻瓜,他们有这许多人,为什么不联合起来打倒那些正人君子,把他们绞死了呢?

麦克德夫夫人　嗳哟,上帝保佑你,可怜的猴子!可是你没了父亲怎么好呢?

麦克德夫子　要是他真的死了,您会为他哀哭的;要是您不哭,那是一个好兆,我就可以有一个新的爸爸了。

麦克德夫夫人　这小油嘴真会胡说!

一使者上。

使者　祝福您,好夫人!您不认识我是什么人,可是我久闻夫人的令名,所以特地前来,报告您一个消息。我怕夫人目下有极大的危险,要是您愿意接受一个微贱之人的忠告,那么还是离开此地,赶快带着您的孩子们避一避的好。我这样惊吓着您,已经是够残忍的了;要是有人再要加害于您,那真是太没有人道了,可是这没人道的事儿快要落到您头上了。上天保佑您!我不敢多耽搁时间。(下。)

麦克德夫夫人　叫我逃到哪儿去呢?我没有做过害人的事。可是我记起来了,我是在这个世上,这世上做了恶事才会被人恭维赞美,做了好事反会

被人当作危险的傻瓜;耶么,唉!我为什么还要用这种婆子气的话替自己辩护,说是我没有做过害人的事呢?

<center>刺客等上。</center>

麦克德夫夫人　这些是什么人?

众刺客　你的丈夫呢?

麦克德夫夫人　我希望他是在光天化日之下你们这些鬼东西不敢露脸的地方。

刺客　他是个反贼。

麦克德夫子　你胡说,你这蓬头的恶人!

刺客　什么!你这叛徒的孽种!(刺麦克德夫子。)

麦克德夫子　他杀死我了,妈妈;您快逃吧!(死。麦克德夫夫人呼"杀了人啦。"下,众刺客追下。)

第三场　英格兰。王宫前

<center>马尔康及麦克德夫上。</center>

马尔康　让我们找一处没有人踪的树荫,在那里把我们胸中的悲哀痛痛快快地哭个干净吧。

麦克德夫　我们还是紧握着利剑,像好汉子似的卫护我们被蹂躏的祖国吧。每一个新的黎明都听得见新孀的寡妇在哭泣,新失父母的孤儿在号啕,新的悲哀上冲霄汉,发出凄厉的回声,就像哀悼苏格兰的命运,替她奏唱挽歌一样。

马尔康　我相信的事就叫我痛哭,我知道的事就叫我相信;我只要有机会效忠祖国,也愿意尽我的力量。您说的话也许是事实。一提起这个暴君的名字,就使我们切齿腐舌。可是他曾经过正直的名声;您对他也有很好的交情;他也还没有加害于您。我虽然年轻识浅,可是您也许可以利用我向他邀功求赏,把一头柔弱无罪的羔羊向一个愤怒的天神献祭,不失为一件聪明的事。

麦克德夫　我不是一个奸诈小人。

马尔康　麦克白却是的。在尊严的王命之下,忠实仁善的人也许不得不背着天良行事。可是我必须请您原谅;您的忠诚的人格决不会因为我用小人

之心去测度它而发生变化；最光明的天使也许会堕落，可是天使总是光明的；虽然小人全都貌似忠良，可是忠良的一定仍然不失他的本色。

麦克德夫　我已经失去我的希望。

马尔康　也许正是这一点刚才引起了我的怀疑。您为什么不告而别，丢下您的妻子儿女，您那些宝贵的骨肉、爱情的坚强的联系，让她们担惊受险呢？请您不要把我的多心引为耻辱，为了我自己的安全，我不能不这样顾虑。不管我心里怎样想，也许您真是一个忠义的汉子。

麦克德夫　流血吧，流血吧，可怜的国家！不可一世的暴君，奠下你的安若泰山的基业吧，因为正义的力量不敢向你诛讨！戴着你那不义的王冠吧，这是你的已经确定的名分；再会，殿下；即使把这暴君掌握下的全部土地一起给我，再加上富庶的东方，我也不愿做一个像你所猜疑我那样的奸人。

马尔康　不要生气；我说这样的话，并不是完全为了不放心您。我想我们的国家呻吟在虐政之下，流泪、流血，每天都有一道新的伤痕加在旧日的疮痍之上；我也想到一定有许多人愿意为了我的权利奋臂而起，就在友好的英格兰这里，也已经有数千义士愿意给我助力；可是虽然这样说，要是我有一天能够把暴君的头颅放在足下践踏，或者把它悬挂在我的剑上：我的可怜的祖国却要在一个新的暴君的统治之下，滋生更多的罪恶，忍受更大的苦痛，造成更分歧的局面。

麦克德夫　这新的暴君是谁？

马尔康　我的意思就是说我自己；我知道在我的天性之中，深植着各种的罪恶，要是有一天暴露出来，黑暗的麦克白在相形之下，将会变成白雪一样纯洁；我们的可怜的国家看见了我的无限的暴虐，将会把他当作一头羔羊。

麦克德夫　踏遍地狱也找不出一个比麦克白更万恶不赦的魔鬼。

马尔康　我承认他嗜杀、骄奢、贪婪、虚伪、欺诈、狂暴、凶恶，一切可以指名的罪恶他都有；可是我的淫佚是没有止境的；你们的妻子、女儿、妇人、处女，都不能填满我的欲壑；我的猖狂的欲念会冲决一切节制和约束；与其让这样一个人做国王，还是让麦克白统治的好。

麦克德夫　从人的生理来说，无限制的纵欲是一种"虐政"，它曾经推翻了无数君主，使他们不能长久坐在王位上。可是您还不必担心，谁也不能禁

止您满足您的分内的欲望；您可以一方面尽情欢乐，一方面在外表上装出庄重的神气，世人的耳目是很容易遮掩过去的。我们国内尽多自愿献身的女子，无论您怎样贪欢好色，也应付不了这许多求荣献媚的娇娥。

马尔康　除了这一种弱点以外，在我的邪僻的心中还有一种不顾廉耻的贪婪，要是我做了国王，我一定要诛锄贵族，侵夺他们的土地；不是向这个人索取珠宝，就是向那个人索取房屋；我所有的越多，我的贪心越不知道餍足，我一定会为了图谋财富的缘故，向善良忠贞的人无端寻衅，把他们陷于死地。

麦克德夫　这一种贪婪比起少年的情欲来，它的根是更深而更有毒的，我们曾经有许多过去的国王死在它的剑下。可是您不用担心，苏格兰有足够您享用的财富，它都是属于您的；只要有其他的美德，这些缺点都不算什么。

马尔康　可是我一点没有君主之德，什么公平、正直、节俭、镇定、慷慨、坚毅、仁慈、谦恭、诚敬、宽容、勇敢、刚强，我全没有；各种罪恶却应有尽有，在各方面表现出来。嘿，要是我掌握了大权，我一定要把和谐的甘乳倾入地狱，扰乱世界的和平，破坏地上的统一。

麦克德夫　啊，苏格兰，苏格兰！

马尔康　你说这样一个人是不是适宜于统治？我正是像我所说那样的人。

麦克德夫　适宜于统治！不，这样的人是不该让他留在人世的。啊，多难的国家，一个篡位的暴君握着染血的御杖高踞在王座上，你的最合法的嗣君又亲口吐露了他是这样一个可咒诅的人，辱没了他的高贵的血统，那么你几时才能重见天日呢？你的父王是一个最圣明的君主；生养你的母后每天都想到人生难免的死亡，她朝夕都在屈膝跪求上天的垂怜。再会！你自己供认的这些罪恶，已经把我从苏格兰放逐。啊，我的胸膛。你的希望永远在这儿埋葬了！

马尔康　麦克德夫，只有一颗正直的心，才会有这种勃发的忠义之情，它已经把黑暗的疑虑从我的灵魂上一扫而空，使我充分信任你的真诚。魔鬼般的麦克白曾经派了许多说客来，想要把我诱进他的罗网，所以我不得不着意提防；可是上帝鉴临在你我二人的中间！从现在起，我委身听从你的指导，并且撤回我刚才对我自己所讲的坏话，我所加在我自己身上的一切污点，都是我的天性中所没有的。我还没有近过女色，从来没有背

过誓,即使是我自己的东西,我也没有贪得的欲念;我从不曾失信于人,我不愿把魔鬼出卖给他的同伴,我珍爱忠诚不亚于生命;刚才我对自己的诽谤,是我第一次的说谎。那真诚的我,是准备随时接受你和我的不幸的祖国的命令的。在你还没有到这儿来以前,年老的西华德已经带领了一万个战士,装备齐全,向苏格兰出发了。现在我们就可以把我们的力量合并在一起;我们堂堂正正的义师,一定可以得胜。您为什么不说话?

麦克德夫　好消息和恶消息同时传进了我的耳朵里,使我的喜怒都失去了自主。

　　　　　　　　　　一医生上。

马尔康　好,等会儿再说。请问一声,王上出来了吗?

医生　出来了,殿下;有一大群不幸的人们在等候他医治,他们的疾病使最高明的医生束手无策,可是上天给他这样神奇的力量,只要他的手一触,他们就立刻痊愈了。

马尔康　谢谢您的见告,大夫。(医生下。)

麦克德夫　他说的是什么疾病?

马尔康　他们都把它叫做瘰疬;自从我来到英国以后,我常常看见这位善良的国王显示他的奇妙无比的本领。除了他自己以外,谁也不知道他是怎样祈求着上天;可是害着怪病的人,浑身肿烂,惨不忍睹,一切外科手术无法医治的,他只要嘴里念着祈祷,用一枚金章亲手挂在他们的颈上,他们便会霍然痊愈;据说他这种治病的天能,是世世相传永袭罔替的。除了这种特殊的本领以外,他还是一个天生的预言者,福祥环拱着他的王座,表示他具有各种美德。

麦克德夫　瞧,谁来啦?

马尔康　是我们国里的人;可是我还认不出他是谁。

　　　　　　　　　　洛斯上。

麦克德夫　我的贤弟,欢迎。

马尔康　我现在认识他了。好上帝,赶快除去使我们成为陌路之人的那一层隔膜吧!

洛斯　阿门,殿下。

麦克德夫　苏格兰还是原来那样子吗?

洛斯　唉！可怜的祖国！它简直不敢认识它自己。它不能再称为我们的母亲，只是我们的坟墓；在那边，除了浑浑噩噩、一无所知的人以外，谁的脸上也不曾有过一丝笑容；叹息、呻吟、震撼天空的呼号，都是日常听惯的声音，不能再引起人们的注意；剧烈的悲哀变成一般的风气；葬钟敲响的时候，谁也不再关心它是为谁而鸣；善良人的生命往往在他们帽上的花朵还没有枯萎以前就化为朝露。

麦克德夫　啊！太巧妙、也是太真实的描写！

马尔康　最近有什么令人痛心的事情？

洛斯　一小时以前的变故，在叙述者的嘴里就已经变成陈迹了；每一分钟都产生新的祸难。

麦克德夫　我的妻子安好吗？

洛斯　呃，她很安好。

麦克德夫　我的孩子们呢？

洛斯　也很安好。

麦克德夫　那暴君还没有毁坏他们的平静吗？

洛斯　没有；当我离开他们的时候，他们是很平安的。

麦克德夫　不要吝惜你的言语；究竟怎样？

洛斯　当我带着沉重的消息、预备到这儿来传报的时候，一路上听见谣传，说是许多有名望的人都已经起义；这种谣言照我想起来是很可靠的，因为我亲眼看见那暴君的军队在出动。现在是应该出动全力挽救祖国沦夷的时候了；你们要是在苏格兰出现，可以使男人们个个变成兵士，使女人们愿意从她们的困苦之下争取解放而作战。

马尔康　我们正要回去，让这消息作为他们的安慰吧。友好的英格兰已经借给我们西华德将军和一万兵士，所有基督教的国家里找不出一个比他更老练、更优秀的军人。

洛斯　我希望我也有同样好的消息给你们！可是我所要说的话，是应该把它在荒野里呼喊，不让它钻进人们耳中的。

麦克德夫　它是关于哪方面的？是和大众有关的呢，还是一两个人单独的不幸？

洛斯　天良未泯的人，对于这件事谁都要觉得像自己身受一样伤心，虽然你是最感到切身之痛的一个。

麦克德夫　倘然那是与我有关的事,那么不要瞒过我;快让我知道了吧。

洛斯　但愿你的耳朵不要从此永远憎恨我的舌头,因为它将要让你听见你有生以来所听到的最惨痛的声音。

麦克德夫　哼,我猜到了。

洛斯　你的城堡受到袭击;你的妻子和儿女都惨死在野蛮的刀剑之下;要是我把他们的死状告诉你,那会使你痛不欲生,在他们已经成为被杀害了的驯鹿似的尸体上,再加上了你的。

马尔康　慈悲的上天!什么,朋友!不要把你的帽子拉下来遮住你的额角,用言语把你的悲伤倾泄出来吧;无言的哀痛是会向那不堪重压的心低声耳语,叫它裂成片片的。

麦克德夫　我的孩子也都死了吗?

洛斯　妻子、孩子、仆人,凡是被他们找得到的,杀得一个不存。

麦克德夫　我却不得不离开那里!我的妻子也被杀了吗?

洛斯　我已经说过了。

马尔康　请宽心吧;让我们用壮烈的复仇做药饵,治疗这一段惨酷的悲痛。

麦克德夫　他自己没有儿女。我的可爱的宝贝们都死了吗?你说他们一个也不存吗?啊,地狱里的恶鸟!一个也不存?什么!我的可爱的鸡雏们和他们的母亲一起葬送在毒手之下了吗?

马尔康　拿出男子汉的气概来。

麦克德夫　我要拿出男子汉的气概来;可是我不能抹杀我的人类的感情。我怎么能够把我所最珍爱的人置之度外,不去想念他们呢?难道上天看见这一幕惨剧而不对他们抱同情吗?罪恶深重的麦克德夫!他们都是为了你而死于非命的。我真该死,他们没有一点罪过,只是因为我自己不好,无情的屠戮才会降临到他们的身上。愿上天给他们安息!

马尔康　把这一桩仇恨作为磨快你的剑锋的砺石;让哀痛变成愤怒;不要让你的心麻木下去,激起它的怒火来吧。

麦克德夫　啊!我可以一方面让我的眼睛里流着妇人之泪,一方面让我的舌头发出大言壮语。可是,仁慈的上天,求你撤除一切中途的障碍,让我跟这苏格兰的恶魔正面相对,使我的剑能够刺到他的身上;要是我放他逃走了,那么上天饶恕他吧!

马尔康　这几句话说得很像个汉子。来,我们见国王去;我们的军队已经调

齐,一切齐备,只待整装出发。麦克白气数将绝,天诛将至;黑夜无论怎样悠长,白昼总会到来的.(同下。)

第 五 幕

第一场　邓西嫩。城堡中一室

　　　　　　　一医生及一侍女上。

医生　我已经陪着你看守了两夜，可是一点不能证实你的报告。她最后一次晚上起来行动是在什么时候？

侍女　自从王上出征以后，我曾经看见她从床上起来，披上睡衣，开了橱门上的锁，拿出信纸，把它折起来，在上面写了字，读了一遍，然后把信封好，再回到床上去；可是在这一段时间里，她始终睡得很熟。

医生　这是心理上的一种重大的纷乱，一方面入于睡眠的状态，一方面还能像醒着一般做事。在这种睡眠不安的情形之下，除了走路和其他动作以外，你有没有听见她说过什么话？

侍女　大夫，那我可不能把她的话照样告诉您。

医生　你不妨对我说，而且应该对我说。

侍女　我不能对您说，也不能对任何人说，因为没有一个见证可以证实我的话。

　　　　　　　麦克白夫人持烛上。

侍女　您瞧！她来啦。这正是她往常的样子；凭着我的生命起誓，她现在睡得很熟。留心看着她；站近一些。

医生　她怎么会有那支蜡烛？

侍女　那就是放在她的床边的；她的寝室里通宵点着灯火，这是她的命令。

医生　你瞧，她的眼睛睁着呢。

侍女　嗯,可是她的视觉却关闭着。

医生　她现在在干什么?瞧,她在擦着手。

侍女　这是她的一个惯常的动作,好像在洗手似的。我曾经看见她这样擦了足有一刻钟的时间。

麦克白夫人　可是这儿还有一点血迹。

医生　听!她说话了。我要把她的话记下来,免得忘记。

麦克白夫人　去,该死的血迹!去吧!一点、两点,啊,那么现在可以动手了。地狱里是这样幽暗!呸,我的爷,呸!你是一个军人,也会害怕吗?既然谁也不能奈何我们,为什么我们要怕被人知道?可是谁想得到这老头儿会有这么多血?

医生　你听见没有?

麦克白夫人　费辅爵士从前有一个妻子;现在她在哪儿?什么!这两只手再也不会干净了吗?算了,我的爷,算了;你这样大惊小怪,把事情都弄糟了。

医生　说下去,说下去;你已经知道你所不应该知道的事。

侍女　我想她已经说了她所不应该说的话;天知道她心里有些什么秘密。

麦克白夫人　这儿还是有一股血腥气;所有阿拉伯的香料都不能叫这只小手变得香一点。啊!啊!啊!

医生　这一声叹息多么沉痛!她的心里蕴蓄着无限的凄苦。

侍女　我不愿为了身体上的尊荣,而让我的胸膛里装着这样一颗心。

医生　好,好,好。

侍女　但愿一切都是好好的,大夫。

医生　这种病我没有法子医治。可是我知道有些曾经在睡梦中走动的人,都是很虔敬地寿终正寝。

麦克白夫人　洗净你的手,披上你的睡衣;不要这样面无人色。我再告诉你一遍,班柯已经下葬了;他不会从坟墓里出来的。

医生　有这等事?

麦克白夫人　睡去,睡去;有人在打门哩。来,来,来,来,让我搀着你。事情已经干了就算了。睡去,睡去,睡去。(下。)

医生　她现在要上床去吗?

侍女　就要上床去了。

医生 外边很多骇人听闻的流言。反常的行为引起了反常的纷扰;良心负疚的人往往会向无言的衾枕泄漏他们的秘密;她需要教士的训诲甚于医生的诊视。上帝,上帝饶恕我们一切世人!留心照料她;凡是可以伤害她自己的东西全都要从她手边拿开;随时看顾着她。好,晚安!她扰乱了我的心,迷惑了我的眼睛。我心里所想到的,却不敢把它吐出嘴唇。

侍女 晚安,好大夫。(各下。)

第二场 邓西嫩附近乡野

旗鼓前导,孟提斯、凯士纳斯、安格斯、列诺克斯及兵士等上。

孟提斯 英格兰军队已经迫近,领军的是马尔康、他的叔父西华德和麦克德夫三人,他们的胸头燃起复仇的怒火;即使心如死灰的人,为了这种痛入骨髓的仇恨也会激起流血的决心。

安格斯 在勃南森林附近,我们将要碰上他们;他们正在从那条路上过来。

凯士纳斯 谁知道道纳本是不是跟他的哥哥在一起?

列诺克斯 我可以确实告诉你,将军,他们不在一起。我有一张他们军队里高级将领的名单,里面有西华德的儿子,还有许多初上战场、乳臭未干的少年。

孟提斯 那暴君有什么举动?

凯士纳斯 他把邓西嫩防御得非常坚固。有人说他疯了;对他比较没有什么恶感的人,却说那是一个猛士的愤怒;可是他不能自己约束住他的惶乱的心情,却是一件无疑的事实。

安格斯 现在他已经感觉到他的暗杀的罪恶紧粘在他的手上;每分钟都有一次叛变:谴责他的不忠不义;受他命令的人,都不过奉命行事,并不是出于对他的忠诚;现在他已经感觉到他的尊号罩在他的身上,就像一个矮小的偷儿穿了一件巨人的衣服一样束手绊脚。

孟提斯 他自己的灵魂都在谴责它本身的存在,谁还能怪他的昏乱的知觉怔忡不安呢。

凯士纳斯 好,我们整队前进吧;我们必须认清谁是我们应该服从的人。为了拔除祖国的沉痼,让我们准备和他共同流尽我们的最后一滴血。

列诺克斯 否则我们也愿意喷洒我们的热血,灌溉这一朵国家主权的娇花,

淹没那凭陵它的野草。向勃南进军！（众列队行进下。）

第三场　邓西嫩。城堡中一室

麦克白、医生及侍从等上。

麦克白　不要再告诉我什么消息；让他们一个个逃走吧；除非勃南的森林会向邓西嫩移动，我是不知道有什么事情值得害怕的。马尔康那小子算得什么？他不是妇人所生的吗？预知人类死生的精灵曾经这样向我宣告："不要害怕，麦克白；没有一个妇人所生下的人可以加害于你。"那么逃走吧，不忠的爵士们，去跟那些饕餮的英国人在一起吧。我的头脑，永远不会被疑虑所困扰，我的心灵永远不会被恐惧所震荡。

一仆人上。

麦克白　魔鬼罚你变成炭团一样黑，你这脸色惨白的狗头！你从哪儿得来这么一副呆鹅的蠢相？

仆人　有一万——

麦克白　一万只鹅吗，狗才？

仆人　一万个兵，陛下。

麦克白　去刺破你自己的脸，把你那吓得毫无血色的两颊染一染红吧，你这鼠胆的小子。什么兵，蠢才？该死的东西！瞧你吓得脸像白布一般。什么兵，不中用的奴才？

仆人　启禀陛下，是英格兰兵。

麦克白　不要让我看见你的脸。（仆人下）西登！——我心里很不舒服，当我看见——喂，西登！——这一次的战争也许可以使我从此高枕无忧，也许可以立刻把我倾覆。我已经活得够长久了；我的生命已经日就枯萎，像一片雕谢的黄叶；凡是老年人所应该享有的尊荣、敬爱、服从和一大群的朋友，我是没有希望再得到的了；代替这一切的，只有低声而深刻的咒诅，口头上的恭维和一些违心的假话。西登！

西登上。

西登　陛下有什么吩咐？

麦克白　还有什么消息没有？

西登　陛下，刚才所报告的消息，全都证实了。

麦克白　我要战到我的全身不剩一块好肉。给我拿战铠来。

西登　现在还用不着哩。

麦克白　我要把它穿起来。加派骑兵，到全国各处巡回视察，要是有谁嘴里提起了一句害怕的话，就把他吊死。给我拿战铠来。大夫，你的病人今天怎样？

医生　回陛下，她并没有什么病，只是因为思虑太过，继续不断的幻想扰乱了她的神经，使她不得安息。

麦克白　替她医好这一种病。你难道不能诊治那种病态的心理，从记忆中拔去一桩根深蒂固的忧郁，拭掉那写在脑筋上的烦恼，用一种使人忘却一切的甘美的药剂，把那堆满在胸间、重压在心头的积毒扫除干净吗？

医生　那还是要仗病人自己设法的。

麦克白　那么把医药丢给狗子吧；我不要仰仗它。来，替我穿上战铠；给我拿指挥杖来。西登，把骑兵派出去。——大夫，那些爵士们都背了我逃走了。——来，快。——大夫，要是你能够替我的国家验一验小便，查明它的病根，使它回复原来的健康，我一定要使太空之中充满着我对你的赞美的回声。——喂，把它脱下了。——什么大黄肉桂，什么清泻的药剂，可以把这些英格兰人排泄掉？你听见过这类药草吗？

医生　是的，陛下；我听说陛下准备亲自带兵迎战呢。

麦克白　给我把铠甲带着。除非勃南森林会向邓西嫩移动，我对死亡和毒害都没有半分惊恐。

医生　（旁白）要是我能够远远离开邓西嫩，高官厚禄再也诱不动我回来。（同下。）

第四场　勃南森林附近的乡野

旗鼓前导，马尔康、西华德父子、麦克德夫、孟提斯、
凯士纳斯、安格斯、列诺克斯、洛斯及兵士等列队行进上。

马尔康　诸位贤卿，我希望大家都能够安枕而寝的日子已经不远了。

孟提斯　那是我们一点也不疑惑的。

西华德　前面这一座是什么树林？

孟提斯　勃南森林。

马尔康　每一个兵士都砍下一根树枝来,把它举起在各人的面前;这样我们可以隐匿我们全军的人数,让敌人无从知道我们的实力。

众兵士　得令。

西华德　我们所得到的情报,都说那自信的暴君仍旧在邓西嫩深居不出,等候我们兵临城下。

马尔康　这是他的唯一的希望;因为在他手下的人,不论地位高低,一找到机会都要叛弃他,他们接受他的号令,都只是出于被迫,并不是自己心愿。

麦克德夫　等我们看清了真情实况再下准确的判断吧,眼前让我们发扬战士的坚毅的精神。

西华德　我们这一次的胜败得失,不久就可以分晓。口头的推测不过是一些悬空的希望,实际的行动才能够产生决定的结果,大家奋勇前进吧!(众列队行进下。)

第五场　邓西嫩。城堡内

旗鼓前导,麦克白、西登及兵士等上。

麦克白　把我们的旗帜挂在城墙外面;到处仍旧是一片"他们来了"的呼声;我们这座城堡防御得这样坚强,还怕他们围攻吗?让他们到这儿来,等饥饿和瘟疫来把他们收拾去吧。倘不是我们自己的军队也倒了戈跟他们联合在一起?我们尽可以挺身出战,把他们赶回老家去。(内妇女哭声)那是什么声音?

西登　是妇女们的哭声,陛下。(下。)

麦克白　我简直已经忘记了恐惧的滋味。从前一声晚间的哀叫,可以把我吓出一身冷汗,听着一段可怕的故事,我的头发会像有了生命似的竖起来。现在我已经饱尝无数的恐怖;我的习惯于杀戮的思想,再也没有什么悲惨的事情可以使它惊悚了。

西登重上。

麦克白　那哭声是为了什么事?

西登　陛下,王后死了。

麦克白　她反正要死的,迟早总会有听到这个消息的一天。明天,明天,再一个明天,一天接着一天地蹑步前进,直到最后一秒钟的时间;我们所有的

昨天,不过替傻子们照亮了到死亡的土壤中去的路。熄灭了吧,熄灭了吧,短促的烛光!人生不过是一个行走的影子,一个在舞台上指手划脚的拙劣的伶人,登场片刻,就在无声无息中悄然退下;它是一个愚人所讲的故事,充满着喧哗和骚动,却找不到一点意义。

一使者上。

麦克白　你要来播弄你的唇舌;有什么话快说。

使者　陛下,我应该向您报告我以为我所看见的事,可是我不知道应该怎样说起。

麦克白　好,你说吧。

使者　当我站在山头守望的时候,我向勃南一眼望去,好像那边的树木都在开始行动了。

麦克白　说谎的奴才!

使者　要是没有那么一回事,我愿意悉听陛下的惩处,在这三哩路以内,您可以看见它向这边过来;一座活动的树林。

麦克白　要是你说了谎话,我要把你活活吊在最近的一株树上,让你饿死;要是你的话是真的,我也希望你把我吊死了吧。我的决心已经有些动摇,我开始怀疑起那魔鬼所说的似是而非的暧昧的谎话了;"不要害怕,除非勃南森林会到邓西嫩来;"现在一座树林真的到邓西嫩来了。披上武装,出去!他所说的这种事情要是果然出现,那么逃走固然逃走不了,留在这儿也不过坐以待毙。我现在开始厌倦白昼的阳光,但愿这世界早一点崩溃。敲起警钟来!吹吧,狂风!来吧,灭亡!就是死我们也要捐躯沙场。(同下。)

第六场　同前。城堡前平原

旗鼓前导,马尔康、老西华德、麦克德夫等率军队各持树枝上。

马尔康　现在已经相去不远;把你们树叶的幕障抛下,现出你们威武的军容来。尊贵的叔父,请您带领我的兄弟——您的英勇的儿子,先去和敌人交战;其余的一切统归尊贵的麦克德夫跟我两人负责部署。

西华德　再会。今天晚上我们只要找得到那暴君的军队,一定要跟他们拚个你死我活。

麦克德夫　把我们所有的喇叭一齐吹起来;鼓足了你们的衷气,把流血和死亡的消息吹进敌人的耳里。(同下。)

第七场　同前。平原上的另一部分

　　　　　　　　号角声。麦克白上。

麦克白　他们已经缚住我的手脚;我不能逃走,可是我必须像熊一样挣扎到底。哪一个人不是妇人生下的?除了这样一个人以外,我还怕什么人。

　　　　　　　　小西华德上。

小西华德　你叫什么名字?

麦克白　我的名字说出来会吓坏你。

小西华德　即使你给自己取了一个比地狱里的魔鬼更炽热的名字,也吓不倒我。

麦克白　我就叫麦克白。

小西华德　魔鬼自己也不能向我的耳中说出一个更可憎恨的名字。

麦克白　他也不能说出一个更可怕的名字。

小西华德　胡说,你这可恶的暴君;我要用我的剑证明你是说谎:(二人交战,小西华德被杀。)

麦克白　你是妇人所生的;我瞧不起一切妇人之子手里的刀剑。(下。)

　　　　　　　　号角声。麦克德夫上。

麦克德夫　那喧声是在那边。暴君,露出你的脸来;要是你已经被人杀死,等不及我来取你的性命,那么我的妻子儿女的阴魂一定不会放过我。我不能杀害那些被你雇佣的倒霉的士卒;我的剑倘不能刺中你,麦克白,我宁愿让它闲置不用,保全它的锋刃,把它重新插回鞘里。你应该在那边;这一阵高声的呐喊,好像是宣布什么重要的人物上阵似的。命运,让我找到他吧!我没有此外的奢求了,(下。号角声。)

　　　　　　　　马尔康及老西华德上。

西华德　这儿来,殿下;那城堡已经拱手纳降。暴君的人民有的帮这一面,有的帮那一面;英勇的爵士们一个个出力奋战;您已经胜算在握,大势就可以决定了。

马尔康　我们也碰见了敌人,他们只是虚晃几枪罢了。

西华德　殿下,请进堡里去吧。(同下。号角声。)

　　　　　　　　　麦克白重上。

麦克白　我为什么要学那些罗马人的傻样子,死在我自己的剑上呢?我的剑是应该为杀敌而用的。

　　　　　　　　　麦克德夫重上。

麦克德夫　转过来,地狱里的恶狗,转过来!

麦克白　我在一切人中间,最不愿意看见你。可是你回去吧,我的灵魂里沾着你一家人的血,已经太多了。

麦克德夫　我没有话说;我的话都在我的剑上,你这没有一个名字可以形容你的狠毒的恶贼!(二人交战。)

麦克白　你不过白费了气力;你要使我流血,正像用你锐利的剑锋在空气上划一道痕迹一样困难。让你的刀刃降落在别人的头上吧;我的生命是有魔法保护的,没有一个妇人所生的人可以把它伤害。

麦克德夫　不要再信任你的魔法了吧;让你所信奉的神告诉你,麦克德夫是没有足月就从他母亲的腹中剖出来的。

麦克白　愿那告诉我这样的话的舌头永受咒诅,因为它使我失去了男子汉的勇气!愿这些欺人的魔鬼再也不要被人相信,他们用模棱两可的话愚弄我们,听来好像大有希望,结果却完全和我们原来的期望相反。我不愿跟你交战。

麦克德夫　那么投降吧,懦夫,我们可以饶你活命,可是要叫你在众人的面前出丑:我们要把你的像画在篷帐外面,底下写着,"请来看暴君的原形。"

麦克白　我不愿投降,我不愿低头吻那马尔康小子足下的泥土,被那些下贱的民众任意唾骂。虽然勃南森林已经到了邓西嫩,虽然今天和你狭路相逢,你偏偏不是妇人所生下的,可是我还要擎起我的雄壮的盾牌,尽我最后的力量。来,麦克德夫,谁先喊"住手,够了"的,让他永远在地狱里沉沦。(二人且战且下。)

　　　　　吹退军号。喇叭奏花腔。旗鼓前导,
　　　　　马尔康、老西华德、洛斯、众爵士及兵士等重上。

马尔康　我希望我们不见的朋友都能够安然到来。

西华德　总有人免不了牺牲;可是照我看见的眼前这些人说起来,我们这次重大的胜利所付的代价是很小的。

马尔康　麦克德夫跟您的英勇的儿子都失踪了。

洛斯　老将军,令郎已经尽了一个军人的责任,他刚刚活到成人的年龄,就用他的勇往直前的战斗精神证明了他的勇力,像一个男子汉似的死了。

西华德　那么他已经死了吗?

洛斯　是的,他的尸体已经从战场上搬走。他的死是一桩无价的损失,您必须勉抑哀思才好。

西华德　他的伤口是在前面吗?

洛斯　是的,在他的额部。

西华德　那么愿他成为上帝的兵士!要是我有像头发一样多的儿子,我也不希望他们得到一个更光荣的结局;这就作为他的丧钟吧。

马尔康　他是值得我们更深的悲悼的,我将向他致献我的哀思。

西华德　他已经得到他最大的酬报;他们说,他死得很英勇,他的责任已尽;愿上帝与他同在!又有好消息来了。

　　　　　　　　　麦克德夫携麦克白首级重上。

麦克德夫　祝福,吾王陛下!你就是国王了。瞧,篡贼的万恶的头颅已经取来;无道的虐政从此推翻了。我看见全国的英俊拥绕在你的周围,他们心里都在发出跟我同样的敬礼;现在我要请他们陪着我高呼:祝福,苏格兰的国王!

众人　祝福,苏格兰的国王!(喇叭奏花腔。)

马尔康　多承各位拥戴,论功行赏,在此一朝。各位爵士国戚,从现在起,你们都得到了伯爵的封号,在苏格兰你们是最初享有这样封号的人。在这去旧布新的时候,我们还有许多事情要做;那些因为逃避暴君的罗网而出亡国外的朋友们,我们必须召唤他们回来;这个屠夫虽然已经死了,他的魔鬼一样的王后,据说也已经亲手杀害了自己的生命,可是帮助他们杀人行凶的党羽,我们必须一一搜捕,处以极刑;此外一切必要的工作,我们都要按照上帝的旨意,分别先后,逐步处理。现在我要感谢各位的相助,还要请你们陪我到斯贡去,参与加冕大典。(喇叭奏花腔。众下。)

后　记

如今，戏剧艺术的发展呈现出一种奇怪的现象：一方面，它越来越被一些流行艺术所排挤，远离人们的视野；另一方面，全国越来越多的高等院校开办艺术类专业，其中，戏剧方向招考人数一年比一年多。这种现象背后的原因，我们暂且不去追究。作为从事戏剧艺术的教学者，我们当前最深切的感受是：易于课堂教学、易于学生自习的教材难以寻觅，特别是剧本合集。目前，市场上出现的戏剧作品书籍主要有两种：一种是一个剧本一本书，另一种是一个作家一本集子。显然，这两种形式的书籍对初学戏剧者来说都不太经济实用。而过去经常出现的那种把不同作家最经典作品集合在一起的"剧本集"，如今难觅踪影，即使向出版社订购，也被告之没有类似的图书。西方戏剧诞生于公元前5世纪，至今已有2600年的历史。在这漫长的历史长河中，出现过无数优秀的作品，他们犹如天上的星辰，一直被后人仰望。初学戏剧者必须反复阅读这些经典作品，这犹如学习诗歌必背唐诗三百首，学习小说必看四大名著一般。只有基础打得扎实，以后的戏剧学习研究才能深入。为此，我们编写了这套《西方戏剧经典》，选取了部分公认的经典代表作。这些作品涵盖2000余年来西方戏剧发展的各个历史时期。

本书收录的剧本都是经过我们反复比较、斟酌之后才选定的，均摘录于国内通行的权威版本。《阿咖门农》、《俄狄浦斯王》、《美狄亚》，罗念生译，收录于《古希腊戏剧选》（人民文学出版社，1994年版）。《鸟》，杨宪益译；《罗密欧与朱丽叶》，朱生豪译、方重校；《哈姆雷特》，朱生豪译、吴兴华校；《麦克白》，朱生豪译，方子校，收录于《莎士比亚全集》[四]、[五]（人民文学出版社，1998年版）。

由于我们无法联系翻译者的著作权人，烦请相关翻译者著作权人见书后

与我们联系:合肥市森林大道路3号安徽文达信息工程学院表演系。

 本套书的出版工作得到了安徽文达信息工程学院凌有江院长的大力支持,在此深表感谢。此外,安徽大学出版社王娟娟编辑也为这套书付出辛苦,在此一并感谢! 限于我们学识有限,遗憾和疏漏之处在所难免,欢迎各位读者提出宝贵意见。

 曹禺先生曾说:"天堂是永远的和谐与宁静,然而戏剧的'天堂'却比传说的天堂更高、更幸福。只有看见了万象人生苦与乐的人,才能在舞台上得到千变万化的永生。"但愿这套书的出版能为所有寻找"戏剧天堂"的人们提供一些帮助和支持。

<div style="text-align:right">

编者

2014年7月

</div>